현대 예술과 문화 1950~2000

20세기 미국 미술

앞표지

- 재스퍼 존스, 〈3개의 성조기〉, 1958

뒤표지

상단 좌측부터

- 윌렘 드 쿠닝, 〈여인〉, 1953
- 베트남전 반대 시위 행진, 1967
- 백남준, 〈세기말 II〉, 1989
- 브루스 나우먼, 〈진정한 미술가는 신비로운 진리들을
 드러내는 것으로 인류를 돕는다〉, 1967
- 마크 로스코, 〈오렌지와 노랑〉, 1957
- 로이 리히텐슈타인, 〈쾅〉, 1962
- 앤디 워홀과 그의 팩토리

THE 현대 예술과 문화 1950~2000
AMERICAN CENTURY
20세기 미국 미술

휘트니미술관 기획 | 리사 필립스 외 지음 | 송미숙 옮김

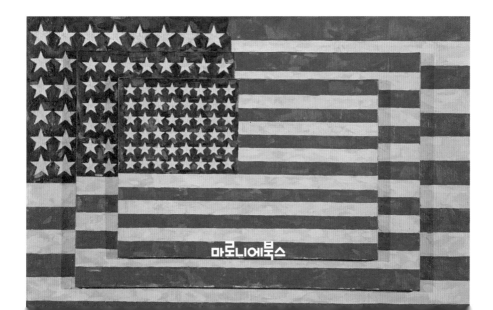

마로니에북스

맥스웰 L. 앤더슨
전 휘트니미술관 관장

20세기 후반에 미국은 상상을 불허할 정도로 급격한 변화를 겪었다. 이러한 상황에서 창조의 사이클 역시 너무 빠르게 돌아가는 바람에 비평계, 미술관, 아카데미에서는 어떤 사조도 제대로 평가하거나 미술사의 맥락 속에 위치시키지 못한 채 넘어가곤 했다. 미술 인구의 변화 또한 지난 50년간의 미술을 과거의 미술과 차별시켰다. 미 국세청에 따르면, 현재 수십만 명의 미국인들이 미술가로 자칭하고 있으며, 이는 1930년 휘트니미술관이 법인 설립허가를 받았을 당시 미국 미술관들이 받아들인 미술가 수와 비교하면 기하급수적으로 증가한 것이다. 이것만 보더라도 지난 50년간의 예술은 모순적이고 만화경 같은 사건의 연속이었을 뿐만 아니라, 단순한 수직적 진행 과정으로 기록하기 어려운 동시다발적인 충동들로 특징지을 수 있다는 사실을 새삼 깨닫게 된다. 따라서 이 시기 예술의 전개 양상을 독해하는 데 있어서 독자들의 참을성 있는 명민함이 요구될 수밖에 없다.

우리는 이 책을 통해 현기증이 날 정도로 급변해 온 동시대와 보조를 맞추면서 아방가르드의 역사를 재현했다. 세기말에 미술관들이 직면한 사회적 역할의 복합성과 더불어 미국 미술이 1950년대 이래 국제 미술계에서 맡아 왔던 선두적인 역할에 초점을 맞추고자 했다. 이 책, 그리고 이 책에 수록된 전시들이 특히 전위적 경향에 집중된 것은 전후 50년 동안 전위 미술가들과 한배를 타고 그들을 변호하는 데 앞장서 왔던 휘트니미술관 자신의 역사를 반영한 것이기도 하다. 휘트니미술관이 주류의 창조적인 예술 풍경보다는 현대, 즉 현재 진행 중인 미술에 집착한다고 분개하는 일부 평론가들의 비판에도 불구하고 말이다.

책에 실린 많은 작품은 휘트니미술관에서 최초로, 혹은 초창기에 전시했고 이후에 명성을 얻은 미술가들의 대표작이다. 작가들의 선별에 대해서는 분명 찬반이 엇갈린 반응을 보일 것이며, 혹자는 언짢게 생각하고 혹자는 마음에 들어 할 것이다. 하지만 작품에 대한 평가에 있어 수준과 우열에 대한 비평적 견해 차이는, 휘트니 비엔날레가 열릴 때마다 벌어지는 논쟁에서 입증된 바와 같이 휘트니미술관의 오랜 전통 중 하나이다. 그러나 우리가 이 프로젝트를 통해 얻으려는 궁극적인 목표는 지난 50년간 전위 미술가들이 성취한 결정적인 'A급 목록'을 작성하는 것이 아니라, 그들이 활동했던 사회·문화적 맥락 속에서 이들 미술가의 작품을 연결하는 데 있다.

　이 책은 미국 미술에 새로운 흐름을 만들었던 추상표현주의Abstract Expressionism와 뉴욕학파New York School로부터 시작된다. 개인의 창조성을 뒷받침하는 투지 넘치는 열정은 미국이 과거 구세계의 그림자에서 벗어났음을 확인시켜주는 새로운 미술을 탄생시켰다. 이 책은 뉴욕학파의 2세대 미술가들이 혁명적인 미술 사이클의 끝물, 즉 한때는 대담하고 혁신적인 것으로 보였지만 결국 경직화되면서 피할 수 없는 몰락의 길을 걸었던 것으로 인식하고 있으며, 이런 평가는 응당 감수해야 할 것이라 믿는다. 추상표현주의의 헤게모니를 뒤엎기 위한 대응으로 일련의 반동적인 움직임들이 확산하였고, 이 중에는 구상 미술Figurative Art의 부활과 여성 미술가들에 대한 폭넓은 수용이 포함된다.

　또한 1950년대는 비트 세대Beat Generation, 아상블라주Assemblage, 정크 조각Junk Sculpture이 탄생하고 '환경 미술Environments'과 해프닝Happenings이 도입

된 시기로 정의할 수 있다. 이들 모두는 유럽 미술의 전통적 규범과 결정적으로 단절됨을 특징짓는 분야를 넘나드는 활동과 비전통적인 매체에 대한 개방을 상징했다. 부르주아를 짓누르려는 본능적인 감성이 특권을 누리던 시기에 이들 작품은 아이젠하워 시절의 미 제도권의 자기만족에 도전했던 당대 삶의 혼성모방Pastiches을 제공했다. 포토저널리즘에서 막 첫걸음을 뗀 사진작가들은 중심가와 도시 정글의 초현실성을 드러냈고, 주류 매체들이 장려했던 자연 그대로의 순수한 테크니컬러 이미지를 침식해 손상하는 방식 등을 통해 미국인들이 자신을 새삼 돌아보게 했다. 1960년대가 끝날 때까지 팝 문화의 최신식·반어적인 언어가, 엄격한 도덕적·정치적 중심권에 대한 격앙된 분노와 공존했다.

팝아트Pop Art와 미니멀리즘Minimalism의 충돌로 야기된 풍부한 양상 속에서 미술 생산은 사회적 관심사에서, 추상표현주의식의 영웅적 예술가의 모형에서 완전히 분리되었고, 행동주의자와 반反모더니스트 미술가들로 구성된 새로운 아방가르드가 미술계를 장악했다. 1960년대 후반과 70년대로 접어들면서 미니멀리즘은 '별난 추상Eccentric Abstraction', 포스트미니멀리즘Postminimalism, 어스워크Earthworks, 개념 미술Conceptual Art로 이어졌다. 페미니즘의 영향에 관한 단락에서는 패턴과 장식 미술은 물론 수공예가 미술에서 어떻게 이용되었는지도 조망하고 있다. 한편 퍼포먼스Performance, 신체 미술Body Art, 비디오Video, 대안공간Alternative Spaces들의 설립에 관한 논의를 통해서 당시의 복합적인 양상을 파악할 수 있을 것이다. 회화와 조각 역시 표현주의적, 초현실주의적 방식들을 끌어들임으로써 새로이 재인식되는 과정

을 거치게 되며, 이 같은 변화는 이들 전통적인 매체가 과거에 얽매인 인습적인 미술에 대한 수많은 공격과 나란히 지속할 수 있게 해주었다.

1980년대에 거리문화, 낙서 예술Graffiti Art, 그리고 작품의 질을 결정하는 권위자로서의 제도권을 거부했던 다른 미술 형식들의 출현은 젊은 미술가 세대를 자극했다. 한편 1980년 로널드 레이건이 대통령에 선출된 후, 경제 호황으로 미술시장이 기록적인 경매가를 기록하며 붐을 이루는 가운데서도, 비록 소수였지만 강하고 시끄러운 보수 문화가 탄생하면서 아방가르드에 선전포고하기도 했다. 1980년대 번창한 경제는 미술을 새삼 수집할 만한 가치가 있다는 물질주의적 감성으로 사람들을 이끌었고, 이런 분위기 속에서 전유성이 강한 포스트모더니즘Postmodernism 양식이 당대를 휩쓴 것은 분명 우연이 아닐 것이다.

20세기를 마감하는 마지막 10년 동안 우리의 주의를 요구하는 고급문화 진영의 다양한 선언들은 그 어느 때보다 정체를 밝히기가 어렵다. 언제나 자기중심적인 미술계의 권위에 도전하는 것이 아방가르드의 특권이었지만, 1990년대에는 창을 삐딱하게 겨누고 있는 미술가들의 수가 많고 성격도 다양한 탓에 한마디로 분석하는 게 거의 불가능한 일이 되었기 때문이다. 각종 미디어가 넘쳐나고 상당수가 윤택한 가운데 자화자찬에 빠진 미국에 대한 미술가들의 반응이 그 어느 때보다 다양하게 표출되기 때문에, 지금 현재의 미술을 탐색하는 것은 앞선 시기와 마찬가지로 엄청난 작업이다. 하지만, 바로 그래서 어쩌면 더욱 보람된 일이 될 것이다.

21세기 미술에 관한 이야기는 이 책 이후 '휘트니 2000' 비엔날레와 함께

시작될 것이다. 우리는 휘트니미술관이 그간 기여해 왔다고 자부하고 있는 미술사의 연구와 발전에 많은 독자와 관객들의 참여가 있기를 기쁜 마음으로 기다린다.

CONTENTS

1950
초강국에 오른
아메리카
1960

017

021 전후 미국 미술계의 도약

026 추상표현주의—뉴욕 아방가르드
030 액션페인팅
037 뉴욕학파의 조각
040 색채추상

048 전위 미술과 냉전의 정치학

070 2세대 뉴욕학파 그리고 후예들

기업 주도의 현대 건축 025
신식 가정의 풍경—현대화된 개인 생활 044
여명기의 할리우드 061
냉전 매카시즘과 예술 검열 065
새로운 기념비적 건축 068
1950년대 전환기의 미국 연극 090

1950

아메리칸드림의
이면

1960

093

094 진리 수호자와 반역 천사들

104 비트 문화

117 아상블라주 · 콜라주 · 정크 조각

124 미국을 보는 새로운 렌즈

131 미술의 삶, 삶의 미술

131 라우셴버그 · 케이지 · 존스 · 커닝햄

152 '환경' 미술 · 해프닝

165 플럭서스

로큰롤 열기와 녹음 기술의 발전 098

'쿨' 재즈의 탄생 101

비트 세대의 탄생과 질주 107

사실주의 소설의 등장 110

뉴 아메리칸 시네마 113

현대 무용—우연과 즉흥성 148

1960
뉴 프론티어와
대중문화
1967

173

182 팝 문화의 지배

224 미니멀리즘—질서의 탐색

1964년 뉴욕 만국박람회 **179**

워홀의 팩토리—예술과 이미지 생산 공장 **195**

언더그라운드 영화 1960-1968 **197**

'공간에서 환경으로' 새로운 건축 비평 **221**

'무언의 소리'로 살아남은 순수 음악 **252**

저드슨 무용극단—포스트모던 무용의 탄생 **255**

구조 영화 1966-1974 **258**

1964

기로에 선
미국

1976

261

272 **규범의 붕괴, 예술의 혁명**
278 별난 추상
282 포스트미니멀리즘과 반형식
306 어스워크
320 개념 미술

331 **다원주의—대안의 지배**
344 페미니즘
350 패턴과 장식 미술
357 퍼포먼스 · 바디아트 · 비디오
383 대안공간 · 대안 미술

베트남전과 브로드웨이 연극 267
할리우드의 가치 혼란과 분열 269
팝의 예찬—록뮤직의 지배 275
신소설—선형적 내러티브의 와해 290
새로운 논픽션 소설의 등장 300
도시로 돌아온 공공 미술 303
뉴욕 '식스'와 캘리포니아 '원' 317
1970년대 전위 연극의 풍경 339
할리우드의 판도를 바꾼 영화악동 341
페미니스트 문학 369
포스트모던 무용의 진화 372
주류 안팎의 퍼포먼스 예술 375
비디오아트, 영화, 그리고 설치 1965-1977 378

1976
복원과
반응
1990

393

396 미술과 사진 그리고 중간계
398 사진의 신지형도
416 사진과 포스트모더니즘

425 거리문화와 미술 공동체

448 뉴라이트와 시장의 힘
449 과거 예술의 창조적 귀환
466 미술시장의 팽창

473 표현의 자유와 문화 전쟁

오피스 파크―노동과 휴식의 결합 414
포스트모던 건축―대중주의와 권력 420
포스트구조주의의 비평적 유산 423
노웨이브 시네마 442
펑크와 펑크―무언의 외침 444
인디 영화의 부상 446
뉴 할리우드―위험한 도박 사업 470
에이즈―미술의 연대, 연대의 미술 476

1990

뉴 밀레니엄을
향한 도전

2000

489

아메리카니즘—미국 문화의 세계화 493

건축의 신 아방가르드 518

협동 · 스펙터클 · 정치학—포스트모던 무용 520

메갈로폴리스와 디지털 도메인 523

힙합의 탄생과 지배 536

예술 영화와 상업 영화의 줄타기 539

비디오아트와 설치 542

옮기고 나서 546

미주 550

참고 문헌 553

필자 소개 558

사진 출처 559

작품 색인 562

일러두기

- 본서는 뉴욕 휘트니미술관에서 1990년 4월 23일부터 2000년 2월 13일까지 열린 'The American Century: Art&Culture 1900–2000' 중 'Part II 1950–2000'에 맞춰 1999년 출간된 『The American Century: Art&Culture 1950–2000』(Whitney paper)를 번역하였습니다.

- 본서는 20세기 미국의 '정치·사회적 흐름'에 따라 각 장의 시기를 분류하였으므로, 일부 연도가 중복되어 등장합니다.

- 본서에 나오는 미술 작품명은 국내에 통용되는 명칭이 있을 경우 이를 우선했고, 그 외의 경우는 직역을 원칙으로 했습니다. 해당 원제목은 본문 혹은 색인에 병기했습니다.

- 작품 설명은 작가명, 작품명, 제작 연도, 재료, 크기, 소장처 순으로 표기했습니다.

- 작품 연도가 확실하게 밝혀지지 않은 경우에는 개략적인 추정 연도로 표기했습니다.

- 작품의 소장처가 확실하게 밝혀지지 않은 경우에는 생략했습니다.

- 본서에 나오는 도서, 영화, 공연 등의 명칭은 국내에 출간 또는 상영된 경우 이를 우선했고, 그 외의 경우에는 직역을 원칙으로 했습니다. 해당 원제목은 색인에 병기했습니다.

- 인명, 지명 등의 외래어 표기는 국립국어원에서 규정한 표기법에 따르는 것을 기본으로 했으나, 본서의 취지에 따라 일부 인명의 경우 출신국을 가리지 않고 영어식 발음을 따랐습니다.

1950

초강국에 오른
아메리카

1960

전후 미국 미술계의 도약
추상표현주의—뉴욕 아방가르드
전위 미술과 냉전의 정치학
2세대 뉴욕학파 그리고 후예들

기업 주도의 현대 건축
신식 가정의 풍경—현대화된 개인 생활
여명기의 할리우드
냉전 매카시즘과 예술 검열
새로운 기념비적 건축
1950년대 전환기의 미국 연극

20세기의 중간 지점을 연대기적으로 따지자면 1950년이 되겠지만, 결정적인 전환점은 제2차 세계대전이 끝난 1945년이다. 제2차 세계대전은 미국인의 삶과 문화에 분수령이 되었다. 비록 전사자는 많았지만, 물리적인 피해는 전혀 입지 않았던 미국은 정치·경제면에서 완전한 승전국으로 급부상했다.

이는 1941년 2월, 헨리 루스가 〈타임 Time〉에 게재한 역사적인 사설 '미국의 세기 The American Century'에서 제시한 이상이 정확하게 실현된 것이다. 여기서 루스는 미국의 고립주의적 태도를 개탄하면서 미국인들이 도덕적, 지적 혼란을 떨쳐내고 당시 유럽에서 격화되던 제2차 세계대전에 뛰어들어 제 역할을 할 것을 촉구했다. 그리하여 미국인 스스로 '국제적 환경'에 대한 책임을 통감하고 "20세기를 진정한 '미국의 세기' 창조로 이끌 세계 강대국으로서의 국가적 비전"을 끌어안자고 호소했다.

전쟁이 끝나자마자 루스의 기대는 고스란히 현실화되었다. 유럽 국가 대부분과 아시아 국가 중 일부는 전쟁 중에 극심한 물리적 손실로 고통을 겪었지만, 미국은 아무 피해도 보지 않았다. 전쟁 물자를 만들어내는 제조업이 온전하게 유지된 덕에 미국의 경제력은 1945년까지 급부상했다. 전쟁 참여로 미국은 세계 강대국가 반열에 들게 되었고, 1945년이 되자 군사적, 정치적, 경제적으로 미국에 필적할 만한 나라가 없었다. 일례로 1947년 전 세계 공산품의 50퍼센트, 철의 57퍼센트, 전력의 43퍼센트, 석유의 62퍼센트, 자동차의 80퍼센트가 미국에서 생산되었다. 여기에다 인류 역사상 가장 강력한 무기인 원자폭탄을 독점했다.

그러나 전후 시기는 정치적, 사회적으로 혼란스러웠다. 소련이 1949년에 원자력 무기를 개발한 데 이어 동구권 국가 대부분을 통제하게 되자, 미국은 승리감과 우월감에 도취한 가운데서도 국가적 안전은 물론 존립마저 해칠 수 있는 소련의 위협을 의식하지 않을 수 없었다. 나라가 온통 반反공산주의 이데올로기에 휩쓸리면서 미국 정치에 잠시 등장했던 좌파의 목소리가 사라졌다.

또한 이 시기 새로운 사회적 흐름이 형성된 점도 눈여겨볼 필요가 있다. 남부에 있던 흑인과 백인 빈민층이 대거 북부 도심으로 유입된 것이다. 이런 인구 이동은 남북전쟁과 제1차 세계대전 사이에 미국으로 들어온 유럽 이민자들의 규모에 필적할 정도였다.[1]

1940년까지도 아프리카미국인 1,300만 명 중 1,000만 명은 미 남부 지역에 분리되어 살면서 법적, 정치적 의사결정 과정에 참여하지 못한 채 사회적, 경제적으로 부당한 대우를 받아 왔다. 그러나 전쟁 중 경제가 호황을 이루자 시골 흑인들이 산업 현장의 일자리를 찾아서 도시로 몰려들었다. 이런 급격한 인구 분포의 변화는 한 세기 가까이 억눌린 채 쌓여 온 인종 문제에 불을 붙였다.

한편 이와는 다른 중요한 인구통계학적 변동도 있었다. 전후 '베이비 붐'이 그것이다. 경제 공황과 전쟁 기간에 감소했던 출생률이 급격히 높아지면서 미국 인구가 매년 백만 명 이상씩 늘어났다. 전후 일자리 확대로 가계소득이 늘었고, 이로 인해 중산층이 증가했다. 퇴역 후 사회로 진출한 군인은 대학 등록금은 물론이고 주택 건설비와 창업 자금까지 융자해주는 '제대군인원호법'●의 지원을 통해 저렴하게 고등교육을 받을 수 있었다. 일반 국민도 경제 호황 덕에 사교육비를 너끈히 감당할 수 있게 되자 몇몇 소수만 누리던 대학 교육을 받을 수 있게 되었다.

이처럼 전후에 발생한 극적인 변화들은 이후 50년간의 미술을 이해하는 데 매우 중요하다. 세계라는 지정학적 무대에서 미국의 급부상과 새로운 사회 질서의 등장은 일상생활의 변화에 못지않게 미술과 문화도 완전히 바꿔놓았다. 하지만 전후 50년을 고찰할 때 한 가지 명심해야 할 것은, 역사는

●
GI Bill of Rights
제2차 세계대전 종전 후 제대한 수백만 명의 제대 군인의 사회 정착을 지원하기 위해 1944년에 제정된 법. 제대 군인의 교육 및 직업훈련 지원, 주택 구매 및 사업 대출금 정부 보증, 실업급여 지급 등 지원책을 마련했다.

물론 미술도 한 방향으로만 진보하지 않았다는 사실이다. 즉 어느 시점에서는 복합적이고 유동적이며 상반되는 경향이 공존하기도 한다.

이 책에서는 전후의 복잡한 미술 문화계, 특히 미국 문화 특유의 이질성을 반영하는 다양한 관점을 제공하고자 한다. 새로운 21세기를 맞은 시점에서 반성적 전망, 즉 과거를 돌이켜 보며 미래를 내다보는 것은 꼭 필요한 작업이기 때문이다. 오늘날 우리는 헨리 루스가 말한 미국적 헤게모니의 이상, 즉 어느 때보다 광범위한 영향력을 발휘하는 역동적인 중심에 놓인 단일체의 개념을 인정하지 않으려는 경향이 있다. 그렇다면 이제는 '미국의 세기'를 이루는 단어 하나하나의 의미에 도전하는 것이 더욱 적절할 듯하다. 한정적인 정관사 'the'가 가리키듯 전후 50년 동안에는 한 가지 이야기, 단일한 정체성, 하나의 중심만 있었던 것일까? 지난 50년간 'American'의 의미는 어떻게 변화했을까? 'century'라는 개념이 과연 역사를 정리하는 최선의 방법일까?

전후 미국 미술계의 도약

"(피카소가) 드리핑drip하면, 나도 해야지." 1930년대에 아르메니아 태생의 미국 화가인 아쉴 고르키가 한 말이다.[2] 제2차 세계대전 이전까지는 미국 미술이 유럽 미술에 밀려 주목받지 못했음을 단적으로 보여주는 사례. 당시 미국은 유럽 미술계의 최신 경향을 눈동냥 하려고 파리를 기웃거렸지만, 유럽에서는 미국 미술을 거들떠보지 않았다. 1940년대 후반까지만 해도 '미국은 회화나 조각의 주요 흐름에 단 한 번도 제대로 기여하지 못했다.'[3] 라는 것이 일반적인 평가였다. 심지어 미국의 모더니스트들까지도 국제 미술계의 주류가 되기에는 한참 부족한 동네 미술가로 취급받을 정도였다.

하지만 제2차 세계대전 후 미국이 세계의 리더가 되자 미국 미술가들은 자신들이 주도권을 갖고 새로운 것, 열망이나 모험, 자유, 반고립주의적 정서를 지키는 데 필요한 '글로벌 스케일의 문화적 가치들'[4]을 창조하고자 했다. 이런 미술계의 일반적 목표는 미국이 추구하던 정치적 방향과 맥을 같이하는 것이었다. 그런데도 미국 미술가들은 자신의 작품이 이데올로기적이라고 생각하지 않았다. 그들은 구속받지 않는 개인적 표현을 통해 자유가 가장 잘 전달된다고 여겼다. 그들에게 전통과의 결별은 커다란 모험이었고, 대서사시적인 스케일은 야망의 표현이었다. 그들은 자신들이 만들어낸 추상적 형상이 국경과 개별 문화의 특수성을 뛰어넘는다고 생각했다.

유럽이 전쟁의 폐허를 복구하는 동안 뉴욕은 미술계의 수도로서 파리를 대체했고, 향후 20여 년간 미국은 물론 국제 미술계를 지배하게 되었다. 수백 명의 미술가와 여섯 명의 미술 중개인, 그리고 두 곳의 미술관을 거점으로 1950년부터 '뉴욕학파New York School'가 단연 두각을 나타내기 시작했다.

뉴욕학파는 주로 추상표현주의Abstract Expressionism의 다양한 양식을 포괄적으로 아우르는 용어이다.

뉴욕학파 미술가 대부분은 다른 지역 출신이었다. 마크 로스코(1913), 윌렘 드 쿠닝(1926), 한스 호프만(1930), 아셜 고르키(1920) 등은 미국에 이민했고, 잭슨 폴록, 클리퍼드 스틸, 필립 거스턴 등은 미국 내 다른 지방 출신 작가들이다. 이들은 문화적 배경과 작업 스타일은 서로 달랐지만, 연대감과 우애, 확고한 미술적 목표를 공유했고, 그리니치 빌리지의 활기찬 공동체 속에서 끈끈한 결속을 다졌다. 동시에 뉴욕의 역동적이고 범세계적 환경은 각자의 욕구와 야망을 자극하기에 충분했다.

뉴욕학파는 세 가지 요인으로 결집했다. 첫 번째는 사회적 요인이었다. 많은 미술가가 대공황기에 미술가를 공식적인 직업으로 인정한 연방미술프로젝트FAP* 같은 연방 정부의 생계 지원 프로그램에서 함께 작업했다. 두 번째 요인은 1930년대에 독일에서 이민해 온 미술가 한스 호프만(도1)이 그리니치 빌리지에 한스 호프만 미술학교를 세운 것이다. 호프만은 입체파Cubism의 구조와 공간, 독일 표현주의German Expressionism 및 야수파Fauvism의 감성과 색채를 결합한 수업으로, 래리 리버스, 리 크레이스너, 레이 임스 같은 제자를 비롯해 1950년대에 부상한 세대에 두루 영향을 미쳤다. 뉴욕학파 형성에 가장 중요한 세 번째 요인은 유럽 미술을 선도하던 작가들이 전쟁 중에 뉴욕으로 대거 몰려든 것이다. 페르낭 레제, 피에트 몬드리안, 마르크 샤갈, 발터 그로피우스를 비롯해 초현실주의Surrealism 화가들(로베르토 마타 에카우렌, 이브 탕기, 살바도르 달리, 앙드레 브르통, 막스 에른스트, 앙드레 마송)이 1939년 거의 한꺼번에 뉴욕에 도착했다. 전쟁 기간 중 유럽 전위 미술과의 이런 직접적인 접촉이 미국 미술 발전의 가장 중요한 계기가 되었다는 데는 반론의 여지가 없다.[5]

1940년대에 뉴욕에서 꿈을 키우고 있던 젊은 미국 화가들은 다른 전문가 사교 모임보다 페기 구겐하임의 금세기 화랑을 통해 초현실주의 화가들과 빈번하게 교류했다. 이를 통해 초현실주의 작가들이 강조해 온 신화적 내용과 무의식, 이성적 개념보다 직관적 과정을 우선시하는 자동기술법 등 다양

Federal Art Project
대공황기에 뉴딜 공공사업 진흥국Work Progress Administration(WPA)이 추진한 시각 예술 분야 지원 프로젝트. 연방 정부 차원에서 실업 상태인 미술가들을 대거 고용해 1935년부터 1943년까지 전국 20만 개의 공공 미술품 제작을 지원했다.

1
한스 호프만
평형추
Equipoise
1958
캔버스에 유채
152.4×132.1cm
로스앤젤레스 카운티미술관

한 기법을 배웠다. 하지만 1940년대가 끝날 즈음, 뉴욕 화가들은 자신들만
의 고유한 독립적 양식을 추구하기 위해 초현실주의에서 영감을 받은 생물
형태biomorphism나 신화적 참조물을 멀리하기 시작했다. 1948년에 많은 초현
실주의 작가들이 유럽으로 돌아간 뒤 미국 화가들 대부분이 추상표현주의
라는 기치 아래 유명세를 치르게 된 극단적인 추상적 스타일을 선호하게 되
면서 초현실주의를 암시하는 형상마저 사라져버렸다.

기업 주도의 현대 건축

조지프 팩스턴이 1851년 런던 만국박람회를 위해 설계한 〈수정궁Crystal Palace〉에서 선보인 이후 건축계의 주목을 받으며 발전을 거듭하던 투명 창窓 기법은 1950년대 초까지 미국 기업 문화에 의해 크게 발전했다. 유리는 예나 지금이나 건축적 신비함을 나타내며 영사막으로 이용된다. 유리 표면을 이용해 빛을 반사 또는 통과시키거나 차단함으로써 현대 건축의 전통을 이루는 다양하고 상충하는 기법과 아이디어들을 표현할 수 있기 때문이다.

루트비히 미스 반 데어 로에는 1950년 시카고의 레이크 쇼어 드라이브 860번지에서 아파트(도2) 착공식을 했다. 이 아파트는 반복적이고 모듈화된 '커튼 월Curtain Wall' 공법을 적용한 것으로 건물 외벽은 구조상 아무런 용도가 없는 장식용이었다. 그는 이 아파트를 통해 자신이 1919년에 처음 구상한 유리 건축물의 꿈을 실현하고, 건축 형식과 시공 방식의 보편적인 체계를 구축하고자 했다. 이렇게 지은 아파트 유리 벽 표면에 주변의 모습이 흡수되자 건물과 풍경의 구분이 사라지고, 개념상으로 무한한 대지가 창출되었다. 더구나 이처럼 확장되어 보이는 공간이 더욱 확대되어 보인 까닭은 미스 반 데어 로에가 지은 아파트가 두 동으로 쌍을 이뤘기 때문이다. 이렇게 한 쌍의 유리 건물이 첫선을 보인 이후 세계 각지에는 '커튼 월' 구조물이 연이어 생겨났다.

이처럼 유리로 된 건축물이 효과를 볼 수 있었던 것은 제조 공정이 기계화되면서 다양한 응용이 가능해졌고 생산이 규격화되면서 자재 교체가 쉬워졌기 때문이다. 이런 공법은 점차 전 세계로 퍼져 전후 기업들이 자사 건물을 지을 때 채택하게 되었다. 고든 번샤프트가 설계한 SOM(스키드모어, 오윙스&메릴Skidmore, Owings&Merrill) 사의 〈레버하우스〉(1950-52)(도3)는 '커튼 월' 빌딩의 우아하면서도 위풍당당한 모습을 보여주는 대표적 건물이다. 이 건물은 꽉 찬 공간과 빈 공간, 건물과 배경은 물론 공적인 공간과 사적인 공간, 한 국가와 다른 국가의 경계마저 무너뜨려서 미국 건축계가 전 세계를 새롭게 주도할 토대를 다져 놓았다.

실비아 래빈

추상표현주의—뉴욕 아방가르드

뉴욕학파는 창작의 자발성과 스케일의 극적 증대라는 두 가지 개념을 통해 미학적 돌파구를 모색했다. 거칠 것 없는 세계 초강대국으로서 미국의 정체성을 반영하듯 기법 자체부터가 작품과 직접 대면하는 방식을 취했다. "우리가 스스로 이름을 붙인다면 실패할 것이다."라는 윌렘 드 쿠닝의 경고에도 불구하고 이런 급진적인 신新미학 조류는 '추상표현주의'라고 불리며 현대 미술 발전의 중심을 차지해, 국제적으로 인정받은 최초의 미국 미술사조가 되었다.[6] 특정한 이름표를 붙여 한계를 짓는 것에 반기를 든 사람이 비단 드 쿠닝만이 아니었던 까닭은 추상표현주의가 개인적 표현을 제일 중요하게 여겼기 때문이다. 이런 점에서 추상표현주의의 다양한 스타일을 하나의 이름으로 뭉뚱그리는 것 자체가 모순이며 비난받아야 마땅하다. 사실 추상표현주의 1세대 작가 대부분이 1950년 이전에 자신의 서명과도 같은 독창적인 스타일을 완성했다. 새로운 미국 회화의 트레이드마크가 된 대담한 이미지들은 서로 명백하게 다르다. 잭슨 폴록의 드리핑 작업(1947), 마크 로스코의 부유하는 직사각형의 색채 공간(1950), 클리퍼드 스틸의 가죽을 벗기듯이 갈라 찢은 듯한 어두운 공간(1947), 프란츠 클라인의 흑백의 구성적인 손놀림(1949) 등이 대표적인 예이다.

그러나 분류하기 좋아하는 비평가들의 성향이 '추상표현주의'라는 용어를 붙였을 뿐 아니라 이를 더욱 세분화했다. 추상표현주의 1세대 미술가들은 일반적으로 두 가지 경향으로 나뉜다. 동적이고 기운 넘치는 액션페인팅Action Painting 화가(잭슨 폴록, 윌렘 드 쿠닝, 프란츠 클라인)와 색채추상주의Chromatic Abstraction 화가(바넷 뉴먼, 마크 로스코, 애돌프 고틀리브, 클리퍼드 스

20세기 미국 미술

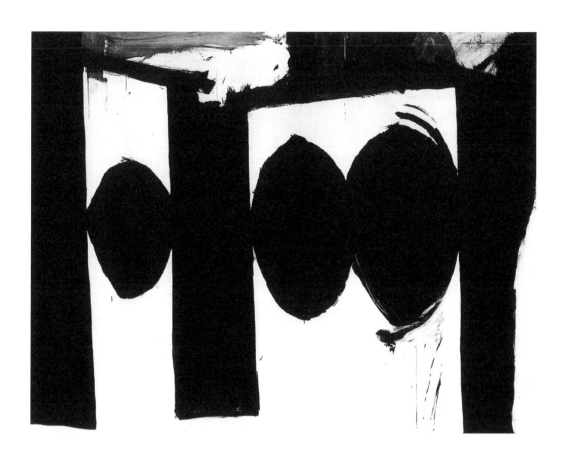

4
로버트 마더웰
스페인 공화정을 위한 만가, 54
Elegy to the Spanish Republic, 54
1957-61
캔버스에 유채
178×229cm
뉴욕 현대미술관

틸, 애드 라인하르트)다. 그 사이에 로버트 마더웰(도4), 필립 거스턴, 브래들리 워커 톰린 등이 포진하고 있다. 이들 모두는 어떤 기술을 이용하든, 스타일이 얼마나 특이하던 이젤 회화의 관습에서 탈피하고자 했고, 대상을 재현하거나 입체주의, 초현실주의 또는 다른 사조에서 차용한 형태들을 이용하는 일을 피하려 했다. 그림 제목을 붙일 때 두루뭉술한 말이나 숫자를 즐겨 쓴 것도 실세계로부터 유추된 형상이나 소재에 대한 암시를 걸러내기 위함이었다.

　뉴먼은 '기억, 연상, 향수, 전설, 신화와 같은 방해물로부터 자유로워지기를 원한다.'[7]라고 말했다. 로스코는 '기억, 역사 혹은 기하학'이라는 장애물을 거부했고 스틸은 '진부한 신화들이나 현대적 변명'[8]을 원치 않았다. 소재를 포기하려는 집단적 의지는 유럽 문화의 무게에서 벗어나 미국적 경험

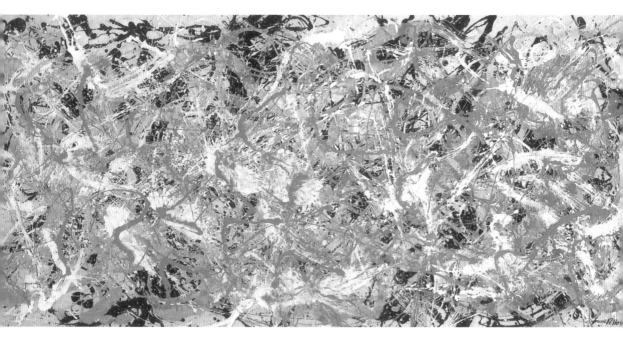

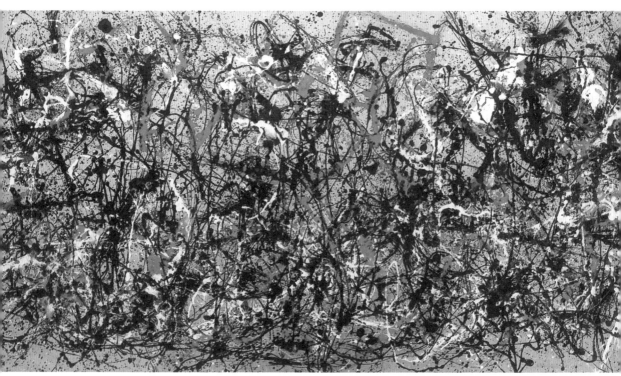

5
잭슨 폴록
27번
Number 27
1950
캔버스에 유채
124.6×269.4cm
휘트니미술관, 뉴욕

을 바탕으로 미국 고유의 무엇인가를 찾으려는 최후의 시도였다. 드 쿠닝과 1951년까지의 폴록의 경우와 같이 개인적으로 심미적 충동을 느낀 일부 미술가들이 형상적 참조물을 그대로 유지하거나 다시 도입하기도 했지만, 대형 스케일의 추상 양식은 개인의 표현과 창작을 자극하는 신선하고 새로운 언어, 우상 파괴를 혁신과 연결 지을 수 있는 언어가 되었다. 미국 미술계에서 전례가 없던 이들 작품의 거대한 스케일은 1930년대 정부 프로젝트에 참여한 미술가들이 공공벽화에서 발전시킨 결과물이었을 것이다. 10년 뒤 개인 화폭으로 옮겨진 대형 스케일은 미국인과 미국이 품고 있던 대망을 반영한다. 아울러 19세기 미술가와 철학자들을 만신론과 초월주의로 이끌었던 미국의 드라마틱한 풍경에 대한 경험을 대변하는 것이기도 하다. 이 같은 미국 고유의 전통이 20세기 중반의 미국 미술가들에게 서사적 스케일과 율동적인 작업 과정을 통해 전승될 수 있었다. "내가 자연이다."라는 폴록의 유명한 선언이 이를 단적으로 보여준다.[9] 비평가 클레먼트 그린버그가 1950년에 쓴 글을 보면, 그는 추상표현주의 회화의 엄청난 크기가 추상표현주의만의 명확한 특징 가운데 하나라고 생각했다.[10] 같은 해 그린 폴록의 작품 〈27번〉(도5)은 가로가 269.4센티미터였고, 〈가을 리듬:30번〉(도6)은 폭이 525.8센티미터에 달했다.

로스코, 뉴먼, 스틸도 당시 벽화 규모의 그림을 그리고 있었다. 사실 스틸은 폴록보다 훨씬 이전인 1944년에 엄청난 스케일의 대형 회화를 처음 시도했다. 대형 스케일의 그림은 관람객과 화가 모두를 사로잡았고, 미술가가 그림 속, 즉 작품 내부에 '있게' 해주었다. 로스코는 이를 다음과 같이 묘사했다.

6
잭슨 폴록
가을 리듬:30번
Autumn Rhythm: Number 30
1950
캔버스에 유채
266.7×525.8cm
메트로폴리탄미술관, 뉴욕

나는 매우 큰 그림을 그린다. 역사적으로 보면 매우 장대하고 호화로운 것을 표현할 때 대형 그림을 그린다는 사실을 알게 되었다. 하지만 내가 큰 그림을 그리는 것은 그림과 하나가 되어 극히 은밀하고 인간적인 모습을 되찾기 위함이다. 내가 아는 다른 화가들도 마찬가지라 생각한다. 작은 화폭에 그림을 그리는 것은 축소 렌즈를 통해 본 광경처럼 자신의 경험 밖에 서서 바라보는 것이다. 하지만 대형 그림을 그리다 보면 작품 속에 있게 된다. 그런 그

림은 화가가 지배하는 것이 아니다.[11]

추상표현주의는 화가와 그림 간의 합일을 중요시했다. "나는 그림 '안'에 있는 동안 내가 무엇을 하고 있는지 깨닫지 못한다 (…) 그림은 그 자체의 생명력을 가지고 있기 때문이다."[12]라는 폴록의 말처럼, 거대한 스케일의 캔버스는 화가와 그들의 작품을 한층 더 직접적으로 연결해주는 매개체가 되었다. 화가들이 온몸으로 그림을 그린 것은 감정 몰입을 위해서였고, 자발적인 작업 과정이 이런 효과를 배가시켜주었다.

추상표현주의 화가들, 특히 팔목뿐만 아니라 팔 전체나 전신을 사용하던 제스처적 화가들은 즉각성을 높이 평가했다. 그들은 무의식적이고 즉흥적인 감정을 표현하기 위해 물감을 흩뿌리거나 들이붓고, 휘갈기는 등 두 손을 자유롭게 사용해 작업했다. '그림 자체의 생명력'은 화가의 무의식을 얼마나 잘 드러냈느냐에 달려 있었다.

액션페인팅

1947년에서 1952년 사이 잭슨 폴록은 '드리핑' 기법을 선보이며 과거의 회화적 관습과 과감히 단절했다. 그는 캔버스를 바닥에 놓은 채 위에 올라서서 막대기와 마른 붓, 기름을 바른 물총을 이용해 테레빈유를 섞은 에나멜 물감을 리듬감 있게 뚝뚝 떨어뜨리거나 뿌리며 작업했다.(도7) 그는 기존 방식대로 그림을 그리지 않았다. 캔버스에 붓을 대는 대신 몸의 움직임과 뿌리는 물감의 농도를 변화시키면서 화폭을 가득 메운 복잡한 그물망을 표현했다. 그림은 하나의 과정, 퍼포먼스, 춤의 흔적이었다. 그것은 폭발적이고 대담했다.

폴록은 투우 장면을 암시하듯 바닥에 눕힌 자신의 캔버스를 '투기장arena' 이라고 불렀다. 비평가 해럴드 로젠버그는 1952년 대표적인 에세이 『미국의 액션 화가The American Action Painters』에서 추상표현주의 화가들의 대형 화폭

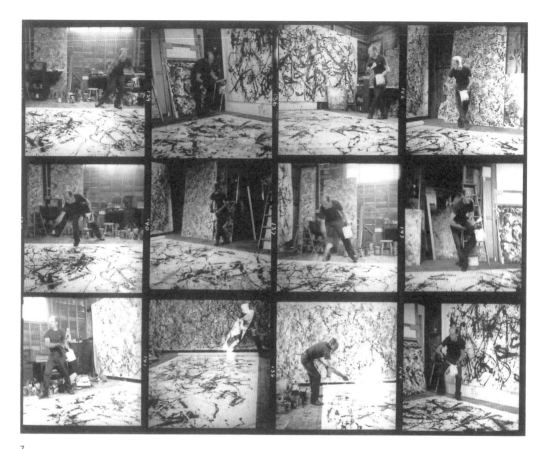

7
스튜디오에서
그림 그리는 잭슨 폴록.
1950
사진─한스 네이머스

을 '행동을 위한 투기장'이라고 묘사한 바 있다.

(그림은) 실제든 상상이든 하나의 대상을 복제하거나, 다시 디자인하거나, 분석하거나, '표현'하는 것을 목적으로 하는 공간이 아니다. 화폭에서 진행되는 것은 그림이 아니라 사건이다 (…) 형태나 색채, 구성, 드로잉 중 하나는 버려도 상관없는 보조물에 불과하다. 중요한 것은 행동에 포함된 계시다 (…) 행동 회화Act-painting는 미술가의 실존과 마찬가지로 형이상학적 실체에 속한다. 이 새로운 회화는 예술과 삶 사이의 모든 차이를 소멸시켜버렸다.[13]

구성적 측면에서 기존 회화의 특징인 형상과 바탕, 환영적 공간, 중심 초

점이 없는 이들 '올 오버 페인팅 All-over Painting'에는 위계가 존재하지 않는다. 그 대신 폴록의 대표적 비평가인 클레먼트 그린버그가 '밝음과 어둠을 혼합시켜 증기와 같은 먼지 속에서 분해되어버린 채도 대비'라고 묘사한 것과 같은 분위기가 배어 있다.[14] 이 시각적인 그림들에는 우주 공간에 대한 암시가 있기는 하지만 바탕칠을 하지 않은 화폭에 머리털과 지문, 모래, 깨진 유리, 끈과 담배꽁초가 뒤섞인 채 그대로 드러나 있어 관람객은 거친 재료들의 질감도 '생생하게' 느낄 수 있다. 이런 올 오버 페인팅의 대표적 선례로는 캔버스 전체를 공과 선으로 섬세하게 연결하여 그물망으로 채운 호안 미로의 '별자리 constellation' 그림들과 꽃뿐만 아니라 빛과 대기를 암시하는 붓놀림으로 캔버스를 덮어 완전추상에 가까운 효과를 낸 클로드 모네의 〈수련 Water Lilies〉을 꼽을 수 있다.

폴록의 그림은 위계성이 없다는 구성상의 특징으로 인해 네덜란드의 신조형주의 Neoplasticism 화가 피에트 몬드리안과 큐비즘의 콜라주 collage 작업에 비교되기도 했다. 큐비즘의 유산은 막강하여 당시 영향력 있는 비평가들은 입체파와 추상표현주의를 연결하려 하면서 종합 큐비즘이 추구하던 혁신적 과업을 추상표현주의가 실현했다고 주장하기도 했다.[15] 하지만 폴록 이전에는 수직으로 세워 놓은 이젤을 바닥에 눕혀서 화폭을 수평으로 전환하는 새로운 방식을 아무도 생각하지 못했다. 완성된 그림을 벽에 걸었을 때도 한 방향으로 흐르다 응결된 타르 방울들이나 여러 갈래로 흐르다가 고인 물감 덩어리들이 수평으로 움직인 흔적이 남아 있다. 폴록이 제시한 새로운 방향성은 물감이 튀어 얼룩진 그의 화실 바닥, 혹은 그가 경탄해 마지않던 나바호 인디언들의 의식용 모래 그림에서 영감을 얻은 것으로 보인다.[16]

폴록은 기존의 윤곽선과 형태를 강조하던 묘사 중심 기능으로부터 선을 해방시켜 유동적이고 물결치는 듯한 율동감 있는 필법을 창조해냈다. 회화 형식을 창조하는 능력이 탁월했던 그는 드로잉과 회화, 선과 색채를 하나로 통합해 큼직한 색 뭉치들과 면 위에 면을 율동적으로 중첩하는 등 회화적 공간을 묘사하는 새로운 기법을 창안해 표현해냈다.

1950년대에 폴록을 포함한 추상표현주의 작가는 미술계보다 미국 문화

에 더 많이 기여했다. 그들은 독창성과 자율성, 개인적인 행동을 무엇보다 중요시했기 때문에 그 이후 수십 년간 지속한 신화, 즉 예술가는 낭만적이고 소외된 천재라는 인식을 만들어냈다. 폴록의 사진들, 특히 한스 네이머스가 찍은 사진들은 이런 신화에 일조했다. 우리는 놀랄 만한 스틸 사진들과 영상처럼 연속된 이미지들을 통해 화실에서 홀로 캔버스와 마주 선 채 자신만의 독특한 율동적 행위로 작품을 창조하고 있는 폴록의 모습을 보게 된다. 폴록이 새로운 형식의 공간과 작업 과정을 개척했음에도 불구하고 '미국적 영웅'이 되는 데 기여한 결정적 요인은 그의 독특한 이력과 특별한 작품 스타일, 그리고 특이한 성격이었다. 1956년 마흔넷의 나이에 자동차 사고로 요절한 사실도 그의 영웅 신화에 크게 기여했다.

미국 서부 출신인 폴록은 정력적이고 거칠었다. 와이오밍주 코디에서 태어나 캘리포니아와 애리조나에서 자란 그는 술을 많이 마셨고 근육질이었을 뿐만 아니라 영화 속 존 웨인처럼 반反지적인 행동가였다. 영웅적인 행동과 개인의 자유가 지배하던 '프런티어 미국'의 개념은 미국적 상상력을 지속적으로 불러일으켰다. 자립심, 개인주의, 광활한 공간, 신념, 발견 그리고 자연에 대항하는 인간을 칭송하는 서부극들이 1950년대에 대단한 인기를 누렸다. 프런티어 신화는 50년대 냉전기에 '우리와 그들'을 가르는 정신적 기반이 되었고, 추상표현주의는 이런 신화로부터 탄생했을 뿐만 아니라 그 신화에 크게 이바지했다.

무모하리만큼 정력적이고 대담한 화법을 통해 권력과 힘의 느낌을 성취해낸 윌렘 드 쿠닝은 즉각적인 행위로 자유로운 개인적 표현을 추구한 추상표현주의의 특성을 단적으로 보여준다. 드 쿠닝은 화가로서 첫발을 내디딘 네덜란드에서 체계적인 훈련을 통해 전통과 현대를 지속적으로 통합한 놀라운 드로잉 기술을 개발했다. 1926년 스물세 살 때 미국에 도착한 그는 1930년대에 아쉴 고르키, 폴록과 함께 뉴딜New Deal 공공사업진흥국이 주관한 벽화 프로젝트에 참여했다. 구체적 형상을 표현하는 초기 단계를 지나면서 드 쿠닝의 작품은 점점 더 추상적으로 변했고, 1950년대에 이르러서는

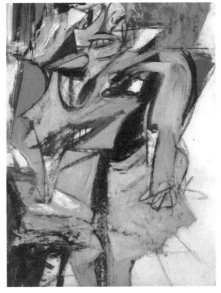

8
윌렘 드 쿠닝
여인
Woman
1953
캔버스에 올린 종이에 유채와 목탄
65.1×49.8cm
허시혼미술관과 조각공원,
스미스소니언 협회, 워싱턴 D.C.

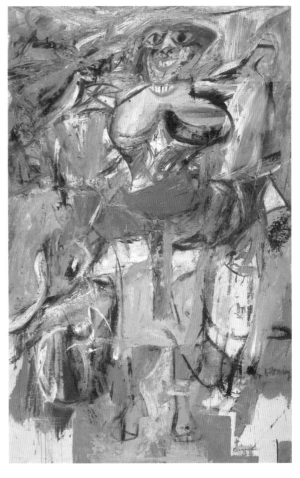

9
윌렘 드 쿠닝
여인과 자전거
Woman and Bicycle
1952-53
캔버스에 유채
194.3×124.8cm
휘트니미술관, 뉴욕

회화의 스케일이 커지면서 화법이 상당히 자유분방해졌다. 폴록과 마찬가지로 그의 그림도 '올 오버' 페인팅의 특성을 띠었지만, 생물 형태들이 서로 얽힌 구성은 보다 계획적이었다. 강건하고 힘이 넘치는 필법은 자체의 강력한 생명력을 가진 듯했다.

드 쿠닝은 1950년부터 공격적인 화법과 강렬한 색채로 명성을 얻은 '여인' 연작(도8, 도9)을 그렸다. 1953년 뉴욕 시드니 재니스 화랑에 처음 전시된 이 작품들은 기존에 폴록이 그린 드리핑 회화처럼 관람객들을 깜짝 놀라게 했다. 토막으로 단절된 여러 인체 부위로 가득 메워진 대결적인 대형 화폭들은 매우 거칠어 보였다. 드 쿠닝은 추상성과 형상성을 굳이 양분화

10
윌렘 드 쿠닝
강어귀
Door to the River
1960
캔버스에 유채
203.5×178.1cm
휘트니미술관, 뉴욕

할 필요가 없다고 선언하면서 자신의 작품 곳곳에 형상적 참조물들을 남겨 놓았다(이미 알려진 바와 같이 폴록은 결국 형상성을 중시하는 화풍으로 되돌아갔다). 드 쿠닝은 유동적인 공간과 아무렇게나 갈긴 듯한 거친 붓질, 분절된 맥락을 통해 끊임없이 변화하는 분주한 현대적 삶을 효과적으로 표현해냈다. (도10)

프란츠 클라인은 대형의 건축적 흑백 회화를 통해 또 다른 방식의 제스처적 추상을 택했다. 클라인은 1949년, 드 쿠닝이 작은 잉크 스케치를 벨 옵티콘 불투명 프로젝터에 넣고 확대해 큰 캔버스로 옮겨 그린 방식을 제안한 직후 추상화로 기법을 바꾸게 되었다. 클라인이 흔들의자를 묘사한 작은 잉

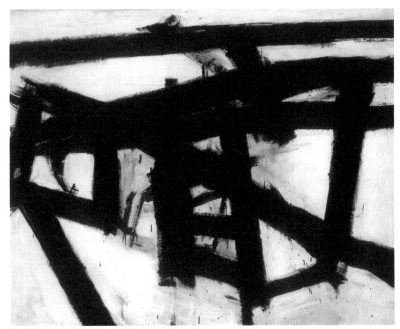

11
프란츠 클라인
마호닝
Mahoning
1956
캔버스에 유채와 종이 콜라주
204.2×255.3cm
휘트니미술관, 뉴욕

크 그림은 원래 모습은 온데간데없이 갑자기 '거대한 검은 필획이 불쑥' 나타났다.[17] 필획들은 외부의 실제 즉 의자와는 전혀 관계없이 분리된 단일 형태들로 보였다. 클라인은 계속해서 종이에 작게 그린 이미지를 확대해 〈마호닝〉(도11) 같은 역동적이고 대담한 작품을 창작했다. 그럼에도 이 작업은 원본을 단지 다른 스케일로 복제만 한 것이 아니라 물감을 직접 힘차게 다루고 있어 긴박감을 느끼게 해준다.

추상표현주의 회화에서 가장 중요하게 여긴 행동제일주의는, 전후 가장 영향력 있는 철학으로 부상한 실존주의의 중심 사상이었다. 원자폭탄과 수소폭탄으로 인해 미래에 대한 전망이 불투명해진 불확실한 세계에서 인간은 '즉각적인' 행동을 통해서만 자신의 존재를 재확인할 수 있었으며, 미래를 장담하기 어려워지면서 실존주의적 관점이 필요해졌다. 그리하여 1930년대에는 정치적 행동주의자이던 미술가들이 자기 해방과 불안을 표현하고자 자유로운 개인 행동주의로 전환했다.

뉴욕학파의 조각

이 시기 조각가들은 이전보다 훨씬 즉흥적인 작업 기법을 개발해 우연히 무의식적으로 표현된 듯한 효과를 추구했다. 일례로 금속을 직접 가공하는 과정은 액션페인팅을 3차원적으로 구현한 것과 같았다. 전쟁 기간에 용접 기술이 발전하고 휴대용 산소 아세틸렌 용접기가 등장하자 조각가들은 견고한 금속들을 합금 또는 용접하거나 주형을 떠서 표현주의Expressionism 화면과 같은 질감을 얻을 수 있었다. 구성주의Constructivism와 표현주의 기법의 장점을 활용한 결과, 하나의 덩어리로 표현되던 기존의 정적인 조소 작업에서 마침내 벗어난 것이다. 시어도어 로스작, 허버트 퍼버, 시모어 립턴, 이브람 라소, 데이비드 스미스 같은 예술가들은 볼륨이나 질량감보다 선과 면이 두드러진 채 생경하고 개방적이며 내부가 뚫린 작품을 선보였다.(도12-도17)

데이비드 스미스는 작품 재료와 의도의 연관성을 묘사하면서 "금속이 미술 작품에 이용된 역사는 일천하며 금속을 통해 표현하려는 상징, 즉 힘과 구조, 운동, 진보, 불안, 잔인성 같은 것들은 모두 금세기와 관련된다."라는 점을 주시했다.[18] 그렇게 평가되지는 않았으나 이들 작품에는 남성의 정복욕과 지배욕이 암묵적으로 내포되어 있다. 시어도어 로스작은 거칠고 폭력적인 금속의 속성을 인식하고는 이를 통해 전쟁 이후 급변한 자신의 작풍을 설명하고자 했다. 그는 이전까지 순수 미술의 극치로 생각했던 구성주의 기법을 버리고 합금한 강철을 용접해 표현주의적 인상이 강한 신화적 이미지를 표현하는 데 몰두했다. 왜냐하면 '그가 역점을 두었던 형태들은 생명을 탄생시킬 뿐 아니라 이를 파괴할 수도 있는 잔인한 힘들을 떠올리는 태고의 알력과 투쟁에 대한 기억물로서 의도되었기' 때문이다.[19]

이 시기 조각들은 불에 타 벗겨진 피부처럼 표면이 혐오스러운 경우가 많았는데, 이는 전쟁의 참상, 특히 원자폭탄에 의한 참상을 암시하고자 한 것이다. 인류의 멸종을 다룬 드라마는 당시 인기 있는 공상 과학 소설과 영화의 단골 소재였는데, 이 점은 1950년대 조각에서도 어렵지 않게 발견할 수 있다. 새로운 조각들의 형상은 공상 과학 영화에 등장하는 괴물같이 공룡이나

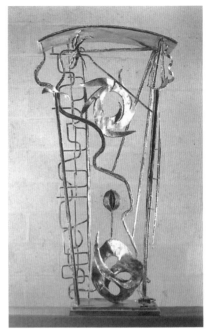

13
허버트 퍼버
태양의 바퀴
Sun Wheel
1956
놋쇠, 구리, 스테인리스 스틸
143.2×71×47.6cm
휘트니미술관, 뉴욕

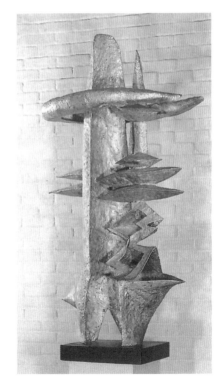

14
시모어 립턴
마법사
Sorcerer
1957
금속에 니켈은
높이 161.6cm
휘트니미술관, 뉴욕

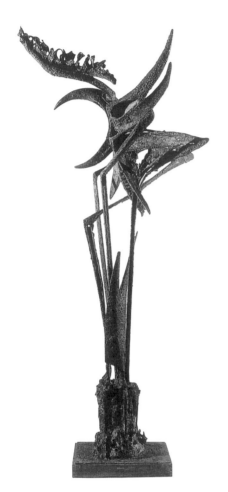

12
시어도어 로스작
바다의 파수꾼
Sea Sentinel
1956
청동 합금, 강철
높이 266.7cm
휘트니미술관, 뉴욕

20세기 미국 미술

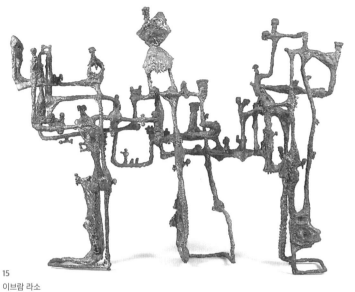

15
이브람 라소
행렬
Procession
1955-56
청동과 은
81.3×106×41.3cm
휘트니미술관, 뉴욕

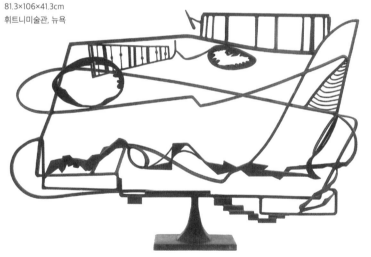

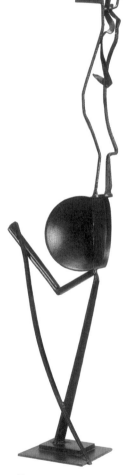

16
데이비드 스미스
허드슨강 풍경
Hudson River Landscape
1951
용접한 채색 강철과 스테인리스 스틸
123.8×183.2×44cm
휘트니미술관, 뉴욕

17
데이비드 스미스
달리는 딸
Running Daughter
1956-60
채색 강철
255.3×86.4×51.4cm
휘트니미술관, 뉴욕

육식 식물, 고치 알이나 얼룩 미생물의 기이한 이종교배 잡종들이다. 광폭해진 자연에서 기괴한 돌연변이들이 수도 없이 생겨났다가 사라지며 참을 수 없는 공포감을 불러일으키곤 했다. 이런 이미지들은 죽음을 연상시키기도 했지만, 한편으로는 탄생, 죽음, 부패와 환생이 끝없이 반복되는 자연계의 순환을 암시하며, 자연계의 진화 과정에서 중요한 태고의 사건을 시각화한 것이다.

색채추상

1950년대 초반에 두각을 나타낸 추상표현주의 두 번째 그룹인 색채추상의 대표적 화가는 마크 로스코, 바넷 뉴먼, 애드 라인하르트, 클리퍼드 스틸이다. 이들 작품은 폴록의 '올 오버' 페인팅들처럼 비관계nonrelational 기법을 사용하면서도 주로 커다란 색면에서 발생하는 신체적인 감흥에 집중하면서 '단일 이미지single image' 회화를 산출했다. 감싸는 듯한 그윽한 분위기의 대형 캔버스들은 빛을 발하는 듯한 시각적 효과를 냈다. 하지만 추상표현주의라는 이름표를 붙이는 것이 결코 적절하지 않은 이유는 물감의 움직임을 강조한 표현주의와는 다르게 색채추상주의는 거대한 캔버스 표면을 늘 필름처럼 얇게 채색했기 때문이다. 액션페인팅 화가들의 작품과 달리 이들 캔버스에는 붓이 지나간 흔적이 거의 없다.

일각에서는 영묘한 색채 공간으로부터 발산되는 로스코의 고고한 빛,(도 18, 도19) 뉴먼의 단순하고도 넓은 공간들, 라인하르트 회화에서 볼 수 있는 고독과 공허감 등 색채추상 작품들이 보여준 텅 빈 공간을 광활한 미국적 풍경으로 이해하기도 했다. 이 모든 작품은 미국인들이 수 세대에 걸쳐 끝없이 펼쳐진 광활한 자연을 마주하며 느끼던 경외감을 담고 있다. 자연을 포용하는 듯, 오페라틱한 표현은 높이 솟은 바위의 터지고 갈라진 틈을 암시하는 클리퍼드 스틸의 불꽃 모양의 수직적 윤곽들(도20)이나 필립 거스턴의 진동하는 듯한 수많은 붓 자국(도21)에 잘 나타나 있다. 미국적 정체성을

18
마크 로스코
오렌지와 노랑
Orange and Yellow
1957
캔버스에 유채
231.1×180.3cm
올브라이트녹스미술관, 버펄로

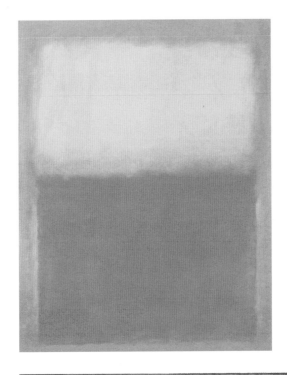

19
마크 로스코
빨강의 4색
Four Darks in Red
1958
캔버스에 유채
258.6×295.6cm
휘트니미술관, 뉴욕

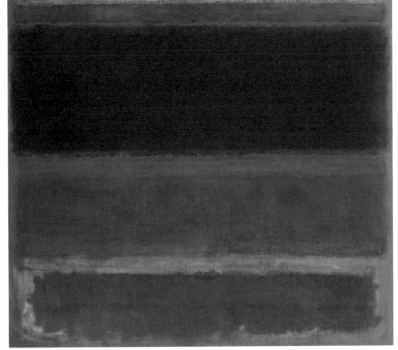

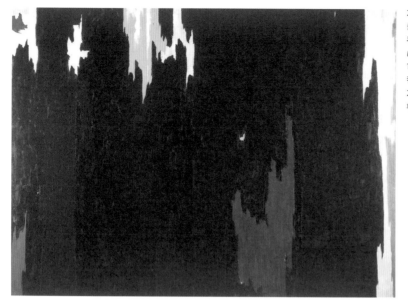

20
클리퍼드 스틸
무제
Untitled
1957
캔버스에 유채
285.8×392.4cm
휘트니미술관, 뉴욕

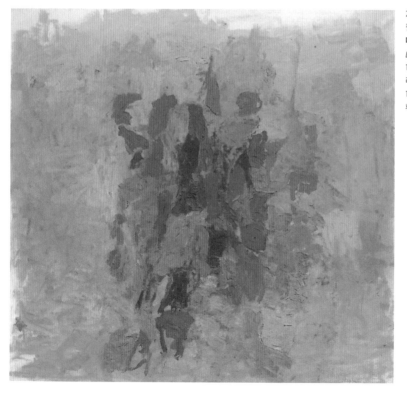

21
필립 거스턴
다이얼
Dial
1956
리넨에 유채
182.9×194cm
휘트니미술관, 뉴욕

20세기 미국 미술

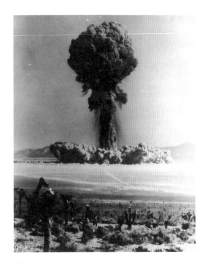

22
원자탄 폭발 장면.
네바다, 1951

추구하던 화가들은 자신도 모르는 사이에 미국적 풍경의 거대한 규모와 그로부터 비롯된 극적인 느낌에 매료되었다. 추상표현주의 작가들의 이 스케일과 감정으로 충만한 형상은 어떤 이들에게 18세기 유럽인들이 미학의 명제로 삼았던 숭고의 개념을 암시했다. 이때의 '숭고미'란 장엄한 자연 현상을 마주하면서 느끼는 아름다움에 대한 경외감과 공포감이 뒤섞인 감정이다.[20]

제2차 세계대전 말 원자폭탄 투하와 이후 1950년대에 실행된 핵실험도 이 시기 미술가들에게 또 다른 차원의 '숭고함'을 느끼도록 만들었는지도 모른다.(도22) 우리는 앞에서 핵으로 인한 인류 멸종의 공포에서 실존적 토양이 조성되었고, 특히 묵시록을 주제로 하는 조각 작품이 만들어진 것을 보았다. 하지만 미술가들은 이 엄청난 폭발이 보여준 아름다움에도 영향을 받았다. 예를 들어 빛을 발산하는 듯한 로스코의 작품은 자연의 장엄함뿐만 아니라 과학이 자연계 존재 자체에 가하는 위협에도 주목하게 한다. 기술공학은 인류를 원시 시대에 대우주 앞에서 느꼈던 경외감과 나약함의 상태로 되돌린 것처럼 보였는데,[21] 대담하고 거친 액션페인팅 작품은 물론이고 뉴먼의 〈첫째 날〉과 〈시초 The Beginning〉, 로스코의 〈태초의 풍경 Primeval Landscape〉 같은 색채추상 작품의 제목에서부터 이런 원시적 상태를 발견하게 되는 것은 우연이 아니다.

자신감이 점차 증가하는 한편 시대적 불안감 역시 커지던 혼돈 속에서 탄생한 추상표현주의는 분노, 공격성, 단편화, 불안과 동시에 기쁨, 자유, 서정성을 환기했던 역설적이면서 극단적인 예술이었다.

신식 가정의 풍경—현대화된 개인 생활

1950년대 미국 주택 건물과 가정용 가구들이 21세기에 접어들면서 때아닌 복고풍 향수를 불러일으켰다. 라이프 스타일을 다루는 잡지 표지에 사라사 무명chintz이나 웨지우드 사社 도자기의 주름, 요란한 장식이 사라지고, 플로렌스 놀이 1954년에 만든 안락의자와 러셀 라이트가 디자인한 플라스틱 디너 접시에서 볼 수 있는 단순한 선과 왕년에 새롭게 여겨졌던 재료가 등장했다. 제2차 세계대전 이후 정착된 교외 지역 삶의 패턴이 20세기 후반에 와서는 도시계획자들에 의해 다시 전개되었고, 1950년대 가정에서 즐겼던 시트콤은 리바이벌 텔레비전에서 언제든 시청할 수 있게 되었으며, 심지어 마사 스튜어트는 2000년대 초반까지 1962년에 지어진 고든 번샤프트의 중요한 현대식 건물에서 살았다.

이런 복고 바람을 가정생활에 대한 열망의 반영으로 이해할 수 있는 것은 현재까지도 1950년대 가정의 모습이 이상적인 기준으로 평가받기 때문이다. 전후의 미국 가정은 많은 사람에게 가정생활의 황금기(실제로는 그렇지 않았지만)를 단적으로 보여주었을 뿐만 아니라, 19세기 전환기부터 발전해 왔던 현대적 생활에 대한 유럽의 환상을 실현해 주었다. 이 현대성의 사적인 성과 중에서 가장 중요한 예가 〈미술과 건축Arts&Architecture〉의 편집자인 존 엔텐자가 구상한 시범주택 프로그램Case Study House Program이다. 이 잡지사는 1945년부터 1966년까지 36채의 중산층 주택 건설을 후원하면서 미래형 주택의 대량생산과 새로운 가정생활 방식의 원형으로 삼고자 했다. 건축가들은 집안에 하인들을 거의 두지 않고도 행복한 가정생활을 할 수 있도록 개방적인 형태로 주택을 설계했다. 일류 자재를 사용하고 현대적으로 외관을 디자인한 이유는 한창 부상 중이던 교외의 유토피아에 자리 잡을 수 있게 하기 위해서였다. 처음 이 프로그램은 리처드 노이트라, 찰스와 레이 임스, 피에르 쾨니히, 크레이그 엘루드를 비롯한 그 지역 건축가들과 남부 캘리포니아에 국한된 지역 개발 수단으로 고려되었으나 결국 미국 내 건축계에 큰 영향을 미쳤고, 그 파장이 플로리다주 새러소타에서 호주 시드니로 퍼지게 되었다.

시범주택은 내부와 외부의 경계를 해체하고, 투명성의 새로운 형태를 발전시켰으며, 빅토리아풍의 딱딱한 실내 구조를 제거했을 뿐만 아니라, 유럽의 모더니즘 '대가들'조차 꿈만 꾸었던 기계식 생산을 실현시킨 소원 성취의 상징으로 유익해 보였다. 이 프로그램의 성공 자체는 모더니티를 문화적으로 수용하는 데 있어 중요한 변화를 가져왔다. 가령 전쟁 기간 중 여러 계층의 고객을 위해 엄청나게 많은 주택을 지어 1949년 〈타임〉 표지를 장식하기도 한 리처드 노이트라(도23) 같은 건축가들의 인기가 치솟으면서 전후 미국

의 모더니즘은 전위 예술에게 변절자가 아니라 승리자의 칭호를 부여하게 되었다.

문화적 위상에 있어 이런 변화의 중요한 요소는 시범주택의 구조와 당시 미국 가정의 생활용품이 새로운 논리의 소비문화를 등장하게 한 방식에 있었다. 현대화된 주택들은 라파엘 소리아노가 지은 주택처럼 강철로 뼈대를 세우거나, 세로 창살이 없고 단열 및 방음 효과가 있는 대형 유리를 활용하는 등 신기술 공학을 이용했으며 텔레비전, 세탁기, 건조기, 냉장고, 중앙난방 장치 등 집안 곳곳을 첨단 기기로 채웠다. 미국 주택을 르 코르뷔지에가 상상하던 '생활을 위한 기계' 이상으로 발전시킨 이들 장치는, 전쟁 중에 발전한 대량생산 시설을 민간용으로 개조해 만든 것이었다. 군대식 명령과 통제 기법은 수요와 공급을 따르는 소비자 중심 운영 방식으로 빠르게 바뀌었다.

24
찰스 임스
찰스 임스 주택의 외부.
캘리포니아, 1949

　소득 수준이 높아지고 주택이 현대화됨에 따라 이같이 생활을 즐겁게 해주는 제품이 빠르게 확산되었다(요즈음에는 텔레비전을 무료로 보는 것과 진공청소기가 마냥 신기했던 당시의 여유로운 삶에 향수를 느끼는 사람들도 있다). 이 같은 변화로 인해 건축계도 시장의 요구에 귀를 기울이지 않을 수 없었다. 1950년대의 주택은 영원히 거주할 곳이 아니라 장기 임대 기간이 만료되기 전까지만 큰 문제 없이 살 수 있으면 되는 곳이었다. 가족들의 소중한 물건을 보관하던 지붕 밑 다락방 대신 평지붕이 설치되고, 지하실이 없는 전후 주택에서는 쓰다 버릴 용품의 비중이 더 높아졌다. 또한 전망용 붙박이창과 텔레비전 및 다른 매체의 도입으로 가정의 프라이버시는 더욱 공개적인 것으로 바뀌었다.

　이런 복합적인 발전의 결과로 나타난 한 가지 흥미로운 특징은 고급문화와 저급문화 사이의 통상적 구분이 사라져버린 것이다. 시범주택 프로그램으로 인해 진보적인 모더니즘의 특징을 띤 건물이 등장했는데, 예를 들어 1949년에 지어진 〈임스 주택Eames House〉(도24)은 조립식 건축재를 이용해 몇 주 만에 완공되었고 틀에 박힌 양식과 구성에서 완전히 벗어났다. 수백만 채의 목장식 주택과 레비타운을 모델로 지어진 교외 주택과 이동식 주택도 현대적 구조를 갖추기 시작했다. 이런 주택의 확산은 미국을 갑자기 행복을 보증하는 나라로 만들었다. 주택 구조물은 대부분 공장에서 생산되었고 혁신적인 시공 기법이 도입되었을 뿐만 아니라 수많은 가정용 기계제품까지 구비되어 있었다. 이처

럼 현대식 주택이 갑작스럽게 증가하자 교외 풍경이 새롭게 바뀌었고, 이에 대한 자성적 비판과 과도한 확장의 가능성을 발생시켰다. 1955년 월트 디즈니는 대도시에 맞게 개발된 대량 교통체계와 같이 새로워진 미국 여러 지역처럼 현대화된 첨단 시설을 갖춘 최초의 테마파크를 개장했다. 이곳 시설들은 현대화 과정이 싫증날 때는 언제든 벗어날 수 있게 전원 분위기가 물씬 풍기도록 포장되었다. 모더니즘 도구들은 외형적으로는 사적이지만 공적인 영역의 미디어와 시장에 연결된 역설적인 환경 속에서 새롭지만 생소하고 불안정한 방식으로 주거 문화 속에 자리 잡아 갔다.

실비아 래빈

전위 미술과 냉전의 정치학

추상표현주의가 자신감과 불안감을 동시에 표출했다면, 이는 1950년대 미국의 특징이던 모순과 상충한 염원들을 완벽하게 반영한 것이다. 경제가 활기를 띠면서 대부분의 미국인이 전보다 부유해질 가능성이 커졌다. 개인 저택과 자가용은 새로운 부를 단적으로 보여주는 상징이었다. 뉴욕 레비타운 같은 교외 부촌이 점증했고,(도25) 주와 주를 잇는 방대한 고속도로들이 새로 건설되어 멀리 떨어진 사람과 도시를 단일한 국가 공동체로 결합했다. 텔레비전도 전국을 하나로 통합하면서 50년대 말에는 사람들이 일터에서 보내는 시간보다 텔레비전 앞에서 보내는 시간이 더 길어졌다.(도26) 1950년 미국에서 텔레비전을 소유한 가구는 9퍼센트에 불과했지만 60년에 이르자 전 가구의 87퍼센트인 5,000만이 넘는 가구가 훌륭한 삶과 미국적 '가정의 가치'를 보여주는 영상을 집에서 즐기게 되었다.[22] 이 밖에도 가정에 또 다른 혁명이 있었다. 적당한 가격의 현대적 가정용품이 늘면서 가사 노동이 반으로 줄어 전후 가정에서 가사의 황금기가 시작된 것이다. 생활 수준이 향상되면서 금전적 여유가 늘고, 더 많은 여가와 좀 더 풍요로운 문화생활을 누리게 되었다. '아메리칸드림'은 이제 구체적인 현실이 된 것 같았다.

드와이트 D. 아이젠하워는 1952년 대통령에 선출된 뒤 연임까지 하면서 발전하는 경제를 여유롭게 지켜봤다. 아이젠하워의 대선 캠페인 표어는 '평화와 번영'이었고, 대중들은 '나는 아이크를 좋아해I like Ike.'라고 열광하며 20년 만에 처음으로 공화당 대통령을 선택했다.(도27) 아이젠하워의 온정주의적 영도 아래 미국은 안정과 자족감으로 충만해 있었다. 온정주의는 평화와 고요함을 갈구하던 국민에게 강한 호소력을 지녔다. 그가 재임하는 동안

25
레비타운 집들.
뉴욕, 1954

26
TV를 시청하는 가족.
1950년대

27
공화당 국가위원회에
여성 지지자들과 함께 있는
드와이트 D. 아이젠하워 장군.
1952

28
잠자는 숲 속의 미녀의 성.
디즈니랜드, 캘리포니아

미국인들은 자국의 경제 체계가 견고하고, 자본주의적 자유기업 체제가 사회적 조화와 번영, 국제적인 명성을 가져다줄 것이라고 믿게 되었다.

물질주의가 우세해지면서 현대화와 진보에 대한 환상 역시 사회에 만연했다. 디즈니랜드,(도28) 드라이브인 영화관, 맥도날드, 자동차 테일핀을 화려하게 장식하는 것이 유행하던 시대였다. 이 시기의 풍족함 덕분에 미술계에도 유리한 환경이 조성되었다. 액자 틀을 갖춘 인상주의 작품이나 과거 대가들의 명작 복제품은 가정에서 인기 있는 실내 장식품이었다. 진보적인 미술에 의심을 품었던 대부분의 미국인은 노먼 록웰이나 앤드루 와이어스의 설화적인 사실주의 작품을 선호했지만, 소득이 늘어 지출 가능한 돈이 늘자 새롭게 부상하던 전위 미술 작품 구매도 활기를 띠기 시작했다.

이처럼 미술에 대한 관심이 증가하자 새롭게 문을 여는 화랑이 크게 늘었다. 뉴욕의 화랑은 1950년대 초 30여 곳에 불과했지만 1960년이 되자 300개로 급증했다. 1940년대에 전위 미술 작가들을 후원하던 샘 쿠츠, 베티 파슨스, 찰스 이건 같은 화상들의 뒤를 이어 많은 사람이 이 분야에 뛰어들었는데, 시드니 재니스(1948), 티보르 디 나기(1950), 마사 잭슨(1952), 엘리너 워드(1953), 레오 카스텔리(1957)가 대표적이다.

신진 화랑들이 생겨나 전시 기회가 늘면서 미술가의 수가 증가했고, 이들은 상호 관심사를 토론하기 위해 활발한 모임을 가졌다. 이들의 교류는 1950년대 초 '아티스트 클럽Artists' Club'이라는 모임을 통해 절정에 이르렀다. 뉴욕 그리니치 빌리지에 있던 이 클럽은 당시 미술가들을 위한 강연과 토론의 장이었다. 클리퍼드 스틸과 마크 로스코, 로버트 마더웰, 윌리엄 배지오티스, 데이비드 헤어가 1948년 설립했던 '미술가들의 주제Subjects of the Artists'라는 학내 모임에서 발전된 이 클럽에서 마더웰의 지도 아래 매주 열렸던 토론이 결국 뉴욕학파 형성의 토대가 되었다. 이들은 모임이 끝나면 뉴욕 문화계의 중심 사교지였던 시더 태번(도29)•이라는 선술집으로 몰려가곤 했다. 1949년 결성되었으나 곧 단명한 '스튜디오 35 Studio 35'의 구성원이던 18명의 화가와 10명의 조각가가 당시 미국 전위 미술에 대한 메트로폴리탄미술관의 폐쇄적 운영에 항의하는 단체를 조직했다. '성마른 자들The

•
Cedar Tavern
제2차 세계대전 전후로 뉴욕 10번가에 형성된 초기 예술가촌 인근에 위치했던 선술집. 추상표현주의 화가와 비트 작가, 평론가가 모이던 예술의 산실로 유명하다. 1866년 문을 연 뒤 몇 번 자리를 옮겼고, 2006년 말 완전히 문을 닫았다.

29
시더 태번.
뉴욕, 1959

30
성마른 자들.
<라이프(Life)> 1951.1.15
■왼쪽부터
위―윌렘 드 쿠닝, 애돌프 고틀리브,
애드 라인하르트, 헤다 스턴
가운데―리처드 푸셋 다트,
윌리엄 배지오티스, 잭슨 폴록,
클리퍼드 스틸, 로버트 마더웰,
브래들리 워커 톰린
아래―시어도러스 스타모스,
지미 에른스트, 바넷 뉴먼,
제임스 브룩스, 마크 로스코

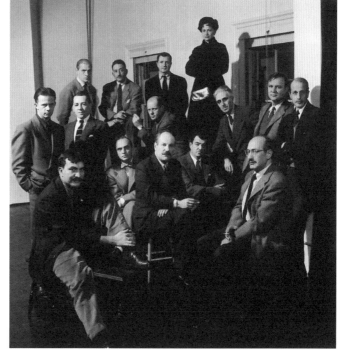

Irascibles'(도30)로 불린 이들은 진지한 미술 투사로 신뢰를 얻고 언론의 주목을 받았다.[23]

　대중 사이에서 미술에 대한 관심이 점차 커지자 전문 잡지나 주류 언론들은 미술 취재 범위를 넓혔다. 앞에서 본 것처럼 추상표현주의에 관한 중요한 변론을 쓴 클레먼트 그린버그와 해럴드 로젠버그 등 몇몇 비평가들은 미국의 새로운 전위 미술을 논리정연하고 강력하게 옹호하며 지지 그룹으로 떠올랐다. 이 시기 문학적 자질을 갖춘 필진들은 일반 대중을 계몽하고자 미국의 전위 미술에 관한 에세이를 최초로 발표했다. 그린버그는 〈파티잔 리뷰Partisan Review〉(1940년대 중반)와 〈네이션The Nation〉(1940년대 후반)에 기고했고, 로버트 골드워터는 1948년 〈매거진 오브 아트Magazine of Art〉의 편집자가 되었다. 매니 파버는 1945년 〈뉴 리퍼블릭The New Republic〉에 미술 기사를 쓰기 시작했으며, 토머스 헤스는 1948년 〈아트 뉴스Art News〉 편집국장으로 부임했다. 새로운 미국 미술을 옹호하는 유창한 대변인과 진지한 비평문이 쏟아져 나오면서 전위 미술은 영향력을 넓히는 데 더할 나위 없이 좋은 기회를 맞게 되었다. 심지어 인기 있는 대중 출판물들도 전위 미술의 발전 양상에 주목하기 시작했다. 1949년 잭슨 폴록을 다룬 '잭슨 폴록:그는 미국에서 가장 위대한 생존 화가인가?'라는 〈라이프Life〉 머리기사 제목이 당시 자주 인용되곤 했다.(도31) 폴록의 드리핑 회화 앞에서 포즈를 취한 패션 모델의 모습을 담은 세실 비턴의 〈보그Vogue〉 특집 광고 사진(도32) 역시 대표적인 사례로 언급되었다.[24]

　미술에 대한 관심이 확산하기는 했지만 답답함 역시 팽배해 있었다. 전위 화가들과 조각가들은 당시 대중들 사이에 널리 퍼져 있던 반反지적이고 국수주의적인 감성으로부터의 도피 수단으로 서로 의지하기 위해 단결했다. 풍요의 시대를 묘사한 1950년대의 목가적인 그림은 미국의 삶 전반에 스며들었던 침체한 순응의 분위기를 파생시킨 냉전의 긴장감을 감추고 있었다.

　이런 순응성은 모든 것을 잃게 될지도 모른다는 두려움에서 비롯되었다. 대공황기의 악몽을 떨쳐버리지 못하는 미국인도 많았지만, 전후 시대의 가장 큰 두려움은 공산주의와 원자폭탄이었다. 공산주의와 핵 방사능은 긴장

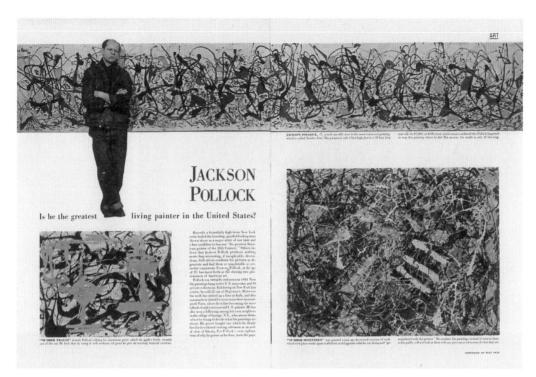

31
**잭슨 폴록:그는 미국에서
가장 위대한 생존 화가인가?**
*Jackson Pollock: Is He the
Greatest Living Painter in the
United States?*
<라이프> 1949.8.8

32
하늘색 무도회 가운을 입고
잭슨 폴록의 그림을 배경으로
서 있는 패션모델.
베티 파슨스 화랑
<보그> 1951.3.1
사진—세실 비턴

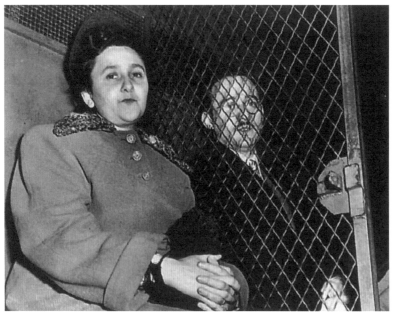

33
줄리어스와 에델 로젠버그가
스파이 행위와 음모죄로
유죄선고를 받은 뒤 감옥으로
이송되고 있다.
1951.3.29
사진—샘 슐먼

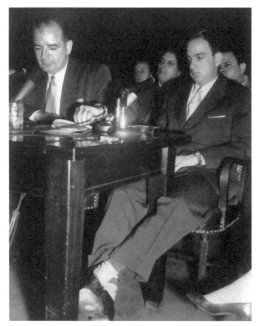

34
워싱턴 D.C.에서 열린
매카시 육군 심문 공청회 중
로이 콘과 매카시 상원의원.
1954

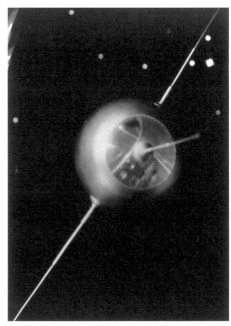

35
스푸트니크 모형.
1957

House Committee on Un-American Activities(HUAC)
1934년 나치와 파시즘 선전자를 조사하기 위해 미 하원 내 설치된 특별조사위원회로 신설되었고, 1945년에는 공산주의자 조사에 집중하면서 상임위원회가 되었다. 특히 1947년 공산주의자로 의심하던 할리우드 영화계 인사에 대한 청문회에서, 공산주의와의 관련성에 대한 질문에 묵비권을 행사한 에이드리언 스콧을 포함한 작가와 감독 등 소위 '할리우드 10인'을 블랙리스트에 올려 작품 활동을 금지한 사건으로 유명하다. 이런 매카시즘 광풍 속에 찰리 채플린, 오슨 웰스, 프랭크 캐프라 등 많은 영화인들이 영화계를 떠났다. 공직자들 역시 충성도 검사 프로그램을 통해 사상을 검증받아야 했고, 이때 물러난 공직자들이 5,300여 명에 이른다.

감과 불안감을 조장하는 보이지 않는 위협이었다. 마오쩌둥은 1949년 장제스를 축출한 뒤 공산주의 정부를 세웠고, 같은 해 소련은 원자탄 폭발 실험을 감행했다. 상원의원 조지프 매카시는 반反미국적 행위를 조사하는 반미활동조사위원회•의 일원으로 할리우드와 국무부의 공산주의 마녀사냥을 주도해 1950년대에 절정의 인기를 누렸다. 이 위원회 앞에서 공산주의와 협력한 혐의의 증언이나 영화계 동료들을 고발하는 것을 거부한 '할리우드 10인'은 1950년 구속되어 감옥살이를 했다. 핵무기에 관한 기밀을 소련인에게 넘긴 죄로 기소된 줄리어스와 에델 로젠버그 부부는 1951년 사형 선고를 받았다.(도33) 미국 사회의 완벽함에 대한 자신감과 공산주의 위협에 대한 지나친 집착은 1950년대 초반 미국의 모습을 보여주는 두 얼굴이었다.

1950년대가 진행됨에 따라 공화당과 민주당 모두, 미국의 안보뿐만 아니라 미국이 자유세계의 주도권을 확보하는 데 소련이 주요한 위협 요인이라고 인식했다. 1953년 스탈린이 사망하고 같은 해 한국전쟁이 종식된 뒤, 매카시가 불신임 결의로 징계를 받자(도34) 두려움은 다소 줄어드는 듯했다. 하지만 1957년 소련이 지구 궤도를 도는 최초의 인공위성 스푸트니크Sputnik(도35)를 발사하고, 1960년에는 소련이 미국의 U-2 정찰기를 격추해 조종사를 포로로 잡는 사건이 발생한 데다 1961년 베를린 장벽까지 세워지자 사그라지던 공산주의에 대한 공포가 다시금 고개를 들었다. 공산당에 대한 병적인 두려움이 아이젠하워의 재임 기간 지속되면서 위협과 억압, 순응의 장막이 미국 전역에 드리워졌다. 작가 노먼 메일러는 자기만족과 경계심이 지배하던 1950년대를 '인간 역사 중 최악의 시기'라고 표현했다.[25]

냉전 초기 미국 정부는 미술계를 전폭적으로 후원하면서 미국이 비문화적인 물질만능주의 국가가 아니라는 점을 세상에 알리고자 했다. 일부 상원의원들이 '사상 영역의 범세계적 마셜플랜'이라고 불렀던, 미국의 미술품과 미술가들을 해외로 보내는 교류 프로그램들이 국무부 산하의 미해외공보처USIA•에 의해 계획되었다.[26] 하지만 1940년대에서 50년대 초 미국 문화를 지배하던 불안감과 편집증 때문에 많은 사람이 미국의 전위 미술을 의혹의 눈초리로 보았다.

United States Information Agency
각국에서의 홍보 활동을 통해 미국의 외교 정책 실현을 돕는 정부 기관. '미국의 소리Voice of America(VOA)' 라디오 방송, 영화·텔레비전 프로그램 제공, 출판, 문화, 공보원의 유지 등을 주 업무로 한다.

일반 대중들은 어떤 형태의 모더니즘도 이해하지 못했고, 그로 인한 무지 때문에 두려움도 커 갔다. 국회의 한 비판론자는 현대 미술의 모든 사조, 즉 큐비즘과 미래주의Futurism, 초현실주의를 '계획된 무질서' '타락' '퇴폐'를 통해 사회 질서를 파괴하고 위협하는 위험한 적으로 간주했다.[27] 보수적 정치가들과 반공산주의 개혁 운동가들은 현대 미술에 공격을 가하는 한편, 점차 우위를 점해 가던 추상표현주의로 공공 미술계에서 위협을 받던 보수적 사실주의 미술가들(국립조각협회, 미국 미술전문가동맹, 국립디자인아카데미와 같은 기구들 소속)과도 손을 잡았다.[28] 그들의 항의로 인해 미해외공보처 후원으로 계획된 여러 건의 해외 전시회가 불가피하게 취소되었다. 관록 있는 모더니스트인 스튜어트 데이비스와 마즈던 하틀리의 작품이 포함된 1947년 '전진하는 미국 미술Advancing American Art' 전과 1956년 호주 올림픽을 위해 기획된 '미술로 본 스포츠Sport in Art' 전도 이 항의 사태로 취소되었다.[29] 우파 평론가들은 자신들의 관점에서 볼 때 파괴적이라고 생각되는 사회적 논평을 비판했고, 공산주의와 협력 관계가 있다고 여겨지는 미술가들을 철저하게 배척했다. 이들은 현대 미술을 공산주의의 도구로 간주했다. 현대 미술이 '미국주의'의 표준에서 벗어났다는 주장으로 지지를 얻은 일부 소수 집단이 反모더니스트 캠페인을 주도했다. 아이러니는 모든 형태의 추상이 퇴폐적이라며 격렬히 비난했던 소련이나 히틀러의 제3제국, 혹은 전체주의 체제가 선전하던 양식이 바로 우파 평론가들이 지지하던 사실주의였다는 사실을 그들이 몰랐다는 점이다. 뉴욕 현대미술관MoMA 관장인 알프레드 바가 1952년 '현대 미술은 공산주의적인가?Is Modern Art Communistic?'라는 제목의 칼럼에서 "현대 미술을 전체주의와 동일시하는 것은 무지의 소치."[30]라고 지적했지만, 사람들 대부분은 공통된 편견을 가지고 현대 미술에 대한 혐오감을 드러냈다.

현대 미술을 가장 강하게 비판한 이로는 미시간주 출신의 공화당 국회의원이자 공산주의에 대해 극도로 반감을 품었던 조지 던데로를 들 수 있다.[31] 현대 미술에서 추구하는 '왜곡과 기괴함, 무의미적 성향'이 미국에게 전혀 자랑스러운 것이 못 된다고 여긴 그는 현대 미술이 형태와 공간을 전통적

방법으로 보지 않고 거부하는 것은 불합리하고 추하며 '비非미국적'이라고 주장했다. 아울러 현대 미술을 크렘린Kremlin의 파괴적인 도구라고 깎아내리면서 공공 미술Public Art 후원제도와 연방 정부가 주관하는 문화 교류 대상에서 제외하고, 전시회도 열지 못하게 막아야 하며, 대형 벽화에 대한 검열이 필요하다고 강조했다. 일부 극단적인 편집증에 사로잡힌 사람들은 추상 회화가 미국을 공격하기 위한 전략적 보루를 표시한 비밀 지도라는 음모론을 주장하기도 했다.[32]

대중, 특히 뉴욕 이외 지역의 대중들은 반모더니스트 캠페인에 반대하지 않았다. 전통적 사고방식이 강한 미 중부 사람들은 쉽게 이해할 수 있는 소재, 즉 현실을 반영한 미술을 원했다. 더욱이 추상 회화는 그리기 너무 쉽기 때문에 미국인이 강한 자부심을 느끼는 노동의 윤리관에 위배된다고 생각했다. 모더니즘을 반대하는 사람들의 마음속에는 지성인과 국제주의자에 대한 두려움과 사회적 긴장감이 팽배한 시기에 외국풍의 영향을 제거하고 전통적인 가치들을 복구하려는 욕구가 존재했다. 동성애 혐오, 반反유태주의를 가장해 현대 미술을 반대하거나, 하버드대학교 출신자들에 대해 '여러 나라 말을 쓰는 잡다한 인종의 오합지졸' '여성화된 엘리트 집단'이라며 적대감을 보이는 것 등은 당시의 '왜곡된 시각'과 모략의 전형적인 예이다.[33]

1950년대 중반이 되자 반모더니스트 관점은 인기를 잃어 갔다. 상원의원 매카시가 1954년 탄핵당하면서 반공산주의가 완전히 사라지지는 않았어도 편집증적 현상은 상당히 수그러들었다. 아이젠하워 대통령은 침착하고 중립적인 자세로 국민이 정신적 안정을 찾는 데 크게 기여했다. 이러한 안정 속에서 현대 미술에 대해 좀 더 관대한 시각을 갖게 된 대중은, 전성기에 들어선 전위 미술과 문화가 개방적이며 민주적인 사회의 징표라고 믿었다. 반미국적이라는 이유로 보수진영에서 맹공을 받았던 전위 미술이 1950년대 말에 들어 자본주의의 개방성과 자유, 미국적 생활방식의 상징으로 지지를 얻게 된 것이다. 또한 1950년대 후반과 60년대 초반에 이르자 추상표현주의는 본질적인 미국 미술의 형식이며, '철의 장막' 뒤에 숨어 활동하던 미술가들에게는 거부된 개인적 표현의 자유를 구현했다는 평가가 내려졌다.[34]

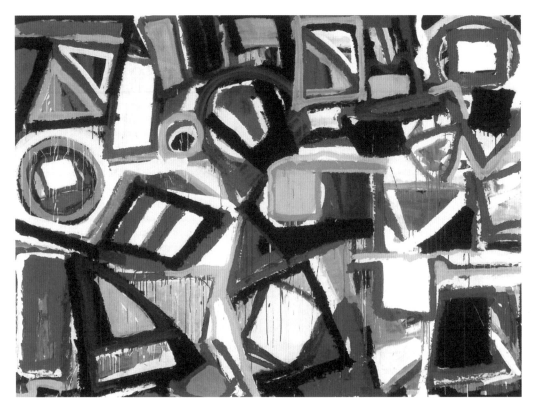

전후 최초로 모더니즘이 개인의 자유로운 표현을 매개로 미국 사회에서 의미 있는 문화 조류로 자리 잡게 된 것이다.

미국과 유럽에서 미국 작품이 중심이 된 전시회가 많아진 데다 미술 중개인, 비평가, 큐레이터, 미술관장 같은 현대 미술 옹호자들의 노력으로 새로이 인습을 타파하는 혁신적인 미술이 성공적으로 확산했다. 1950년대 중반에 접어들자 유럽인들도 추상표현주의 작품을 접할 기회가 늘어났다. 추상표현주의 작품들이 베니스 비엔날레Venice Biennales에 전시되었고, 뉴욕학파의 미학을 대표하는 작가라 할 수 있는 알 헬드, 엘즈워스 켈리, 샘 프랜시스 등이 제대군인원호법 대상자로 파리에서 살고 있었다. (도36, 도37) 그러나 유럽인들이 추상표현주의 작품을 가장 인상 깊게 대면한 계기는 뉴욕 현대미술관의 순회전을 통해서였다.[35] 1958년 뉴욕 현대미술관은 1952년에 창설된 록펠러 재단의 후원금을 받아 국제 프로그램을 조직해 소장품들을 세계 각국에 보내 전시회를 열면서 미국의 비공식적인 문화 대사가 되었다.[36]

추상표현주의에 대해 유럽인은 처음에 다소 엇갈린 반응을 보였다. 대부분 유럽 국가의 경제는 제2차 세계대전의 후유증에서 아직 완전히 회복되지 못한 상태였다. 그 때문에 한창 번창하던 미국에서 특별히 보내온 미학을 받아들이는 편에 있던 유럽인들은 큰 충격을 받았다. 파리의 혹자는 미국적 '거인주의'라며 뻔뻔한 자만심과 공허함을 비난했고, 또 혹자는 초현실주의로부터 앵포르멜 미술Art Informel에 이르는 프랑스 주요 미술사조의 파생물에 불과하다는 식으로 추상표현주의를 폄하했다.[37] 아쉴 고르키는 '정취가 없는 미로Miró'라고 놀림을 당했고, 폴록은 '책의 면지'나 만드는 사람이라는 비웃음을 샀다.

〈런던 옵서버London Observer〉는 폴록과 드 쿠닝의 작품에서 '비영속적인 느낌'을 감지하고는 미국 작품들에 "불안감이 스며 있다."라면서 "창조적이기보다는 호기심이 더 많은 듯한 미술가들이 기괴하고 섬뜩한, 혹은 신기한 무언가를 탐색하고 있는데, 이는 아마 활기는 넘치지만, 독단적이고 불안감에 사로잡혀 있는 아메리카 대륙의 특성을 반영한 듯하다."[38]고 평가했다. 이는 1950년대에 자신감과 불안감이 상충하며 공존하던 미국의 상황을 정

확히 지적한 것이었다.

뉴욕 현대미술관이 주최한 현대 미술 전시회 중 가장 중요한 것은 추상표현주의 대표 작가들을 총망라한 '새로운 미국 회화The New American Painting' 전이었다. 이 전시회는 1958년부터 1959년까지 1년 동안 유럽 각지를 돌았고, 폴록의 회고전은 1958년 3월 로마에서 처음 열린 뒤 유럽 전역을 순회했다. 추상표현주의 작품은 1985년 브뤼셀 만국박람회 및 1959년 독일 카셀에서 4년마다 열리는 국제전인 '도큐멘타ⅡDokumenta Ⅱ'에도 전시되었다. '도큐멘타Ⅱ'는 1945년 이후에 제작된 미술품을 주로 취급했기 때문에 미국 미술에 대한 강한 인상을 심어주었다. 특히 어느 정도 비공식적 성격을 띤 이 전시회는 추상표현주의가 인정을 받는 중요한 계기가 되었고, 1950년대 말에이르자 유럽 비평가들의 반응이 우호적으로 돌아서게 되었다.

문화적 패권이 뉴욕으로 옮겨 갔다는 것을 더는 부정할 수 없게 된 유럽인들은 자유와 확고한 개인주의에 대한 미국의 신념을 마지못해 칭찬하는 정도였다. 하지만 유럽의 영향력 있는 미술관 관장들과 수집가들, 평론가들은 새로운 미국 회화를 선호하기 시작했다. 이 중에는 바젤 쿤스트할레의 아놀드 뤼들링거, 영국 평론가 로렌스 앨러웨이(얼마 뒤 뉴욕으로 이주), 수집가 E. J. 파우어, 독일 초콜릿 부호 페터 루트비히, 1956년부터 뉴욕에 있는 화랑과 작가 화실을 정기적으로 방문하기 시작한 주세페 판자 디 비우모 백작 등이 있었다.

미국과 유럽의 애호가들에게 있어 추상표현주의는 작가의 즉흥적인 몸짓과 서사적인 스케일, 강렬한 감정으로 민주사회 안에서의 개인적 자유의 힘을 표현한 상징물이었다. 그러나 정작 미술가들은 정치에 무관심했으며, 개인적 혹은 보편적인 가치를 선호했다. 클리퍼드 스틸은 "하나의 개념이 정치나 야망, 상업성을 초월할 수 있는 자유로운 장소나 삶의 공간을 창조하는 것이 나의 소망이었다."[39]라고 말했다. 그러나 이것은 이상론적인 감성에 불과했다. 화가들은 이데올로기로부터 자유로워지려 했으나 오히려 그들의 예술은 다양한 정치적 목적에 봉사하는 선전 도구로 이용되는 경우가 적지 않았다.

여명기의 할리우드

1950년대는 미국 최고의 시기였고 할리우드에게는 최악의 시기였다. 그러나 위대한 영화가 만들어졌던 때이기도 하다. 제2차 세계대전이 끝난 뒤 미국은 전례 없는 경제적 호황기로 접어들었지만, 할리우드라는 성은 계속된 공격을 견디며 가까스로 버텼다.

반미활동조사위원회가 공산주의자로 의심 가는 사람들을 할리우드에서 숙청한 것과 동시에 연방대법원은 영화 제작사들에 영화관에서 철수하라고 판결했는데, 이것이 바로 영화 배급을 통한 수익원을 막아버린 기업 활동 금지 조치였다. 설상가상으로 1948년에는 영화관을 찾던 사람들이 텔레비전 시청층으로 빠져나갔다. 게다가 제대군인원호법 시행으로 전역 군인들이 융자를 받아 영화관이 없는 교외에 집을 구하는 예상치 못한 사태가 벌어졌다.

하지만 여명기의 수많은 문명처럼 할리우드 역시 찬란한 빛을 발하기 시작했다. 흑백텔레비전과 경쟁하기 위해 컬러로 제작되는 영화들이 점차 늘어났다. 또한 영화관들은 텔레비전 브라운관과 차별화하기 위해 와이드 스크린을 채택한 대형 파노라마 화면을 처음 선보였다. 이런 화면은 〈벤허Ben-Her〉(1959, 윌리엄 와일러) 같은 장대한 성서 영화, 〈화니 페이스Funny Face〉(1957, 스탠리 도넌) 같은 뮤지컬 영화, 〈리오 브라보Rio Bravo〉(1959, 하워드 혹스) 같은 서부 영화를 상영하기에 안성맞춤이었다.

이 시기 주요 영화 대부분은 한 시대의 종말을 암시했다. 영화 〈선셋 대로Sunset Boulevard〉(1950, 빌리 와일더), 〈사랑은 비를 타고〉(도38), 〈초원의 빛Splendor in the Grass〉(1961, 엘리아 카잔)은 모두 1920년대의 삶을 찬양하고 있다. 와일더의 할리우드 괴기 영화 〈선셋 대로〉는 무너져 가는 맨션에서 과대망상에 빠져 있는 무성 영화 스타(글로리아 스완슨 분)의 모습을 그렸다. 켈리의 활기찬 뮤지컬 영화 〈사랑은 비를 타고〉는 무성 영화에서 유성 영화로 바뀌는 할리우드 시대 변화상에 초점을 맞췄다. 나탈리 우드와 워런 비티가 주연한 카잔의 드라마 〈초원의 빛〉은 대공황 말기 어느 시골의 성욕이 왕성한 십 대들을 보여주었

38
진 켈리, 스탠리 도넌 감독
<사랑은 비를 타고
(Singin' in the Rain)> 중
진 켈리, 데비 레이놀즈,
도널드 오코너.
1952

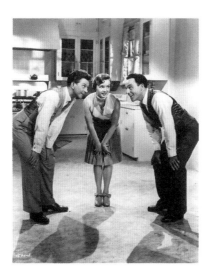

39
존 포드 감독
<수색자(The Searchers)> 중
존 웨인, 나탈리 우드, 제프리 헌터.
1956

다. 대표적인 할리우드 여명기 영화로 꼽히는 서부 영화 〈리버티 밸런스를 쏜 사나이The Man who shot Liberty Valance〉(1962, 존 포드)와 로마제국을 그린 〈클레오파트라Cleopatra〉 (1963, 조셉 맨키위츠)는 위대한 감독들의 마지막 역작으로 기록되고 있다. 존 웨인과 제임스 스튜어트 주연의 〈리버티 밸런스를 쏜 사나이〉와 엘리자베스 테일러 주연의 〈클레오파트라〉는 둘 다 전설적인 스타들이 주연을 맡은 영화로, 전설을 창조하고 다시 파괴하려는 대중의 역설적인 욕망을 잘 보여주었다.

할리우드는 업계의 존폐 위기를 걱정하면서도 사라져 가는 유명 스타들에 대한 감동적인 드라마를 만들어냈다. 이들 영화는 왕년의 브로드웨이 스타 여배우(1950, 조셉 맨키위츠 감독의 〈이브의 모든 것All about Eve〉에서 베티 데이비스)와 지칠 대로 지친 할리우드 탭 댄서(1953, 빈센트 미넬리 감독의 〈밴드 웨곤The Band Wagon〉에서 프레드 어스테어), 무자비한 고집쟁이(1956, 존 포드 감독의 〈수색자〉에서 존 웨인)(도39)를 소재로 다뤘다.

험프리 보가트, 게리 쿠퍼, 제임스 스튜어트처럼 전쟁 전에 할리우드를 이끌었던 남자 배우들은 1950년대에 들어서도 계속 주역을 맡았지만, 유명 여배우 중에는 캐서린 헵번만이 유일하게 살아남았다(1951, 존 휴스턴 감독의 〈아프리카의 여왕The African Queen〉; 1952, 조지 쿠커 감독의 〈팻과 마이크Pat and Mike〉). 오드리 헵번과 그레이스 켈리를 필두로 성숙한 남자 배우에게 성적 매력을 발산하는 젊은 여배우들이 영화계에 대거 등장했다(1954, 빌리 와일더 감독의 〈사브리나Sabrina〉; 1954, 알프레드 히치콕 감독의 〈이창Rear Window〉). 여성들

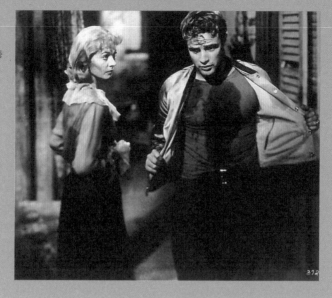

이 전쟁 노동에서 가사 노동으로 '제대'하자 새로 제작되는 영화 속 여주인공들은 결혼에 집착했다. 심지어 고급 매춘부인 지지까지도 결혼을 삶의 목표로 삼았다(1958, 빈센트 미넬리 감독의 〈지지Gigi〉).

이처럼 순종적인 성격의 여배우와 금기와 권위를 거부하며 미국적 남성상을 재정의 했던 말론 브란도, 몽고메리 클리프트, 제임스 딘, 폴 뉴먼 등 반항아 타입의 남자 배우를 비교해 볼 필요가 있다. 연극 무대에서 단련된 그들은 배역에 감정적으로 몰입하기 위해 개인적인 기억을 떠올리는 '메소드Method' 기법을 이용했다. 이 전위 배우들은 미국의 전위 미술 작가들이 추상성을 탐구하고 있을 때 심리적 사실주의에 관심을 두고 있었다. 이는 우연의 일치일 수도 있지만 〈욕망이라는 이름의 전차〉(도40)의 브란도, 〈젊은이의 양지A Place in the Sun〉(1951, 조지 스티븐스)의 클리프트, 〈이유 없는 반항Rebel Without a Cause〉(1955, 니콜라스 레이)의 딘, 〈왼손잡이 건맨Left-Handed Gun〉(1958, 아서 펜)의 뉴먼의 연기는 물감 대신 불안감을 뿌려 만든 배우의 액션페인팅 작품이라 할 수 있다. 또한 더욱 시각적인 팝아트의 반反자연적 색채, 쪽 만화 구성, 과장된 성적 묘사가 할리우드 영화에도 소개되었다. 〈바람에 쓴 편지Written on the Wind〉(1956, 더글러스 서크)와 〈섬 컴 러닝Some Came Running〉(1959, 빈센트 미넬리) 같은 멜로드라마, 〈신사는 금발을 좋아한다 Gentlemen Prefer Blondes〉(1953, 하워드 혹스)와 〈레이디스 맨The Ladies' Man〉(1961, 제리 루이스) 같은 코미디물에 이런 특징이 나타나 있다.

공산주의와 핵폭탄에 관한 정치적 불안감은 서부 영화와 편집증적 스릴러물, 공상 과학 영화 등 장르를 불문하고 다양한 영화를 통해 분출되었다. 〈하이 눈High Noon〉(1952, 프레드 진네만)에서 게리 쿠퍼는 마을 사람들에게 외면당하는 보안관으로 혼자 악당들과 대적하는데, 이는 반미활동조사위원회의 마녀사냥을 상징한다. 〈픽업 온 사우스 스트리트Pickup on South Street〉(1953, 새뮤얼 풀러)와 〈키스 미 데들리Kiss Me Deadly〉(1955, 로버트 올드리치)에서는 자신에게 이익이 되는 일이 국가에 최선의 이익이 되지 않을 수 있다는 것을 깨닫기 전에 이미 밀반입한 마이크로필름과 원자폭탄으로 이익을 보려는 사기꾼들이 등장한다. 〈지구 최후의 날The Day the Earth Stood Still〉(1951, 로버트 와이즈) 같은 진지한 영화는 평화주의를 설파하는 반면, 〈맨츄리안 켄디데이트The Manchurian Candidate〉(1962, 존 프랑켄하이머)는 미국의 선거 정치를 뒤엎으려는 공산주의자들에게 세뇌당한 한국전쟁 참전 군인들의 악몽을 보여준다.

성적 불안은 이 시기 가장 인기 있던 알프레드 히치콕과 빌리 와일더 감독이 좋아한 주제였다. 히치콕은 〈이창〉, 〈현기증Vertigo〉 같은 심리 스릴러물을 통해 애인이 서로에게 거짓말을 하다 나쁜 일이 벌어지는 상황 속에서 성적 불능, 병적 관음증 등을 집요하게 파헤쳤다. 반면에 와일더는 〈뜨거운 것이 좋아Some Like It Hot〉(1959), 〈아파트 열쇠를 빌려 드립니다The Apartment〉(1960) 같은 달콤 쌉싸름한 코미디로 애인이 서로에게 거짓말을 하다 좋은 일이 일어나는 상황 속에서 이성의 옷을 입거나 자살을 시도하는 등의 성적 불안감을 표현해냈다.

1950년대와 1960년대에 공민권 운동이 활발해지면서 할리우드 영화들도 인종 차별을 다루기 시작했다. 주로 흑인 배우 시드니 포이티어가 〈노 웨이 아웃No Way Out〉(1950, 조셉 맨키위츠), 〈들백합Lilies of the Field〉(1963, 랠프 넬슨) 같은 영화에 출연해 인종 차별 폐지를 옹호하는 연기를 펼쳤다. 차별 폐지가 신문 헤드라인을 장식하기는 했지만, 백인 변호사(그레고리 펙 분)가 강간 누명을 쓴 한 흑인 남자(브록 피터스 분)를 변호하는 〈알리바마 이야기To Kill a Mockingbird〉(1962, 로버트 멀리건)같이 1930년대 상황을 다룬 영화를 보면 법정은 인종 차별로 인해 여전히 분리되어 있었다.

그러나 시대적 이슈를 반영하고 현실 세계의 문제들을 다루려던 영화계의 지속적인 노력은 텔레비전과의 전쟁에서 제대로 힘을 발휘하지 못했다. 1963년에 상영된 〈클레오파트라〉는 20세기 폭스 사社를 거의 파산 상태로 몰아넣었을 정도였다. 이 영화가 개봉된 해에 미국에서 제작된 극영화는 121편에 불과해 사상 최저 제작이라는 기록을 남겼다.

캐리 리키

냉전 매카시즘과 예술 검열

1950년대에서 1960년대 초에는 공산주의자들의 침략, 대중의 저항과 소요, 인종 차별과 성차별에 대한 공포가 만연해 있었기 때문에 냉전기 미국인들은 늘 불안에 떨었다. 정치계와 대중문화계가 하루가 다르게 변화하는 가운데 이런 편집증적 불안은 주로 공산주의의 위협에 집중되었고, 유명 인사들과 평범한 시민 모두 연방의회의 마녀사냥과 충성심 선서, 블랙리스트에 예속되어 있었다.

인습 타파 성향이 강한 미국의 최첨단 전위 예술가들과 비트족Beat은 부단한 실험정신으로 예술의 전통과 도덕의 경계를 넘어서 작업해 왔기 때문에 그 당시 강압적 분위기와 두려움을 미끼로 한 문화예술 검열 캠페인의 표적이 되기에 십상이었다. 미애국여성회DAR, 교회위원회, 사친회PTA, 재향군인회 회원들, 지방 검사들과 시의원 등 문화 감시인을 자처한 사람들이 예술가와 비정상적인 인사, 반체제 인물, 타락한 사람을 색출하는 데 협력했다.

당시 전위 예술은 법에 저촉되는 면이 많고 성적 표현에 솔직했기 때문에 미국 대중들의 우려를 교묘하게 조종해 탄압을 가할 충분한 빌미를 개혁 운동가들에게 제공했다. 특히 노골적인 성적 묘사나 동성애를 다룬 문학 작품은 악명 높은 검열을 자주 받았다. 블라디미르 나보코프의 『로리타Lolita』(1955), 알렌 긴스버그의 『울부짖음과 그 밖의 시들 Howl and Other Poems』(1956), 윌리엄 버로스의 『네이키드 런치Naked Lunch』(1959), 헨리 밀러의 『북회귀선Tropic of Cancer』과 『남회귀선Tropic of Capricorn』(1961)이 검열 대상 상위 리스트에 오른 대표작이었다. 이 책들은 특히 정치계, 문화계, 종교계 지도자들로부터 음탕하고 비도덕적이라는 비난을 받았고, 연방 정부와 주 정부의 반反음란, 반反포르노 법령에 저촉되었다며 기소당했다.

다른 예술 분야도 검열의 표적이었다. 극작가 마이클 맥클루어는 미국 문화계의 아이콘이던 빌리 더 키드와 진 할로의 만남을 담은 적나라하고 열정적인 성적 판타지 극 〈수염The Beard〉(1967)을 발표했는데, 로스앤젤레스에서 공연한 지 19일 만에 도색적이라는 이유로 배우들과 극작가 모두 체포되었다. 케네스 앵거의 영화 〈스콜피오 라이징〉(1963)은 로스앤젤레스 법원에서 음란물 판정을 받았고, 조나스 메카스는 잭 스미스의 〈현란한 피조물〉(1963)을 공개 상영하여 기소되었다. 미술가 월리스 버먼은 1957년 로스앤젤레스의 페러스 화랑에서 '포르노' 작품을 전시한 죄로 체포되어 유죄판결을 받았다.(도41) 코미디언이자 독연가인 레니 브루스는 음란 혐의로 스무 번 가까이 체포되면서 평판이 나빠졌고, 공연이 취소되면서 결국 그의 경력에 종지부를 찍게 되었다.(도42)

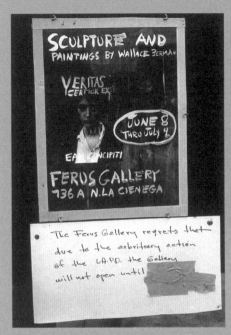

41
페러스 화랑 공고.
1957
사진—찰스 브리틴

42
마약 투약 혐의로 체포되는
레니 브루스.
1963.2.23

43
알렌 긴스버그의
『울부짖음과 그 밖의 시들』에
대한 음란죄 심문에 응하는
로렌스 펄링게티와
무라오 시게요시.
1957

20세기 미국 미술

그러나 검열 결과 기소된 피고인들에게 항상 나쁜 결과만 있던 것은 아니었다. 이 시기 음란물로 기소된 사건 중에는 유죄 판결을 받은 것도 있었지만, 1957년 『울부짖음과 그 밖의 시들』의 출판인 로렌스 펄링게티와 서점 직원 무라오 시게요시에 대한 샌프란시스코 음란죄 사건은 오히려 바람직한 결과를 낳았다. 이 사건을 담당한 판사와 배심원들은 몇몇 사람들이 모욕적이거나 불경스럽다고 생각하는 예술을 금하기보다는 미 헌법 수정조항 제1조에 의거해 표현의 자유와 권리를 인정하는 판결을 내린 것이다.(도43)

냉전 시대의 개혁 운동가들이 귀에 거슬리는 날카로운 목소리로 떠들어대는 말을 들어보면 나치 대원들이 전위 예술이나 진보 미술 혹은 '퇴폐 미술'을 비판할 때의 억양과 선동이 떠오른다. 냉전주의자들은 비위에 거슬리는 모욕적인 문화를 사회 부패와 병리의 전형이라고 주장했다. 하지만 당시 자연과 신에 대적한다며 검열을 받고 감시당한 '범죄' 중에 동성애야말로 가장 어처구니없는 무고에 해당될 것이다. 당시 널리 퍼져 있던 동성애 혐오는 이질적인 문화 집단의 평판을 깎아내리기 위한 도구로 빈번히 사용되었다. 알렌 긴스버그, 케네스 앵거, 잭 스미스, 윌리엄 버로스 등 모험적 편력을 가진 많은 예술가는 작품에 등장하는 남성 동성애 내용 때문에 공격을 받았다. 심지어 이성애적인 예술가들도 검열을 받으며 동성애 음모 가담자로 분류되었다. 일례로 마이클 맥클루어와 레니 브루스의 작품에는 검열관들이 지적할 만한 동성애적 내용이 전혀 담겨 있지 않음에도 불구하고 '남성 동성애 금지 특별법' 위반으로 기소당하기도 했다. 동성애가 개혁 운동가들의 반발심을 자극한 까닭은 남성 동성애자들에 대한 단순한 두려움 때문이 아니라 그들이 자신과 다르기 때문에 생긴 두려움 때문이었다. 다양한 인종의 커플들, 성에 적극적인 여성들, 혼외성교, 예술 작품에 등장하는 솔직하고 대담한 성적 표현은 냉전 시대 미국의 억압적인 분위기와 어울리지 않아 주의할 대상이나 불건전한 것으로 보였던 것이다.

모리스 버거

새로운 기념비적 건축

오늘날 우리는 다양한 형태의 현대식 '유리 상자'의 역동적인 표면들을 매우 표현적으로 보게 되었지만 1940년대의 국제 건축계는 그러한 유리 표면이 문화의 특수성을 반영하며 도시민의 정체성을 제대로 확립할 만한 역량이 있는지에 대한 열띤 논쟁을 벌이고 있었다. 1943년 이런 우려를 반영하듯 호세 루이 세르, 페르낭 레제, 지그프리드 기디온이 「기념비성에 관한 9가지 요점들Nine Points on Monumentality」이라는 제목의 영향력 있는 에세이를 발표했다. 이들은 논란이 분분했던 이 에세이에서 '사람들은 단순히 기능만 갖춘 건물이 아니라 사회적으로 공동체 삶을 상징할 수 있는 건물을 원한다.'라고 주장했다.

세 명의 유럽인 저자가 제2차 세계대전 동안 뉴욕에 살면서 집필한 에세이가 불러온 반향은 1950년대 후반과 1960년대 초반 장중한 형태와 표현적인 재료를 다시 기용한 공공건물들의 등장으로 분명하게 체감된다. 루이스 칸의 〈솔크 연구소Salk Institute〉(1959-65) 같은 작품은 신기술 공학과 분명한 역사적 참조물을 거부하는 '전통적인' 모더니스트의 관심을 여전히 반영하면서도 공동체 삶의 상징적 중심으로서, 정신적 우상으로서의 가치도 부여했다. 칸은 〈솔크 연구소〉를 지을 때 대칭성과 위계적인 공간 구획을 살리고, 단단한 재료들을 사용해 건축을 영원한 이상과 다시 연결시켰다. 그는 '국제주의 양식'*의 격자형(사각형) 위주의 추상에서 벗어나 융이 주장한 집단 무의식의 원형 등 풍부한 정신세계를 건축물에 불어넣었다.

물론 모든 건축가가 칸의 신비주의적 사고에 공감한 것은 아니었다. 에로 사리넨이 설계한 뉴욕 아이들와일드 공항(현 JFK 공항)의 〈TWA 터미널TWA Terminal〉(1956-62)(도44)은 칸의 작품인 뉴저지주 트렌턴의 〈유태인 센터Jewish Community Center〉처럼 상징적 가치에 주안점을 둔 기념비적 작품이지만 비교적 위계성이 적은 형식주의를 추구했다. 그럼에도 불구하고 건축가들은 묵직하고 가소성이 탁월한 콘크리트를 사용해 가벼운 투명창에 대한 기업적 모더니즘의 환상을 감추는 데 관심을 두고 있었다. 프레더릭 키슬러의 〈무한의 집Endless House〉(1959), 폴 루돌프의 〈예일대학 예술건축학부 건물〉(1957-63),(도45) 프랭크 로이드 라이트의 〈구겐하임미술관Guggenheim Museum〉(1956-59), 파올로 솔레리의 〈흙 집Earth House〉(1959)은 두텁지만 유연한 재료의 잠재력을 시험한 작품이다.

이 시기의 새로운 기념비적 작품들은 건축물의 입지와 주변 공동체에 민감한 표현도 그렇지만, 한창 진행 중이던 냉전 시대의 요구와 구조도 충분히 반영했다. 에드워드 듀렐 스톤이 설계한 인도 뉴델리 소재 미 대사관처럼 주로 외교 공관들에서 사용된 육중한 구조물은 정치적으로는 방어적이었지만 문화적으로는 공격적이었다. 실제로 케네디 대

●
International Style
바우하우스를 중심으로 한 1920-30년대 주요 건축 양식으로, 주로 제2차 세계대전 이전에 유행한 형식적 모더니즘 스타일의 빌딩과 건축물을 가리킨다. 1932년 뉴욕 현대미술관에서 열린 'The International Exhibition of Modern Architecture' 전을 통해 등장한 전 세계화된 현대 건축물의 스타일을 규정하면서 만들어진 용어이다. 중량감*mass*보다 양감*volume*을, 기계적 균형보다 선험적 대칭성을 표현하며, 장식성을 배제한다는 특징을 갖는다. 미스 반 데어 로에가 대표적 예다.

44
에로 사리넨과 동료들
TWA 터미널(현 JFK 공항)
뉴욕, 1962
사진—에즈라 스톨러

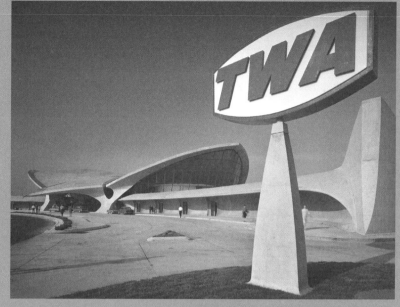

45
폴 루돌프
예일대학 예술건축학부 건물
*Yale Art and Architecture
Building*
코네티컷, 1957-63

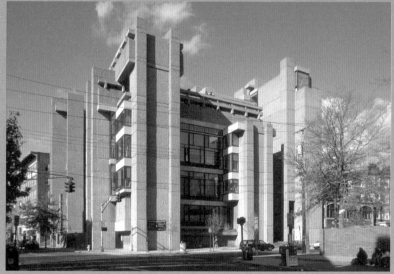

통령 임기 중 미국이 경제적 패권을 확실히 차지하려던 시기에 이 같은 새로운 기념비적 건축물들은 냉전 시대 문화적 전투에서 주요한 무기가 되었다.

실비아 래빈

2세대 뉴욕학파 그리고 후예들

정치적, 사회적 문제에 관여하지 않고 독자적 화풍을 유지한 추상표현주의의 자유정신은 이 미술이 배태한 신화 가운데 하나에 불과하다. 그뿐만 아니라 추상표현주의 양식으로 창조된 미술은 통합적으로 기획된 것이라는 또 다른 인식도 존재했다. 추상표현주의 작품들이 형태와 재료들에 대해 다양한 실험적 접근을 시도했다는 것은 앞서 살펴봤다. 선구자들의 뒤를 따랐던 2세대 뉴욕학파 미술가들은 1세대처럼 다양한 그룹으로 나뉜다. 윌렘 드 쿠닝과 프란츠 클라인의 기법을 계승한 제스처 화가로는 존 미첼, 알프레드 레슬리,(도46) 리처드 디븐콘 등이 있고, 밑칠하지 않아 물감이 스며들게 한 폴록의 캔버스에서 영감을 얻은 나염화Stain Painting 화가로는 헬렌 프랑켄솔러, 모리스 루이스,(도47) 샘 프랜시스 등이 있다. 그리고 자연광의 효과를 포착하기 위해 인상주의 필법을 차용한 미술가로는 필립 거스턴을 대표적으로 꼽을 수 있다.

1955년 뉴욕 현대미술관은 프랑스 인상주의의 걸작인 모네의 〈수련〉을 구입, 전시해 인상주의 필법을 사용하던 화가들에게 큰 도움을 주었다. 빛으로 가득한 기념비적인 화폭들이 뉴욕에서 전시되기 전까지 모네의 후기 작들은 조롱의 대상이었다. 그러나 이제 바넷 뉴먼 같은 미술가들이 거스턴이나 미첼의 화법을 설명하기 위해 '추상인상주의Abstract Impressionism'라는 용어를 쓰면서 모네는 혁신적 작가로 칭송받게 되었다.[40]

2세대 추상표현주의 작가들은 전국에서 뉴욕으로 유입된 젊은 미술가들로 이뤄졌다. 대부분 제대군인원호법의 혜택으로 입학한 미술학교를 갓 졸업한 이들은 대가들과 교류하고, 중심가에서 전시회를 열고, 궁극적으로 업

46
알프레드 레슬리
커다란 녹색
Big Green
1957
리넨에 유채
370.8×354.7cm
휘트니미술관, 뉴욕

47
모리스 루이스
아이리스
Iris
1954
캔버스에 아크릴릭
205.1×271.1cm
바버라 슈워츠 컬렉션

48
4번가 동쪽에서 본 10번가 풍경.
1960

49
루이즈 부르주아 작업실 전경.
1953

타운 화랑의 전속 작가가 되려면 미술계의 중심지인 뉴욕에 진출할 수밖에 없었다. 개중에 타나거Tanager나 한자Hansa같이 공동 운영 방식의 코업 화랑*을 연 이들 중 대부분은 뉴욕 다운타운 미술가들이 밀집해 있던 10번가나 그 근처에 자리 잡았다.(도48)[41]

그러나 추상표현주의 화풍은 2세대로 넘어오면서 약화되었다. 1956년 폴록이 타계할 즈음의 추상표현주의는 활기가 사라지고 도식화된 채 추종자들마저 뿔뿔이 흩어졌다. 매너리즘에 대한 불만과 '새로운 아카데미'가 1959년 봄 '아티스트 클럽' 논쟁의 주제가 되었다. 60년대 초 뉴욕 문화계의 사교 중심지 역할을 하던 선술집 시더 태번이 문을 닫자 이 '클럽'도 해체되었다. 1세대 화가들은 자신들의 성공에 내재한 모순과 싸우면서 불안감을 느꼈고 멤버들은 탈퇴했다.

추상표현주의 2세대 화가들은 작품의 질적인 측면은 논외로 하더라도 형상화로부터 순수추상, 콜라주 기법에 이르기까지 다양한 미학적 접근을 통해 중요한 공헌을 했다. 그리고 색채 화가들, 그중 노먼 루이스, 뷰포드 딜레이니, 로메르 비어든, 밥 톰슨과 여성 미술가들에 대해서도 개방적 태도를 보였다. 사실 1세대 추상표현주의는 남성 전용 클럽이었다. 이들 모임을 찍은 사진에서는 여성의 모습을 거의 찾아볼 수 없다. 루이즈 부르주아 같은 일급

• **Co-op Gallery**
Co-operative(s)의 준말. 여러 명의 미술가, 미술 애호가들이 모여 공동으로 운영, 관리하는 화랑을 총칭. 비영리를 목적으로 하는 대안공간과 달리 수익성을 완전히 배제하지는 않는다.

50
리 크레이스너
계절 *The Seasons*
1957
캔버스에 유채
235.6×517.8cm
휘트니미술관, 뉴욕

여성 미술가 상당수가 전위 미술계의 남성 중심적 문화 때문에 오랫동안 고초를 겪었다. 1940년대부터 추상적인 인물상들을 만든 부르주아는 나무를 깎고 때로는 채색한 단순한 토템 상들을 여러 묶음으로 무리 짓게 한 감각적이고 신비로운 환경 설치물을 창조해낸 바 있다.(도49) 부르주아처럼 전위 미술계 초창기부터 계속 작업해 온 리 크레이스너도 뒤늦게야 겨우 인정받았지만 1945년 잭슨 폴록과 결혼하면서 상황이 더욱 나빠졌다. 1950년대에 크레이스너는 1세대 작가들의 낯설고 공격적인 화폭들과는 뚜렷하게 대조되는 서정적이고 폭이 큰 아라베스크를 이용한 대형 작품을 그렸다.(도50)

이처럼 1950년대에는 미술계 전면에 나서기 시작한 여성 작가의 수가 늘었다. 존 미첼, 리 크레이스너, 제이 드페오, 조앤 브라운, 루이즈 네벨슨, 일레인 드 쿠닝, 그레이스 하티건,(도51) 헬렌 프랑켄솔러, 루이즈 부르주아 등이 새로 문을 연 작은 화랑과 미술가들이 운영하는 코업 화랑은 물론이고 베티 파슨스 화랑, 티보르 디 나기 화랑, 엘리너 워드의 스테이블 화랑처럼 전통 있는 업타운 화랑에서도 환영받았다.

여성 미술가들을 주류로 받아들인 것은 문화계 전반의 변화가 반영된 것이다. 1947년 850만 명이던 미국의 여성 취업자 수가 1956년에 이르러서는 1,300만 명으로 증가했다. '여성해방'이라는 말을 처음 사용한 시몬 드

51
그레이스 하티건
달과 달 *Months and Moons*
1950
캔버스에 유채와 콜라주
139.7×179cm

보부아르의 자전적 이론서 『제2의 성 The Second Sex』(1949)이 1953년 영어로 처음 번역되었다.[42] 여기서 보부아르는 여성으로 태어난 것이 자신의 인생에 어떻게 영향을 미쳤는지 탐구하면서 "여성으로 태어나는 것이 아니라 여성으로 만들어진다."라고 일갈했다.

뉴욕 미술계는 활동적인 여성들의 전통을 가지고 있어 직간접적으로 미술계에서 여성의 입지를 넓히는 데 기여했다. 특히 미술가 출신인 거트루드 밴더빌트 휘트니는 20세기 초부터 미국 미술가들에게 도움을 주었고 1930년에는 휘트니미술관을 설립했다. 더불어 1940년대 진보적인 미국 미술 작품들을 자신이 소유한 금세기 화랑에 전시했던 페기 구겐하임도 미술계의 중요한 여류 인사였다. 50년대 초에는 베티 파슨스, 엘리너 워드, 마사 잭슨, 매리언 윌러드 같은 여성 화랑주들이 뉴욕 무대에서 영향력을 발휘하게 되었고, 미술비평을 하던 미술가 일레인 드 쿠닝은 폭넓은 독자층을 확보하고 있던 〈아트 뉴스〉의 부편집장에 임명되었다.

여성에 대한 이런 개방적인 태도는 2세대 뉴욕학파가 다양한 양식을 적

52
존 미첼
솔송나무 *Hemlock*
1956
캔버스에 유채
231.1×203.2cm
휘트니미술관, 뉴욕

극적으로 수용하던 것과 유사하다. 상당수의 작품은 완성도가 떨어지고 이전 작품들의 영향을 완전히 벗지 못했지만, 뛰어난 몇몇 작품은 선배 미술가들의 화풍을 확장하면서 나름의 특색을 띠고 있었다. 2세대 미술가 중 일부는 풍부한 색채나 감각적으로 겹쳐 바른 담채를 이용해 자연에 근거를 둔 제스처 회화를 서정적인 방향으로 확장했다. 존 미첼은 원을 그리다가 베듯이 후려치는 선들, 열정적이며 우아한 그림들을 통해 특정 장소에 대한 느낌, 가물거리듯 보이는 물, 다가오는 태풍 같은 자연의 사건들을 재창조했다.(도52) 필립 거스턴과 밀턴 레스닉(도53)은 대기의 효과를 만들어내기 위

해 작고 가벼운 필체로 조금씩 두드려 가며 칠하는 방식으로 서정적인 추상
화를 그렸다. 캘리포니아 출신이지만 엘즈워스 켈리, 조지 슈거먼, 알 헬드,
존 미첼, 케네스 놀런드와 마찬가지로 1950년대 상당 시간을 파리에서 보
낸 샘 프랜시스는 밑에서 빛이 새어 나오듯 엷은 반투명 색으로 칠한 세포
같은 형상으로 화폭을 가득 채웠다.(도54) 그가 얼룩덜룩한 색채로 표현한
'장막'은 폭포나 현미경 속 생명체를 암시하는 듯하다. 진지한 감정보다는
격렬한 연극적 기법을 주로 사용한 일부 2세대 화가들의 그림은 액션페인팅
기법을 진부하게 차용했던 것이지만, 알프레드 레슬리처럼 윌렘 드 쿠닝의
진지하고 단호한 양식을 빌려 대가다운 제스처 회화를 그려낸 이도 있다.

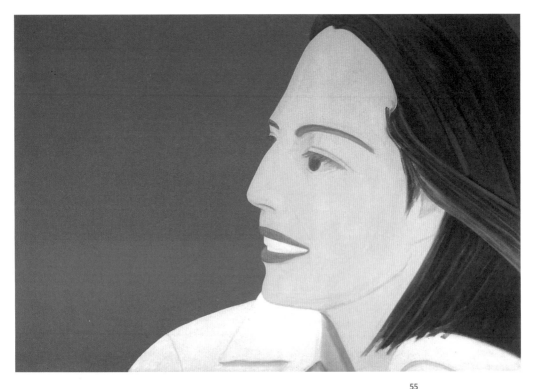

55
앨렉스 카츠
적색 미소 *The Red Smile*
1963
캔버스에 유채
200.3×292.1cm
휘트니미술관, 뉴욕

1960년대 초에는 추상표현주의가 우세했지만 레슬리는 이전 세대에서도 지지를 완전히 잃지는 않은 형상성을 작품에 도입하기 시작했다. 사실 윌렘 드 쿠닝을 비롯한 일부 추상표현주의 작가들의 경우에도 형상적 참조물이 작품 속에 계속 유지되고 있었다. 결국 미술의 역사는 뒤이어 따라오는 사조가 이전의 양식과 상호작용하며 변형을 거듭하는 것처럼, 하나의 명쾌하게 정리된 진행 과정으로만 전개되는 것은 아니다. 1950년대 후반에는 추상표현주의와 더불어 추상인상주의, 색채추상, 형상적 표현주의Figurative Expressionism 등 다양한 형식이 출현했다.

뉴욕학파와 연관된 구상 작품으로는 앨렉스 카츠의 평평하고 도식화된 회화(도55)와 컷아웃cutout 작품(도56)들이 있다. 이 밖에도 부스스하고 불손한 듯한 래리 리버스의 그림 중에서 특히 큐레이터이자 시인인 프랭크 오하라가 아무것도 안 걸친 채 양말 두 짝만 신은 모습을 담은 정면 초상화나 미국을

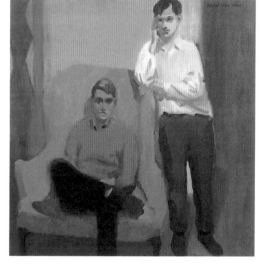

56
앨렉스 카츠
에이다, 에이다 *Ada, Ada*
1959
나무에 유채
98.9×61.3×16.2cm
휘트니미술관, 뉴욕

57
래리 리버스
델라웨어강을 건너는 워싱턴
*Washington Crossing the
Delaware*
1953
리넨에 유채, 연필, 목탄
212.4×283.5cm
뉴욕 현대미술관

58
페어필드 포터
테드 캐리와 앤디 워홀
*Portrait of Ted Carey and
Andy Warhol*
1960
리넨에 유채
101.6×101.9cm
휘트니미술관, 뉴욕

반어적으로 예찬한 〈델라웨어강을 건너는 워싱턴〉,(도57) 우윳빛 실내 공간에
조화롭게 배치된 두 사람을 담은 페어필드 포터의 작품,(도58) 인간의 나약
함과 강렬함을 정제하지 않고 묘사한 앨리스 닐의 작품, 신화적 소재를 다
채로운 상징적 장면으로 표현한 밥 톰슨의 작품(도59) 등이 있다. 이들 작품
의 형식은 매우 다양하지만 대부분 즉흥적인 표현주의적 화법이나 강렬한

59
밥 톰슨
바커스 신의 승리
Triumph of Bacchus
1964
캔버스에 유채
153×183.2cm
휘트니미술관, 뉴욕

60
앤드루 와이어스
크리스티나의 세계
Christina's World
1948
패널에 템페라
81.9×121.3cm
뉴욕 현대미술관

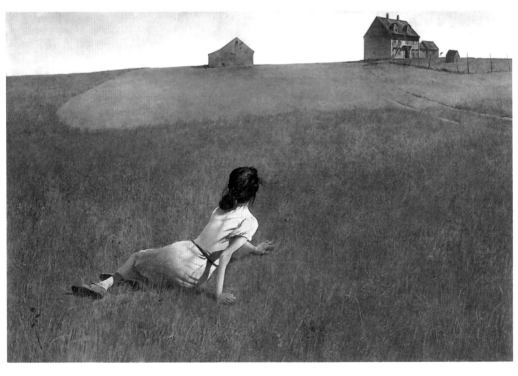

20세기 미국 미술

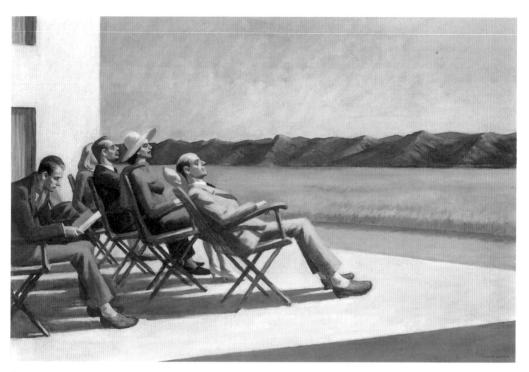

61
에드워드 호퍼
햇빛 아래 사람들
People in the Sun
1960
캔버스에 유채
102.6×153.4cm
국립미술관,
스미스소니언 협회, 워싱턴 D.C.

감정을 드러내는 색채를 선호했다. 이런 혁신적인 구상 작품은 미국에서 가장 대중적인 인기를 누리지만 전통적 기법을 추구한 앤드루 와이어스와 에드워드 호퍼의 사진과 같은 차갑고 절제된 사실주의 그림(도60, 도61)과는 확연히 다르다.

1세대와 나란히 놓고 봤을 때 2세대 화가들의 작품은 전위적인 추상 기법을 배운 미술가들의 형상성을 최신식으로 발전시킨 것이었다. 이와 유사한 흐름이 미국 전역에서 진행되고 있었다. 샌프란시스코의 캘리포니아 미술학교는 '웨스트코스트 추상표현주의West Coast Abstract Expressionism' 활동의 전초기지라 할 수 있다.[43] 전후 이 학교를 이어받은 더글러스 매카지는 클리퍼드 스틸, 마크 로스코, 애드 라인하르트를 교수로 초빙해 추상표현주의를 부흥시키고자 했다. 하셀 스미스, 엘머 비쇼프, 데이비드 파크 같은 미 서부 해안 화가와 사진작가인 안셀 애덤스 등도 교수진에 참여했다. 1950년대 중반에 이르자 이들 미술가 중 데이비드 파크, 엘머 비쇼프와 함께 나중

62
데이비드 파크
네 남자 *Four Men*
1958
캔버스에 유채
145.1×233.8cm
휘트니미술관, 뉴욕

63
리처드 디븐콘
풍경을 바라보는 소녀
Girl Looking at Landscape
1957
캔버스에 유채
149.9×153.7cm
휘트니미술관, 뉴욕

에 교수로 합류한 이 학교 출신인 리처드 디브콘 등이 엄격한 추상표현주의로부터 벗어나 '베이 형상학파Bay Area Figurative School'를 결성했다. 이는 캘리포니아에서 생겨나 전국적으로 퍼진 최초의 미술사조였다.

파크는 1950년에 급진적으로 일반화된 형태를 구조화하기 위해 임파스토impasto 반점을 이용한 형상들로 작업을 시작했다. 그는 서툴고 빠르게 그은 듯한 선을 의도적으로 사용했고, 황토색, 빨간색, 초록색, 파란색, 갈색 등 표현 효과가 높은 색조를 선호했다.(도62) 이 같은 새로운 형상적 기법을 가장 탁월하게 구현한 화가는 리처드 디브콘이었다. 뛰어난 데생 실력을 갖춘 그는 파크처럼 1950년대에 추상표현주의에서 구상 화가로 변신했다. 그는 보통 크기의 작품에서 추상화된 실내 혹은 옥외를 배경으로 대비가 뚜렷한 색상과 표현주의적인 채색 기법을 사용해 인물을 묘사했다.(도63)

시카고에서도 구상화에 관한 새로운 전통이 형성되고 있었다. 특히 레온 골럽과 준 리프는 독일 표현주의와 초현실주의, 초보자나 미친 사람들의 이른바 '아웃사이더' 미술을 차용해 표현주의의 열기와 격렬한 심적 표현들로 가득 차 있는 거친 돌의 표면 같은 이미지를 만들어냈다. 골럽은 주로 투쟁 중이거나 위기에 처한 남자들을 성화적인 이미지로 그렸고 이 이미지들은 노골적으로 정치적 성향을 띠었다.(도64) 그는 다른 시카고 미술가들과 마찬가지로 거친 표면을 통해 인간 행위의 불합리성과 비열한 본능을 전달하기 위해 신체를 뒤틀거나 절단된 모습으로 표현했다. 이처럼 주로 잔인한 이미지를 표현한 덕에 이들 그룹은 '몬스터 로스터Monster Roster' 즉 '괴물 명부'라는 꼬리표를 달게 되었다.

1950년대 중반에 접어들자 미술계가 자리한 로스앤젤레스, 샌프란시스코, 시카고 같은 주요 대도시 중심부는 재즈 음악가, 시인, 독립 영화 제작자, 공연 예술가, 사진작가들이 모여들면서 불안정하지만 더욱 활기를 띠며 확장되어 갔다. 이처럼 여러 분야가 뒤섞이자 예술가들은 서로의 경계를 넘나들며 다른 매체를 실험할 기회를 얻게 되었다. 혼종성hybridity이 새로운 시대적 흐름으로 떠오르자 주류 모더니스트들은 전통적 경계를 고수하기 위한 단속에 나섰다. 초기부터 폴록을 옹호했고 후에 폴록이 명성을 얻으면서

64
레온 골럽
쓰러진 전사(화상을 입은 남자)
Fallen Warrior(Burnt Man)
1960
캔버스에 래커
205.7×185.4cm
울리히 마이어 부부 컬렉션

자신의 판단이 옳았음을 증명한 비평가 클레먼트 그린버그는 1940년 자신의 형식주의적 신조를 변호하기 위해 또 다른 주장을 폈는데, 바로 모든 예술은 각각 고유한 특성에 충실해야만 한다는 것이었다. 회화의 경우에는 표면과 가장자리, 색채, 형태 등 다른 장르로 환원 불가능한 요소들에 충실해야만 하며, 외부 세계에 대한 어떤 참조도 금지되어야 한다는 것이다.[44]

1950년대 클리퍼드 스틸, 마크 로스코, 애드 라인하르트, 특히 바넷 뉴먼의 간결하고 비참조적인 작품들은 그린버그의 주장이 유효함을 또 한 번 입증해주었다. 추상표현주의의 범주에 포함하기에 적합하지 않았던 이들 작품은 50년대 말이 되자 표현주의적 추상화의 대안을 제시하는 범례가 되었

•
Hard-edge

'단단한 가장자리'라는 뜻으로, 주
로 단순한 색과 선명한 윤곽으로
표현된 기하학적 도형 위주의 추상
화 스타일을 가리킨다. 평론가 줄
스 랭스너가 1958년에 '기하학적
추상'이라는 기존의 명칭을 대신
해서 새로 만든 말로, 1950년대 말
단순한 형태와 풍부한 색채의 매끄
러운 표면으로 이뤄진 새로운 추상
화의 흐름을 과거의 기하학적 추상
과 차별화하여 부르기 위해 이 용
어를 도입했다.

다. 그들은 추상 방식을 고수하면서도 드 쿠닝의 화풍에서 벗어날 길을 제
공한 것이다. 이들 회화에는 화가 자신을 강하게 드러내는 필법이 전혀 사
용되지 않았고, 가장 금욕적인 작품의 경우는 단색조monochrome에 가까웠다.
그 때문에 "뉴먼이 문을 닫았고, 로스코가 창문 셰이드를 잡아당겨 내렸으
며, 라인하르트가 불을 껐다."라는 말을 듣곤 했다. 이 말은 그들이 추구하
던 환원적인 과정을 생생한 이미지로 연상시켰다.[45]

1950년 베티 파슨스 화랑에서 처음 전시회를 연 바넷 뉴먼은 '아티스트
클럽'에서 유명한 논객이었다. 그는 스스로 '지퍼zips'라고 부른, 소수의 대
비되는 색깔의 수직선들로 강조한 단일하고 색조 변화가 없는 색채를 기용
한 작품보다 자신의 작품 철학으로 더 인정받았다.(도65) 1950년대 그의 작
품은 다소 도외시되었지만 클레먼트 그린버그가 1959년 프렌치 앤드 컴퍼
니 화랑에서 전시회를 마련해주면서 뉴먼 회화의 형식적 단순성과 준엄성,
선험적인 역량에 찬사를 보내자 다시금 관심을 끌게 되었다. 그의 작품에는
엘즈워스 켈리, 프랭크 스텔라, 애그니스 마틴 같은 작가에 의해 1950년대
후반과 1960년대에 발전된 고전적 하드에지* 기법과 기하학적 추상 기법
이 상당 부분 예시되어 있었다.

1950년대 비슷한 시기에 애드 라인하르트가 선보인 간결한 단색 회화들
의 형식적 엄정성은 젊은 미술가들에게 많은 영감을 불어넣었다.(도66) 서로
다른 농도의 흑색 사각형 구획들로 구성된 흑색 회화들은 직접 보지 않고
복제품으로는 제대로 감상하기 불가능할 정도다. 뉴먼과 마찬가지로 라인
하르트도 폭넓은 저술 활동을 병행하면서 경이로운 만화를 창작하고, 당대
미술계의 계보를 일목요연하게 보여주는 도표를 만들기도 했다.

라인하르트는 미술에서 '6대 금기Six No's' 혹은 '12가지 원칙Twelve Technical
Rules' 같은 요구 사항을 정의했다. 이 중 '12가지 원칙'은 질감 없음no texture,
필법 없음no brushwork, 드로잉 없음no drawing, 형태 없음no forms, 디자인 없음no
design, 색채 없음no colors, 광선 없음no light, 공간 없음no space, 시간 없음no time,
크기나 스케일 없음no size or scale, 움직임 없음no movement, 주제 없음no subject
등이다. 이 같은 라인하르트 철학의 출발점은 "예술은 자연에서 벗어나면서

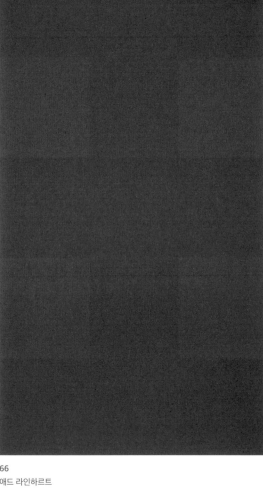

66
애드 라인하르트
추상 회화, 청색
Abstract Painting, Blue
1953
리넨에 유채
126.7×71.1cm
휘트니미술관, 뉴욕

65
바넷 뉴먼
첫째 날 *Day one*
1951-52
캔버스에 유채
335.4×127.3cm
휘트니미술관, 뉴욕

67
헬렌 프랑켄솔러
산과 바다 *Mountains and Sea*
1952
캔버스에 유채
220.6×297.8cm
작가 재단 소장

부터 시작된다."[46]라는 것이었다.

그린버그는 1950년대에 들어 폴록이 드리핑 회화에서 보여준 가능성을 재료와 바탕의 결합으로 확장해 가던 미술가 그룹을 옹호하기 시작했다.[47] 헬렌 프랑켄솔러, 모리스 루이스, 케네스 놀런드 등이 색면 회화 혹은 '나염화'로 알려진 화법의 대표 주자들이다. 그들은 밑칠하지 않은 캔버스에 희석한 물감을 직접 부은 다음, 붓으로 물감이 표면을 관통하도록 해 불투명한 유채나 아크릴 물감으로 수채화 같은 효과를 구현해냈다.

그린버그는 1953년 이 기법을 최초로 계발한 헬렌 프랑켄솔러의 화실을 방문한 뒤 열광했고, 놀런드와 루이스에게 그의 작품을 보여줬다. 이들은 프랑켄솔러의 〈산과 바다〉(도67)라는 작품을 보고 난 뒤 나염 기법을 사용하기 시작했다. 이들은 비평가이자 정신적 지도자인 그린버그의 격려를 받으

68
케네스 놀런드
노래 *Song*
1958
캔버스에 아크릴릭
165.4×165.4cm
휘트니미술관, 뉴욕

며 다양한 기법을 사용해 점차 대형 스케일의 캔버스로 '스테인stain'해 갔
다. 놀런드는 색채와 시각성을 탐구하기 위해 과녁 문양과 역逆 V자형 문양,
줄 문양 등 반복된 이미지를 기용했다.(도68) 루이스는 연기같이 몽롱한 '베
일'처럼 물감을 겹겹이 들이부었고, 이후 '펼침Unfurled' 연작에서 캔버스 폭
을 확장해 그림 공간을 시각 공간 너머까지 뻗어 나가도록 했다.

이들 색면 화가들은 대중적인 인기를 누렸고 좋은 반응도 얻었다. 그들의
작품은 서정적이면서도 장식적인 덕에 주로 기업 본사나 정부청사 건물에
걸리게 되었다. 1960년대 초기에 발전된 것으로 알려진 이 추상 미술은 노
골적인 내용과 소재를 담은 전위 미술보다 훨씬 덜 위협적이었다.

그린버그는 자신의 순수주의적 입장을 강하게 옹호했지만, 추상표현주의

를 변호했을 때보다 판단력이 매우 무뎌져 점점 더 상투적이고 배타적이며 독단적으로 변해 갔다. 그럼에도 불구하고 그의 권위 있는 주장들은 1960년대 신진 평론가들에게 자극제가 되었고, 이들 중 상당수는 전례 없는 도덕적 열정으로 자신들의 입장을 완강하게 방어하려 했다. 그린버그가 강경한 태도를 고수한 것은 '고고한' 혹은 '순수한' 미술의 영역을 침범해 오염시키고 있는 대중 미술의 위협에 어느 정도 절박한 위기감을 느꼈기 때문이었다.

1950년대 전환기의 미국 연극

1950년대는 미국 연극계의 중요한 전환기였다. 50년대가 시작되면서 브로드웨이는 미학적으로나 경제적으로 정체 상태에 있었고, 생기 넘치는 연극 활동은 당시 전위 연극의 본거지인 오프브로드웨이Off-Broadway와 뉴욕 밖에서 주로 이뤄졌다.

하지만 브로드웨이에서도 몇몇 의미 있는 희곡들, 즉 이전 세대에 확고한 명성을 자랑하던 아서 밀러와 테너시 윌리엄스의 사실주의 드라마들이 상영되었다. 이들 극작가에 대한 인식은 1950년대 들어 갑자기 커졌다. 밀러의 〈다리에서 본 풍경A View from the Bridge〉(1955)은 브루클린의 근로자 계급을 배경으로 한 비극적 가족 드라마이고, 〈시련 The Crucible〉(1953)은 반미국적 행위들을 조사하기 위해 반미활동조사위원회가 추진한 반공산주의 '마녀사냥'을 살렘의 마녀재판에 빗대어 표현하고 있다. 남부의 기괴한 가족 드라마인 〈뜨거운 양철 지붕 위의 고양이Cat on a Hot Tin Roof〉(1955)는 보다 실험적이고 표현주의적인 〈카미노 레알Camino Real〉(1953)과 달리 윌리엄스의 가장 대표적인 사실주의 희곡이다. 밀러와 윌리엄스의 작품에 등장하는 사실주의와 가족 관련 주제, 심리적 콤플렉스, 성적 긴장감은 윌리엄 잉거의 희곡들에도 뚜렷이 나타나고 있는데, 그중 〈사랑하는 시바여 돌아오라Come Back, Little Sheba〉(1950)와 〈피크닉Picnic〉(1953)은 억제된 성욕이 심리적으로 해롭다는 점을 역설하고 있다.

1950년대에 제작된 브로드웨이 작품들은 대부분 사실주의보다는 도피주의적 경향을 띠고 있는데 가벼운 코미디와 역사 드라마, 유명 배우가 주연을 맡은 고전물, 셰익스피어 작품 같은 유럽의 유명 희곡, 뮤지컬이 주를 이뤘다. 50년대는 사실상 미국 뮤지컬의 전성기였다. 이 시기에는 퓰리처 수상작 〈남태평양South Pacific〉(1950)을 시작으로 〈아가씨와 건달들Guys and Dolls〉(1951), 〈왕과 나〉(도69), 〈댐 양키즈Damn Yankees〉(1956), 〈마이 페어 레이디My Fair Lady〉(1957), 〈뮤직 맨The Music Man〉(1958), 〈사운드 오브 뮤직〉(도70)이 연달아 첫선을 보였다.

1950년대 초에 유행하던 연기 스타일은 감정보다는 웅변술을 강조하는 '그랜드매너 grand manner'였는데, 1950년대 후반에 들어서는 이보다 사실적인 '메소드' 스타일이 두드러지기 시작했다. 러시아의 연기 이론가 콘스탄틴 스타니슬라프스키가 미국 메소드 연기의 모태라고 할 수 있다. 여러 대학과 뉴욕 연기 스튜디오에서 그의 연기 기법을 배운 젊은 배우들이 늘면서 메소드 기법이 빠른 속도로 확산했다. 밀러와 윌리엄스의 사실주의 연극에서 이 연기 형식이 처음 시도된 이래 1950년대 미국 연극계는 자기중심적이고 내면 심리 연기를 중시하는 '메소드' 연기 배우로 넘쳐났다. 이들은 연극적인 측면보

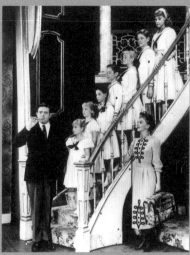

69
리처드 로저스와
오스카 해머스타인 2세의
<왕과 나(The King and I)> 뮤지컬
중 율 브리너, 콘스탄스 카펜터.
1952
사진—존 스프링어

70
리처드 로저스와
오스카 해머스타인 2세의
<사운드 오브 뮤직(The Sound of
Music)> 뮤지컬 중 메리 마틴과
출연자들.
1960

다는 배역의 심리 상태에 너무 몰입해 상연 내내 관객들이 알아듣기 어려울 정도로 웅얼
거리곤 했다.

이 시기에는 오프브로드웨이와 지역 연극이 부상하면서 미국 연극계에 지속적인 영
향을 미쳤다. 전통적으로 미국 연극의 중심은 뉴욕이었고 다른 지역의 경우 브로드웨이
프로덕션의 지방 순회 극단들이 무대를 가져왔다. 그러나 대공황기에 이르러 순회 극단
들이 경제적 생존력을 잃게 되자 뉴욕 이외 지역의 관객들은 '라이브' 연극을 볼 기회를
거의 가질 수 없었다. 그러다 휴스턴과 샌프란시스코, 워싱턴 D.C. 같은 도시에 지역 극
장이 설립되면서 이런 문화적 격차가 메워졌다. 일부 프로덕션의 혁신성이나 연극의 질
적 가치는 브로드웨이의 작품을 훨씬 능가하기도 했는데, 그로 인해 비평계의 상당한 관
심을 끌었다.

오프브로드웨이는 1940년대 후반 뉴욕의 배우나 감독들이 직접 극장을 운영하기 시
작하며 고용 기회를 창출해내던 때부터 형성되기 시작했다. 50년대에 이르자 오프브로
드웨이 극장들이 브로드웨이보다 훨씬 더 많은 작품을 상연할 정도로 번성했다. 하지만
오프브로드웨이는 대안이라기보다는 브로드웨이의 보완적 장치에 더 가까웠고, 젊은 연
극인들의 훈련소이기도 했다. 또한 브로드웨이를 지탱하기 위해서는 상업성이 중요했는
데 이곳에서는 흥행성을 고려하지 않은 연극도 상연되었다.

오프브로드웨이의 가장 중요한 체제가 되었던 조지프 팹의 '뉴욕 셰익스피어 페스티
벌New York Shakespeare Festival'은 1955년 최초의 제작물을 상연했다. 지방이나 오프브로

드웨이에서 성공을 거둔 제작사 대부분이 브로드웨이로
상연 장소를 옮기는 방식은 1950년대부터 오늘날까지 계
속된다.

　　1950년대의 진정한 전위 연극은 오프브로드웨이 주
변에서 볼 수 있었다. 1951년에 설립된 '리빙시어터Living
Theater'와 1953년에 창설된 '아티스트시어터Artists' Theater'
는 미국 연극이 사실주의로 흐르자 이에 반발해 유럽의
시적 연극을 부활시키는 데 주력했다(비록 '리빙시어터'가
1960년대 들어 가장 악명 높은 급진적 극단이 되었지만). 두 극
단은 거트루드 스타인, 월리스 스티븐스, 위스턴 휴 오든,
장 콕토, 윌리엄 칼로스 윌리엄스 등 정평 난 문학가들의
연극을 제작했고 젊은 미국 작가와 시인을 초청해 희곡을
집필하게 하기도 했다. 주디스 말리나와 '리빙시어터'를 설
립한 줄리언 벡은 추상표현주의 화가였으며 전후 시각 예
술과 음악계가 이룬 혁신에 비길 만한 연극을 제작하고 싶

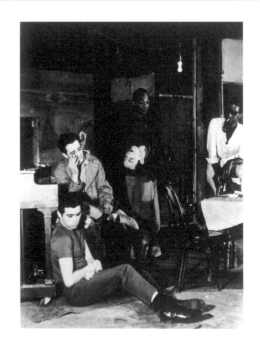

71
잭 겔버 극본, 주디스 말리나 연출
〈커넥션(The Connection)〉 중.
1959

어 했다. 3년 동안 상연되었던 잭 겔버의 〈커넥션〉(도71)은 비트족의 감성을 연극으로 표
현한 드문 작품으로, '라이브' 비밥 재즈 밴드를 배역에 포함하기까지 했다.

　　'아티스트시어터'는 티보르 디 나기 화랑과 제휴했다. 화랑 관장인 존 버나드 마이어
스는 시인들이 극본을 쓰고 미술가들이 무대를 디자인한 연극을 제작해서 문학과 시각
예술을 접목하고자 했다. '아티스트시어터'에 희곡을 제공한 시인으로는 프랭크 오하라,
제임스 슐러, 존 애쉬버리, 케네스 코치, 제임스 메릴을 꼽을 수 있고, 화가 래리 리버스,
넬 블레인, 그레이스 하티건, 일레인 드 쿠닝 등이 무대 미술에 참여했다. 이들을 포함한
시인들이 극단에서 제작한 도발적 작품과 언더그라운드에 가까운 그들의 위상은 1960
년대의 오프오프브로드웨이Off-Off-Broadway 연극을 예시한 것이었다.

필립 오슬랜더

1950

아메리칸드림의
이면

1960

진리 수호자와 반역 천사들
미술의 삶, 삶의 미술

로큰롤 열기와 녹음 기술의 발전
'쿨' 재즈의 탄생
비트 세대의 탄생과 질주
사실주의 소설의 등장
뉴 아메리칸 시네마
현대 무용—우연과 즉흥성

진리 수호자와 반역 천사들

클레멘트 그린버그가 언짢아했던 '비순수성'은 폴록의 작품에 이미 뚜렷하게 드러나 있었다. 이를 재빨리 인식한 젊은 미술가 앨런 캐프로는 "폴록은 (…) 일상 속 특정 공간이나 사물들, 즉 우리의 몸, 의복, 방 또는 필요하다면 뉴욕 42번가의 거대함 등이 우리를 사로잡는, 때로는 현혹하기까지 하는 어떤 지점에 우리를 남겨두었다."[48]라며 거들었다.

캐프로가 옹호한 소위 '거리식式 사실주의street-level realism'는 1950년대 미국에 관한 또 다른 해석을 반영한다. 많은 미국인이 아메리칸드림을 실현하는 듯 보였지만, 그 꿈을 이해하지 못했거나 아예 관심을 두지 않은 사람들도 있었다. 합의 문화권에서 벗어나 있던 이들은 아메리칸드림에 다른 가치를 부여하고 다른 비전을 갖고 있었고, 아메리칸드림을 새롭게 정의하기에 이른다. 앨라배마주 몽고메리에서 일어난 인종 차별 보이콧 운동(도72), 민권 운동 지도자로서 마틴 루터 킹 2세의 급부상, 아칸소주 리틀록에서 일어난 학내 차별 저항(도73) 같은 공민권civil rights 운동이 1960년대 문화적 혁명의 토대를 다진 것이 바로 이 시기였다.

반체제적인 목소리가 결집하여 힘을 얻었고, 이 과정에서 밑바탕이 된 것은 폭발적인 청소년 문화였다. 1950년대가 끝날 즈음 제2차 세계대전 직후에 태어난 베이비 붐 세대로 인해 십 대 계층이 팽창했다. 전쟁 전의 십 대들은 농장에서 일하거나 가족의 일거리를 돕는 경우가 많았다. 그러나 풍요로운 1950년대의 십 대들에게는 여유로운 시간, 교육 혜택, 그리고 쓸 수 있는 돈이 많아졌다. 십 대들은 스윙 춤, 실없는 농담, 재즈, 빠른 자동차를 즐기면서 중요한 소비계층으로 떠올랐다. 게다가 과거보다 이른 나이에 음주

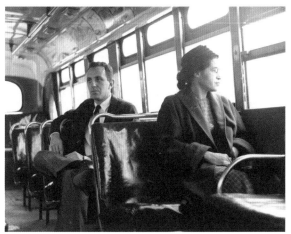 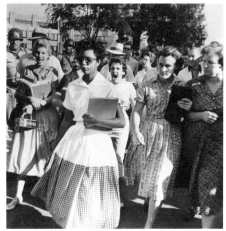

나 섹스 같은 어른들의 행동을 기웃거리기도 했다. 섹스의 경우 1953년부
터 발행된 〈플레이보이Playboy〉 같은 도색 잡지를 통해 접근이 더욱 쉬워졌
다. 다른 한편에서는 중요한 공민권 운동에 참여한 십 대들도 있었다. 1957
년 리틀록에서 인종 차별 정책으로 흑인들을 분리·소외시켰던 센트럴 고등
학교에 걸어 들어가는 것으로서 교내 인종 통합을 강력하게 주장한 것도 아
프리카미국인 청소년들이었다.

　십 대들의 역할 모델도 양극화되었다. 텔레비전에서 본 오지와 해리엇이
나 머스켓 총병Musketeer처럼 말쑥하고 단정한 이미지를 동경한 십 대가 있
었는가 하면, J. D. 샐린저의 소설『호밀밭의 파수꾼』에 나오는 홀든 콜필드
같은 소설 속 젊은 주인공이나 〈와일드 원〉의 말론 브란도(도74), 〈이유 없
는 반항〉의 제임스 딘(도75) 같은 영화배우, 1956년 텔레비전 프로그램 〈에
드 설리번 쇼Ed Sullivan Show〉로 데뷔한 이래 몸을 비틀면서 정신없이 흔들어
대던 로큰롤Rock'n'roll 가수 엘비스 프레슬리(도76) 혹은 반反순응적인 비트족
을 대표한 알렌 긴스버그와 잭 케루악 등과 자신을 동일시한 십 대도 있었
다. 이런 영웅들 혹은 반反영웅들을 통해 미국 청소년들이 현상 유지에 급급
한 기성세대에게 느꼈던 불안과 불만의 윤곽을 가늠해 볼 수 있다.

　이 시기에는 사회적 소외라는 용어를 처음 제시한 사회학자 데이비드

74
스탠리 크레이머 감독
<와일드 원(The Wild One)> 중
말론 브란도.
1954

75
제임스 딘.
1950년대

76
레이 존슨
엘비스 프레슬리 #2
Elvis Presley #2
1957
콜라주
39.1×29.2cm
윌리엄 윌슨 컬렉션

77
오넷트 콜먼 더블 콰르텟
(Ornette Coleman Double
Quartet)의 <프리 재즈(Free
Jazz)> 앨범 재킷.
표지에 잭슨 폴록의 <백색의 빛
(White Light)>(1954)이 등장한다.
애틀랜틱 레코드, 1960

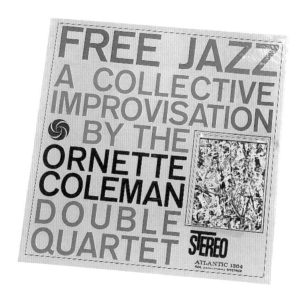

리스먼이 도시 근교 거주자들의 순응성을 관찰해 분석한 『고독한 군중The Lonely Crowd』(1950), 기업 규범을 위해 희생된 개인에 관한 논평인 윌리엄 H. 화이트의 『조직 인간The Organization Man』(1956), 광고와 소비산업을 비판적으로 해부한 밴스 팩커드의 『숨은 설득자들Hidden Persuaders』(1957) 같은 책이 출간되었다. 이들 작품을 통해 새로운 세대의 적지 않은 수를 차지한 사람들이 "인간 존재가 체제 순응을 강요하는 조직의 거푸집 속에서 쥐어짜내지는 모습을 바라보면서 내적으로는 환멸감을, 외적으로 반항심을 갖게 되는"[49] 현상을 이해할 수 있다. 많은 미술가, 음악가, 저자들이 프리 재즈의 급진적인 실험(도77), 로큰롤의 특징적인 음향, 비트 시의 노골적인 동성애 노랫말 등 새로운 미국적 현실의 이면을 드러내는 작품을 창조하면서, 체제 순응에 대한 우유부단한 태도에 대한 우려의 목소리를 높였다. 이러한 체제 수정적인 시대정신 속에서 급진적 자유주의를 표방한 뉴욕 그리니치 빌리지 신문 〈빌리지 보이스Village Voice〉가 발행되기 시작했다.

로큰롤 열기와 녹음 기술의 발전

대담하고 경박하며 비타협적인 음악, 그것이 1950년대 미국적 삶의 사운드트랙이었다. 재즈 음악가들은 전대미문의 독자적인 표현을 찾기 위해 관습적 형식을 타파하면서 그에게서 벗어났다. 리듬 앤드 블루스와 컨트리 앤드 웨스턴으로 나뉘어 있던 음악 장르가 상호 결합하면서 로큰롤이 탄생했다. 그리고 '십대들'의 사고는 미국 사회 저변을 무법천지에 빠트렸다. 마치 제2차 세계대전으로 소모되거나 소진된 에너지가 빠른 자동차, 값싼 전기, 저렴한 중산층 주택 혹은 폭발적 인기를 얻던 라디오, 텔레비전, 휴대용 레코드플레이어 등을 에너지원으로 삼아 보복하려는 양 귀환한 것 같았다.

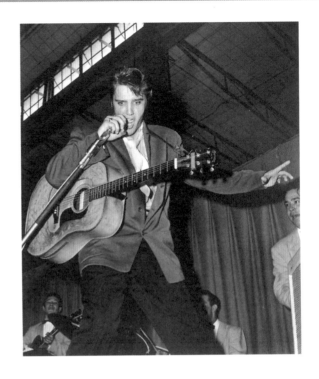

78
컨트리 앤드 웨스턴 밴드와
노래하는 엘비스 프레슬리.
1956
사진—브루스 로버츠

상대적으로 눈에 띄지는 않지만 중요한 변화가 또 있었다. 녹음 스튜디오에서 다중트랙녹음법multitracking이나 반향음reverberation을 전자적으로 조작하는 고유한 기법이 사용되기 시작하면서 대중음악은 단순히 포크 음악 공연을 낮은 음질로 재생하던 수준에서 벗어나 실시간으로 연주되는 곡을 조작, 편집, 변경해서 음을 정교하게 재구성하는 수준까지 발전됐다. 이는 최초로 고성능 녹음을 가능하게 만든 공학적 진보인 동시에 이전에는 이용할 수 없던 새로운 녹음 기법의 장점을 활용할 수 있게 해준 몇몇 연주자와 제작자들의 예술적 업적이기도 했다.

1954년 테네시주 멤피스에는 선 레코드Sun Records라는 음반 레이블을 운영하며 고군분투하던 제작자 샘 필립스가 있었다. 그는 몇 해 동안 이 지역 블루스 음악의 전설이 된 비비 킹, 하울링 울프, 주니어 파커 등의 음반을 녹음하고 있었다. 일설에 의하면 "저 친구들만큼 노래 실력이 있는 백인 가수를 한 명만 찾아내도 난 거뜬히 백만장자가 될 거야."라며 큰소리를 치고 다녔다고 한다. 운명의 장난이었는지 어느 날 엘비스 프레슬리라는 청년이 스튜디오로 걸어 들어왔고, 얼마 지나지 않아 그는 자기 어머니를 위해 레코드를 한 장 녹음했다.(도78) 이 목소리를 우연히 듣게 된 필립스의 비서가 정식으로 음반을 낼 것을 제안했다. 몇 주에 걸쳐 미적지근한 연습이 계속되던 중, 필립스는 엘비스

와 기타리스트 스코티 무어가 아서 크러덥의 '엄마 괜찮아요That's All Right Mama'를 광적인 버전으로 바꿔 제멋대로 부르는 것을 듣게 되었다. 필립스는 이 노래에 반향음을 약간 가미해 지역 라디오 방송국에서 구매한 0.5인치 테이프에 다시 녹음했다. 나중에 이 반향음은 엘비스 프레슬리를 비롯해 제리 리 루이스, 칼 퍼킨스, 로이 오비슨, 조니 캐쉬의 음반에서만 들을 수 있는 선 레코드의 상징이 되었다. 이들은 대중음악계는 물론이고 미국 사회의 기본 조직까지 바꿔 놓았다.

미시시피강 반대편 끝의 시카고에는 자기 성을 딴 체스 레코드Chess Records라는 독립 레이블을 가진 레오날드 체스와 필 체스 형제가 있었다. 1950년대 초 이들은 녹음 감독, 베이스 연주는 물론이고 많은 불후의 명곡을 작곡한 윌리 딕슨의 도움을 받아 블루스 뮤지션들의 명반을 제작했다. 주로 머디 워터스, 리틀 월터, 하울링 울프처럼 제2차 세계 대전 후 미국 북쪽 지역으로 이주한 음악가들의 음반 제작에 집중했다. 미시시피 삼각주 지역에서 자란 이들 뮤지션은 어쿠스틱 기타와 목소리로만 연주되던 블루스를 사람들로 북적이는 시카고 남부의 선술집을 쩌렁쩌렁 울리는 강렬한 일렉트릭 밴드로 바꿔 놓았다. 그런데 1954년 척 베리라는 젊은 미용사가 체스의 녹음실로 찾아와 냇 킹 콜과 찰스 브라운의 정교하고 세련된 블루스를 녹음하고 싶어 했다. 그의 소원대로 발매된 레코드 뒷면에는 미용실에서 일하던 시절 이후에 제목이 정해진 다른 스타일의 노래가 실려 있었다. 바로 '메이블린Maybellene'이라는 이 곡은 '엄마 괜찮아요'와 함께 로큰롤이 가진 강렬한 비트와 통제된 자유분방함을 정의하는 곡이 되었다.

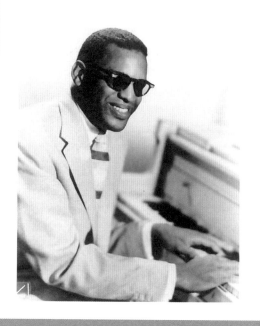

흥미롭게도 이런 이야기가 1954년과 1957년 사이 미국 곳곳에서 자주 들려왔다. 리틀 리처드는 뉴올리언스의 스페셜티 레코드Specialty에서 〈투티 프루티Tutti Frutti〉를 녹음했고, 클라이드 맥패터와 레이 찰스(도79)는 애틀랜틱 레코드Atlantic에서 아흐메트 에르테군과 제리 웩슬러를 위해 '소울soul' 음악을 창안했다. 버디 홀리는 코럴 레코드Coral를 위해 자신만의 독특한 스핀 동작을 선보였고, 셔를스 Shirelles 같은 여성 그룹이 셉터 레코드Scepter를 지배했는가 하면, 행크 발라드는 킹 레코드King에서 제임스 브라운을 위한 터전을 닦아 놓았다. 분출하는 에너지를 비닐판에 압착된 3분짜리 노래에 담아 AM 라디오를 통해 선보이고, 그 음반을 어느 시대보다 용돈과 여가가 풍족한 십 대들이 구매해주는 지역 뮤지션들이 넘쳐나면서 미국 전역이 폭

발 일보 직전이었다.

1950년대 후반에 이르러 록 음악은 미국 젊은이들의 몸과 마음을 사로잡았을 뿐 아니라 예술적 표현을 위한 놀라운 매체로 성장하기 시작했다. 로큰롤은 엘비스 프레슬리처럼 급부상하는 대중적 우상이 가진 리비도적 매력에만 매달려 번성한 것은 아니었다. 그것은 당대 가장 유명한 제작자와 작곡가들이 지닌 뛰어난 창조적 재능을 자극했다. 뉴욕 브릴 빌딩에서 작업하던 리버와 스톨러 같은 작곡가의 경우 엘비스 프레슬리의 히트곡들을 다수 작곡했는가 하면, 1950년대에 십 대들의 사춘기적 열정을 주로 노래하던 시시한 팝 음악을 낭만에 대한 목마름과 사회적 절망감을 담은 고전적 아리아로 바꿔 놓기도 했다. 그런 가운데 필 스펙터 같은 프로듀서는 녹음 스튜디오를 일종의 창의적인 악기로 활용하는 개념을 도입하기 시작했고, 덕분에 작곡가들이 소규모의 음향 교향곡들을 공들여 창조해낼 수 있게 되었다. 이를 가능하게 만든 스펙터의 방법 중 하나는 다중트랙녹음법을 확장한 것이다. 즉, 같은 악기로 동일한 부분을 여러 번 연주한 다음 그 부분을 압축해 조그만 AM 라디오 스피커에서 마치 성가대가 '라이브'로 부르는 합창같이 웅장한 소리가 나오도록 음역을 골고루 배분하는 방법이었다. 이처럼 녹음 스튜디오를 음악 창조의 기본적인 도구로 활용한 스펙터는 1960년대 중반 베리 골디, 브라이언 윌슨, 존 레논과 폴 매카트니 등이 한층 더 혁신적이면서 대중적인 작품을 탄생시키는 것을 가능하게 해주었다.

존 칼린

'쿨' 재즈의 탄생

1950년대는 미국 음악사에서 놀랍도록 창조력이 넘치던 시기였다. 20세기 후반기에 접어들면서 대중을 확고하게 지배하는 음악인 로큰롤이 탄생했고, 존 케이지 같은 실험 음악가들은 매체를 가리지 않고 광범위한 예술가들에게 영향을 미치기 시작했다. 또한 1940년대 찰리 파커, 디지 길레스피, 델로니어스 몽크에 의해 시작된 비밥 재즈는 주류 음악으로 넘어갔다.

찰리 파커는 20세기 중반 뉴욕의 인기 나이트클럽인 로열 루스트Royal Roost에서 군림하던 스타였다. 1950년에 이미 비밥은 춤을 중시하는 빅밴드 스윙에서 명상적인 즉흥 연주로 영구 치환된 상태였다. 로열 루스트에서 열린 공연들은 라디오로 중계되었고 이후 레코드로 발매되었다. 주의 깊은 청취자들은 마일스 데이비스라는 십 대 트럼펫 연주자가 파커 밴드의 디지 길레스피의 자리를 대신 했다는 점을 알아챘다. 초창기 공연에서 마일스 데이비스는 놀랍도록 자신감이 넘쳤지만, 아직 스승에게 지도를 받던 상태였다. 그러나 몇 해 지나지 않아 그는 1950년대를 주름잡은 탁월한 재즈 뮤지션이자 비밥 그 자체라 해도 과언이 아닌, 중요한 사운드의 선구자로 급성장했다. 바로 '쿨cool 재즈'라 불린 것이다.(도80)

재즈는 원래 20세기 초 뉴올리언스의 흑인 음악가들이 아프리카 리듬과 '흰(벤트노트)' 혹은 '우울한(블루노트)' 음조를 트럼펫과 드럼, 피아노 등 유럽 악기에 맞게 각색해 색다른 싱커페이션syncopation, 즉 당김음 형식으로 연주하면서 탄생한 음악이었다. 젤리 롤 모턴, 유비 블레이크, 제임스 P. 존슨 같은 초창기 재즈 작곡가들은 초기의 다양한 실험에 형식미를 부여해 '레그타임ragtime'이라 칭했다. 1920년대 초반 탁월한 트럼펫 연주자이던 루이 암스트롱은 대중음악과 고전 음악의 공통 규범인 치밀하게 조직된 앙상블 연주에서 벗어나 하나의 악기로 전체 밴드를 리드하는 '재즈 솔로' 개념을 발전시켰다. 1920년대 후반에 들어서자 위대한 재즈 피아니스트인 듀크 엘링턴이 '스윙swing'이라는 보다 정교한 양식의 앙상블을 도입하기 시작했다. 스윙은 이후 1940년대까지 미국 음악을 지배하는 형식이 되었고, 베니 굿맨, 글렌 밀러, 카운트 베이시 같은 밴드 리더와 프랭크 시나트라, 엘라 피

80
마일스 데이비스
<자정 무렵(Round About Midnight)> 음반 재킷.
컬럼비아 레코드, 1955

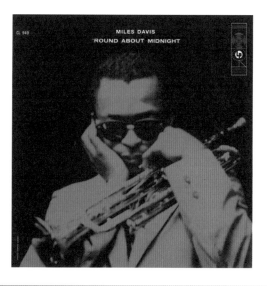

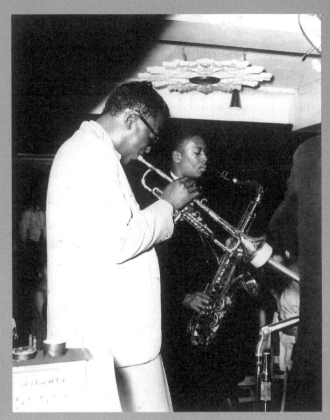

츠제럴드 같은 가수들에 의해 대중화되었다.

 1940년대 중반 몇몇 유명 스윙 밴드에 속한 찰리 크리스천, 맥스 로치, 델로니어스 몽크, 찰리 파커, 디지 길레스피 같은 혁신적인 젊은 뮤지션 몇몇이 일이 끝난 뒤 할렘가 나이트클럽인 민턴스Minton's로 모여들었다. 이들은 돈을 받고 연주하던 댄스 음악의 보수적인 구조에서 벗어나 스스로 '비밥'이라 부른 훨씬 추상적인 형식의 음악을 실험했다. 비밥은 단순한 여흥거리가 아니라 주의를 기울여 듣도록 의도된 음악이었다. 예를 들어 이들의 신진 음악에서 드럼은 비트를 강조하기보다 암시적인 분위기용이었기 때문에 드럼 솔로 연주자는 표준적인 여덟 마디보다 더 길게 연주하기도 했고, 대중적인 선율을 참조할 때도, 특히 콜 포터와 조지 거슈인이 그러했듯, 학습된 기교라기보다는 영감에 따른 연주라는 느낌을 주었다. 음악은 여전히 뜨겁고 열광적으로 연주하는 재즈 전통을 따르고 있었지만, 점차 증가하는 모험적인 솔로 연주자들에게 기초를 가르치기 위해 외

견상의 형식적 구조들을 포기했다. 음악의 연주 방식과 듣는 방식이 모두 급변하는 토대 위에 세워진 쿨 재즈는 콧노래로 쉽게 흥얼거릴 수 있는 멜로디나 음악에 맞춰 춤추기 쉬운 리듬보다는 명상을 불러일으키는 청각적 분위기에 더 역점을 두었다.

델로니어스 몽크의 '자정 무렵Round Midnight'이나 찰리 파커의 '안아주고 싶은 당신 Embraceable You' 같은 발라드, 파커와 밴드 동료로도 활동했던 피아니스트 레니 트리스타노의 인상주의적인 음조에서 '쿨'의 탄생을 엿들을 수 있다. 트리스타노는 색소폰 연주자인 리 코니츠의 멘토가 되었고, 이후 코니츠는 새로운 '쿨' 형식을 미 서부 해안에 널리 보급하면서 이 지역에서 쳇 베이커나 제리 멀리건, 스탄 게츠의 음악을 통해 새로운 스타일의 재즈가 번창하게 된다.

마일스 데이비스는 1950년대 중반 자신만의 사운드를 찾았다. 그는 존 콜트레인이란 건방 떠는 젊은 색소폰 연주자와 작업하면서 전혀 새로운 방향으로 자신의 음악을 이끌기 시작했다.(도81) 마일스 데이비스 퀸텟Miles Davis Quintet이 최초로 녹음한 음악은 지금까지도 재즈 앙상블 중 가장 탁월한 연주로 꼽히지만, 이 밴드는 1957년 해체되었다. 다행히 2년 뒤인 1959년 밴드가 재결성되면서 색소폰 주자인 캐논볼 애덜리가 합류했고, 클로드 드뷔시와 에릭 사티의 영향을 받아 클래식 음악과 추상 재즈를 결합한 트리스타노Tristano's 양식에 정통한 피아니스트 빌 에반스를 영입했다. 이들의 공동 작업으로 재즈계의 전무후무한 명반으로 평가받는 〈카인드 오브 블루Kind of Blue〉(1959) 앨범이 발표되었다.

마일스 데이비스와 빌 에반스는 세션 연주자들을 위해 기초적인 '선법modalities'을 고안한 뒤, 연주자들과 집중적인 리허설을 갖지 않고 곧장 음악을 녹음했다는 전설 같은 이야기도 전해진다. 이런 즉흥 연주는 화음 변화나 화성이 아니라 음계를 기반으로 두었기 때문에 '모달 재즈modal jazz' 즉 '선법 재즈'라 불린다. 한 트랙을 제외한 모든 트랙은 겹쳐 녹음하거나 편집하지 않은 첫 연주를 그대로 수록했다. 그 결과, 이전에 들었던 음악과는 전혀 다른 독특한 페이스와 분위기가 담긴 앨범이 탄생했다. 한편, 쿨 재즈의 사운드는 폴 쳄버스의 섬세한 박자와 지미 콥의 리듬 섹션으로 고정하여 접근한 마일스 데이비스와 빌 에반스의 극도로 단순화된 주선율로 정의된다. 하지만 아치를 그리는 듯한 존 콜트레인의 솔로는 이 음반을 또 다른 차원으로 인도한다. 뜨거우면서 동시에 차가운 블루스의 느낌으로, 자기 내면으로 몰입한 뮤지션들의 긴장감, 그러한 긴장감을 초월하려는 데서 얻어지는 조율된 아름다움으로.

존 칼린

비트 문화

1950년대 다른 어떤 집단보다 비트족Beats은 아메리칸드림이라는 미국의 이상이 충족되지 못한 징후가 미국 문화의 순응성으로 나타났다고 간파하고, 이에 도전하는 삶의 방식과 문학 작품을 통해 반기를 들었다. 비트족은 1950년대 초 언더그라운드에서 소규모 시인과 작가로 출발, 미국인들이 조국을 사랑한다면 반항아가 '되어야만' 한다고 믿었다. 비트라는 운동은 1940년대 중반 뉴욕에서 소설사 윌리엄 버로스와 잭 케루악, 시인 알렌 긴스버그가 만나면서 시작된 것이다. 10년 후 비트족은 그들과 마찬가지로 1940년대부터 활동하던 또 다른 언더그라운드 운동인 샌프란시스코 르네상스San Francisco Renaissance와 접점을 갖는다. 1955년 샌프란시스코의 시인 마이클 맥클루어는 전위 미술가들이 공동으로 운영하던 식스 화랑에 긴스버그를 초청해 〈울부짖음Howl〉을 처음 공개 낭송하는 기회를 마련했다. 이제는 전설이 된 이 낭송회에 참석한 미술가와 시인들은 비트의 성가가 된 긴스버그 시의 힘과 긴스버그의 어조, 그리고 케루악이 방청석에서 방언처럼 외치던 추임새에 전율하듯 매료되었다.

> "나는 보았네, 나의 시대의 고매한 정신들이 파멸되어 가는 것을 / 미친 거지, 굶주리고 신경질적으로 흥분해 발가벗은 채 / 몸뚱이 질질 끌며 새벽 깜둥이 거리를 지나 / 열 받는 뽕 주사 찾아서……."[50]

비트족은 샌프란시스코의 커피하우스에서, 뉴욕의 그리니치 빌리지에서, 로스앤젤레스의 깊은 협곡에서 검열, 군비 경쟁, 기업 가치와 소비주의에 맞섰다. 또한 물질주의와 노동윤리를 내장한 부르주아 문화를 거부하면서 평범한 것과 비천한 것에서 희열과 경이를 발견했다. 비트 시는 광범위한 자료와 경험을 끌어들였다. 월트 휘트먼부터 비속어까지, 마약 문화에서 선불교Zen Buddhism까지, 할리우드 영화부터 쓰레기 더미까지, 서로가 맞서면서 그러나 서로를 구제하는 사실주의 안에서 융화되었다. 비트족은 미국 자체의 소재를 기념하는 우연히 발견한 사물, 단어, 소리를 결합해서 흔해 빠진 것들

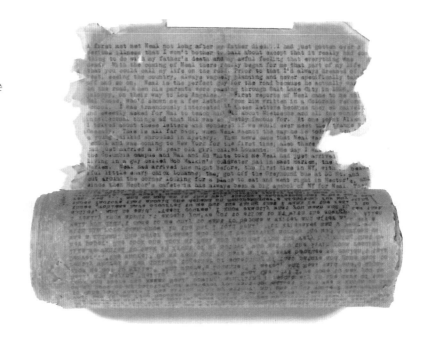

82
잭 케루악
길 위에서
On the Road
1951
텔레타이프 종이 두루마리에 쓴
원본 원고
길이 3,660cm
삼파스 가족 컬렉션

의 미덕을 복권했다. 미국의 실체적 삶에 관한 탁월하면서 견실한 초상을 담은 로버트 프랭크의 사진 에세이 『미국인The Americans』(1958–59) 서문에서 잭 케루악은 약동하는 모든 것을 포괄하고 있는 이미지에 찬사를 보냈다.

　이들 사진 속의 유머, 슬픔, 모든 것-스러움, 그리고 미국-스러움이라니! 뉴욕 매디슨 스퀘어 가든 앞에서 뜬금없이 로데오 시즌인 양 궁둥이를 돌리고 있는 크고 깡마른 카우보이, 서글프고, 홀쭉하니, 믿기지 않고—교도소 달빛 아래, 기타가 둥둥 울리는 별 하늘 아래, 미국이라고는 믿을 수 없는 뉴멕시코의 싸구려 아파트를 가로질러 무한히 달리는 절망의 밤거리 롱샷—초췌한 몰골에 늙고 악취 나는 로스앤젤레스 아줌씨들, 어느 일요일 늙은 꼰대의 자동차 앞자리에 퍼져 앉아 창밖을 보며 기대어 아메리카에 대해 일장 연설하다 뒷좌석을 어지르는 꼬마에게 덜 떨어진 잔소리나 하고—클리블랜드 공원 잔디 위에서 곯아떨어진 문신남, 풍선과 돛단배로 가득 찬 어느 일요일 오후에 세상 떠나가라 코를 골고 (…)[51]

한편 비트족의 계관 시인인 긴스버그는 〈울부짖음〉에서 모든 것은 신성하다고 외쳤다. "세상은 신성하다! 영혼은 신성하다! 피부는 신성하다! 코는 신성하다! 혀도, 좆도, 손도, 똥꼬도 신성하다!"

저급하고 폐기된 것에 대한 비트족의 찬양은 새롭게 등장한 사실주의 소설과 리빙시어터 등 여러 극단의 저항적 실험 연극과 궤를 같이한다. 삶과 예술 간의 완전한 접속의 신호탄이 된 것이 바로 1957년 출간된 케루악의 『길 위에서』(도82)로, 이후 비트 세대의 선언문이 된 작품이다. 이 소설은 광적인 집중력으로 3.6미터 두루마리 용지에 3주 남짓 쉬지 않고 타이핑해 완성했다. 이런 작법은 '최초 생각이 최고 생각first thought, best thought'이라는 케루악의 모토를 반영한 것이다. 그의 창작 스타일은 비밥 재즈의 즉흥적인 리듬과 빠른 속도로 반복되는 악절의 영향을 받아 '자발적 비밥 시형론詩形論'이라 불렸다.[52] 케루악에게 있어 글을 쓰는 행위는 다른 일과 마찬가지로 일종의 퍼포먼스였다. 예술과 삶은 서로 얽혀 있으며, 이는 음악, 대화, 음주, 독서, 노동, 흡연, 섹스, 여행 등 카니발적인 혼합물이었던 것이다.

비트족은 하나의 문학 운동에서 출발했지만, 모두를 포용하는 태도가 분야 간의 시너지를 촉진했다. 이로 인해 뉴욕의 파이브 스팟Five Spot이라는 재즈 클럽에서 열린 '재즈 시詩' 공연이나 리빙시어터, 로버트 프랭크와 알프레드 레슬리가 한자 화랑 대표이자 시인인 리처드 벨라미, 시인 그레고리 코르소, 화가 앨리스 닐과 래리 리버스 등의 퍼포먼스를 각색해 공동 제작한 〈풀 마이 데이지Pull My Daisy〉 같은 독립 영화까지 다양한 창작물이 생산되었다. 특히 이 영화는 브루스 코너, 셜리 클라크, 존 카사베티스의 작품과 함께 영화계의 새로운 아방가르드 장르인 '뉴 아메리칸 시네마New American Cinema'의 서막을 열었다. 분야를 넘나드는 기획에 있어 시인들은 시각 예술가에 대한 글을 쓰기도 했고, 시각 예술가들은 비트 작가의 책에 삽화를 그리거나 비트족의 실험극 무대를 디자인하기도 했다.

비트 세대의 탄생과 질주

월트 휘트먼은 '미국은, 미국 자신의 본모습이 그러하듯 대담하고 현대적이며, 삼라만상을 아우르는 우주적인 시를 요구한다.'라고 쓴 바 있다. 비록 19세기 중반 남북전쟁 직후에 제시된 견해지만, 휘트먼의 처방은 비트 세대Beat generation가 도래한 제2차 세계대전 직후에도 유효했다. 흔히 비트족으로 묘사되는 인물들은 대개 작가, 미술가, 영화 제작자, 티셔츠 차림에 염소수염 같은 턱수염을 기른 '카페 죽돌이' 등을 포괄하지만, 1940년대와 1950년대 초까지만 해도 소수의 창립 멤버들밖에 없었다. '비트 세대'라는 신조어는 1948년 존 케루악에 의해 효시 되었다. 그로부터 10년 후 칼럼니스트 허브 카엔이 '비트닉beatniks'이라는 용어를 사용하면서 비트 운동은 전국 차원의 대중적 현상이 되었다(일찍이 알렌 긴스버그는 카엔이 만든 신조어가 '비트 세대'라는 단어의 '프랑켄슈타인' 버전이라고 했다). 옷차림부터 약물 사용, 청소년 문화까지 나름의 모델을 제시하고 실천한 비트 시인들은 상아탑의 아카데미 학파보다는 록스타 같은 대접을 받았다.(도83)

　　문학 미학뿐만 아니라 개인적인 친밀함과 사회에 대한 반감으로 서로를 끌어당긴 비트족이 하나의 문화 운동으로 선명해진 계기는 1944년 컬럼비아대학교 학생이던 루시엔 카가 비트 세대의 트로이카인 윌리엄 버로스(당시 30세), 잭 케루악(22세), 알렌 긴스버그(18세)를 서로에게 소개해주면서부터였다. 이들은 서로에게 섹스 파트너, 저작권 대행인, 멘토가 되어주었고, 무엇보다 기성 문단에서 아직 후원을 받지 못하던 상태에서 각자의 작품을 돌려 읽으며 창작을 독려하는 작가 양성인으로 종사했다. 1940년대 중반 긴스버그가 발표한 자신들의 '새로운 비전New Vision'은 이후 이들의 저작 생산물의 특징

83
할 체이스, 잭 케루악,
알렌 긴스버그, 윌리엄 버로스.
1944

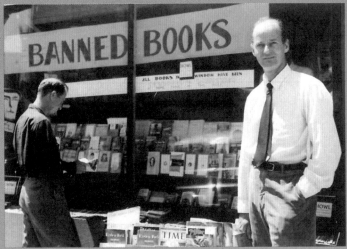

84
<에버그린 리뷰(Evergreen Review)>1, no.2
1957

85
시티 라이츠 서점 앞의
로렌스 펄링게티.
샌프란시스코, 1957

을 정의한다. 하나, 검열 없는 자기표현은 예술 창조에 필수적이다. 둘, 창조성은 반이성적인 수단과 감각의 교란 즉, 환각, 환상, 약물, 꿈을 통해 확장된다. 셋, 예술은 관습적인 도덕의 전횡을 파기한다.

1950년대 중반 비트 세대의 양대 축은 로버트 크릴리와 존 와이너스를 필두로 한 노스캐롤라이나의 블랙마운틴칼리지 출신 시인들과 '샌프란시스코 르네상스'를 창시한 로렌스 펄링게티, 밥 코프먼, 필립 라만차, 마이클 맥클루어, 피터 오를로프스키, 게리 스나이더, 필립 웨일런 등 샌프란시스코 그룹이었다.(도84, 도85) 샌프란시스코 르네상스는 5년 남짓 비트 세대와 보조를 맞추며 카페와 시티 라이츠City Lights 같은 서점을 중심으로 번성했다. 이처럼 미 서부 해안의 활기찬 분위기 속에서 1958년 로렌스 펄링게티의 『마음 속 코니아일랜드A Coney Island of the Mind』가 출간되었고 이는 20세기 미국에서 손꼽히는 베스트셀러 시집이 되었을 뿐 아니라 언더그라운드 영화 제작자 브루스 코너, 제임스 브로턴과 미술가 조지 험스, 월리스 버먼에게 영향을 주었다. 비트 세대가 그러했듯, 샌프란시스코 르네상스 멤버들을 결집한 동력 역시 정신적이기보다 물질적이고, 창조적이기보다 순응적으로 보이는 세상에 집단적으로 대항하려는 굳은 의지였다.

비트 세대 문학은 자전적 이야기와 깊은 관련이 있다. 대륙횡단 여행, 동성애, 헤로인 중독 같은 개인적 삶의 사건들이 케루악의 『길 위에서』, 긴스버그의 『울부짖음과 그 밖의

시들』, 버로스의 『네이키드 런치』 등 3대 비트 교과서 탄생의 모태가 된 것이다. 개인적 솔직함이 작품의 본질이라 할 수 있는 이들 작품은 문학적 주제, 언어, 비유적 표현을 중시하면서 전기적 혹은 역사적 관점은 배제했던 신비평New Criticism이 주류를 이루던 당시 미국의 빈틈없는 문학적 관습을 파열시키기에 이른다. 비트 작가와 처음 대면했을 때 많은 비평가는 이들을 문학과 도덕을 파괴하기로 작심한 비행소년처럼 묘사했다. 이런 근시안적인 관점은 비트 문학이 고전 작가(예컨대, 윌리엄 블레이크)와 현대 작가(예컨대, 윌리엄 칼로스 윌리엄스와 토머스 울프) 모두에게 가진 왕성한 관심과 솔직한 인간관계를 기반으로 새로운 도덕성을 마련하려던 욕구를 무시한 것이다. 게다가 샌프란시스코 북부 해변 클럽들에서는 종종 비트 시와 재즈 연주를 결합한 공개 퍼포먼스를 시도했는데 이 개념은 고대 음유시인의 전통까지 거슬러 올라간 것이

86
비트 시인과 미술가들의
마지막 모임.
시티 라이츠 서점
샌프란시스코, 1965

었다.(도86) 비트 시는 자연의 정신(마이클 맥클루어), 불교와 명상의 엄격함(게리 스나이더, 필립 웨일런), 원주민들의 현존성(스나이더)을 환기했다. 비트 시인들은 일상적인 구어체 언어를 사용하면서 재즈의 즉흥성을 반영하는 여러 가지 운율을 개척했다.

비트 세대는 대중문화 및 문학 영역에서 많은 가능성을 이후 세대에게 열어주었다. 그 중 하나로 상업성을 꼽을 수 있다. "케루악은 백만 개의 카페를 열었고, 남녀 공히 백만 벌의 청바지를 팔았다."라는 버로스의 지적처럼 말이다. 하지만 더 지속적인 비트 세대의 영향은 이들이 『울부짖음』과 『네이키드 런치』에 대한 음란물 혐의를 무산시켜 문학 작품에 대한 법적 검열을 무효화시켰을 뿐 아니라, 언어와 삶을 대상으로 한 다양한 실험을 통해 미래 세대가 미국의 국민임과 동시에 우주의 시민으로서 제 역할을 모색하는 데 모델과 방향을 제시했다는 점에 있다.

스티븐 왓슨

사실주의 소설의 등장

1950년대 미국 작가들은 풍요로운 나라의 어두운 면을 발가벗겼다. 전후의 경제적 호황은 각종 소비재와 파스텔 색조의 스포츠 반바지, 자동 세척 오븐, 롤러스케이트를 신은 웨이트리스가 배달하는 치즈버거 등으로 가득 찬 무릉도원에 미국인들을 안착시킨 것처럼 믿게 했다. 그러나 부富가 행복을 보장한다는 지배적인 신화를 끈질기게 물고 늘어진 미국 소설가들은 경제적 번영이 만인을 충족시켰다는 환상을 산산조각냈다. 오히려 이들은 정반대의 메시지를 도출해냈다. 즉, 너무 많은 부는 사람들이 더 많은 것을 움켜쥐게 만들고, 정작 자신의 부도덕성에는 눈이 멀게 만들며, 결국은 미국 군인들이 제2차 세계대전에서 목숨 걸고 지키고자 했던 이상들에서 멀어지게 만든다는 것이다.

솔 벨로는 『오늘을 잡아라』(도87)에서 '너는 돈의 열병을 피해 보려고 하지. 돈을 좇는 행위는 적대적인 감정과 욕정으로 가득한 법. 그게 친구들에게 어떤 짓을 하게 만드는지 똑똑히 볼 수 있을 것.'이라 경고한다. 불행히도 소설의 주인공 토미 윌하임은 돈의 열병에 걸리고 만다. 마지막 장면에서 그는 사기가 난무하는 험악한 세상에서 순수한 인간관계가 죽음을 맞은 것을 애도하며 낯선 이의 장례식에서 눈물을 흘린다.

토미의 슬픔과 고립은 그를 고고한 인물로 만든다. 왜냐하면 1950년대 소설가들은 물질만능주의 문화에서 성공한 사람들을, 『호밀밭의 파수꾼』(도88)의 홀든 콜필드의 말을 빌려 '엉터리 개자식들'이라고 여겼기 때문이다. 토미와 마찬가지로 홀든 역시 환경에 잘 적응하지 못한 까닭은 제 또래들과 달리 습관적인 소비욕을 느끼지 못한 탓이다. 그러나 사실주의의 선배인 허클베리 핀처럼, 홀든 역시 겉으로는 반질반질한 미국의 껍데기에서 갈라진 틈새를 찾아내는 고도의 재능을 발휘해 위선과 맞선다. 그러나 50년대 다른 환경 부적응자들과 마찬가지로 결국 그 역시 상담사를 찾아가 안정제를 맞고 사회에 순응하게 된다. 그래서 그는 미국의 출세 지상주의에 동참할 수 있는 수상쩍은 특권을 얻게 될 것이다.

1950년대 주요 소설들은 부를 얻고 상류층에 오르는 데 함정이 도사리고 있다는 것을 입증하고 있다. 메리 매카시의 『그룹The Group』(1963)은 돈과 사회적 지위가 순종과 순응이라는 감옥의 창살을 더 견고하게 만드는 데 봉사했을 뿐이라는 사실을, 특히 당시 이것이 여성들에게는 놀라운 차원으로 적용되기 시작했다는 것을 냉담하게 보여준다. 기술 습득과 교육받을 기회를 포기한 채 스스로 남편에게 종속된 여성들은 매카시의 여주인공 케이처럼 좋은 혈통과 뛰어난 외모에도 불구하고 시설에 수용되거나 자살을 시도한다. 실제로 결혼 후 그녀의 가정에 나오는 지저분한 집구석 풍경, 남편의 학대, 친구

87
솔 벨로
오늘을 잡아라
Seize the Day
Viking Press, 뉴욕
1956

88
J. D. 샐린저
호밀밭의 파수꾼
Catcher in the Rye
Little, Brown, 보스턴
1951

아파트의 꼬질꼬질한 벽, 그들의 돈 걱정 등은 모두 하나같이 미국 광고를 채우고 있던 행복한 가정주부 이미지와는 완전히 딴판이다. 또한 이 소설이 보여준 성적 솔직함은 성 불구와 오르가즘, 정신분석학과 동성애, 간통과 이혼에 관한 매카시의 논쟁적인 표현에 대한 개인적 호불호를 떠나 미국인들을 깜짝 놀라게 했다.

1950년대 많은 소설의 중심 무대를 차지한 것은 가정불화로, 이를 통해 작가는 등장 인물들이 직면할 수밖에 없는 경제적 현실에서 살아남지 못하는 인간관계를 그려냈다. 존 업다이크의 소설 『토끼야 튀어라Rabbit, Run』(1960)의 주인공 해리 '래빗' 앙스트롬은 대학 대신 전쟁에 나갔고, 술고래 부인과 아이들 생계를 꾸리기에 빠듯하다. 부부의 불행은 결국 딸의 익사로 치닫는다. 소설의 마지막은 래빗의 정신적 무기력에 대한 어떠한 결말이나 해결점도 제시하지 않는다. 업다이크는 도덕적 판단을 유보한 채 펜실베이니아 지역과 주민에 대한 면밀한 묘사를 통해 미국 삶의 어두운 단면을 드러내고 있다.

업다이크류의 사회적 사실주의의 뿌리는 계층이나 지위 고하를 막론하고 미국인들의 진실을 말하려는 욕망에 닿아 있다. 필립 로스가 집중한 대상은 더 커진 경제적 파이 중에 자기 몫을 게걸스럽게 먹어치운 계층이었다. 그는 『콜럼버스여 안녕』(도89)을 통해서 무자비하게 부를 좇는 것은 미국의 근본을 욕되게 하고 미국의 가치를 모독하는 짓임을 보여주면서 이런 과도한 욕망을 경계한다. 로스의 소설 속 주인공 닐 클러그맨은 그의 '골든걸'인 망나니 졸부 브렌다 패팀킨을 쫓아다닌다. 패팀킨 아버지 소유의 교외 맨션에서 닐은 물질적이고 성적인 욕망에 탐닉하며 꽉 들어찬 냉장고에서 쏟아져 나오는 여름 과일들을 게걸스럽게 먹어치운다. 이런 풍요로움에 빠져 브렌다의 진실을 보지 못하는 눈뜬장님이 된다. 마침내 그녀의 도덕적 방탕과 자신 역시 다를 게 없는 인간이라는 사실을 직시하고는 의아해한다. '도대체 뭐지? 쾌락을 좇게 만든 것은, 또 사랑의 독수에 걸리게 한 것은, 그다음 다시 그것을 뒤집어버린 것은.'

A Literary Fellowship Award

Goodbye,
Columbus
by Philip Roth

89
필립 로스
콜럼버스여 안녕
Goodbye, Columbus
Houghton Mifflin, 보스턴
1959

작가들의 면밀한 탐색하에 미국이란 나라의 강건하고 생산적인 겉모습은 붕괴하고, 그 자리에 남은 것은 폐허가 된 미국의 정신이었다. 존 치버의 처녀작 『거대한 라디오The Enormous Radio』(1953)에서 맨해튼 아파트에 사는 어느 다복한 부부는 정규 방송 대신 이웃들의 대화를 수신하는 라디오를 사게 된다. 부인은 이것으로 남녀가 싸우는 소리, 부인 때리는 소리, 술주정, 돈 걱정, 자녀 학대 등 온갖 소리를 간단없이 엿듣게 된다. 치버 역시 미국의 겉모습과 현실 사이의 괴리를 폭로하고 있다. 부의 상징인 광택이 나는 신제품 포마이카 식탁 세트와 조리대 바로 뒤에는 부랑자, 알코올중독자, 가난뱅이, 성 불능자, 학대받는 이들 같은 버려진 사람이 존재하고 있기 때문이다. 그러나 역설적이게도 작가의 눈에는 경제적 풍요의 이득을 거둬들인 사람들의 삶이 최악으로 보인다. 이웃의 비참함에는 눈감고 속물적인 가치를 좇는 데만 몰두하며 아메리칸드림을 그럴듯하게 포장한 광고에 현혹된 욕심쟁이들은 자기가 사들인 물건의 천박함과 자기 이상의 공허함에 괴로워하기 때문이다.

힐레느 프란츠바움

뉴 아메리칸 시네마

1950년대 후반 뉴욕과 샌프란시스코의 보헤미안적인 하위문화 속에서 다수의 신세대 실험 영화 제작자가 부상했다. 비트 문화, 추상표현주의 회화의 반反서술적 실험, 동양 종교, 존 케이지의 급진적인 음악, 머스 커닝햄의 새로운 댄스 형식에서 영향을 받은 이들은 1940년대 유럽 중심의 초현실주의적 '트랜스(무아지경) 영화trance film' 모델에 반기를 들었다. 장 콕토의 영향으로 탄생한 트랜스 영화는 마야 데렌, 케네스 앵거 같은 예술가들이 보여준 놀라운 작품을 특징짓고 있었다. 두 세대의 공통점이라면 소설에 기초한 서사 구조를 관습적으로 차용한 영화를 거부하면서 새로운 영화 언어를 창조하기 위해 회화, 음악, 시, 대중문화를 끌어들였다는 데 있다. 그러나 1940년대 전위 영화가 시와 제휴했다면, 1950년대 말의 전위 영화에는 새로운 감수성이 작용하기 시작했다. 스탠 브래키지, 켄 제이콥스, 조나스 메카스, 조던 벨슨, 브루스 코너, 셜리 클라크는 홈무비home-movie 기법, 영화의 배경과 피사체를 극단적으로 변형시키는 비관습적인 영화 속도, 색채, 다중 프린트, 몽타주, 특수렌즈 등을 실험하며 새로운 영화 언어를 개발했다.

　1950년대 새로운 영화 형식을 창조한 제작자들 가운데서 스탠 브래키지는 가장 큰 영향력을 미치며 다수의 작품을 만들었다. 1952년부터 1958년 사이에 매년 여러 편의 작품을 만들면서 소위 말하는 '감성lyrical' 영화를 제작했다. 자신의 가정생활, 부인과 자식들, 그리고 자기만의 내적 번민을 중심 소재로 채택한 극도의 주관적, 사적 형태의 제작 방식은 차세대 영화 제작자들에게 큰 영향을 미친 바 있다. 이 같은 새로운 장르로의 전환에 결정적인 계기가 된 작품이 바로 이미지를 파편화시키고 영화 공간을 투시법상의 다층위 면들multilayered planes로 변형시켜 영화 제작 기법의 새로운 장을 연 〈밤의 예감〉(도90)이다. 이로써 카메라는 이제 '객관적인' 눈이 아니라 개인적 비전을 주관적으로 표현하는 매체가 되었다.

　1950년대 뉴욕은 아방가르드 영화 제작의 양대 허브 중 하나였다. 그 중심에는 리투아니아 이민자 출신의 시인 조나스 메카스가 있었다. 메카스는 이후 40년간 전위 영화의 주요 챔피언이자 평론가, 배급업자, 대변인이었을 뿐 아니라 영화 제작자로서도 활약하여 명실공히 전위 영화계의 거목이 되었다. 그는 1955년 뉴욕에서 영향력 있는 잡지 〈필름 컬처Film Culture〉를 창간했고, 1958년부터는 신생 신문인 〈빌리지 보이스〉에 매주 영화 칼럼을 연재하는 등 처음에는 저술 활동을 중심으로 기반을 다졌다. 일찍이 1947년 대안 영화를 소개하고 배급하기 위해 아모스 보겔

90
스탠 브래키지
밤의 예감
Anticipation of the Night
1958
16mm 필름, 무성
컬러, 40분

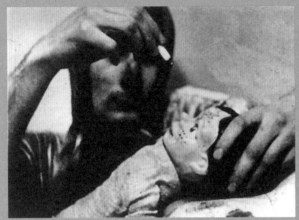

91
켄 제이콥스
행복에 가한 작은 상처 *Little Stabs at Happiness*
1958
16mm 필름, 유성, 컬러, 15분

92
조던 벨슨
사마디 *Samadhi*
1966-67
16mm 필름, 유성, 컬러, 6분

이 뉴욕에서 설립한 영화집단 '시네마 16Cinema 16'에서 큰 영향을 받았던 메카스는 전위 영화를 위한 광범위한 지지기반을 세우기로 하고 1962년 영화 제작자 조합Film-makers' Cooperative을, 1970년 앤솔로지 필름 아카이브Anthology Film Archives를 창설했다.

미국 전위 영화계의 또 다른 중요 인물인 켄 제이콥스가 영화 제작자 잭 스미스가 주연한 초기작 〈행복에 가한 작은 상처〉(도91)를 제작한 곳 역시 뉴욕이었다. 셜리 클라크는 다중투시법 연구작인 〈순환하는 다리Bridges Go Round〉(1958)를 만들기 위해 뉴욕의 여러 다리를 촬영하기도 했다. 미술가 조지프 코넬은 루디 부르크하르트와 함께 유니언 스퀘어 광장을 스케치한 〈새장Aviary〉(1955), 사진작가 헬렌 레빗의 영화 〈길거리The Street〉(1952)를 연상시키며 리틀 이태리 구역의 일상을 기록한 〈멀베리 스트리트Mulberry Street〉(1957) 등 뉴욕에 관한 여러 단편 영화를 만들었다. 이 밖에 1950년대 뉴욕에서 활동한 주요 영화 제작자들로는 마리 멘켄, 윌러드 마스, 로버트 브리어를 꼽을 수 있다.

중요한 전위 영화는 샌프란시스코에서도 만들어졌다. 일찍이 이곳은 오스카 피싱거와 비싱 에걸링 같은 유럽의 영화 제작자들이 할리우드로 이주한 1930년대부터 실험 영화의 중심지였다. 1950년대에 들어서자 새로운 추상 실험들이 샌프란시스코 비트 문화의 영향을 받은 다른 급진적인 영화와 보조를 맞추며 발전했다. 그 결과 각기 다른 스타일과 감수성이 풍부하게 혼합된 영화가 브루스 코너, 제임스 휘트니, 조던 벨슨,(도92) 해

20세기 미국 미술

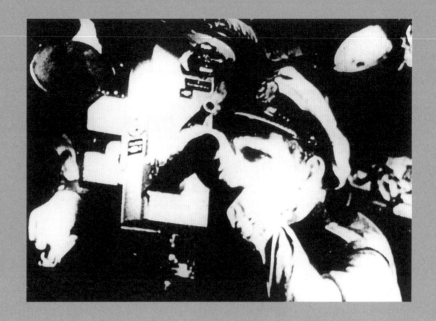

93
브루스 코너
무비 *A Movie*
1958
16mm 필름, 유성,
흑백, 12분

리 스미스, 론 라이스, 그레고리 마코폴로스, 케네스 앵거 등에 의해 만들어졌다. 벨슨의 〈만다라Mandala〉(1953)와 〈LSD〉(1954), 휘트니의 〈얀트라Yantra〉(1950-55)에서 보여준 진동하는 듯한 추상적인 생물 형태 이미지들은 우주적 공간이나 내면 의식을 암시하면서 1960년대의 환각적인 세계, 빛을 이용한 쇼, 확장된 영상 이벤트를 예견했다.

샌프란시스코의 아상블라주 미술가인 브루스 코너가 처음 제작한 영화 〈무비〉(도93)는 비트적 감성을 강력하게 주입하면서 실험 영화 제작 기법에 한 획을 그은 작품이다. 코너는 새로운 차원의 반어적 메타 서사를 구축하기 위해 마릴린 먼로, 어뢰와 원자탄 폭발같이 서로 공통점이 없는 연속된 장면들로 사실과 허구를 몽타주하는 방식을 사용, 우연히 발견한 쪽필름에서 잘라낸 형상을 콜라주한 필름이나 뉴스 영화나 극영화 클립들을 모아 조립했다. 스탠 밴더빅은 '공상' 과학science fiction에 'r'을 하나 덧붙여 과학의 '충돌'이라는 의미를 지닌 풍자적 제목의 애니메이션 〈사이언스 프릭션Science Friction〉(1959)을 만들어 냉전과 우주 경쟁을 재치 있게 비판해 1950년대 매카시의 반공 정치에 대한 젊은 세대의 비평을 상기하게 한다.

1959년 미국은 새로운 시대의 벼랑 끝에 서 있는 듯했다. 이미 정점에 도달한 비트 운동은 주류 문화에 흡수되기 시작했다. 그해 11월 사진작가 로버트 프랭크가 화가 알프레드 레슬리와 공동 연출한, 비트 예술의 정수가 담긴 영화 〈풀 마이 데이지〉(도94)가 뉴욕

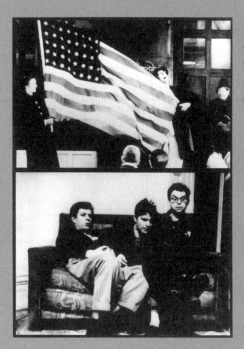

94
로버트 프랭크, 알프레드 레슬리
풀 마이 데이지
Pull My Daisy
1959
16mm 필름, 유성,
흑백, 28분

'시네마 16'에서 최초로 선보였다. 나란히 상영된 작품은 관습적 양식의 비트 영화인 존 카사베티스의 〈그림자들Shadows〉(1957-59)이었다. 〈풀 마이 데이지〉에 대해 조나스 메카스는 '미국 영화계의 새 시대를 여는 서막'이라며 아낌없는 찬사를 보냈다. 이 영화에 분명하게 드러나 있는 자발성과 유사 다큐멘터리적인 비非형식성은 새로운 영화의 가능성을 제시하는 듯했다. 비트 작가 잭 케루악의 내레이션으로 뉴욕의 한 '로프트'에 펼쳐지는 보헤미안적인 일상사를 묘사한 이 영화가 급진적인 이유 중 일부는 비트 시인과 화가, 음악가, 알렌 긴스버그를 비롯한 작가들이 가진 반反문화 소재에서, 또 일부는 재즈의 즉흥성과 자유분방함에서, 그리고 홈무비의 서로 연결되지 않는 서사 구조에서 비롯된다. 그러나 무엇보다 〈풀 마이 데이지〉가 몰고 온 가장 큰 충격은 미국의 사회·정치적 여론에 대한 젊은 세대의 실존적 반항을 실감 나게 묘사했다는 데서 찾을 수 있다.

크리시 아일스

아상블라주·콜라주·정크 조각

미 서부 해안 시각 예술가인 제스(제스 콜린스), 월리 헤드릭, 월리스 버먼, 제이 드페오, 조지 험스, 브루스 코너 등은 샌프란시스코 르네상스 및 비트 시인들과 사회적, 철학적인 면에서 긴밀한 유대감을 갖고 있었다. 비트 시인처럼 주로 길거리나 비밥의 '쿨' 비트에서 우연히 발견한 재료를 주워 모으는 데 관심이 많았던 이들은 일상 오브제를 집적해 아상블라주Assemblage (도95-도100)를 만들었다('아상블라주'라는 용어는 프랑스 미술가인 장 뒤뷔페가 자기가 덕지덕지 붙인 구조물들을 칭하기 위해 1953년 처음 사용했다). 아상블라주의 기념비적 작품인 〈와츠 타워〉(도101)가 1954년 로스앤젤레스에서 비주류 예술가인 사이먼 로디아에 의해 완성되자 많은 캘리포니아 예술가들이 이에 영감을 받았다.

미술가들이 아상블라주 작업에 끌린 이유는 창작 과정에 어느 정도 자발성을 허용했을 뿐 아니라 값싸고 구하기 쉬운 재료를 활용할 수 있었기 때문이었다. 더욱 중요한 매력은 현실에 초연하고 내면을 중시한다고 여겼던 추상표현주의와 상반되게 현실 세계의 요소를 결합할 수 있다는 점이었

95
제스 콜린스
교활한 사람, 케이스1
Tricky Cad, Case 1
1954
412개의 콜라주를 묶은 책
각 장 24×19.8cm
덮었을 때 26×23.8×1.7cm
휘트니미술관, 뉴욕

96
제스 콜린스
붑 3번 *Boob #3*
1954
콜라주
76.2×88.9cm
오디시아 화랑, 뉴욕

97
조지 험스
도서관 사서 *The Librarian*
1960
나무 상자, 신문, 놋쇠, 책, 채색한 의자
144.8×160×53.3cm
노턴 사이먼 미술관, 캘리포니아

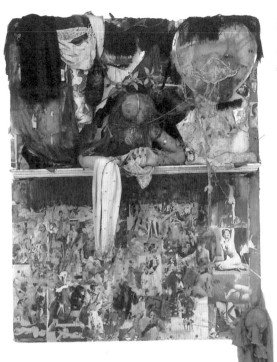

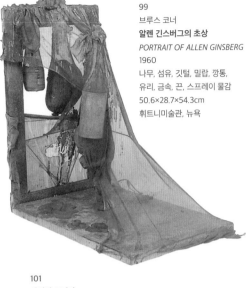

99
브루스 코너
알렌 긴스버그의 초상
PORTRAIT OF ALLEN GINSBERG
1960
나무, 섬유, 깃털, 밀랍, 깡통,
유리, 금속, 끈, 스프레이 물감
50.6×28.7×54.3cm
휘트니미술관, 뉴욕

101
사이먼 로디아
와츠 타워 *Watts Towers*
로스앤젤레스
1921-54
사진—줄리어스 슐먼

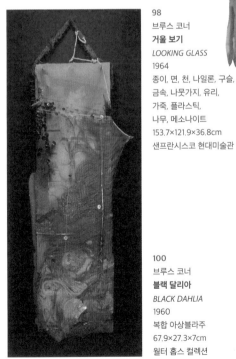

98
브루스 코너
거울 보기
LOOKING GLASS
1964
종이, 면, 천, 나일론, 구슬,
금속, 나뭇가지, 유리,
가죽, 플라스틱,
나무, 메소나이트
153.7×121.9×36.8cm
샌프란시스코 현대미술관

100
브루스 코너
블랙 달리아
BLACK DAHLIA
1960
복합 아상블라주
67.9×27.3×7cm
월터 홉스 컬렉션

20세기 미국 미술

102
제이 드페오
장미 *The Rose*
1958-66
캔버스에 나무, 운모와 유채
327.3×234.3×27.9cm
휘트니미술관, 뉴욕

다. 버려진 스타킹, 낡은 사진, 깃털, 시퀸sequin, 레이스 등이 브루스 코너의 섬뜩하고 음습하며 변태성욕적인 작품에 결합되는 식이다. 제이 드페오는 당대 가장 야심 찬 아상블라주인 〈장미〉(도102)를 제작하는 데 1958년부터 1966년까지 7년 동안 몰두했다. 이랑을 이루며 융기한 거대한 부조는 높이가 3미터가 넘고 중심부가 30센티미터 두께로 부풀어 올라 있으며, 원자탄 폭발이나 만다라를 연상시키는 선들이 중앙에서 방사형으로 퍼져나간다. 게다가 물감이 1톤이나 쓰였고, 작품 속에는 많은 물건과 다양한 캔버스들이 묻혀 있다. 브루스 코너가 1967년 만든 영화 〈백장미The White Rose〉(마일스 데이비스가 사운드트랙을 맡았다)를 통해 기념비화 된 이 걸작은 회화와 조각, 유기체와 우주의 결합체라 할 수 있다.

미 동서부를 가릴 것 없이 시각 예술가들은 자기 작품에 결합할 범상한 물건을 찾기 위해 거리를 훑쓸고 다녔다. 정크 조각Junk Sculpture이라고 알려진 이 양식은 상징주의와 초현실주의의 콜라주 전통을 3차원으로 연장한 것이다. 이들 작품은 벽에 걸려 있더라도 대결적인 방식으로 관람객의 공간으로 뻗쳐 들어간다. 리처드 스탕키에비치, 존 체임벌린, 마크 디 수베로, 로버트 라우셴버그, 루이즈 네벨슨 같은 아상블라주 작가의 작품은 캘리포니아 미술가들의 작품같이 친절하거나 예의 바르지 않았고, 대개 유머와 불손으로 가득 차 있다. 스탕키에비치는 낡은 자동차 부속품과 금속 파이프를 사용해 〈가부키 댄서〉(도103) 같은 형상적인 토템들을 만들었고, 네벨슨은 우연히 눈에 띈 나무 조각들로 〈새벽의 웨딩 채플II〉(도104) 등을 만들어 추상적이고 몽환적인 분위기를 연출했으며, 체임벌린은 폐자동차 차체를 수집해 액션페인팅 기법을 3차원으로 확장한 듯이 짜 맞췄고,(도105) 디 수베로는 거대한 목재를 모아 제스처와 균형감이 극적으로 어우러진 구조물을 만들었다.(도106) 코너, 에드워드 키인홀츠, 버먼 같은 미 서부 해안의 아상블라주 예술가들은 사형이나 불법 낙태 같은 당대의 도덕적 이슈를 제기하면서 작품을 통해 더욱 정치적인 접근을 시도하곤 했다.(도107)

아상블라주 예술가들은 애당초 작품이 팔리거나 제도적 후원을 받을 수 있으리라는 기대 없이, 때로는 미술계의 기성 권력 조직에 대한 노골적인

103
리처드 스탕키에비치
가부키 댄서 *Kabuki Dancer*
1956
철과 강철
높이 212.1cm
휘트니미술관, 뉴욕

104
루이즈 네벨슨
새벽의 웨딩 채플 II
Dawn's Wedding Chapel II
1959
나무
294.3×212.1×26.7cm
휘트니미술관, 뉴욕

105
존 체임벌린
벨벳 흰색 *Velvet White*
1962
채색과 크롬 도금한 강철
201.9×134×148cm
휘트니미술관, 뉴욕

106
마크 디 수베로
행크챔피언
Hankchampion
1960
나무와 쇠사슬
196.9×386.1×277.3cm
휘트니미술관, 뉴욕

107
에드워드 키인홀츠
불법적인 수술
The Illegal Operation
1962
혼합 매체
가변적 크기
베티와 몬티 팩터 컬렉션

경멸감을 품고 창작에 임했다. 이들 작품은 수명이 짧고 쉽게 퇴폐하는 재료로 만들어졌다. 하지만 미래를 내다볼 줄 아는 몇몇 미술관 큐레이터들은 미술가들의 무관심, 취약한 재료, 통속적인 소재에도 개의치 않았다. 점차적으로 아상블라주는 스스로 도전했던 바로 그 기성 미술계로부터 인정받기 시작했다. 1961년 윌리엄 사이츠가 뉴욕 현대미술관에서 주최한 '아상블라주 예술The Art of Assemblage' 전은 아상블라주에 부여된 최고의 제도적 승인이라 할 수 있다.

미국을 보는 새로운 렌즈

전후 뉴욕학파 회화와 나란히 발전했던 뉴욕 사진학파 작가들도 비非낭만적인 인생관을 갖고 '진짜' 미국을 찾아 거리로 나섰다. 이들은 다큐멘터리 저널리즘 기법에 기초했지만, 일화적으로 묘사된 사진을 거부했고, 대신 실존주의 정신을 할리우드 누아르 필름film noir과 혼합한 양식을 도출해냈다.[53] 또한 초기 사진작가들의 형식적인 겉치레 대신 아상블라주 미술과 비트 문학이 중시한 '발견된 재료'의 대응물이라 할 수 있는 '스냅샷 미학'을 발전시켰다. 이들 작품 역시 당시 도시 생활의 고립감, 소외감, 조급증, 팽배한 사회적 무기력감 등을 담아냈다.

로버트 프랭크, 다이안 아버스, 리처드 에이브던, 윌리엄 클라인,(도108, 도109) 리제트 모델, 헬렌 레빗, 위지 등은 자발적이고 정직한 자세로 길거리 풍경, 범죄 장면, 지하철, 서커스 구경거리, 코니아일랜드를 사진에 담았다.[54] 개별적으로, 그리고 전체적으로도 이들 작품은 품격 있는 스타일부터 너저분한 것까지 카메라에 담으면서 도시적 삶의 다양성을 포착했다. 여기에 로이 디캐러바의 작품을 결코 빼놓을 수 없다. 통상 뉴욕 사진학파에 포함되지는 않지만, 그룹의 많은 사진작가와 사회적 교분을 맺고 있던 그는 뉴욕, 특히 할렘가의 삶에 관한 직설적이고 열정적인 사진을 찍었다. 보통 사람들뿐만 아니라 존 콜트레인, 레스터 영, 빌리 홀리데이 같은 위대한 재즈 음악가들의 모습이 포함된 디캐러바의 사진은 탁월한 시각적 기록을 만들

108
윌리엄 클라인
성 패트릭의 날, 5번가
St. Patrick's Day, 5th Avenue
1955
젤라틴 실버 프린트
25.4×30.5cm
하워드 그린버그 화랑, 뉴욕

109
윌리엄 클라인
셀윈, 뉴욕 1955(42번가)
Selwyn, New York 1955
(42nd Street)
1955
젤라틴 실버 프린트
30.2×24cm
휘트니미술관, 뉴욕

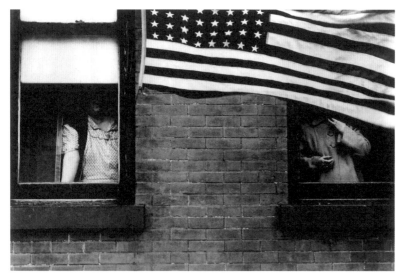

110
로버트 프랭크
퍼레이드:호보켄, 뉴저지
Parade: Hoboken, New Jersey
'미국인' 연작 중.
1953-57
젤라틴 실버 프린트
31.1×47.6cm
필라델피아미술관

111
로버트 프랭크
식당:U.S.1 사우스캐롤라이나주
컬럼비아를 떠나며
Restaurant: U.S.1 Leaving
Columbia,
South Carolina
'미국인' 연작 중.
1953-57
젤라틴 실버 프린트
22.9×33.7cm
바버라 슈워츠 화랑

113
로버트 프랭크
찰스턴, 사우스캐롤라이나
Charleston, South Carolina
'미국인' 연작 중.
1953-57
젤라틴 실버 프린트
22.4×33.8cm
애디슨 화랑,
필립스 아카데미, 매사추세츠

112
로버트 프랭크
뉴버그, 뉴욕
Newburgh, New York
'미국인' 연작 중.
1953-57
젤라틴 실버 프린트
33.8×22.4cm
시카고 현대미술관

어내면서 랭스턴 휴스의 『인생의 달콤한 끈끈이 종이The Sweet Flypaper of Life』
에 영감을 주었다. 이 책이 출간될 때 디캐러바의 사진 몇 장이 함께 실리기
도 했다.

　스위스 태생인 로버트 프랭크는 1950년대 주로 뉴욕에 근거를 두었으나
미 대륙의 광활한 공간을 무뚝뚝하면서 정직한 렌즈로 담아냈다. 1955년
프랭크는 구겐하임 장학금을 받아 미 전역을 가로지르며 미국 국민을 사진
에 기록했다. 그 결과물로 발표한 『미국인』이라는 사진집(그리고 사진 연작)
은 일상의 아름다움을 찬미하는 미국이라는 나라의 실체적 삶이 담겨 있는
탁월한 초상화라 할 수 있다.(도110-도113) 고상하거나 세련된 사람들, 부자와
가난뱅이, 흔해 빠진 것과 이국적인 것, 다양한 인종, 황량한 전원과 무질서
한 도시의 풍경 등이 한데 담겨 있다. 프랭크는 뉴욕의 욤키퍼Yom Kippur, 시

114
'인간 가족
(The Family of Man)' 전
설치 장면.
뉴욕 현대미술관, 1955

카고 정치 집회, 할리우드 영화 개막식, 몬태나주 뷰트의 해군모집본부 등을 카메라로 포착하면서 대륙을 가로질렀다. 그의 카메라는 오래된 통나무 집과 탄광촌 같은 낡은 것부터 주크박스와 드라이브인 영화관 같은 새로운 것까지 넘나든다. 프랭크의 사진이 가진 숨김없는 성격, 거기 담긴 삶의 단면이 보여주는 사실성은 상당 부분 각 피사체의 중심부를 벗어나 의외의 지점에 초점을 맞추는 프레임 구성에서 기인한다. 일부 사진작가들은 이런 기법에 대해, 마치 아상블라주와 비트 문학이 순수 예술의 규범을 깨뜨린 것처럼 전문 사진이 갖춰야 할 기준에 대한 반칙으로 여기기도 했다.

프랭크는 미국이 가진 꾸밈없는 다양성을 재현했고, 그의 사실주의는 다른 미술가들에게 영향을 주었다. 하지만 대중적인 주류 사실주의를 대표한 사진작가는 1955년 뉴욕 현대미술관에서 '인간 가족'(도114)이라는 획기적인 사진 에세이 전시를 연 에드워드 스타이켄이었다. 68개국 사진작가로부터 받은 503장의 사진들을 모은 거대한 설치 작품을 통해 스타이켄은 "삶

115
게리 위노그랜드
무제(뉴욕 센트럴 파크)
Untitled(Central Park, New York)
'여자들은 아름답다
(Women Are Beautiful)' 연작 중.
1970년경(1981년 인쇄)
젤라틴 실버 프린트
22.1×33cm
휘트니미술관, 뉴욕

의 일상성에 담긴 보편적 요소와 감정을 그대로 보여주는 거울상으로, 전 세계를 통틀어 인류가 근본적인 단일성을 갖고 있음을 반영하는 거울상으로 인식"하도록 했다.[55] 그는 인간의 경험 영역에 대해 장대하면서도 호소력 있는 언술을 펴기 위해 전 세계 사진작가들이 보내온 이미지를 추려내는 과정에서 문화적 차이를 의도적으로 희석했다. 프랭크는 좀 더 거칠고 불안하게 하며, 복잡 미묘한 장소에 대한 시적 감성을 창조하기 위해 미국이라는 특정한 나라의 모든 단면을 파헤쳤다. 프랭크에게 미국은 사육제처럼 약동하는 도시의 리듬과 탁 트인 도로에서 오는 황량한 고독감의 광활한 대지가 공존하는 나라였다.

로버트 프랭크는 다음 세대로 이어질 일종의 포토리얼리즘Photorealism의 출발점이었다. 게리 위노그랜드는 회화적 구성을 중시하던 기존의 사진 관습을 깨고 무작위로, 효과를 우연에 맡긴 채 북적대는 파티와 거리를 촬영했다.(도115) 리 프리들랜더는 상점 전면과 쇼윈도, 길거리 광고 등 도시의 무

116
다이안 아버스
일요일에 외출하는 젊은 브루클린 가족
*A Young Brooklyn Family
Going for a Sunday Outing*
1966
젤라틴 실버 프린트
50.8×40.6cm
로버트 밀러 화랑, 뉴욕

117
다이안 아버스
무대 뒤 두 명의 여장 배우, N.Y.C.
*Two Female Impersonators
Backstage N.Y.C.*
1962
젤라틴 실버 프린트
20×13.7cm
휘트니미술관, 뉴욕

표정한 모습을 담은 사진을 통해 혼란스럽고, 중심이 없으며, 대개 초현실적인 미국의 풍경을 보여주었다. 다이안 아버스는 난쟁이, 사교계 명사, 젊은이, 여장한 성도착자들을 담은 인상적인 인물 사진을 통해 평범한 것과 낯선 것 모두를 정직한 시각으로 투영했다. 그녀의 사진은 다른 이들이 간과했던 삶의 풍경과 세계의 모습을 냉정하게 관찰했다는 점에서 대단히 강력했다. (도116, 도117)

미술의 삶, 삶의 미술

라우센버그·케이지·존스·커닝햄

1950년대에 실제 삶을 미술 속으로 끌어들여 미술의 경계를 가장 명확하게 재정의한 미술가는 바로 로버트 라우센버그였다. "나는 그림의 대상이 그것 아닌 다른 것으로 보이기를 원치 않는다. 그림의 대상이 그것 그 자체로 보이기를 원한다. 그리고 그림이 실세계로부터 만들어진다면 실세계보다 더 실감 난다고 생각한다."[56] 지난 50년을 통틀어 가장 왕성한 작품 활동을 해 온 예술가 중 한 명인 라우센버그는 1953년과 54년 사이에 실제 사물들을 아상블라주에 결합하기 시작했고, 1955년이 되자 회화도 아니고 조각도 아니면서 둘 다를 아우르는, 자칭 '콤바인 페인팅 combine painting' 작품을 만들었다. 그의 창작 작업에 있어 쓸모없을 만큼 미천한 사물은 아무것도 없었다. 버려지거나 파기된 것들은 라우센버그의 정력적인 '결합'과 '중첩'의 창작 과정을 통해서 사물에 담긴 기억과 동시에 일상생활의 원료 그대로의 의미를 평가받으면서 본래의 지위를 회복할 수 있었다. 버려진 셔츠나 양말, 타이어, 퀼트, 낙하산, 간판, 코카콜라 병, 박제 산양 등이 그가 창조한 혼종 구조물 속에서 제자리를 찾았다. 이 같은 작품은 성상으로 증류되어버리는 추상표현주의와는 현격한 차이가 있었다.

이처럼 사물을 재정의하려는 철학을 가진 라우센버그는 1953년 드 쿠닝의 드로잉을 의도적으로 지운 작품을 선보이기도 했다.(도118) 그림이 그려진 석판을 깨끗이 닦아낸 행위는 드 쿠닝에 대한 일종의 존경이자 오이디푸스적 도전의 표시이기도 했다. 그는 앞서 회화적 발언을 위해서라기보다는 그림자놀이의 흔적을 남기기 위해서 백색 회화 연작을 시도한 바 있었다.

118
로버트 라우셴버그
지워진 드 쿠닝의 드로잉
Erased de Kooning Drawing
1953
금박 액자, 종이 위에 잉크와
크레용 자국
64.1×55.2cm
샌프란시스코 현대미술관

이들 작품은 1951년 뉴욕의 베티 파슨스 화랑에서 열린 자신의 첫 개인전에 전시되었다. 같은 해 그는 신문을 캔버스에 붙인 다음 그 위에 에나멜 물감을 덮은 흑색 그림, 뒤이어 적색 그림들에 착수했는데, 이들 작품은 맨해튼 남쪽 지역의 부패한 도시상과 조잡한 삶의 모습을 환기했다. 비록 이전의 유럽 콜라주 아티스트의 작품과 조지프 코넬의 구조물에서 영향을 받았다는 점은 분명했지만, 라우셴버그는 콜라주의 전통을 새로운 영역으로 이끌어 갔다. 이 시기의 몇몇 작품들, 예컨대 〈그림 맞추기Rebus〉나 〈팩텀Ⅰ, Ⅱ〉(도119, 도120) 등에서는 각기 다른 스케일의 여러 이미지와 천 조각들을 마치 몽타주를 만드는 것처럼 그림 위에 고정하고, 그 위에 붓질을 더했다.

119
로버트 라우센버그
팩텀 I *Factum I*
1957
콤바인 페인팅
156.2×90.8cm
로스앤젤레스 현대미술관

120
로버트 라우센버그
팩텀 II *Factum II*
1957
콤바인 페인팅
163.7×90.2cm
모턴 G. 노이만 가족 컬렉션

121
로버트 라우센버그
모노그램 *Monogram*
1955-59
콤바인 페인팅
106.7×160.7×163.8cm
스톡홀름 현대미술관

122
로버트 라우센버그
위성 *Satellite*
1955
콤바인 페인팅
201.6×110×14.3cm
휘트니미술관, 뉴욕

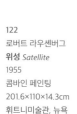

123
로버트 라우센버그
계곡 *Canyon*
1959
콤바인 페인팅
207.6×177.8×61cm
소나벤드 컬렉션, 뉴욕

콜라주와 페인팅의 결합을 더욱 밀고 나간 라우센버그가 후기에 선보인 〈모노그램〉〈위성〉〈계곡〉(도121-도123) 같은 3차원 '콤바인 페인팅' 작품은 다양함과 무작위적 배열의 색다른 경험을 제공하며 관람객의 공간까지 흘러 침투한다. 내용은 물론이고 형식에서도 세상을 자기 예술 속으로 끌어들이는 것이다. 포용적인 비전을 소유했던 그는 관대하고 사교적이고 외향적인 인물이었다. 그는 말했다. "회화는 예술과 삶, 둘 다에 관계한다. 하지만 둘 중 어느 것도 만들어질 수는 없다(나는 단지 그 사이의 틈에서 행동하려고 노력할 뿐)."[57]

아방가르드 음악가이며 라우센버그의 친구인 존 케이지는 말했다. "라우센버그는 우리에게 어떠한 감정을 가져다준다. 바로 사랑, 경이, 웃음, (내가 받아들인) 영웅주의, 두려움, 비애, 분노, 불쾌, 적요 같은 것."[58] 사실 비트 동료들처럼 라우센버그 역시 사회적 금기를 거스를지라도 인간의 경험과 감정의 모든 영역을 표현하고자 했다. 케이지는 "아름다움은 어디서 시작되고 어디서 끝나는가? 아름다움이 끝나는 지점에서 예술가는 시작한다."라고 말했다. 케이지는 라우센버그가 "선물을 주는 사람", 다시 말해 우리가 추하다고 생각하거나 너무 친숙해져 버려 진가를 제대로 인식하지 못하는 사물들을 새로운 시각으로 바라보게 함으로써 아름다움을 새롭게 정의한 사람이라고 찬양했다.[59] 라우센버그의 작품은 버려진 간판이나 무너져 내리는 벽의 아름다움에 민감하게 반응하게 함으로써 일상적 경험을 새로운 차원으로 끌어올린 것이다.

라우센버그는 선불교에서 유래한 미학을 가진 케이지에게 많은 것을 배운 바 있다. 선禪사상은 인과론보다는 우연을 중시하며, 선과 악, 추함과 아름다움의 양극성을 부정한다. 삼라만상은 절대적인 단일체에 포용된다. 어느 것도 다른 것보다 우월한 것은 없기에 위계와 판단을 내리는 자체가 부적절하다는 것이다. 예술이라고 예외가 될 수 없다. 예술은 삶과 유리된 특권적 활동이 아니라, 삶 안에서의 행위가 되어야 한다.

케이지는 1940년대부터 알고 지낸 마르셀 뒤샹의 계승자이기도 했다. 1913년이라는 이른 시기에 '다다Dada'라는 반예술 운동을 벌인 뒤샹은 자전

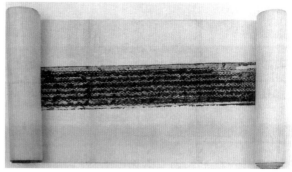

124
마르셀 뒤샹
자전거 바퀴 Bicycle Wheel
1913(1964년 판)
나무, 강철, 알루미늄
128.9×64.1cm
필라델피아미술관

125
로버트 라우센버그
자동차 타이어 자국
Automobile Tire Print
1953
섬유에 단색 프린트
41.9×671.8cm
샌프란시스코 현대미술관

거 바퀴(도124), 포도주병 건조대, 소변기같이 비非예술적인 물건을 단지 예술이라고 호명하는 것만으로 예술품으로 만든 '레디메이드readymade'를 창안했다. 케이지의 레디메이드 음악은 뒤샹의 '발견된 오브제found object'라는 독창적인 개념을 상당 부분 차용하고 있으며, 케이지 자신은 예술 작품이 관객에 의해 완성된다는 뒤샹의 개념을 전달하는 중요한 회로와 같았다.[60] 레디메이드 사상은 우연과 반反위계적인 미학을 중시하는 선사상과 더불어 예술의 기능, 의미, 배경에 대한 선험적 개념을 뒤집어 놓는 데 일조했다. 1950년대 중요한 젊은 작곡가, 화가, 조각가, 안무가의 감수성은 바로 케이지의 실천에서 큰 영향을 받았다.

라우센버그와 케이지가 처음 만난 곳은 1949년 노스캐롤라이나주 애슈빌에 위치한 블랙마운틴칼리지였다. 블랙마운틴은 학교 행정은 물론이고 진보적 교과 과정 구성에 학생의 참여를 적극 장려한 실험적인 학교였다. 또한 일종의 코뮌commune, 즉 공동체이자 삶의 실험장이기도 했다. 1940년

대에 바우하우스Bauhaus 미술가인 요셉 알버스가 강의를 위해 이곳에 와서 특히 예술 분야에 강력한 교육 프로그램을 구축했다. 1949년 그가 떠난 이후 블랙마운틴에서 영향력이 커진 시인 찰스 올슨은 1956년 학교가 폐교될 때까지 인재들을 육성하는 본거지로 바꿔 놓았다. 1940년대 후반과 50년대에 이곳에서 교편을 잡은 강사 중에는 디자이너이자 공학자인 벅민스터 풀러, 철학자 폴 굿맨, 사진작가 아론 시스킨드가 있고, 이 밖에 클레멘트 그린버그, 프란츠 클라인, 윌렘 드 쿠닝, 존 케이지, 댄서이자 안무가 머스 커닝햄이 있다.[61]

케이지는 1952년 여름 이 학교에서 '상호 침투하며 동시다발적인 행위들이 아무 인과 관계없이 벌어지는 연극적인' 저녁 이벤트를 기획했다. 미국에서 최초로 시도된 이 다중매체 이벤트는 콜라주 미학에 기초한 것이었다. 올슨과 M. C. 리처즈는 사다리 꼭대기에 올라가 시를 낭송하고, 커닝햄은 짖어대는 개에 쫓겨 복도 위아래로 춤추며 달리는가 하면, 데이비드 튜더는 노래를 연주하고, 이 와중에 슬라이드와 영화는 계속 돌아가고 있었다. 무대 배경으로 라우센버그의 그림들이 전시되었고, 마지막에는 "하나의 현악곡, 하나의 일몰, 각각의 막들"[62]이라는 말로 끝나는 케이지의 강연으로 공연이 마무리되었다. 훗날 〈연극 작품 7번Theater Piece No.7〉이라는 제목이 붙은 이 이벤트는 입소문을 타고 퍼져나갔고, 이후 '해프닝Happening'으로 알려진 퍼포먼스 공연의 결정적인 선례가 되었다. 이듬해 라우센버그는 길이 6.7미터가 넘는 종이를 길거리에 펼쳐 놓은 뒤 케이지가 뒷바퀴에 잉크를 칠한 포드 자동차로 그 위를 지나게 한 자신만의 독특한 행위 '액션'을 확장했다. (도125)

케이지는 1952년 블랙마운틴 이벤트와 더불어 〈4분 33초4′ 33″〉와 〈수상 음악Water Music〉을 초연했다. 〈4분 33초〉는 라우센버그의 백색 모노크롬 작품에서 영감을 얻은 콘서트로, 데이비드 튜더가 4분 33초 동안 아무런 소리도 내지 않고 피아노 앞에 앉아 있는 작품이다. 이 시간 동안 객석에서 멋대로 나는 모든 소음이 '음악'으로 간주되는 것이다. 케이지가 주변 소음을 이용한 것은 아상블라주에서 '발견된 오브제'를 사용하는 것과 흡사하다. 다

126
존 케이지
수상 음악 *Water Music*
1952
종이에 잉크, 10장(악보)
각각 27.9×43.2cm
판권 페이지 24.1×15.2cm
휘트니미술관, 뉴욕

127
마르셀 뒤샹
주어진:1° 폭포, 2° 가스등
Étant Donnés: 1° la chute d'eau,
2° le gaz d'éclairage
1946-66(문틈을 통해 본 광경)
혼합 매체 아상블라주
242.6×177.8cm
필라델피아미술관

● New School for Social Research

1919년 경제학자인 도스타인 베블린, 역사학자인 찰스 비어드, 철학자 존 듀이 등이 뉴욕에 설립한 최초의 성인 교육 기관. 개교 초기에 존 메이너드 케인스나 버트런드 러셀 등 쟁쟁한 교수진이 활약했다. 1934년 정식 대학으로 인가받은 뒤에는 나치 박해를 피해 미국으로 건너온 유태계 학자들이 많아 전체주의에 반대하는 비판적인 정치 철학과 사회 철학을 가르치면서 미국 내 진보 진영을 대표하는 상아탑으로 자리 잡았다. 한나 아렌트, 앨빈 토플러도 교수를 지냈다.

른 곡인 〈수상 음악〉의 악보에서는 연주자가 한쪽 그릇에서 다른 쪽 그릇으로 물을 붓고, 피아노 줄 사이에 오브제들을 끼워 넣고, 오리를 부르는 휘파람 소리를 내고, 라디오를 틀도록 했다.(도126)

케이지는 1958년부터 1959년 아티스트 클럽에서 연 여러 강연과 뉴스쿨●에서 가진 실험 음악 작곡 수업을 통해 자신이 구상한 선禪사상의 실존적 유토피아를 뉴욕에 소개했다. 그의 가르침을 받은 학생 중에는 미래에 플럭서스Fluxus 예술가가 될 조지 브레흐트, 알 한센, 딕 히긴스, 잭슨 맥 로우를 비롯해 해프닝 작가가 될 앨런 캐프로 등이 포함되어 있었다. 우연성과 불확실성, 주변 소음을 이용한 케이지의 창작법은, 잭슨 폴록의 급진적 회화가 보여준 혁신이 한때 그랬던 것처럼 젊은 세대 예술가들을 자유롭게 해방시키는 것이었다. 케이지의 철학은 친구이자 평생의 협력자였던 머스 커닝햄과 공유되었다. 이 점은 무용에서 서사와 감정을 배제한 커닝햄의 비非극적 율동에서 감지할 수 있다.

케이지가 당시 새로운 미학적 태도의 멘토였다고 한다면, 1956년부터 1968년 파리에서 사망하기 직전까지 뉴욕에 거주한 마르셀 뒤샹은 선구자이자 컬트적 영웅이라 할 수 있다. 1926년 체스를 두는 데 전념하겠다며 창작 활동을 일체 중단했다고 알려졌지만, 사실은 방 크기의 대작인 〈주어진:1° 폭포, 2° 가스등〉(도127)을 창작하는 데 20년 가까이 남몰래 전념해 온 것이 사망 시에야 밝혀졌다. 나무문에 난 두 개의 구멍으로 엿보게 한 이 작품은 벽돌 벽에 난 들쭉날쭉한 구멍 너머 풍경 속에 나체로 다리를 벌린 채 등을 땅에 대고 누워 있는 여인이 보인다. 그녀의 손에는 빨갛게 달아오른 가스등이 들려 있고, 뒤로는 반짝이는 폭포가 흘러내린다. 뒤샹은 종종 성 정체성의 역전을 포함한 자유사상가적 성도덕관, 고상한 취향이나 양식에 대한 냉담한 시각, 발견된 오브제 사용, 말장난과 반어법적 감각 등을 충분히 발휘하며 1950년대 이후 미국 미술계에 심오한 반향을 일으켰다. 다다이즘의 원조 실천가인 뒤샹이 미국에 있었다는 사실은 그 자체만으로도 케이지, 라우셴버그, 아상블라주 미술가들의 작품을 비롯해 재스퍼 존스의 회화와 오브제에 반영된 네오다다Neo-Dada의 조류가 일어나는 데 가늠하기 어

128
재스퍼 존스
성조기 *Flag*
1954-55
(뒤에 1954년이라 적혀 있음)
합판에 올린 천에 엔코스틱,
유채, 콜라주
107.3×154cm
뉴욕 현대미술관

129
재스퍼 존스
녹색 과녁 *Green Target*
1955
캔버스에 올린 천,
신문 위에 엔코스틱
152.4×152.4cm
뉴욕 현대미술관

130
재스퍼 존스
회색 알파벳 Grey Alphabets
1956
캔버스에 올린 신문 용지,
종이 위에 벌꿀 밀랍, 유채
168×123.8cm
메닐 컬렉션, 휴스턴

131
재스퍼 존스
3개의 성조기 Three Flags
1958
캔버스에 엔코스틱
77.8×115.6×11.7cm
휘트니미술관, 뉴욕

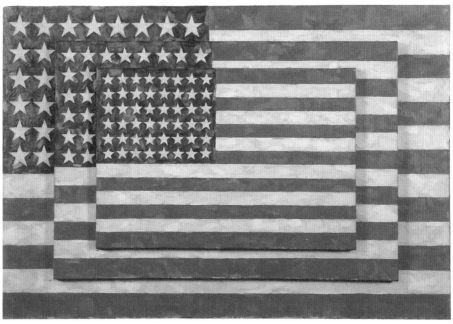

려울 정도로 중요한 의미를 가져다주었을 것이다.[63]

　재스퍼 존스는 다른 어떤 미국 미술가들보다 뒤샹의 유산을 회화 영역으로 확장한 미술가였다. 라우셴버그의 작품이 자발적이고 열정적으로 보인 반면, 존스의 작품은 이보다 더욱 학구적이고 주제도 더욱 신중하게 선택된 것이었다. 존스는 국기나 과녁, 숫자와 문자처럼 "마음이 이미 알고 있던 것"이라 부르던 공공적 형상을 사용했다. (도128-도131) 얼핏 이지적으로 느껴지는 그의 작품은 뉴욕학파의 거칠고 생동감 있는 화풍과 상반되는 듯 보이지만, 뜨거운 밀랍에 안료를 섞어 표면을 정교하게 처리한 엔코스틱encaustic 작품에는 손맛 풍기는 관능성이 담겨 있다. 하지만 그의 작품에 대한 첫 논평은 "입문서 같은 형상의 뛰어난 감각성은 추상표현주의의 기본적인 잠재력을 지니고 있다."라면서도 "사랑받지 못하는 기계로 찍은 이미지를 애정 어린 손으로 그린 모사"에 신랄함이 깃들어 있다고 지적했다.[64]

　제스퍼 존스가 사우스캐롤라이나에서 뉴욕으로 처음 온 것은 1948년이었다. 6년 뒤 로버트 라우셴버그와의 만남은 미국 미술사의 큰 물줄기를 돌이킬 수 없게 바꿔 놓았다. 두 사람은 1956년부터 1961년까지 맨해튼 남쪽 지역의 로프트에서 함께 지냈다. 이 기간에 두 사람은 여러 면에서 서로를 보호하고 독려하며 예외적인 작품들을 생산하고, 여느 미술가라면 수십 년에 걸쳐 파헤쳤을 새로운 영역을 개척해 갔다.

　두 사람이 처음 만났을 때는 라우셴버그가 존스보다 좀 더 알려져 있었다. 라우셴버그는 이미 베티 파슨스 화랑에서 한 차례 전시회를 가진 바 있었고, 1951년 레오 카스텔리는 이스트 빌리지 길가 상점의 빈 공간에 노장 추상표현주의 작가들과 젊은 작가들의 작품을 한데 모은 악명 높은 전시회 '9번가 쇼'(도132)에 그를 포함시켰다. 큰 인기 덕에 해마다 엘리너 워드의 스테이블 화랑에서 살롱전 형식의 이벤트로 지속된 이 전시를 지배한 것은 뉴욕학파의 미학이었다. 존스는 1955년 이 전시에 자기 작품을 출품하려 했지만 거절당했다. 이에 발끈한 라우셴버그는 〈누전〉(도133)이라는 이름의 작품을 만들어 전시했다. 제단화 같은 이 아상블라주는 라우셴버그의 친구 미술가들의 작품으로 구성되어 있다. 존스의 '성조기' 연작 중 첫 번째 작품인

132
'9번가 쇼(Ninth Street Show)'
설치 장면.
레오 카스텔리 화랑, 뉴욕
1951

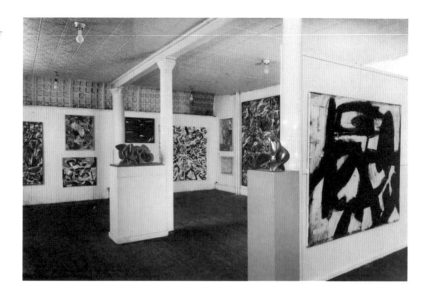

133
로버트 라우셴버그
누전 *Short Circuit*
1955
콤바인 페인팅
103.5×95.3cm
시카고미술관

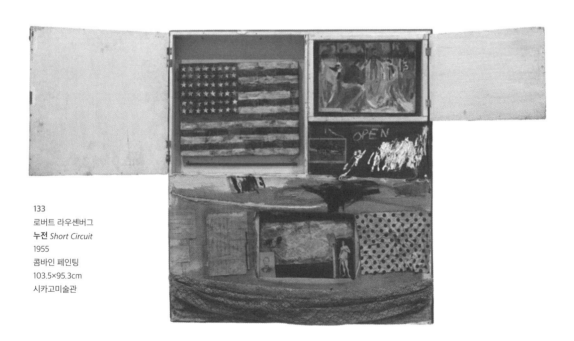

134
재스퍼 존스
석고상과 과녁
Target with Plaster Casts
1955
캔버스에 엔코스틱, 콜라주와 오브제
129.5×111.8×6.4cm
데이비드 게펜 컬렉션

135
재스퍼 존스
두 개의 공이 있는 그림
Painting with Two Balls
1960
캔버스에 엔코스틱, 콜라주와 석고상
165.1×137.2cm
작가 소장

●
Correspondence Art
1960년대부터 우편이나 인터넷 등 통신시스템을 예술적 영감과 작품을 교류하는 새로운 미술 창작의 수단으로 이용한 예술. '우편 미술Mail Art'이라고도 한다. 1962년 뉴욕 통신 미술학교를 설립한 레이 존슨이 처음 시도해, 주변 사람들끼리 편지나 엽서를 교환하도록 유도하여 그 과정에서 작품의 내용이 변화하는 콜라주 연작을 제작했다. 통신을 이용한 공동창작이 가능하다는 개방성 때문에 일본의 구타이 그룹, 오노 요코, 요셉 보이스, 딕 히긴스, 칼 안드레 등 많은 작가가 우편 미술을 시도했다.

소품 회화, 당시 라우셴버그의 부인이던 수전 웨일의 그림, 존 케이지의 콘서트 프로그램, 주디 갈런드의 서명 등이 포함되었다(통신 미술* 작가 레이 존슨의 콜라주와 스탠 밴더빅의 작품은 제시간 안에 완성되지 않아 포함하지 못했다). 거부당하거나 무시된 작가들을 포함하는 것으로서 제목 그대로 '9번가 쇼'의 선정 과정을 '누전'시키려는 의도였다.[65]

전시회가 열릴 당시 불과 스물다섯 살이던 존스는 이미 '성조기'와 '과녁Target' 같은 획기적인 연작을 만든 상태였다. 뉴욕학파처럼 감정적인 연출은 배제하면서도 손과 붓질의 흔적을 남겼으며, 그림을 하나의 오브제로 여기고 캔버스 틀을 전면으로 끌어내 그림의 물리적 구조를 드러내는 등 즉자적 성질이 작품을 지배하게 했다. 라우셴버그가 '재료로서의 이미지image-as-material'를 제시했다면, 그는 〈성조기〉 같은 작품을 통해 '오브제로서의 이미지image-as-object'를 제시한 것이다. 아이콘화된 〈성조기〉의 형태는 실제 성조기와 다를 바 없다. 존스의 과녁(도134)과 마찬가지로 성조기 역시 그것이 가진 이미지의 공간적 등가물이다. 회화에서 중시하던 형상과 바탕의 관계, 즉 묘사된 형태와 그것이 차지하는 공간의 관계를 거부한 존스는 "우리가 보는 것이 성조기 그림인가, 혹은 성조기 자체인가?"라는 질문을 통해 신줏단지 모시듯 품어 온 허상 대 실체라는 고정관념을 뒤집은 것이다. 존스는 묻는다. 사물이란 무엇인가? 어떻게 그것을 알고 있는가? 그리고 이미지란 무엇인가? 그의 작품들은 '재현된 사물'과 '사물의 재현' 간의 역설적인 상호관계에 대한 의문에 자리하는 것이다.

이후 작품들에서 존스는 다양한 색채로써 줄긋기, 문지르기, 흩뿌리기 등 광범위한 붓놀림을 마치 이미지인 양 기용해 추상표현주의의 과장된 행위를 패러디했다. 그러나 〈두 개의 공이 있는 그림〉(도135)을 보면 그의 모든 작품을 관통하는 또 다른 요소인 성적 이미지가 소개되고 있다. 냉정하면서 초연한 분위기에도 불구하고 존스의 작품은 개인적 차원의 상징을 담은 참조물로 가득해서 해독을 요구하는 여러 실마리와 암호가 제공된다.(도136) 신체 부위를 떠낸 주조물, 손바닥 자국, 그리고 이를 채색한 형태를 작품에 포함하는 등 인체에 대한 참조물을 빈번하게 사용하는 것에서 알 수 있듯

136
재스퍼 존스
미국 지도 *Map*
1962
캔버스에 엔코스틱, 콜라주
152.4×236.2cm
로스앤젤레스 현대미술관

이, 존스의 다층적 상징주의는 뒤샹을 계승하고 있다. 미니멀리즘에서 보듯, 존스의 작품이 가진 오브제성objecthood은 향후 수십 년간 반향을 일으켰다. 대중적인 상징과 통속적인 이미지를 활용한 것은 이후 팝아트Pop Art의 원형이 되었고, 신체를 작품에 도입한 것은 후세대 미술가들에게 새로운 틀거지를 세워주었다.

존스의 〈성조기〉〈과녁〉 같은 독창적인 작품들과 라우셴버그가 최초로 선보인 콤바인 작품들이 제작된 것은 1955년 아티스트 클럽과 선술집 시더 태번이 전성기를 구가하던 시절이다. 그러나 두 사람 모두 1958년 레오 카스텔리 화랑에서 첫 개인전을 열기 전까지는 대중적인 인지도가 없었고 공식적인 인정을 받지 못했다. 그러다 1958년 1월 존스의 〈네 얼굴과 과녁Target with Four Faces〉이 〈아트 뉴스〉의 표지에, 라우셴버그의 〈침대Bed〉가 '반예술 경향Trend to the 'Anti-Art''이라는 제목의 〈뉴스위크Newsweek〉 기사에 관

련 이미지로 수록되었다. 뉴욕 현대미술관은 존스의 첫 개인전에서 작품 네 개를 구매하기도 했다. 이런 사건들이 발생한 때는 추상표현주의가 막 국제적으로 광범위하게 인정받을 무렵이었다. 반면 1958년 존스와 라우센버그가 즉각적으로 유명세를 치르게 된 것은 미국 미술계 내부에 이미 변화가 시작되었다는 신호였다. 두 사람은 각자, 때로는 함께 미국 미술계를 바꿔 나갔다. 늘 보면서도 제대로 보지 못한 물건들을 선보였고, 일상적인 사물들과 노골적인 미국적 이미지를 사용했다. 이들 혼성 작품의 전략은 '재현representation'에 내포된 가정들에 도전함으로써 전통적인 미술 장르를 재고하는 데 있었다. 두 사람은 케이지, 커닝햄과 더불어 냉정함과 초연함을 바탕에 깔고 추상표현주의가 보여준 감정적인 연극성에 정면으로 대치되는 새로운 미학을 창안한 것이다.

현대 무용—우연과 즉흥성

현대 무용은 20세기 전환기에 로이 풀러, 이사도라 덩컨, 루스 생 드니 같은 미국 무용가들의 모험으로 시작되었다. 1930년대와 40년대에 접어들면서 역사적인 현대 무용은 마사 그레이엄, 도리스 험프리, 호세 리몬 같은 안무가의 주도로 무게와 호흡을 강조하는 기교의 결정체를 만들어냈고, 정치적 주제와 상징적이고 감정적인 표현에 대한 무용계의 관심을 확고히 한 바 있다.

그러나 1950년대 몇몇 안무가는 이전과는 달리 시각 예술과 음악, 연극계에 일고 있던 혁신적인 기법에 버금가는 안무 구성법을 도입하면서, 또한 전위 미술가나 작곡가들과 공동 작업하면서 새로운 방향 변화를 모색하기 시작했다. 1940년대에 마사 그레이엄과 함께 춤췄고, 조지 발란신과 발레를 연구한 머스 커닝햄은 현대 무용이 가진 유동적인 상체와 발레가 가진 수직성과 화려한 발동작을 결합해 자신만의 독특한 무용 기법을 발전시켰다. 1951년 커닝햄은 존 케이지를 비롯한 다른 전위 작곡가들과 가까이 작업하면서 케이지가 작곡할 때 선호하던 우연을 이용한 기법을 무용에 주입했다.(도137) 이같은 기법은 음악의 구절이나 음 간격이 우연히 결정되는 결과를 낳았고, 자연히 시간과

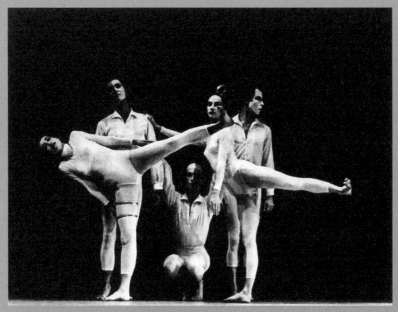

137
머스 커닝햄이 안무한
<야상곡(Nocturnes)> 중
비올라 파버, 브루스 킹, 레미 찰립,
캐롤린 브라운, 머스 커닝햄.
1956

138
로버트 라우센버그
사소한 일 *Minutiae*
1954
나무 구조에 콤바인
머스 커닝햄 무용단의
<사소한 일>을 위한 세트.
소나벤드 화랑, 뉴욕

공간에서 탈중심화된 춤이 나오게 되었다. 형식적인 측면에서 커닝햄의 춤은 추상표현주의 작품과 닮았다. 하지만 커닝햄은 자아를 드러내는 흔적을 모두 지워버리고자 했다.

1954년 커닝햄은 향후 10년간 무용단의 상근 디자이너가 될 화가 라우센버그에게 무대 세트를 의뢰했다.(도138) 20세기 초 세르게이 디아길레프가 이끌던 러시안 발레단이 그러했듯, 커닝햄 무용단 역시 당대의 미술, 음악, 무용 등 가장 진보적인 예술 실험을 무대에서 조우시켰다. 그러나 커닝햄의 작품에서 세 분야의 예술은 서로 종속되지 않고 공존하면서 각자 자율성을 유지할 수 있었다.

139
제임스 웨어링.
1950년대 후반~1960년대 초반

140
안나 핼프린의 댄서 워크숍 중
다인종 극단의
<퍼레이드와 변화(Parades and
Changes)> 공연 장면
안무─안나 핼프린
1965
사진─폴 푸스코

20세기 미국 미술

제임스 웨어링(도139)도 1950년대 현대 무용의 주류에서 벗어난 춤을 선보인 실험적 안무가였다. 그는 시각 예술의 콜라주 기법을 차용해, 발레 테크닉뿐 아니라 이전 시대의 대중적인 춤 양식들을 자신만의 재치 있고 환상적인 안무에 적용했다. 그 또한 당대의 작곡가들(리처드 맥스필드, 존 허버트 맥도웰), 시각 예술가와 해프닝 메이커들(제스퍼 존스, 조지 브레흐트, 로버트 인디애나, 로버트 휘트먼, 레드 그룸스), 시인들(다이안 디프리마)과 함께 작업했다.

커닝햄과 웨어링은 1940년대부터 뉴욕에 기반을 두고 있었다. 캘리포니아 북부에는 당시 또 다른 영향력 있는 춤꾼이자 안무가이며 교사인 안나 핼프린이 있었다. 그녀는 해부학, 스포츠역학에 대한 분석적 접근, 자유로운 즉흥성, 자연적인 무대(그녀 학생들이 연습한 곳은 교외 산등성이었다)를 이용해 공동체 의식에 뿌리를 두고 삶과 예술의 경계를 모호하게 만드는 직관적인 무용 형식을 이끌어 갔다.(도140) 핼프린 역시 화가, 음악가, 시인 그리고 남편인 건축가 로렌스 핼프린과 협업했다. 1960년대 초 그녀의 제자로는 시몬 포티, 이본느 라이너, 로버트 모리스를 꼽을 수 있다.

많은 점에서 각자 분명한 차이가 있지만, 커닝햄, 웨어링, 핼프린 모두 광범위한 문화에서 얻은 아이디어들을 실험적인 춤으로 재현하는 실험에 전념했다. 이 같은 방식으로 이들은 1950년대를 무용 혁명의 온상으로 만들었다.

샐리 베인즈

'환경' 미술·해프닝

일부 미술가들은 스스로 '환경'●을 창조하여 실제의 삶을 예술로 끌어왔다. 여기서 '환경'은 주로 실제 사물과 재료들로 채워진 실제 공간을 가리킨다. 그러나 아상블라주 조각가로 출발한 이들 예술가는 존스와 라우센버그에 의해 확립된 개념적인 작업 틀보다 추상표현주의에서 빌려 온 시각적 전략을 이용했다. 특히 앨런 캐프로, 조지 시걸, 루카스 사마라스, 클래스 올덴버그(도141), 짐 다인, 레드 그룸스 등의 '환경'은 추상표현주의의 감수성을 3차원의 아상블라주로 연장한 자발성, 본능적 에너지, 제스처적 표현으로 조립되었다.

'환경' 미술은 자기 집에서 방만한 크기로 고물을 조립해 만든 쿠르트 슈비터스의 구성주의 조각 〈메르츠바우Merzbau〉(1924–33)와 프레더릭 키슬러의 전위적이고 환상적인 건축 및 전시 디자인 등에서 선례를 찾을 수 있다. 키슬러의 작업에는 최초로 건축 조각을 시도했으나 실현되지 못한 〈무한

●
Environments
환경을 아름답게 가꾸는 예술이 아니라 실제 공간 혹은 실제 인물, 재료를 일상 공간에 배치, 구성해서 새로운 환경을 창조해낸다는 의미에서 '환경' 또는 '환경' 미술이라 부른다. 대표적인 예로 키인홀츠의 〈13〉을 들 수 있다.

141
클래스 올덴버그
침실 앙상블, 모사 I
Bedroom Ensemble, Replica I
1969
혼합 매체 환경 미술 작업
769.6×1300.5×1645.9cm
프랑크푸르트 현대미술관

142
프레더릭 키슬러
무한의 집 모형
Model for the Endless House
1959
시멘트, 철망과 플렉시글라스
90.5×247×100.5cm
휘트니미술관, 뉴욕

143
프레더릭 키슬러
혈의 화염 *Blood Flames*
설치 장면.
휴고 화랑, 뉴욕
1947

의 집〉(도142) 프로젝트, 채색 피대를 이용해 화랑 공간을 조각적 '환경'으로
바꿔 놓은 〈혈의 화염〉(도143) 같은 전시 설치 등이 포함된다. 나아가 모네의
후기작이나 거대한 벽화 스케일의 추상표현주의 회화들도 '환경' 미술로 해
석할 수 있는 여지가 있다. 하지만 앨런 캐프로 같은 젊은 미술가들에 의해
창조된 '환경'은 끝없는 유출, 무질서, 비非영구성을 전달하고 있는데, 이는
기존 화랑이나 미술관 공간에는 맞지 않는 것이다.(도144, 도145)

따라서 이 신생 예술을 위한 전시는 대체로 새로 문을 연 실험적인 소규

144
앨런 캐프로
단어 *Words*
1962
환경 미술 작품
스몰린 화랑, 뉴욕

145
앨런 캐프로
마당 *Yard*
1961
환경 미술 작품
마사 잭슨 화랑 뒤뜰, 뉴욕

모 화랑에서 열렸다. 뉴욕에는 한스 호프만의 제자들이 공동 설립한 한자 화랑(1952)을 비롯해 루벤 화랑(1959), 저드슨 메모리얼 교회 지하의 저드슨 화랑(1958), 처음에는 레드 그룸스의 작업실이었다가 후에 델런시 스트리트 미술관으로 바뀐 레드 그룸스 시티 화랑 등이 있었다. 미 서부 해안 쪽에서는 샌프란시스코의 식스 화랑, 배트맨 화랑, 디렉시 화랑, 로스앤젤레스의 페러스 화랑 등이 월리스 버먼, 조지 험스, 브루스 코너, 에드워드 키인홀츠 같은 아상블라주 작가의 '환경' 작품과 설치 작품을 다뤘다. 주로 비트시 낭송과 독립 영화 상영을 후원하던 이들 실험적 전시장들은 미국 아방가르드 확장에 있어 중요한 역할을 했다. 비非상업적이고 수명이 짧은 '환경' 미술의 특성을 고려할 때 그들의 통찰력은 놀라움 이상이다.

짐 다인의 〈집 The House〉과 클래스 올덴버그의 〈거리〉(도146)는 1960년 저드슨 화랑에 전시된 3차원 환경 작품이다. 둘 다 근본적으로는 발견된 오브제들을 집적시켜 켜켜이 둘러싼 아상블라주적 공간이다. 〈집〉은 침대 스프링이나 신문처럼 여기저기서 긁어모은 폐품을 이용했고, 마분지와 신문에 물감을 섞어 만든 서사적 구조물인 〈거리〉는 서 있거나 누워 있거나 달리는 인물들, 표지물, 차양들, 그리고 담배꽁초, 집, 탑, 자동차 모양으로 변형된 오브제로 구성되어 있다. 다인과 올덴버그는 조야한 질감을 풍부하게 살리기 위해 누더기, 걸레, 종이상자, 나무상자, 끈, 신문 같은 도시의 폐품을 사용했다. 또한 갈색, 검은색, 회색을 주로 배합해 20세기 초 애슈캔 학파Ashcan School의 사실주의를 계승한 것으로 평가받기도 했다. 올덴버그는 길거리의 대비감, 흥분과 리듬들, 자신의 작품에 담겨 있음 직한 삶의 역동적인 흐름을, 마치 로버트 프랭크의 사진에 대한 잭 케루악의 묘사를 연상시키는 황홀경의 목록처럼 이렇게 묘사했다.

거리에는 남자들, 여자들, 영웅들, 건달들, 어린아이들, 주정꾼들, 불구자들, 매춘부들, 권투선수들, 보행자들, 앉아 있는 사람들, 침 뱉는 사람들, 트럭들, 자동차들, 자전거들, 맨홀들, 정지 신호들, 그림자들, 고양이들, 강아지들, 밝은 빛과 어둠이 있을 것이다. 화재, 충돌, 바퀴벌레들, 아침, 저녁, 총들, 신문

20세기 미국 미술

146
클래스 올덴버그
거리 *The Street*
1960
퍼포먼스
저드슨 화랑, 뉴욕
사진─마사 홈즈

들, 오줌을 갈기는 사람들, 경찰들, 여두목, 그리고 그 밖에 많은 기타 등등.[66]

올덴버그 같은 예술가들에게 거리는 세상과 삶의 순환이 응축된 소우주이며, 비영속성과 흥분의 공간이었다. 앞서 비트족이 보여준 것과 마찬가지로, 올덴버그의 예술은 냉혹할 만큼 정직한 사실주의 중 하나였다.

나는 인간을 모방하는 예술을 원한다. 인간을, 필요하다면 코믹한, 혹은 난폭한, 또 혹은 필요하다면 어떤 인간이든 상관없이. 나는 삶 자체의 굴곡에서 형상을 취하는 예술을 원한다. 배배 꼬이는, 뻗치는, 쌓이는, 뱉어버리는, 뚝뚝 떨어지는, 또는 삶 그 자체처럼, 무겁고, 거칠고, 무뚝뚝하고, 달콤하고, 어리석은 것에서.[67]

에드워드 키인홀츠는 인간 본성의 모든 측면에 대한 정직한 시선을 추구한 올덴버그와 입장을 공유한 작가였다. 1960년대 초 방 크기만 한 그의 작품들은 괴기 쇼를 보며 성적 흥분을 느끼는 천박한 인간 본성을 생생하고 자세하게 표현했다. 키인홀츠는 관객의 몸과 마음을 끌어들이는 이런 '환경' 미술을 통해 자신의 작업 세계를 확장한 미 서부 해안 지역의 대표적 아상블라주 미술가였다. 아이다호의 매음굴을 재현한 〈록시네 Roxy's〉에서는 멧돼지 해골 같은 머리를 한 뚜쟁이 마담이 소름 끼치도록 기괴한 변종들에 둘러싸여 있고, 개중 하나인 파이브 달러 빌리 Five Dollar Billy의 좌대에는 '퍽 fuck'이라는 욕설이 새겨져 있다. 키인홀츠의 작품은 사형, 불법 낙태, 편협한 고집불통, 그리고 인간 타락의 여러 형태를 촌평하는 사회적 풍자로 가득한 잔혹 연극과도 같다. 〈싸구려 음식점〉(도147)에서는 폐품을 이용해 웨스트 할리우드 바와 카페를 재창조했다. 직접 걸어 들어가 체험할 수 있는 이 작품의 주역은 얼굴 자리를 시계로 대신한 스폰서들이다. 시계는 10시 10분에 멈춰 있다. 분명한 죽음의 그림자가 녹음기로 자동 재생되는 음악과 쨍그랑거리는 잔 소리, 웃음소리와 함께 공존하고 있다.

클래스 올덴버그, 짐 다인, 로버트 휘트먼, 앨런 캐프로, 레드 그룸스(도148)

147
에드워드 키인홀츠
싸구려 음식점 The Beanery
1965
혼합 매체 '환경'
213.4×182.9×55.9cm
암스테르담 시립미술관

148
질 존스턴, 헨리 겔드잴러,
레드 그룸스
댄스 강의 이벤트 2번
Dance-Lecture-Event #2
1962
저드슨 메모리얼 교회, 뉴욕

가 자발적으로 공들여 만든 '타블로'●들은 곧 '해프닝'이라 불리게 될 새로운 예술 형식의 등장을 견인할 공공 이벤트 무대가 되었다. 사건 자체가 중심인 해프닝은 존 케이지의 미적 철학과 결합해 액션페인팅과 폐품을 활용한 '환경'에서 발전한 것이다.

케이지의 학생 중 한 명인 캐프로는 일찍부터 추상표현주의가 가진 행위적 측면을 3차원적 '환경'과 청중을 위한 라이브 퍼포먼스 이벤트로 확장해 액션페인팅을 말뜻 그대로 해석할 수 있는 잠재력을 보았다. 그는 잭슨 폴록의 확장적인 움직임들을 "쓰레기통이나 경찰서의 서류철, 호텔 로비에서 발견할 수도 있고, 상점 창문이나 거리에서도 볼 수 있으며, 꿈 혹은 끔찍한 사고 현장에서도 느껴지는, 전혀 못 들어 본 해프닝과 이벤트들"[68]의 '총체예술Total Art'로 밀고 나가는 것을 상상했다.

캐프로가 최초의 해프닝이라고 자평한 것은 1959년 루벤 화랑 개관 기념으로 선보인 〈여섯 부분으로 구성된 18 해프닝〉(도149)이었다. 반투명한 플라스틱 구조물로 공간을 셋으로 나누고 그 구조물 사이 공간에 다양한 사람들이 들어가 정교하게 연출된 순서에 따라 제각각 공을 굴리거나, 레코드를 틀거나, 단순한 몸동작을 보여주는 동안 불빛이 점멸을 반복하면서 슬라이드가 투사되어 벽에 비친다. 이처럼 특별한 주제나 설명, 클라이맥스가 없으면서 동시다발적인 행위들은 1952년 존 케이지의 블랙마운틴칼리지 이벤트를 연상시킨다.

1960년 올덴버그는 '환경' 작업인 〈거리〉와 연관해 '레이 건 스펙스Ray Gun Spex'라는 일련의 퍼포먼스를 조직했다. 여기서 '스펙스'는 볼거리라는 의미의 스펙터클spectacle의 약자이지만, 모국어인 스웨덴어로는 해학극burlesque이라는 뜻도 가지고 있다. 이 중 하나인 〈도시의 스냅샷〉(도150)이라는 퍼포먼스가 연출되는 동안 도시 생활의 천박함, 위험, 곤궁을 상징하는 32개의 '타블로'가 어둠 속에서 출현했고, 이런 분위기는 1962년 올덴버그의 레이 건 극장에서의 퍼포먼스로 이어진다.(도151) 다인의 설치 작품 〈집〉도 퍼포먼스의 배경으로 사용되었다. 다인의 퍼포먼스는 올덴버그보다 더욱 개인적인 내용으로, 어떤 때는 직접 은색 의상을 입고 머리에 붕대를 감은 채 출연

149
앨런 캐프로
뉴욕 루벤 화랑에서 열린
<여섯 부분으로 구성된
18 해프닝(18 Happenings
in 6 Parts)>을 위한 '환경'
전시 장면.
1959

150
클래스 올덴버그
도시의 스냅샷
Snapshots from the City
'레이 건 스펙스(Ray Gun Spex)' 중.
1960
퍼포먼스
저드슨 화랑, 뉴욕
사진─마사 홈즈

151
클래스 올덴버그
만국박람회 II *World's Fair II*
레이 건 극장
1962
열 개의 연작 퍼포먼스
뉴욕 동부 2번가 107번지

152
짐 다인
자동차 충돌 *Car Crash*
1960
퍼포먼스
루벤 화랑, 뉴욕

153
짐 다인
미소 짓는 인부
The Smiling Workman
1960
퍼포먼스
저드슨 화랑, 뉴욕
사진―마사 홈즈

20세기 미국 미술

154
레드 그룸스
불타는 빌딩
The Burning Building
1959
퍼포먼스
델런시 스트리트 미술관, 뉴욕

해 자신이 직접 겪은 자동차 충돌 사고를 상세히 묘사하면서 구조를 요청하는 외침으로 이야기에 방점을 찍었다. (도152, 도153)

많은 해프닝은 해학극이나 카니발의 정신을 보여주었다. 레드 그룸스는 만화 주인공인 딕 트레이시나 자유의 여신상처럼 미국적인 팝 문화적 요소를 활용해 와자지껄한 서커스 분위기 속에 소극笑劇적 양식을 발전시켰다. 그의 이벤트는 거리의 삶과 그라피티graffiti를 혼합한 자신만의 2세대 추상표현주의적 구상 회화에서 파생된 것이다. (도154) 접근 방식에 다소 차이가 있겠지만 이들 미술가 모두 소규모로 결속된 커뮤니티에 속해 있었고, 다들 친구 사이여서 루카스 사마라스, 알프레드 레슬리, 조지 시걸, 로버트 휘트먼, 알 한센 등이 퍼포먼스 연기자로 서로 도왔다.

해프닝은 제한된 관객과 함께하는 비서사적인 연극적 이벤트로, 주로 화랑에서 열렸다. 이런 전시장에서 작가들은 매체 간의 분리에 도전했고, 미술을 실제의 시공간으로 확장해 때로는 관객을 공격하기도 했다. 어둑한 공간에 서서 고성방가를 견뎌야 하는 관객들은 이벤트에 매우 가까이 있어 능동적인 참여자가 되었다. 이벤트 공간이 관객의 공간을 침범하기도, 때로는 포함하기도 한 것이다.

155
이브 클랭
청색 시대의 인체 측정
*Anthropométries de L'Époque
Bleue*
1960
퍼포먼스
국제현대미술갤러리, 파리

1960년에 이르자 퍼포먼스 이벤트는 국제적인 현상이 되었다. 파리에서는 이브 클랭이 사람 몸을 붓으로 사용했고,(도155) 니키 드 생팔은 물감이 가득 찬 풍선들을 캔버스 앞에 매단 뒤 총으로 쏘아 작품을 만드는 레디메이드 액션페인팅을 만들어냈다. 일본에서는 시라가 가즈오가 자신의 미술을 창조하기 위해 알몸으로 진흙 속을 기었다. 프랑스의 신사실주의Nouveaux Réalistes 멤버건, 일본의 구타이 그룹Gutai Group이나 빈의 행동주의 그룹Actionists에 속했건 간에 이들은 자신들이 깊이 느꼈던 실존주의적 딜레마를 표현하는 양식으로 행위 예술을 택했다.[69] 결코 팔 수 없는 예술로 이

164 **20세기 미국 미술**

들을 이끈 것은 기성 가치에 대한 거부감 못지않게 '지금, 여기'에서 살아가야 한다는 절실한 실존적 요구였을지 모른다. 비록 1950년대 말 추상표현주의가 상업성을 얻으며(1957년 메트로폴리탄미술관은 폴록의 〈가을 리듬:30번〉을 3만 달러에 구입했다) 상황이 나아졌다고는 하나, 작품을 팔아 생계를 유지할 수 있는 예술가는 극소수에 불과했다. 아상블라주 작품은 취향의 문제에다 '비영구적'이고 '불안정한' 재료로 만들어진 탓에 보존의 문제가 대두되면서 수집가나 기관이 수용하기 어려웠다. 게다가 환경 작품과 해프닝은 애당초 수집이 거의 불가능했기 때문에 완전히 상업적인 틀 밖에 존재했다. 그러나 미술가들은 소외된 처지와 언더그라운드라는 위상을 일종의 명예훈장처럼 여겼다. 그럼에도 불구하고 주류 미술계는 어떤 것도 흡수할 능력이 있다는 것을 보여주었다. 미술계의 이단아들조차 광고와 상품화를 거부할 수 없었고, 얼마 지나지 않아 대형 미술관들이 해프닝을 기획했는가 하면, 〈뉴스위크〉는 '반예술 경향'이라는 기획 기사를 연재했다.[70]

1961년에서 62년 겨울까지 올덴버그는 소비상품으로서의 예술의 개념을 이용한 교묘한 기획을 구상했다. 뉴욕 맨해튼 동남부에 있는 어느 상점의 전면을 임대한 뒤 100여 가지의 석고 제품으로 진짜 가게를 연출한 '환경' 작품을 만든 것이다. 음식, 옷, 보석 등을 그대로 본뜬 석고 작품은 〈가게〉(도156)에서 실제로 판매되었다. 한 작품이 팔리면 즉석에서 다른 작품을 만들어 놓았다. 올덴버그의 기획은 작업실과 화랑, 예술적 창작과 상업적 판매, 예술과 노동이라는 해묵은 이분법을 융합시킨 것이다. 아울러 그가 일상적인 소비재를 작품의 소재로 기용한 것은 막 부상하던 팝아트적 감성의 조짐이 되었다.

플럭서스

가게를 연다는 생각, 즉 예술가가 작품의 판매를 책임지고, 비싸지 않은 자기 작품에 사람들이 접근할 수 있도록 해 예술성과 상업성의 적극적인 혼

합을 도모한다는 생각은 플럭서스 예술가들에게도 어필했다. 이들은 1964년 자신들이 만든 예술품과 멀티플 작품을 팔기 위해 '플럭스숍Fluxshop'을 열었다. 플럭서스Fluxus라는 명칭은 뉴욕에 살던 리투아니아 태생의 예술가 조지 마시우나스가 만들어낸 신조어였다. 전위 예술의 한 갈래인 플럭서스의 핵심 흥행주이자 지휘자였던 마시우나스는 "흐르는 행위: 흐르는 시냇물처럼 지속적으로 움직이며 지나가는; 연속적으로 이어지는 변화들"이라는 '플럭스flux'의 사전적 정의를 선언문에 담았다.[71] 플럭서스는 당시 미술계에 만연한 반예술적 정서와 네오다다를 반영했고, 존 케이지의 철학에도 의존했다. 실제로 딕 히긴스, 알 한센, 조지 브레히트, 잭슨 맥 로우, 라 몬테 영 등 플럭서스와 연관된 상당수의 미국 미술가들이 뉴스쿨에서 케이지와 공부했다.

플럭서스의 많은 작품이 출판물, 오브제, 이벤트들로 표현되었지만 뿌리는 전위 음악에 있었다. 사실 플럭서스는 음악에 의해 추진된 20세기 최초의 아방가르드 운동이었다. 마시우나스는 1961년 자신의 AG 화랑에서 처음으로 여러 콘서트를 조직하기 시작했고, 이듬해 독일 비스바덴으로 이주하면서 이 행사에 '플럭스 페스티벌Flux Festivals'이라는 이름을 붙였다. 이 페스티벌은 프랑스, 독일, 덴마크, 미국, 일본, 한국에서 모인 예술가들이 느슨한 연합에서 플럭서스 정체성을 갖춰가는 포럼이 되었다. 플럭서스는 그 명칭에 걸맞게 지리적으로 쉽게 품어지지 않았고, 이런 사정 때문에 간단히 정의되지도 않았다. 플럭서스가 가진 시공간적 경계는 의도적으로 모호했다.

초기 플럭스 페스티벌 참여자 중에는 전위 음악을 배우던 한국 태생의 예술가 백남준이 있었다. 1950년대 후반 쾰른에 머물던 백남준은 독일 실험 음악 무대를 통해 존 케이지와 만났다. 1962년 비스바덴에서 열린 제1회 플럭스 페스티벌에서 백남준은 자기 머리카락과 넥타이, 손을 잉크와 토마토 주스를 혼합한 용액에 담근 뒤 긴 종이 위로 질질 끌고 가는 퍼포먼스를 선보였다. 〈머리로 한 선〉(도157) 이벤트는 앞서 라 몬테 영이 작곡한 〈밥 모리스에게 부치는 구성 1960 10번Composition 1960 #10 to Bob Morris〉 악보에 적힌 '직선을 긋고 따라가기'라는 연주 지시문에 대한 백남준식 해석이었다. 시각적

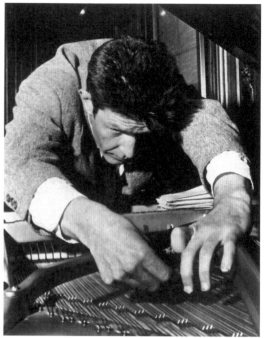

오브제를 창조하도록 한 전위 음악 악보에 근거한 백남준의 퍼포먼스는 플럭서스가 가진 변형 정신을 완벽하게 요약한 것이었다.

다른 작품에서 백남준은 존 케이지가 구상한 '조립된prepared' 피아노, (도 158) 즉 피아노 줄 사이 혹은 그 위에 오브제를 배치한 피아노에서 힌트를 얻어 세 대의 피아노로 정교한 아상블라주를 만든 다음, 이를 연주하게 했다. (도159) 연주자 가운데 한 명인 독일 예술가 요셉 보이스는 마지막에 피아노를 도끼로 찍어 두 동강 냈다. 곧이어 백남준은 자석 같은 오브제로 텔레비전 화면에 새로운 패턴을 만드는 '조립된' 텔레비전까지 창작 영역을 넓혔다. (도160) 플럭서스 철학에서 창조와 파괴는 하나의 연속적 순환의 일부였다.

존 케이지로부터 더 많은 자극을 받아, 특히 '개념 악보conceptual score'라는 케이지의 아이디어를 통해 백남준, 조지 브레흐트, 라 몬테 영, 오노 요코 등 많은 플럭서스 예술가들이 선문답 같은 단순한 구절을 지시문으로 사용하

157
백남준
머리로 한 선 *Zen for Head*
1962
라 몬테 영의 <밥 모리스에게 부치는 구성 1960 10번>에 대해 선보인 퍼포먼스.
플럭서스 국제 신음악 페스티벌, 비스바덴, 독일

158
피아노를 조립하는 존 케이지.
1950년경
커닝햄 댄스 재단, 뉴욕

159
백남준
일체화된 피아노 *Integral Piano*
1958-63
피아노와 오브제들
135.9×139.7×45.1cm
빈 현대미술관

는 음악 퍼포먼스를 위한 악보를 만들었다. 이들 곡은 개인적 해석, 우연의 작용, 청중의 참여가 결과물을 결정하는 단일 제스처Single-Gesture 행위용이었다. 예를 들어 브레흐트의 〈드립 음악(드립 이벤트)Drip Music(Drip Event)〉 악보에는 '하나의, 혹은 다수의 퍼포먼스를 위한 것. 흘러내릴 물과 빈 그릇을 준비해 물이 그릇에 떨어지게 배치할 것. 두 번째 안: 흘리기dripping'라고 적혀 있다. 오노 요코는 1961년부터 뉴욕 시내에 있는 자신의 로프트에서 퍼포

160
백남준
자석 TV *Magnet TV*
1965
17인치 흑백텔레비전과 자석
98.4×48.9×62.2cm
휘트니미술관, 뉴욕

161
백남준과 샬럿 무어먼
**존 케이지의 "현 연주자를 위한
26분 1.1499초"의 연주**
*John Cage's "26′ 1.1499″
for a String Player"*
1965
고고 카페, 뉴욕

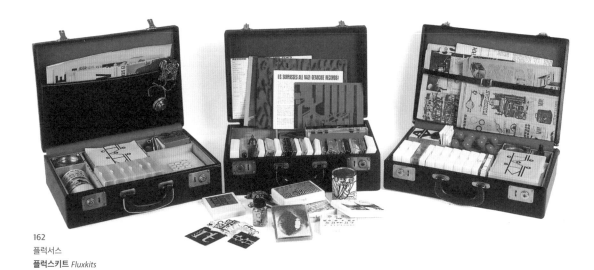

162
플럭서스
플럭스키트 *Fluxkits*
1964-65
혼합 매체와 비닐 케이스
30.5×44.5×12.7cm
길버트와 릴라 실버맨
플럭서스 컬렉션, 디트로이트

163
플럭서스
플럭스 연감 상자 *Flux Year Box*
1968년경
혼합 매체와 나무 상자
20.3×20.3×8.6cm
길버트와 릴라 실버맨
플럭서스 컬렉션, 디트로이트

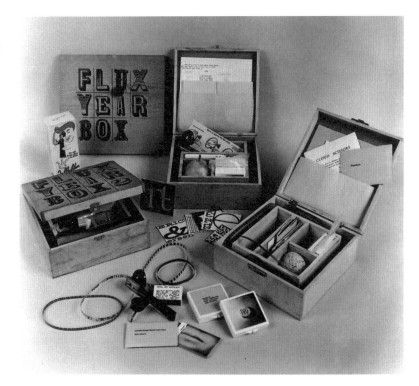

먼스와 음악 이벤트를 열었다. 그중 하나인 〈태양Sun Piece〉에는 '해가 정사각형이 될 때까지 바라보라.'라는 지시가 담겨 있다. 그 밖 예술가들의 악보는 물이 가득 찬 욕조 안으로 기어들어 가기, 퍼포먼스가 열리는 공간에 나비 풀어놓기 등을 요구했다. 백남준은 첼리스트 샬럿 무어먼에게 자기 몸을 악기로 삼아 연주하게 하는 퍼포먼스를 연출하기도 했다.(도161) 이런 플럭서스 곡들이 시험한 것은 음악에 대한 최소한의 요구였다. 몇몇 플럭서스 예술가들이 만든 플럭스 영화 역시 음악 이벤트들과 마찬가지로 한 가지 동작을 수행하는 데만 집중했다.

한편 마시우나스는 판매용 '에디션' 또는 '멀티플' 작품, 〈플럭스키트〉(도162) 〈플럭스박스Flux Boxes〉『플럭스 연감Flux Year Book』(도163) 등을 제작, 출판하는 데 몰두했다. 여기에 포함된 게임이나 퍼즐, 이벤트 악보, 플럭서스 예술가들이 만든 낱장 인쇄물들은 상자에 담겨 플럭스숍이나 우편 주문을 통해 판매되었다. 플럭서스가 가장 왕성하게 활약한 때는 1962년부터 1964년까지였지만, 그 정신만은 존속되었다. 추상표현주의, 비트, 해프닝에 가담한 미술가 대부분이 가진 거침없고 자생적인 경험과는 대조적으로 느슨하고 개념적인 플럭서스의 미학은 개념 미술Conceptual Art과 미니멀리즘에 중요한 선례를 제공했다. 그러나 플럭서스의 경계가 항상 유동적이었기 때문에 공식적인 미술사에서 누락되는 경우가 많다. 이러한 미술사를 바로잡기 위해서라도 플럭서스를 해프닝, 비트, 아상블라주와 함께 실제 세계에 발을 들여놓아 고차원적 예술을 일상적 삶의 영역으로 끌어들인 창조적 발명으로 바라봐야 한다.

1960

뉴 프론티어와
대중문화

1967

팝 문화의 지배

미니멀리즘—질서의 탐색

1964년 뉴욕 만국박람회

워홀의 팩토리—예술과 이미지 생산 공장

언더그라운드 영화 1960–1968

'공간에서 환경으로' 새로운 건축 비평

'무언의 소리'로 살아남은 순수 음악

저드슨 무용극단—포스트모던 무용의 탄생

구조 영화 1966–1974

1960년대는 마흔셋의 나이에 미 역사상 최연소 대통령에 당선된 존 F. 케네디의 1961년 1월 취임식으로 시작되었다. 젊음과 에너지, 카리스마를 갖춘 케네디는 미국의 정치·경제적 영향력이 점증하는 시기에 미국인들에게 자국에 대한 신뢰와 열정을 고취해주었다. 재임 중 케네디는 미국의 자신감을 국제 사회에 강력하게 각인시킨 일련의 사건으로 이름을 날렸다. 1962년 소련이 쿠바에 미사일을 설치한 것을 알게 되자 이를 철수하도록 압박을 가했고, 팽팽한 긴장감이 흐르는 대치 상황 속에서 외교적 수완과 적극적 대화, 신중한 대처로 결국 이를 관철했다. 이듬해 소련과 미국은, 비록 오래 지속되지는 않았지만, 냉전의 긴장을 완화하는 데 중요한 역할을 하게 될 핵실험금지조약Nuclear Test Ban Treaty에 서명했다. 또한 1960년대가 끝나기 전 미국인을 달에 착륙시키고 말겠다는 야심 찬 목표를 위시한 우주 프로그램에 대한 케네디의 열성적인 지원은 그 무엇보다 당시 시대정신을 극명하게 상징한다고 하겠다.

아울러 케네디 대통령은 중요한 두 가지 법안을 발의했다. 하나는 경제에 활기를 불어넣고 세금 혜택을 늘려 중산층을 두껍게 만들기 위한 감세 법안이었다. 이보다 더 중요한 것이 공민권 법안으로, 결국 후임자인 린든 B. 존슨 대통령에 의해 연방 의회에서 통과되었다. 케네디는 70퍼센트의 흑인 표를 얻어 대통령에 당선되었지만, 처음에는 흑인들이 선거를 통해 정치적 힘을 키워나가야 한다는 생각에 공민권 개혁에 신중한 자세를 취했다. 그러다 앨라배마주 버밍햄에서 흑인 폭동이 발생하자 공민권법Civil Right Act 입안을 심각하게 고민하기 시작했다. 1963년 3월 워싱턴 D.C.에서 마틴 루터 킹 2세

가 한 "나에게는 꿈이 있습니다."라는 명연설(도164)은 공민권 개혁 지원의
기폭제가 되었다.

한편 케네디는 텔레비전의 힘을 제대로 이해하고 적절히 활용한 최초의
대통령이기도 했다. 대선 기간에 공화당 후보인 리처드 닉슨과 텔레비전 생
방송 토론을 벌인 케네디는 눈에 띄게 잘생긴 외모 덕에 표심을 얻는 데 유
리한 고지를 점할 수 있었다.(도165) 또한 1962년 영부인 재클린 케네디는 새

164
1963년 마틴 루터 킹 2세가
워싱턴 D.C. 링컨 기념관 계단에서
'나에게는 꿈이 있습니다.'를
연설하는 모습.
1963
사진—밥 애들먼

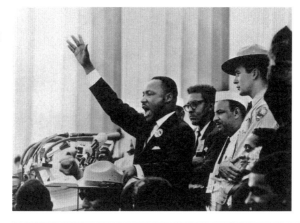

165
부통령 리처드 닉슨과
상원의원 존 F. 케네디의
텔레비전 공개 토론.
1960

로 단장한 백악관 내부를 텔레비전으로 소개하면서 전국의 가정을 '퍼스트 패밀리' 집안으로 불러 모으기도 했다. '카멜롯Camelot의 시대'로 불린 이 시절에는 국민 전체가 참여하는 국가적 차원의 미디어 이벤트들이 만들어졌다. 1963년 11월 케네디 암살로 인한 국가적 애도 기간에도 예외가 아니었다. 수백만, 수천만 명의 미국 국민이 저격 관련 속보를 보고 또 보았고, 엄숙한 장례식에도 텔레비전을 통해 전 국민이 참석했다.(도166)

케네디가 간파했듯 미디어의 영향력은 지금도 여전히 유효하다. 미디어는 광고를 쏟아내서, 그리고 필수품과 사치품 할 것 없이 소비를 부추기는 라이프 스타일을 조장해서 소비문화를 키워 왔다. 1960년에 이르자 상품 구매가 전 국민의 오락거리로 자리 잡게 되었다. 텔레비전과 자동차는 기존 성조기와 애플파이에 더해 미국의 본질을 대표하는 상징물이 되었다.

소비문화는 1950년대 미국을 급격하게 변화시키기 시작했다. 1955년 맥도날드가 첫선을 보였고, 같은 해 디즈니랜드도 문을 열었다.(도167) 표준화와 대량생산 시스템으로 일정한 품질 유지가 가능해졌고, 질 좋은 상품이 점점 늘어나 외국 소비자들까지 접근이 가능해졌다. 누구나 똑같은 햄버거와 코카콜라를 즐길 수 있게 되었고, 앤디 워홀의 말처럼 이들 제품은 영국 여왕에게나 길거리 행인에게나 같은 맛을 제공했다.

이제 막 확산하는 소비문화를 선점하기 위해 치열한 경쟁을 벌이던 기업들은 자사 제품을 돋보이게 하려고 찰스 임스나 도널드 데스키 같은 뛰어난 디자이너들을 고용했다.(도168) 이 시기를 대표하는 고전적인 상품 디자인(베르토이아Bertoia 의자, 임스Eames 안락의자, 사리넨Saarinen 외다리 테이블)과 포장 디자인(크레스트Crest, 타이드,(도169) 브릴로Brillo, 하인즈 케첩Heinz Ketchup, 코카콜라)은 약간만 손질되었을 뿐, 40여 년이 지난 지금도 여전히 생산되어 진열대 앞자리를 차지하고 있다.

마케팅과 광고, 시장조사가 실상은 얼토당토않은 선전 문구와 말도 안 되는 약속을 남발하는 행위를 뜻한다고 할지라도, 이제 소비자의 구매심리를 자극하는 10억 달러 규모의 산업으로 자리 잡았다. 새로운 샴푸는 당신에게 로맨스를, 새로운 세탁비누는 더욱 행복한 가정을, 담배는 강한 정력을 가

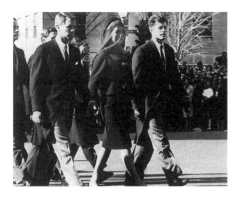

166
존 F. 케네디 장례식 행렬.
1963

167
맥도날드.
데스 플레인즈, 일리노이
1955-56년경

168
P&G사의 포장 디자인들과
도널드 데스키.
1950년대

169
타이드(Tide) 세제 박스.
1958

저다주는 상품으로 포장되었다. 이처럼 구매 동기 분석가들은 잠재의식 속의 두려움, 욕망, 죄의식, 불안을 교묘하게 이용해 소비자의 구매 욕구를 자극했다.[72] 이런 광고 이미지는 그 영향력이 파급적이고 공격적이어서 미국인의 삶과 정체성을 규정하는 본질적인 특징으로 자리 잡기에 이르렀다.

1964년 뉴욕 만국박람회

1964년 뉴욕의 플러싱 메도우 코로나 파크Flushing Meadows-Corona Park에서 개최된 만국
박람회의 모습과 분위기(도170)는 새로운 소비문화의 풍경을 반영했다. 1939년 같은 곳
에서 열렸던 만국박람회에서 대공황 탈출의 서광을 볼 수 있었다면, 1964년 만국박람회
는 이와 대조적으로 대기업의 성공과 독점을 축하하는 자리였다.

 박람회 조직위원장 로버트 모제스가 자유 경쟁 참가제를 도입하는 바람에 전시관 대
부분이 제너럴 일렉트릭, IBM, 포드, 제너럴 모터스, 굿이어, 듀폰 같은 거대 기업에 할당
되었다. 전시관 디자인을 통해 표현된 소비 이미지들은 팝아트처럼 분명했다. 굿이어의
관람차는 타이어 모양이었고, 에로 사리넨과 찰스 임스가 설계한 IBM 전시관 외양은 신
제품 셀렉트릭Selectric 타자기의 회전볼을 본떴으며, 제너럴 모터스 건물은 외팔보로 튀
어나온 벽이 바닥에서부터 경사져 휘어진 모양이 자동차 테일핀을 연상시켰다. 이런 건
축물은 그 자체가 노골적인 광고였다. 상업지구 도로변에 우후죽순처럼 세워지던 광고
물들, 혹은 라스베이거스 건축물이 보여준 광적이고 공상적인 상업 이미지(이는 곧 로버

170
길모어 D. 클라크, 피터 뮬러 뭉크
유니스피어 *Unisphere*
1964
뉴욕 만국박람회

트 벤투리 같은 팝 건축가들에 의해 이용될 것이었다)들과 보조를 맞추는 '광고 기표記表로서의 건축'이었던 것이다.

'우주 확장의 업적' '상호 이해를 통한 평화' '지구는 작다'와 같은 박람회의 공식 주제들은 과학과 기술공학의 진보가 세계를 하나로 통합시키고, 첨단공학과 통신망의 확대가 인류의 이해와 평화를 촉진함으로써 전 세계가 하나의 지구촌이 될 것이라는 오래된 믿음을 공고히 한 것이었다.

이 만국박람회가 사람들을 홀린 것 중 하나는 1961년 미국 최초의 우주인 앨런 셰퍼드가 처음 우주로 진출하면서 탄생한 진기한 물건들이었다. 관련 진열품, 전시, 가상 우주 여행이 박람회를 지배했다. 또한 정보화 시대가 도래하면서 인공위성, 레이저, 해저케이블, 컴퓨터, 복사기, 핵무기 같은 신기술공학과 통신 장비 역시 전시되었다. 한편 재생용 기

171
로이 리히텐슈타인
만국박람회 벽화
World's Fair Mural
1964
뉴욕 만국박람회, 뉴욕 전시관
베니어판에 유채
6100×4880cm
미네소타대학교미술관, 미니애폴리스

계, 인공 심장 판막, 의류용 합성 폴리머, 플라스틱 같은 혁신적인 제품들이 첫선을 보이는 기회가 되기도 했다.

신기술공학에 잠복한 환경 파괴의 기운과 잠재적 재앙은 이런 발명을 진보의 증거로 받아들였던 대중들에게는 감지되지 못한 상태였다. 이런 불감증은 베트남 전쟁, 에너지 위기, 스리마일 섬Three Mile Island 원전 사고, 러브 운하Love Canal 유독 폐기물 매립 사건, 산성비, 오존층 구멍, '스타워즈Star Wars'로 불린 우주 전쟁 무기 프로그램, 체르노빌Chernobyl 방사능 누출, 인도 보팔Bhopal 화학 공장에서의 독가스 유출, 우주왕복선 챌린저Challenger 호 폭발 같은 재앙을 불러왔고, 그런 뒤에야 대중들은 경이적인 신기술공학에 대한 천진난만한 장밋빛 전망에 의구심을 갖고 그 위험성에 심각하게 무게를 두기 시작했다.

1964년 만국박람회는 1939년과는 달리 건축적인 면에서는 특징이 없었고, 심지어 진부하기까지 했다. 로버트 모제스는 월터 도윈 티그, 폴 루돌프 등이 내놓은 뛰어난 제안들에 퇴짜를 놓았고, 1939년부터 박람회장을 관리해온 방식대로 순수 예술을 박람회와 결합하는 데 딱히 관심을 기울이지 않았다. 이런 미온적인 태도는 퀸스에 조셉 허시혼의 상설 미술관을 설립하기 위해 그의 컬렉션을 박람회에 전시하려던 계획까지 무산시키는 결과를 낳았다(결국 허시혼 컬렉션은 후에 워싱턴 D.C.에 있는 스미스소니언 재단으로 보내져 허시혼미술관과 조각공원에 전시되었다). 하지만 모제스는 바티칸의 동의를 구해 귀중한 작품 몇 점을 박람회장으로 옮겨 왔다. 개중에 인파가 하도 몰려 좌대 위에 올려놓고 관람

객이 그냥 보고 지나가게 했던 작품이 있었으니, 바로 미켈란젤로의 〈피에타Pietà〉였다. 고야, 벨라스케스, 피카소, 미로의 걸작들을 전시한 스페인 전시관도 큰 인기를 끌었다. 일반 대중은 확실히 이름난 미술가에게만 관심을 보였다.

　　뉴욕 전시관을 설계한 건축가 필립 존슨은 당시 현대 미술 쪽으로 방향을 잡고 원형극장 외부의 벽화와 조각을 앤디 워홀, 로이 리히텐슈타인,(도171) 제임스 로젠키스트, 로버트 인디애나, 로버트 라우셴버그, 존 체임벌린 같은 팝아트 작가를 섭외해 맡겼다. 그러나 워홀의 벽화 〈최악의 지명수배자 13인〉(도172)은 며칠 후에 정치적 이유로 덧칠되어 지워졌다(벽화에 묘사된 수배범 중에는 몇몇 악명 높은 마피아가 포함된 데다, 일부는 법원에서 무죄가 되는 바람에 넬슨 록펠러 뉴욕 주지사가 고소당할 것을 두려워한 탓이다). 박람회장 어디서도 찾아볼 수 없었던 불쾌한 사회문제를 워홀의 벽화가 환기했던 것이다.

리사 필립스

172
앤디 워홀
최악의 지명수배자 13인
Thirteen Most Wanted Men
1964
뉴욕 만국박람회, 뉴욕 전시관 벽화
(현존하지 않음)
캔버스에 실크스크린
25개의 패널
전체 6100×6100cm

팝 문화의 지배

팝아트는 재스퍼 존스, 로버트 라우셴버그와 아상블라주 작가들의 탐구에 기반하면서 예술과 삶을 한층 더 긴밀하게 근접시키고자 했던 또 다른 노력에 기원하고 있다. 그러나 팝아트는 미국 문화를 지배하던 물질만능주의를 거부하기보다 오히려 소비 제품, 포장, 미디어 아이콘들을 차갑고 기계적인 미술을 위한 원재료로 선택함으로써 이를 포용했다. 이런 실천이 앞서 100년 동안 다양한 추상 형식을 탐구했던 여느 전위 운동들과는 다른 확연한 변별점을 팝아트에 부여한다. 팝아트는 반동적이라기보다 혁명적인 최초의 구상주의representational 운동이었다. 이미 스튜어트 데이비스와 찰스 데머스가 1920년대와 30년대에 미국의 상업문화를 찬미한 바 있기 때문이다.

클래스 올덴버그, 짐 다인, 조지 시걸,(도173) 로이 리히텐슈타인, 톰 웨설먼, 제임스 로젠키스트, 로버트 인디애나, 리처드 아트슈웨거,(도174) 마리솔,(도175) 에드 루샤, 앤디 워홀 등 팝아트 작가들은 미국적 특징이 온전히 드러나는 독창적인 양식을 창조하기 위해 대중문화나 '인조man-made 환경'에서 특별할 것이 없는 통속적인 이미지들을 사용했다. 예술가들이 반응한 것은 미국의 새로운 시각적 풍경들, 즉 광고, 대형 광고판, 상품, 자동차, 노천 상점, 패스트푸드, 텔레비전, 쪽 만화 등이었다.(도176, 도177) 인쇄물, 영화, 텔레비전 등 각종 미디어에 기반한 현실로부터 다양한 이미지를 선택해 여러 가지 기계적인 방식을 통해 예술로 변환시켰다. 이들 작품은 이미지의 이미지, 복사물의 복사물인 경우가 흔했다. 이런 이중 과정은 대량생산, 대중매체, 마케팅이 구사하는 기법에 조응하는 것이다.

이들이 보여준 상업성에 기초한 기법과 이미지들을 생각할 때, 워홀, 리히

173
조지 시걸
시네마 *Cinema*
1963
조명을 넣은 플렉시글라스, 금속, 석고
299.7×243.8×76.2cm
올브라이트녹스미술관, 버펄로

174
리처드 아트슈웨거
르 프락시 Le Frak City
1962
아크릴릭, 셀로텍스, 포마이카
113×247.7cm
일마와 노먼 브래먼 컬렉션

175
마리솔
여인들과 개 Women and Dog
1964
나무, 석고, 합성 폴리머,
박제된 개 머리, 혼합 매체
186.8×194.6×67.9cm
휘트니미술관, 뉴욕

176
앤디 워홀
캠벨 수프 깡통, 델몬트, 하인즈 57 상자
설치 장면.
스테이블 화랑, 뉴욕
1964
사진—빌리 네임

177
에드 류샤
스탠다드, 아마릴로, 텍사스
Standard, Amarillo, Texas
1989년 인쇄
'26개의 주유소(Twenty-six Gasoline Stations)'
(1962) 포트폴리오 중.
젤라틴 실버 프린트
26×27.3cm
에밀리 피셔 랜도 컬렉션, 뉴욕

178
제임스 로젠키스트
본윗 텔러 백화점 쇼윈도.
뉴욕, 1959

179
앤디 워홀
본윗 텔러 백화점 쇼윈도.
뉴욕, 1961

텐슈타인, 로젠키스트, 루샤를 비롯한 다수의 팝아트 작가들이 광고 일러스트를 제작하거나, 레이아웃 디자인, 광고판 도색 등을 하며 상업 미술가로 일했다는 점은 그리 놀라운 일이 아닐 것이다. 라우셴버그와 존스(둘은 맷슨 존스라는 공동 예명으로 활동), 워홀, 로젠키스트는 모두 본윗 텔러 Bonwit Teller 백화점과 티파니 Tiffany's 매장 쇼윈도를 디자인했다.(도178, 도179) 작가들은 이런 상업적인 경험을 통해 디스플레이 기법뿐만 아니라 전시 효과의 중요성을 체득하게 된다. 이들에게 미술이란 소비사회의 풍경 속에 자리한 하나의 상품일 뿐이었다.

팝아트와 연관된 기계적이고 비非개성적인 양식은 그것의 역사를 따지기 힘들게 만든다. 사실 초기 팝아트 작품들(1958-62)은 비교적 느슨하고, 손으로 칠해졌고, 종종 제스처적인 특징을 띠어 추상표현주의와의 관련성이 엿보인다. 앤디 워홀은 춤 동작 도표, 쪽 만화, 광고 등의 초기 이미지들을 직접 손으로 그렸다.(도180, 도181) 손 작업은 올덴버그와 다인의 제스처적인 양식, 즉 '환경'과 해프닝부터 1960년대 초반 올덴버그의 채색 석고 조각과 짐 다인의 오브제가 부착된 모노톤 회화까지 이어지는 작품 스타일에서도 분명하게 드러난다.(도182) 로이 리히텐슈타인 역시 초기 만화 드로잉에서 표현주의적인 제스처를 사용했다. 이들 팝아트 작가에게 지대한 영향을 미친 인물은 1950년대에 이미 미국 국기와 코카콜라 병처럼 대중적인 아이콘을 물감을 흘리거나 얼룩지게 하는 등의 연금술을 발휘해 변형시킨 라우셴버그와 존스였다. 좀 더 거슬러 올라가자면, 대중문화와 광고의 영향력에 둔감하지 않은 덕에 '여인' 연작 초기 습작 가운데 하나에 카멜 담배 광고에서 잘라낸 여성의 입을 콜라주로 붙여넣은 액션페인팅의 대가 윌렘 드 쿠닝도 빼놓을 수 없다.(도183, 도184)

추상표현주의적 회화 방식과의 연결 고리는 1962년 워홀과 라우셴버그가 사진 실크스크린 photo-silkscreen 기술을 도입하면서 끊어졌다. 이 기법으로 사진 이미지를 곧장 캔버스 표면으로 전사하는 것이 가능해졌다. 실크스크린 전사법이 누구의 아이디어에서 기원한 것인가에 대해서는 워홀이 자신이 직접 발명한 것이라고도 했고, 라우셴버그로부터 기본적인 아이디어

180
앤디 워홀
딕 트레이시 *Dick Tracy*
1960
캔버스에 아크릴릭
200.7×114.3cm
데이비드 게펜 컬렉션

20세기 미국 미술

181
앤디 워홀
냉장고 *Icebox*
1961
캔버스에 유채, 잉크, 연필
170.2×134.9cm
메닐 컬렉션, 휴스턴

20세기 미국 미술

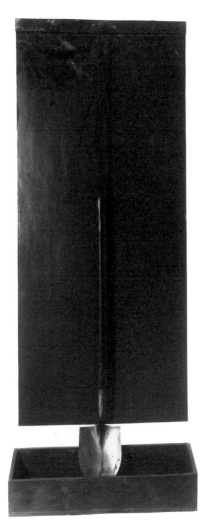

182
짐 다인
검은 삽 *Black Shovel*
1962
캔버스에 유채, 밧줄, 삽, 상자,
흙, 벽 패널
상자—30.5×96.5×30.5cm
벽 패널—243.8×96.5cm
소나벤드 컬렉션, 뉴욕

183
윌렘 드 쿠닝
여인 *Woman*
1952년경
종이에 유채, 에나멜,
종이 콜라주
37.5×29.5cm
토머스 B. 헤스,
뉴욕 메트로폴리탄미술관
공동 소장

184
카멜 담배 광고(세부).
1949

를 얻었다고 시인하기도 해 다소 혼선이 있었다. 일찍이 1958년에 라우셴버그는 신문과 잡지 사진 이미지들을 따서 용제에 담가 어느 정도 녹인 다음 뒷면을 문질러 종이에 전사하는 기법을 시도했다. 이 '사진 전사법photo transfers'이 1962년 들어서 훨씬 큰 스케일로 발전된 사진 실크스크린의 선례라는 사실은 분명하다. 이로써 캔버스 표면에 시각적 데이터를 그대로 옮기게 되었다. 잡지, 영화 스틸 포스터, 타블로이드지에서 얻은 다채롭고 풍부한 시각 정보들을 콜라주의 부속품으로써 캔버스에 부착하거나 풀로 붙이지 않고, 그 자체를 '레디메이드' 이미지로 전유해 화면에 기계적으로 옮길 수 있게 된 것이다.

185
로버트 라우셴버그
소급하여 I _Retroactive I_
1964
캔버스에 유채
213.4×152.4cm
워즈워스아테네움, 하트퍼드

라우셴버그의 캔버스는 우주 삼라만상을 포용하는 월트 휘트먼식 민주주의 정신으로 모든 감각 세계를 결합하는 이미지의 파편들로 가득 차 있다. 그가 폐품장에서 끌어모은 것 같은 이미지들의 공간에서는 어떠한 잡음, 즉 광고판이나 텔레비전 혹은 영사막 공간을 연상시키는 일종의 시각적 간섭이 화면에 산출되고 있다.(도185) 테크놀로지 시대의 이런 상품들, 즉 텔레비전, 프로젝션 스크린 등은 회화적 공간의 모델로 여겨져 온 거울과 창문을 대체하게 되었다. 그림 표면이 바야흐로 정보의 만화경을 받아들이면서, 미술사가인 리오 스타인버그가 말한 '평판 화면flatbed picture plane'을 창조한 것이다. 나아가 스타인버그는 평판 화면이 현대적 심상 그 자체에 대한 은유라고 보았다. 즉 "과포화된 장field에서 제자리를 찾기 위해 쉼 없이 주입되는 미처리 데이터들을 받아들이는 외부 세계 변환기"라는 것이다.[73]

라우셴버그의 '평판 화면'이 당대의 심상을 반영한 것이라면, 워홀의 실크스크린 회화는 마음과 기계의 결합을 함축한다고 할 수 있다. 워홀의 사진 실크스크린 사용은 워홀답게 특유의 퉁명스러운 진술로서 부풀려지기는 했으나 완전히 새로운 윤리를 도입시켰다. "회화는 너무 힘들다. 내가 보여주고 싶은 것은 기계적인 것인데, 기계는 문제점이 별로 없다. 난 기계가 되고 싶은데, 당신은?"[74]

워홀은 콜라주처럼 이미지를 집적하지 않고 마릴린 먼로, 캠벨 수프 깡통, 코카콜라 병 같은 단일한 이미지를 선택해 성상聖像처럼 홀로 있는 모습으

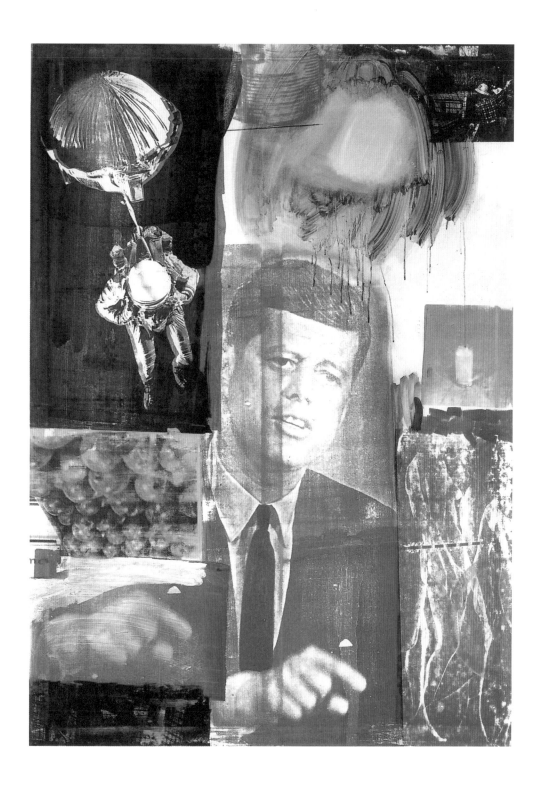

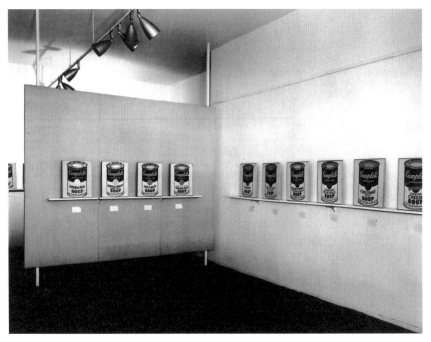

186
앤디 워홀
캠벨 수프 깡통
Campbell's Soup Cans 설치 장면.
페러스 화랑, 로스앤젤레스
1962

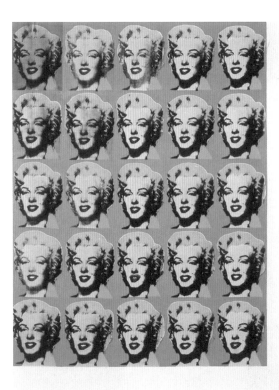

187
앤디 워홀
25개의 채색 마릴린
25 colored Marilyns
1962
캔버스에 아크릴릭
208.9×169.5×3.5cm
포트워스 현대미술관, 텍사스

188
앤디 워홀
녹색 코카콜라 병
Green Coca-Cola Bottles
1962
캔버스에 유채
210.2×145.1cm
휘트니미술관, 뉴욕

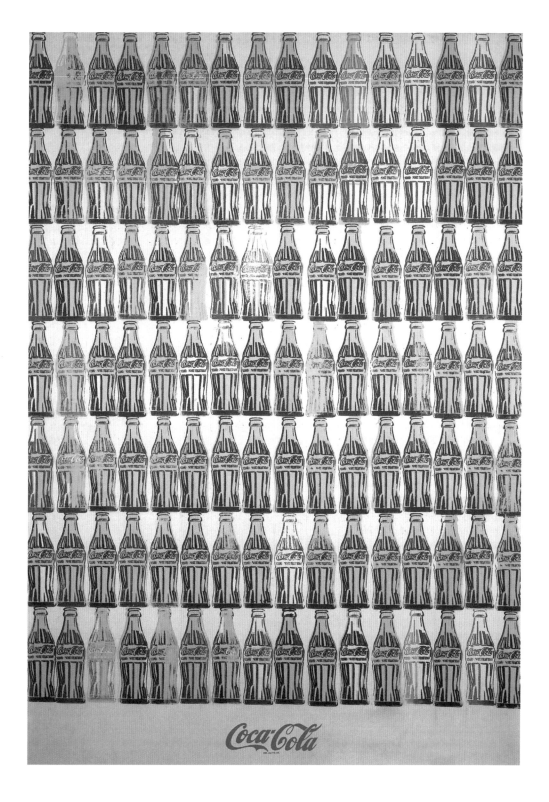

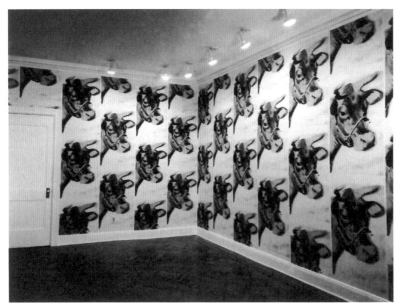

189
앤디 워홀
젖소 벽지 *Cow Wallpaper*
설치 장면.
레오 카스텔리 화랑, 뉴욕
1966

로, 또는 고속 윤전기에서 나온 인쇄 교정지 같은 격자형 구조로 반복 배치
했다. (도186-도188) 또한 캔버스에 '멀티플'들을 찍어내듯 같은 이미지를 끝없
이 변형했으며, 이 기법을 벽지에도 적용했다. (도189) 워홀은 조수들을 고용
해서 개인의 창조성이라는 개념을 충심으로 거부했다. 기계적으로 제작했
기 때문에 최종 작품에 조수들이 워홀보다 더 많이 '손'을 대곤 했다. 이는
'제스처'를 통해 캔버스 위에 실존주의적 불안angst을 표현하며 화실에서 홀
로 힘들게 작업하던 추상표현주의 예술가들의 신화와는 동떨어진 것이다.
워홀과 조수들은 '팩토리Factory', 즉 공장이라는 이름에 걸맞게 맨해튼 이스
트 47번가 작업장에서 조립 생산 방식으로, 어떤 때는 하루에 80개나 되는
작품을 기계적으로 찍어냈다.

워홀의 팩토리—예술과 이미지 생산 공장

1963년 말 앤디 워홀은 작업실을 뉴욕 47번가 이스트 231번지에 있던 모자 공장 꼭대기 층으로 옮겼다. 370제곱미터나 되는 한 층을 전부 터서 거울과 스크린 칸막이만으로 구분한 워홀은 스물한 살의 미용사와 빌리 리니치(후에 빌리 네임이라는 이름으로 알려졌다)라는 조명 기사를 고용해 배관 파이프며 창문, 천장, 부스러져 가는 벽돌 벽을 은색 포일로 싸도록 했다. 포일로 덮을 수 없는 바닥과 캐비닛, 공중전화 등은 모두 은색으로 칠했다. 번쩍이는 표면은 화장실도 예외가 아니어서 변기마저 은색으로 빛났다. 천장에는 사방으로 반사되는 무도회장용 반사공이 매달려 어두컴컴한 실내 공간 전체에 불규칙한 빛을 흩뿌리며 천천히 돌아갔다. 범상치 않은 컬러 선택에 대해 워홀은 이렇게 말한 바 있다. "암페타민(각성제의 일종) 같을 수도 있겠지만 은색을 고려해 보기에 완벽한 시대였다. 은색은 미래였다. 우주적인 것, 우주비행사 같은 것 (…) 또한 은색은 과거였다. 은막 같은 것 (…) 그리고 무엇보다도 은색은 나르시시즘이다. 거울 뒷면이 은색으로 되어 있다."(도190)

이전에 해 오던 일과 관련지어 워홀의 패거리들은 이렇게 고립되고 자동반사적인 작

190
앤디 워홀과 그의 팩토리.
페이스윌덴스타인맥길 화랑, 뉴욕

191
앤디 워홀과 제라드 말랑가가
캠벨 수프 깡통 작품을
실크스크린 인쇄하는 모습.
1964-65

업장을 '실버 팩토리Silver factory' 혹은 간단히 '팩토리'라고 불렀다. 미국 기업들이 중시하던 효율성과 순응성의 의미를 담고, 마약 사용과 제멋대로의 분위기까지 함축하고 있는 '공장'이라는 명칭은 이전 세대 예술가들의 '화실studio'이라는 개념을 의식적으로 전복시키는 역설적인 새 모델이었다. 바로 이 공장에서 워홀은 브릴로 박스 조각, 재클린 케네디 회화, 꽃 그림 등 광고와 각종 매체에서 따온 이미지를 이용해 가장 널리 알려진 연작들을 생산했다. 작품 생산 공장이라는 작업실 취지에 걸맞게 이들 작품은 워홀의 여러 조수, 특히 제라드 말랑가라는 시인의 도움을 받아 제작되었다.(도191)

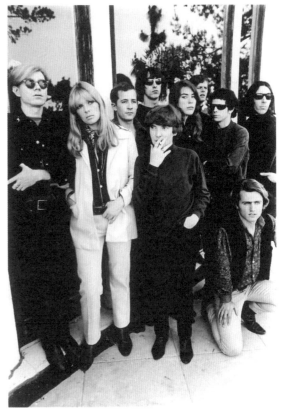

192
할리우드에서 앤디 워홀,
'벨벳 언더그라운드와 니코'
1966
사진—제라드 말랑가

워홀은 4년 동안 47번가 팩토리에서 〈엠파이어Empire〉〈헨리 겔드잴러Henry Geldzahler〉〈불쌍한 어린 상속녀Poor Little Rich Girl〉〈벨벳 언더그라운드와 니코The Velvet Underground and Nico〉〈첼시 걸스〉〈24시간 영화24 Hour Movie〉 등 50여 편의 영화를 제작·감독했다.

팩토리는 다운타운의 보헤미안과 업타운의 사교계 인사들(두 집단 모두 주류적 관점에서는 주변인에 속한다는 공통점을 갖는다)뿐 아니라, 믹 재거, 루 리드, 짐 모리슨 같은 록 음악가들까지 모여드는 뜨거운 사교장이었다.(도192) 워홀은 이렇게 다양하게 섞인 재능 있는 지역 예술가들 가운데서 대부분 즉흥성이 강한 자신의 영화에 출연할 배우를 골랐다. 그는 영화 제작 자체는 물론이고 유명 인사, 즉 스타를 생산해내는 데도 관심이 있었다. 나오미 리빈, 베비 제인 홀저, 이디 세즈윅, 브리지드 포크, 비바는 가장 잘 알려진 언더그라운드 유명인들로, 주어진 15분짜리 명성을 만끽했던 슈퍼스타들이었다.

1968년 초 워홀은 팩토리를 유니언 스퀘어 웨스트 33번지로 옮겼고, 6개월 후 그의 영화에 출연하고 싶다던 발레리 솔라나스라는 '팩토리 죽돌이'에게 저격을 당했다. 워홀은 몸을 추스르고 새로 이전한 팩토리를 계속 감독했지만, 앞서 몇 년간 보여주었던 독특한 에너지와 생동감까지 완전히 회복하지는 못했다.

유지니 차이

언더그라운드 영화 1960-1968

1960년대 초 카니발 같은 열광적인 분위기는 새로운 대안적 실천 간의 풍성한 혼합과 상이한 예술 매체 간의 유례없는 크로스오버를 산출했다. 이 속에서 언더그라운드 영화로 알려진 전위적인 영화 장르가 탄생하게 되었다. 뉴욕을 본거지로 한 언더그라운드 영화의 시작은 1959년 노골적인 성 묘사로 악명 높던 로버트 프랭크와 알프레드 레슬리 감독의 비트 영화 〈풀 마이 데이지〉였다. 그러다 1960년대 말에 이르러 검열감시법이 느슨해지자 언더그라운드 운동이 점차 확산했다. 언더그라운드 영화는 퍼포먼스, 해프닝, 팝아트, 플럭서스, 대안 연극, 록 음악, 댄스뿐만 아니라 새로운 공민권 운동과 환각제에서 영향을 받았고, 이들과 나란히 발전하면서 1960년대 초반 반체제 문화의 큰 줄기를 이뤘다. 영화 제작은 그 자체가 즉흥적 활동, 즉 퍼포먼스가 되었다. 1962년에서 1966년 사이에 백남준, 오노 요코, 폴 샤리츠, 조지 브레히트, 조지 마시우나스, 로버트 와츠, 시오미 미에코 등을 포함하는 미술가, 시인, 음악가, 작가들은 40여 편의 단편 플럭스 영화Fluxfilm를 만들었다. 이것들은 주로 단일한 행위 몸짓에 초점을 둔 실험적인 개념주의 작품이었다.

1962년 조나스 메카스, 스탠 브래키지, 셜리 클라크 등이 영화 제작자 조합을 설립, 이전의 영화 배급사였던 아모스 보겔의 '시네마 16'을 대체했고, 이 조합에 제출된 모든 영화를 받아들여 배급해서 언더그라운드 영화의 창구 기능을 했다. 퍼포먼스와 해프닝이 대안공간에서 열렸던 것처럼 메카스는 언더그라운드 영화를 뉴욕 주변 소극장에서 상영했다.

1960년대 초 반체제 문화는 해방의 상징과 힘의 근원으로서, 특히 '그로테스크'하고 성적인 신체를 찬미하면서 중산층의 취향과 규범에 도전했다. 메카스가 상영한 여러 영화, 잭 스미스의 〈현란한 피조물〉,(도193) 앤디 워홀의 초기작 〈키스Kiss〉(1663)와 〈오럴 섹스Blow Job〉(1964), 케네스 앵거의 〈스콜피오 라이징〉(도194)과 〈쾌락궁전의 창립Inauguration of the Pleasure Dome〉(1966), 바버라 루빈의 〈땅 위의 크리스마스Christmas on Earth〉(1963) 등이 관습을 노골적으로 위반하며 동성애를 다뤘다. 이들 작품에서 주류 할리우드 영화들은 터부, 성적 금기와 환상을 섞어 가며 반어적으로 인용되었다.

193
잭 스미스
현란한 피조물
Flaming Creatures
1963
16mm 필름, 유성,
흑백, 45분

194
케네스 앵거
스콜피오 라이징
Scorpio Rising
1963
16mm 필름, 유성,
컬러, 29분

　스미스의 〈현란한 피조물〉은 일말의 수치심도 없이 에로틱하고 가학적인 연극에 몰두하는 벌거벗은 암수 양성자와 복장도착자들이 현란하게 뒤범벅된 작품이다. 노골적인 성적 묘사로 인해 1964년 뉴욕 뉴 바우어리 극장에서 이를 상영하던 메카스가 체포되기에 이른다. 그해 언더그라운드 영화에 대한 검열이 계속되자 메카스를 위시한 전위 영화 운동가들은 기성 제도권에 맞선 싸움에서 수세에 몰리게 된다. 켄 제이콥스와 밥 플라이슈너가 공동 제작한 〈블론드 코브라_Blonde Cobra〉(1959-63)에서 스미스는 유아적 자포자기와 성적 열망을 품은 동성애자로 출연하는데, 너무 무정부적이고 체계가 없어 영화의 존립 기반 자체마저 부정하는 듯한 인상을 준다.

　주류 영화에 대한 공격 수위를 낮춘 영화는 조지 쿠차와 마이클 쿠차 형제가 만들었다. 할리우드 B급 영화를 패러디한 〈벗고 있을 때 안아줘요_Hold Me While I'm Naked〉(1966)에서 조지 쿠차는 감독 겸 배우로 출연했다. 앵거의 대표작인 〈스콜피오 라이징〉도 이와 유사하게 할리우드 영화에 반항하는 동시에 교감하는 양면적 태도를 보인다. 주인공 스콜피오와 바이크족의 동성애 하위문화를 담은 환상적인 이미지들 사이에 제임스 딘이 나오는 필름 조각이나 종교 집회의 모습이 팝 음악 속에서 교차 편집된 작품이다.

　앤디 워홀의 영화들은 1960년대 미국 언더그라운드 영화 제작의 감수성을 대변하

게 되었다. 워홀은 자기 그림에 유명 인사와 광고 등을 접목한 것과 같은 방식으로 대중 매체로서 할리우드 영화의 힘을 포용해 자신의 영화에 활용했다. 메카스가 상영한 많은 전위 영화를 본 워홀은 특히 잭 스미스의 작업에서 큰 영향을 받았다. 워홀의 영화 제작은 자기 그림 작업의 논리적 연장이었다. 1963년에서 64년 만들어진 워홀의 초기 영화로는 긴 시간에 걸쳐 단일한 행위를 기록한 〈키스〉〈엠파이어〉(러닝타임 8시간, 메카스 촬영)〈잠Sleep〉(6시간)〈먹기Eat〉〈헤어 컷Haircut〉〈오럴 섹스〉 등이 있다. 모두가 흑백, 무성, 무편집에다 프레임을 고정해 촬영했고, 초당 24프레임인 정상 속도보다 느린 16프레임으로 상영했다. 최소한의 내용과 단일 소재의 집중이라는 이들 영화의 특징은 워홀의 초상화와 미니멀리즘 미술의 희박성spareness을 떠올리게 한다. 아울러 영화라는 매체에 대한 탐구와 시간의 지속성을 강조한 점은 1960년대 후반에 출현한 구조 영화Structuralist film의 개념을 예견한 것이었다.

워홀의 초기 몇몇 작품에는 음향, 대본, 카메라 동작이 포함되기도 했다. 1965년 초 음향카메라를 구입하면서 장편 영화 길이의 유성 영화 제작으로 전환했다. 이때 만든 영화가 〈불쌍한 어린 상속녀〉〈비닐Vinyl〉〈캠프Camp〉〈나의 매춘부My Hustler〉(모두 1965년 제작) 등이다. 워홀은 할리우드의 고전적인 스타 시스템을 부활시켜 패러디했다. '팩토리'에서의 영화 촬영은 여장 남자, 매춘부, 친구, 배우 지망생, 폐인, 온갖 기인들을 끌어들였고, 워홀은 이들을 모두 출연시켜 동등하게 스포트라이트를 받도록 했다. 이디 세즈윅, 로널드 테이블, 제라드 말랑가, 테일러 미드, 베비 제인 홀저, 옹딘 등이 모두 워홀식 '스타'가 되었다. 저예산에 무표정한 포르노 영화인 〈소파Couch〉(1964)〈오럴 섹스〉〈키스〉를 비롯해 그 이후 제작한 가장 노골적인 작품 〈블루 무비Blue Movie〉(1968)에서도 전작들과 유사하게 주류 영화의 구조와 기대치를 전복시켰다.

1965년과 1966년에 워홀은 '이중 스크린 투사double-screen projection' 및 다중 스크린 배경 기술을 실험했는데, 1966년 벨벳 언더그라운드Velvet Underground와 함께 한 일련의 퍼포먼스에서 절정의 기교를 보여줬다. 이 중 하나인 '피할 수 없는 플라스틱 폭발The Exploding Plastic Inevitable'은 슬라이드 및 영화 투사와 광선 쇼를 라이브 록 공연에 결합한 종합 퍼포먼스였다. 워홀이 처음으로 상업적 성공을 거둔 이중 스크린 영화 〈첼시 걸스〉로 이어지면서 워홀의 영화들은 점점 더 전문적인 짜임새를 갖춰 나갔다. 〈살Flesh〉(1968)〈쓰레기Trash〉(1970)〈열기Heat〉(1972) 같은 컬러 장편 영화는 모두 폴 모리세이가 감독했고, 워홀은 자신의 초기 영화를 가능하게 해준 사교 서클과는 거리를 두었다.

크리시 아일스

1962년 가을, 라우센버그와 워홀이 실크스크린으로 첫 작품을 완성할 무렵, 팝아트는 뉴욕의 시드니 재니스 화랑에서 열린 '새로운 사실주의 작가'(도195) 전을 통해 대중의 관심 속으로 진입하는 데 성공을 거둔다. 대량 소비문화에 대한 팝아트 작가들의 노골적이고 거침없는 인용은 '지진 같은 충격으로 뉴욕 미술계를 강타'했다.[75] 시드니 재니스 화랑은 앞서 추상표현주의를 선도한 작가들의 작품을 주로 전시하면서 대표성을 가졌지만, 이 전시회를 계기로 드 쿠닝만 제외하고 나머지 모두는 화랑을 떠나게 된다.[76]

'새로운 사실주의 작가' 전은 미국 작가들을 좀 더 넓은 국제적인 맥락에 위치시키고자 미국 팝아트 작가인 앤디 워홀, 로이 리히텐슈타인, 제임스 로젠키스트, 톰 웨설먼, 짐 다인, 클래스 올덴버그, 로버트 인디애나, 조지 시걸, 웨인 티보(도196)의 작품을 유럽의 신사실주의 작가인 아르망 페르난데스, 장 팅겔리, 다니엘 스포에리, 이브 클랭, 마르샬 레이야스, 레이몽 앵스의 작품과 나란히 전시했다. 그럼에도 불구하고 한 가지 분명한 점은 민주주의 정신에 입각하면서 상업 미술과 소비문화를 고차원적인 예술로 승화

195
'새로운 사실주의 작가
(The New Realists)' 전
설치 장면.
시드니 재니스 화랑, 뉴욕
1962

20세기 미국 미술

196
웨인 티보
디저트 Desserts
1961
캔버스에 유채
61.3×76.5cm
페인웨버 그룹, 뉴욕

197
로이 리히텐슈타인
냉장고 The Refrigerator
1962
캔버스에 유채
172.7×142.2cm

시킨 새롭고 신선한 미국 예술의 시대가 도래했다는 사실이다. 대부분 미국 작가들의 출품작은 리히텐슈타인의 〈냉장고〉,(도197) 올덴버그의 석고 조각품 〈스토브The Stove〉, 짐 다인의 아상블라주 〈4개의 비누 접시Four Soap Dishes〉, 시걸의 석고와 나무 '타블로' 〈디너 테이블The Dinner Table〉, 티보의 회화〈샐러드, 샌드위치, 디저트Salad, Sandwiches and Desserts〉같이 여느 집안의 풍경과 일상적인 가정용품을 표현한 것이 특징이었다. 더욱 광범위한 소비상품 래퍼토리에서 뽑아낸 이들 작품의 소재는 상업적인 인쇄 기법(리히텐슈타인이 활용한 '벤데이 망점Benday Dots'), 대형 광고판(로젠키스트가 일상의 세부나 단면을 과도하게 확대한),(도198-도200) 교통 표지판(인디애나의 정갈하고 선명한 그래픽 표지판) 등에서 원용한 기법을 빈번하게 사용하면서 차갑고 무표정한 스타일로 표현되었다. 심지어 다인이나 올덴버그도 이전의 지저분한 표현주의적 양식을 제거하고, 선명하고 깔끔한 '하드에지' 외양으로 전환했다.

이 전시로 인해 팝 작가들은 갑작스레 스포트라이트를 받게 되었고, 곧바

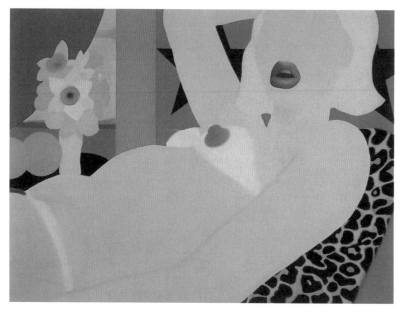

198
톰 웨설먼
거대한 미국의 누드 57번
Great American Nude #57
1964
보드에 합성 폴리머 물감
122.7×165.7cm
휘트니미술관, 뉴욕

로 화상, 수집가, 기관, 언론 매체들이 기꺼이 이들을 수용했다. 반질거리는 고급 잡지는 앞다퉈 새로운 미술 현상을 비중 있게 다뤘으며, 졸부 수집가들은 요란을 떨며 이들 작품을 사들였고, 미술에 문외한인 사람들까지도 자신이 잘 알고 있거나 친숙한 것을 묘사한 작품들 앞에서 호의적인 반응을 보였다. 이런 시류에 편승하지 않은 유일한 집단은 바로 미술 비평가들이었다. 무엇보다 팝아트는 추상표현주의에 담긴 인본주의적 가치를 지지하던 사람들에 대한 모독이었다. 많은 비평가는 팝아티스트들이 보여준 소비문화에 대한 무비판적 포용이 마치 '이길 수 없다면 손잡아라If you can't beat it, join it.'라는 속담 같은 것이라고 여겼다. 영국 학자이자 비평가인 허버트 리드는 팝아트 작가들이 '형식적인 엄중함을 희생'시켰을 뿐만 아니라 '독창성과는 확연히 구분되는 신기함'만을 대변한다고 비판했다.[77] 또한 영웅적이고 신화적인 차원의 특징이 결여된 점에 대해서도 유감을 표했다.

 팝아트는 미학적인 면에서 이상적인 기념비성monumentality을 추구한 모더니스트들의 강령을 거부한 전위 운동이었다. 무엇보다 중요한 것은 고급문화와 대중문화 형식을 융합한 팝아트가 '대중문화의 상품 생산을 새로운 형

199
톰 웨설먼
정물화 36번
Still Life Number 36
1964
캔버스에 유채, 콜라주
4개의 패널
전체 304.8×488.3cm
휘트니미술관, 뉴욕

200
제임스 로젠키스트
차기 대통령 *President Elect*
1960
메소나이트에 유채
3개의 패널
전체 213.4×365.8cm
국립현대미술관, 퐁피두센터, 파리

식과 유행을 창조하는 가상의 실험실로 다루면서' 소비주의를 비판하기보다 오히려 찬미하는 듯했다는 사실이다.[78] 〈아트 매거진Arts Magazine〉의 보수적 편집자 힐턴 크레이머는 "팝아트의 사회적 효과는 단지 상품, 통속성, 저속함의 세계와 우리를 화합시키는 것인데, 바꿔 말하면 광고 미술의 효과와 구별되지 않는다."라고 생각했다.[79] 또 다른 비판은 팝아트가 그것이 전용하고 있는 이미지들을 변형시킨 것처럼 보이지 않는다는 것, 평론가들이 느끼기에 팝아트의 결함은 진정성이 없는 단순 복제에 그쳤다는 점이었다. 이를 두고 미술사가인 도어 애쉬턴은 "팝 미술가들의 태도는 소심하기 짝이 없다. 해석이나 재현에 대한 열정 대신 표현에 그칠 뿐이다."라며 개탄했다.[80]

비평가들은 팝아트를 퇴폐적이고 비도덕적이며 반인간적이고, 심지어 허무주의적인 예술로 바라봤다. 그들은 바람직한 미적 취향에 대한 팝아트의 명백한 반역을 견딜 수 없었다. 어떤 이들은 대중들이 팝아트를 수용하는 데 의아해하며 "수 세기 동안 아름답고 진기한 작품을 수집하는 것을 뜻하던 미술품 컬렉션의 본질이 근 몇 년 사이에 완전히 바뀌는" 신호로 받아들이기도 했다.[81]

이런 신랄한 비판에도 불구하고 팝아트는 미국과 다른 나라의 관객들을 사로잡으면서 기성 평단의 신뢰도에 치명타를 가했다. 물론 영국의 비평가이자 구겐하임미술관 큐레이터인 로렌스 앨러웨이로 대표되는 팝아트 지지자와 변호인들이 없지는 않았다. 사실 '팝아트'라는 용어를 지면에서 최초로 사용한 이가 바로 앨러웨이였다. 그는 1958년 영국독립미술가그룹British Independents Group이 '이것이 내일이다This is Tomorrow' 전을 통해 보여준 초기 팝 경향과 매스 미디어로부터 차용한 이미지에 관해 설명하면서 이 용어를 처음 썼다. 또 다른 팝아트 옹호자로는 메트로폴리탄미술관의 젊은 큐레이터인 헨리 겔드잴러와 유태인미술관 큐레이터 앨런 솔로몬을 꼽을 수 있다. 두 사람은 팝아트의 배면에 소비문화를 찬미하면서도 조롱하는 양면적 가치가 함께 깔려 있음을 알아보았고, 이런 양면성이야말로 팝아트가 가진 힘의 열쇠라고 생각했다.

팝아트가 미술시장에서 성공을 거둔 데는 신세대 화상들(앨런 스톤, 마사

201
재스퍼 존스
채색 청동(맥주 캔)
Painted Bronze(Ale Cans)
1960
청동에 유채
14×20.3×12.1cm
루트비히미술관, 쾰른

잭슨, 리처드 벨라미, 시드니 재니스, 엘리너 워드, 아이반 카프, 어빙 블럼, 레오 카스텔리)과 미술품 수집을 사회적 지위의 상징으로 여긴 자수성가형 수집가들(로버트 스컬, 프레더릭 와이스먼, 벤 헬러)이 일조했다. 큐레이터, 수집가, 화상들의 관심은 비평적 지지의 빈곤을 보상하고도 남았다. 레오 카스텔리를 필두로 한 새로운 유형의 화상들은 영민한 마케팅과 프로모션, 세일즈맨십의 덕목을 제대로 이해하고 있었다. 간혹 이들이 보여준 뻔뻔한 태도는, 팝아트가 그러했듯, 지난 시대와 불화를 일으키기도 했다. 재스퍼 존스의 유명작 발렌타인 맥주 캔 조각(도201)은 실제로 드 쿠닝이 레오 카스텔리에 대해 "그 개새끼, 맥주 캔 두 개만 갖다 줘 봐. 그것도 팔아먹을 수 있는 놈이지."라며 빈정거린 데서 영감을 얻어 만들어진 작품이다.[82] 카스텔리는 유럽에서의 연줄을 이용해, 특히 전 부인인 일리애나 소나벤드가 파리에서 운영하는 화랑을 통해 팝아트의 해외 판매를 촉진했다. 나아가 자신이 관리하는 미술가들의 작품을 최대한 노출하고자 세계 전역을 연결하는 위성 화랑망

을 구축했다.[83]

미술가들 역시 마케팅의 혜택을 이해하게 되었고, 자신들이 점차 주목받는 대중적 인사가 되면서 미디어의 영향력을 어떻게 돈으로 환산할 것인지도 알게 되었다. 이들은 대중의 환심을 사려 애썼고, 발행 부수가 많은 잡지와 빈번하게 인터뷰하면서 비평가들의 부정적 반응을 자신들을 위해 역이용했다. 이런 미술가들은 전문가들의 해석이라는 중간 과정을 생략한 채 직접 대중을 상대로 이야기할 수 있게 되었다. 이와 같은 현상은 미술가들이 사회 속에서 자신의 위치를 인식하는 방식을 극적으로 바꿔 놓았다.

팝 미술가를 통틀어 홍보와 선전의 예술을 완벽하게 구사하면서 문화산업을 가장 탁월하게 이용하고 변형시켰던 인물이 바로 앤디 워홀이다. '페르소나'●에 대한 대중의 컬트적 숭배를 간파한 워홀은 엘리자베스 테일러, 마릴린 먼로, 엘비스 프레슬리, 말론 브란도 같은 '슈퍼스타'(이 용어를 처음 만든 것도 워홀이다)를 비롯해 유명 사교계 인사와 친구들의 초상화 작업(도 202)을 해서 이들 유명 인사를 찬미하는 동시에 이용했다. 그는 자신만의 페르소나도 개발했다. 은색 가면을 즐겨 쓰거나 단음절로 대답하는 등 별난 습관을 지닌 무표정하고 창백하며 수동적이고 무성無性적인 독특한 캐릭터였다. 워홀의 궁극적 제조품은 바로 자기 자신이었다. 심지어 대학 강연에 자신의 복제품을 대신 보내기도 했다. 늘 꽃미남, 예술가, 여장 남자, 록스타들을 몰고 다닌 그는 어떤 사교 모임에서나 활력을 불어넣었다. 유명세에 대한 예리한 통찰력은 필연적으로 워홀을 대중매체 분야에 직접 뛰어들게 만들어 최초로 상업적 성공을 거둔 영화 〈첼시 걸스〉(도203, 도204) 등을 감독하게 했을 뿐 아니라, 1969년 가을에는 사람들에게 자칭 '15분의 명성'이라 한 기회를 주고자 잡지 〈인터뷰〉(도205)를 발간했다.

워홀은 자신의 사업가적 기질에 대해 훗날 이렇게 술회했다. "사업 예술은 예술 다음 단계다. 나는 상업 미술가로 출발했지만, 사업 예술가로 마감하고 싶다 (…) 사업 수완이야말로 가장 매력적인 예술이다."[84] 그는 시대정신을 간파하고, 각종 제안을 끌어오고, 다른 사람의 개념을 실행에 옮기는 데 있어 천재적이었다.(도206) 평론가들은 특히 이런 점 때문에 짜증 섞인 반

202
앤디 워홀
에델 스컬 36회
Ethel Scull 36 Times
1963
캔버스에 합성 폴리머 물감으로
실크스크린
203.2×365.8cm
휘트니미술관, 뉴욕

●
Persona
그리스 어원으로는 연극배우가 쓰는 탈을 가리킨다. 주로 심리학에서 '외적 인격' 또는 '가면을 쓴 인격'을 뜻하는 용어로 쓰이며, 예술과 영화에서는 종종 창작자와 감독의 예술적 분신을 뜻한다.

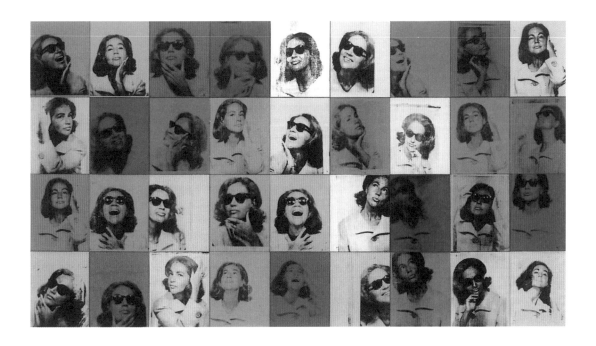

203
앤디 워홀
<첼시 걸스(The Chelsea Girls)> 중
'울고 있는 니코(Nico Crying)'의 니코.
1966
앤디 워홀 미술관, 피츠버그
카네기대학교미술관

204
앤디 워홀
<첼시 걸스> 중 '포프 온딘 이야기
(The Pope Ondine Story)'의 온딘.
1966
앤디 워홀 미술관, 피츠버그
카네기대학교미술관

205
<인터뷰(Interview)> 창간호.
1969

206
앤디 워홀 이벤트를 위한
현수막.
뉴욕, 1966

20세기 미국 미술

응을 보였다. 워홀이 기술적인 기량뿐만 아니라 아이디어마저 부족한 인물로 보였기 때문이다. 하지만 시간이 지나면서 그 어느 것도 결여되지 않았다는 사실이 분명해졌다. 오히려 돈과 유명 인사, 슈퍼스타라는 사회적 지위에 대한 요란스러운 애정 행각을 통해 예술과 사회의 관계를 영원히 바꿔 놓은 탁월하면서 복잡한 인물이었다. 그는 문화 전반에 작용하고 있는 어떤 것, 즉 유명세가 천재성을 대체해 새로운 권위로 부상했다는 통념을 반영했다.

팝아트는 또한 미술계의 경제적 구조 변화를 불러왔다. 전위 예술로서는 최초로 '멋'의 정점에 올랐을 뿐만 아니라 세련된 도시 중산층이 과다한 입장료에도 아랑곳하지 않고 전시 개막식에 몰려들어 기꺼이 환영해준 것 역시 팝아트였다. 로버트 스컬이 로젠키스트의 〈F-111〉을 6만 달러에 샀다는 식의 작품 매매 뉴스가 〈뉴욕 타임스The New York Times〉 1면과 〈타임〉에 실리게 되었다.[85] 1960년대 호황기에 당대contemporary 미술은 '빅' 비즈니스, 실질적 화폐, 수익성 투자, 투기성 성장주가 되었다. 앨런 캐프로에 따르면 '미술 대중art public'은 "더 이상 호의적이든 아니든 미술가가 주식 반응처럼 의존해 온 소규모의 선택받은 집단이 아니다. 이제는 대규모의 분산된 다수가 되어, 조만간 '일반 대중the public-in-general'이라 부르게 될지도 모른다. 이렇듯 미술 관객의 팽창에는 붐을 이루는 화랑과 미술관은 차치하고서라도, 주간지 독자, 텔레비전 시청자, 국내외의 만국박람회 관람객, '문화' 클럽 회원, 통신 판매되는 미술강좌 신청자, 자선단체, 시정개선위원회, 정치활동가, 학교, 대학교 등이 포함된다 (⋯) 이런 폭넓은 관심은 미술적 실천의 자극제가 된다."[86]

팝아트와 대중은 공생 관계를 발전시켰다. 전위 예술과 대중의 밀월 관계가 비단 뉴욕만의 국지적 현상은 아니었다. 대중문화의 메카인 로스앤젤레스에서도 1960년대에 지역성을 띠는 팝아트가 번창했다. 캘리포니아 남부의 독특한 하위문화가 개성 있는 팝 브랜드를 만들어내면서 에드 루샤, 데이비드 호크니, 비아 셀민스, 조 구드, 빌리 알 벵스턴 같은 미술가들은 발전하는 도로변, 요란한 간판, 차량 개조 문화, 서핑 문화, 할리우드, 로스앤젤레

스 특유의 태양과 날씨, 스모그에 반응했다.

　로스앤젤레스 팝아트의 리더 격인 에드 루샤는 문자를 이미지처럼 활용하는 초현실적 유희를 통해 언어적으로 재치 있는 문자 그림을 제작했다. 눈속임 기법*으로 정밀하게 그린 '에이스Ace' '홍크Honk' '할리우드Hollywood' '스팸Spam' '20세기 폭스20th Century Fox' 등의 단어는 액체를 흘린 흔적, 떠다니는 유령, 물방울, 광선, 3차원 블록 같은 모습으로 등장한다.(도207) 〈실제 크기〉(도208)에서는 스팸 깡통이 혜성처럼 우주 속으로 던져지고 있는데, 로이 리히텐슈타인의 역동적인 전쟁 만화 〈콰〉(도209)에 말장난을 건 작품인 듯하다. 드로잉, 회화, 사진첩을 넘나든 루샤의 다른 작품에는 '할리우드' 간판, 야자수, 주유소, 선셋 대로를 따라 늘어선 아파트와 건물 등 로스앤젤레스 특유의 풍경이 혼합되어 있다.

　비아 셀민스는 방열기, 빗, 지우개 같은 평범한 집안 물건들을 묘사하면서 하드에지 리얼리즘과 실제 크기의 왜곡을 통해 르네 마그리트를 연상시키는 초현실주의적인 낯선 부조화를 파고들었다.(도210, 도211) 조 구드는 평범한 우유병 뒤편에 풍부한 색채를 넓게 펼쳐 놓아 로스앤젤레스 교외의 빛과

207
에드 루샤
**8개의 스포트라이트와
대형 트레이드마크**
*Large Trademark with
Eight Spotlights*
1962
캔버스에 유채
170×338.1cm
휘트니미술관, 뉴욕

●
Trompe-l'oeil
트롱프뢰유. 'trick the eye'라는 말뜻 그대로 시각의 착시 현상을 이용해 2차원 그림을 3차원 실물처럼 보이도록 극사실적 정밀묘사 기법으로 그린 '눈속임 그림' 혹은 그 기법을 가리킨다.

208
에드 루샤
실제 크기 *Actual Size*
1962
캔버스에 유채
170.3×183cm
로스앤젤레스 카운티미술관

209
로이 리히텐슈타인
쾅 *Blam*
1962
캔버스에 유채
172.7×203.2cm
예일대학교미술관, 뉴헤이븐

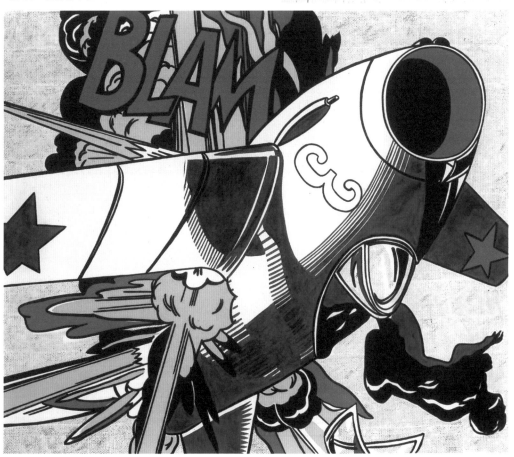

210
비아 셀민스
핑크 펄 지우개
Pink Pearl Eraser
1967
발사나무에 아크릴릭
16.8×50.8×7.9cm
오렌지카운티미술관, 캘리포니아

211
비아 셀민스
히터 *Heater*
1964
캔버스에 유채
120.8×121.9cm
휘트니미술관, 뉴욕

212
빌리 알 벵스턴
스털링 *Sterling*
1963
보드에 유채, 라커
148.6×148.6cm
휘트니미술관, 뉴욕

분위기를 암시하고 있다. 미국으로 이주한 영국 작가 데이비드 호크니 역시 로스앤젤레스 특유의 햇빛, 식물, 집합주택, 수영장을 비슷한 방식으로 그린 반면, 빌리 알 벵스턴은 갈매기 모양의 계급장, 하트, 붓꽃 같은 반복적인 주제를 사용한 단순한 하드에지 그림에 모터사이클의 엠블럼과 로고를 사용했다. (도212) 심지어 비트의 주술사라 할 월리스 버먼도 1960년대에 대중적 이미지, 비의적 인용들, 초현실적인 병치로 채워진 트랜지스터 라디오를 격

20세기 미국 미술

213
월리스 버먼
무제 *Untitled(A7-Mushroom,*
D4-Cross)
1966
패널에 베리팩스(Verifax)
콜라주
115.6×121.9cm

자형 복사지 포맷에 앉힌 팝의 변형품을 만든 바 있다.(도213) 이들은 개인적 창의성 때문에, 아울러 초현실주의에 강하게 매료되어 미 동부 해안의 동료 미술가들이 정의해 놓은 팝아트의 범주를 다소 무시하기도 했다.

　로스앤젤레스 미술계는 경제 호황에 힘입어 1960년대에 더욱 번성해 갔다. 진보적인 화랑촌인 라 시에네가 대로변을 따라 생겨났다. 한때 월터 홉스와 에드워드 키인홀츠가 운영했다가 어빙 블럼에게 넘어간 페러스 화랑은 지역 미술가들을 지원했다. 이 중에 빌리 알 벵스턴, 에드 루샤, 존 앨툰 등은 곧 전국적인 주목을 받게 되었다. 페러스 화랑은 1962년 거의 똑같은 캠벨 수프 깡통 50점을 선보인 워홀의 첫 개인전을 열게 해준 곳이기도 하

다. 웨스트우드에 있는 드웬 화랑 역시
신진 예술을 후원했다. 이곳 미술계는
미술 전문지 〈아트포럼Artforum〉이 1964
년 본사를 샌프란시스코에서 로스앤젤
레스로 이전하면서 더욱 고무되었다
(이후 〈아트포럼〉은 1966년 뉴욕으로 옮
겼다). 필립 라이더와 존 코플런스의 책
임하에 이 잡지는 현지 미술 활동을 정
기적으로 다루면서 로스앤젤
레스를 전국적 차원의 문화
권으로 만들었다(그래픽 디자
인과 레이아웃은 '에디 러시아'
라는 예명을 쓴 에드 루샤가 맡
았다). 로스앤젤레스 문화계
가 도약하게 된 또 다른 주요
인은 1960년 포드 재단의 후
원금으로 설립되어 초창기에
는 석판화에 전념했던 준 웨

인의 타마린드Tamarind 판화 공방의 존재였다. 이곳의 대표 판화가이던 켄
타일러도 결국 1965년 제미나이Gemini 공방을 설립했다. 두 공방은 로스앤
젤레스에서 작업하고자 하는 미 전역의 미술가들을 끌어들이게 된다.

팝아트가 톡톡 튀고, 신선하며, '쿨'한 것의 척도로 여겨지면서 '신바람
swinging 60년대'에 수적인 면에서, 영향력 면에서 팽창하던 젊은 세대에 크
게 어필한 것은 놀랄 일이 아니다. 베이비 붐 덕에 1960년대 말 미국 인구
절반이 25세 이하였다. 미술가와 수집가의 나이 또한 과거 어느 때보다 젊
었다. 1967년 로버트 마더웰은 "미술계가 무척 젊어졌다. 전체 인구가 그렇
듯."이라고 평한 바 있다.[87] 1950년대 처음 소비자로서 힘을 갖게 된 미국
젊은이들은 팝아트를 자신들 삶의 거울로 포용했다. 또 이들은 미디어 지향

214
존 F. 케네디와 재클린 케네디,
캐롤라인 케네디.
1960년대 초반

215
대니 라이언
**앨라배마주 셀마의
SNCC 노동자 두 명**
*Two SNCC Workers,
Selma, Alabama*
1963
젤라틴 실버 프린트
18.4×27cm
휘트니미술관, 뉴욕

216
케임브리지 비폭력 행동 위원회
회장 글로리아 B. 리처드슨이
계엄령을 집행하려는
국가경비대원들의 명령에
대응하는 모습.
케임브리지, 메릴랜드
1963

적이었고, 명성이나 구경거리, 멋에 몰두했을 뿐만 아니라 미디어 영웅인 대통령을 가지고 있었다. 존 F. 케네디는 최초로 젊은이들이 자신과 동일시할 수 있던 대통령이었고, 카멜롯의 마술이 그들을 사로잡았다.(도214)

흑인 십 대들이 철통같은 흑백 분리주의에 용감히 맞선 1950년대와 마찬가지로 60년대 젊은이 모두가 물질만능주의에 빠지거나 관능에 홀린 것은 아니었다.(도215) 자유를 구가하는 운동이 남부를 휩쓸고 있었고 1963년에는 워싱턴 D.C.에서 열린 공민권 쟁취를 위한 대규모 행진, 캘리포니아대학교 버클리 캠퍼스에서 벌어진 학내 언론 자유 운동, 1967년까지 격렬하게 이어진 베트남전 반대 시위 같은 '사회적 행동주의Social Activism' 역시 청년 문화에서 소비주의만큼이나 큰 부분을 차지했다.(도216) 이 지점에서도 케네디 본인의 행동이 자극제가 되었다. 즉, 평화봉사단Peace Corps을 설립, 미국 젊은이들을 후진국에 파견해 교사와 기술 자문가로 봉사할 기회를 준 것이다. 또한 앞에서 살폈듯이 공민권 법안도 발의했다. 그러나 대통령으로서 젊은이들에게 가장 큰 영향을 미친 행동을 꼽자면 1960년 1월 취임식 연설이 될 것이다. "나에게는 꿈이 있습니다."라는 마틴 루터 킹 2세의 연설이 그러했듯, "조국이 당신을 위해 무엇을 해줄지 묻지 말고, 당신이 조국을 위해 무엇을 할 수 있는지 자문해 보십시오."라는 케네디의 호소는 젊은 세대 미국인을 고무시켰다.

그렇다면 팝아트는 이처럼 부상하던 사회적 행동주의의 어느 지점에 끼어들 수 있을까? 연대기적으로 보자면 팝아트는 케네디 취임을 계기로 확산한 합의 문화에 대한 자신감, 그리고 그의 암살 이후 합의 문화의 와해, 둘 사이의 전환기에 전개되었다. 소수의 팝 작품은, 비록 입장에 특징적인 모호함을 보이기는 하지만 그 시대의 도덕적 쟁점들에 반응하고 있는 것처럼 보인다. 전투 장면으로 채운 리히텐슈타인의 전쟁 만화들,(도217) 음식물과 일반 소비 제품들 옆에 원자탄 폭발과 전투기들이

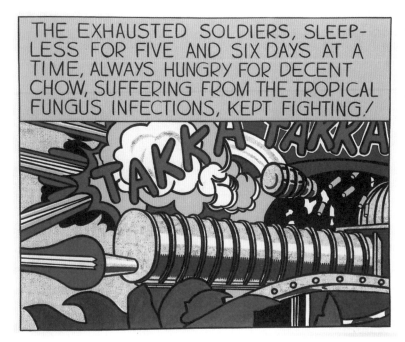

217
로이 리히텐슈타인
타카 타카 Takka-Takka
1962
캔버스에 유채, 마그나 물감
142.2×172.7cm
루트비히미술관, 쾰른

보이는 로젠키스트의 벽화 〈F-111〉,(도218) 피터 솔의 풍자만화,(도219) 로버트 인디애나의 〈먹기/죽기〉,(도220) 할렘 거리의 역동적인 삶과 20세기 아프리카계 미국인들의 파란의 역사를 표현한 로메르 비어든의 다채로운 콜라주와 포토몽타주photomontage,(도221) 워홀의 죽음과 재앙에 관한 강렬한 연작(도222-도225) 등이 이에 해당한다. 워홀은 처음에 상업적으로 이익이 되지 않던 이들 연작에서 전기의자, 자동차 충돌, 비행기 사고나 인종 폭동에 관한 타블로이드 신문의 헤드라인, 케네디 대통령 장례식장의 재클린 케네디의 다중상 등 다양한 이미지를 실크스크린으로 찍어냈다.

전체적으로 보면 팝아트는 사회·정치적 쟁점에 별 관심을 보이지 않았다. 그러나 소비자본주의의 '호사스러운' 문화, 그것의 관능성과 절대적 통속성의 모순을 잡아냈다. 나아가 팝 작가들은 대중문화에서 발견한 이미지들을 반복하거나 여러 장을 시리즈로 제작하는 것은 물론이고 기계로 찍어내는 것도 서슴지 않으면서 예술가의 창조적 독창성에 뿌리를 두었던 모더니스트(과거의 거장은 말할 것도 없고)의 신념에 도전했고, 유일성uniqueness과

218
제임스 로젠키스트
F-111(세부)
1964-65
알루미늄, 캔버스에 유채
304.8×2621.3cm
뉴욕 현대미술관

219
피터 솔
사이공 *Saigon*
1967
캔버스에 유채
236.9×361.3cm
휘트니미술관, 뉴욕

220
로버트 인디애나
먹기/죽기 *Eat/Die*
1962
캔버스에 유채
2개의 패널
각각 182.9×152.4cm
개인 소장

221
로메르 비어든
미스터리 *Mysteries*
1964
포토몽타주
124.5×156.2cm
로메르 비어든 재단 소장

222
앤디 워홀
흑백 재앙
Black and White Disaster
1962
캔버스에 아크릴릭, 실크스크린
에나멜
243.8×182.9cm
로스앤젤레스 카운티미술관

20세기 미국 미술

223
앤디 워홀
대형 전기의자
Big Electric Chair
1967
캔버스에 합성 폴리머,
실크스크린 잉크
137.2×185.7cm
메닐 컬렉션, 휴스턴

224
앤디 워홀
16개의 재키 *16 Jackies*
1964
캔버스에 아크릴릭, 에나멜
204.2×163.5cm
워커 아트센터, 미니애폴리스

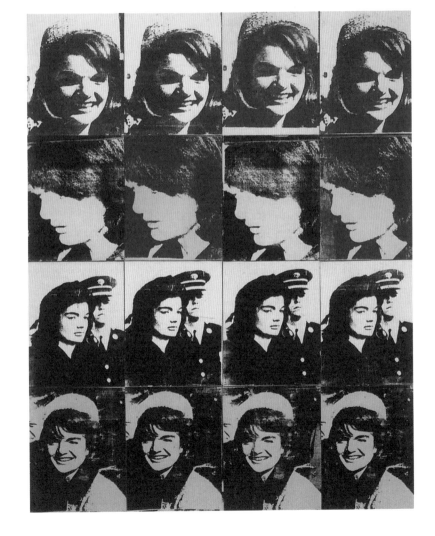

225
앤디 워홀
적색 인종 폭동
Red Race Riot
1963
캔버스에 합성 폴리머,
실크스크린 잉크
348×209.6cm
루트비히미술관, 쾰른

미학적 서열에 관한 엘리트적 관점에 반하는 논쟁을 촉발했다. 일찍이 라우
센버그는 콤바인 페인팅 작품 〈팩텀Ⅰ〉과 이를 채색한 복제본 〈팩텀Ⅱ〉를
통해 '무엇이 진품이고 무엇이 복제품인가?'라고 분명히 물은 바 있다. 팝아
트 작가들은 그의 질문을 극단으로 몰고 갔다. 오랜 기간 예술 제작과 비평
론의 초석이 되었던 '진짜authenticity'라는 개념이 무너지게 된 것이다.

'공간에서 환경으로' 새로운 건축 비평

저널리스트로는 유명했지만, 건축에는 문외한이던 제인 제이콥스는 1961년에 출간된 베스트셀러 『위대한 미국 도시의 죽음과 삶』에서 건축 관련 종사자들과 모더니즘 전반을 통렬하게 비판했다. 도시계획자와 사회공학자의 기술관료주의를 공격한 제이콥스의 저서는 미국 도시의 삶이 비인간화되는 것에 대한 증폭되어 가는 불안감을 기록하고 있다. 1950년 야마사키 미노루가 세인트루이스에 지은 '프루잇 이고우'(도226) 단지(제이콥스의 비판을 뒤늦게나마 받아들여 1972년 해체되었다) 같은 거대한 주택 단지, 도시 재개발, 빈민가 철거 계획, 도시 중심부의 장대한 종합 개발 계획이 일상의 삶을 질적으로 파괴하는 요인으로 지목되었다.

환경에 대한 관심이 점차 커지면서 제이콥스 홀로 분투한 것은 아니었지만, 이 같은 대중주의populism 모양새는 서로 간에 큰 차이가 있었다. 찰스 무어 같은 몇몇 건축가들은 모더니즘의 정점으로 여겨진 형식주의formalism와 이로 인해 야기된 인간 소외에 대한 해결책은 토속적인 건물 양식, 친숙한 재료, 형식에서 탈피해 그림과 같은 설계로 돌아가는 것에 있다고 믿었다. 1963년 무어가 캘리포니아 시티 렌치에 지은 복합 단지는 미국 신대중주의 건축의 진화에 중요한 지점이 되었다. 다른 건축가들에게 사회적 행동주의와 서민 공동체의 발전은 정부 건설 당국의 비인간적인 강압에 맞서 싸우는 수단이 되었다. 이런 비판적 형태에서 자경단 감시, 건축 디자인을 통한 도시 범죄 감소 방법론 연구, 지역 디자인 재검토 위원회, 역사건축물 보존 그룹 등이 생겨났다.

하나의 연구 영역으로서, 그리고 제이콥스가 훼손하려 했던 바로 그 권위로서 향후의 건축 발전에 지대한 영향을 미친 또 다른 반응은 팝아트의 신랄한 사회 비평에 필적했고, 그 선두에 로버트 벤투리와 드니즈 스콧 브라운의 작품이 있었다.

벤투리는 모더니즘의 형식주의에 대항한 '온건한 선언문'인 『건축에서의 복합성과 모순성』(1966)의 출간을 계기로 이후 포스트모더니즘Postmodernism으로 알려지게 된 나름의 해석을 이미 소개한 바 있다. 지금까지 유명한 '적을수록 지루하다Less is a bore.'라는 그의 언명에서 드러나듯, 벤투리는 좀 더 역사적으로 복합적이고 외견상 사회적 포용성을 지닌 건축 형태로서, 특히 루트비히 미스 반 데어 로에에 의해 보급된 모더니즘의 독단적이고 영웅적인 논리의 근간을 흔들고자 했다. 그는 막 완공한 필라델피아 퀘이커교 노인을 위한 주택 단지 '길드 하우스'(도227)를 통해 수없이 많은 무명 주거 건물의 전형을 이루는 단조로운 붉은 벽돌과 내리닫이 창문을 16세기 이탈리아 매너리즘Mannerism의 특징인 덩어리 구조, 비율법, 형식적 모순들과 결합했다. 맨 꼭대기에는 알루미늄으

226
프루잇 이고우(Pruitt-Igoe)
공공 주택단지를 허무는 장면.
세인트루이스
1972

227
벤투리, 스콧 브라운과 동료들
길드 하우스 *Guild House*
필라델피아
1960-63

로 만든 커다란 텔레비전 안테나가 왕관처럼 자리하고 있다. 매너리즘적 특징이 이 지역 공동체 감수성을 위반한 것이라면, 건물 자체의 검박함은 수십 년간 이어져 온 기성 건축의 현現상태status quo를 위배한 것이었다.

　1972년 벤투리와 스콧 브라운은 특히 미국 중산층 문화를 연구한 사회학자 허버트 간스의 영향을 받은 획기적인 연구물 『라스베이거스에서 배우기』(도228)를 통해 모더니즘에 대한 급진적인 비판을 이어갔다. 처음으로 상업 건축을 멸시하기보다 진지하게 살핀

228
로버트 벤투리,
드니즈 스콧 브라운,
스티븐 이즈노어
라스베이거스에서 배우기
Learning from Las Vegas
MIT Press
케임브리지, 매사추세츠
1972

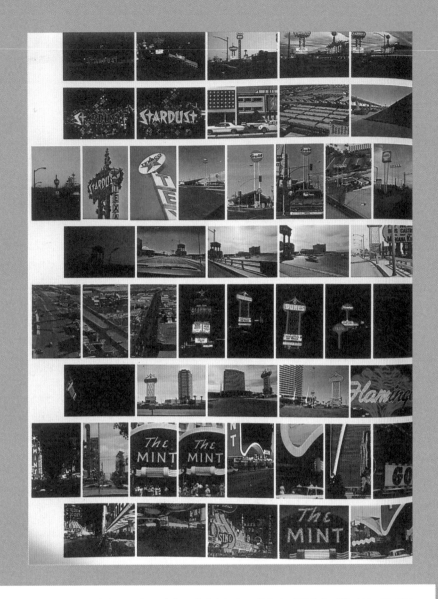

저작이 출간되면서 그동안 모더니즘 비평가들이 오랫동안 떠받쳐 온 아방가르드와 대중 문화의 경계가 마침내 무너지게 되었다. (제인 제이콥스와 많은 도시계획자처럼) 도시의 난개발과 상업문화를 경멸하는 대신, 두 사람은 도로변 상가들, 도박장, 고속도로, 교외의 장식물 등이 일관된 기호 체계를 만들어내는 의미 생산 과정을 탐구했다. 이 같은 수정주의적 초점 덕에 이들은 '정보 건축Information Architecture' 분야 최초의 이론가가 되었다.

실비아 래빈

미니멀리즘—질서의 탐색

팝아트와 같은 시대에 등장한 순수기하추상 미술은 당시 커지던 사회적 위기를 더욱 감지하지 못하는 것처럼 보였다. 'ABC 아트' '제1의 구조물Primary Structures' '시스템 미술Systemic Art' '구체 오브제Concrete Objects' '단일상 미술Single Image Art' 등 다양하게 묘사되었지만 결국 통용된 이름은 '미니멀리즘'이었다. 미니멀리즘은 토니 스미스, 도널드 저드, 댄 플래빈, 칼 안드레, 솔 르윗, 엘즈워스 켈리,(도229) 로버트 모리스, 프랭크 스텔라, 케네스 놀런드, 조 베어,(도230) 로버트 라이먼, 애그니스 마틴, 브라이스 마든, 로버트 맨골드,(도231) 알 헬드, 래리 벨, 존 매크라켄 등 조각가와 화가를 망라한 전국적 현상이었다. 이들의 작품은 극도로 단순화된 포맷과 기본적인 기하 구조를 통해 물리적 실재를 주장했다.

미니멀리즘은 팝아트와 정반대인 듯 보이지만 형식적 특징과 기법을 일부 공유했다. 반복과 연속 형태, 기계 미학, 차갑고 무표정한 표현법이 그러하다. 또한 팝아트가 대량생산된 소비품들을 포용했듯이 미니멀리즘 조각은 대량생산된 산업적 재료들을 사용해 공장에서 생산된 이미지들을 제조 단위로 전환했다. 미니멀리즘 역시, 비록 나름의 방식이기는 했지만 물질주의를 찬미했다는 점에서 팝아트와 비슷하다. 미니멀리즘 작가들은 재료 그 자체의 성질과 견고한, 경험적인, 그리고 직접적인 세계에 몰두했다. 구체성의 강조는 미니멀리즘 미술가들을 많은 추상표현주의 작가들, 자신의 이미지를 '상호연관적'으로, 즉 색채와 형태가 서로 연관되게 균형을 이루도록 인식한 작가들로부터 분리시켰다. 미니멀리즘 미술가들의 입장에서는 시각적 효과를 위해 자의식을 가지고 구성을 조작하는 것만큼 의심스러운 짓은

229
엘즈워스 켈리
초록, 파랑, 빨강
Green, Blue, Red
1964
리넨에 유채
186.1×255cm
휘트니미술관, 뉴욕

230
조 베어
무제 *Untitled*
1962
리넨에 유채
182.6×182.6cm
휘트니미술관, 뉴욕

231
로버트 맨골드
1/2 마닐라 곡면 구획
1/2 Manila Curved Area
1967
보드에 유채
196.2×367cm
휘트니미술관, 뉴욕

없었다. 그러한 조작은 부자연스럽고 작위적인 행위로, 미술가라는 페르소나의 강요로 인해 작품에 내재한 즉자적인 사물성을 훼손시키는 행동으로 여긴 것이다.

'캔버스 위에는 물감 이외에' 아무것도 없으며 '당신이 보는 것이 바로 당신이 보는 것이다.'라고 한 프랭크 스텔라의 세로줄 흑색 회화(도232)는 이런 새로운 창작 태도를 최초로 표명한 사례 중 하나다.[88] 그의 흑색 회화는 라인하르트(도233)의 작품들처럼 합리적이고 경험주의적인 질서를 표방하고 있다. 줄무늬 형상은 이 그림의 구조, 즉 캔버스 뒤를 받치고 있는 십자형 지지대와 그것이 캔버스 가장자리와 맺는 관계와 일치한다.

스텔라의 진술은 거의 같은 시기 "내 그림과 영화, 그리고 나의 표면만 보라. 거기 내가 있으니. 그 뒤에는 아무것도 없다."[89]라던 앤디 워홀의 말과 그리 멀지 않다. 팝 작가들과 마찬가지로 미니멀리즘 미술가들은 작가의 유일성과 자아 표현 모두를 부정하고자, 다시 말해 미술가들을 미술의 고려 대상에서 제거하기 위한 노력의 일환으로 표준 단위를 도입했다. 미니멀리즘의 연속적 체계와 반복적 구조는, 워홀의 실크스크린 회화 연작과 모조품

　　　　　　　　　　20세기 미국 미술

232
프랭크 스텔라
높은 기 *Die Fahne hoch!*
1959
캔버스에 에나멜
308.9×184.9cm
휘트니미술관, 뉴욕

233
애드 라인하르트
'애드 라인하르트(Ad Reinhardt)' 전
설치 장면.
휘트니미술관, 뉴욕
1998
■**왼쪽부터**
추상 회화 *Abstract Painting*, 1960-66
추상 회화 *Abstract Painting*, 1960-66
추상 회화 *Abstract Painting*, 1960-63

234
프랭크 스텔라
'프랭크 스텔라(Frank Stella)' 전
설치 장면.
레오 카스텔리 화랑, 뉴욕
1964

20세기 미국 미술

235
솔 르윗
미완성의 열린 입방체들
Incomplete Open Cubes
설치 장면.
1974
채색 나무 기단 위
122개의 채색 나무 구조와
122개의 액자에 끼운
사진과 종이에 그린 그림
각각 20.3×20.3×20.3cm

을 쌓아 만든 작품처럼, 작가의 권위에 맞서는 캠페인을 선동했다. 스텔라, 놀런드, 플래빈은 일련의 연관된 작품들 속에서 하나의 이미지를 자주 반복하면서 단순한 형태를 사용했다.(도234) 도널드 저드의 층층이 쌓은 상자나 솔 르윗의 〈미완성의 열린 입방체들〉(도235)처럼 하나의 작품 속에 연속물이 포함된 경우도 있었다. 이런 구조적 연속성은 대개 수학, 언어, 논리에 기초를 두고 있었으며 미니멀리즘의 발전을 견인한 원칙이 되었다. 미니멀리즘 작품 몇몇은 기본 단위로 구조화된 응집물을 이용해 놀라울 정도로 복합적이면서 눈부신 지각 경험을 산출해냈다. 무한 확장이 가능한 격자 형태를 기본 단위로 반복시킨 솔 르윗의 벽화는 이러한 효과를 보여주는 대표적 사례다. 심지어 사실주의 미술가인 척 클로즈도 거대한 포토리얼리즘 초상화를 구축하는 데 화소를 이루는 격자형 포맷과 반복적 구조를 사용해서 미니멀리즘의 특징인 사실적 현장감과 비개성적인 표면을 갖게 되었다.(도236)

20세기 미국 미술

236
척 클로즈
필 *Phil*
1969
캔버스에 합성 폴리머
275×213.4cm
휘트니미술관, 뉴욕

즉, 화면에 가까이 다가가서 볼수록 전체 이미지는 그 구성 요소인 격자형 화소로 분해되는 것이다.

구성의 원칙과 제작 과정으로서 율동적인 구조와 같은 반복의 개념은 20세기 초까지 거슬러 올라가면 에릭 사티의 전위 음악과 거트루드 스타인의 저작에서, 전후 시기에는 라우셴버그의 연작들과 존 케이지의 악보에서 발견된다. 1950년대 선사상의 영향이 반복 전략의 기용을 촉진했다는 데는 의심의 여지가 없다. 케이지는 이렇게 적은 바 있다. '선 가라사대, 어떤 것이 2분 만에 지루해진다면 4분간 시도하라. 여전히 지루하다면 8분, 16분, 32분 계속 시도하라. 결국 지루한 대신 아주 흥미로워진다는 것을 깨닫게 될 것이다.'[90] 워홀은 미디어 이미지의 반복이 감각을 마비시키는 효과를 전기의자나 인종 폭동같이 무거운 소재가 가진 힘을 중화시키는 동시에 이를 보는 관람객의 양심을 무감각하게 만드는 데 이용했다. 그는 "무시무시한 장면을 계속 반복해서 본다면 실제로는 아무 효과도 내지 못한다."[91]라고 말했다.

반복은 팝아트와 미니멀리즘이 공유한 대량생산 미학의 핵심 요소였다. 워홀이 '팩토리'에서 실크스크린 그림을 제작하기 위해 친구와 조수들을 고용했듯, 저드와 솔 르윗은 업자들에게 작업지시서를 보내 아연 철판과 스테인리스 스틸로 작품을 조립하고 만들도록 했다. 작품에는 손댄 증거가 거의 없고, 예술가는 그저 재료나 색채, 전체 형태를 디자인하는 데 있어 중요한 결정만 내리는 미술감독이나 건축가처럼 작업할 뿐이었다.

미니멀리즘에서 수작업의 배제를 더욱 심화시킨 요인은 통상적으로 쓰이는 산업 재료들을 빈번하게 사용한 것이다. 개중에는 광택 나는 알루미늄, 아연 도금한 강철, 플라스틱, 섬유 유리, 벽돌, 포마이카, 플렉시글라스, 베니어판, 산업용 법랑, 형광등, 동판, 콘크리트처럼 새로 시판되는 제품들이 포함되었다. 게다가 미술가들은 이들 재료를 공장에서 생산된 표준 단위의 모양과 크기 그대로 사용하곤 했다. 비록 재료가 가진 담백하고 비개성적 성질에 가치를 둔 것이지만, 이들 산업재는 미니멀리즘 작가의 눈을 끌 만한 고유한 색깔과 감각적인 결textures을 지니고 있었다.

댄 플래빈은 쉽게 구할 수 있는 표준 형광등을 사용했다. 처음에는 하얀 형광등 하나를 45도 각도로 벽에 배치했고, 다음에는 다채로운 배열과 색깔이 조합된 다른 형광등을 선보였다.(도237) 플래빈은 동료인 칼 안드레처럼 러시아 구성주의 작가들의 기하학적 이상주의의 영향을 받았으며, 1969년 선보인 광선 작품 중 하나는 1919년에서 1920년에 만들어진 블라디미르 타틀린의 유명작 〈제3인터내셔널 기념탑Monument to the Third International〉에 바친 경의였다.(도238)[92] 1950년대에 토템 같은 나무 조각(도239)으로 출발한 안드레의 경우 이후 10년간 표준화된 산업재로 급격히 선회하는데, 처음에는 벽돌을 바닥에 줄지어 놓거나 층층이 쌓았고 그다음에는 금속판을 바닥

237
댄 플래빈
'댄 플래빈(Dan Flavin)' 전
설치 장면.
그린 화랑, 뉴욕
1964

238
댄 플래빈
V. 타틀린을 위한 "기념비"
"Monument" for V. Tatlin
1969
형광등
302.3×58.4×10.2cm
디트로이트미술관

239
칼 안드레
마지막 사다리
Last Ladder
1959
나무
214×15.6×15.6cm
테이트 갤러리, 런던

에 일렬로, 혹은 격자로 깔아 놓았다.(도240, 도241) 안드레를 비롯한 다른 미니멀리즘 작가들에게 조각이라는 행위는 형태의 창조가 아니라 선택과 배치에 있었다. 안드레는 작품에 고귀함이란 존재하지 않는다는 점을 강조하기 위해, 또한 이런 조각에 대한 '체험'에 관객을 좀 더 가까이 끌어들이기 위해, 관람객이 바닥을 따라 러그처럼 늘어놓은 작품 위를 걸어가는 것을 허용했다.

미니멀리즘의 철학적 엄정함을 가장 집약적으로 보여준 이는 조각가 도널드 저드이다. 정확한 형태, 기법, 예리한 문제의 대가인 그는 1959년과 65년 사이에는 프랭크 스텔라, 댄 플래빈, 존 체임벌린 같은 몇몇 지인들에 대한 최초의 비평문을 쓰면서 미술평론가로 생계를 유지했다. 회화를 공부했음에도 1961년에서 62년경에 채색 부조를 만들기 시작했고,(도242) 다음에

240
칼 안드레
144 아연 사각형
144 Zinc Square
1967
아연
365.8×365.8cm
밀워키미술관
▪벽
로버트 모리스
무제 *Untitled*(세부)
1970
펠트
300×760cm
밀워키미술관

241
칼 안드레
지렛대 *Lever*
1966
내화 벽돌 137개
11.4×22.5×883.9cm
캐나다 국립미술관, 오타와

242
도널드 저드
무제 *Untitled*
1963
나무에 유채, 아연 철판과 알루미늄
193×243.8×29.8cm
로버트 A. M. 스턴 컬렉션

는 주로 빈 상자를 변형시킨 입체 형태로 방향을 틀었다.(도243) 그는 상자
모양 단위체를 벽을 따라 수평으로 진행하거나 바닥부터 천장까지 균일하
게 배치해 층층이 쌓아 올렸다.(도244) 저드가 강조했던 점은 질량에 반대되
는 공간에 있었고, 결과적으로 만들어진 움푹 빈 공간은 아무것도 감춰질
수 없다는 그의 신념에 호소력을 더했다.

　1965년 저드는 환영주의Illusionism를 타파하는 수단으로서 '실제 공간'을
지지하는 「명확한 사물들Specific Objects」이라는 제목의 에세이를 썼다. 그는
내적인 구성 모티프들이 예컨대 스텔라의 흑색 그림들처럼, 틀의 가장자리
와 조응하면서 전체적인 형태, 그리고 구조와 분명한 연관성을 가질 때에만
수용했다.[93] 저드는 미술이 가진 순수한 조형적 본성이 강조되어야 하며, 이
를 위해서는 공간에 대한 환영주의를 제거하는 것이 요구된다던 클레먼트
그린버그의 처방에 동의했다. 그러나 정작 그린버그는 미니멀리즘을 좋아
하지 않았고, 그것이 단지 하나의 관념적 차원에 머문 관념, 즉 "느껴지거나
발견되는 대신 추론된 어떤 무엇"일 뿐이라 간주했다.[94]

　저드는 단호하고 권위적이었다. 총체적인 통제하에 자신의 작품을, 그리
고 아마 자신의 삶까지 연출하려던 욕구가 종국에는 저드로 하여금 1971년

243
도널드 저드
무제 Untitled
1965
알루미늄, 아연 철판에 갈색 에나멜
76.2×381×76.2cm
페이스윌덴스타인 갤러리, 뉴욕

244
도널드 저드
무제 *Untitled*
1969
강철 받침대 위에 놋쇠와
채색 형광 플렉시글라스
295.9×68.6×61cm
허시혼미술관과 조각공원, 워싱턴 D.C.

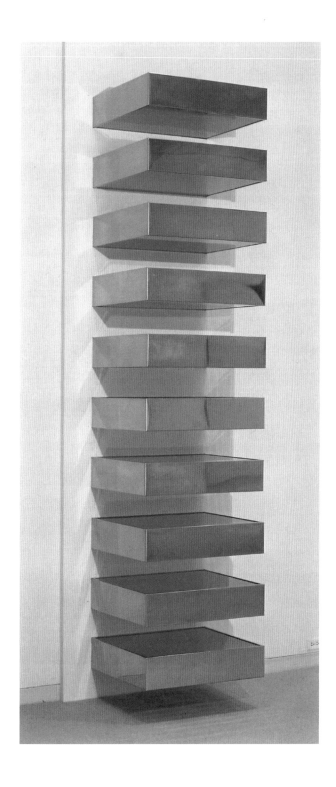

텍사스주 말파에 거대한 예술 집합체를 만들게 했다.(도245) 사실상 그는 먼지투성이 마을(1950년대의 명화 〈자이언트Giant〉의 촬영지)을 자신의 공공 환경 작품 설치 장소이자 자기 철학의 기념비로 탈바꿈시켰다. 마을 주민 상당수가 저드에게 고용되어 건물들(대부분 육군 숙소였다)을 공들여 복구하고 조각 전시를 위한 적절한 환경들을 유지하는 데 참여했다. 저드는 이곳의 모든 것들, 실내와 야외에 작품을 설치하는 것부터 가구와 바비큐 그릴 등 세세한 건축적 세부 사항에 이르기까지 세심하게 디자인했다. 말파의 총체적 환경 작품에 근접한 사례로는 애리조나주 피닉스에서 1938년 시작된 프랭크 로이드 라이트의 환경 프로젝트 '탈리에신 웨스트Taliesin West'나 1787년 뉴욕주 북부에 간소함과 조화를 지표로 세워진 유토피아 공동체 '쉐이커 마을Shaker Village' 정도가 꼽힐 뿐이다.

저드, 르윗, 안드레, 플래빈, 모리스의 조각은 1950년대의 감정적이고 개방적인 용접 조각이나 즉흥적인 정크 조각과는 현저한 차이가 있었다. 그것은 1920년대 미국 정밀주의자들의 미학이나 혹은 이전의 '재료에 충실할 것'을 강조했던 '미술과 공예Arts and Crafts' 운동의 윤리에 더 가까웠다. 사실상 미니멀리즘 조각(도246)은 건축, 특히 '적을수록 좋다Less is more.'라는 국제주의 양식의 모토, 명확하고 엄정한 기하학, 마르셀 브로이어가 1966년 완공한 건물로 미니멀리즘 전시와 이상적으로 어울리는 휘트니미술관(도247) 같은 신브루탈리즘New Brutalism 건축과 공통점이 더 많은 듯했다.

건축가로 훈련받은 토니 스미스는 비록 다른 미니멀리즘 작가들과 같은 시기에 전시회를 가졌지만 이미 미니멀리즘의 발전을 예견했던 노장 예술가였다. 건축가로서 스미스는 국제주의 양식의 특징인 구조적 규칙성과 일면적 대칭성은 물론이고 프랭크 로이드 라이트의 기본 단위modular 시스템, 일본 주택의 다다미 깔개가 가진 구조적 단순성에 매료되었다. 그는 초기 회화 작업에서 기하학적 기본 단위를 실험했고, 이어서 조각 작품에도 기본 단위 구조들을 사용했다. 작품 경력이 20년이나 된 그였지만 1963년에 가서야 그의 조각품이 하트퍼드의 워즈워스 아테네움에서 대중들에게 첫선을 보였고, 1966년에는 미니멀리즘 조각이 처음으로 제도권에서 인정받는 계

245
도널드 저드
무제 *Untitled*
1982
콘크리트와 강철 3개의 구성
각각 250×499×250cm
치나티 재단, 말파, 텍사스

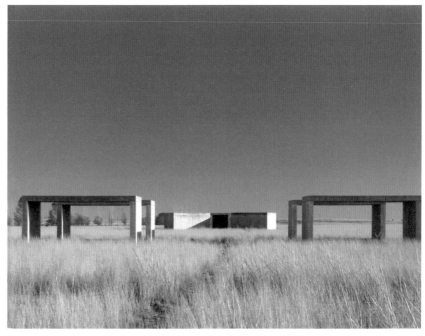

246
데이비드 스미스
큐비 I *Cubi I*
1963
스테인리스 스틸
315×87.6×85.1cm
디트로이트미술관

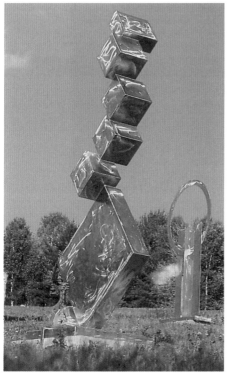

247
마르셀 브로이어
휘트니미술관, 뉴욕
1966

기가 된 뉴욕 유태인미술관의 '제1의 구조물'이라는 중요한 전시에도 포함
되었다.(도248) 신예 미니멀리즘 예술가들보다 한 세대 연장자인 스미스는
이미 교수로서 더 유명했다(로버트 모리스도 제자 중 한 명이었다). 몇몇 작품
은 〈주사위/죽다〉(도249)처럼 단순했지만, 다른 작품들은 관람객이 작품 주
위를 돌면서 보면 그에 따라 역동적으로 변화하는 복합 사면체 덩어리의 집
합체를 탐구한 것들이다.(도250) 〈주사위/죽다〉 같은 작품 제목과 사람 키만
한 단순 입방체 형태는 공업적이면서 동시에 정서적인 연관성을 불러일으
킨다. 스미스는 이 같은 감정과 산업의 접합을 통해 추상표현주의와 미니멀
리즘 사이에서 가교역할을 했다.

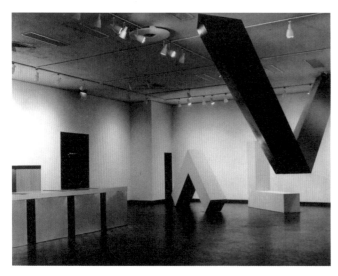

248
'제1의 구조물(Primary Structures)' 전
설치 장면.
유태인미술관, 뉴욕
1966
■왼쪽부터
도널드 저드
무제 *Untitled*, 1966;
무제 *Untitled*, 1966
로버트 모리스,
무제(L 들보 2개)
Untitled(2 L-Beams), 1965
로버트 그로브너
트랜스옥시아나 *Transoxiana*, 1965

249
토니 스미스
주사위/죽다 *Die*
1962
강철
183.8×183.8×183.8cm
휘트니미술관, 뉴욕

250
토니 스미스
연기 *Smoke* 설치 장면.
1967
합판, 실물 크기 모형
730×1460×940cm
(현존하지 않음)
코코란 갤러리, 워싱턴 D.C.

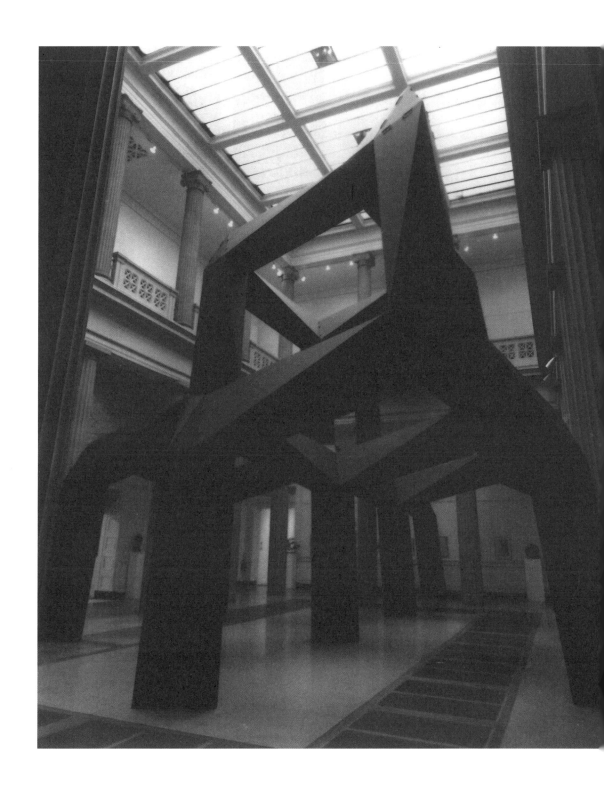

기능주의, 반복, 연속 형태 등 미니멀리즘의 미학은 저드슨 무용극단Judson Dance Theater의 안무, 라 몬테 영, 테리 라일리, 스티브 라이히, 필립 글래스의 음렬 음악serial music, 폴 샤리츠, 마이클 스노, 홀리스 프램프턴의 구조 영화 등 당시 다른 매체로 메아리처럼 퍼져나갔다.

저드슨 무용극단은 뉴욕의 머스 커닝햄과 샌프란시스코의 안나 핼프린의 제자들에 의해 1962년 창단되었다. 이곳 단원들은 무용의 관행에서, 구조, 규칙, 기술에서 해방되고자 했다. 이들은 신체를 강조했고, 그간 의존해 온 음악에서 춤을 해방시켰으며, 훈련받지 않은 무용수를 기용했고, 반복적인 행위들과 무용수 각자의 해석에 맡긴 잠자기, 걷기, 먹기 같은 통상적 움직임을 구체적으로 명기한 무용보를 통해 작품을 만들었다.(도251) 무용수들은 때로는 누드로, 그야말로 '벌거벗은' 본질을 보여주는 완전한 알몸으로 공연하기도 했다.

251
이본느 라이너의 안무
〈마음은 하나의 근육이다
(The Mind is a Muscle)〉 가운데
'트리오 A(Trio A)' 공연 중인
이본느 라이너, 데이비드 고든,
스티브 팩스턴.
1966
저드슨 메모리얼 교회, 뉴욕

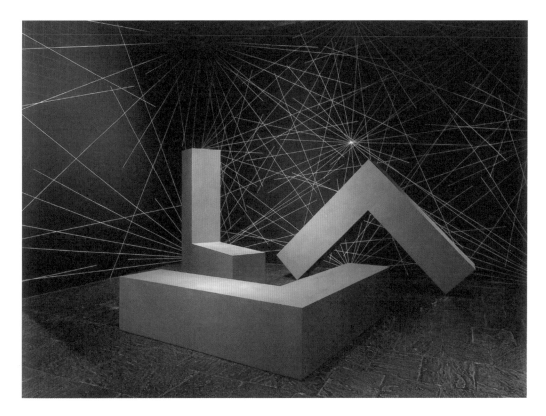

252
로버트 모리스
무제(L 들보) *Untitled(L-Beams)*
1965(1970년 다시 제작)
스테인리스 스틸 3개로 구성
전체 243.8×243.8×61cm
휘트니미술관, 뉴욕
■**벽**
솔 르윗
6인치(15cm) 격자로
4개의 검은 벽 덮기
A Six-inch(15cm) Grid Covering
Each of the Four Black Walls
1976
크레용, 연필
가변적 크기
휘트니미술관, 뉴욕

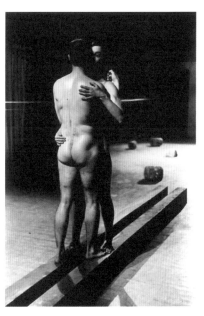

253
로버트 모리스
워터맨 스위치 *Waterman Switch*
1965
'오늘의 예술 페스티벌
(Festival of the Arts Today)' 중
로버트 모리스, 루신다 차일즈,
이본느 라이너의 퍼포먼스.
뉴욕

저드슨 무용극단에서는 시각 예술과 공연 사이에 직접적인 관련이 존재했다. 샌프란시스코에서 안나 핼프린의 지도를 받은 단원 중 한 명인 로버트 모리스는 공연과 조각을 병행했다.(도252, 도253) 그의 초기작 중 몇몇은 공연 소품이었고, 그것들은 입방체를 만드는 과정 중에 나는 톱질과 망치질 소리를 녹음한 테이프를 단순한 합판 입방체에 넣은 〈그것 자체가 만들어지는 소리가 들어 있는 상자Box with the Sound of Its Own Making〉처럼 뒤상적인 성격을 지니고 있었다. 실제로 모리스가 저드슨 공연의 소품으로 쓰려고 회색 합판으로 만든 단순한 기하 입체물들은 최초의 미니멀리즘 쇼케이스 중 하나로 1963년 리처드 벨라미의 그린 화랑에서 열린 전시회에 첫선을 보이면서 미니멀리즘에 대한 대중들의 인식을 촉발했다.

재귀적 동음이의어 말장난을 더욱 밀어붙인 모리스의 〈나 상자I-Box〉는 경첩이 달린 패널로, I자 모양의 여닫이문을 열면 홀딱 벗은 미술가가 히죽 웃고 있는 사진이 드러난다. 이와 같은 맥락에는 모리스의 퍼포먼스 〈장소〉(도254)도 포함된다. 여기서 미술가 캐롤리 슈니만은 에두아르 마네가 그린 유명한 와상 누드화 〈올랭피아Olympia〉 같은 포즈를 취하고 있고, 네 장의 합판 뒤에 가려져 있다. 모리스의 퍼포먼스는 슈니만의 모습이 관객에게 드러날 때까지 합판을 이리저리 옮기고, 그다음에는 다시 가려지도록 옮기는 반복적인 행위로 구성된다.

돌이켜보면, 모리스가 보여준 드러냄과 감춤의 숨바꼭질은 미니멀리즘의 역설 중 하나를 적나라하게 드러낸다. 즉, 미니멀리즘 미술가 대부분이 심리학적 해석에 반감을 품었고, 자신의 작품에서 개성과 표현을 제거하려고 애썼지만, 종국에는 피할 수만은 없었다.[95] 그들이 추구한 예술에는 앞서 추상표현주의 예술가들의 작품만큼이나 강력한 고유의 양식이 있었다. 비평가 로렌스 앨러웨이가 간파한 것처럼 "이렇듯 명료하고 일관된 조각품 중에 정말 비개성적인 것은 하나도 없다."[96] 로버트 모리스의 우발적인 게슈탈트Gestalt(형태), 솔 르윗의 편집증적 격자 배열, 래리 벨의 밀폐된 상자들,(도255) 댄 플래빈의 서정적이며 숭고함마저 주는 광선 작업 등에서 각자의 개성을 제거할 수는 없는 일이다.

미니멀리즘의 대다수는 난해하다. 퉁명스러움은 적대적으로, 거대함은 거만함으로 해석되기 십상이다. 쉼 없이 커져 나간 스케일은 건축의 위상을 동경했으며, 종종 집이나 미술관에서 수용하지 못할 만큼 일부러 과대하게 제작하기도 했다. 이는 도전의 몸짓이자 비타협적 신념의 표현이었지만, 역설적이게도 미니멀리즘은 재빨리 비즈니스 세계에 받아들여졌다. 미니멀리즘이 보인 명쾌함, 솔직함, 자신감이 기업 권력의 특사로서 완벽한 조건이 되었기 때문이다. 게다가 작품에 특정한 주제가 없다는 점은 기업이 수용하는 데 안전장치가 되었고, 기업의 시각 디자인이나 로고와 결합해 전 세계 수출이 가능할 수도 있었다. 이 점이 이중의 아이러니인 이유는 작가들이

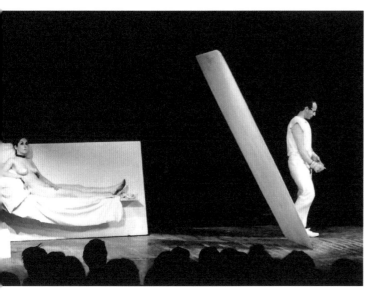

254
로버트 모리스, 캐롤리 슈니만
장소 *Site*
1964
퍼포먼스
저드슨 메모리얼 교회, 뉴욕

255
래리 벨
무제 *Untitled*
1967
플렉시글라스 받침대 위에
미네랄 코팅 유리와 로듐 도금한 동판
145.1×61.6×61.6cm
휘트니미술관, 뉴욕

256
애그니스 마틴
밤바다 *Night Sea*
1963
캔버스에 유채, 금박
182.9×182.9cm
샌프란시스코 현대미술관

257
애그니스 마틴
우윳빛 강 *Milk River*
1963
캔버스에 유채
182.9×183.5cm
휘트니미술관, 뉴욕

20세기 미국 미술

상품화에 반대했다는 점, 심지어 이들 스스로가 보통 사람들의 시학을 발전시키는 프롤레타리아적 의미의 '노동자'로 여겨졌다는 점 때문이다.

　많은 액션페인팅 작품처럼 미니멀리즘 조각이 보여준 강력한 물리적인 힘은 얄팍하게 위장한 남성 권력이 우쭐대는 듯 보이게 한다.[97] 그러나 일부 미니멀리즘 작가들은 (작품의) 포위하는 듯한 남성 우월적 지배 감각에 저항했다. 저드슨 무용극단에서 여성이 리더를 맡은 것은 아마 무용이 전통적으로 여성에게 맞는 직업이었기 때문일 것이다. 화가 가운데 애그니스 마틴의 선 혹은 격자 형태의 간결한 작품들을 보면 얼핏 '미니멀'하게 보이지만 모든 선을 손으로 세심하게 그려 터치를 강조하고 있다. (도256, 도257) 이들 작품의 고독감이 전달하는 형이상학적 메시지는 다른 '미니멀' 화가들에게도 발견된다. (도258) 브라이스 마든의 감각적인 엔코스틱 회화는 자연을 환기하

258
마이런 스타우트
무제(바람을 품은 알)
Untitled(Wind Borne Egg)
1959-80
캔버스에 유채
66.2×51cm
휘트니미술관, 뉴욕

259
브라이스 마든
딜란 그림 *The Dylan Painting*
1966
캔버스에 유채와 밀랍
152.4×304.8cm
샌프란시스코 현대미술관

260
엘즈워스 켈리
애틀랜틱 *Atlantic*
1956
캔버스에 유채
203.2×289.6cm
휘트니미술관, 뉴욕

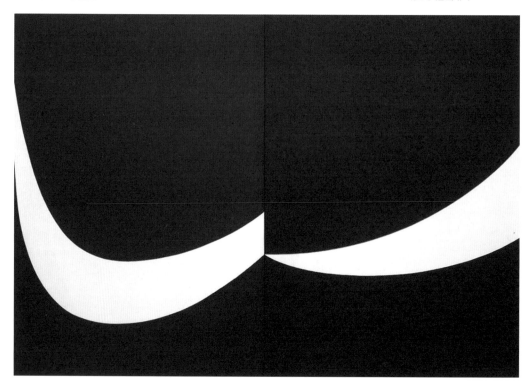

　　　　　　　　　　20세기 미국 미술

261
로버트 라이먼
윈저 34 *Windsor 34*
1966
리넨에 유채
160×160cm
페이스윌덴스타인 갤러리, 뉴욕

262
바넷 뉴먼
셋 *The Three*
1962
캔버스에 유채
194.3×182.9cm
배글리 라이트 부부 컬렉션

고 있고,(도259) 엘즈워스 켈리는 1950년부터 캔버스나 금속 위에 추상화된
자연물이나 건축적 형태에서 가져온 곡선 형태를 얹기 시작했으며,(도260)
로버트 라이먼의 백색 물감 탐구는 종종 결정적인 분위기를 자아낸다.(도261)
작가들은 추상표현주의의 제스처는 의도적으로 자제하면서도, 터치와 바넷
뉴먼(도262), 그리고 마크 로스코가 보여준 숭고한 회화에 더욱 밀접하게 연
관되는 표면 굴절에 대한 관심은 그대로 이어 갔다.

　빛과 공간의 형이상학적 차원은 1960년대 로스앤젤레스 미술가 그룹에
의해 한층 깊이 탐구되었다. 래리 벨의 이온 플렉시글라스 상자, 로버트 어

263
로버트 어윈
무제 *No Title*
1966-67
알루미늄에 아크릴릭, 4개의 조명
가변적 크기
휘트니미술관, 뉴욕

265
존 매크라켄
어두운 청색 *Dark Blue*
1970
합성수지, 섬유 유리, 합판
243.8×55.9×7.6cm
L.A. 루버 화랑, 캘리포니아

264
제임스 터렐
샨타 *Shanta*
1967
제논 프로젝션
가변적 크기
휘트니미술관, 뉴욕

20세기 미국 미술

원의 부유하는 원반,(도263) 제임스 터렐의 순수한 빛의 양감(도264) 등이 여기 해당한다. 이들의 작품은 한 평론가가 '마감 페티시finish fetish' 미술가라 평했던 크레이그 카우프만과 존 매크라켄의 하드에지 작품(도265)에서 볼 수 있는, 광택 나는 반사적인 표면과 직접적인 연관이 있는 에테르ether로서 존재한다. 그들은 잘 마감되어 광이 번쩍 나는 서핑 보드, 초고속 자동차, 모터사이클의 표면을 환기하기 위해 플라스틱, 라커, 캔디 컬러 등을 감각적으로 사용해 팝아트와 미니멀리즘을 결합했다.

1960년대 후반에 가면 미니멀리즘 운동은 주요 기관에 의해서 대부분 체계적으로 분류되어 안치되었다. 1966년 유태인미술관의 '제1의 구조물' 전, 같은 해 구겐하임미술관의 '시스테믹 회화Systemic Painting' 전, 1968년 뉴욕 현대미술관의 '실제적인 것의 미술Art of the Real' 전 등이 미니멀리즘에 집중한 대표적인 전시로 꼽힌다. 미니멀리즘 실행자들은 팝 미술가들처럼 상품에 얽히는 것을 회피하려고 노력했지만, 이들은 자기 작품 전시를 위해 깨끗하고 밝은 공간과 통제된 환경을 제공해주는 상업적, 공공적 공간에 훨씬 많이 의존했다. 한때 공허하고 비개인적이며 지루하다고 여겨졌던, 그중에서도 가장 엄정한 미니멀리즘 작가들조차 오늘날에는 우아하고 세련되고 평온하다고 인정받고 있다.

그러나 미니멀리즘의 편협함과 건실하고 청교도적인 성향은 세월의 변호에 보조를 맞추지 못했다. 비평가 그레고리 배트콕은 '실제적인 것의 미술' 전의 평문에서 '컬럼비아대학교 학생들이 항의하는 타깃 중 하나가 진정한 책임감과 의미 있는 행동에서 벗어나 보려고 현대 미술 기관 내부에서 자행되고 있는 바로 이런 종류의 관료주의 남용이라는 것은 의심의 여지가 없다.'라고 주장하기도 했다.[98] 그는 '쓸모없는 기관들'을 비난하면서 이 전시야말로 르네상스와 함께 시작된 서구 역사와 논리적으로 연결되는 최후의 전시가 될 것이라고 결론지었다. 모더니즘의 최후 지점인 미니멀리즘은 이제 시대에 뒤처진 한물간 여러 예술적 실천과 자세와 엮이게 되었다. 미술의 역할이 재평가받아야 할 때가 온 것이다.

'무언의 소리'로 살아남은 순수 음악

지난 50년간 추상 음악Abstract Music은 팝 음악 산업의 변두리에서 발전하고 번성했다. 이러한 점에서 가장 영향력을 발휘한 인물은 20세기 전환기에 활동했던 에릭 사티라는 이름의 별난 프랑스 작곡가일 것이다. 현대 예술가들에게 많은 존경을 받았지만, 보헤미안 나이트클럽을 전전하며 피아노로 인기곡을 연주해 생계를 꾸리던 그였다. 사티는 현대 사회에서 어떻게 음악을 이용하고 즐길지에 대한 의미를 바꾸기 위해 지루함과 반복을 개입시킨, 자칭 '가구 음악Furniture Music'이라는 것을 발전시켰다.

　탁월한 미국 작곡가 존 케이지는 20세기 후반 사티의 개념을 정통 음악serious music의 기초로 삼았다. 케이지의 출발점은 '가상 풍경Imaginary Landscapes'이라 이름한 피아노 독주곡에서 사티의 '짐노페디Gymnopédies' 중 인상 깊은 톤의 운율을 모방하는 것이었다. 그러나 곧 모방을 넘어서서 사티의 분위기적 사운드의 개념을 일종의 부정적 공간negative space에 대한 일종의 청각의 의미로 발전시켰다. 케이지는 제목 그대로 4분 33초 동안 침묵이 이어지는 '4분 33초'라는 음악으로 명성을 얻었는데, 이 작품의 요점은 침묵이라는 것은 존재하지 않으며, 일상생활을 둘러싸고 있는 소리를 좀 더 의식해야 한다는 것이었다. 케이지는 또한 마르셀 뒤샹에게도 영감을 받아 전통적인 연주에 라디오 생방송과 턴테이블 위를 돌아가는 음반을 통해 입수한 '발견된' 소리를 섞거나 우연에 기초한 작곡 기법을 발전시켰다. 이렇게 만들어진 곡 중에서 가장 유명한 '미국의 크레도Credo in US'는 고전 음악으로 훈련받은 작곡가 세대는 물론이고 20세기 가장 유명한 팝 그룹인 비틀스Beatles에게도 영감을 주었다. 1967년 존 레논은 케이지의 제자이던 플럭서스 작가 오노 요코의 영향 아래에 놓이게 된다. 흔히 〈화이트 앨범White Album〉(1968)이라고 하는 비틀스의 음반에 존 레논은 케이지의 작업에 직접 경의를 표하는 곡 '혁명 9번Revolution Number 9'을 수록했는데, 이 곡은 이미 존재하는 소리로만 구성된 최초의 팝 음악이다.

　그러나 대중음악계에서 케이지의 수제자는 글리터 록밴드인 록시 뮤직Roxy Music에서 음악을 시작한 영국 키보드 연주자 브라이언 이노였다. 그는 1970년대 후반에 이르러 사티가 창조한 '가구 음악'과 가까운 친척뻘인 자칭 '분위기 음악Ambient Music'을 발전시켰다. 그러나 연주보다는 녹음 과정 자체에 이 개념을 적용하기 시작했다. 당시는 많은 음악가가 완전히 새로운 음향을 가능하게 해준 신시사이저를 실험하던 참이었다. 이노는 신시사이저가 단순히 새롭기만 한 악기, 그 이상이 될 것을 처음으로 간파한 음악가 중 한 명이었다. 그것은 음악이 만들어지고 파급되는 방법의 지각 변동을 예고하는 신호

였던 셈이다.

클래식 음악으로 불리던 영역에서는 작곡가 라 몬테 영이 케이지의 개념들을 미니멀리즘 음악이라고 알려지게 된 작곡 양식에 적용했다.(도266) 영의 급진적 접근이라면 음악을 의도적 형식 변조가 가능한 주파수로 기록할 수 있는 하나의 진동 체계로 간주한 것이다. 1970년대 중반이 되면 신세대 작곡가들이 사티, 케이지, 영이 처음 시도했던 소리의 추상과 선법旋法의 반복이란 개념에 근거한, 두드러지게 복합적이고 호소력 있는 곡들을 창작했다.

1974년과 1976년 사이에 만들어진 스티브 라이히의 '18명의 음악가를 위한 음악Music for 18 Musicians'은 일정하게 반복되는 박자와 리듬에 기초한 그의 독특한 작곡 스타일에, 풍부한 배음과 구조적 혁신이라는 새로운 차원을 더했다.(도267) 이 작품은 발리섬의 타악기인 가멜란gamelan 전통공연에서 직접 영감을 받았다. 가멜란 역시 여느 부족 음악tribal music과 같이 여러 연주 그룹들이 서로 맞물리면서 어우러지는 공연으로, 그 소리는 지휘자나 악보보다는 호흡과 체력이라는 자연적 한계에 의해 좌우된다. 유기적으로 겹겹이 쌓아올린 소리의 전체적인 효과는 어떠한 개별적인 연주를 무색하게 할 만큼 반짝이며 진동하

266
라 몬테 영과 메리언 자젤라
49의 꿈의 지도
*Map of 49's Dream the Two
Systems of 11 Sets of Galactic
Intervals Ornamental Lightyears
Tracery*
드림 하우스
1970

267
특집기사 '반환영:과정/재료
(Anti-Illusion: Procedures/
Materials)'의 스티브 라이히.
휘트니미술관, 뉴욕
1969

는 흥분을 안겨준다. 또 다른 측면에서 볼 때 라이히가 부족 음악의 형식을 작품에 도입한 것은 20세기 후반 음악계의 가장 중요한 특징, 즉 유럽과 반서구적인 원리들 사이의 충돌의 일단을 입증하는 것이었다. 이는 비단 클래식 음악에만 한정된 것은 아니었다. 재즈와 펑크funk 장르에서도 마일스 데이비스와 제임스 브라운이 각각 최소한의 반복적 패턴들로 감축시킨 리듬을 일정 시간 반복하다가 곡의 형식과 구조의 느낌을 부여하는 차원에서 패턴을 바꾼 것은 라이히와 상당히 비슷한 작업이라 하겠다.

라이히와 같은 시기에 뉴욕 예술가의 중심에 등장한 필립 글래스는 라이히의 기법과 유사하게 미니멀한 형태들을 반복적으로 사용하면서 놀라울 정도로 현대적인 음악을 창조했다.(도268) 이런 접근은 그가 로버트 윌슨과 공동 창작한 오페라 〈해변의 아인슈타인Einstein on the Beach〉(1976)에서 정점에 달했다. 이 작품은 시간의 상대성에 대한 예술적 명상과도 같은 작품으로, 음악, 안무, 조명, 무대 디자인을 이용해 관객을 새로운 차원으로 이동시키고, 이곳에서 숨겨진 사물의 본성이 분명하게 드러나게 한다.

고전 음악과 팝 음악 사이의 구분은 지난 50여 년간 너무 모호해지는 바람에 지금은 특별한 의미를 갖지 못한다. 사람들은 어떤 특정한 음악 형식이나 전통에 집착하기보다, 음악이 가진 고유한 가치라는 측면에서 기대했던, 그리고 기대하지 못했던 다양한 출처에 의거해 음악을 판단한다. 이렇게 된 데는 20세기에 들어와 여러 장르의 예술들 사이에 존재하던 관습적 경계들이 무너졌다는 점이 주요 요인으로 꼽힌다. 그러나 다른 한편으로는, 작곡 기법이 서구 클래식 음악의 황금기에 발전한 것처럼, 곡의 연주를 고도로 조작하고 음을 새로이 구축하는 것을 가능하게 만든 오디오 녹음 기술의 정교함도 한몫 거들었다.

존 칼린

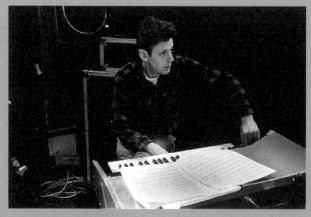

268
뉴욕 페퍼민트 라운지에서
리허설 중인 필립 글래스.
1980
사진—폴라 코트

저드슨 무용극단―포스트모던 무용의 탄생

저드슨 무용극단은 안무가들의 전위 집단이었다. 뉴욕 그리니치 빌리지를 중심으로 정기적인 콘서트를 개최했던 진보적 성향의 저드슨 메모리얼 교회의 이름을 딴 이 안무가 그룹은 머스 커닝햄 무용실에서 로버트 던이 지도한 실험 무용 구성을 이어 갔다. 이 그룹이 개최한 최초의 공연은 1962년 7월에 14명의 안무가가 실험 무용 수업 마무리로 총 23종의 무용을 구성한 연말 발표회였다. 이듬해 가을, 이 수업이 더 이상 개설되지 못하자 이 그룹의 안무가들은 서로의 작품을 비평하고 현대 무용계의 권위자들이 주관하던 '업타운'의 젊은 안무가 공연의 대안을 마련하기 위해 매주 모임을 하기 시작했다.

그 후 2년여 동안 저드슨 무용극단은 16회의 그룹 콘서트와 4회의 '개인 발표회one-person show'를 통해 200개에 가까운 춤을 만들어냈다.(도269) 이들 공연은 대부분 교회라는 성소에서 열렸지만, 그 밖의 장소들, 예를 들어 팝아트 페스티벌의 부대 행사의 경우 워싱턴 D.C.의 롤러스케이트장 같은 곳에서도 열렸다. 이 무용극단은 저드슨 교회라는 장소를 통해, 또는 개별 단원들을 통해 팝아트, 해프닝, 플럭서스, 저드슨 시인들의 극장, 오프오프브로드웨이 연극, 언더그라운드 영화 등 1960년대 초의 다른 전위 운동과 밀접한 관계를 맺었다.

20세기 전환기 이래 미국의 현대 무용계는 일련의 전위 무용단들의 등장으로 특징지

269
스티브 팩스턴의 안무
<오후(Afternoon)>의
이본느 라이너.
1963

을 수 있겠지만, 특히 저드슨 무용극단은 여러 가지 측면에서 특이했다. 첫째, 개인의 능력을 계발하기 위해 고안된 프로그램보다는 집단적 차원에서 명작 공연을 주로 만들던 예술가 그룹이라는 점이다. 둘째, 이 무용극단은 작곡가(세실 테일러, 필립 코너, 말콤 골드스타인)와 시각 예술가(로버트 라우셴버그, 로버트 모리스, 앨렉스 헤이, 캐롤리 슈니만), 영화 감독(브라이언 드 팔마, 진 프리드먼) 등의 작품을 선보였고, 이들 중 다수가 안무가들과 공동 작업했을 뿐 아니라 직접 춤을 만들기도 했다.(도270) 셋째, 당시 대부분의 예술가 집단들과 달리 이곳에서는 여성이 주연을 맡았다.

이본느 라이너, 스티브 팩스턴, 트리샤 브라운, 루신다 차일즈, 일레인 서머스 등이 몸담은 저드슨 무용극단은 훗날 포스트모던 무용이라 불리게 된 춤의 첫 장을 열었다. 연대기적으로는 현대 무용의 역사적 전통을 이어 갔을 뿐만 아니라, 예술적인 면에서는 현대 무용에서 이탈했기 때문이다. 포스트모던 시가 T. S. 엘리엇과 에즈라 파운드로 대표되는 현대 시의 중심 사상을 거부했던 것처럼, 저드슨 무용극단과 비슷한 세대의 다른 안무가들이 일으킨 초기 포스트모던 무용은 마사 그레이엄과 도리스 험프리의 현대 무용에서 두드러졌던 형식성과 전통주의를 부인했다. 이들은 우연, 즉흥성, 룰 게임rule game을 비롯해 비非극적이고 비非음악적인 안무 구성은 물론이고, 평이한 동작을 기용하거나 무용이나 영화 같은 예술 형식들과의 혼합을 실험하면서 새로이 개방된 방향으로 현대 무용을 개척해 나갔다.(도271)

이 극단이 만들어 보여준 작품들은 의도적으로 결말이 열려 있었고 제한 없이 다채로웠지만, 특정한 테마와 쟁점들이 부각되면서 저드슨 무용극단을 주변의 예술 집단과 연결 짓게 했다. 여기에는 안무 과정에 대한 관심, 정식 훈련을 받지 않은 무용수와 통상적이지 않은 무용 공간의 사용, 자발성에 대한 가치 평가, 음악과 무용 간의 관계에 대한 새로운 탐구가 포함된다. 아마 저드슨 무용극단이 남긴 영구적인 유산이라면 무용이란 모든 것을 포함하는 폭넓은 카테고리라는 개념, 즉 사람들이 가구를 옮기건, 막대 기둥을 기어 올라가건, 강의를 하건, 뭔지 모를 동작을 하건, 이들 모든 움직임을 춤이라는 틀로 보면 모두가 춤으로 평가받을 수 있다는 열린 사상이 될 것이다.

샐리 베인즈

270
이본느 라이너의 안무
<6중주의 부분
(Parts of Some Sextets)> 중
조지프 슐릭터, 데버러 헤이,
스티브 팩스턴, 주디스 던,
로버트 모리스 등.
1965

271
<저드슨 국기 쇼
(The Judson Flag Show)>에서
이본느 라이너 안무
'트리오 A' 공연 중인
그랜드 유니온 무용단.
1970
저드슨 메모리얼 교회, 뉴욕

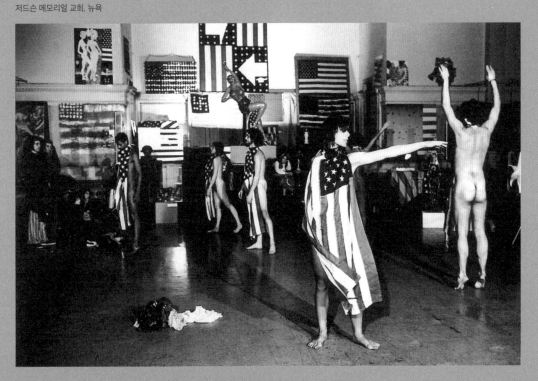

구조 영화 1966-1974

1960년대 후반 미니멀리즘 조각의 영향을 받은, 그리고 개념 예술 작가들의 영화와 관련된 새로운 유형의 영화 제작 방식이 미국에 출연했다. 60년대 초기 언더그라운드 영화의 퇴폐적인 현란함을 거부한 토니 콘래드, 폴 샤리츠, 홀리스 프램프턴, 어니 게어, 켄 제이콥스, 마이클 스노, 조지 랜도우, 로버트 브리어, 조이스 윌런드, 피터 기달 등은 관객들의 관심을 프레임, 감광재, 스프로켓, 영사기 광선, 스크린 같은 영화 자체의 물질적 특성들과 영화 제작 과정으로 돌려놓기 위해 군더더기를 뺀 형식주의적 내용을 이용했다. 구조 영화는 미술계(미니멀리즘)와 구조주의Structualism라고 알려진 언어학에 기초한

272
토니 콘래드
깜빡이 *The Flicker*
1966
16mm 필름, 무성,
흑백, 30분

273
폴 샤리츠
터칭 *T,O,U,C,H,I,N,G*
1968
16mm 필름, 유성,
컬러, 12분

철학, 따라서 그 철학의 이름을 딴 일종의 지적 영화 제작법이었다. 반문화권과 제도권 간의 분열이 절정에 달한 시점에서 구조 영화는 미국의 주류 영화산업에 정면으로 맞서며 활동을 전개했다.

구조 영화 제작자들은 영화가 보여주는 환영의 근본 작동 원리를 드러내기 위해 눈으로 지각할 수 없는 찰나를 잡아내는 '깜빡이The Flicker' 같은 광학 장치를 사용했다. 이제는 고전이 된 토니 콘래드의 대표작 〈깜빡이〉(도272)는 다양한 속도로 엇갈리며 상영되는 흑백 필름 프레임으로만 구성된 작품이다. 샤리츠, 제이콥스와 마찬가지로 화가로 교육받은 콘래드는 1960년대 초부터 뉴욕 언더그라운드에서 활동해 왔다. 1966년에 플럭서스 〈단어 영화/ 플러스 필름 29Word Movie/Fluxfilm 29〉를 만들었던 샤리츠도 깜빡이를 이용, 컬러 프레임 사이에 이미지나 단어를 삽입해 엇갈리게 한 〈레이 건 바이러스Ray Gun Virus〉(1966)와 〈터칭〉(도273) 같은 정밀한 영화를 만들었다.

켄 제이콥스와 홀리스 프램프턴은 영사된 이미지를 재촬영하는 방식으로 영화 제작 과정 자체를 탐구했다. 〈톰, 톰, 피리 부는 사람의 아들Tom, Tom, The Piper's Son〉(1969)에서 확인할 수 있듯, 제이콥스가 언더그라운드 영화에서 구조주의로 전환한 것은 극적인 일이었다. 그는 1905년에 찍은 흑백 영화 필름 조각footage을 가져다 해체한 다음, 어떤 부분은 뒤부터, 다음 부분에서는 앞부터, 또는 각기 다른 속도로 재촬영했다. 이때 이미지를 반복하거나 한 프레임과 다음 프레임으로 넘어갈 때 관객들이 놓칠지도 모르는 원본의 세부를 강조하곤 했다. 어떤 지점에서는 영화가 상영되고 있는 스크린에 직접 카메라를 들이대 재촬영하기도 했다. 이처럼 제이콥스는 영화 구조를 극도로 개방시켜 영화 영상의 규칙을 새로이 썼다.

홀리스 프램프턴의 영화들은 개념적 구조에 있어 유사한 정밀성을 도입했다. 〈인공적인 광선Artificial Light〉(1969)에서는 술을 마시며 이야기하는 젊은 뉴욕 예술가들의 인물

274
홀리스 프램프턴
노스탤지어 *Nostalgia*
1973
16mm 필름, 유성,
흑백, 36분

사진들을 이어 붙인 뒤 음화착색negative tinting, 표백, 스크래치, 반전 같은 여러 이질적 방법들을 사용해 새롭게 재촬영했다. 〈조른스 레마Zorns Lemma〉(1970)와 〈노스탤지어〉(도274) 같은 프램프턴의 독창적인 1970년대 초기작들은 구조주의 형식에 역설적인 내용을 접목해 시적인 개념주의를 창안해냈다. 〈프로덕션 스틸Production Stills〉(1970)에서는 미 서부 해안 지역에서 활동하던 영화 제작자 모건 피셔가 영화 자체에 영화 촬영용 스틸 폴라로이드 사진들을 결합, 영화 제작 조건 자체를 자기 반영적 소재로 삼기도 했다.

제이콥스와 프램프턴을 비롯한 여러 예술가가 1970년대에도 중요한 영화들을 계속해 만들었지만 1974년에 이르자 구조 영화는 하락세에 접어들었고, 정밀함마저 사라진 상태였다.

크리시 아일

1964

기로에 선
미국

1976

규범의 붕괴, 예술의 혁명
다원주의―대안의 지배

베트남전과 브로드웨이 연극
할리우드의 가치 혼란과 분열
팝의 예찬―록뮤직의 지배
신소설―선형적 내러티브의 와해
새로운 논픽션 소설의 등장
도시로 돌아온 공공 미술
뉴욕 '식스'와 캘리포니아 '원'
1970년대 전위 연극의 풍경
할리우드의 판도를 바꾼 영화악동
페미니스트 문학
포스트모던 무용의 진화
주류 안팎의 퍼포먼스 예술
비디오아트, 영화 그리고 설치 1965―1977

1960년대가 흘러갈수록 점점 더 많은 미국인이 제도적 권위에 의문을 품기 시작했다. 한편에서는 비트가 1950년대에 불을 지핀 반항이, 다른 한편으로 는 공민권 운동이 1968년에 이르러 성숙한 반反문화가 되어 폭발하기에 이 른다. 이 같은 반문화는 정부의 법제화한 개혁 정책과 더불어 추진력을 얻 게 되었다. 1963년 11월 존 F. 케네디 암살로 인해 대통령에 오른 린든 B. 존슨(도275)이 1930년대 프랭클린 D. 루스벨트의 뉴딜정책 이래 가장 규모 가 큰 사회 개혁 입법의 책임자가 되었다. 존슨의 국내 정책 의제는 스스로 천명한 '위대한 사회 Great Society' 창조에 맞춰 구상되었고, 여기에는 복지 개 혁과 의료보험제도, '빈곤과의 전쟁'이 포함되어 있었다. 그 결과 1964년에 서 1968년까지 1,400만 명이 넘는 미국인의 수입이 늘어, 빈곤층이 전체 인 구의 22퍼센트에서 11퍼센트로 줄었다. 존슨 대통령은 모두의 정책도 제공 했다. 대기업 감세책은 물론, 추경예산을 국립공원, 대기와 수질 오염 기준 마련, 대중교통, 소비자 보호를 위한 포장진실화법 truth-in-packaging 등에 할애 했다.

그러나 존슨 대통령 재임 기간 중 이뤄낸 가장 주요한 업적 가운데 하나 는 한 해전 존 F. 케네디가 발의한 공민권법을 1964년 통과시킨 것이다. 남 북전쟁에 뒤이은 재건시대 이래 가장 파급적인 공민권법을 통해 학교 및 공 공시설, 공공장소에서 인종 간 분리를 불법화했고, 주거와 고용 기회의 균 등을 명시했으며, 상업과 교육에서의 차별을 금했다. '분리는 하지만 평등 하다.'라는 짐 크로우 법 Jim Crow Laws은 이미 1954년 브라운 대 토피카 교육 위원회 소송 Brown v. Board of Education에 대한 연방대법원 판결로 무효화 되었지

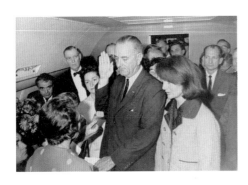

275
부통령 린든 B. 존슨이 대통령
존 F. 케네디의 암살 직후 그의
부인과 재클린 케네디와 함께
대통령 전용기 안에서 대통령
선서를 하는 모습.
1963

만, 남부 네 개 주는 그로부터 한참 지난 1960년까지 공립학교 중 단 한 곳도 인종 통합을 이루지 못했다. 1964년 공민권법은 사회에 만연한 인종 차별을 더는 공식적으로 용납하지 않겠다는 분명한 신호였다. 이듬해 투표자 등록 규칙에 담긴 인종 차별 조항에 맞서 앨라배마에서 일어난 저항은 1965년 투표권보장법Voting Rights Act 통과를 촉구했다.

그러나 몇몇 흑인 지도자들에게 이 같은 변화는 여전히 지지부진하게 느껴졌다. 미국의 평등주의 이상과 법률적, 사회적, 경제적 불평등이라는 모순 사이에서 절망감을 느낀 이들은 흑인민족주의 형태로 분리주의를 선도하기도 했다. 다른 이들은 백인에 대한 폭력을 옹호하거나 블랙파워 운동Black Power Movement을 고취시켰고, 이런 움직임은 흑인통일체학생기구Student Organization for Black Unity와 1966년 캘리포니아 오클랜드에서 창설된 극좌 그룹인 흑표범단Black Panther Party에 의해 힘을 얻었다. 인종 폭동도 이어져 1965년 로스앤젤레스에 잇달아 1966년 시카고, 뉴욕, 클리블랜드, 볼티모어, 1967년 디트로이트, 뉴저지주 뉴워크, 뉴욕주 로체스터, 앨라배마주 버밍햄, 코네티컷주 뉴브리튼 등 미국 전역을 휩쓸었다.

같은 시기, 새로 힘이 실린 또 다른 목소리가 들리기 시작했다. 미국 원주민들과 페미니스트들이, 당시 사회 · 정치적 현상 유지에 점점 더 환멸을 느끼며 부상하던 흑인과 학생 계층에 합세한 것이다. 민주사회 학생연합SDS이나 전미여성기구NOW 같은 집단들은 기술공학적 진보, 전쟁, 성 도덕관뿐 아니라 성별, 인종에 대한 고정관념에 맞서며 정치적 세력화를 시도했다. 이렇듯 고조되던 모반의 기운은 1968년에 파리, 뉴욕 컬럼비아대학교, 캘리포니아대학교 버클리 캠퍼스에서 터진 학생 시위가 전 세계 혁명적 사건들로 이어지며 절정을 이뤘다.

전국적인 폭력 사태는 1960년대의 막을 열었던 낙관론과 이상주의 무드에 종지부를 찍었다. 케네디 암살에 뒤이어 전국에 몰아친 정치적 암살은 온 나라를 충격에 빠뜨리면서 미국의 자신감마저 뒤흔들어 놓았다. 흑인 민

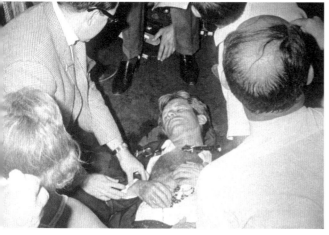

276
캘리포니아 예비선거에서의 승리
연설을 하고 난 직후 총상을 입고
앰배서더 호텔 바닥에 누워 있는
로버트 F. 케네디.
1968

277
사육돼지 농장 공동생활체.
뉴욕, 1969

278
테네시주 멤피스의 빌 가에서
'나는 사람이다(I AM A MAN)'
라는 광고판들을 들고 항의하는
사람들 주위를 방위군과
보병들이 가로막고 있는 장면.
1968

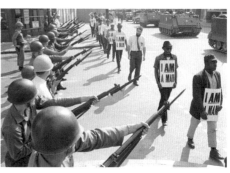

족주의 지도자 말콤 X가 1965년 뉴욕 집회 중 총탄에 쓰러졌고, 1968년에는 마틴 루터 킹 2세와 로버트 F. 케네디가 암살자의 총에 희생되었다. (도 276) 대중 인사들은 움직이는 표적이었다. 심지어 미술계에서도 로버트 케네디 시해 사건 전날 앤디 워홀을 암살하려는 기도가 있었다. 이 모든 사건과 미국의 베트남전 개입은 암울한 시대, 냉소와 공포와 분노가 만연한 시대의 막을 열었다. 많은 사람이 도대체 이 나라에 무슨 문제가 있는 것인지 의아하게 여기기 시작했다.

점차 확산하는 폭력의 기류에 미국인들은 각자 다른 방식으로 대응했다. 어떤 이들은 평화, 사랑, '꽃의 힘 flower power'을 호소하며 자족적인 공동생활체를 영위하는 히피족처럼 근대 산업사회 이전의 생활 양식으로 은거하기도 했다. (도277) 적지 않은 사람들은 나르시시즘적 환상에 기댄 채 약물을 통

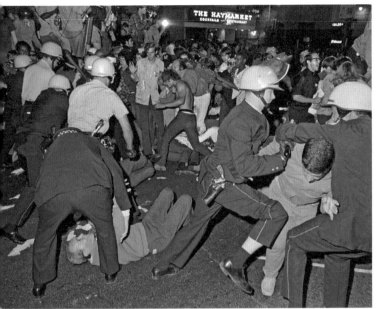

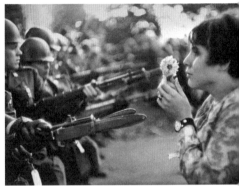

해 '세상에서 떨어져 나가는' 길을 택했다. 앞서 보았듯 비폭력적 방법 혹은 폭력적 대결 방식을 통해 지구촌 전역의 해방 운동, 학생 혁명과 연결된 급진적인 정치 운동, 각종 저항 운동에 가담한 이들도 있었다.(도278) 젊은이들은 고뇌에 찬 자기 검증을 거치면서 구세대, 정부, 경찰 같은 기성 권력 기관을 향해 오이디푸스적 적개심을 품게 되었다.(도279)

공민권 쟁점들을 둘러싸고 붕괴되고 있던 미국의 합의 문화는 1960년대 후반 베트남전 개입으로 본격적으로 표면화된다. 1954년 프랑스가 철수하자 북부 지역을 장악한 친親공산주의 정권의 등장으로 베트남이 양분되었다. 아이젠하워 대통령은 반공산주의 세력인 남南베트남군 훈련 지원을 명목으로 군사자문단을 파견했고, 그 수가 케네디 재임 중 2,000명에서 1만 5,000명으로 늘었다. 1964년 존슨이 월맹군 공세에 맞서 보복적인 공

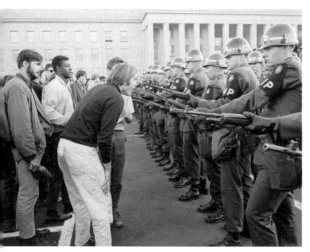

281
국방부 앞에서 베트남 반전
시위 중 평화 시위 참가자가
군경을 놀리고 있다.
워싱턴 D.C.
1967

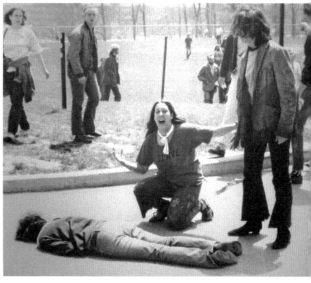

282
방위군의 총에 맞은 베트남전
반대 시위자.
켄트주립대학교, 오하이오
1970
사진—존 파일로

중 폭격을 명령하면서 전쟁은 단계적으로 확대되었다. 1968년에 이르자 52
만 5,000여 명의 미군이 지도에서 찾을 수 있을지는 고사하고 이름도 들어
본 적 없던 작은 동남아시아 국가에서 이유도 모르는 채 싸우고 있었다. 베
트남전은 미국을 가차 없이 분열시켰다.(도280, 도281) 국민들 사이에서는 미
국이 반공 편집증에, 군산복합체의 경제적 탐욕에, 혹은 인종 차별주의적
태도에 등을 떠밀렸다는 의혹이 커졌다. 그러나 미국인들 대부분은 실용주
의자들이었다. 미군과 첨단 무기로도 월맹군과 그들의 게릴라 작전을 무력
화시킬 수 없을 것 같았고 미군의 인적 희생은 너무 커지고 있었다. 1965년
부터 워싱턴 반전 행진이 이어졌다. 이후 3여 년간 반전 운동이 전국적으로
확산되었고, 경찰과 시위 인파의 충돌로 수천 명이 체포되는 등 폭력 사태
까지 벌어졌다. 1970년 오하이오주 켄트주립대학교에서 시위 중인 네 명의
학생을 방위군이 사살했을 때 미국은 곧 내전이라도 벌어질 것 같은 상황이
었다.(도282)

베트남전과 브로드웨이 연극

미국 연극은 1965년에서 1979년 사이 매우 급진적으로 실험적, 정치적인 국면을 경험했다. 1960년대 중반, 브로드웨이와 대부분의 오프브로드웨이로 대표되는 안정된 미학의 상업적 경향과 다른 한편에서는 오프오프브로드웨이로 대표되는 보헤미안적 실험주의로 미국 연극이 첨예하게 양분되었다. 그러나 브로드웨이에도 사회적 의식을 암시하는 작품이 없던 것은 아니었다. 인종 문제를 다룬 하워드 새클러의 퓰리처상 수상작 <위대한 희망The Great White Hope>(1968)과 원래 1967년 오프브로드웨이에서 제작된 뮤지컬 <헤어>(도283)는 반체제 히피 문화에 대한 백인의 시각을 대표하며 브로드웨이 극장가 '불야

283
<헤어(Hair)> 공연 중
폴 자바라, 스티브 개밋,
레아타 갤러웨이, 수잔 노스
트랜드
1968

성'에서 큰 성공을 거뒀다. 훨씬 더 전형적인 작품으로는 닐 사이먼의 <별난 커플The Odd Couple>(1965)과 우디 앨런의 <카사블랑카여, 다시 한 번Play It Again, Sam>(1969) 같은 희극을 꼽을 수 있다. 이들 작품은 대중적인 브로드웨이 장르의 전범이자 당시 공민권과 반전 운동을 둘러싼 사회적 혼란에 대한 불감증을 반영한 상업주의 연극의 표본이기도 했다.

1960년대 초반 미국의 전위 연극은 오프브로드웨이 연극을 지나치게 상업적이라고 여기면서 근거지를 오프오프브로드웨이로 옮겼다. 그러나 부분적으로는 인허가 문제로 다수의 오프오프브로드웨이 극장들이 실상은 '극장'이 아니라 커피하우스나 클럽이었다. 1963년 엘런 스튜어트가 창립한 '라 마마 실험 연극 클럽La Mama Experimental Theater Club' 같은 소수 단체만이 주요 연극 단체로 발전했다. 오프오프브로드웨이에서 경력을 쌓기 시작한 주요 극작가로는 샘 셰퍼드, 랜포드 윌슨, 테렌스 맥널리, 존 게어를 꼽을 수 있다.

오프오프브로드웨이는 다양하고 폭넓은 감수성과 주제를 제공했지만, 이들 전부가 문학적 가치에 초점을 둔 것은 아니었다. 1964년에서 1965년에 이르러 상당한 영향력을 발휘한 리빙 시어터는 이전의 시적 연극에 몰두하던 데서 탈피해 신체적 즉흥성과 무정부주의적 정치관에 근거한 퍼포먼스 양식으로 전환했다. 리빙시어터는 미학적, 정치적, 사회적으로 급진적인 다수의 오프오프브로드웨이 극단 형성에 자극제가 되었다. 이 중에는 '오픈시어터Open Theater' '빵과 꼭두각시 극단Bread and Puppet Theater' '맨해튼프로젝트Manhattan Project' '퍼포먼스 그룹Performance Group'이 있다. 브로드웨이 극단들과 달리 이들은 사회적 쟁점들, 특히 베트남전을 직접적으로 다뤘다. 반전 운동과 마찬가지로 급진적 연극이 전국적으로 파급되면서 1960년대 말에 이르자 미국의 거의 모든 중·대도시는 적어도 하나의 실험극단을 갖게 되었다.

필립 오슬랜더

할리우드의 가치 혼란과 분열

영화 관객이 줄고 스튜디오들이 외형적으로 몰락하자 할리우드 심장부에 치명적인 말뚝이 박혔다고 여겨졌지만, 영화라는 창조물이 절멸한 것은 아니었다. 대신 할리우드의 생명은 거대 재벌들에게 이식되었고, 이들 대기업은 1960년대에서 70년대에 주요 스튜디오들을 하나씩 인수하면서 소위 엔터테인먼트 산업이라는 신종 괴물을 창조했다. 스튜디오들의 총체적 격변기는 1963년 존 F. 케네디의 암살과 1974년 리처드 닉슨의 사임까지를 한데 묶는 정치·사회적 격변기와 일치한다.

섹스와 폭력에 관해서 신중한 묘사 외에는 죄다 금지했던 1934년의 영화제작윤리규약Motion Picture Production Code은 1968년에 적나라한 내용을 허용하는 등급제로 대체되었다. 워싱턴부터 할리우드에 이르기까지 곳곳에서 기존 제도가 붕괴하면서 드러난 문화적 간극은 예고 없이 참전한 베트남전만큼이나 미국인들을 분열시켰다. 어떤 영화 제작자들은 옛 질서의 안정성을 존중한 반면, 다른 이들은 현기증이 날 것 같은 새로운 무질서를 찬양했다. 이 분수령의 한쪽에서는 머리가 희끗희끗해진 장년의 존 웨인이 <진정한 용기True Grit>(1969, 헨리 해서웨이)에서 법을 준수하는 연방 보안관 루스터 코번으로 출연해 반대편에 있는 <우리에게 내일은 없다>의 페이 더너웨이와 워렌 비티(도284) 같은 무법자 주인공들을 향해 6연발 권총을 겨눴다. 이념적으로나 영화적으로 두 작품은

284
아서 펜 감독
<우리에게 내일은 없다
(Bonnie and Clyde)> 중
페이 더너웨이, 워렌 비티.
1967

부상하는 세대 간의 차이를 극명하게 드러낸다. 만만치 않은 웨인은 전통적인 가치와 스토리텔링 기법을 강화하는 반면, 양면적 가치를 대변하는 비티는 무도덕성amorality과 점프컷jump cuts을 사용해 두 가지 모두에 도전장을 던졌다.

이 시기 늘 공격의 표적이 된 것은 제도적 권위였다. 뮤지컬 영화(<카멜롯Camelot>, 1967, 조슈아 로건), 코미디(<졸업The Graduate>, 1967, 마이크 니콜스), 경찰 스릴러물(<밤의 열기 속으로>)(도285) 등 장르를 가리지 않았다. 상대가 아서 왕을 배반하는 랜슬롯(프랭크 네로 분)이든, 다른 남자와 결혼식을 올리는 옛 애인을 납치하는 대학생 벤자민 브래독(더스틴 호프만 분)이든, 비천한 백인 보안관을 자극하는 미스터 팁스(시드니 포이티어 분)든 상관없이 군주, 교회, 국가의 권위가 결정적인 도전을 받았다.

<밤의 열기 속으로>에서는 팁스 형사로, <초대받지 않은 손님Guess Who's Coming to Dinner>(1967, 스탠리 크레이머)에서는 백인 진보주의자 집안의 딸과 약혼한 흑인 과학자로 출연한 포이티어는 할리우드가 미국 백인들에게 고무적인 인물로 보증한, 지적으로, 도덕적으로 우월한 흑인을 상징했다. <한 인간일 뿐Nothing But a Man>(1964, 마이클 뢰머) 같은 독립 영화들만이 평범한 삶을 살려고 애쓰면서 모순과 편견을 참아내야 하는 흑인을 보여줄 뿐이었다.

권위에 대한 문화적 가치 혼란은, 예컨대 전 세계를 파멸시킬 수 있는 공산주의자들의 지구 종말 기계를 두려워한 미국 장군들(스털링 헤이든, 조지 C. 스콧)이 모스크바를 향해

285
노먼 주이슨 감독
<밤의 열기 속으로(In the Heat of the Night)> 중 로드 스타이거, 시드니 포이티어.
1967

286
데니스 호퍼 감독
<이지 라이더(Easy Rider)> 중 데니스 호퍼, 피터 폰다, 잭 니콜슨.
1969

20세기 미국 미술

핵탄두를 발사하는 <닥터 스트레인지러브Dr. Strangelove>(1964, 스탠리 큐브릭)처럼 고차원적인 풍자의 특성이 되었다. 양면 가치는 스콧이 제2차 세계대전의 반영웅 조지 S. 패튼 장군을 광적이고 자멸적인 천재로 묘사한 <패튼 대전차 군단Patton>(1970, 프랭클린 샤프너)처럼 고차원적 비극의 특성이 되기도 했다.

<닥터 스트레인지러브> <패튼 대전차 군단> <와일드 번치Wild Bunch>(1969, 샘 페킨파) <이지 라이더>(도286) 같은 다양한 영화의 공통 주제는 폭력이 난무하는 땅, 미국이었다. 페킨파의 서부 시대 비가悲歌는 권총 소지가 가능했던 1914년을, 호퍼의 현대판 오디세이는 대마초 연기가 자욱한 1969년을 무대로 했지만, 미국 순례자들을 용병 같은 무법자로 만들어버린 미국의 수상한 풍경은 서로 바꿔도 무방하다. 폴 뉴먼과 로버트 레드포드 주연의 진지하면서도 코믹한 영화 <내일을 향해 쏴라Butch Cassidy and the Sundance Kid>(1969, 조지 로이 힐)조차 보안관의 무장 보안대를 속여먹는 무법 영웅들에게 갈채를 보낸다.

스탠리 큐브릭의 <닥터 스트레인지러브>와 <2001:스페이스 오디세이2001: A Space Odyssey>(1968)는 새로운 시각적 유행을 선도한 영화다. 특히 전자가 보여준 크롬, 네온 장식들과 후자가 보여준 기계 미학은 미니멀리즘의 방법과 재료들을 반영한 것이다. 두 영화는 '기술공학=자유=죽음'이라는 등식에 가까운 메시지들을 섞어 놓으면서, 인간이 고안해낸 장치들(폭탄, 컴퓨터)에 대한 애정과 공포를 동시에 표현하고 있다.

가치 혼란이 횡행한 시기에 그나마 웃음을 선사한 것은 우디 앨런과 멜 브룩스처럼 불경한 언행으로 무장한 원맨쇼 코미디물이었다. 앨런이 대본을 쓰고 감독하고 주연한 <돈을 가지고 튀어라Take the Money and Run>(1969)는 강박적으로 웃겨야 한다는 편집증에 사로잡힌 도둑을 그렸다. 이와 비슷하게 제로 모스텔과 진 와일더가 브로드웨이 사기꾼 역할의 주인공을 맡은 브룩스의 <프로듀서Producers>(1968)는 영화 흥행사들이 실패할 게 뻔한 히틀러에 관한 유쾌한 뮤지컬을 만들어 250배로 팔아넘겼는데, 결국 진짜로 히트하게 된다는 줄거리다.

뭐니 뭐니 해도 로버트 올트먼 감독의 <매쉬M*A*S*H>(1970)만큼 불경스러운 영화는 없을 것이다. 한국전쟁 중 육군 야전병원을 무대로 한 블랙코미디로, 전쟁과 유혈, 부조리를 효과적으로 엮은 작품이다. 이 영화를 변덕스러운 폭스바겐 자동차를 둘러싸고 벌어지는 디즈니 가족 영화 <러브 버그The Love Bug>(1969, 로버트 스티븐슨)와 비교해보면, 이 시대 음과 양을 대표하는 가장 극단적인 예를 경험할 수 있을 것이다.

캐리 리키

규범의 붕괴, 예술의 혁명

1960년대 발작적으로 일어난 사회 · 정치적 사건들은 당시 모든 예술 장르에 반영되었다. 도어스Doors와 지미 헨드릭스의 파격적인 일렉트로닉 록 사운드에서부터 〈이지 라이더〉와 〈미드나잇 카우보이 Midnight Cowboy〉 같은 반문화적 영화, '빵과 꼭두각시 극단'의 정치적 행동주의에 이르기까지, 과거의 사회 질서가 동요하는 것은 분명했다. 시각 예술계에서도 모더니스트의 '규범canon'에 대해 강한 의구심이 일면서 장르 간 경계 구분을 새로 정의할 필요성이 제기되었다. 1966년에서 1972년은 미국 미술에 있어 가히 혁명적인 시기였다. 포스트미니멀리즘Postminimalism, 어스워크Earthworks, 개념 미술, 신체 예술Body Art, 퍼포먼스, 비디오 같은 풍성하고 새로운 형식들과 이들이 서로 중첩된 다양한 운동들이 이때 산출되었다. 시각 예술에 있어 문제 제기와 실험적 분위기는 예술진흥기금NEA과 인문학진흥기금NEH을 통해 연방보조금이 새로 예술 분야에 지원되면서 한층 고무되었다. 1965년 존슨 대통령의 '위대한 사회' 프로젝트의 일환으로 창설된 이들 기구는 전위 예술가, 새로운 예술 형식, 새로운 전시 공간을 위한 필수적인 지원을 했을 뿐 아니라 예술에 대한 대중의 의식도 고취시켰다. 향후 20년 동안 예술가 개인에게도 제한 없이 보조금을 지원한다는 예술진흥기금 정책은 미국 전위 예술 발전에 결정적인 역할을 했다.

1960년대 후반의 여러 분야처럼 예술계도 불안정성, 불확실성, 새로운 발견의 상태에 놓여 있었다. 예술가들은 각자 다른 방식으로 반응하기는 했지만, 이 시기 새로운 예술은 방향 감각의 상실, 탈구화, 비물질화, 파편화 등 일반적인 특징을 공유하고 있었다. 이런 특징은 좀 더 넓은 사회적 영역에

20세기 미국 미술

서의 제도적 구조의 붕괴에 필적하는 것이었다. 미술가가 화랑 바닥에 돌더미를 늘어놓든지, 사막에 초크 선을 긋든지, 건물 덩어리를 제거하든지 간에 이런 형식에는 다양한 정치적 태도가 스며있었다. (도287) 그러나 또 다른 의미에서 이러한 실천들은 전통적인 장르와 분류 체계가 무시되고 현실 세계의 단조로운 재료와 형상들이 흔쾌히 미술로 받아들여졌던 1950년대 후반 이후 발전되어 온 반反전통의 일부분으로 볼 수도 있을 것이다.

1960년대가 진행되면서 히피 문화, 록 음악과 마약은, 국제전화 서비스와 제트기 여행 등 그 어느 때보다 정보의 속도를 빠르게 만들어준 첨단 통신 기술의 발달로 연결된 새로운 지구촌 문화와 더불어, 시각 예술에 큰 영향

287
로버트 모리스
무제 Untitled
1968
실, 거울, 아스팔트, 알루미늄,
납, 펠트, 동, 강철
가변적 크기
레오 카스텔리 화랑, 뉴욕

을 미쳤다. 이 시기의 미술은 큰 틀에서는 사회의 흐름을 반영하면서, 단정적이라기보다 의문을 제기하며 절대적인 것을 거부했다.

미술가들은 여전히 "무엇이 오브제인가?"라는 질문을 던졌다. 이는 1965년 명확한 단위 형태들이 미술의 사물성thingness을 가장 잘 표현한다는, 다소 무감각한 결론을 내린 도널드 저드와 대조적으로 많은 예술가가 이제 "어떻게 우리가 하나의 사물을 알거나 경험할 수 있는가?"라고 묻는 것이었다. 미니멀리즘 작가들의 엄격한 형식주의와 절대적인 확신은 이상주의적이고 청교도적인 탓에 현실 세계와는 무관하게 여겨졌다. 몇몇 젊은 미술가들은 사물을 만들어지는 과정에 있는 것처럼 가변적이고 불안정하고 불규칙적이며 무질서한 것으로 인식했다. 따라서 이들은 미술이 만들어지는 과정과 그것이 재료에 미치는 효과를 강조하기 위해 작품을 실외나 건축적 컨텍스트context를 포함한 확장된 영역에 재배치하곤 했다. 그런가 하면 다른 미술가들은 작품의 개념이 곧 결과물이라고 주장하면서 형태보다 사고 과정에 역점을 두었다. 어느 평론가는 과정 지향적인 전자와 개념 지향적인 후자, 두 가지 경향을 일컬어 "인식론적 관점과 존재론적 관점 사이의 주기적인 밀고 당기기"라 묘사했다.[99]

팝의 예찬―록뮤직의 지배

1960년대가 시작될 무렵 대중음악의 질적 가치는 바닥까지 떨어졌다. 그러나 재즈 음악계만은 위대한 시기였다. 특히 마일스 데이비스 퀸텟을 통해 존 콜트레인이 등장했다. 최고의 솔로이스트에서 전설적인 예술가로의 변신은 콜트레인이 1964년 녹음한, 우리 시대 가장 위대한 예술적 업적 중 하나인 35분짜리 걸작 '최상의 사랑A Love Supreme'에서 절정에 이른다.

콜트레인과 오네트 콜먼 같은 동시대 음악가들이 새로운 표현의 지평을 넓히기 위해 재즈를 해방시킨 반면, 다른 토착 장르들(블루스, 포크, 컨트리)은 록과 팝에 휩쓸려 변두리로 밀려나 있었다. 그러나 영국 청소년들은 미국 전통 음악에 열광하면서 미국 시장에서는 백인들의 담백한 대중가요에 밀려나 있던 흑인 음악을 훨씬 더 즐겼고, 열심히 흉내 냈다. 이런 소위 '영국의 침공British Invasion'을 주도한 것은 리버풀에서 태어나 어릴 적부터 친구였던 존 레논과 폴 매카트니였다. 두 사람이 결성한 비틀스는 미국에서 히트한 리듬 앤드 블루스를 모방하던 많은 밴드 중 하나였다. 얼마 뒤 대개 한두 히트곡을 낸 이후 뒷전으로 밀려나 있던 다른 그룹 멤버들이 합류했다. 그러나 비틀스는 롤링 스톤즈 Rolling Stones, 좀 더 이후의 에릭 클랩턴, 후The Who, 레드 제플린Led Zeppelin 등과 나란히 자신들을 매혹했던 블루스에 뿌리를 두고 이를 확장·발전시켜 고유의 독창적인 노래를 만들고 녹음하기 시작했다. 아울러 관련 곡들을 함께 구성한 '앨범'으로서의 레코드 개념을 창안해 발전시켰고, 로큰롤 밴드의 기본 틀도 정립했다. 특히 레논은 곡의 구조, 기이한 악기 편성, 말놀이를 실험하면서 주위 음악가들에게 새로운 길을 밝혀주었다.

1960년대 중반 거의 같은 시기에 밥 딜런(도288)은 우디 거스리를 그대로 모방, 늙은 포크 음악가로 변장하고 뉴욕에서 연주를 시작했다. 그러나 딜런은, 비틀스가 그러했듯, 자신의 음악적 뿌리에서 재빨리 벗어나 심오한 시적 심상을 동원해 강력한 사회적 논평에서 상징적인 설화까지 아우르는 복합적이면서 서정적인 노래들을 만들었다. 1966년에는 일렉트릭 록밴드로 자신의 음악을 개작해서 팬들을 놀라게 했는데, 록 사운드의 원초적인 힘은 갈수록 신랄하고 창조적으로 되어가던 그의 노랫말 효과를 증폭시켰다. 비틀스와 롤링

288
밥 딜런.
연대 미상

스톤즈 모두 60년대 중반에 도달하자 자신들의 곡을 예기치 않은 사운드와 엮거나 스튜디오 자체를 악기처럼 사용하면서, 기발한 효과와 더욱 복합적인 곡 구성을 위해 테이프를 교묘히 조작해 갔다. 사실 비틀스 음악은 스튜디오 음향 효과에 너무 의존하게 되면서 <리볼버Revolver>(1966)와 <서전트 페퍼스 론리 하츠 클럽 밴드Sgt. Pepper's Lonely Hearts Club Band>(1967) 앨범이 나올 무렵에는 더는 '라이브'로 곡을 재연하기가 불가능해져 콘서트를 전면 중단하기에 이른다.

영국 밴드들이 록을 되살리고 있을 때, 미국 음악은 대부분 소울Soul과 사이키델릭Psychedelic 음악의 성장을 통해 새로운 영역을 개척하고 있었다. 소울은 1950년대 후반, 레이 찰스와 샘 쿡 같은 예술가들이 흑인 영가gospel의 종교적 열정과 블루스와 록의 세속적 관심을 결합하면서 시작되었다. 1960년대 중반이 되자 모타운 레코드Motown Records를 창립한 베리 골디가 이 공식을 성공적으로 적용하면서 음반사를 세계 최대의 히트 공장으로 만들었다. 그가 제작한 음악의 수준은 가히 놀라울 정도였다. 위대한 싱어송라이터인 스모키 로빈슨과 손잡은 골디는 템테이션스Temptations, 슈프림스

289
<에드 설리번 쇼>에 출연한 슈프림스.
1966

20세기 미국 미술

Supremes,(도289) 마빈 게이, 스티비 원더 같은 뮤지션들을 홀랜드 도지어 홀랜드나 노먼 휫필드 같은 작사 프로듀서와 짝지어 혁신적인 편곡, 재치 있는 가사, 모두 춤추고 싶게 만들 만큼 사람들을 녹이는 리듬과 귀에 쏙 들어오는 멜로디가 결합한 곡들을 만들게 했다.

　그러나 1960년대 말이 되자 모타운의 음악 공식은 진부해졌고, 몇몇 예술가들, 특히 마빈 게이와 스티비 원더는 <무슨 일이 있어What's Going On>(1971)와 <이너비전 Innervisions>(1973) 같은 앨범을 통해 개인적이고 사회적인 진술을 강력히 표현하고자 새로운 영역을 개척해 나갔다. 이들의 노래는 솔직한 사회적 발언과 결합해 당시 미국의 혼란상을 반영했을 뿐 아니라, 전자악기와 음향 효과를 도입했고, 이후의 대중음악에 심대한 영향을 미치게 될 변조된 리듬을 가미하면서 놀라운 음악적 혁신을 이뤘다.

　모타운식 음악의 변화를 가속화시킨 것은 이른바 사이키델릭 음악의 부상이었다. 이 환각적인 음악은 미 서부 해안 지역인 로스앤젤레스의 버즈Byrds와 샌프란시스코의 그레이트풀 데드Grateful Dead(도290)에 의해 시작되었고, 이어 짐 모리슨, 재니스 조플린, 지미 헨드릭스가 혜성처럼 등장하면서 대중화되었다. 이들은 1950년대 엘비스 프레슬리와 리틀 리처드 같은 거친 록 가수들이 암시만 주었던, 음악가 개인의 격렬함과 자유분방함으로 돋워진 긴 즉흥 변주를 통해 음악적, 사회적 관습을 통렬하게 비판했다.

　1960년대 말에 이르자 세계의 젊은이들은 새로운 팝 음악에서 표현된 사회적이고 창조적인 자유에 이끌려 자신의 목적과 능력으로 새로운 미래를 만들 수 있다는 낙관적인 감성을 키워 갔다. 이는 지금까지도 역사상 가장 대규모의 청년 공동체 이벤트로 남아 있는 1969년 우드스탁Woodstock 페스티벌(도291)에서 절정에 달했다. 불행히도 1960년대 음악이 이루고자 하던 긍정적인 사회 변화의 감성은 1970년대 들어 음악과 문화의 혁명적 열망이 시장에서의 상업적 현실에 밀려나면서 길고 무기력한 불만으로 가득 찬 쇠퇴기에 자리를 내주게 된다. 그러나 1960년대를 마감할 무렵, 비틀스와 결별한 존 레논은 이상하게 외면당했던 '도와줘Help!'와 '나의 인생에서In My Life' 같은 팝송에서 새로운 형태의 고백적인 연주 형식을 만들어냈다. 1970년의 플라스틱 오노 밴드Plastic Ono Band와 함께 낸 레논의 첫 솔로 앨범은 영웅적인 면은 덜하지만 보다 인간적인 접근을 시도하면서 60년대의 종말을 고했다. 이런 의미에서 레논은 지난 10년간의 무절제에서 빠져나온 닐 영, 조니 미첼, 밴 모리슨, 폴 사이먼, 밥 딜런 등 다른 망명자들과 함께 소위 '싱어송라이터 운동'의 활기를 북돋는 데 이바지했다.

<div align="left">

290
그레이트풀 데드의 공연.
1975

291
우드스탁 페스티벌.
설리번 카운티, 뉴욕
1969

</div>

존 칼린

별난 추상

반反형식주의 미학이 부상하게 된 최초의 조짐 중 하나는 1966년 영향력 있는 젊은 비평가 루시 리파드가 뉴욕 피시바흐 화랑에서 조직한 '별난 추상Eccentric Abstraction'이라는 이름의 획기적인 전시였다. 여기에는 젊은 미술가 몇 명과 나이는 다소 많았지만 독특한 재능을 가진 루이즈 부르주아,(도292) H. C. 웨스터만(도293) 등이 참여했다. 이들 중 다수가 화가로 출발했지만, 조각으로 길을 바꾼 미술가였다. 회화의 영향이 이들의 조각 작품에 뚜렷이 드러났고, 이것이 재료, 모양, 색채에 대한 새로운 가능성을 열어주었다. 그러나 특히 눈에 띈 것은 관능성과 내장성을 강조한 불규칙적이고, 모순되며, 비대칭적이고, 곡선적인 형태들을 만들어낸 유순하고 부드러운 재료들, 즉 모피, 가죽, 라텍스, 섬유 등을 사용한 데 있었다(심지어 전시 초대장도 비닐이었다). 화폭을 작은 면으로 잘라 바느질해 꿰맨 리 반터쿠의 부조, 온통 남근상 장식들을 박은 구사마 야요이의 부드러운 조각, 줄과 부속물로 된 에바 헤세의 채색 부조, 핀으로 만든 루카스 사마라스의 편집적인 아상블라주 같은 유형의 작품은 매혹과 반감이라는 상충적인 요소들을 나타냈다. (도294-도297) 추악함과 부조리가 이들 작

292
루이즈 부르주아
시선 *Le Regard*
1966
라텍스와 천
12.7×39.4×36.8cm
체임 앤드 리드 화랑, 뉴욕

293
H. C. 웨스터만
호화로운 것 *The Plush*
1963-64
금속, 섬유, 나무
157.5×73.7×53.3cm
코코란 갤러리, 워싱턴 D.C.

294
리 반터쿠
무제 부조 *Untitled Relief*
1964
혼합 매체
약 182.9×670.6cm
링컨센터, 뉴욕

295
구사마 야요이
구사마의 주신제 동성애 해프닝
*Kusama's Orgy Homosexual
Happening*
1968, 뉴욕

296
에바 헤세
디케이터에서 온 에이터
Eighter from Decatur
1965
메소나이트에 물감, 끈, 금속
68.9×61.6×19.1cm
비스바덴미술관, 독일

297
루카스 사마라스
무제 상자 3번
Untitled Box No. 3
1962-63
나무 기단에 핀, 나무,
밧줄, 박제 새
전체 73×27×25.4cm
휘트니미술관, 뉴욕

298
폴 테크
무제 *Untitled*
1966
밀랍, 플렉시글라스, 포마이카,
멜라민 판, 로듐 도금 청동
35.6×38.3×19.1cm
휘트니미술관, 뉴욕

20세기 미국 미술

299
리처드 아트슈웨거
테이블 묘사
Description of Table
1964
합판에 멜라민 판
66.4×81×81cm
휘트니미술관, 뉴욕

300
클래스 올덴버그
부드러운 변기 *Soft Toilet*
1966
비닐, 플렉시글라스,
채색 나무에 케이폭(kapok) 솜
142.6×79.5×76.5cm
휘트니미술관, 뉴욕

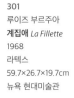

301
루이즈 부르주아
계집애 *La Fillette*
1968
라텍스
59.7×26.7×19.7cm
뉴욕 현대미술관

품 속에 슬며시 기어들고 있는데, 폴 테크와 리처드 아트슈웨거의 작품도 같은 느낌을 준다.(도298, 도299) 불합리성과 변성을 위해 견고함과 영속성은 거부되고 있었다.

초현실주의가 바로 이들 작품의 외양과 정신의 출처라는 점은 명백하다. 또 하나 결정적으로 영향을 준 것은 초현실주의에서 영감을 받아 일상적인 물건을 통해 의인화를 암시한 클래스 올덴버그의 부드러운 조각이다.(도300) 여기에다 1960년대 루이즈 부르주아가 선보인 살색 라텍스 조각들은(도301) '별난 추상' 작품들처럼 점차 관능적이고 비천한 형태를 띠면서, 여성의 수가 점차 늘어가던 더 젊은 세대에게 중요한 모델을 제공했다. 부르주아가 보여준 유혹의 스릴과 억압의 위협, 양육의 성정과 절멸의 암시는 실로 독특한 것이었다. 1966년 루시 리파드는 조각의 미래가 "그러한 비非조각적인 양식들에 달려 있다."라고 예상했다. 그녀는 이 '색다름을 지향하는 변이들', 그것들이 지닌 부조리함과 관능성은 1960년대 후반에 등장한 과정 지향적인 포스트미니멀 조각과 중요한 연결 고리를 제공하리라고 정확히 예견했다.[100]

포스트미니멀리즘과 반형식

1968년에 이르러 많은 '별난 추상' 작가들은 그들의 관능적인 재료들과 불규칙적이고 수수께끼 같은 형태들을 사용해 포스트미니멀리즘이라고 알려져 온 예술을 한층 확산된 '장field'으로 확장해 나갔다. 1968년 4월 로버트 모리스는 〈아트포럼〉에 이 같은 새로운 움직임을 설명하는 「반형식Anti-Form」이라는 제목의 에세이를 기고했다. 여기서 그는 포스트미니멀리즘을 반反직선적이고 고정되지 않은 형태, 튼튼하게 구축되지 않은 조각, 일반적으로 재료의 속성을 탐구하는 작업을 점점 더 선호하게 된 경향으로 풀이했다.[101] 이 에세이는 같은 해 후반 북부 맨해튼 서쪽에 자리 잡은 레오 카스텔리의 창고에서 모리스가 기획한 획기적인 전시로 이어졌다. '레오 카스텔리

9인'(도302) 전에는 리처드 세라, 윌리엄 볼링어, 에바 헤세, 알란 사레, 브루스 나우먼, 스티브 칼텐바흐, 키스 소니어와 유럽판 포스트미니멀리즘에 해당하는 '아르테 포베라Arte Povera' 운동 멤버인 조반니 안셀모와 질베르토 조리오가 포함되었다.

　이 같은 포스트미니멀한 '반형식' 작품은 파격적이었다. 개방적이고 비결정적이며 추상표현주의, 특히 잭슨 폴록의 회화적이고 제스처적 태도가 부활한 것이었다. 작가들은 정통적이지 않은 재료들, 가령 녹은 납, 고무, 네온, 포말, 펠트, 철사, 털과 솜 부스러기, 소금, 밀가루, 거울, 흙을 사용했다.(도303-도306) 대개 특정 작가의 대표적 소재가 되었던 이들 재료는 때로는 의도하지 않은 듯이 널따란 공간에 흩어져 있거나 펼쳐져 있었다. 이들 작품은 무정형의 장소에 놓이면서 질량, 수직성, 심지어 부피감마저 포기하고 있었다. 고무 라텍스 조각이 공장 작업장에서 나온 자투리 부산물 같은 리처드

302
'레오 카스텔리 9인
(9 at Leo Castelli)' 전 설치 장면.
뉴욕, 1968
■왼쪽부터 시계방향
윌리엄 볼링어, **무제** Untitled
스티브 칼텐바흐, **무제** Untitled
브루스 나우먼, **존 콜트레인 작품**
John Coltrane Piece
질베르토 조리오, **무제** Untitled
에바 헤세, **증대** Augment
■벽
키스 소니어, **무제** Untitled,
머스티 Mustee

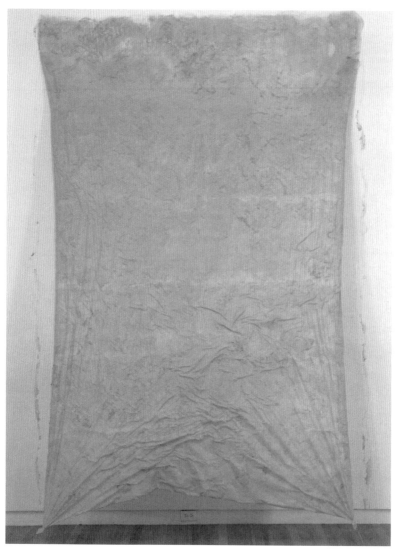

303
키스 소니어
털, 솜 부스러기로 채운 벽
Flocked Wall
1969
라텍스, 고무, 털 장식 벽지
335.3×213.4×78.7cm
작가 소장

20세기 미국 미술

304
브루스 나우먼
내 몸의 왼쪽 반을
10인치 간격으로 찍은
네온 형판들
Neon Templates
of the Left Half of My Body
Taken at Ten-Inch Intervals
1966
투명 유리 배관 부표
프레임으로 걸친 네온 배관
177.8×22.9×15.2cm
필립 존슨 컬렉션

305
리처드 세라
말아 올린 35 피트의 납
35 Feet of Lead Rolled Up
1968
납
12.7×61cm
애니타와 호레이스 솔로몬 컬렉션
사진—피터 무어

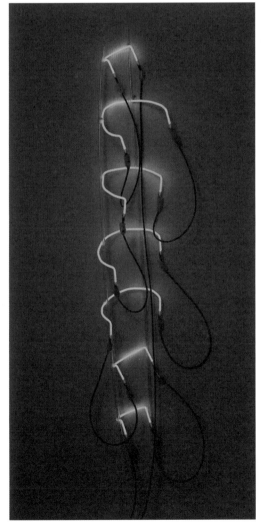

306
리처드 세라
로사 에스먼의 작품
Rosa Esman's Piece
1967
유황 처리한 고무
91.5×38cm
작가 소장
사진—피터 무어

세라의 〈흩어진 조각〉,(도307) 펠트와 유리가 마룻바닥에 흩뿌려져 있는 배리 르 바의 〈지속적으로 관계된 행위들〉(도308)처럼 말이다. 미술가가 작품의 형식을 어떻게 결정할지는 그것이 놓일 물리적 공간에 달려 있었다. 이들 작품은 이동이 불가능했다. 그래서 명이 짧았고, 전시가 끝나면 대개 처분되었다.

이런 조각은 구조적이고 장엄하며 경직된 미니멀리즘과는 정반대 지점에 위치했다. 포스트미니멀리즘 미술가들은 마치 도널드 저드가 자신의 작

307
리처드 세라
흩어진 조각 *Scatter Piece*
1967
고무 라텍스
가변적 크기
도널드 저드 소장

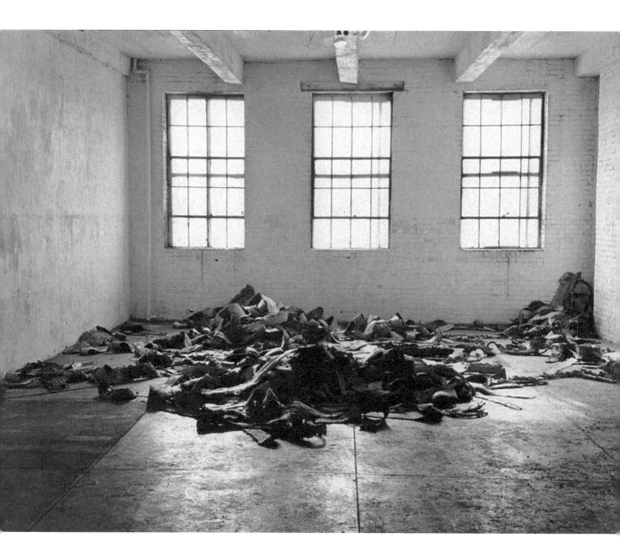

308
배리 르 바
지속적으로 관계된 행위들
Continuous and Related
Activities:
Discontinued by the Act of
Dropping
1967
펠트, 유리
가변적 크기
휘트니미술관, 뉴욕

품은 "단일하지만 부분적이지도, 분산적이지도 않다."라고 했던 진술을 택해 뒤집어 놓은 듯, 부분 요소들로 작품을 만들어 사방에 흩뜨려 놓았다.[102] 포스트미니멀리즘 미술가들에게 미학은 창작의 최종 결과물이 아니었으며, 경험이란 파편화되고 탈중심적인 것이었다. 그들이 보여준 잠정적이고 비결정적인 형상들은 너무 방향성이 없던 탓에 한 비평가는 카스텔리의 창고 전시를 '방향 감각을 잃은 행위들의 자유분방한 스펙터클'이라고 평하기도 했다.[103] 원래 공장으로 쓰였던 공간들은 초기 미술가들의 거주지인 소호SoHo에 있는 주철 로프트 건물들의 유서 깊은 지역에 있어서 되는 대로 겹쳐 놓거나, 헐겁게 쌓아 올리거나 천장에 다는 식의 작품을 세팅하기에 최적이었다. 개념적으로 볼 때도 이들 산업적 공간은 가공하지 않은 재료를 가공된 것으로 변형하고자 했던 포스트미니멀리즘 조각에 담긴 함의와 맞

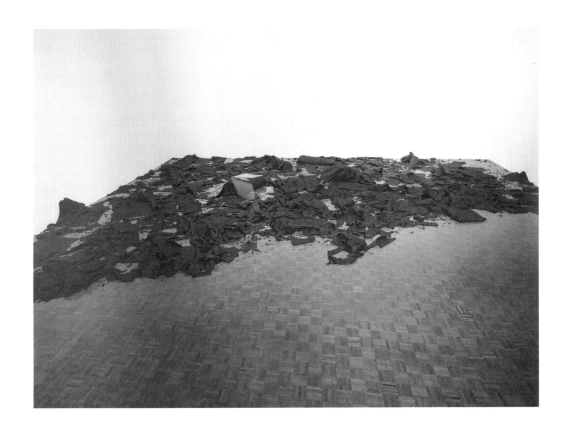

아떨어졌다.

　리처드 세라는 녹여서 주조한 납을 벽과 바닥이 만나는 곳에 던지는 방법으로 〈튀기기:주조〉(도309)를 만들었다. 작품 제작 과정과 외양 모두 항상 변화하는 질료의 상태를 참조하고 있다. 자신이 〈버팀목〉(도310)이라 이름 붙인 다른 작품에서는 납판을 강철파이프로 괴거나 받치게 했다. 외관상 위태로워 보이는 이들 구조는 보는 이로 하여금 위협과 불확실성을 느끼게 한다.

　세라의 작품이 지닌 표현의 잠재력은 이후 코르틴cor-ten이라는 내구성 강철판에 흔적을 내거나 부식시키는 시도를 통해 추상표현주의 회화를 암시하는 표면을 개발하면서 보다 낭만적인 경향을 띠게 된다. 철사를 미묘하게 얽어 놓은 알란 사례의 작품은 즉흥적인 제스처를 중시한 추상표현주의 작풍을 확장한 것이지만, 여기서 감정적 격렬함은 찾아볼 수 없다.(도311)

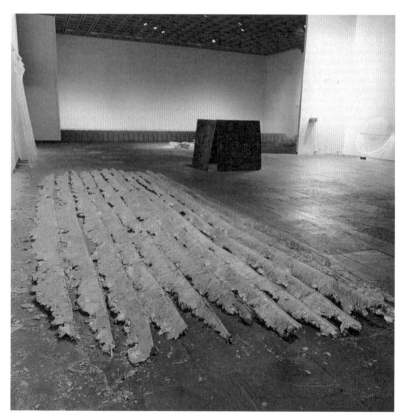

309
리처드 세라
튀기기:주조
Splash Piece: Casting
1969(파기됨)
'반환영:과정/재료(Anti-Illusion:
Procedures/Materials)' 전
설치 장면.
휘트니미술관, 뉴욕
1969
납
가변적 크기
사진—피터 무어

310
리처드 세라
버팀목 *Prop*
1968(2007년 다시 제작)
납, 안티몬, 강철
247.7×152.4×109.2cm
(227.3×152.4×137.2cm)
휘트니미술관, 뉴욕

311
알란 사레
진짜 정글 *True Jungle*
1968
채색한 철사
가변적 크기
휘트니미술관, 뉴욕

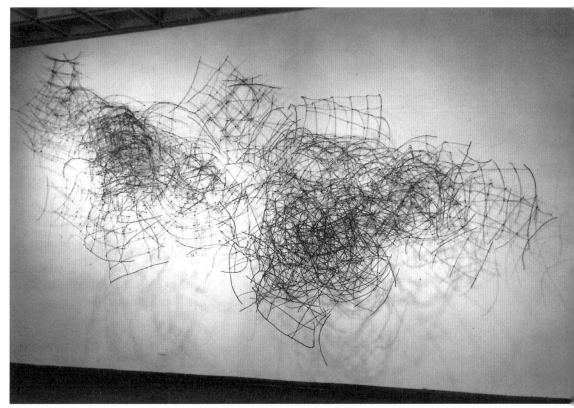

신소설—선형적 내러티브의 와해

1960년대 초부터 70년대 후반까지 미국 소설은 급진적인 실험을 거쳐 전후 시대의 가장 복합적이고 대단한 작품을 쏟아내며 절정기를 구가했다. 이 시기 비범하고도 도전적인 작품을 저술한 토머스 핀천, 커트 보네거트, 로버트 쿠버, 이스마엘 리드, 조지프 매켈로이 모두에게 사회주의 리얼리즘은 당대 미국인 삶의 당혹스러운 성질들을 포착하는 데 적절치 못했다. 만연한 소비주의와 미디어 이미지들, 밀실 정치와 반문화적인 반란의 세상과 직면했을 때, 사실주의 소설이 품은 상식적인 가정들은 한층 무의미해 보였다. 그 결과 무난하고 다재다능한 인물들과 잘 짜인 줄거리들, 투명한 언어와 도덕적 진지함 모두는 60년대 실험 소설이 보여준 통렬한 기지에 의해 희생되었다.

호르헤 루이스 보르헤스, 사뮈엘 베케트, 블라디미르 나보코프를 비롯해 프랑스 신소설Nouveau Roman의 대표 작가들과, 윌리엄 버로스, 존 혹스, 윌리엄 개디스 같은 미국 본토 작가들은 재기 넘치고 자의식이 아주 강한 새로운 유형의 작법, 즉 감수성에 있어서는 익살스럽고 부조리하지만 관심사에 있어서는 추상적이고 철학적인 글쓰기에 대한 영감을 제공했다. 이런 소설은 더 이상 사회적 세상을 비추는 거울이라 할 수 없었다. 대신 글쓰기는 하나의 퍼포먼스 혹은 놀이로, 그 결과물은 실제를 담은 그림이 아니라 하나의 퍼즐 혹은 놀이터로 이해되었고 받아들여졌다. 조사의 눈길을 자체의 의미 생산 기제로 돌린 소설(시각 예술과 공연 예술의 전위적 운동들에서도 탐구되고 있던 실행)은 정치와 역사의 언어들에서 의미와 무의미가 발생하는 방식을 극화할 수 있게 되었다. 전통적인 서술 방식, 즉 내러티브의 연속성을 파괴한 것은 결과를 원인에서 떼어내면서, 또한 질서와 줄거리가 있는 세상의 모습은 혼란스러운 정신의 투영만큼이나 기만적일 수 있다는 점을 암시하면서, 인간의 행위와 정체성에 대한 고정관념에 도전했다.

당시 영향력이 가장 컸던 소설은 두 부류로, 하나는 베스트셀러였고 다른 하나는 컬트 고전이었다. 이들은 비선형적인 소설이 가진 방법론과 중요성을 단적으로 보여준다. 커트 보네거트의 『도살장-5』(도312)와 토머스 핀천의 『중력의 무지개』(도313)는 역사적 체험을 악몽 같은 카니발로 묘사하면서 고상하고 저급한 형식을 뒤섞고 시간적 연속성을 맘껏 주무르면서 등장인물들의 캐릭터마저 파괴한다. 굉장한 인기를 얻은 보네거트의 작품에는 제2차 세계대전 때 자신이 직접 경험한 것을 담으려 애쓴 흔적이 있다. 그의 설

312
커트 보네거트
도살장—5 혹은 어린이들의 십자군
*Slaughterhouse—Five or
The Children's Crusade*
Delacorte Press, 뉴욕
1969
텍사스 주립대학교, 해리 랜섬
인문학 연구소 소장

명에 따르면, 그런 소재로는 명쾌하고 우아하게 디자인된 글이 나올 수 없었다. 대신 이 책은 '짧고 뒤죽박죽 소란스러우며' 간명한 역사적 재창조와 희극적인 환상을 넘나들고 시간과 원근법을 가지고 재주를 부리는 글이다. 『도살장-5』의 주인공 빌리 필그림은 보네거트가 경험한 것처럼 드레스덴의 소이탄 공격에서 살아남았지만, 결과적으로 '너무 빨리 떨어졌다.' 필그림이 발견한 것은 자신이 인생의 어느 지점에 마구잡이로 내동댕이쳐져, 어떤 순간에는 노인이 되었다가 다음 순간에는 전쟁 포로가 되는 것이다. 그는 자신의 광기의 징후가 만들어낸 듯한 외계인에게 교육을 받은 뒤 불쾌한 전쟁 경험을 행복한 경험과 분리할 줄 알게 되며, 역사가 사실을 부정하는 데 열중한 순간만큼은 다소나마 삶의 가치를 찾게 된다. 한 방향으로만 흐르는 시간에서 해방된 그는 끔찍한 사건들을 거꾸로 볼 수 있게 되고, 어느 지점에서는 전쟁 영화가 거꾸로 돌아가고, 폭격기들이 화염과 시체들을 동체 속으로 퍼 올려 공중 폭격으로 야기된 파괴적인 현장을 원상태로 되돌리는 마법 같은 장면을 구경하게 된다. 그러나 이런 환상의 대가는 사람들이 '거대한 힘 앞의 무력한 장난감들'에 불과하다는 사실을 깨닫지 못하는 도덕적 마비다.

제2차 세계대전에 대한 방대한 백과사전 같은 토머스 핀천의 작중 인물들은 엄청난 힘에 지배된다. 그러나 『중력의 무지개』에서 압도적인 권력은 유럽을 폐허에서 새로운 세계 질서를 만드는 사악하고 유령 같은 조직체인 정부와 카르텔 기관들이다. 책의 중심에는 명백한 시간의 역전이 존재한다. 즉 독일의 V-2 로켓이 '하늘을 가르며 울부짖기' 이전에 땅으로 추락하여 파괴된다. 로켓이 발사되기도 전에 미군 중위 타이론 슬로스롭은 로켓이 공격할 예정인 바로 그 장소에서 성적 흥분을 체험한다. 슬로스롭 중위의 비상한 재능은 현대를 대표하는 물질인 플라스틱의 분자 배열이나 다국적 기업들의 복잡한 구조와 유사한 방식으로 증식하는 다중 플롯의 초점이 된다. 『중력의 무지개』는 파편화된 서유럽의 풍경을 가로지르는 불운한 미국인을 따라 로켓 과학, 초심리학, 만화와 신화 같은 다양한 영역에서 의미를 끌어낸다. 슬로스롭이 전설과 풍문 속으로 사라져 가면서 핀천은 살아 있는 생명을 기계와 행동하며 미쳐 가는 세상의 이미지를 그리고 있다. 그것은 전후 미국 문학에서 필적할 대상이 없는 묵시록적인 비전이다.

제레미 그린

313
토머스 핀천
중력의 무지개
Gravity's Rainbow
Viking Press, 뉴욕
1973
텍사스 주립대학교, 해리 랜섬
인문학 연구소 소장

반형식의 표현적 가능성은 한구석에 덮어 놓은 볼썽사나운 헝겊 때기(브루스 나우먼) (도314)부터 거울과 흙을 쌓아 놓은 켜(로버트 스미스슨) (도315)에 이르기까지 광범위했다. 이 두 작품 모두 최종적인 형태가 중력이나 엔트로피(물리적 질료의 급속한 변환으로 야기된 에너지 고갈) 같은 자연의 힘에 의해 결정된다. 손가락 같은 부드러운 플라스틱 관들이 줄지어 구멍 난 강철 상자에 정렬된 에바 헤세의 〈증가물Ⅱ〉(도316)나 수지 또는 밧줄을 그물처럼 엮은 그녀의 무정형 작품들(도317-도319)은 의인화의 함의를 강하게 띠고 있다. 사실 남녀를 불문한 많은 포스트미니멀리즘 작가들에 의해 선택된 부

314
브루스 나우먼
무제 *Untitled*
1965-66
삼베에 라텍스
가변적 크기
휘트니미술관, 뉴욕

315
로버트 스미스슨
8부분 작품
(카유가 소금광산 프로젝트)
Eight Part Piece
(Cayuga Salt Mine Project)
1969
돌소금과 거울
27.9×914.4×76.2cm
작가 재단 소장

20세기 미국 미술

316
에바 헤세
증가물 II *Accession II*
1969
아연 도금 강철과 플라스틱 관
78.1×78.1×78.1cm
디트로이트미술관

317
에바 헤세
···없이 II *Sans II*
1968
폴리에스터 수지, 섬유 유리
98.1×439.3×19.1cm
휘트니미술관, 뉴욕

318
에바 헤세
무제 혹은 아직 아니야
Untitled, or Not Yet
1966
투명 폴리에틸렌, 종이, 모래,
무명 끈으로 이뤄진 9개의 염색 어망
180.3×39.4×21cm
샌프란시스코 현대미술관

319
에바 헤세
무제(밧줄 작품)
Untitled(Rope Piece)
1969-70
밧줄, 철사 위에 라텍스, 두 개의 끈
가변적 크기
휘트니미술관, 뉴욕

드럽고 탈중심화된 형태들에는 부드러움이 여성의 속성으로 여겨져 '여성적'이라는 코드가 부여되었다. 흘러내리는 듯 유동하는 라텍스 작품(에바 헤세), 흐느적거리며 매달려 있는 펠트 작업들(로버트 모리스), (도320) 불규칙한 모양의 헝겊(리처드 터틀), (도321) 폴리우레탄 거품을 부어서 증대시킨 형태(린다 벤글리스), (도322) 삼끈을 꼬아 묶은 기하학적 형태(재키 윈저) (도323) 등에서 볼 수 있는 바와 같다. 몇몇 평론가들 또한 포스트미니멀리즘의 관능성을 당시 성해방주의의 탈脫 승화desublimation로 해석하기도 했다.[104]

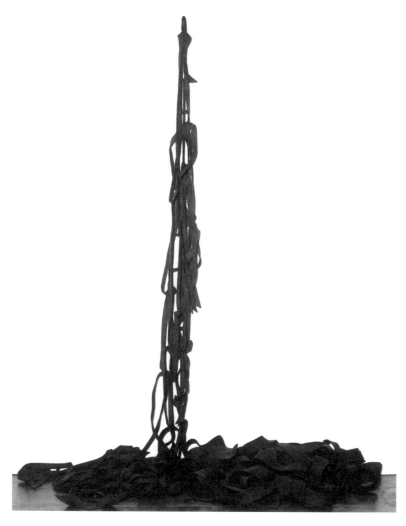

320
로버트 모리스
펠트 *Felt*
1967-68
펠트
가변적 크기
휘트니미술관, 뉴욕

321
리처드 터틀
일곱으로 늘린 그레이
Grey Extended Seven
1967
나염 화폭
142.9×141cm
휘트니미술관, 뉴욕

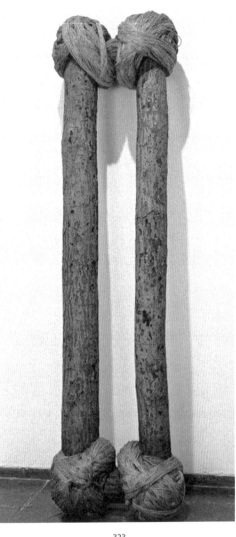

323
재키 윈저
묶은 통나무 *Bound Logs*
1972-73
나무와 대마
283.2×78.6×49.4cm
휘트니미술관, 뉴욕

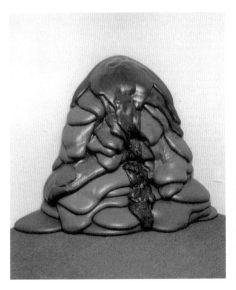

322
린다 벤글리스
칼 안드레를 위해
For Carl Andre
1970
아크릴 폼
142.9×135.9×117.3cm
포트워스 현대미술관, 텍사스

반복적 행위와 과정은 포스트미니멀리즘의 공통된 실천이었다. 미니멀리즘에서 집요하게 나타난 '한 사물 뒤에 다른 사물'이 '한 동작 뒤에 다른 동작'으로 바뀐 것이다. 리처드 세라가 만든 〈납을 잡는 손〉(도 324) 영상을 보면, 한 손에 카메라를 고정하고 다른 손을 폈다 쥐었다 하면서 떨어지는 납 조각을 잡으려고 한다. 무용을 단순한 동작으로 결정했던 저드슨 무용극단의 안무처럼, 세라의 주요한 구성 전략은 주어진 일이나 과정을 실제로 작동하는 시간과 맞추는 데 있었다. 세라가 1967년에서 1968년에 구성한 타동사 목록(굴리기, 주름

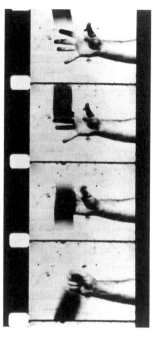

324
리처드 세라
납을 잡는 손
Hand Catching Lead
1968
16mm 필름, 흑백,
무성, 3분 30초
작가 소장

지게 하기, 접기, 저장하기, 구부리기, 줄이기, 비틀기, 꼬기, 얼룩지게 하기, 구기기, 깎기, 찢기, 베기, 잘게 썰기, 쪼개기, 자르기, 끊기, 떨어뜨리기)은 자신이 재료에 행하려고 했던 많은 행위를 제시한 것이다.[105]

몇몇 비평가들은 새로운 포스트미니멀리즘 조각이 재료와 과정을 위해서 질량과 양감을 포기했기 때문에 미술 오브제를 비물질화한 것으로 설명했지만, 사실 형태를 결코 포기한 것은 아니었다. 형태가 새로이 재구상되고 재배치되었을 뿐이다. 핵심은 어디에 배치했느냐였다. 미술가들이 자기 작품과 외부 세계 사이에 더욱 밀접한 연관성을 추구하기 시작하면서부터 문맥에 대한 고려가 가장 중요해졌다. 작품 형태는 흔히 그것들이 놓일 장소, 즉 공장 로프트 같은 주변 건축이나 풍경에 지배되었다. 아울러 확장된 장field에 놓인 이런 조각은 현상학적인 경험, 즉 특정한 시간과 공간 속의 작품에 대한 우리의 경험에 초점을 두게 되었다.[106] 지속성 혹은 시간성은 형식주의 비평가인 마이클 프리드가 미니멀리즘에 대한 영향력 있는 반론인 「예술과 오브제성Art and Objecthood」에서 미니멀리즘 미술가들이 그들 작품이 지닌 연극적 특징, 즉 관객들이 움직여야만 작품을 경험할 수 있도록 강

20세기 미국 미술

요했다고 비난하면서 격렬하게 반대했던 요소였다.[107]

포스트미니멀리즘 미술가들은 장소와 현상학을 강조하면서 관객 참여의 개념을 한층 더 밀고 나갔다. 1968년이 되자 연극성과 시공간에서 관객의 능동적인 역할은 조각을 재정의하는 핵심이 되었다. 조각을 경험하는 데 있어 장소의 중요성은 이미 1950년대 초 조각가 토니 스미스에 의해 구상된 바 있었다. 어느 날 저녁 스미스는 학생들을 데리고 당시 완공 전인 뉴저지 턴파이크로 갔다.

> 때는 어두운 밤이었고, 불빛도, 갓길 표지도, 차선도, 난간도, 아무것도 없이, 어두운 포장도로만이 움직이고 있었다. 멀리 언덕에 둘러싸인 아파트들이 어렴풋하고, 공장 굴뚝과 탑들, 연무, 명멸하는 조명들만 강조되고 있는 풍경을 따라. 이 드라이브는 계시적인 경험이었다. 도로와 풍경의 많은 부분은 인공적이었지만, 그것들을 예술 작품이라 할 수는 없을 터. 한편 그것은 예술이 결코 가져다주지 못한 무엇인가를 내게 안겨주었다. 처음에는 그게 뭔지 몰랐지만, 그것의 효과는 내가 기존에 갖고 있던 예술에 대한 여러 관점에서 나를 해방시켜주었다. (…) 그것을 어떤 틀에 맞춰 설명할 길은 없고, 단지 경험할 수 있을 뿐이다.[108]

마이클 프리드는 「예술과 오브제성」이라는 글을 통해 스미스가 성찰한 결과를 노골적으로 비판했지만, 로버트 스미스슨은 이 조각가를 옹호하는 편지를 〈아트포럼〉 편집자에게 보내어 산업적인 풍경을 예술을 위한 적절하고 경험적인 영역으로 인식한 스미스의 통찰력을 격찬했다.

같은 해인 1967년 스미스슨은 그 자체가 예술 작품인 「파세익의 기념비들」(도325)이라는 기사를 발표했다. 스미스슨은 사진들을 곁들인 이 글에서 파세익강의 거룻배와 기중기 펌프, 강으로 물을 뿜어내는 파이프들, 건설 중인 새 고속도로의 갓길을 지지하는 콘크리트 교각들을 '기념비monuments'로 규정했다.[109] 또한 이것들을 포스트산업적 폐허postindustrial ruins, 즉 이것들이 세워진 '이후'보다는 '이전'에 황폐화된 '역전된 폐허ruins in reverse'로 언급했

325
로버트 스미스슨
파세익의 기념비들
The Monuments of Passaic
(세부)
1967
젤라틴 실버 프린트 24장
각각 7.6×7.6cm

다. 스미스슨은 소위 '경계 영역penumbral zone'에 몰두했는데, 이 영역은 그림 같다고 여겨지지 않는, 가령 도시 변두리의 개발 현장, 공장 지대의 악취, 다른 엔트로피적 풍경을 보여주는 공간이다. 스미스슨에 의하면 물질의 피할 수 없는 분해 과정인 엔트로피는 우주 만물의 궁극적인 숙명이었다[110] (훗날 고엽제인 '에이전트 오렌지' 생산 공장에서 발생한 환경 독성물질인 다이옥신의 농도가 미국에서 가장 높은 곳이 파세익강이라 밝혀질 것을 예견한 것일까?).

산업적인 폐허를 예술과 삶의 패러다임으로 바라본 「파세익의 기념비들」은 스미스슨의 조각이 선택할 방향을 명백히 밝혀주었다. 1967년에 이르러 스미스슨은 미니멀리즘과 유사한 형태와 기하학적 형상을 다루던 경향에서 벗어나 자연 풍경에서 작업하기 시작했다. 이런 기획 속에서 파인 배런스Pine Barrens, 프랭클린 미네랄 덤프Franklin Mineral Dumps, 에지워터의 팰리세이데스 같은 뉴저지 지역의 (버려진 채석장이나 오래된 광산 등 특정) 장소들sites에서 채취한 고고학적 암석 샘플을 가지고 자신이 '논 사이트non-sites' 즉 탈장소라고 칭한 연작 작업을 시작했다.(도326) 여기서 그는 암석들을 실내로 가져와 기하적인 금속 상자 속에 넣고, 해당 장소의 사진, 지도, 풍경을 묘사한 글을 첨가하는 방법으로 산업고고학에 관한 실내외의 변증법을 만들어냈다.

326
로버트 스미스슨
논 사이트
(팰리세이데스, 에지워터, 뉴저지)
Non-site(Palisades, Edgewater, N.J.)
1968
에나멜, 채색 알루미늄, 돌
가변적 크기
휘트니미술관, 뉴욕

새로운 논픽션 소설의 등장

1960년대의 새로운 논픽션 소설은 톰 울프, 트루먼 카포티, 노먼 메일러, 조앤 디디언, 헌터 S. 톰슨에 의해 전개되었다. 이들은 전후 소설과 저널리즘을 지배하던 원칙들에는 적대적이었지만 18세기 다니엘 디포와 19세기 찰스 디킨스의 소설에서 구현된 리얼리즘 문학 전통은 존중했던, 다분히 회고적인 필치를 지닌 혁명적 개념이었다. 부분적으로 새로운 논픽션 작가들은 스스로가 미국이 갑자기 유례없는 소재를 분출하며 충만해 있을 때 문단을 주도하던 재능 있는 저자들을 도리어 내향적으로 몰고 갔던, 1950년대와 1960년대를 풍미했던 고양된 모더니스트 실험에 반항하는 것이라고 생각했다. 울프가 특유의 호방함으로 "어떤 소설가도 1960년대의 미국을 포착했던 작가로 기억될 이는 없을 것이다."라고 단언했던 것 같이.

논픽션 소설가들은 자신들이 그 간극을 메울 수 있을 것이라 여겼지만, 이들은 저널리즘의 관행, 특히 '객관적인 거리'라는 개념 또한 공격했다. 논픽션 저자들은 대부분 언론 제도권 주변에서 힘들게 경력을 쌓기 시작한 인물이었다. 가령 울프는 <뉴욕 헤럴드 트리뷴New York Herald Tribune>의 일요 증보판에 기사를 기고해 왔다. 그러다 1960년대 후반, 갑자기 싹튼 LSD 문화에 대한 놀라운 연대기인 울프의 『전기 쿨에이드 산 테스트』(도 327) 같은 책들에서 맨해튼 기자들은 새로운 자신감을 발휘하고 있었다. 그러한 자신감은 캔자스 연쇄살인 사건의 기록이자 저자 스스로 '최초의 논픽션 소설'이라고 칭한 『인 콜드 블러드In Cold Blood』를 쓴 카포티, 에드워드 R. 머로우, W. C. 필즈와 함께 반전 운동 회고록처럼 읽히는 『밤의 군대』(도328)를 쓴 메일러 같은 소설가들의 창의적인 논픽션에 대해 증폭되던 관심과 궤를 같이했다. 한편 디디온과 톰슨(그의 집필 스타일은 독단과 편견으로 가득해 소위 '곤조gonzo 저널리즘'이라 불렸다)은 미 동부 해안의 과도함을 서부 해안의 과도함으로 균형을 이루며 캘리포니아 문학계가 성장하는 데 촉매 역할을 했다. 마이클 허와 존 색 같은 베트남 특파원이 전장에서 보낸 특보들은 '재래식 화력으로 승리하지 못하듯, 재래식 저널리즘으로는 전쟁을 드러내지 못할 것이다.'라는 마이클 허의 주장과 맥을 같이했다.

이들 저자가 쓴 작품이 '현실적'이라면 그것은 음울하고 진지해서가 아니라 1960년대의 전반적 특징인 권위에 대한 의구심과 파란 많은 정치를 공유하고 있기 때문이다. 새로운 논픽션 저자들에 관해 자주 돌출된 견해는, 왜 이들에게서는 조지 오웰 이래로 전후 기사 쓰기의 트레이드마크로 여겨져 온 투명하고 중립적인 목소리를 거의 들을 수 없냐는 것이었다. 제멋대로 굴러가는 울프의 문장 구조('미국을 가로질러 으르렁거리는 모든

327
톰 울프
전기 쿨에이드 산 테스트
The Electric Kool-Aid Acid Test
FGS, 뉴욕
1968

328
노먼 메일러
밤의 군대
Armies of the Night
New American Library, 뉴욕
1968

소리를 픽업하고 있는 마이크를 들고 무서운 속도로 달리면서, 그리고 무시무시하게 돌진하는 가운데 위 꼭대기의 마이크가 으스스하게 기분 나쁘게 되더니, 다음 순간 스캐크크크크크크크크크크크크하고 찢어지듯 울부짖었다'), 현실과 환각을 넘나드는 톰슨의 짜깁기 기술('그날 낮의 남은 시간은 광기로 흐릿해졌다. 그날 밤의 남은 시간도 역시. 그리고 다음날 낮과 밤 내내'), 혹은 디디온의 멋있는 무표정함('아티초크 하나도 먹어본 적 없이 살고 죽을 수 있는 곳이 바로 캘리포니아다')은 일찍이 유례를 찾을 수 없는 것이었다.

　독자들은 또한 이들 논픽션 저자들이 아주 빈번하게 자신을 모든 것에 통달한 3인칭 화자로 등장시켜 주인공의 내면을 묘사하고 있다는 점에 주목하곤 했다. 전통적인 저널

리스트들은 이에 비판적이었지만 논픽션 저자들은 자신을 변호하면서 "우리는 관습적인 저널리스트가 하듯이 모든 자료를 수집해야 했고, 그다음 계속 써나갔을 뿐이다(울프)."라고 주장했다. 사실 때로 이들은 작가라기보다 행위 예술가에 더 가까웠다. 예를 들어 조지 플림턴의 베스트셀러 『종이 사자Paper Lion』(1966)는 반쯤 겁에 질리고 반쯤 우쭐대는 화자를 따라 프로 미식축구 연습장을 거쳐 게임 한복판으로 간다. 그러나 플림턴의 경험조차도 갱단들이 저자를 기절할 정도로 두들겨 패는 장면에서 절정에 달하는 톰슨의 『지옥의 천사들:기이하고 무시무시한 무용담Hell's Angels: A Strange and Terrible Saga』(1967)에 비하면 조심스러운 편이다.

새로운 저널리스트와 논픽션 소설가들은 무모했고, 때로는 너무 건방졌다. 이들이 문체에서 한껏 허세를 부릴 때 <뉴욕타임스>의 한 평론가는 의구심을 떨칠 수 없었다. "어느 독자가 (…) 진실을 알 수 있을까?" 그러나 동시에 그들은 1960년대가 거대한 극장과 같다는 것, 반드시 실험적인 저자를 요구하지는 않았으나 기자처럼 기꺼이 발품을 파는 저자가 필요한 실험적인 시기였다는 것을 누구보다 잘 알고 있는 듯했다. 10여 년이 흐르면서 새로운 논픽션 작품 다수가 적시성의 감각을 잃어 갔지만, 이 운동의 여파는 지속되었다. 『인 콜드 블러드』는 '진짜 범죄' 장르를 부활시켰고, 디디언 같은 저자의 영향은 회고록과 개인적 에세이에 대해 새삼스러운 경외심을 느끼게 했다. 프린스턴대학에서 열린 존 맥피의 '사실의 문학Literature of Fact' 같은 전설적인 강좌가 한때는 귀했지만, 현재 유례없는 인기를 누리고 있다는 사실은 새로운 논픽션이 미국 문학의 확고한 장르가 되었다는 사실을 증명하고 있다.

앤드루 레비

도시로 돌아온 공공 미술

1967년 7월 26일 수요일자 <뉴욕타임스> 머리기사는 이렇게 외쳤다. '군이 디트로이트 저격범과 교전, 탱크에서 기관총 발사. 디트로이트 31명 사상.' 그로부터 3주 지난 1967년 8월 15일 자 <시카고 트리뷴Chicago Tribune>은 이렇게 선언했다. '준비 불문, 시카고는 피카소 시대로 진입. 시빅센터에서 50피트 조각이 시장에 의해 베일을 벗다.' 두 머리기사는 밀접하게 연관된다.

제2차 세계대전 후 미국의 많은 도시가 경제적 침체에 빠졌다. 제대한 군인들에게 아메리칸드림이란 마당과 자동차가 딸린 교외 주택이었다. 백인 중산층이 교외로 빠져나가고 사무실과 공장이 그 뒤를 이으면서 도시는 심각한 고갈 상태에 빠졌다. 한편 아프리카미국인들은 미래에 대한 꿈을 제한했던 짐 크로우 법을 피해 남부에서 북부로 이주했지만, 교외 지역에서 조직적으로 배척당했다. 도시 내부는 대부분 빈곤층과 흑인들의 터전이 되어 갔음에도 경찰은 여전히 백인 중심이었다. 이로 인해 긴장감이 더욱 고조되더니 1960년대 중반에 이르자 폭동이 다반사가 되었다. 큰 폭동만 해도 1966년 21건에서 이듬해 83건으로 급증했다. 이런 불길한 상황에다 지하철 파업, 시정 실패, 지자체 파산 위기 같은 공공 영역에서의 혼란이 더해졌다.

도시계획자, 건축가, 공무원들은 도시를 개선해 다시 활력을 불어넣을 방법을 모색했다. 미술가들도 사람들을 도심으로 다시 끌어들이려는 노력에 힘을 보탰다. 공공 미술을 향한 국가적 움직임은 도시가 절망의 바닥을 헤맨 직후인 1970년대에 본격화되었다. 대체로 이 시기에 통과한 각 지방 공공미술조례는 공공건물 건축비 예산 중 1퍼센트를 영구 설치될 미술품을 위해 별도로 책정할 것을 요구했다. 연방 정부도 여기에 동참했다. 1967년 예술진흥기금은 '공공장소 미술Art in Public Places' 프로그램을 신설했고, 이를 통해 발주한 첫 작품이 1969년 미시간주 그랜드래피즈에 설치된 알렉산더 콜더의 <전속력으로La Grande Vitesse>였다. 당시의 초창기 공공 미술은 도시의 새로운 정체성을 상징하는 작품 창작을 위해 초빙된 콜더, 파블로 피카소, 헨리 무어 등 국제적으로 인정받은 미술가들 자체를 의미했다. 대표적인 성공작으로 자주 언급되는 <전속력으로>의 이미지는 종국에는 그랜드래피즈시의 편지지까지 장식하기에 이르렀고, 오늘날에도 도시의 덤프트럭을 아름답게 꾸며주고 있다.

이 시기에 미국 도시 중에서 가장 요란하게 선전되었던 기념비적 작품은 아마 시빅센터 광장을 위해 의뢰된 소위 '시카고 피카소Chicago Picasso'일 것이다.(도329) 시카고 거리의 시민들은 판단을 유보했지만, 공무원들의 수사학은 낙관적이었다. 1967년의 길고 무

329
시카고 시빅센터의
피카소 조각의 제막식 장면.
1967

더운 여름에 미국의 한 도시가 무엇인가에 낙관적일 수 있다는 사실은 그 자체만으로도 아주 근사한 일이었다. 수만 명의 시민이 제막식을 보기 위해 몰려들었고, <시카고 트리뷴>은 이 조각을 시카고의 에펠탑 또는 자유의 여신상이라며 환호했다. 시빅센터 광장을 설계한 SOM(스키드모어, 오윙스&메릴) 설계사무소의 건축가는 런던의 세인트 폴 대성당과 로마의 베드로 성당에서 영감을 얻었다. 이렇듯 초기 분위기는 보수적으로, 미술과 건축을 관례적으로 통합했던 유럽의 거대한 공적 공간에 대한 노스탤지어로 시작되었다.

미국 도시들의 사회적 격변은 국가적, 지역적 차원의 공식적인 공공 미술 프로그램을 새롭게 작동하게 했을 뿐 아니라, 퍼포먼스나 한시적인 설치 작품 같은 형식을 택한 '행동주의적 공공 미술Activist Public Art'의 탄생을 이끌기도 했다. 1969년 <전속력으로>가 설치 중일 때, 미얼 레이덜먼 유켈레스는 자신이 일상적으로 영위하는 활동과 예술의 결합을 공식화한 '관리 미술 선언Maintenance Art Manifesto'을 작성하고 있었다. 이것은 미술관을 청소하는 것부터 폐기물 바지선을 위한 발레, 정비 차량을 위한 행진에 이르는 일련의 관리 미술 퍼포먼스로 귀결되었다. 같은 해 비토 아콘치는 <따라가기 작품>(도330)

330
비토 아콘치
따라가기 작품 *Following Piece*
'거리 작품IV(Street Works IV)'
연작 중.
1969
퍼포먼스/액션
뉴욕

이라는 퍼포먼스 또는 액션에서 의심하지 않는 낯선 사람들을 뒤따라 뉴욕시를 누비는 길을 추적하기도 했다.

1960년대 후반에 이르자 유켈레스와 아콘치가 보여준 참여적 행위들과 콜더와 피카소의 형식적 작품들의 차이를 '공공 미술'이라는 포괄적인 용어로 묶는 것이 이제는 적절치 않다고 여기게 되었다. 그러나 이 용어는 오늘날에 훨씬 타당하다. 왜냐하면 유켈레스와 아콘치는 다른 미술가들과 더불어 그들의 도시 미술 행위를 영구적인 공공 미술품까지 포함된 예술적 실천으로 옮길 수 있게 되었기 때문이다. 더욱 새로워진 공공 미술의 형태는 참여가 주는 교훈에 영구적인 공공 미술 전시의 경제성과 기술적 필요성을 결합했다. 공공매립지에 놓인 유켈레스의 영구 설치물이든, 콜로라도주 알바다 시민회관을 따라가며 배치한 아콘치의 유동적인 벤치들과 대화를 위해 마련한 벽구석들이든, 새로운 공공 미술은 대중들의 소통을 위한 사회적, 물리적 공간을 만들려고 노력한다. <전속력으로>의 이미지가 그랜드래피즈시의 쓰레기 수거 트럭에 그려져 있는지는 몰라도, 유켈레스는 트럭을 운전하는 사람들과 공동으로 작업하는 데 오랜 시간을 바쳤다.

톰 핀켈펄

어스워크

　로버트 스미스슨은 자신의 새로운 형식의 작품을 '어스워크'라 불렀다. 인류가 야기한 생태학적 재앙으로 파괴된 세상을 다룬 브라이언 올디스의 소설『어스워크』에서 취한 이름이다. 1968년 스미스슨이 뉴욕 드웬 화랑에서 '어스워크'라는 이름의 전시를 기획하면서 '랜드아트Land Art' 혹은 '어스아트Earth Art'라고도 불린 새로운 운동이 탄생하게 된다. 이 전시에서는 작가 아홉 명의 프로젝트가 소개되었다. 스미스슨의 〈논 사이트〉, 로버트 모리스의 흙과 부스러기 더미, (도331) 마이클 하이저가 성냥개비들을 떨어뜨려서 개략적인 모양을 정한 뒤 파낸 도랑들을 사진으로 남긴 기록물, (도332) 미 대륙의 지리적 중심인 아이오와주 밀밭에 에콰도르의 분화구를 재건할 것을 주장하는 데니스 오펜하임의 제안, 뮌헨의 한 화랑 전시실에 흙을 가득 채워 '흙방Earth Room'이라고 칭한 월터 드 마리아의 사진들(셋 중 하나는 이후에 만들었다), (도333) 클래스 올덴버그가 메트로폴리탄미술관 뒤편에 있는 센트럴파크에서 무덤을 파는 인부를 고용해 1.8×1.8×0.9미터짜리 구덩이를 파고 자신이 직접 그것을 메운 〈자족적 도시기념비Placid Civic Monument〉 등으로 구성되었다.

332
마이클 하이저
흩뜨리기 *Dissipate*
'아홉 개의 네바다 함몰
(9 Nevada Depressions)' 연작 중.
1968(소멸됨)
네바다, 블랙 록 사막
1371.6×1524×30.5cm
로버트 스컬 주문 작

333
월터 드 마리아
뉴욕 흙방 *The New York
Earth Room*
1977
197m³
디아센터, 뉴욕

미술의 질료로 자연을 이용하는 것은 내뻗고 눕거나 멋대로 흩어져 쌓인 것들이 일종의 풍경 같은 형태를 이뤘던 과정 지향적인 포스트미니멀리즘에 의해 이미 예견되었다. 화랑에 자연적 요소를 끌어들인 미술가들은 이제 밖으로 나가 야외 현장에서 작업하기 시작했다. 그들은 원소의 물리적인 속성, 즉 땅, 불, 물, 공기의 밀도나 점도, 불투명성에 이끌렸다. 어스워크는 극도로 물리적이었고, 구조적으로는 미니멀리즘적일 때가 많았다. 콘크리트, 강철, 흙으로 된 거대한 구조물인 마이클 하이저의 〈콤플렉스 원〉(도334)이나 구멍을 통해 하지와 동지 그리고 특수한 별자리들이 보이는 방향으로 네 개의 거대한 회색 콘크리트파이프를 십자 형태로 배치한 낸시 홀트의 〈태양 터널〉(도335)처럼 영구적인 작품으로 설계된 것도 있었지만, 다른 어스워크들은 대개 단명했다. 사막에 초크로 평행선 두 개를 그린 월터 드 마리아

334
마이클 하이저
콤플렉스 원 *Complex One*
1972
네바다주에서 콘크리트, 강철, 흙
716.3×4267.2×3352.8cm
디아센터, 뉴욕

20세기 미국 미술

335
낸시 홀트
태양 터널 *Sun Tunnels*
1973-76
콘크리트 터널 4개
전체 길이 26.2m
그레이트베이슨 사막, 유타

의 〈마일 길이 드로잉〉(도336)도 결국 사라졌고, 반사도가 강하고 부식되지 않는 섬유로 오스트레일리아 해안을 1.6킬로미터가량 공들여 덮어 싼 크리스토와 잔 클로드 부부의 포장Wrapping 작업의 경우는 일시성을 의도적으로 취한 것이다.(도337)

어스워크는 스펙터클한 기념비적 작품들을 산출해냈다. 로버트 스미스슨의 〈나선형 방파제〉(도338)는 유타주 그레이트솔트호湖의 현무암과 흙으

336
월터 드 마리아
마일 길이 드로잉
Mile-Long Drawing
1968(소실됨)
2개의 평행 초크 선들
폭 10.2cm, 간격 365.8cm,
길이 1.6km(1마일)
모하비 사막, 캘리포니아

337
크리스토와 잔 클로드
포장된 해안―백만 제곱피트
*Wrapped Coast―One Million
Square Feet*
리틀 베이, 오스트레일리아
1968-69
사진―해리 셩크

338
로버트 스미스슨
나선형 방파제 *Spiral Jetty*
1970
암석, 소금결정체, 흙, 물, 해조류
길이 457.2m, 폭 약 4.6m
그레이트솔트호, 유타

로 만든 거대한 나선형 작품으로, 수로를 통해 태평양에서 곧장 유입된 물이 소용돌이를 일으켜 이 호수가 생겨났다는 신화에서 영감을 받은 작품이다. 6,000톤의 흙으로 된 스미스슨의 〈나선형 방파제〉는 선사 시대에 만들어진 고분, 미시시피와 오하이오 계곡에서 주로 발견되는 고대의 지형들, 특히 가장 유명한 오하이오 남부의 사형蛇形 고분Serpent Mound을 참조한 것이다. 그러나 〈나선형 방파제〉는 스미스슨을 매료시켰던 엔트로피의 힘도 반영했다. 시간이 흐르면서 자연이 방파제를 메워버리는 것이다. 호수의 붉은 물이 차올라 작품을 덮어버렸고, 물이 좀 빠지면 하얀 소금 결정들이 드러나다가, 다시 물이 차올라 몇 년 동안 작품이 보이지 않게 된다. 최근 물이 빠지면서 방파제의 윤곽을 다시 볼 수 있게 되었다.

스미스슨의 〈나선형 방파제〉와 함께 남아 있는 어스워크의 가장 훌륭한 사례로는 월터 드 마리아의 〈번개 치는 들판〉(도339)과 마이클 하이저의 〈이중 부정〉(도340)을 꼽을 수 있다. 〈번개 치는 들판〉은 광택 나는 스테인리스 스틸 막대들을 직사각형 격자 구조로 배치한 작품으로, 뉴멕시코주의 외딴 사막에 번개를 끌어당기며 장관을 이룬다. 〈이중 부정〉은 네바다 사막을 폭 9.1미터, 깊이 15.2미터로 절개해 두 개의 절단면이 골짜기 반대 방향으로

339
월터 드 마리아
번개 치는 들판 The Lightning Field
1971-77
스테인리스 스틸 막대 400개
뉴멕시코 남서부
높이 624.8cm
디아센터, 뉴욕

340
마이클 하이저
이중 부정 Double Negative
1969
네바다, 몰몬 메사에서 흙 24만 톤 제거
152.4×15.2×9.1m
로스앤젤레스 현대미술관

20세기 미국 미술

벌어져 뻗어 나간 모양의 작품이다.

어스워크의 도래가 '땅으로 돌아가자Back to the earth.'라는 운동과 환경에 대한 자각과 시기적으로 일치한다는 사실은 놀랍지 않다. 환경에 대한 새로운 관심은 지구, 한정적인 자원, 자연의 섬세한 평형상태에 가해지는 테크놀로지의 위협에 초점이 맞추어졌다. 〈나선형 방파제〉가 만들어지기 시작한 1969년은 바로 미국 우주비행사들이 달에 첫발을 내디디면서 밀레니엄 단위로 계량되는 지질학적 시간과 은하계의 시간에 대해 새로운 인식을 불러일으킨 해였다. 어스워크는 우주의 광활함과 미국 선사 시대의 고분, 마야의 폐허, 영국의 스톤헨지 같은 고대 구조물의 거대함을 연상시켰다. 아울러 19세기 미술가들에 의해 탐구되었고 1950년대 마크 로스코, 클리퍼드 스틸, 바넷 뉴먼의 회화에서 공명되었던, 개척정신과 장엄하게 펼쳐진 공간에 대한 미국인들의 매혹을 계승한 것으로 볼 수도 있다. 어스워크를 위해 선택된 장소들이 지닌 고독감, 거대함, 침묵은 '숭고함the sublime'에 대한 현대적 표현을 상징하는 것이다. 드 마리아가 지적했듯 "고립은 랜드아트의 정수다Isolation is the essence of Land art."[111]

어스워크 예술가들은 포스트미니멀리즘 미술가들처럼 특정 시공간에서의 작품에 대한 관객의 체험에도 관심을 두고 있었다. 대부분의 어스워크는 미 서남부의 외딴 사막 지역에 있어 접근하는 것부터 상당한 노력이 요구된다. 종교적 순례지와 마찬가지로 먼지 날리는 비포장도로를 통해서만 접근할 수 있거나, 방문객을 위한 숙박 시설은 원시적이든지 아예 존재하지 않았다. 일단 그곳에 도착하더라도 도보로 이동해야 하고, 방울뱀에 둘러싸이거나 혹독한 더위나 추위를 견뎌야 하는 등 또 다른 요구 사항에 직면하게 된다. 공간과 시간을 몸으로 가로지르는 우리 신체의 경험은 모든 어스워크 작품의 기저에 깔린 주제이다. 이들 작품을 경험하는 데는 시간이 필요하며, 몸으로 직접 들어가 두루 움직이기를 요구받는 것이다.

그러나 우리는 대개 어스워크 작품을 사진이나 영상 또는 비디오테이프를 통해서만 알고 있다. (도341) 사진은 찾아갈 수 없고 더 이상 볼 수 없는 것을 기록하기 때문에 어스워크와 기타 단명한 예술 행위들에 있어 필연적인

결과물이 되었다. 어스워크 장소를 찍은 사진은 통상적으로 예술이 아니라 작품의 실존 증거로 여겨졌지만, 오늘날에는 그 자체가 독립적인 미적 가치로 높은 평가를 받고 있다.

어스워크 작품은 구상 당시에는 비상업성을 지향했다. 미술관이나 수집가의 집에 결코 전시할 수 없기 때문이다. 그러나 이런 유형의 작품을 만들기 위해서는 비싼 중장비들(〈이중 부정〉 제작에는 24만 톤의 흙이 운반되었다)을 동원해야 했기 때문에 상당한 재정적 지원이 필요했다. 이들 작가는 시장을 거부하고 싶었지만, 독지가의 원조나 후원이 결정적인 문제였다. 따라서 작가들은 너그럽고 이상적인 후원자들에게 점점 의존

하게 되었다. 이 중에는 버지니아 드웬, 하이너 프리드리히, 디아 아트 재단, 로버트 스컬, 호레이스 솔로몬, 존 드 메닐, 브루노 비쇼프버거, 판자 디 비우모 백작 등이 있었다. 몇몇 후원자들은 거대할 뿐 아니라 장소 특정적site-specific인 작품 특성에도 단념하지 않는 열정적인 수집가였다. 로버트 스컬의 경우, 적지 않은 미술관과 재단이 그랬듯 어스워크를 현장에서 구매했다.

341
데니스 오펜하임
나이테 Annual Rings
1968
젤라틴 실버 프린트, 지도, 글
101.6×76.2cm
존 웨버 화랑, 뉴욕

도시의 어스워크에 해당하는 것이 '무질서 건축Anarchitecture'이다. '무질서anarchy'와 '건축architecture'을 융합시킨 무질서 건축가로는 수잔 해리스, 진 하이스타인, 제프리 류, 로리 앤더슨 등이 포함되며, 이들은 초현실주의 화가인 로베르토 마타 에카우렌의 아들로, 젊고 카리스마 넘치는 고든 마타 클라크를 중심으로 활동했다. 마타 클라크와 그의 일파는 사회 구조에 대한 급진적 비판을 문화 영역까지 확장한 1968년의 혁명적인 사건을 계기로 결집했다. 때로는 법을 위반하면서까지 공공장소에서 벌인 즉흥적이고 임기응변식

활동들은 이들 나름대로 해석한 무정부적 사고방식을 단적으로 보여준다. 이들이 행한 건축 해체는 사회 구조의 와해에 상응하는 것이기도 했다.

코넬대학교에서 건축을 공부하던 마타 클라크는 어스워크 전시 작품을 준비하는 데니스 오펜하임의 조수로 일하면서 이 새로운 미술 형식을 알게 되었다. 그는 뉴욕으로 이사한 뒤 사람이 살지 않아 황폐해진 건물이나 철거할 예정인 선착장 같은 버려진 구조물을 이용해 본격적인 작업을 시작했다. 그는 사전에 세심히 계획한 '잘라내기cuts'를 통해 해당 건축물이 가진 형식과 문맥의 성격을 드러내는 데 관심을 가졌다. 지역 특유의 건축물이 가진 역사적 국면이나 그라피티 같은 도시 하위문화의 시각적 자취들을 노출시키기 위해 전기톱으로 건축 구조물을 잘라내거나 건물 요소들을 절단했다.

마타 클라크는 독창적인 작품인 〈분열〉(도342)에서 뉴저지주 잉글우드에 있는 2층짜리 판자 주택의 중앙을 수직으로 두 번 절단했다. 그리고 이 중산층 가정집 가운데에 쐐기를 박은 다음 윗층 네 모서리를 잘라내 지붕널, 합판, 들보, 오리목, 석고보드 등이 드러나도록 했다.(도343) 마이클 하이저가 〈이중 부정〉에서 그러했듯, 마타 클라크도 일부를 제거하거나 절단하는 방법을 통해 부재absence로부터 형태를 창조한 것이다.

마타 클라크는 스미스슨처럼 카리스마 넘치는 촉매 같은 존재감을 지닌 인물이었다. 그러나 두 예술가는 서로 심대한 차이를 지닌 사교 집단에 속해 있었다. 자기주장이 매우 강하고 논쟁적인 스미스슨의 경우는 드웬 화랑 전시를 통해 미니멀리즘에서부터 나온 남성 지배적인 국제파에 속해 있었다. 반

342
고든 마타 클라크
분열 *Splitting*
1974
실버 다이 블리치 프린트
(시바크롬)
76.2×101.6cm
작가 재단 소장

면 마타 클라크는 형식의 해체에 몰두하며 물질주의적 욕망을 배격한 자유로운 기질의 예술가 그룹에 속해 있었고, 여기에는 앤더슨과 해리스 같은 강직한 여성 작가가 다수 포함되어 있었다. 이 그룹은 뉴욕 소호에 임시로 전시장을 마련했는데, 주목할 만한 곳은 제프리 류가 그린 스트리트 112번지 대로변 다 쓰러져 가는 로프트에 마련한 공간과 그린 스트리트 98번지에 마타 클라크가 짓고 호레이스와 할리 솔로몬이 운영하던 비슷하게 허름한 공간이다. 이들은 마타 클라크가 1971년 미술가들에게 일자리를 만들어 주려고 소호에 문을 연 식당 '푸드Food'에서도 정기 모임을 했다.

스미스슨과 마타 클라크 모두 미학적 몽상가였으며, 그들의 급작스러운 죽음에도 불구하고, 혹은 부분적으로 그런 이유로 인해, 1970년대 젊은 세대에게 영웅으로 군림했다. 스미스슨은 1973년 비행기 추락 사고로 서른다섯 살 때 사망했고, 마타 클라크는 1978년 같은 나이에 암으로 세상을 떴다.

343
고든 마타 클라크
분열:네 모퉁이
Splitting: Four Corners 설치 장면.
1974
건물 조각 4개
각각 144.8×106.7×106.7cm
작가 재단 소장

뉴욕 '식스'와 캘리포니아 '원'

1960년대 후반 대중주의가 득세하고 공동 사회에 대한 책임이 요구되는 가운데, 혹은 아마 그런 이유 때문에 건축은 문화적 실험과 비판적 예술 형식에서 세속적인 경제 용어로만 평가되는 일개 서비스업으로 변형, 전락할 위기에 처해 있었다. 실제로 그러했든 그렇게 감지되었든 간에 이러한 위협에 대응해 '뉴욕 파이브New York Five'로 알려진 건축가 집단, 즉 피터 아이젠만, 존 헤이덕, 리처드 마이어, 마이클 그레이브스, 찰스 과스미는 핵심 이론가인 아이젠만이 지칭했던 '자주적autonomous' 건축 세계를 창시해 몰입했다. 이들의 영역에서 볼 때 다른 건축들은 의미가 있거나 아니면 도구적 가치만을 지녔다. 새로운 건축적 대안들을 파생시킨 것은 바로 이러한 내부적 재형성성에 있었다.

이러한 문맥에서 재배치되어야 할 최고의 역사적 인물로 꼽힌 것이 르코르뷔지에, 특히 그가 1920년대에 설계한 빌라들이었다. 실제로 뉴욕 파이브는 1960년대 말 네오 코르뷔지에 식의 주택을 짓거나 설계했다. 마이어의 <스미스 하우스Smith House>(1965-67), 아이젠만의 <하우스 I >,(도344) 그레이브스의 <한셀만 하우스 Hanselman House>(1970)가 그 예이다. 서로 간에 다소 차이는 있지만, 이들 건축가 모두는 모더니즘을 넘어서는 건물을 디자인하기 위해 극단적인 모더니즘 요소들을 활용했다.

344
피터 아이젠만
피터 아이젠만의 하우스 I
Peter Eisenman House I
프린스턴, 뉴저지
1967-68

가령 르코르뷔지에가 명료성을 위해 플라톤적 기하학을 활용했다면, 마이어는 중첩적인 기하학적 요소들로 복합성을 표현했다. 르코르뷔지에가 순수성을 나타내기 위해 백색을 활용한 반면, 아이젠만은 모호함을 암시하기 위해 다양한 농도의 백색을 기용했다. 르코르뷔지에가 조화를 위해 회화적 형태들에 의존했다면, 그레이브스는 콜라주를 위해 회화적 형태들을 이용했다.

뉴욕 파이브가 심오한 영향을 미치는 데 중요한 요소로 작용한 것은 제도권과의 제휴와 지적 연대에 대한 그들의 탁월한 감각과 예지 능력이었다. 이들 건축에 결정적으로 영향을 준 것은 콜린 로우의 저술과 교육이었고, 로우는 이들 건축가 집단이 그룹명을 파생시킨 『5인의 건축가Five Architects』(1972)를 출간할 때 서문을 써주기도 했다. 르코르뷔지에에 관한 저술에서 로우는 클레멘트 그린버그 같은 비평가의 엄격한 형식주의와 맥락을 해체하는 비교 분석을 통해 새로운 가능성이 생성될 수 있다는 점을 뉴욕 파이브에게 소개했다. 일례로 이런 문맥 해체적 분석을 통해 20세기 르코르뷔지에와 16세기 안드레아 팔라디오의 작품이 서로 역사적, 문화적 연결고리가 없음에도 불구하고 유사한 건축적 작동을 수행한다고 볼 수 있게 되었다.

뉴욕 파이브 멤버들은 교직에 관계했고 계속 머물렀다. 헤이덕은 쿠퍼 유니언에서, 그레이브스는 프린스턴대학에서, 아이젠만은 여러 대학에서 교편을 잡았지만 가장 중요한 곳은 1967년 자신이 뉴욕에 설립한 '건축과 도시 연구소Institute for Architecture and Urban Studies'이다. 풍부한 문화의 수도인 뉴욕과 결합해서 하나의 제도로서 건축의 위상을 높이려 한 그의 야심은 하나의 엽기적인 사건을 낳았고, 억눌렸던 뉴욕 파이브의 여섯 번째 멤버를 탄생시키는 결과를 불러왔다.

1976년 '건축과 도시 연구소'에서 열리는 전시에 초대받은 고든 마타 클라크가 오프닝 전날 밤에 찾아와 비비탄 총으로 전시장 창문을 쏴서 깨뜨린 사건이 벌어졌다. 마타 클라크는 코넬대학교에서 건축을 공부했지만 뉴욕 미술계에 깊이 관여하고 있었으며, 몇몇 중요한 연구소를 세웠다. 그러나 그는 뉴욕 파이브의 형식적 자율성을 완강히 거부했고, 오히려 해프닝, 퍼포먼스, '잘라내기'처럼 보다 사회적 행동주의자적인 실천에 참여하고 있었다. 그가 '잘라내기'라고 지칭한 행위는 정결한 르코르뷔지에식 빌라보다는 황폐한 창고와 쓰러져 가는 사암 주택을 중심으로 건축 구조물을 전기톱으로 잘라내는 것이었다. 마타 클라크가 '무질서 건축 사업'이라고 부른 것의 아이러니는 특히 잘라낸 것들과 그것을 기록한 사진들에서 비록 정신이 다르기는 하지만 그것이 뉴욕 파이브가 추구하던 현상학적 모호함에 필적하는 피라네시Piranesi적 복합성을 가진 공간 효과를 산출했다는 사실이다.

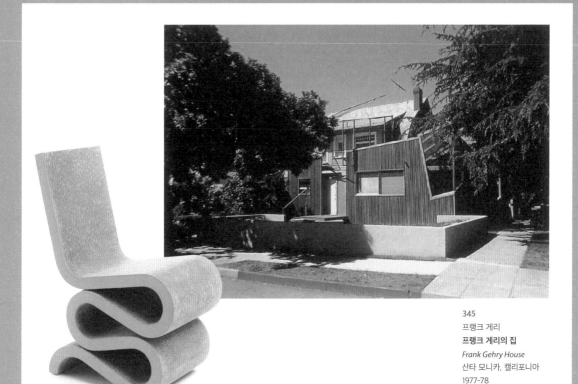

345
프랭크 게리
프랭크 게리의 집
Frank Gehry House
산타 모니카, 캘리포니아
1977-78

346
프랭크 게리
위글 사이드 체어
Wiggle Side Chair
1971
골판지와 압축 섬유
85.1×41.9×54.6cm

　　마타 클라크와 뉴욕 파이브 사이에 내재한 연결 고리를 파악하고 양자의 전략들이 지닌 요소들을 발전시킨 최초의 건축가는 프랭크 게리였다. 게리는 건축가 데뷔 초창기에 뉴욕의 권력 구조에서 멀리 떨어져 훨씬 더 느긋한 캘리포니아주의 로스앤젤레스 미술계에 몸담으면서 자신의 활동 중 절반은 도시계획, 도시재개발, 공공주택사업과 같은 사회 참여적 성격의 일을 하는 한편, 나머지 절반은 1964년 <댄지거 스튜디오Danziger Studio>에서 작업하면서 건축과 미니멀리즘 미술의 형식적 관련성을 탐구했다. 이렇게 명백하게 공통점이 없는 관심을 결합하려는 열정적 노력이 1978년 자신의 주택을 건축하면서 마침내 폭발했다.(도345) 사슬 고리와 주름진 금속판을 연결해서 포장한 핑크색 지붕널을 한 그의 방갈로는 뉴욕 파이브의 형식적 밀도와 엄격성을 '뉴욕 식스' 즉, 마타 클라크의 사회 비평과 언더그라운드 문화에 결합한 것이다. 이처럼 게리가 지닌 다각적인 포부는 전후 미국 건축의 가장 성공적인 사례가 되고자 스스로를 끊임없이 자극하고 정진하게 했다.(도346)

실비아 래빈

개념 미술

　1960년대 후반에 갖가지 비정통적인 미술 형태가 전개되자 혼란스러워진 관객과 비평가들은, 금세기 초 뒤샹의 레디메이드를 처음 본 사람들처럼 단지 작가가 미술이라고 부른다는 이유만으로 미술이 될 수 있는지를 의아하게 생각했다. 천, 플라스틱, 흙, 유기물 같은 비예술적인 재료들이 더욱 빈번하게 사용되었고, 이런 작품들이 가진 비영구성과 예측 불가능성은 미술의 의미에 관한 논쟁을 다시 제기했다. 1968년 개념 미술가인 조지프 코저스는 "하나의 작품은 그것이 미술가가 의도한 하나의 표현물이라는 점에서 동어반복적이다. 다시 말해 미술가가 특정한 미술 '작품이' 미술이라고 할 때, 그것이 미술에 대한 '정의definition'라는 뜻이다. 따라서 그것이 미술이라는 것은 '선험적으로' 옳다."고 주장했다.[112]

　〈아트포럼〉 1967년 여름호에서 솔 르윗은 「개념 미술에 관한 구절들 Paragraphs on conceptual art」이라는 중요한 에세이를 기고해 '개념이 미술을 만드는 기제가 되는' 새로운 미술 형식을 제안했다.[113] 여기서 미술은 더 이상 형태학적인 특징들이 아니라 미술이 무엇을 의미하는가에 대한 물음에 관한 것이었다. 개념 미술은 이미 마르셀 뒤샹에서 시작되는 오랜 계보를 가지고 있었다. 보조적 표현이 덧붙여지지 않은 뒤샹의 레디메이드는 작품의 형태, 즉 '외양'에서 '개념'으로 초점을 돌려놓았다. 이 밖에도 개념 미술의 원형에 대한 진술이 유럽에서는 이브 클랭과 자신의 배설물을 깡통에 밀봉해 금 무게로 단가를 내 팔았던 피에로 만초니에 의해, 미국에서는 통신 미술 작가 레이 존슨과 표면에 작업 날짜만 그려 넣은 작은 그림들을 집요하게 만든 온 가와라에 의해 실행된 바 있었다.

　개념 미술이 미술의 의미를 새로이 강조하면서 비평문, 미술가의 저술, 자기 작품에 붙인 설명문 같은 텍스트와 언어가 훨씬 더 중요한 역할을 하게 된 것은 당연한 귀결이었다. (도347) "가장 극도의 엄정함과 철저함을 가지고 내가 이런 예술을 개념적이라고 말하는 이유는 (…) 이 같은 예술의 모든 구상이, 과거의 것이든 현재의 것이든, 작품을 구성하는 데 어떤 요소

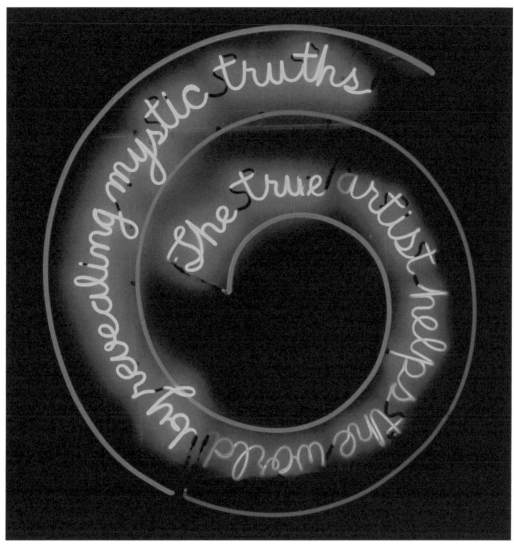

347
브루스 나우먼
진정한 미술가는 신비로운 진리들을
드러내는 것으로 인류를 돕는다
(창문 혹은 벽 간판)
The True Artist Helps the World
by Revealing Mystic Truths
(Window or Wall Sign)
1967
네온과 유리관 벽걸이 프레임
149.9×139.7×5.1cm
개인 소장

348
조지프 코저스
"제목(개념으로서의 개념으로서의 미술)"
"Titled(Art as Idea as Idea)"
1967
보드에 사진 확대
121.9×121.9cm
휘트니미술관, 뉴욕

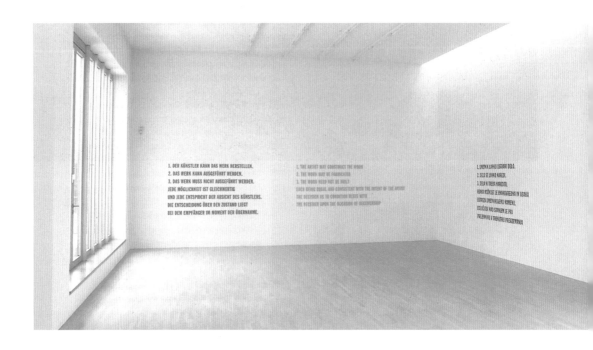

20세기 미국 미술

가 사용되었든 상관없이, 언어적 본성에 대한 이해에 기초하고 있기 때문이다."라고 조지프 코저스가 「개념으로서의 개념으로서의 미술」(도348)에서 밝힌 바 있다.[114] 당시 코저스는 사전의 정의 부분을 확대한 이미지를 단독적으로, 혹은 실물을 사물 사진과 나란히 배치한 '정의Definition' 연작을 만들고 있었다.(도349)

진보적 미술을 위한 하나의 매체로서 언어의 출현은, 예를 들어 코저스, 로렌스 위너,(도350) 더글러스 휘블러 같은 미술가의 작품에서 볼 수 있듯, 후기 모더니즘과 형식주의적 방법론에 대한 과격한 공격이라 할 수 있었다. 그러나 그것은 미술, 철학, 이론, 비평 사이에 더욱 밀접한 관계를 허용했다. 비평은 형식주의자들과 반형식주의자들의 간극이 더욱 벌어지면서 점점 더 중요하게 되었고, 이로 인해 새로운 미학적 언어들이 서로 뜨겁게 경쟁했다. 이론은 모더니즘의 헤게모니에 대한 반대가 거세지면서 강력한 힘으로 부상했다. 이 시기 강한 비평적 목소리가 여럿 들려왔는데 루시 리파드, 로잘린드 크라우스, 아네트 미켈슨, 막스 코즐로프 등이 여기 포함된다. 작가 자신들도 새로운 미술을 조리 있게 설명하는 대변인들이었고, 그중 다수가 〈아트포럼〉 같은 잡지에 논쟁적 성격이 강한 글을 실었다. 〈아트포럼〉은 1967년 로스앤젤레스에서 뉴욕으로 기반을 옮긴 뒤 필립 라이더와 존 코플런스 등 편집책임자들의 지휘 아래 미술 분야의 가장 중요한 이념의 전장으로서 입지를 다졌다(이런 태도는 적어도 10년간 지속되었다).

언어가 미학의 영역으로 분출된 것은 로버트 스미스슨, 도널드 저드, 댄 플래빈, 로버트 모리스, 솔 르윗, 칼 안드레, 이본느 라이너, 멜 보크너(도351)의 비평과 저술에서 처음 감지되었다. 그들의 저술은 표현 무대가 시각의 장에서 언어 영역으로 이동하는 신호였다. 일례로 1967년 개념 미술에 관한 르윗의 논문이 게재된 〈아트포럼〉의 동일 호에는 마이클 프리드의 「예술과 오브제성」, 로버트 모리스의 「조각에 관한 노트Notes on Sculpture」가 나란히 실려 있었다.

미술 잡지 지면은 논쟁의 중요한 포럼이자 작품을 위한 '장소'가 되기도 했다. 「파세익의 기념비들」 같은 스미스슨의 글은 그 자체가 작품이었고,

THEORY OF PAINTING : 1969
(PART ONE)

BLUE SPRAY LACQUER
ON NEWS PAPER
SPREAD ON FLOOR

MEL BOCHNER

351
멜 보크너
회화론 습작(1부와 4부)
*Study for Theory of Painting
(Parts One and Four)*
1969
종이에 연필, 잉크, 색연필
각각 21.6×27.9cm
세라 앤과 워너 H. 크라마스키 소장

THEORY OF PAINTING : 1969
(PART FOUR)

BLUE SPRAY LACQUER
ON NEWS PAPER
SPREAD ON FLOOR

MEL BOCHNER

352
댄 그레이엄
미국 주택들
<아트 매거진>
1966

아마 그가 남긴 가장 중요한 유산이라고도 할 수 있다. 다른 미술가들도 점차 자기의 개념을 널리 알리기 위한 수단으로 출판물을 이용하려 했고, 이런 프로젝트 자체가 주요 작품이 되기도 했다. 조지프 코저스, 댄 그레이엄, 에이드리언 파이퍼 같은 이들은 자신의 예술을 '재현represent'하기 위해서가 아니라 '제시present'하기 위해 잡지나 신문의 광고면을 샀다.(도352, 도353) 개념 미술의 흥행 기획자이던 세스 지겔라우프는 '교호의 장소들alternate sites' 전시 책임을 맡으면서 화상의 역할을 새로이 창안하기도 했다. 여기서 '장소들'이란 출판물, 아티스트 북, 테이프, 전시 도록 등을 포함한 것으로, 지겔라우프는 이들이 개념 미술을 전시할 유일한 형식이 될 수 있을 것이라 믿었다.[115] 이런 소통과 배포 수단들 덕분에 미술가들은 과거의 제도적 경계와 지리적 한계를 비껴가며 속도를 낼 수 있게 되었다. 책, 우편물, 광고, 대형광고판, 잡지들은 으뜸가는 작품 표현 수단이 되었다. 1969년 미술가 더글러스 휘블러는 이렇게 말했다. "세상은 오브제들로 충만하다. 더 흥미롭고 덜 흥미로운 차이만 있을 뿐. 나는 더 이상은 보태고 싶지 않다."[116]

미술의 비물질화를 극단적으로 표명한 개념 미술은 미술 대상의 물리적, 사회적, 제도적 문맥을 다루기 위해 여전히 언어적, 수학적이거나 조직적인

353
댄 그레이엄
표상적인 *Figurative*
<하퍼스 바자(Harper's Bazaar)>
1965

354
멜 보크너
십에서 10 *Ten to 10*
1972
돌
지름 304.8cm
휘트니미술관, 뉴욕

20세기 미국 미술

시스템,(도354) 사진, 출판물, 주석 드로잉, 비디오, 영화, 퍼포먼스를 이용해 텍스트, 과정, 상황, 정보 등 다양한 형태를 취했다. 당시의 정치적 소요의 산물로서 어떤 개념 미술은 사회·정치적 불평등을 폭로하기도 했다. 이미 모더니즘의 자기참조self-referentiality는 미술이 어떻게 사회 시스템의 일부로서 기능할 것인가에 대한 고찰로 바뀌었다.

한스 하케는 기업 홍보 캠페인을 흉내 낸 '사진글phototext' 연작을 통해 구겐하임미술관 재단이사회, 체이스맨해튼 은행, 필립모리스, 모빌, 페인웨버 같은 후원 기업들을 공격했다. 이 작품들을 통해 하케는 주요 기관과 기업 리더들이 제3세계를 착취하는 것과 이들이 우익 진영, CIA와 어떻게 연루되었는지 낱낱이 폭로했다.(도355) 그의 작품이 말하고자 한 것은 미술 후원금이 종종 검은돈에서 유래한다는 사실이었다. 이렇듯 하케의 독특한 추문 들춰내기 형식은 미술, 사회, 권력 기관들의 관계가 정치적인 비호에 의한 것임을 폭로했다.

개념 미술가들 대부분은 미술 작품의 사회적 기반이나 의미를 탐구하면서 공격적인 반反양식anti-style의 입장을 택했다. 존 발데사리는 극단으로 치달아 1966년 그림 그리기를 포기했을 뿐 아니라 수중에 있던 모든 작품을 파기했다. 1967년 이후 그는 간판장이가 만든 텍스트, 가령 '예술만 제외하고 이 그림에서 모든 것을 제거했다. 아무 개념도 이 작품에 있지 않다.' 혹은 '이것은 보게 되어 있지 않은 것이다.'같이 단순하고 무표정한 구절들을 캔버스에 넣는, 사진 기법에 기초한 작품을 이어갔다.(도356, 도357) 미술 작품의 존재론에 관해 논평하면서 미술품이라는 신호를 전혀 발산하지 않는 미술을 만들려는 노력이었다. 1970년에는 자신의 초기 회화 작품들을 파기하는 것에 관한 개념 작품을 다음과 같은 신문 공고문 형식으로 만들기도 했다. '하단에 서명한 자에 의해 1953년 5월부터 1966년 3월 사이 제작, 1970년 7월 24일 현재 그의 소유인 작품 일체가 1970년 7월 24일 캘리포니아 샌디에이고에서 화장되었음을 여기에 알림.'[117]

많은 개념 미술가는 전통적인 미술 오브제가 부적절하고 불필요하며 죽은 것이나 다름없다고 믿었다. 또한 다른 사람이 작품을 가공하고 현장에서

THIS IS NOT TO BE LOOKED AT.

AN ARTIST IS NOT MERELY THE SLAVISH
ANNOUNCER OF A SERIES OF FACTS.
WHICH IN THIS CASE THE CAMERA HAS
HAD TO ACCEPT AND MECHANICALLY
RECORD.

작업해 완성할 수 있도록 미술가는 지시만 내리는 소위 '탈脫스튜디오 운동 post-studio movement'(칼 안드레의 용어)을 확장해 갔다. 개념 미술 작가들에게 작업실은 사색의 공간, 연구의 공간 혹은 집필의 공간이 되었다.[118] 텍스트에 곧잘 곁들여지는 사진은 탈스튜디오의 개념주의conceptualism 실천에 있어 중요한 요소였다. (도358, 도359) 어스워크 작가들이 사진을 문헌자료적 기록물로 사용한 것처럼, 개념 미술 작가들은 사진에 순수한 사실적 정보와 기술적 데이터의 출처라는 가치를 부여했다. 사진이 가진 비개성적 특성, 기계적 성질, 그리고 이른바 객관성은 반양식 발전에 충실하게 기여했다.

대다수 개념 미술이 반양식적, 반상업적 성향을 띠었지만, 오늘날 미술사의 명예의 전당에 당당하게 한 자리를 차지하고 있다. 반양식이 하나의 양식이 되었고, 항거와 불만은 역사가 되었으며, 캐주얼하고 대량생산되며 한시적인 작품들이 역설적이게도 지금은 귀한 것으로 여겨지고 있다. 개념 미술은 발단부터 가장 대담하고 혁신적인 미술관 전시에 흡수되었다. 특기할

356
존 발데사리
이것은 보게 되어 있지 않은 것이다
This Is Not to Be Looked At
1966-68
캔버스에 아크릴릭과 사진 감광제
149.9×114.3cm
조엘 왁스 컬렉션

357
존 발데사리
미술가는 단순히 비굴한 발표자가 아니다 (…)
An Artist Is Not Merely the Slavish Announcer (…)
1966-68
캔버스에 사진 감광제, 바니시, 젯소
150.2×114.3×2.2cm
휘트니미술관, 뉴욕

20세기 미국 미술

Duration Piece #4
Bradford, Massachusetts

Photographs of two children playing "jump-rope" were made in the following order:

I. Three photographs were made at 10 second
 intervals.

II. Three photographs were made at 20 second
 intervals.

III. Three photographs were made at 30 second
 intervals.

The nine photographs have been scrambled out of sequence and join with this statement to constitute the form of this piece.

September, 1968 Douglas Huebler

358
더글러스 휘블러
지속 4번
Duration Pie ce #4(세부)
1968
9개의 텍스트 패널과
젤라틴 실버 프린트
사진―각각 19.1×15.2cm

359
비토 아콘치
양손을 내리고/나란히
Hands Down/Side by Side
1969
보드지에 초크와
젤라틴 실버 프린트
75.9×101.4cm
휘트니미술관, 뉴욕

만한 전시로는 베른 쿤스트할레(1969)에서 열린 '머리로 사는:사고방식이 형식이 될 때Live in Your Head: When Attitudes Become Form' 전과 뉴욕 현대미술관에서 열린 '지식정보Information' 전이다. 이들 전시는 과정 지향적인 포스트미니멀리즘, 어스워크와 함께 개념 미술을 보여주었고, 이 세 경향의 경계가 희미하고 공통점이 겹친다는 점을 입증해 보였다. 게다가 이들 전시가 가진 국제적 성격은 세계가 급속도로 하나의 지구촌으로 진화되고 있음을 입증했다. 마지막으로 두 전시 모두 '개념 미술'적 출판물로 고안된 도록이 뒤따랐다. '지식정보' 전 도록은 미술가들이 자신의 페이지를 직접 디자인했고, '사고방식' 전 도록은 주소록 형식으로 디자인되었다.

개념 미술은 많은 주류 비평가들의 분노를 자극했고, 그중 한 명인 로버트 휴스는 1972년 〈타임〉 기사를 통해 이를 '전위의 쇠락과 멸망The Decline and Fall of the Avant-Garde'이라고 선언했다.

'진보적인' 미술은, 그것이 개념 미술, 과정 미술, 비디오, 바디아트, 혹은

그것들이 번식시킨 잡종의 어떤 것이건 상관없이, 오브제가 역병이라도 되는 양 회피한다. 대중들은 이런 미술에서 차차 멀어졌다. 이런 현상은 세계적이며, 이제 남은 것이라고는 단지 시들어버린 관심(그리고 재능)뿐만 아니라, 이심전심으로 느껴지는 일반적인 싫증감, 원칙으로서의 전위에 대한 믿음을 내켜하지 않는 느낌뿐이다. (…) 反오브제 미술에 내재된 무목적성은 특히 개념주의에서 현실적인 부담이 되고 있다. 개념 미술의 기본적인 주장은 실제 사물 창작의 부적절성이다. (…) 그러니 뭔지 모를 장광설로 가장 진부한 제안들을 보호하고 지지하는 것이다.[119]

휴스가 비웃었던 '미술, 즉 시각 자체도 언어에 의해 결정된다는 믿음'은 개념 미술가와 그의 옹호자들의 기획에서 가장 기본적인 것이었다. 그들에게 시각은 중립적이고 생물학적인 기능이 아니다. 우리가 보는 것은 우리가 읽고 듣는 말들, 우리를 보는 행위로 이끄는 언어의 산물인 것이다. 확대해석하면 우리의 행동과 사고방식을 통제하는 사회적이고 문화적인 구조들 역시 언어에 의해 결정된다. 따라서 텍스트를 바탕으로 삼은 개념 미술가들은 언어가 미술, 문화, 그리고 정체성 이해의 핵심이라고 주장했다. 이 같은 제안은 다수의 새로운 목소리들에 의해 미술의 낡은 규범들이 마침내 전복되는 것을 의미했고, 향후 30년간 상당수의 미술가와 비평가들이 따라가야 할 길을 설정한 것이었다.

다원주의—대안의 지배

1960년대 사회 가장자리에서 시작된 일련의 해방 운동, 즉 블랙파워 운동, 페미니즘, 동성애 권리 등은 곧 주류로 침투해 미국인의 삶을 완전히 바꿔 놓았다. 흔히 일어나는 일이지만, 이런 변화의 뿌리는 사회적, 정치적 풍토에서 찾을 수 있다. 1968년 3월 베트남전을 매듭짓지 못한 존슨 대통령은 재선에 도전하지 않을 것이라 선언했다. 그해 11월 공화당 후보인 리처드 닉슨이 베트남에서의 평화를 약속하고 대통령에 선출되었다. 처음에는 닉슨이 존슨 재임 중에 시작된 파리 평화회담을 매듭지으면서 공약이 이뤄지는 듯했다. 그리고 1969년부터 미군이 실제로 철수하기 시작은 했지만, 평화는 오래 가지 않았다. 이듬해 닉슨은 전쟁 무대를 라오스와 캄보디아까지 확장했고, 잇따른 국익 손실에 직면한 미군은 1973년에 가서야 비로소 베트남에서 철수했다.

그러나 다른 활동 영역에서 닉슨의 외교 정책은 기록에 남을 승리였다. 1972년에는 전례 없이 중화 인민 공화국을 전격 방문해 20여 년 만에 양국 외교 관계를 재개했고, 1973년 11월에는 미국의 중재로 이집트와 이스라엘의 평화협정을 체결시켜 한 달 전 발발했던 중동전쟁의 종결을 목격했다. 그리고 특히 1972년 5월의 미소 정상회담과 첫 번째 전략무기제한협정SALT 1을 통해 소련과의 긴장 관계도 완화시켰다. 그러나 이러한 업적들은 워터게이트 사건으로 그늘에 가려졌다. 대선이 예정된 1972년, 워싱턴 D.C.의 워터게이트 아파트 단지에 있는 민주당 국가위원회 본부를 도청하려다 다섯 명이 체포되었다. 닉슨은 처음에 이들의 활동에 대해서 아는 바가 없다고 부인했으나 몇 달 뒤 그가 개입되었다는 증거들이 새어 나오기

시작했다. 1974년 8월 미 하원사법위원회가 대통령 탄핵에 대한 세 개의 규약을 채택하자 닉슨은 사임했고, 부통령인 제럴드 포드가 취임 선서를 하고 대통령에 올랐다.(도360)

닉슨의 표리부동과 권력 남용은 미국인들이 베트남에서 겪은 미국의 불운으로 시작된 정치 권력 구조에 대한 환멸감을 더욱 증폭시켰다. 또한 제4차 중동전쟁에서 미국이 지원한 이스라엘이 승리한 것에 대한 보복으로 1973년 사우디아라비아 등 아랍 국가들이 미국으로 출하되는 원유의 선적을 막는 사건이 벌어졌고, 다른 나라의 자원에 의존해야 한다는 사실을 새삼 깨달은 미국에는 불안이 엄습했다. 이 사건으로 오랫동안 미국인들이 당연시 여겨 온, 상대적으로 저렴한 생필품이었던 난방용 기름과 휘발윳값이 가파르게 뛰어올랐다. 극심한 불경기가 이어졌고, 미국 경제는 침체기로 접어들었다. 다른 영역에서는 우선 뉴욕주 북부의 러브 만 등지에서 유독성 폐기물의 다량 방출로 1970년대에 환경에 대한 우려가 분출되었고, 펜실베이니아주 스리마일섬의 원자력발전소 고장으로 인한 치명적인 방사능 유출로 원전의 위험이 생생하게 입증되었다.(도361)

정치적 배신, 경제에 대한 불안, 생태 환경 재난에 대한 공포로 인해 미국인들 사이에는 불신감이 팽배해졌고, 냉소적이 되었으며, 힘 있는 모든 국

360
리처드 M. 닉슨 대통령의 사임.
워싱턴 D.C.
1974

361
펜실베이니아주
스리마일섬에 있는 원자력발전소.
1979
사진—프레드 S. 프루저

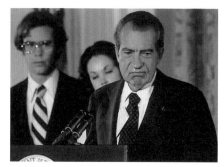

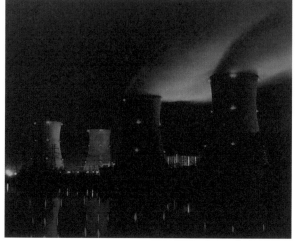

20세기 미국 미술

가기관과 그곳에서 발표한 공식적인 진술에 대해 비판적인 태도를 보이게 되었다.

이 시대의 냉소주의와 정부에 대한 신뢰 붕괴는 펑크록이나 〈택시 드라이버Taxi Driver〉(1976, 마틴 스콜세지) 〈지옥의 묵시록Apocalypse Now〉(1979, 프랜시스 포드 코폴라) 같은 어두운 극영화에서 아나키즘으로 표현되었다. 몇몇 예술가들은 자신만의 세계로 은둔했다. 자서전에 대한 새로운 관심과 자의식에 대한 탐구 등이 1970년대 공연 예술에서 분명하게 발견된다. 대다수의 미국인에게 은거란 개인의 성취와 쾌락에 몰두하기 위해 사회 · 정치적 문제로부터 시선을 돌리는 것을 의미했다. 이처럼 개인주의가 만연한 70년대를 작가 톰 울프는 '나의 시대the me decade'로 특징지었다.

그러나 1950년대, 60년대와 마찬가지로 변화에 기여하는 것을 소명으로 여기는 사회 · 정치적 행동주의자들은 늘 존재했다. 급진적 정치 조직들, 게이 인권 운동가, 페미니스트를 아우르는 방대한 언더그라운드 세력이 특수 이해 집단에 걸맞은 위상을 요구하면서 미국인들에게 삶의 변화를 촉구했다.

미술가들이 표현의 정치학에 면역되어 있었던 것은 아니다. 1960년대 후반과 1970년대 초반에 이르러 칼 안드레, 레온 골럽, 한스 하케, 로버트 모리스, 낸시 스페로(도362)는 정치적 작품을 만들었을 뿐 아니라 직접적인 행동까지 취했다. 미술가들은 저항 정신으로 미술가의 권리를 위한 투쟁과 베트남전 반대 의사를 표현하기 위해 미술노동자연합AWC(1969) 같은 그룹을 조직했다. 또 다른 행동주의 조직인 게릴라미술행동그룹GAAG(1969-76)은 메트로폴리탄미술관 계단에 돈을 던지거나, 휘트니미술관 바닥을 걸레질하거나, 뉴욕 현대미술관 로비에 소의 피를 흩뿌리는 등 공공장소에서 지저분한 퍼포먼스 스타일의 게릴라식 이벤트를 벌였다.(도363)[120] 이들 그룹은 제도권 미술계를 불신했고, 체제에 숨겨진 책략을 폭로하고자 했다. 이들의 정열적인 활동은 미술 공동체를 공통 명분 아래 결집시켰고, 다른 미술가들과 대중에게 미술계에서 벌어지는 불평등에 대한 인식을 고취했다.

특히 흑인과 히스패닉계 미술가들은 미술 현장의 주류에서 자신들이 배제된 것에 항의하면서 자신들만의 체제를 꾸리기 시작했다. 1960년대 후반

362
낸시 스페로
하노이에 사랑을 *Love to Hanoi*
1967
종이에 과슈와 잉크
91.4×61cm
사이먼 왓슨 컬렉션

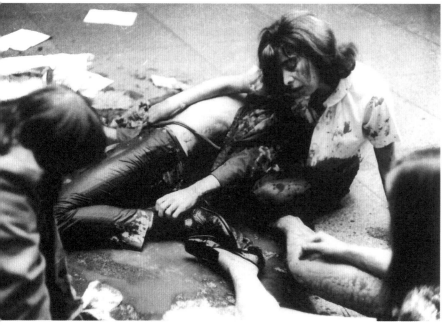

363
게릴라미술행동그룹
피의 목욕 *Blood Bath*
1969
액션
뉴욕 현대미술관

20세기 미국 미술

할렘스튜디오미술관과 할렘 무용극단Dance Theater of Harlem이 창설되었고, 미국 내 라틴아메리카 문화를 소개하는 유일한 미술관인 스페인 할렘가의 엘 무제오 델 바리오, 그리고 처음에는 이곳의 산하 분과로 시작해 정치적 행동주의자들에 의해 독립된 푸에르토리코 출신자들의 미술 워크숍인 엘 탈레르 보리쿠아도 생겨났다. 이러한 대안적 조직들은 미국 문화의 다양성과 해당 문화가 발생하게 된 서로 다른 전통의 존재를 인정했다. 이러한 인식은 미술계 밖에서도 생겨났다. '히스패닉Hispanic'이라는, 뭉뚱그려 동질화시킨 용어는 문화적 의미를 더 명확하게 나타내는 '치카노Chicano'나 '아프로 캐리비언Afro-Caribbean' 같은 용어로 대체되었고, 아메리카 인디언들은 이제 '토착 미국인Native Americans'이 되었으며, '흑인Black'은 오랫동안 2류 시민의 의미를 함축했던 '니그로Negro'를 대신했다가 후에 '아프리카미국인African American'이라는 용어로 대체되었다. 아프리카미국인들을 대변하는 새 목소리의 증인이 되어준 것은 텔레비전이었다. 1977년에 방영되어 큰 인기를 모은 미니시리즈 〈뿌리Roots〉는 아프리카에서 시작해 미국 노예를 거쳐 공민권 쟁취를 위한 투쟁으로 이어지는 장정을 극화했고, 〈좋은 시절Good Times〉과 〈제퍼슨 가족The Jeffersons〉 같은 TV 프로그램들은 처음으로 흑인 가족의 삶에 초점을 맞췄다.

흑인 작가들은 미술관 세계에서 평등성 주장을 펼치는 데 있어 라틴계 작가들보다 훨씬 적극적이었다. 흑인비상문화연합Black Emergency Cultural Coalition 회원들은 휘트니미술관의 배타적인 전시 프로그램에 항의했고, 그 결과가 1971년 로버트 도티가 기획한 '미국 현대 흑인 미술가Contemporary Black Artists in America' 개관전으로 나타났다. 몇몇 미술가들은 구상 미술가들의 작품이 작은 전시실로 분리되었다는 이유로 전시 개막 전에 철수하기도 했는데, 이 사건은 '보편적인' 추상 언어를 선호함으로써 내용이 주변부로 밀려났음을 시사했다.[121] 1969년 메트로폴리탄미술관에서 열린 '내 마음속의 할렘Harlem on My Mind'이라는 대형 전시도 흑인 작가들의 격노한 반응을 불러일으켰다. 왜냐하면 흑인 공동체의 역사, 그리고 이것을 대변한 전시가 전적으로 '백인 남성'들에 의해 해석되었고, 더군다나 단 한 명의 현대 작가도 포함되지

않았다는 이유에서였다.

그러는 동안 로메르 비어든, 데이비드 해먼스, 베티 사르, 페이스 링골드, 로버트 콜레스콧 같은 흑인 미술가들은 그들의 예술적 유산들처럼 양식과 사고방식 면에서 풍부하고 다양한 작품을 산출하기 위해 민속 예술, 재즈, 저항 예술 같은 그들만의 고유한 역사적, 예술적 전통들을 끌어들이기 시작했다.(도364-도366) 그 결과물 중 하나인 공동체 벽화가 미국 전역에서 나타났다. 이런 활동은 1967년 봄 미국흑인문화조직Organization of Black American Culture 이 처음 시작했는데, 이들이 시카고 남부 지역에서 제작한 〈존경의 벽Wall of

364
데이비드 해먼스
부당한 사건 *Injustice Case*
1970
성조기, 마가린, 가루 안료
160×102.9cm
로스앤젤레스 카운티미술관

365
베티 사르
정령의 포획자 *Spirit Catcher*
1976-77
혼합 매체 아상블라주
114.3×45.7×45.7cm
작가 소장

20세기 미국 미술

Respect〉은 미국 흑인들의 이미지를 표현한 중요한 작품이다. 미 서부 해안 쪽에서는 치카노 미술가들이 처음에는 모험적인 사업이었으나 곧 실질적인 운동이 된, 지역 사회에 지지 기반을 둔 벽화 프로젝트를 조직했다. 그 가운데 하나가 주디 바카의 '로스앤젤레스의 거대한 벽'(도367) 작업이다.[122] 치카노 운동은 로스앤젤레스 동쪽, 샌프란시스코의 미션 구역, 오클랜드 이스트베이에 있는 치카노 거주지 내의 버려진 건물이나 상가, 지역공동체 기관

366
로버트 콜레스콧
델라웨어강을 건너는
조지 워싱턴 카버
George Washington Carver
Crossing the Delaware
미국 역사 교과서에서.
1975
캔버스에 아크릴릭
213.4×274.3cm
로버트 H. 오처드 컬렉션

367
주디 바카
바리오스와 차베스 계곡의 양분
Division of the Barrios and
Chavez Ravine
'로스앤젤레스의 거대한 벽
(The Great Wall of Los Angeles)'
중에서.
1967-84
벽화(1950년대 부분의 세부)
투훙가 세탁 배수구 운하, 로스앤
젤레스

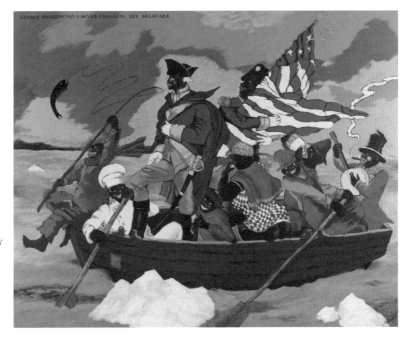

건물 등의 벽에 그림을 그리는 것이었다. 치카노 공민권 쟁취 운동은 물론이고 세사르 차베스와 농장노동자조합United Farm Workers의 행동주의 활동에 동원된 윌리 헤론, 데이비드 리바스 보텔리, 안토니오 베르날, 주디 바카 같은 벽화 작가들은 우의적인 벽화를 제작해 치카노들에게 공동체의 자존심과 역사적 의미를 환기해주었다. 양식 면에서 보면, 이들 미술가는 디에고 리베라를 위시해 1930년대 캘리포니아에서 작업했던 위대한 멕시코 벽화 작가들의 작품은 물론이고 콜럼버스 시대 이전의 문화적 유산에 의존했다. 그러나 내용적인 측면에서 보면, 1970년대 대다수 작가는 1970년 여름 치카노의 반전시위를 취재하다가 최루탄에 맞아 사망한 〈로스앤젤레스 타임스Los Angeles Times〉의 루벤 살라자르 기자의 죽음을 비롯해 당대의 사회적 테마를 주로 다뤘다. 한편 정부에서 벽화가 황폐한 도시 구역에 다시 활기를 불어넣을 수 있는 저렴한 방법이라는 점을 깨달으면서 치카노와 아프리카 미국인 출신의 벽화 작가들은 얼마 지나지 않아 지역과 연방 정부의 지원을 받게 되었다.

1970년대 전위 연극의 풍경

문학과 오프오프브로드웨이의 과격한 입장표명은 닉슨 시절 이후인 1975년경 반체제 문화의 일부가 쇠퇴하면서 추진력을 잃었다. 대부분의 급진적인 극단들은 해체되었고, 오프오프브로드웨이는 상업적인 극장에서 성공을 갈망하던 배우와 감독, 극작가를 위한 훈련소가 되었다.

전국적으로 1970년대의 전위 연극 대부분은 내성(內省)과 자기반성을 위해 사회참여에서 고개를 돌렸다. 이 시기에 극단 '퍼포먼스 그룹'의 작품은 신체적, 제의적 공연에서 매우 비관행적인 방법들을 사용하기는 했으나 결국 문학적 드라마의 각색으로 전환했다(1975년 '퍼포먼스 그룹'은 '우스터 그룹Wooster Group'이 되었다).(도368) 그룹의 일원인 엘리자베스 르콩트, 스폴딩 그레이는 1974년 워크숍을 만들고 그레이의 삶에서 유래된, 명백하게 탐미적이고 추상적이며 형식주의적인 작품들을 제작했다. <세이코네트 포인트 Sakonnet Point>(1975)가 어린 시절에 대해 사실상 침묵으로 일관한 추상적인 명상이었다면, <럼스틱 로드Rumstick Road>(1977)는 그레이 모친의 자살을 다룬 강렬한 작품이다. 형식주의, 추상, 자서전을 지향한 흐름은 다른 1970년대 실험 그룹의 작품에서도 명백하게 드러나며, 이 중에는 마이클 커비의 <구조주의 워크숍Structuralist Workshop>과 <마부 마인스Mabou Mines>가 포함된다. '존재론적 히스테리컬 극단Ontological Hysterical Theater' 소속인 리처드 포먼의 작품들은 마음이 외부 세계의 개념을 구축해 가는 과정들

368
우스터 그룹
엘리자베스 르콩트 감독
<네이야트 학교
(Nayatt School)> 중.
1977-78
사진—클렘 피오르

을 무대 위에 재창조함으로써 의식 그 자체를 탐구하기 시작했다. 로버트 윌슨의 '시각 연극theater of visions'은 외부 현실을 참조하지 않고 자신의 상상력에서 도출되는 시각 이미지들의 흐름을 상연했다.

그러나 1960년대의 과격한 연극을 주도했던 사회적 행동주의가 1970년대에 완전히 사라진 것은 아니었다. 베트남전 재향 군인 출신인 데이비드 레이브는 전쟁의 물리적, 심리적 영향들을 미국 사회의 고유한 문제들에 대한 메타포로 사용함으로써 청중으로 하여금 베트남전의 유산과 직면하게 했던 일련의 강렬한 희곡들(<파블로 험멜의 기초 훈련The Basic Training of Pavlo Hummel>(1971); <폭탄과 유골들Sticks and Bones>(1971); <스트리머스Streamers>(1976)를 썼다. 1960년대 오프오프브로드웨이 극작가들과 달리 레이브는 사회적 변화가 이뤄질 수 있을지에 대해 회의적이었고, 그가 창조한 인물들 역시 사회적 상황을 극복하지 못한 채 덫에 갇혀 있다.

1970년대에는 일반적인 인간이 아니라 특수한 사회·정치적 그룹들, 가령 아프리카미국인, 아시아계 미국인, 히스패닉 미국인, 페미니스트, 게이, 레즈비언의 관심사를 다룬 작품이 대거 출현하기도 했다. 1960년대 후반의 전위 연극에서 파생한 이들 작품은 다음 세대 동안 힘을 키워 주류 쪽으로 옮겨 갔다. 1960년대에는 아프리카미국인 연극이 '블랙파워 운동'에서 자극을 받은 반면, 1970년대에 이르러서는 전위 연극에서 처음 경력을 쌓기 시작한 아프리카미국인 배우들과 저자들 대다수가 기성 제도권 연극 현장에서 각광을 받았다. 1969년 창설된 이래 비교적 전통적이지만 뛰어난 오프브로드웨이 연극으로 정평이 나 있던 '니그로 앙상블 극단Negro Ensemble Company'은 급진적인 선임자들이 일궈낸 유명세를 바탕으로 성공을 더욱 확고히 할 수 있었다.

아프리카미국인 배우와 극작가들이 자신들의 극단을 원했던 것처럼, 일부 여성 연기자들은 구체적으로 그들의 관심사를 다루지 않던 좌익 극단들을 떠나 그들만의 극단을 만들었다. 1970년대 말에 이르면 100여 개가 넘는 자의식 강한 페미니스트 극단이 미국에서 활동하게 되는데, 특히 몇몇은 레즈비언 경험을 다뤘다. 그런가 하면 1970년대에 베스 헨리, 마샤 노먼, 웬디 와서스타인을 포함한 주류 여성 극작가의 세대도 나타났다. 한편, '터무니없는 것의 극단Theater of the Ridiculous'의 과도한 동성애적 작품들은 1960년대 후반부터 1970년대까지 내내 연극 무대에서 게이의 감수성을 개척했다. 슬프게도 이 게이 공동체는 1980년대 에이즈AIDS 위기가 도래하면서 가장 강렬한 극적 표현을 찾아야 하는 운명에 처하게 되었다.

필립 오슬랜더

할리우드의 판도를 바꾼 영화악동

젊은이들에게 평판이 나쁜 베트남전에 나가 싸울 것을 요구하는 나라에서 미국적 젊음의 '홀림'과 '타락'은 1970년대 영화에서 반복되던 테마였다. 프랜시스 포드 코폴라의 마피아 오페라인 <대부>(1972)(도369)에서 일성이 들렸고, 악마에 홀린 초상을 담은 윌리엄 프리드킨의 <엑소시스트The Exorcist>(1973), 복사服事 소년이 마피아를 만나는 마틴 스콜세지의 <비열한 거리>(1973),(도370) 브라이언 드 팔마의 초자연적인 멜로드라마 <캐리Carrie>(1976) 등으로 울려 퍼졌다. 당시 젊은 영화 제작자들이었던 코폴라, 스콜세지, 드 팔마는 스티븐 스필버그, 조지 루카스와 함께 전국적으로 급속히 늘고 있던 영화학교에서 배출된 첫 세대였다. 젊음과 할리우드에 관한 백과사전적 지식으로 무장한 이들은 '영화악동the movie brats'이라 불렸다.

악동들은 그 시대를 정의했던 또 다른 사건도 신화화했다. 바로 1972년 닉슨 대통령이 워터게이트 단지 내 민주당 선거본부에 침입하는 것을 재가했고, 그 결과 1974년 사임하게 된 워터게이트 사건이다. 스필버그의 <죠스Jaws>(1975)와 <미지와의 조우Close Encounters of the Third Kind>(1977), 루카스의 <스타워즈>(1977),(도371) 할 에슈비의 <바람둥이 미용사Shampoo>(1975) 등 다양한 영화들이 워터게이트를 참조하면서 여운을 남기고 있다. <죠스>에서 해변 마을의 정치 권력 조직은 상어 공격 뉴스를 어떻게든 은폐하려고 한다. 1968년 닉슨의 선거 전날 밤으로 영화 무대가 설정된 <바람둥이 미용사>는 정치적, 성적 위선을 은폐하려는 로스앤젤레스의 기성 체제를 묘사하고 있다. 코폴라의 <컨버세이션The Conversation>(1974)은 시민들의 사생활을 침해하다 결국 파멸되는 감

369
프랜시스 포드 코폴라 감독
<대부(The Godfather)> 중
알 파치노, 말론 브란도.
1972

370
마틴 스콜세지 감독
<비열한 거리(Mean Streets)>
중 로버트 드니로.
1973

시 전문가(진 해크먼)를 묘사하면서 워터
게이트 사건을 모골이 송연할 만큼 정확
히 예언했다. <모두가 대통령의 사람들All
the President's Men>(1976, 알란 J. 파큘라)에
서는 로버트 레드포드와 더스틴 호프만이
탐사보도 기자 역을 맡아 워터게이트 사
건 내막을 폭로했다.

　이들 영화는 이 시기의 한쪽 극단, 즉
눈 하나 깜짝하지 않고 당대의 환멸과 불
화에 맞선 영화를 대표하고 있다. 반대편 극단에서는 1940년대 이상주의자(바브라 스
트라이샌드)와 실용주의자(로버트 레드포드)의 로맨스를 다룬 시드니 폴락의 <추억The Way
We Were>(1973)처럼 '그때는 그랬지' 식의 감상적인 찬가가 존재했다. 레드포드는 잃어버
린 꿈에 대한 향수를 간직한, 이 시대 가장 인기 있는 '포스터 배우posterboy'였다. <위대
한 개츠비The Great Gatsby>(1974, 잭 클레이턴 감독, 프랜시스 포드 코폴라 각본)에서 그는 미
아 페로를 차지하려고 하며, <스팅The Sting>(1973, 조지 로이 힐)에서는 폴 뉴먼과 함께 사
기로 돈을 따려는 역을 맡았다. 유명 브랜드의 옷과 소지품으로 치장한 멋쟁이 사기꾼
들이 등장하는 이 영화들은 우리 주변에 도덕과는 무관한 일, 또는 그런 사람들이 늘 존
재하지만 그럴듯한 펠트 중절모를 쓰고 등장하면 더욱 근사해 보인다는 것을 말하려는
듯했다.

　<위대한 개츠비> <스팅>같이 향수에 사로잡힌 영화를 유람하는 것과 <대부 I, II>
<차이나타운Chinatown>(1974, 로만 폴란스키)같이 시대상을 진지하게 둘러보는 것은 이런
점에서 차이가 있다. 즉 뉴욕을 무대로 한 콜레오네 범죄 제국(<대부>)과 로스앤젤레스의
크로스 부동산 제국(<차이나타운>)의 흥망성쇠를 추적하는 후자의 영화들은 부패한 가부
장제의 가장이 어떻게 가문의 성취를 망쳐버리는지를 보여주는 미국적인 서사시였다.

　그러나 다른 영화들은 타락하기 전 삶의 달콤함을 선사했다. 가장 탁월한 작품으로 꼽
을 만한 <청춘 낙서American Graffiti>(1973, 조지 루카스)는 1962년의 십 대와 자동차, 대중
음악이 모자이크를 이루며 뱀(인간의 타락을 주도한)이 미국의 정원 안으로 스르륵 미끄러
져 들어가기 전의 순수함을 담고 있다. 어느 실패한 권투선수가 부패한 복싱 권력 체제
를 극복하고 챔피언이 된다는 <록키Rocky>(1976, 존 애빌슨 감독, 실베스터 스탤론 각본 및
주연)도 있다. 이러한 '우리 대 그들us-versus-them' 성향이 당시 영화 대부분을 지배했다.
한편에는 <더티 해리Dirty Harry>(1971, 돈 시겔)에서 클린트 이스트우드가 악한 경찰 해리

캘러한으로 나와 히피족 인간쓰레기를 향해 매그넘 권총을 휘두른다. 또 다른 편에는 <노마 레이Norma Rae>(1979, 마틴 리트)라는 영화도 있는데, 주연으로 나온 샐리 필드가 직물 노동자들이 그녀의 가게를 노조에 가입시키려 하자 경영자 측에 파업 플래카드를 휘두른다는 내용이다.

미국은 1974년 베트남에서 완전히 철수했지만, 영화에서는 반전 논조가 여전히 맹위를 떨쳤다. <귀향Coming Home>(1978, 할 에슈비)에서는 반전 운동이 승리한 반면, <디어 헌터Deer Hunter>(1978, 마이클 치미노)에서 미 국방성은 무죄로 입증되었다. 이듬해에 코폴라는 <지옥의 묵시록Apocalypse Now>을 개봉했는데, 전쟁을 광적인 스펙터클로 묘사하여 양측의 신념이 어떤 것인지 그 실체를 확인하게 해주었다.

1970년대는 페미니스트들이 '자매는 강하다Sisterhood is powerful.'라고 주장하던 시기로 정의될 만큼 페미니즘이 득세했지만, 스크린에서도 그랬던 것은 아니었다. 그래도 두드러지게 눈에 띈 여성 중에는 <콜걸Klute>(1971, 알란 J. 파큘라)에서 창녀로, <귀향>에서는 군인의 부인에서 평화주의자로 전향한 제인 폰다, <대부>에서는 주변화된 부인이며 <애니 홀Annie Hall>(1977, 우디 앨런)에서는 어리석고 침착지 못한 섹스 오브제로 분한 다이안 키튼, <레이디 싱스 더 블루스Lady Sings the Blues>(1972, 시드니 J. 퓨리)에서 약물 중독에 빠진 가수 빌리 홀리데이로 분한 다이애나 로스, 발레 멜로드라마 <터닝 포인트The Turning Point>(1977, 허버트 로스)에서 전문 발레리나와 평범한 주부로 분한 앤 밴크로프트와 셜리 매클레인 등이 있다.

그러나 영화악동들과 당대 감독들을 심각하게 받아들이게 된 것은 이 같은 진지한 영화들이 아니라 오히려 <죠스> <스타워즈> 같은 블록버스터 B급 영화들의 전례 없는 성공이었다. 지나친 감정 억압이 어떻게 한 가족을 파멸시키는지 보여준 <보통 사람들Ordinary People>(1980, 로버트 레드포드), 지나친 신체적 표현으로 한 가정을 어떻게 파괴하는지 다룬 권투선수 제이크 라모타의 전기 영화 <분노의 주먹Raging Bull>(1980, 마틴 스콜세지)처럼 작품성이 높은 소규모 영화들은 블록버스터의 광휘에 가려져 버렸다. 블록버스터 열기로 유나이티드 아티스트United Artists 사는 젊은 감독인 마이클 치미노의 <천국의 문Heaven's Gate>(1980)에 엄청난 자금을 쏟아부었다. 그러나 가축 도둑과 목장주의 대결을 담은 이 서사시는 지나치게 연출 되었음에도 각본이 빈약했고 <클레오파트라> 규모의 대형 실패작이 되고 말았다. 이 일을 계기로 영화사들은 영화악동들을 신중하게 대하기 시작했다.

캐리 리키

페미니즘

돌아보면 예술계에서 페미니스트의 활동은 1970년대의 가장 의미 있는 발전 중 하나였다. 사회 전체적으로도 그렇지만, 페미니스트 소요는 남성과 동등한 위상을 요구하는 힘을 여성에게 부여하고자 하는 것이었다. 1970년 여성의 임금은 남성의 절반에 불과했고, 불법 임신 중절 수술로 해마다 수천 명의 여성이 사망했으며, 이혼법은 '수컷의 특권' 위주로 씌어 있었고, 아이비리그 대학 대부분은 여전히 여학생을 받아들이지 않았다. 여성해방 운동은 1968년 남성 지배적인 학생 운동에 대한 반작용이 행동으로 바뀌면서 갑작스레 활기를 띠게 되었다(전국 조직인 '민주사회 학생연합' 집회에서 여성의 권리를 강령에 포함할 것을 요구한 두 여성이 토마토 세례를 받은 사건이 계기가 되었다). 1970년대 중반에 이르자 그러한 행동주의와 남녀평등 의식의 고조가 급속도로 의미 있는 변화를 만들어냈다. (도372)

미술사가인 린다 노클린은 1971년에 쓴 「왜 위대한 여성 미술가는 없었나?Why Have There Been No Great Women Artists?」라는 영향력 있는 글에서 가부장적 사회가 여성들이 창조적 역량을 십분 발휘하는 것을 억압해 왔고, 여성들의 기여를 평가 절하하는 경향이 있었다는 사실을 지적했다.[123] 이 같은 불균형을 바로잡기 위한 행동의 일환으로 1976년 노클린과 미술사가 앤 서덜랜드 해리스는 수 세기 동안 여성이 이룬 성취를 확인하기 위해 로스앤젤레스 카운티미술관에서 '여성 미술가 1550-1950 Women Artists 1550-1950'이라는 대형 전시를 기획했다.

1970년대에 미국 전역의 여성 미술가들은 자신들의 코업 화랑과 공동체를 조성했다. 이 중에는 뉴욕 소호에 있는 A.I.R. 화랑, 시카고의 아르테미시아, 미니애폴리스의 W.A.R.M., 로스앤젤레스의 '여성의 건물' 등이 있다. 〈페미니스트 아트 저널Feminist Art Journal〉과 〈이단Heresies〉 같은 특화된 잡지들이 창간되었고, 대학미술협회CAA 산하 분과로 행동주의 그룹인 여성미술가 대의원회 Women's Caucus for Art가 신설되었다. 캘리포니아의 학교들이 여성 프로그램들을 짜는 데 앞장섰으며, 주디 시카고와 미리엄 샤피로 같은 작가는

1971년 칼아츠에서 페미니스트 미술 프로그램을 시작했다. 1974년에 이르자 미국 전역의 1,000개가 넘는 단과대학과 대학교에 여성학 강좌가 개설되었다.

미술계에서의 성차별주의(그리고 인종 차별주의)에 반대하는 시위를 주도한 미술노동자연합에 임시 분과가 있었는데, 이들은 1970년 휘트니미술관 앞에서 해마다 열리는 '휘트니 애뉴얼Whitney Annual' 전에 참여하는 여성 작가를 기존의 전체 전시 작가들의 5퍼센트에서 크게 늘려줄 것을 요구하며 시위를 열었다.[124] 그 결과 이듬해에는 그 수가 22퍼센트로 늘었다. '예술에서의 여성Women in the Arts'이라는 또 다른 그룹은 1971년 극소수의 여성만이 뉴욕 화상들에 의해 대표 작가들로 선택되고, 2년마다 열리는 코크란 비

372
여성 공민권 시위.
1970년대

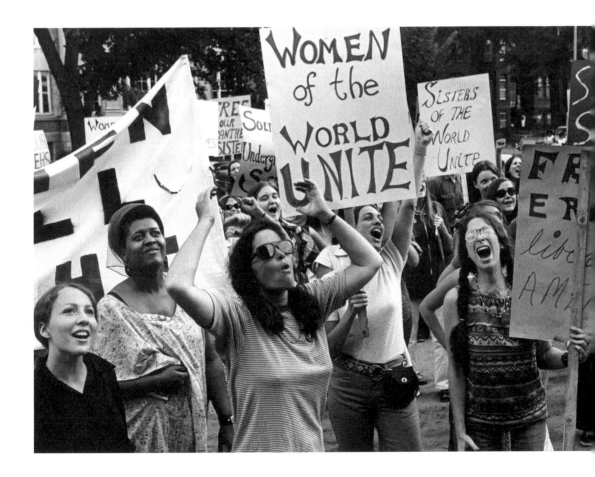

엔날레Cochran Biennial 같은 중요한 미술제에 여성 작가 참여가 없는 점에 대해서도 항의했다. 이와 유사한 '로스앤젤레스 여성미술가위원회Los Angeles Council of Women Artists'라는 그룹은 1970년 로스앤젤레스 카운티미술관의 대형 전시인 '미술과 테크놀로지Art and Technology'에 여성이 한 명도 포함되지 않은 점을 항의했다. 전국의 큐레이터들은, 예컨대 '작품의 가치quality' 같은 용어들이 과연 객관적인 것인지, 혹은 가부장적으로 정의된 것은 아닌지 새삼 의문을 던지며 자신들의 선택과 평가 기준을 재검토하기 시작했다. 기성 미술 제도권에서는 이러한 페미니스트들의 압박에 대응하기 위해 통계적으로 나타날 정도의 가시적 성과를 어느 정도 보여주었다. 또 전시와 영구 소장 작가 중에서 여성이 차지하는 비율도 곧바로 20퍼센트에서 25퍼센트 수준으로 올랐지만, 이 비율은 지금도 거의 변하지 않은 상태다.

그렇지만 1970년대 페미니스트 활동으로 축적된 효과는 단순 평가할 수 없을 만큼 소중하다. 70년대 말에 이르자 여성들은 예술계에서 독자적인 후원 시스템을 갖췄고, 그간의 기준으로 여겨진 남성 편향적 역사를 수정하기 시작했다. 또한 그들의 작업이 너무 '여성적'이라는, 그때까지의 부정적인 평가를 힘과 자긍심의 원천으로 바꾸면서 자신감을 갖게 되었다. 아울러 이전까지 서구 백인 남성의 기준에 따른 '질적 가치'에 대한 새로운 평가 기준을 정립하는 것과 동시에 미국 미술의 문호를 비서구적, 비백인적, 비남성적 전통들에 개방하는 데에도 결정적인 역할을 했다.

여성해방 운동에서 표면화된 상당수의 정치적 쟁점들은 많은 미술가에 의해 미학적 탐구의 대상이 되었다. 성 역할 전도, 성별 스테레오타입, 가사 활동, 여성의 성적 형상들이 미술의 주제로 등장했다.(도373-도376) 여성에 의한 미술을 특징짓는 데 있어 특정한 '여성적' 속성을 변별해낼 수 있는가에 대해서는 오랜 논란이 있었다. 그러나 많은 이들이 적어도 두 가지, 즉 (에바 헤세의 작품에서 이미 보았던) 부드러움과 여성의 성적 형상들에 은유적으로 관련된 '중핵적central core' 이미지가 여성적 속성에 포함된다는 본질주의적 관점에는 동의했다.

전통적인 여성 수공업 기법과 재료는 곧 고급 미술의 원료가 되었다. 바

374
린다 벤글리스
<아트포럼> 광고.
1974

373
메리 켈리
출산 후 문헌 전형
*Post-Partum Document
Prototype*
1974
혼합 매체
35.6×27.9cm
제네랄리 재단, 비엔나

느질, 퀼트, 직조법, 아플리케, 스텐실 기법, 실루엣 그리기, 도자기 칠 같은 활동들이 미술 제작 용어가 되었다. 여성들의 장식 공예는 미리엄 샤피로와 주디 시카고의 '여성의 집' 프로젝트에서 찬사를 받았다.(도377) 이 프로젝트에서 모든 가사노동은 많은 여성 작가들이 폐허가 된 집에 채워 넣어 창조한 미술품을 통해 새로이 가치를 인정받게 되었다. 수공예와 가사는 훗날 주디 시카고의 페미니스트 걸작인 <디너파티>(도378)에서 다시 진면목을 발휘했다. 이 작품은 39개의 세라믹 접시들이 놓인 대형 삼각형 테이블로, 각 접시는 위대한 역사적, 신화적, 문화적 여성 인사들을 기념하는 채색된 입술 형상으로 장식되어 있다.

자의식에 눈뜬 페미니스트 미술가들의 첫 번째 물결은 1970년대 미술에 결정적인 역할을 했으며, 이들의 영향력은 지금까지 여운을 남기고 있다. 미술가들이 현재 매달리고 있는 많은 쟁점이 이미 이들에게서 예시된 것들이다. 섹슈얼리티, 정치, 성 역할, 성폭력, 일인칭 비디오, 자서전, 퍼포먼스 등과 관련된 미술은 페미니스트 운동에 참여한 작가들이 작품에서 적극적으로 표출하려던 내용이자 형식이었고, 이들의 노력은 현재 페미니스트 미술에 대한 정의를 새롭게 내리는 데 직접적인 영향을 미쳤다. 미술사가 안

375
하나 윌키
계층화 오브제 시리즈
S.O.S Starification Object Series
1974-82
혼합 매체
102.9×147.3cm
개인 소장

376
낸시 스페로
코덱스 아르토 XⅦ
Codex Artaud XⅦ
종이에 타이핑과 채색 콜라주
114.3×45.7cm

377
미리엄 샤피로와 셰리 브로디
인형의 집 *Dollhouse*
'여성의 집(Womanhouse)'
중에서.
1972
혼합 매체
202.6×208.3×21.6cm
스미스소니언미술관, 워싱턴 D.C.

378
주디 시카고
디너파티 *The Dinner Party*
1974-79
채색 법랑과 바느질
1463×1463×91.4cm
브루클린미술관

드레아스 하이센이 결론지었듯이, "극단적인 모더니즘에 대한 비평과 대안 적인 문화 형태들이 나타나는 데 새 지평을 연 것은 특히 여성과 소수 인종 작가들의 미술 작품, 저술, 영화, 비평이었다. 그들은 사장되거나 사지가 절 단된 전통들을 복구했고, 창작과 경험에 있어서 '성과 인종에 기반을 둔 주 관성'의 형태들을 탐구하는 데 역점을 두었으며, 표준화된 규범들에 한정되 는 것을 거부했다."[125]

패턴과 장식 미술

여성 작가들이 수공예를 활용하면서 1970년대의 주요한 미술 경향 중 하나인 'P+D', 즉 '패턴과 장식Pattern and Decoration'이라고 알려진 운동을 배양시켰다. 이 운동은 다양한 수공예 전통에 직접 의존하면서 회화적인 평평한 꽃문양과 추상적인 장식을 선호했다. 초기에 이 양식을 실천한 사람들 가운데 미리엄 샤피로는 여성의 가사 영역을 예우하는 직물, 벽지, 꽃 디자인을 사용했다. 미니멀리즘과 비슷하게 패턴 회화 역시 전면을 커버하는 올 오버 구성에 한 가지 모티프를 반복하는 방식을 위주로, 중첩된 격자형 구조를 많이 활용했다. 그러나 작품에 기용된 모티프는 환원적이거나 기하학적인 것과는 거리가 멀었고, 아라베스크 개념에 가까웠다.

379
리 모턴
약초가 독이 되기도 한다
The Plant That Heals May Also Poison
1974
나무에 셀라스틱, 반짝이, 물감
116.8×162.6×10.2cm
개인 소장

패턴 화가들은 남녀 할 것 없이 비평가 클레먼트 그린버그가 말한 엘리트적이고 청교도적인 관점을 거부했다. 그린버그는 일찍이 회화가 단지 "장식에 머물면 추상 미술은 공허함에 빠지게 되며 정말로 '기계적인' 미술이 된다."라고 경고한 바 있다.[126] 이 같은 독단적인 주장을 배격하고 장식적, 공예적 요소를 포용한 패턴 회화는 극동에서부터 켈트, 토착 미국인, 이슬람 전통에 이르는 반反서구적이고 반反주류에 해당하는 많은 전통에 열려 있었다. 리 모턴, 로버트 커슈너, 킴 맥코넬, 조이스 코즐로프 같은 작가들은 다문화적 출처들, 반反위계적 형상, 본능적이고 서사적이며 개인적인 내용의 작품으로 남성 지배적인 서구 고급 미술에 도전했다. (도379, 도380) 미술과 공예를 분리하던 과거의 위계는 포일과 반짝이, 밝게 채색된 플라스틱으로 만든 조각으로 뉴욕 차이나타운 같은 소수민족의 중심지로 뛰어 들어간 토머

스 레니건 슈밋이나 직물 패션을 '회화' 작품으로 전시한 로버트 커슈너 같은 미술가들에 의해 무너졌다. (도381, 도382)

민속적인 미술과 순수 미술에서 벗어난 미술에서 보이는 반복과 패턴화에 호감을 느낀 시카고 미술가 로저 브라운은 자신의 구상적 이미지를 화면을 거는 듯한 전면적인 패턴화에 종속시켰다. (도383) 시카고는 1950년대의 '몬스터 로스터', 즉 '괴물 명부'로 거슬러 올라가는 오랜 전통을 지닌 지역 형상주의의 보루였다. 1960년대 말과 70년대 초에도 이런 전통은 비록 다른 모습을 띠는 가운데서도 여전히 살아 있었고, 1974년 기획된 '메이드 인 시카고Made in Chicago'라는 개관적인 순회전을 통해 전국적으로 이목을 끌었다. 에드 파슈케, 로저 브라운, 짐 너트, 칼 워섬, 글래디스 닐슨을 비롯한 작

381
토머스 레니건 슈밋
생명의 양식 *Panis Angelicus*
1970-87
성체 안치기(聖體安置器), 촛대,
제단 보와 혼합 매체 설치
2.1×1.8×1.1m
그로닝거미술관, 네덜란드

382
로버트 커슈너
비아리츠 *Biarritz*
'페르시아 계통:2부(The Persian
Line: Part II)' 중.
1976
면에 아크릴릭, 인조공단, 술 장식
188×219cm
작가 소장

383
로저 브라운
1976년 시카고에 예수 입성
*The Entry of Christ into
Chicago, 1976*
1976
캔버스에 유채
183.5×305.6cm
휘트니미술관, 뉴욕

가들은 독특하며 도전적인 비주류 미술을 창조하기 위해 원시적이고 훈련 받지 않은 비순수 미술, 거리 미술, 만화책에서 작품의 원천을 찾았다. 시카고 형상주의 작가로 불리던 이들은 종종 충격적인 색채 배합, 블랙 유머, 생경하고 왜곡되거나 사디즘적인 주제들을 사용하면서 70년대 다른 지역에서도 전개되던 '추함의 숭배cult of the ugly' 혹은 '나쁜 그림bad painting'에 지역 나름의 기여를 했다. (도384, 도385) 이들 시카고 미술가가 보여준 지역 양식과 문화에 대한 인식은 당시 다원주의 양상의 일부라 할 수 있다.

1960년대 미니멀리즘적인 기하학적 추상으로 알려진 프랭크 스텔라조차 70년대에는 화려한 장식으로 돌연히 방향을 전환했다. 인도 여행에서 영감을 받은 스텔라의 이국풍 새 연작을 보면 절단면이 곡선을 이루는 금속 부조들에 밝고 화려한 터치로 생생하게 드러난 붓 자국이 덮여 있다. (도386) 재스퍼 존스는 70년대에 패턴화된 '망상선cross-hatch' 회화로 방향을 틀었고, (도387) 루카스 사마라스는 회화처럼 벽에 거는 정교한 직물 퀼트를 제작했다. 세 작가 모두 이전에는 패턴화를 작품의 한 요소로 끌어들였지만, 이 시기에 벌어진 일련의 사건들을 계기로 과장되게 패턴에 집중했다. 60년대 후반에 미니멀리즘에서 개념주의로 전환한 솔 르윗은 이제 실내건축으로 변형된 대형 벽 드로잉에 주목했다. (도388, 도389) 숙련된 조수들이 제작할 수 있도록 '선에서 점으로, 점에서 면으로line to point to plane' 같은 단순한 지시에 기초해 만든 벽 드로잉들은 시각적 혼란을 야기해 종종 현란하고 다채로운 모습을 보여준다. 패턴 회화와 패턴화는 미술과 연관된 분야에서도 반향을 일으켰다. 건축가 로버트 벤투리는 '적을수록 지루하다Less is a bore.'라고 선언하며 토착적 요소로 충만한 화려한 건축을 옹호했다.[127] 그는 국제주의 양식이 무감각하고 압제적이기 때문에 복잡하고 모순투성이인 현대의 삶에 어울리지 않는다고 여겼다.

384
에드 파슈케
푸마르 *Fumar*
1979
캔버스에 유채
152.4×116.8cm
엘렌과 리처드 샌더 컬렉션

385
짐 너트
난폭해져 *Running Wild*
1970
플렉시글라스에 아크릴릭,
나무 프레임에 에나멜
116.8×110.5cm
로런스와 에벌린 아론슨 컬렉션

386
프랭크 스텔라
보닌산 밤 왜가리
Bonin Night Heron
1976-77
알루미늄에 혼합 매체
251.5×318.5cm
올브라이트녹스미술관, 버펄로

20세기 미국 미술

387
재스퍼 존스
시체와 거울 *Corpse and Mirror*
1974
캔버스에 유채, 엔코스틱, 신문 용지,
종잇조각, 크레용
127×173cm
개인 소장

389
솔 르윗
'솔 르윗(Sol LeWitt)' 전 설치 장면.
뉴욕 현대미술관, 1978
■가운데
벽 드로잉 289번
Wall Drawing #289(세부)
1976
크레용, 연필
가변적 크기
휘트니미술관, 뉴욕
■좌우
벽 드로잉 308번
Wall Drawing #308
1978
크레용
가변적 크기
개인 소장

388
솔 르윗
필립 글래스의 <12부분의 음악, 1과 2부
(Music in Twelve Parts, Parts 1&2)> 커버 디자인.
1974

20세기 미국 미술

퍼포먼스 · 바디아트 · 비디오

페미니스트 미술이 보여준 다양한 탐구는 여성과 남성 작가들 모두의 퍼포먼스 작업 발전에 큰 영향을 주었다. 이 시기 퍼포먼스 활동 중 상당수는 여성 정체성과 한 여성이 자신의 몸과 맺는 관계에 대한 문제에 집중되었다. 1960년대 초 플럭서스 예술가인 캐롤리 슈니만은 어느 여신의 존재를 환기시키기 위해 자신의 몸 위로 뱀들을 기어 다니게 한 〈아이 바디〉(도390) 같은 작업을 통해 페미니스트의 관심사를 예시했다. 〈아이 바디〉는 자연스러운 에로티시즘을 보여주었고, 캐롤리 슈니만 본인은 이를 "우리 몸을 우리 자신에게 되돌려주는 것."이라고 설명했다.[128] 그 밖의 페미니스트 플럭서스 퍼포먼스의 원형 격인 작품으로는 오노 요코의 〈컷 피스〉(도391)와 구보타 시게코의 〈질膣 그림〉(도392)을 들 수 있다.

뉴욕 카네기홀에서 공연한 〈컷 피스〉에서는 관객을 무대 위로 불러내 오노의 옷을 잘라내게 했는데, 이 전략은 주체와 객체, 희생자와 공격자의 관계에 의문을 갖게 만들려는 구상이었다. 구보타의 퍼포먼스 〈질 그림〉은 바닥에 깔아 놓은 종이 위에 쭈그리고 앉아서 자기 팬티에 붉은 물감을 적신 붓을 묶고 그림을 그리는 행위였다. 이는 명백히 여성의 생리, 출산, 창조에 관한 언급이자, 액션페인팅을 여성 해부학 코드 내에서 재정의한 것이다. 이들 작업은 자신의 질에서 긴 두루마리 텍스트를 끄집어내어 읽은 슈니만의 〈안에 있는 두루마리〉(도393)처럼 성적인 내용을 적나라하게 드러낸 이후 퍼포먼스의 분명한 선례가 되었다. 이 텍스트에는 슈니만의 작품을 일축해 버린 비평가 아네트 미켈슨에게 보내는 비밀 편지 내용이 담겨 있었다. 행위와 내용 모두에서 슈니만은 창조에 대한 은유를 환기시켰다.[129]

1970년대 여성들의 퍼포먼스는 역할놀이, 치장과 변장, 몸과 아름다움의 개념에 몰두할 때가 많았다.(도394) 쿠바 출신의 젊은 예술가 아나 멘디에타의 '실루엣' 연작은 퍼포먼스와 어스워크를 가로지른 작품이다. 폭력, 다산, 부활을 차례로 보여준 다음 자신의 인물 형상을 깎아서 땅속에 넣고 불을 지른 뒤 꽃으로 덮었고, 그다음에는 밤하늘을 배경으로 자신의 윤곽을 불꽃

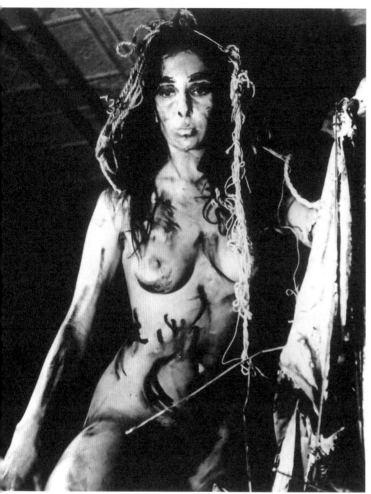

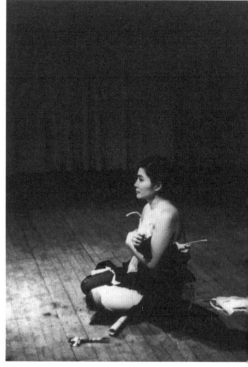

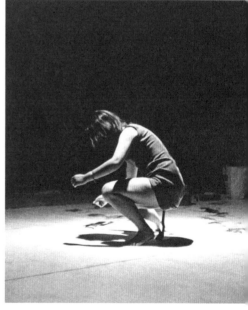

390
캐롤리 슈니만
아이 바디:카메라를 위한 변형 행위 36가지
Eye Body: 36 Transformative Actions for Camera
1963
젤라틴 실버 프린트
35.6×27.9cm
작가 소장

391
오노 요코
컷 피스 *Cut Piece*
1964
퍼포먼스
뉴욕 카네기 리사이트 홀, 뉴욕
사진—니즈마 미노루

392
구보타 시게코
질 그림 *Vagina Painting*
1965
'영속적 플럭스 페스티벌
(Perpetual Flux Fest)'에서의 퍼포먼스.
시네마테크, 뉴욕

20세기 미국 미술

393

캐롤리 슈니만

안에 있는 두루마리

Interior Scroll

1975

종이 두루마리와 젤라틴 실버 프린트

두루마리—91.4×5.7cm

사진—121.9×182.9cm

아일린과 피터 노턴 컬렉션

사진—앤서니 매콜

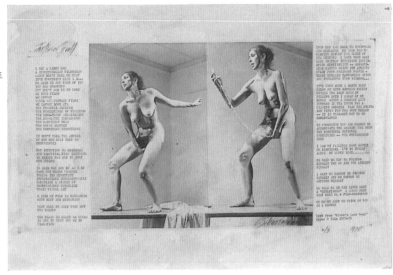

394

프란체스카 우드먼

집 3, 섭리 *House 3, Providence*

1975-76

젤라틴 실버 프린트

25.4×20.3cm

조지와 베티 우드먼 컬렉션

으로 그렸다. 이 모든 행위는 사진으로 기록되었다.(도395, 도396) 70년대 초 멘디에타의 다른 퍼포먼스 중에는 그녀의 아파트를 무대로 유혈 강간 장면을 재연한 것(1973)과 10년 뒤 자신이 비명횡사할 것을 섬뜩하게 예견한 〈어느 계집애의 죽음Death of a Chicken〉(1972)이 있다(그녀는 남편인 조각가 칼 안드레와의 언쟁 후 자신의 고층아파트에서 투신해 사망했다).

엘리너 앤틴, 에이드리언 파이퍼, 로리 앤더슨 같은 다른 미술가들은 여성으로서, 예술가로서 자신의 삶을 형성시키는 물리적, 심리적 경계들을 파고들었다. 〈조각술:전통 조각〉(도397)에서 앤틴은 벌거벗은 자신의 몸을 앞뒤, 옆으로 보여주는 148개의 흑백사진을 통해 5주간의 다이어트로 5.2킬로그램을 감량함으로써 자신이 말한 대로 마치 "아름다운 그리스 조각"으로 변형되어 가는 과정을 단계별로 기록했다. 로리 앤더슨은 〈대상, 반대, 객관성Object, Objection, Objectivity〉(1973)이라는 행위 유도 작품에서 그녀에게 다가와 성적인 언급이나 불필요한 말을 건네는 남성들의 사진을 찍었다. 에이드리언 파이퍼는 자신의 몸을 직접 미술 오브제로, 성별 지어지고 인종적으로 스테레오타입화된 미술상품으로 이용했다.(도398) 〈촉매작용〉이라는 퍼포먼스 시리즈(도399)에서는 기괴하게 분장한 모습을 대중에게 보였는데, 어느 버스 안에서는 입에 목욕 타월을 잔뜩 구겨 넣은 모습으로, 메트로폴리탄미술관에서는 얼굴에 껌을 붙인 채로, 플라자 호텔 로비에서는 미키마우스 풍선을 양쪽 귀에 달고 나타났다.

정체성을 탐구하기 위해 신체를 이용하는 것이 점차 예술가들에게 파급되었고, 특히 이 시기에 숙성된 미술 형식으로 발전한 퍼포먼스와 비디오 작품에서 두드러졌다. 해프닝과 플럭서스 퍼포먼스가 남긴 유산과 저드슨 무용극단의 급진적인 실험을 토대로 상당수의 미술가는 개념 미술이나 페미니즘 활동, 비디오 작업 등과 병행하여 퍼포먼스를 행했다. 그 밖에 당시 중요한 퍼포먼스 이벤트로는 비토 아콘치의 〈묘판/온상〉(도400)이 꼽힌다. 작가가 뉴욕 소나벤드 화랑의 목조 계단 아래 벌거벗고 누워 자위행위를 하는 퍼포먼스로, 관람객은 이런 행위를 볼 수 없어도 들을 수는 있었다. 로스앤젤레스 미술가 크리스 버든은 자신을 약 60×60×90센티미터짜리 트렁

395
아나 멘디에타
무제 Untitled
'실루엣(Silueta)' 연작 중.
1976
적색 안료로 한 해변에서의 퍼포먼스.
개인 소장

　　　　　　　　20세기 미국 미술

398
에이드리언 파이퍼
정신을 위한 음식
Food for the Spirit(세부)
1971
젤라틴 실버 프린트 14장
각각 40.6×50.8cm
휘트니미술관, 뉴욕

399
에이드리언 파이퍼
촉매작용 IV *Catalysis* IV
1970
거리 퍼포먼스
뉴욕
작가 소장

400
비토 아콘치
묘판/온상 *Seedbed*
1972
뉴욕 소나벤드 화랑에서의 퍼포먼스/설치.
나무 계단과 확성기
304.8×1828.8×670.6cm
바버라 글래드스톤 화랑, 뉴욕
사진—캐시 딜런

크 속에 닷새나 가둬 놓거나, 깨진 유리 조각 위를 기어 나오거나, 친구에게 자기 팔에 총을 쏘게 하는 등 자신을 지구력과 인내심에 관한 고통스러운 실험과 시험의 대상으로 삼았다. (도401-도403) 이러한 위험한 상황들 속에서 관람객은 증인이자 관음자로 참여하게 된다. 거의 같은 시기 독일 미술가 요셉 보이스는 뉴욕 르네 블록 화랑에서 야생 코요테와 일주일 동안 동거하는 〈코요테:나는 미국을 좋아하고 미국은 나를 좋아해〉(도404)라는 퍼포먼스를 벌였다. 이 같은 퍼포먼스들은 화랑을 찾은 소수의 관객에게만 선보여 대중에게 널리 알려지지는 않았다. 그러나 퍼포먼스 개념 자체는 파급력이 있어 곧 영화, 연극, 오페라를 가로지르며 주류 미술 형식들에 영향을 미치기 시작했다. (도405)

앞선 퍼포먼스에서는 사진이 도움을 주며 새로이 활용되었다면, 1970년 대에는 비디오가 합류하게 된다. 1960년대 후반 소니가 값싼 휴대용 비디오카메라인 포르타팩portapak을 선보이면서 비디오가 새로운 미술 형식으로

401
크리스 버든
밤 동안 부드럽게
Through the Night Softly
1973
거리 퍼포먼스
로스앤젤레스

402
크리스 버든
총 쏘기 *Shoot*
1971
〈크리스 버든 디럭스 북, 1971-73
(Chris Burden Deluxe Book, 1971-73)〉 중.
1974
루스리프식 바인더와 손으로 그린 표지에
53개의 사진과 텍스트를 담고 있는 책
29.5×29.5×7.3cm
휘트니미술관, 뉴욕

403
크리스 버든
이카로스 *Icarus*
1973
퍼포먼스
베니스, 캘리포니아

404
요셉 보이스
코요테:나는 미국을 좋아하고
미국은 나를 좋아해
Coyote: I Like America and
America Likes Me
1974
퍼포먼스
르네 블록 화랑, 뉴욕

405
스콧 버튼
그룹행동 타블로
Group Behavior Tableau
1972
퍼포먼스
휘트니미술관, 뉴욕

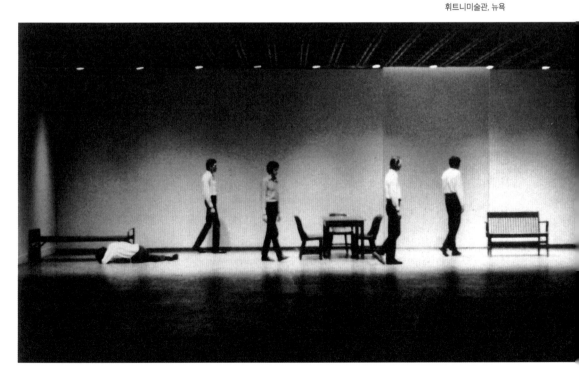

출현한 것이다. 직접 변형시킨 텔레비전 세트로 비디오 미학을 탐구했던 백남준은 포르타팩을 구매한 최초의 미술가 가운데 한 명이었다. 미술가들의 비디오 사용은 순식간에 드로잉과 회화만큼 흔한 일이 되었고, 그들은 모니터 폐쇄회로의 테이프에서 설치 조각(도406)에 이르는 다양한 형식에 비디오 테크놀로지를 적용했다. 키네틱 미술을 전문적으로 다룬 화상 하워드 와이즈는 최초의 비디오 전시인 '하나의 창조적 매체로서의 TV TV as a Creative Medium'(1969)를 개최한 인물이다. 비디오는 다양한 이념에도 전용되었다. 케이블 TV와 위성 방송 등 탈중심화된 배급 시스템은 상업 텔레비전의 대

406
백남준
TV정원 *TV Garden*
1974-78
컬러텔레비전 30개, 화분과
나무 100개
가변적 크기

안을 만들어 많은 시청자들에게 직접 방영할 수 있게 해주었다.

비디오의 접근성이 광범위한 예술가들에게 어필했고, 이들은 이 테크놀로지를 다른 미술 형식들과 결합했다. 만 레이Man Ray라는 바이마르산 애완견 사진(도407)을 찍어 유명해진 윌리엄 웨그먼은 퍼포먼스와 비디오를 통합해서 새로운 유형의 여흥 거리를 만들어냈다. 그는 1969년부터 비디오를 이용하기 시작했고, 만 레이를 출연시킨 작품은 시각적인 동음이의어적 익살과 무표정한 유머로 잘 알려져 있다.(도408) 이러한 유머 양식은 애드 루샤, 존 발데사리, 브루스 나우먼(도409, 도410) 같은 미 서부 해안 팝아트나 개념 미술 작가들 사이에 전통으로 자리 잡았다. 특히 나우먼은 여러 양식과 매체로 작업한 새로운 부류의 미술가를 상징하면서 중요한 영향을 미쳤다. 조각, 사진, 퍼포먼스, 비디오아트에서 언어와 신체 참조물들을 활용한 것과 갈수록 폭력과 부조리를 혼합한 것이 다른 미술가들에게 강한 자극이 되었던 것이다. 1960년대 후반부터 70년대에 걸쳐 나우먼은 때로는 퍼포먼스를 기록하기 위해 설치 조각과 결합하거나, 때로는 독립적인 싱글 채널 작품으로서 비디오를 탐구했다.

407
윌리엄 웨그먼
만 레이, 만 레이의 흉상 정관하기
Man Ray, Contemplating a Bust of Man Ray
1978
젤라틴 실버 프린트
35.6×27.9cm
작가 소장

408
윌리엄 웨그먼
릴 4:깨어나기 *Reel 4: Wake up*
1973-74
비디오테이프, 흑백, 유성, 21분
작가 소장

409
브루스 나우먼
샘으로서의 자화상
Self Portrait as a Fountain
'사진집(Photograph Suite)' 연작 중.
1966-67(1970년 인쇄)
크로모제닉 컬러 프린트
51×60.8cm
휘트니미술관, 뉴욕

410
브루스 나우먼
HOT에 왁스 바르기
Waxing HOT
'사진집' 연작 중.
1966-67(1970년 인쇄)
크로모제닉 컬러 프린트
51×51.4cm
휘트니미술관, 뉴욕

페미니스트 문학

해방 운동, 가두시위, 각종 선언문이 넘치던 격동의 시대 중심에서 출현한 1960년대와 70년대 여성들의 글쓰기는 그들의 자의식을 고취시키는 문학이었다. 1963년 베티 프리단의 선구적인 연구서인 『여성의 신비The Feminine Mystique』는 "이렇게 살아야 하는 걸까?"라고 묻기조차 두려워했던 교육받은 미국 주부들 사이에 열병처럼 퍼진 절망이 '문제라고 생각하지 않는 것이 문제'라고 진단하면서 여성해방 운동을 출범시켰다. 같은 해 비참한 실화를 바탕으로 한 실비아 플라스의 소설 『벨자The Bell Jar』의 젊은 여주인공은 '15년 동안 줄곧 A 학점을 받은 여자로서는 따분하고 쓸모없는 삶 같았다.'라는 결말을 통해 교외에 사는 가정주부로서 그녀의 미래에 싸늘한 시선을 던진다. 이런 암울한 시각을 교외를 무대로 한 새로운 괴기 소설 장르로 확장한 조이스 캐롤 오츠는 『사치스런 사람들Expensive People』(1968)과 『원더랜드Wonderland』(1971) 등을 통해 교외 삶의 화려한 외양 뒤에 감춰진 해소되지 않은 열정과 본능적 욕구의 그림자를 추적했다. 1968년에 이르자 페미니즘 운동이 시작된 뒤 처음으로 언론의 대대적인 주목을 받은 시위인 미스 아메리카 선발대회 반대 행진에 참여한 여성들은 <레이디스 홈 저널Ladies' Home Journal>, <보그>, 살림 교재, 타이핑 매뉴얼 등과 함께 브라, 거들, 컬 클립, 하이힐, 화장품 같은 '고문 도구들'을 '해방의 쓰레기통'에 처넣었다.

당시 페미니즘 문학에 등장하는 여주인공들은 자유와 개인적 욕망을 충족시키기 위해 결혼과 가정에서 탈출했고, 이런 모색은 종종 성적 오디세이 형태를 취했다. 논란을 불러일으킨 에리카 종의 『비상의 두려움Fear of Flying』(1973)의 경우, 유부녀인 주인공 이사도라 젤다 윙은 '지퍼 없는 성교', 즉 모든 죄의식이나 숨은 동기에서 자유로운 섹스를 탐닉한다. 이사도라는 문학적 선배인 안나 카레니나와 보바리 부인과 달리 오래 살아남아 자신의 경험을 들려준다. 여성의 섹슈얼리티에 대한 혁명적 안내서인 『우리 몸, 우리 자신Our Bodies, Ourselves』(1971)의 제목에서도 알 수 있듯, 여성들이 섹슈얼리티를 통제하는 동시에 즐기는 '권리'는 여성해방의 중요한 부분이었다. 이 점에서 이사도라의 책은 당시 더욱 전형화된 미국 여성들, 즉 피임약 사용과 1973년 임신중절 수술 합법화로 과거 어느 때보다 성적인 자유를 누릴 수 있게 된 여성들에 대한 과장으로 볼 수 있다. 리타 메이 브라운의 성인 소설 『진홍색 과일 정글Rubyfruit Jungle』(1973)에서 불굴의 레즈비언 여주인공 몰리 볼트가 자신의 성적 정체성이 '다형태이자 변태적일 수 있는' 권리를 성공적으로 방어하며 의기양양해 하는 모습은 래드클리프 홀의 『외로움의 샘The Well of Loneliness』(1928) 같은 작품에서 고통당하는 여주인공들을 시대에 한참 뒤떨어진 인물로

만든다.

아프리카미국인 여성들도 1960년대와 1970년대에 정치적 영향력이 크게 신장되고 존재성이 더욱 뚜렷해지는 것을 실감했다. 1964년 민주당 전당대회에서 거행된 미시시피 자유민주당을 위한 패니 루 헤이머의 감동적인 연설에서부터 하원의원에 선출된 셜리 치솜과 바버라 조던(각각 1968년과 1973년)에 이르기까지, 아프리카미국인 여성들은 처음으로 제 목소리를 내며 존재를 각인시키기 시작했다. 문학에서는 토니 모리슨과 엔토자케 상게가 주로 백인 중산층으로 구성된 페미니즘 운동에서 주목받지 못한 채 여전히 사회 주변부로 밀려나 있던 흑인 여성들의 삶과 경험에 대해 발언하고자 했다. 상게의 히트작인 브로드웨이의 연극 <무지개로서 충분했을 때/자살을 고민한 유색인종 여성들을 위해For Colored Girls Who Have Considered Suicide/When the Rainbow is Enuf>(1975)는 '너무 오랜 침묵에 갇혀 있어서/자기 목소리의/소리조차 알지 못하는' 한 젊은 여성을 통해 가장 극적으로 흑인 여성들의 체험을 말한 작품이다. 모리슨의 초기작인 『가장 푸른 눈The Bluest Eye』(1970)과 『술라Sula』(1973)는 아프리카미국인 여성들에게 인종 편견과 성차별이 파괴적인 방식으로 얽혀 있다는 점과 이들의 삶을 지탱해주는 강력한 자매애를 동시에 보여주고 있다.

아프리카미국인 여성 운동의 목표 중에는 그들만의 고유한 것도 있고, 일반적인 페미니즘과 공유하는 것도 있었다. 여성들이 침묵과 굴종에서 뛰쳐나옴에 따라 그들은 구질서의 종말과 신질서의 시작을 보았다. 에이드리엔 리치가 당대 실상을 두루 살피면서 1971년에 지은 <어둠에서 깨어나면서Waking in the Dark>라는 시에서는 '남자들의 세상. 그러나 끝이다.'라는 사실을 목격한다. 신세계를 찾고 있던 페미니즘은 사고와 실천에서 필연적으로 이상주의 운동일 수밖에 없었다. 그리고 그러한 신세계에 대한 충동은 전미여성기구의 「창립성명서」(1966)와 「레드스타킹 선언서Redstockings Manifesto」(1969), 글로리아 스타이넘(도411)의 「여성들이 이긴다면 어떻게 될까What Would It Be Like If Women Win」 같은 에세이, 1970년대에 나온 많은 페미니스트 공상 과학 소설 저변에 강하게 흐르고 있다. 조안나 러스의 『여성남자The Female Man』(1975)는 평행하는 세계에서 살고 있으나 유전적으로 동일한 네 명의 여성을 통해 여성들의 잠재력을 그리고 있다. 마지 피어시의 『시간 끝자락에 선 여인Woman on the Edge of Time』(1976)은 비속한 현재와 페미니스트의 원칙들에 근거한, 꿈같지만 겉으로는 실제적인 미래 사이를 오간다.

유토피아적 망상이 여전히 현실을 넘어선 것이라 할지라도, 1970년대 후반에 이르면 여성해방 운동이 여성들을 과거의 모습에서 멀리 벗어난 듯한 느낌을 강하게 준 것은 분명한 사실이다. 1977년 마릴린 프렌치의 베스트셀러 소설 『여자들의 방The Women's

Room』(버지니아 울프의 『자기만의 방A Room of One's Own』에서 제목을 땄다)은 1950년대부터 1970년대 초까지 이어지는 여러 여성의 삶의 전면적인 변화를 포착한 작품이다. 이런 놀라운 변화상을 요약해 보여주면서 '남성과 여성은 평등하다는 단순명료한 사실이 그 어떤 폭탄보다 파괴적으로 문화를 잠식했다.'라는 사실을 독자들에게 상기시킨다. 1960년대와 1970년대를 통틀어 여성해방 운동과 여성 문학은 불안에서 페미니스트 의식에 대한 강한 확신으로, 절망에서 여성이 어떤 존재인가에 대한 새로운 이해로 함께 변화해 갔다.

폴라 게이

포스트모던 무용의 진화

1970년대 초, 적지 않은 안무가들이 1960년대 발견들, 즉 포스트모던 무용이 보여준 광범위한 일탈의 첫 번째 단계를 더욱 분석적인 방식으로 전개해 나갔다. 1975년 3월 <드라마 리뷰The Drama Review>의 편집인 마이클 커비는 '포스트모던' 무용을 주제로 한 특별 호를 발행했다(아마 '포스트모던'이라는 레이블이 처음으로 인쇄된 형태로 사용된 경우일 것이다). 여기서 그는 이렇게 설명했다. '안무가는 작품에 시각적 기준을 적용하지 않는다. 관점은 내부적인 것이다. 즉, 동작은 그 특성상 미리 선별되지 않고 어떠한 결정들, 목표, 계획, 설계안, 원칙, 개념이나 문제들에서 생겨나는 것이다. 제한적이고 통제적인 원칙들이 고수되는 한, 퍼포먼스 중에 이뤄지는 어떤 동작도 수용 가능하다.'

포스트모던 무용의 두 번째 단계 혹은 분석적인 포스트모던 무용(커비의 묘사로 알 수 있듯이 개념 미술과 미니멀리즘과 유사한)은 음악성, 의미, 특징화, 무드, 분위기를 거부했다. 이 같은 무용은 의상, 조명, 대상들을 표현적이라기보다 기능적이고 반反환상적인 방법으로 사용했다. 분석적인 포스트모던 안무가들은 감정을 드러내지 않고, 환원적이며, 사실에 기초한 동작들과 이완된 동작 양식을 창조했다. 그들의 구성적인 전략에는 보표, 과제 동작, 말로 적은 언급, 기하학적 형태, 수학적 체계와 반복 등이 포함되었는데, 이 모두가 자신의 동작을 극적인 서사나 개인적인 표현과 거리를 두기 위이었다. 그들은 종종 침묵 속에서 무용을 진행했다.

(역사에 기록된 모던댄스 세대와 구분 짓기 위해) '포스트모던'이라는 상표가 붙어 있었지만, 분석적 포스트모던 무용가들은 사실상 '모더니스트'였다. 왜냐하면 이 모더니스트라는 용어가 시각 예술에서 이해되는 것과 같이 매체의 재료와 제작 조건을 드러내는 작품을 정의하는 것으로 언급되고 있기 때문이다. 포스트모던 무용가들은 무용의 기본 재료들로서 동작과 안무의 구조를 강조했다. 그들은 무용을 다른 예술로부터 분리했고, 무용 외적인 소재도 참고하지 않았다.

네 명의 무용가들이 엄숙하게 앞뒤로 성큼성큼 걸으면서 반원, 원, 혹은 선의 형태를 그리는 걸음 공연인 루신다 차일즈의 <옥양목 혼합하기Calico Mingling>(1973)는 분석적 포스트모던 무용의 표본이 되는 작품이다. 바닥에 누워서 수학적 체계에 따라 이어지는 일련의 제스처와 동작들로 이뤄진 트리샤 브라운의 <제1의 축적>(도412)도 마찬가지다. 필립 글래스가 음악을 맡고 루신다 차일즈, 앤디 드그루트가 안무한 로버트 윌슨의 오페라 <해변의 아인슈타인>(도413)은 여러 분야의 미니멀리스트 작품이 융합하여 하나의 새로운 맥시멀리즘maximalism을 창조한 초창기 모험적인 합작품이었다. 차일즈와 글래

412
트리샤 브라운
제1의 축적 *Primary*
Accumulation
1972
사진—바베트 맨골트

413
필립 글래스, 로버트 윌슨 작
<해변의 아인슈타인> 중
셰릴 서튼과 루신다 차일즈.
1976

스는 시각 예술가 솔 르윗과 <댄스Dance>(1979)에서 공동 작업을 펼쳤다. 이 작업은 안무가, 작곡가, 시각 예술가들 사이에 일련의 대형 합작 공연을 만드는 기폭제가 되었다. <해변의 아인슈타인>과 <댄스>는 1980년대 무용에 새로운 방향을 설정해준 작품이다.

이본느 라이너의 작품들에서 발전해 나왔고 이본느 라이너, 트리샤 브라운, 스티브 팩스턴, 데이비드 고든, 더글러스 던을 포함한 즉흥 댄스 그룹인 그랜드 유니언Grand Union(1970-76)은 몇몇 개별 멤버들이 만든 미니멀리즘 무용보다 더욱 연극적이었지만 (록 음악에서 구어적 놀이, 엉뚱한 의상들까지 모든 것이 이 그룹에게는 좋은 목표물이었다), 연기의 조건들을 드러내는 데 꽤 자주 관여하기 때문에 분석적 포스트모던 무용의 범주에 속한다. 합기도, 운동, 사교춤을 기초로 스티븐 팩스턴이 고안한 이중주 형식인 '접속 즉흥Contact Improvisation'(비형식적인 '잼jam' 상황이든, 연극적 세팅이 된 것이든)도 마찬가지인데, 이 형식은 해당 지역공동체에 근거한 실행에서 확산되어 국제적인 조직이 되었다.

분석적인 포스트모던 무용은 전위 무용계를 지배했지만 1970년대에는 다른 경향의

414
메러디스 멍크
여자아이의 교육
Education of the Girlchild
1973
사진—베아트리스 실러

포스트모던 무용도 발전했다. 단순성과 엄정성 면에서 분석적 포스트모던 무용과 연관이 되는 은유적, 형이상학적 포스트모던 무용은 비서구적 무용의 형식, 무술, 명상 그리고 공동체의 제의식과 정신적 표현에 대한 반문화적인 관심에 기대고 있었다. 은유적 포스트모던 무용은 분석적 포스트모던 무용과 마찬가지로 과격한 병치, 평범한 동작들, 정적과 반복의 기법을 활용했지만, 흔히 더욱 극적인 표현 양식을 띠었다. 은유적 포스트모던 무용의 예로는 여성들의 신비로운 공동체를 다룬 <여자아이의 교육>(도414) 같은 메러디스 멍크의 신화적 '오페라들', 기술공학적 정보 체계에 대한 메타포를 창조한 케네스 킹의 무용과 로라 딘의 급회전 무용들을 꼽을 수 있다.

이런 모든 전위 활동은 청중과 기금이 늘어나고 다양한 무용을 훈련할 기회가 늘어난 1970년대 무용 붐의 정점에서 일어났다. 주요 발레단과 모던 무용단들(미국이건 그 밖의 나라이건)의 정기 발표회 시즌이 1970년대 세계 무용의 수도가 된 뉴욕에서 더 긴 일정으로 열렸다. 지역 연극이 1960년대와 1970년대에 널리 퍼져간 것처럼, 1970년대의 무용 붐은 지역 발레운동을 확산시켰다. 작은 도시들은 이제 오페라와 심포니 오케스트라와 더불어 발레단을 자랑했다. 앨빈 에일리, 엘리오 포마레, 로드 로저스, 아서 미첼 및 할렘 무용극단 등이 구사한 격렬한 흑인 안무는 흑인 지역공동체 내에서 점차 나름의 관객을 형성했고, 전통적인 아프리카미국인의 무용 형식들을 차용하는 기법을 통해 종종 정치적, 사회적 주제들을 탐구했다. 텔레비전도 무용 다큐멘터리와 새로운 비디오 무용 장르의 실험을 정기적으로 방영해 이 같은 무용 붐에 한몫을 담당했다. 정체성의 정치학과 무용매스미디어 사이의 이종교배를 통해 포스트모던 무용은 1980년대에는 새로운 단계로 접어들게 된다.

샐리 베인즈

주류 안팎의 퍼포먼스 예술

1970년대 초 퍼포먼스 예술은 고도의 지적 제안들, 인쇄된 텍스트와 흑백사진들의 난해한 미학을 가진 개념 미술에 대한 완벽한 해독제였다. 조앤 조나스, 비토 아콘치, 스콧 버튼, 데니스 오펜하임 같은 미술가들은 실제 시공간에서의 경험과 지각을 직접적으로 다루면서 개념 미술이 가진 다소 역설적인 관심들에 생명을 불어넣는 퍼포먼스들을 창조했다. 몇 년 후 1970년대 중반에 이르면 에이드리언 파이퍼, 줄리아 헤이워드, 마이클 스미스, 로리 앤더슨은 자신들을 이끌어준 이들의 개념주의 정신에 몰두했고, 퍼포먼스 예술의 방향을 완전히 바꿔 놓게 될 새로운 요소, 즉 자전적인 재료, 대중문화, 세련된 제작 양식 등을 가미했다. 호소력 있는 멀티미디어 독백, 거리 퍼포먼스, 텔레비전 연속극 모방 등을 통해 이들 예술가는 미술의 영역을 넘어 일상 속으로 퍼포먼스의 초점을 옮겨갔다. 그러면서 그들은 미국인의 삶에 미치는 미디어의 영향을 비판했고, 1980년대 미술을 지배하게 될 논쟁을 유발했다.

이들은 1960년대 앤디 워홀의 팩토리와 벨벳 언더그라운드로 인해, 70년대 초에는 112 그린 스트리트, 키친, 프랭클린 퍼니스Franklin Furnace 등 미술가가 운영하는 대안공간으로 인해 유명해진, 그래서 동화되지 않을 수 없는 다운타운 미술 세계가 있는 뉴욕의 중력에 이끌렸다. 맨해튼 다운타운이 가진 고유한 매력이라면 도심 밀집 지역 인근에서 널찍한 로프트를 저렴하게 이용할 수 있다는 점이었다. 이곳은 미술가, 작곡가, 안무가, 영화 제작자들이 이웃해 살고, 함께 작업하면서 새로운 것을 창조하는 집단적 분위기가 형성되어 있었다. 70년대 말이 되자 이 지역에 새로운 음악을 소개하는 곳들이 잇따라 생겨났다. 예술가들은 늦은 밤 길거리를 종횡으로 가로지르며 미술계에서 CBGB, 머드클럽Mudd Club, 오션클럽Ocean Club, TR 3 같은 펑크 음악계로 자유로이 오갔다. 그러면서 그들은 고급 미술과 대중문화를 흥미진진하게 뒤섞는다는 느낌을 받았다. 사실 80년대 미디어 세대의 미술가들은 퍼포먼스 예술을 고급과 저급문화를 넘나드는 수단으로 여겼다. 눈에 보이지 않는 미국 내의 분단을 역사적으로 가로지르는 로리 앤더슨의 <미국>(도415)과 그녀가 여섯 개의 레코드 계약을 거대 기업인 워너 브라더스와 맺었다는 사실이 그러한 전환이 가능함을 보여주었다. 로버트 윌슨이 독창적인 대형 퍼포먼스이자 호화찬란한 쇼인 <청각 장애인의 눈짓Deafman Glance>(1971)과 <조지프 스탈린의 생애와 시절The Life and Times of Joseph Stalin>(1973)을 상연했던 브루클린 음악원Brooklyn Academy of Music(BAM)의 바로 그 무대에서 벌인 앤더슨의 이벤트는 청중과 언론을 동시에 흥분의 도가니로 몰아넣었다. 이벤트를 조직한 '넥스트 웨이브 페스티벌Next Wave

415
로리 앤더슨
X=X 되게 하라 *Let X=X*
<미국(United States)> 앨범 중.
1983
퍼포먼스
브루클린 음악원, 뉴욕

416
에일리언 코믹
교황의 꿈 *Pope Dream*
1988
퍼포먼스
P.S. 122, 뉴욕

Festival'(한 해 전 브루클린 음악원에서 시작되었다) 기획자들은 혁신적이고 국제적인 작품들이 이어지는 페스티벌 프로그램에서도 큰 성공을 기대하게 되었다. 브루클린 쇼는 퍼포먼스 예술의 새로운 기준을 세운 한편, 넥스트 웨이브 페스티벌은 대중적인 전위라는 모순적 개념을 1980년대를 이끄는 힘으로 도입시켰다.

브루클린 음악원 일명 '뱀BAM'이 완전하게 이해할 수 있으면서 고도로 연출된 대형 퍼포먼스 작품의 발전을 독려하고 있을 때도, 'P.S.122' '뜨개질 팩토리' '비상구 미술' 같은

20세기 미국 미술

다운타운 전시장들은 계속해서 에릭 보고시안, 스폴딩 그레이, 캐런 핀리, 데이비드 케일, 홀리 휴스, 로리 칼로스, 에일리언 코믹,(도416) 앤 칼슨, 이스마엘 휴스턴 존스 같은 작가들에게 보다 은밀한 작품을 선보일 수 있는 공간을 제공했다. 보고시안이 보여준 미국 남성들의 생생한 '초상화', 그레이의 자전적 솔로, 핀리의 으스스한 선언문 등이 청중의 이목을 집중시키면서 독백이 퍼포먼스 역사에서 인기 있는 장르로 정착했다. 세 작가 모두 주류로 도약해 보고시안과 그레이는 연극과 텔레비전으로 진출했고, 핀리는 여성을 모욕하는 행동에 대한 불굴의 묘사로 논쟁적인 스포트라이트를 받았다. 비영리기관에 대한 자금 지원을 제재하려는 우익 보수파의 노력을 무력화시킨 것도 예술진흥기금을 신청한 핀리 덕분이었다. 이들 작품은 주류에서도 큰 관심을 보였지만, 예술가들은 곧잘 초기 작품을 지원해준 전시장으로 돌아갔다. 그것은 진행 중인 작품을 보여줄 기회를 제공한 것 못지않게 새로운 방향을 모색할 수 있는 자유롭고 협조적인 분위기 때문이었다.

미디어에 열광한 1980년대에 퍼포먼스 예술은 스탠드업 코미디, 토크쇼 호스트, 나이트클럽 등을 재빨리 흉내 내기 위한 모델로 선택해 주류 연극과 텔레비전을 본업으로 하는 프로들의 번드르르한 허식을 꼬집곤 했다. 이는 주로 뉴욕 남동부에 있는 피라미드 클럽Pyramid Club, 림보 라운지Limbo Lounge, 와우 카페WOW Café 같은 바에서 흔히 벌어진 풍경이었다. 존 제슈런, 존 켈리, 앤 매그너슨은 시끄럽고 격식 없는 공간에서 청중의 주의를 끌어야 하는 도전을 즐겼고, 이리저리 휩쓸리던 미술 비평가들은 이들의 '작품'을 일종의 아방가르드적 오락거리로 평가했다. 80년대 말이 되어서야 싸구려 대중잡지들이 퍼포먼스를 80년대 특유의 미술 형식으로 언급하기 시작했고, 몇몇 할리우드 영화는 퍼포먼스 예술가를 배역에 캐스팅하기도 했다. 이와 대조적으로 1990년대 많은 미술가는 행동주의적 기본 메커니즘으로서 퍼포먼스 위상을 바로잡고자 했다. 팀 밀러, 데이비드 워나로위츠, '액트 업ACT UP'이나 '그랜 퓨리Gran Fury' 회원들은 퍼포먼스를 에이즈, 무주택자들, 인종과 성적 편견에 이르는 정치적, 사회적 쟁점들을 홍보하고 선전하는 데 가장 효과적인 수단으로 사용했다.

선동은 퍼포먼스 예술의 항구적인 특징으로 남아 있다. 그것은 미술가들이 가장 광범위한 의미에서 정치적이든 혹은 문화적이든지 간에 변화에 대응하거나 변화를 실행하기 위해 사용하는 한시적인 형식이다. 극소수가 주류로 편입되기는 했지만, 퍼포먼스는 여전히 길들 수도 시장화될 수도 없는 미술 형식으로 남아 있다.

로즈리 골드버그

비디오아트, 영화, 그리고 설치 1965-1977

비디오아트는 1960년대 미국 반체제 문화의 세 가지 경향 속에서 탄생했다. 새로운 테크놀로지를 통해 확장된 지각에 대한 유토피아적 욕망, 반反베트남전과 공민권 운동, 주류 텔레비전의 제도적 권위에 대한 반항심이 그것이다. 60년대 중반 태동기부터 비디오는 세 방향으로 발전했다. 환각적으로 굴절된 이미지 프로세싱, 정치화한 공동체 행동주의, 퍼포먼스 성격을 띠는 아트 비디오테이프와 설치이다. 60년대 중반 최초의 비디오 이미지 프로세싱은 라 몬테 영, 토니 콘래드, 존 케이지 같은 작가들이 이전에 전자 음악으로 했던 실험들을 연상시키는 오디오 신시사이저를 사용했다.

초기 비디오아트의 주요 인물인 스테이나 바술카와 백남준은 고전 음악을 교육받은 음악가였다. 백남준은 1965년 독일에서 뉴욕으로 이주하면서 처음 소니의 포르타팩 비디오 녹음기를 샀다. 그는 멀티미디어로 확장된 시네마 이벤트를 찍으며 영화를 비디오와 결합하고 있던 영화 제작자 저드 얄커트와 함께 작업하기 시작했다. 그들은 첫 비디오 작품 중 하나인 <비디오테이프 연습 3번>(도417)을 만들었다. 같은 해 백남준은 고전 첼리스트이자 '뉴욕 아방가르드 페스티벌New York Avant-Garde Festival' 기획자인 샬럿 무어먼과 오랜 공동 작업을 시작해 많은 비디오 퍼포먼스를 함께 했다.

샌프란시스코에서는 1960년대 초 서부 해안 추상 영화 제작자인 제임스 휘트니의 전자 실험들에 이어서 빌 헌, 에릭 시걸, 스티븐 벡이 1968년에서 1970년 최초의 비디오 신시사이저를 만들었다. 이 장치로 카메라 없이 텔레비전 스크린에 추상 이미지들을 만들어 낼 수 있었을 뿐 아니라 흑백 카메라 이미지에 인위적으로 색깔을 입힐 수 있게 되었다. 알베르트 아인슈타인의 사진이 피드백에 의해 천연색으로 환각적으로 변하는 시걸의 비디오 작품 <아인슈타인Einstein>(1968)은 최초의 비디오 이미지 프로세싱의 작품 중 하나이다. 에드 엠슈윌러의 초창기 비디오 작품들도 초기 신시사이저 기법을 사용했다. 비디오 이미지 프로세싱의 주요 개척자인 스테이나와 우디 바술카는 구조 영화의 물질주의적이고 자기 반사적 질문을 환기하는 교훈적 성향의

417
저드 얄커트와 백남준
비디오테이프 연습 3번
Videotape Study No.3
1967-69
비디오테이프, 흑백, 유성, 4분

<캘리그램Calligrams>(1970) 같은 작품에서 전자 이미지를 재주사再走査해 조작하는 중요한 초기 실험을 선보였다.

1969년 하워드 와이즈는 뉴욕에 있는 자신의 화랑에서 미국 내 최초로 비디오아트를 다룬 전시를 선보였다. 이 쇼에는 백남준, 폴 라이언, 프랭크 질레트, 아이라 슈나이더, 얼 라이백, 알도 탐벨리니가 참여했다. 비디오 전시는 급격히 늘어났다. 처음에는 대안 공간에서, 나중에는 미술관에서 열렸다. 와이즈는 1970년 화랑 문을 닫고 미술가들 최초의 비디오 유통기구인 '일렉트로닉 아트 인터믹스Electronic Arts Intermix'를 만들었다. 레오 카스텔리와 일리애나 소나벤드가 뒤를 이어 1972년 '카스텔리 소나벤드 테이프와 필름Castelli-Sonnabend Tapes and Films'을 창설했고, 1976년에는 시카고에서 '비디오 데이터 뱅크Video Databank'가 설립되었다.

1960년대 후반에는 기술공학에 대한 낙관론 덕에 상당수의 창작 집단이 만들어졌고, 이들은 비디오를 통해 사회적 관계들의 대안적 시스템을 전개하려고 했다. 1969년 설립된 '레인댄스Raindance' 창작 집단은 마셜 맥루한과 벅민스터 풀러의 테크놀로지에 관한 저술에서 영향을 받아 새로운 소통 수단으로서의 비디오에 관한 급진적인 이론들을 제안했다. 1968년 샌프란시스코에서 설립된 '개미농장Antfarm'은 퍼포먼스와 대안 비디오 이벤트를 열고 비디오 작품들을 만들었다. 1971년 창립한 '비디오프릭스Videofreex'는 실험적인 대안 텔레비전 센터인 '레인스빌 TVLanesville TV'를 세웠다. 대안적 비디오 기록 운동에 가담했던 '탑 밸류 텔레비전TVTV' 같은 집단은 십 대의 힌두교 지도자인 마하라즈 지를 통렬하게 폭로한 <우주의 제왕The Lord of the Universe>(1974) 같은 많은 파괴적인 기록물을 만들었다.

1967년부터 70년대 중반까지 몇몇 텔레비전 방송사들은 비디오의 새로운 창조성의 중요도를 인식했다. WGBH 보스턴, 뉴욕의 WNET, 샌프란시스코의 KQED TV는 록펠러 재단 기금으로 비디오 미술가들을 위한 거주 연수 프로그램을 만들었고, 1969년 WGBH는 <매체는 매체다The Medium is the Medium>라는 최초의 미술가 비디오 텔레비전 프로그램을 방영했다. 리처드 세라가 카를로타 스쿨만과 함께 제작한 <텔레비전이 사람들을 구원하다Television Delivers People>(1973)는 녹음된 배경 음악이 흐르는 스크린 아래로 텔레비전 시청자들에 관한 통계 정보를 스크롤 해 드러내면서 상업 텔레비전의 가치에 전면 공격을 가했다.

1968년에 이르자 비디오는 다른 매체들과의 영역 간 실험과 1960년대와 70년대 초를 특징지은 미술 형식들을 반영하면서 미술 제작의 새로운 언어로서 중요한 역할을 하고 있었다. 즉각적인 피드백 작용을 하는 비디오는 퍼포먼스, 과정 미술, 신무용과 손잡

앉고, 이들을 위해서 비디오는 기록 장치와 거울, 혹은 지각 도구로 기능했다. 미 동부에서는 비토 아콘치, 데니스 오펜하임, 피터 캠퍼스,(도418) 키스 소니어, 샤를마뉴 팔레스틴, 윌리엄 웨그먼, 서부 해안에서는 브루스 나우먼, 테리 폭스, 존 발데사리, 크리스 버든, 하워드 프리드, 폴 매카시, 더그 홀, 린 허쉬먼 같은 미술가들이 비디오를 통해 신체적, 정신적 자아의 개념을 고찰하기 시작했다. 스튜디오에서 혼자, 때론 오랜 시간에 걸쳐 제작한 퍼포먼스적 행위들은 '라이브' 관객을 대체한 비디오의 고정된 프레임으로 기록되었다. 아콘치에게 비디오카메라는 도전적인 퍼포먼스의 기록물일 뿐 아니라, 자신과 관객 사이, 나아가 공적 공간과 사적 공간 사이에 도발적인 대화를 설정하는 수단으로 기능했다.

비디오는 새로운 여성 미술가 세대에게도 중요한 매체였다. 이들은 민주적이며 시간을 축으로 하고 미술사적인 비디오의 속성들에서 개인적 표현의 새로운 가능성을 보았다. 조앤 조나스, 메리 루시어, 마사 로슬러, 에이드리언 파이퍼, 베릴 코로, 구보타 시게코, 데라 번바움, 허민 프리드, 낸시 홀트, 엘리너 앤틴, 린다 벤글리스, 하나 윌키, 린다 몬타노는 70년대 초에 여성의 사회적, 정치적, 성적 정체성에 대한 기존의 인식을 의문시하는 비디오테이프와 퍼포먼스들을 제작하고 실행했다. 조나스의 <수직 롤>(도419)은 자신의 벗은 부분과 옷을 입은 부분들을 찍은 뒤 반복해서 바뀌는 수평 프레임 속에 추상화해 보여주면서 여성의 몸과 비디오 테크놀로지를 동시에 해체했다. 이와 대조적으로 마사 로슬러의 <주방의 기호학Semiotics of the Kitchen>(1975)은 분노와 좌절을 표현하기 위해 주방 용구를 사용함으로써 요리법 실연을 패러디하기도 했다.

새롭고 급진적인 형식을 탐구하는 여성 작가들은 물론이고 남성 작가들에게 있어서도 시간을 축으로 한 비디오는 개인적, 정치적, 형식적 차원에서 심오한 변화의 가능성을 제시하면서 70년대를 통틀어 미술가에게 강력한 매체로 자리매김했다.

1960년대 중반부터 미술가들은 3차원 공간을 참여 지향적 환경으로 바꾸기 위해 대형 영사 필름, 슬라이드는 물론이고 나중에는 비디오 이미지들도 사용하기 시작했다. 당시 사람들의 환각적인 감수성을 반영했던 이 초기 환경들은 청중이 완전히 몰입하며 느낌을 공유할 수 있는 꿈의 공간으로 기능했다. 1960년대 말에 이르러 미술가들은 새롭게 출현한 비디오 테크놀로지를 이용해 다른 형식들을 실험하기 시작했는데, 이 새로운 테크놀로지의 즉각적인 피드백과 실시간적 성질들은 인간의 행동을 '라이브'하게 관찰할 수 있게 했다. '라이브' 피드백은 주로 대안공간들이나 미술가들의 스튜디오에서 보여준 새로운 비디오 설치 작품의 중심 요소가 되었는데, 그 중요성은 퍼포먼스, 개념 미술, 바디아트와 은밀하게 연관되었다. 그것은 미술 오브제로부터 공간에서의 관객의 실존으

418
피터 캠퍼스
인터페이스 Interface
1972
폐쇄회로 비디오 설치
가변적 크기
국립현대미술관, 퐁피두센터, 파리

419
조앤 조나스
수직 롤 Vertical Roll
1972
비디오테이프, 흑백, 유성, 20분

420
브루스 나우먼
라이브로 녹화되는 비디오 복도
Live-Taped Video Corridor
1969-70
비디오 설치
975.4×365.8×50.8cm
구겐하임미술관, 뉴욕

로 미니멀리즘의 성격이 근본적으로 바뀌었음을 뜻하는 것이 기도 했다.

프랭크 질레트와 아이라 슈나이더의 <닦기 사이클Wipe Cycle>(1969)은 여러 개의 모니터와 카메라들을 시간의 지연·축적 방식으로 사용했다. 이 작품에서 그들은 방영되었거나 테이프에 녹화된 일련의 텔레비전 이미지들과 관객의 '라이브' 사진들을 혼합했는데, 이런 방식은 새로운 참여적 테크놀로지 텔레비전 환경을 암시했다. 다른 개념적인 비디오 작품들로는 베릴 코로의 <다카우Dachau>(1974), 메리 루시어의 <새벽 해가 타오르다Dawn Burn>(1975), 백남준의 <TV 붓다TV Buddha>(1975)가 있다. 브루스 나우먼은 <라이브로 녹화되는 비디오 복도>(도420) 같은 비디오 설치 작품에서 비디오의 시지각적 연구를 극단으로 밀어붙였다. 나우먼은 각 작품을 폐소공포를 자아내는 공간 환경으로 구성했는데, 그 안에서 관객은 신체적 속박과 방향 감각 상실을 경험했다. 비디오 설치와 퍼포먼스의 긴밀한 관계는 비토 아콘치와 데니스 오펜하임의 설치 작품에서도 밝혀졌다. 오펜하임은 몸이 중심 주제가 된 <진저브레드 인Gingerbread Man>(1970-71)을 비롯한 다수의 중요한 행위 영상들, 비디오테이프와 영상 설치물을 제작했다.

반사경 개념은 이들 및 공간에 실재하는 미술가와 관객에 관한 다른 심리학적 연구들의 핵심 요소다. 70년대에 피터 캠퍼스는 일련의 독창적인 비디오 설치물들을 제작했다. 그 안에서 관객은 곧잘 왜곡되는 자신의 반사 이미지와 맞닥뜨렸는데, 이것은 숨겨진 비디오카메라로 실시간 녹화한 것이다. 댄 그레이엄의 시간 지연 방식의 비디오 피드백인 <현재는 연속적인 과거(들)Present Continuous Past(s)>는 단일한 공간적, 시간적 시지각 시점의 단편화다. 자주적인 자아 개념이 파괴되고 있는 풍토에서 비디오 설치는 공적인 공간과 사적인 공간, 스튜디오와 화랑, 미술가, 미술 작품과 관객 간의 경계들을 재조정하기 위한 주요한 장소가 되었다.

크리시 아일스

대안공간 · 대안 미술

비디오와 퍼포먼스 같은 새로운 미술 형식이 급속히 부상하면서 전문적인 전시 공간이 요구되었다. 뉴욕에서는 '글로벌 빌리지'와 '일렉트로닉 아트 인터믹스' 같은 곳이 독립 비디오 제작자들의 요구에 부응해 생겨났다. '키친 센터'(브로드웨이 센트럴 호텔 주방에서 비디오테이프를 보여주거나 곡을 연주하는 예술가들의 그룹으로 출발했다)는 1971년 비디오, 퍼포먼스, 음악을 위한 전시 및 공연 공간으로 세워졌다. '인쇄물Printed Matter'과 '플랭클린 퍼니스'는 미술가들의 책을 제작, 전시하기 위한 곳이었다.

이들 비영리 대안공간 대부분은 넝마 업자와 고물상이 밀집해 있던 하우스턴 가 남쪽, 오래된 공장 지대인 소호의 뉴욕 예술공동체에서 불쑥 탄생했다. 1970년만 하더라도 이 지역에서 상업 화랑은 손에 꼽을 정도밖에 없었지만, 다양한 지역 주민에게 봉사하기 위해 비영리 공간들이 문을 열었다. 그중에는 과정 지향적인 조각을 전문으로 다룬 '112 그린 스트리트', 개념 미술, 시, 퍼포먼스, 회화를 절충 · 혼합한 전시를 열던 '98 그린 스트리트', A.I.R. 화랑 같은 페미니스트 코업 화랑이 있었다.

1971년 소호는 미국 내 최초로 예술가 지역으로 지정되었다. 값싸고 빛이 잘 드는 공간을 찾던 미술가들은 1940년대 후반과 50년대 초반부터 이 일대의 로프트에서 작업하기 시작했다. 그리고 이 로프트 운동은 로버트와그너 시장이 소호 발전을 위해 '거주 미술가Artists in Residence' 정책, 즉 소호에 미술가들이 거주하는 것을 허용해준 60년대에 탄력을 받게 되었다. 플럭서스 작가였던 조지 마시우나스 같은 예술가 겸 사업가들은 동료 작가들을 위해 이곳 건물들을 사들여 개발했다. 미술가들이 황폐해진 공장 건물을 개조하고 산업 슬럼가였던 지역을 되살리면서 도시의 개척자들이 되었다. 뒤를 이어 전국의 미술가들이 쇠락해 잊힌 다른 도심 지역을 '고급화'시켰다.

이와 더불어 전국적 차원에서도 대안공간들이 생겨났다. 버펄로의 '홀월스', 시카고의 '아르테미시아'와 'N.A.M.E.', 애틀랜타의 '넥서스', 시애틀의 '앤드/오어', 샌프란시스코의 '개념미술관', 로스앤젤레스의 '레이스'와

'로스앤젤레스 현대미술연구소'가 대표적이다. 이들 대안공간은 상업 화랑들이 다룰 수 없는 작품들을 제작하는 미술가들 수가 점점 늘고 있던 때에 도움을 주었다. 또한 막 떠오르는 작가들에게 데뷔 전시를 열어주기도 하면서 상업 화랑과 미술관들을 위한 작가 양성 시스템의 중요한 역할을 맡게 되었다. 아이러니하게도 이들 대안공간은 정부로부터 많은 보조를 받아 제 기능을 다 할 수 있었다. 1977년에 이르자 예술진흥기금은 1억 달러를 할당해 대다수의 대안적인 전시 공간에 운영 자금을 지원했으며, 뉴욕 주의회의 예술지국과 다른 주의 유사한 기구들 역시 이러한 재정 보조에 합세했다. 사실 '대안공간'이라는 용어는 1969년부터 1976년까지 예술진흥기금 시각예술부장으로 있던 작가이자 평론가 브라이언 오도허티가 고안한 말이다.[130] 석유수출국기구OPEC의 석유금수조치oil embargo로 미국이 불황에 허덕이고 있던 1970년대에 정부의 지원은 결정적이었다. 그 결과 미술시장은 불안정했지만 연방 정부와 주 정부의 보조금 덕에 작가들은 작업과 실험을 계속할 수 있었고, 대안공간들도 살아남을 수 있었다.

1970년대에 번성했던 대안 미술 형식들이 전통적인 매체인 회화와 조각에 도전장을 내밀었다. 과연 이들 매체는 과정 지향적 작품, 개념 미술, 퍼포먼스, 비디오, 설치 작품의 점증하는 인기 속에서도 살아남을 수 있는 것일까? 몇몇 화가와 조각가에게 해답은 신예 미술이 제기하는 '비순수한' 용어들로 자신의 작품을 다시 구상하는 데 있었다. 이들은 미니멀리즘까지 회화와 조각을 지배했던 형식주의 도그마를 거부하면서 주제와 심리적 내용을 받아들였다.

필립 거스턴, 앨리스 닐, 필립 펄스타인, 사이 트웜블리 같은 중견 화가들은 형식주의 회화의 억압적인 관행에서 빠져나오는 방법을 제시해주었다.(도421-도424) 1969년 필립 거스턴의 작품은 파격적으로 새로운 방향을 택했다. 추상을 포기하면서 많은 젊은 화가들이 모델로 삼은 신비스럽고 상징적인 인물 형상을 도입한 것이다. 두텁게 칠한 캔버스는 만화 같은 개인적 상징들과 흔히 절망의 이미지를 표상하는 것들, 예를 들어 담배, 술병과 커

421
필립 거스턴
음모 *Cabal*
1977
리넨에 유채
172.7×295cm
휘트니미술관, 뉴욕

422
앨리스 닐
존 페로 *John Perreault*
1972
리넨에 유채
96.5×162.2cm
휘트니미술관, 뉴욕

423
필립 펄스타인
거울과 동양 융단 위의 여성 모델
Female Model on Oriental Rug with Mirror
1968
리넨에 유채
152.6×183cm
휘트니미술관, 뉴욕

다란 눈이 지배하는 도식화된 두상으로 채워져 있다. 1930년대부터 작업해 온 앨리스 닐은 빈 바탕에 강한 의지의 캐릭터로 표현된 솔직하고 대결적인 초상화 작품들로 가치를 인정받았다. 두 화가는 감정을 강하게 드러내는 작품들에서 거칠고, 다소 투박하며, 표현주의적인 기법들을 구사했는데, 이때 물감 자체는 주제를 부각하기 위한 재료로 사용되었다. 두 작가 모두 주관적이고 감정적인 것을 포용했고, 알아볼 수 있는 소재를 회화에 다시 도입하는 길을 터주었다. 필립 펄스타인의 구상 회화에서는 한두 명의 누드모델이 집안 실내 공간에서 잘린 시각 안에 배치되고 있다. 차가운 피부 색조, 대체로 얼굴을 드러내지 않는 포즈, 과장된 원근투시법이 한데 어우러져 하드

424
사이 트웜블리
무제 *Untitled*
1968
캔버스에 유채와 크레용
200.7×262.6cm
휘트니미술관, 뉴욕

THEM AND US

425
닐 제니
그들과 우리 *Them and Us*
1969
캔버스에 아크릴릭
148.6×342.9×10.2cm
에드워드 R. 브로이다 컬렉션

에지 수법을 구사했으면서도 불안정한 표현주의적 특성을 부여한다. 50년
대부터 작업해 온 사이 트웜블리의 과정 지향적인 추상 회화는 타이틀, 팔
레트, 낙서 같은 형상들로 신화적 내용과 문학적인 함의를 담았을 뿐 아니
라, 감각적인 물감 처리와 어떤 양식이나 학파에도 속하지 않는 독립성으로
인해 젊은 작가들의 숭배를 받았다.

닐 제니, 조너선 보로프스키, 수전 로덴버그, 제니퍼 바틀렛, 팻 스타이
어, 엘리자베스 머레이 같은 젊은 미술가들 또한 회화의 생명력을 거듭 주
장했다. 제니는 의도적으로 '나쁜' 회화 기법들, 즉 빠른 붓놀림과 만화 같
은 인물들을 풍자적이고 정치적인 내용을 직설적으로 담은 작품들에 사용
했다.(도425) 그 뒤로 그는 이전과는 극적으로 전환되고, 고도로 정련된 극사
실적 기법을 적용, 테크놀로지가 파괴한 환경에 대한 우울한 시각을 표현했
다. 보로프스키는 자신의 꿈을 드로잉, 회화, 조각의 주제로 삼았고, 이들은
주로 강력하고 조밀하게 채운 설치 작품에서 한데 결합되었다.(도426) 수전
로덴버그는 말馬의 환영 같은 이미지로 공간을 가득 채운 일련의 단색조 회
화 작업을 시작했다.(도427) 제니퍼 바틀렛도 비슷하게 개인적인 차원의 구
상적 암시를 격자형 작품에 담았는데, 이는 기호 생산의 다양한 가능성을

426
조너선 보로프스키
달리는 사람, 2,550,116
Running Man at 2,550,116
1978
합판에 아크릴릭
226.1×279.4cm
내셔 조각센터, 댈러스

427
수전 로덴버그
빛을 위해 *For the Light*
1978-79
캔버스에 합성 폴리머와
비닐 물감
267×221.1cm
휘트니미술관, 뉴욕

428
제니퍼 바틀렛
광시곡 *Rhapsody* 설치 장면.
1976
강철판 987개
각각 30.5×30.5cm
에드워드 R. 브로이다 컬렉션

429
팻 스타이어
라인 리마 *Line Lima*
1973
캔버스에 유채와 연필
213.7×213.4cm
휘트니미술관, 뉴욕

430
엘리자베스 머레이
어린이들 모임
Children Meeting
1978
캔버스에 유채
256.5×322.6cm
휘트니미술관, 뉴욕

동시에 탐구하는 것이기도 했다. (도428)
팻 스타이어의 작품은 회화의 구성 요소
인 선, 색, 질감을 해체한 다음 그것들을
개인적인 도상으로 재결합하는 개념주
의적 경향을 보여준다. (도429) 엘리자베
스 머레이는 밝게 채색된 대형 스케일의
추상 작품에서 보여준 추상적 형태의 시
사적인 성격을 밀어붙여 가구 같은 그
녀 자신의 집안 물건들을 암시하도록 했
다. (도430) 1978년 휘트니미술관에서 열
린 전시는 이 같은 형상성의 부활을 '새
로운 이미지 회화New Image Painting'라고 정
의했다. 이들 모두가 추상 대 구상이라

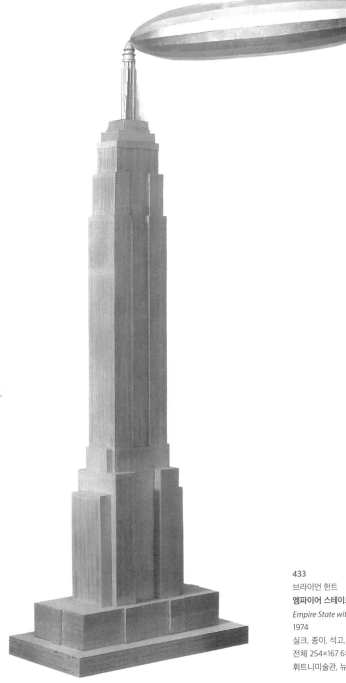

431
조엘 샤피로
무제 *Untitled*
1975
주철
19.1×27.3×21.6cm
로스앤젤레스 현대미술관

432
낸시 그레이브스
낙타 VI *Camel VI*
1968-69
나무, 삼베, 강철, 폴리우레탄,
동물 가죽, 밀랍, 유채
228.6×365.8×121.9cm
캐나다 국립미술관, 오타와

433
브라이언 헌트
엠파이어 스테이트와 힌덴베르크
Empire State with Hindenburg
1974
실크, 종이, 석고, 나무
전체 254×167.6×73.7cm
휘트니미술관, 뉴욕

는 해묵은 분리에 도전, 많은 사람이 구시대적 작업이라고 여기던 시기에 회화의 생명을 존속시켰다.

회화가 재인식되고 있던 것과 마찬가지로 조각 역시 더욱 암시적이고 은유적인 방향으로 변하고 있었다. 조엘 샤피로는 압축적인 기하학적 입체물에서 도식화된 형태의 인물과 집, 다리, 사다리 혹은 의자 등을 기용하면서 알아볼 수 있는 형상을 도입한 최초의 조각가 중 한 명이었다.(도431) 난쟁이 나라에서 온 것 같은 작은 크기가 원래 모습의 거대한 스케일과 대비되면서, 스케일scale과 크기size는 매우 상이한 개념이라는 것을 증명해주고 있다. 낸시 그레이브스는 자연사박물관의 실물모형관에서 온 것을 연상케 하는 실물 크기의 낙타 조각을 만들었다.(도432) 그의 후기 작품들에서 자연은 나뭇잎, 콩깍지, 나뭇가지, 꽃 등 브론즈로 주조된 강렬한 색채의 아상블라주로 그 모습을 드러낸다. 브라이언 헌트는 브론즈로 만든 호수와 폭포 같은 한층 모호하고 반쯤은 추상적인 영역으로 이동하기 전에 중국의 만리장성, 뉴욕의 엠파이어 스테이트 빌딩 조각 등을 만들었다.(도433) 인물들이 가구와 상호작용하는 몇몇 퍼포먼스 타블로를 연출한 스콧 버튼은 있음직하지는 않지만, 사용 가능한 가구 조각으로 전환했고, 나중에는 이런 작품들로 공공기관에서 수주를 받기도 했다.

파편화와 자기성찰의 시기였던 1970년대 예술계는 기분을 들뜨게 하며, 풍요롭고, 자유방임적인 성장을 이뤘다. 간결하게 하나로 묶을 수 있는 경향들이 나타나지는 않았지만, 다수의 형식과 개념들이 시대를 풍미했다. 다원주의는 이러한 이질적인 경향들을 묘사하기 위해 쓰인 유행어였고, 이는 많은 새로운 가능성을 열어주었다. 그러한 가능성 중에는 하나의 우세한 양식, 혹은 단일한 양식에 집착하는 미술가의 개념이 과거의 유물일 수 있다는 사실이 포함되어 있었다.

1976
복원과 반응
1990

미술과 사진 그리고 중간계
거리문화와 미술 공동체
뉴라이트와 시장의 힘
표현의 자유와 문화 전쟁

오피스 파크―노동과 휴식의 결합
포스트모던 건축―대중주의와 권력
포스트구조주의의 비평적 유산
노웨이브 시네마
펑크와 펑크―무언의 외침
인디 영화의 부상
뉴 할리우드―위험한 도박 사업
에이즈―미술의 연대, 연대의 미술

1976년 미국은 200번째 생일을 축하했다. 200주년bicentennial 기념제는 애국심을 되살리고 나라의 역사와 업적을 자랑스럽게 돌아보는 기회가 되었다(냉소주의자들은 이 축제를 노다지 마케팅, '바이'센테니얼'buy'centennial, '셀'에브레이션'sell'ebration이라고 이죽거렸지만). 같은 해 지미 카터가 대통령에 선출되었다. 1974년 리처드 닉슨이 사임한 뒤 대통령으로 취임한 제럴드 포드는 워터게이트 스캔들에 휘말린 닉슨을 사면해주었으나, 자신의 임기는 오래 가지 못했다. 민주당원으로 조지아 주지사였던 카터는 대선 후보 중 다크호스에 불과했지만, 미국은 새로운 유형의 지도자, 즉 정직하면서 인정 많고 미국 출신에 닉슨 집권기의 특징인 정치적 책략에 물들지 않은 지도자를 갈구했다. 정부가 국민에게 신뢰를 잃었다는 것을 간파한 카터는 자신을 보통 사람들과 동질화시키면서 미국의 이상주의, 상식과 도덕적 가치의 결합을 호소하며 국가를 치유하고자 했다.

카터 행정부 아래에 실행된 핵무기 파급을 억제하는 핵확산방지조약에 1977년 미국과 소련을 포함한 15개 국가가 서명했다. 이듬해 카터는 안와르 사다트 이집트 대통령과 메나헴 베긴 이스라엘 총리 사이에서 중동평화협정을 중재했고, 1979년에는 레오니트 브레주네프 소련 대통령과 무기 감축 동의안인 제2단계 전략무기제한협정SALT II에 서명했다. 카터는 특히 환경 문제에도 민감해 에너지부Department of Energy를 신설하고 정화되지 않은 하수 오물의 해양 투기를 금지했으며, 노천 광산 채굴을 규제했다. 아랍의 석유금수조치가 계속되자 에너지 절약을 장려하고 백악관의 실내 온도를 낮출 것을 지시하는 등 솔선수범했다.

이런 성과가 있었지만 카터 대통령직은 나라 안팎의 위기에 시달렸다. 국내적으로는 석유금수조치로 인한 높은 인플레이션으로 침체된 경제가 파탄 직전의 상황이었다. 국제적으로는 미국이 오랫동안 지원했던 이란의 국왕이 1979년 초 퇴위를 강요받았고, 투쟁적인 이슬람 근본주의자들이 권력을 탈취했다. 이들은 그해 11월 테헤란 주재 미 대사관을 점거해 60여 명의 사람을 인질로 붙잡았다. 카터는 협상을 위해 끊임없이 노력했지만 결국 인질 석방 문제를 해결하지 못했다. 12월 하순에 소련이 아프가니스탄을 침공했고, 반소 운동이 전 세계로 확산되었다. 하지만 모스크바에서 열린 1980년 하계 올림픽을 보이콧한 것을 제외하면 미국은 무력해 보였다.

카터 행정부가 궁극적으로 무능했다면 그것은 카터 자신이 워싱턴의 아웃사이더였기 때문인 듯하다. 카터는 수도에 정치적 연고가 없었던 데다 도덕적 신념이 강한 탓에 워싱턴 정계에서 성공하기 어려웠다. 결국 자신이 발의한 상당수의 법안을 통과시키는 데 요구되는 충분한 지지기반을 의회에 조성할 수 없었다.

그러나 미술은 카터의 재임 기간에 번성했다. 상당 부분은 시끄러운 목소리를 내며 눈에 띄게 미술을 변호하던 부통령 부인 조앤 먼데일 덕이었다. 한 가지 주목할 만한 효과는 미술가들이 지역공동체와 의미 있는 관계를 맺으며 폭넓은 관객에게 다가가려 했을 때, 이러한 공동체 단위에서의 예술 지원이 크게 늘어난 것이다.

미술과 사진 그리고 중간계

1960년대 말의 어느 날, 스튜어트 브랜드라는 젊은 남자는 샌프란시스코의 자기 집 옥상에서 LSD에 잔뜩 취해 기분이 고조된 상태에서 하나의 계시를 받는 것을 경험했다. 바로 우주에서 찍은 지구 사진이 우리가 사는 행성에 대한 사람들의 생각을 바꿔 놓을 수 있으리라는 것이었다. 그때부터 그는 '우리는 왜 아직 지구 전체의 사진을 보지 못했나?'라고 적힌 배지를 달고 캠페인을 시작했다. 그는 배지를 미항공우주국NASA에 보냈고, 1976년 달 궤도 탐사선 루나 오비터 5호Lunar Orbiter 5는 바로 그런 이미지들을 송신할 채비를 하고 있었다. 브랜드는 우주에서 촬영한 흑백 지구 사진 중 한 장을 1968년 처음 발간된 『지구 총도록』(도434) 앞뒤 표지에 실었고, 이렇게 해서 생태 운동이 탄생하기에 이른다. 이 사진 덕분에 사람들은 갑자기 우리 행성에 대해 완전히 새로운 시각을 갖게 되었다. 연약하고 소중하며, 형언할 수 없이 아름답지만 고통스러울 만큼 고독한, 우주를 표류하는 조그만 오아시스로.[131]

　이는 사진의 힘을 보여주는, 다시 말해 어떻게 사진이 우리 자신과 세상에서의 우리 위치에 대한 느낌을 변화시켰는가에 대한 극적인 사례다(아울러 역설적이게도 테크놀로지가 어떻게 반反테크놀로지적 생태 운동을 일으켰는지에 대한 예이기도 하다). 1970년대 초 우리는 처음으로 자궁에서 자라고 있는 태아의 사진(도435)과 달 위를 걸은 최초의 사람 발자국(도436)을 보았고, 텔레비전으로 워터게이트 청문회를 시청했다. 뒤이어 컬러 폴라로이드 카메라, 인스터매틱Instamatic 카메라, 포르타팩 비디오카메라, 인텔 마이크로프로세서, CT 촬영 장치, 케이블 TV가 생겨났다. 테크놀로지는 시각 세계를 넓

434
지구 총도록
(Whole Earth Catalog
Portola Institute),
멘로 파크, 캘리포니아
1968

435
서독 가족계획 영화(헬가)
(West German Family—Planning Film(Helga))
1967

436
달 표면에 찍힌
우주비행사의 발자국.
<뉴욕타임스>, 1969.7.21

히면서 우리 모두를 이미지 제작자로 바꿔 놓았다.

미술계에서 사진은 오랫동안 회화와 조각의 의붓자식처럼 여겨졌다. 그러나 1970년대를 맞이한 테크놀로지 이미지의 세계는 사진을 특권적인 매체로서 열광 받고 존중하게 만들었다. 더욱이 1970년대의 다원주의는 낡은 위계질서를 쇄신했을 뿐 아니라 새로운 미술 형식의 발명을 독려했다. 앞서 보았듯이 사진은 개념 미술의 주요소로 사용되었으며, 어스워크나 퍼포먼스 작품들을 기록하면서 미술에서 새로운 역할을 하고 있었다. 사진은 머지않아 아방가르드 실천의 중심부로 자리를 옮기면서 미술 창작에 있어 활발한 주류 매체로 부상하게 된다.

사진의 신지형도

순수사진Straight Photography 혹은 전통적인 사진은 사진을 전문적으로 취급하는 몇몇 화랑이 문을 열면서 점차 인정받게 되었고, 경매에서 가격이 상승세를 타는가 하면, 미술 정기간행물들도 사진작가들의 작품에 관한 진지한 비평문을 싣기 시작했다. 1970년대를 거치면서 순수사진이 거둔 또 하나 괄목할 만한 발전은, 이전에는 순수하지 않고 너무 상업적이라고 폄하받던 컬러사진이 순수 미술의 적통을 잇는 매체로 인정받은 점이다. 윌리엄 에글스턴, 스티븐 쇼어, 조엘 메이어로위츠는 자신감에 넘치는 야심 찬 컬러사진을 통해 미국 거리의 토착적인 풍경들과 무계획적인 사실들의 패턴을 탐사했다. (도437-도439) 변화하는 미국 풍경에 관한 이들의 관심은 상점가 건축, 고속도로 광고, 라스베이거스 번화가를 담은 건축가 로버트 벤투리의 습작에 필적한다. 다른 사진작가들은 이와는 달리 미국의 풍경 변화를 더욱 냉소적인 시각으로 바라봤다. '신지형학 사진New Topographics'(1975년 뉴욕주 로체스터의 조지 이스트먼 하우스에서 열린 전시의 명칭을 땄다)이라 불리는 이들 작품은 반유토피아적인 미국의 무표정한 이미지들로 구성되어 있다. 로버트 애덤스, 루이스 발츠, 프랭크 골케, 리처드 미즈락과 독일의 팀 베른트

437
윌리엄 에글스턴
**미시시피의 민터 시티와
글렌도라 근처
(녹색 드레스의 여인)**
*Near Minter City and Glendora,
Mississippi
(Woman in Green Dress)*
1969-70
다이 트랜스퍼 프린트
22.5×34.1cm
뉴욕 현대미술관

438
윌리엄 에글스턴
루이지애나주 알지에
Algiers, Louisiana
1972년경
다이 트랜스퍼 프린트
42.7×27.9cm
뉴욕 현대미술관

439
스티븐 쇼어
무제(폴스 마켓)
Untitled(The Falls Market)
1974
크로모제닉 컬러 프린트
19.5×24.6cm
휘트니미술관, 뉴욕

440
로버트 애덤스
25번 고속도로를 따라, 1968
Along Interstate 25, 1968
1968
젤라틴 실버 프린트
14.1×14.8cm
휘트니미술관, 뉴욕

445
리처드 미즈락
부점나무 *Boojum Tree*
1976
스플리트 톤 실버 프린트
35.6×35.6cm
로버트 만 화랑, 뉴욕

20세기 미국 미술

441-444
루이스 발츠
요소 넘버 28, 29, 30, 31
Element numbers 28, 29, 30, 31
'파크 시티(Park City)' 연작 중.
1979
젤라틴 실버 프린트 102장
각각 20.2×25.2cm
휘트니미술관, 뉴욕

베허, 힐라 베허는 공장 건물, 곡물 승강기, 산업단지, 건설 현장, 쓰레기 매립지 등지에 냉정한 시선을 던지며 환경의 잔해와 오염, 악화된 상태를 있는 그대로 기록했다.(도440-도445) 이들 작품이 보여준 생태학적인 감수성은 20세기에 인간이 환경에 난입한 증거를 제시하면서, 미 서부 자연을 있는 그대로 담았던 19세기 기록사진들과 의식적인 연관을 맺고 있다.

생태학적 인식의 표명이 1970년대 순수사진의 인기와 대중화에 기여하는 동안 사진 매체의 잠재력은 다른 방향으로 확대되었다. 팝아트와 개념미술에서 사진을 전용轉用하면서 사진의 혼성적 활용에 대한 새로운 가능성을 연 것이다. 데이비드 호크니의 벽화 규모의 콜라주 사진들부터 루카스 사마라스가 '오토폴라로이드Autopolaroids' 연작에서 폴라로이드 카메라로 이미지들을 찍은 뒤 꿈같은 환상을 창조하기 위해 사진 현상 단계에서 교묘하게 조작하는 방식으로 작업한 자화상들에 이르기까지 다양한 유형의 혼종이 이 시기에 번창했다. 끝으로 1980년대에 두각을 나타낸 신디 셔먼, 세라 찰스워스, 안드레스 세라노의 대형 시바크롬Cibachrome 인화 작품은, 커다란 크기와 함께 유채에 기초한 시바크롬 인화 기법으로 탄생한 눈부신 포화 색채의 효과가 회화와 조각에 필적했다.

사진의 명성이 점차 확산한 것을 보여주는 또 다른 증거는 포토리얼리즘의 엄청난 대중적 성공이다. 이는 사진에 기초한 회화 양식을 가리키는 말로, 사진의 광택 나는 차가운 표면을 흉내 낸 그림이다. 포토리얼리즘은 있는 그대로의 충실성에 대한 미국인들의 취향에 어필하면서 소비 풍경에 대한 팝아트의 매혹을 극사실주의 차원으로 끌고 갔다. 화가 랠프 고잉스, 리처드 에스테스, 로버트 벡틀, 로버트 코팅엄은 상점 창문의 크롬 도색과 유리창, 가게 정면, 자동차 펜더, 거울 등 번쩍거리며 빛을 반사하는 표면에 집중해 다소 중심을 잃은 듯 혼란스러운 극사실적 풍경을 만들어냈다.(도446, 도447) 이들의 그림은 사진의 매끈한 표면, 카메라 눈의 기계적인 성격과 소통하는 것이었다. 조각가 듀앤 핸슨은 사진과 같은 극사실성을 비슷하게 적용해 폴리에스테르 수지와 폴리비닐로 하녀, 보안경비원, 관광객 커플 같은 평범한 사람들의 입체 복제물을 만들었다. 이들 작품은 전시실에 세팅되어

446
리처드 에스테스
사탕가게 *The Candy Store*
1969
리넨에 유채, 아크릴릭
121.9×174.9cm
휘트니미술관, 뉴욕

447
로버트 벡틀
61년형 폰티악 *'61 Pontiac*
1968-69
캔버스에 유채
151.8×214cm
휘트니미술관, 뉴욕

20세기 미국 미술

있으면 진짜 관객들과 구별하기 어려울 만큼 실제와 매우 똑같다.(도448)

1970년대와 80년대로 접어들면서 사진에 가장 크게 기여한 이들은 사진적 재현의 특성에 관한 비평적인 토론에 참여했던 미술가들일 것이다. 이들 대다수는(자신이 사진작가라고 생각하지 않는 작가들조차) 실제 경험보다 이미지들이 세상을 정의하게 되었다고 느꼈다. 평론가 더글러스 크림프가 1977년 아티스트 스페이스에서 이 시기 사진작가 몇 명을 선보인 '사진그림 Pictures'이라는 획기적인 전시 도록에 썼듯이, "그 어느 때보다 더 우리 경험은 사진, 신문과 잡지, 텔레비전과 영화에서 접하는 그림들에 지배된다. 이런 사진그림들 옆에 있노라면 직접적인 체험에 의한 경험은 뒷걸음치면서 점점 더 사소하게 느껴진다. 한때 사진그림들은 현실을 해석하는 기능이 있

448
듀앤 핸슨
개와 여인 *Woman with Dog*
1977
폴리비닐, 아크릴릭 폴리크롬,
천, 머리카락
117.2×128.3×121.9cm
휘트니미술관, 뉴욕

었던 듯한데, 지금은 이것들이 현실을 삼켜버린 것 같다."[132]

텔레비전과 함께 자란 이들 미술가는 사진그림들이 가진 힘을 이해했다. 그러나 그들은 베트남전과 워터게이트 스캔들을 목격하면서 사람들이 받아들이는 이미지의 진실성에 대해 건강한 회의를 품었고, 재현의 이슈를 결정적인 문제라고 생각했다. 평론가 크레이그 오웬스는 "재현이란 중립적이지 않고, 중립적일 수도 없다. 그것은 우리 문화에서 권력의 행위이며, 실로 권력의 근거를 부여하는 행위이다."[133]라고 지적했다. 미술가와 이론가들에게 사진은 진실성의 패러다임으로서의 위상을 상실했다.

사진적 재현에 관한 의문 제기는 바버라 크루거, 셰리 리빈, 신디 셔먼, 리처드 프린스, 로버트 롱고, 데이비드 살리, 세라 찰스워스, 알란 매컬럼, 로리 시먼스 등 이 세대 모든 미술가에게 하나의 통과의례가 되었다. 미디어에 해박한 이들은 스타 탄생, 폭력 조장, 흥미 본위의 선정주의, 이데올로기 권력, 물질 만능주의의 유혹을 부추기는 미디어의 역량에 중독되었던 동시에 그것을 깨닫고 있었다. 사진그림은 그들의 시각적, 비판적 관점을 구체화했다. 몇몇 사진작가들은 이전의 팝아티스트처럼 미디어 회사에 고용되어 있었다. 크루거는 콩데 나스트Condé Nast 사의 잡지 〈마드무아젤Mademoiselle〉의 디자인 실장이었고, 프린스는 타임라이프Time-Life 사에서 사진을 연구했다. 이들은 매스미디어 내부 현장과 재료에 직접 노출되어 있었고, 곧 사진과 사진 제판 과정을 미술에 혼합해 미술 자체만큼이나 사진을 새로이 정의할 수 있게 되었다.

업계만큼이나 영향력이 큰 곳은 많은 예술가의 훈련장이 된 발렌시아의 칼아츠였다. 1970년대 미국의 가장 중요한 미술학교로 꼽히는 이 학교는 업계에 자양분을 제공하게 될 일종의 학제적 벌집 개념으로 월트 디즈니가 1961년에 설립했다. 1971년 주디 시카고와 미리엄 샤피로에 의해 페미니스트 아트 프로그램이 확립되었고 개념 미술가인 더글러스 휘블러, 마이클 애셔, 존 발데사리를 교수로 임용하면서 칼아츠는 노바스코샤 미술대학이나 휘트니미술관 독립연구프로그램 같은 대안적인 미술학교로서 전위 예술의 아카데미가 되었다. 칼아츠의 혁신적인 학과의 학과장을 맡았던 존 발데

449
존 발데사리
애시퍼틀 *Ashputtle*
1982
흑백 젤라틴 실버 프린트 11장,
실버 다이 블리치 프린트(시바크롬) 1장과 텍스트 패널
전체 216.5×186.1cm
휘트니미술관, 뉴욕

사리는, 자신이 1967년에 그러했듯이, 많은 학생에게 붓을 카메라로 바꾸도록 종용했다.(도449)

이들 세대의 사진 작업은 사진을 '찍는 것'보다는 하나의 사진을 '만드는

것'을 강조하는 경우가 많았고, 이를 통해 하나의 단일한 프레임 속에 완벽한 구성을 잡아내려는 관습적인 욕구를 타파했다. 작가들은 작품의 재료로써 사진 이미지를 전용했고, 이를 콜라주 하거나, 편집해서 재정리하거나, 인용하는 방식으로 변형시켰다. 바버라 크루거의 포토몽타주 작품, 신디 셔먼과 로리 시먼스의 연출된 타블로, 데이비드 살리의 사진적 참조물을 곁들인 그림을 예로 꼽을 수 있다.(도450) 가장 극단적인 경우로, 리처드 프린스와 셰리 리빈은 잡지 광고나 미술책에서 가져온 이미지의 복제본double을 만들기 위해 재촬영함으로써 뒤샹의 레디메이드 전통을 대중문화의 공공 이미지 저장소로 확장시켰다.(도451) 이들 미술가의 작품은 비록 각각 상이한 형식을 취했지만, 사진을 우리 자신의 이미지를 포함하는 현실을 '창조하는' 시지각의 한 방식으로 사용한다는 공통점을 갖고 있다.

세라 찰스워스는 1970년대 후반부터 시작한 연작 중 하나인 〈1978.4.21〉(도452)에서 알도 모로 이탈리아 총리 납치라는 하나의 사건을 추적하기

450
데이비드 살리
백을 흔들자
We'll Shake the Bag
1980
캔버스에 아크릴릭
121.9×182.9cm
엘렌 컨 컬렉션

451
리처드 프린스
무제(한 방향을 바라보는 세 여인)
*Untitled(3 Women Looking in
One Direction)*
1980
크로모제닉 컬러 프린트 3장
각각 101.6×152.4cm
체이스 맨해튼 은행, 뉴욕

452
세라 찰스워스
1978.4.21 *April 21, 1978*(세부)
1978
젤라틴 실버 프린트 45장
각각 약 61×50.8cm
로스앤젤레스 현대미술관

위해 세계 각국의 신문 1면을 사진으로 복사했다. 그다음 텍스트를 잘라내서 발행인란과 사진들만 남게 했다. 그 결과 생긴 연속적인 이미지는 그것들의 크기, 지면과의 상호관계들과 더불어 새로운 서사를 창조했다. 처음에는 개조된 지면으로 인해 이미지들이 터무니없이 초현실적으로 접속되어 있다는 점을 드러내려는 듯했다. 하지만 전체적으로 보면 이들 지면은 서로 다른 문화 속에서 뉴스가 어떻게 다뤄지는지, 누가 그리고 무엇이 중요한지를 암시하기 위해 어떻게 구성되고 있는지, 그리고 사진으로 재현된 여성이 얼마나 놀랄 만큼 적은지 보여준다.

〈무제 영화 스틸〉(도453-도455)에서 신디 셔먼은 그녀 자신이 카메라 앞에서 일련의 전형적인 누아르 필름의 배역 인물들과 여성성으로 코드화된 이미지들을 연기하는 모습을 연출, 감독해서 자신의 이미지를 능동적으로 통제하고 있다. 다른 모델들을 모사하기 위해 그녀 자신을 모델로 기용하여 우리에게 조건 지워진 상황을 고찰하게 하며 (남성의) 욕망의 대상으로서의

453
신디 셔먼
무제 영화 스틸 6번
Untitled Film Still #6
1978
젤라틴 실버 프린트
25.4×20.3cm
앨빈과 매릴린 러시 컬렉션

454
신디 셔먼
무제 영화 스틸 16번
Untitled Film Still #16
1978
젤라틴 실버 프린트
25.4×20.3cm
개인 소장

여성에서 벗어나 재현 그 자체로 시선을 빗나가게 하는 것이다. 일부는 퍼포먼스 예술가로서, 일부는 사진작가로서 셔먼은 스스로 주체이자 객체이고, 이미지이자 작가였던 것이다. 그녀의 여성들과 그녀의 작품들은 욕망, 기대, 기만의 복합체로 읽히는 모호한 불안을 투사하고 있다. 로리 시먼스도 셔먼처럼 지배적인 성적 스테레오 타입들을 파고들었다. 시먼스는 인형, 복화술사의 마네킹, 의인화된 사물들을 대용물로 사용해 일부러 어색하고 무표정한 타블로들로 포즈를 취하게 했다.(도456) 이 같은 어린이극 기법은 그녀가 연출한 소외되고 불안정한 환경으로 관객을 유인하며, 거기서 역할놀이와 역할 모델들이 검토될 수 있도록 한다.

바버라 크루거는 20세기 초 러시아 구성주의 작가들과 바이마르 공화국의 독일 미술가들이 만든 선전·선동용 포토몽타주 정신을 바탕으로 환기적인 기성 흑백 이미지들을 확대한 뒤 그 위에 이탤릭체 글자가 적힌 대담한 빨간색 종이 블록을 붙였다. '시간이나 때워라You Kill Time.' '너의 응시

456
로리 시먼스
걷는 카메라 II (지미 카메라)
*Walking Camera II
(Jimmy the Camera)*
1987
젤라틴 실버 프린트
210.3×120.7cm
휘트니미술관, 뉴욕

20세기 미국 미술

가 내 옆얼굴을 때린다Your Gaze Hits the Side of My Face.' '너의 열광이 과학이 된다.'(도457) '너의 몸은 하나의 전쟁터다.'(도458) 같은 텍스트들은 미디어와 광고문 안에 담긴 남성의 소리를 역전시킨 사회 고발적 진술이다. 크루거는 여성들을 주체이자 관객으로 다뤘고, 책, 포스터, 광고판 등 많은 공공 프로젝트들을 통해 미디어 공간을 자신의 대안적인 메시지들을 위해 개간한 것이다. 그녀의 상표 같은 작품 양태가 미디어에 의해 널리 모방될 만큼 효과적이었다는 점은 미술과 미디어가 상호 영향을 미칠 수 있다는 사실을 입증했다. 근자에 그녀는 〈타임〉과 〈에스콰이어Esquire〉 같은 잡지의 표지 디자인을 의뢰받기도 했고, 1992년 〈뉴스위크〉는 미국에서 최고의 '문화 엘리트' 100인 중 한 명으로 그녀를 꼽기도 했는데 그녀 외에는 단 한 명의 시각 예술가도 포함되지 않았다.[134]

제니 홀저의 미술은 전적으로 텍스트에 바탕을 두고 있으면서도 크루거가 보여준 미국 특유의 신호계와 공개선언 형식과 연관성을 갖는다. 〈선동적 에세이〉 〈진부한 문구들〉 〈생존 시리즈Living Series〉는 공중과 개인을 관통

457
바버라 크루거
무제(너의 열광이 과학이 된다)
Untitled(Your Manias Become Science)
1981
젤라틴 실버 프린트
94×127cm
피터 브로이도 부부 컬렉션

458
바버라 크루거
무제(너의 몸은 하나의 전쟁터다)
Untitled(Your Body Is a Battleground)
1989
비닐에 사진 방식 실크스크린
284.4×284.4cm
브로드 미술 재단, 캘리포니아

459
제니 홀저
선동적 에세이 *Inflammatory Essays*
중에서 선별.
1979-82
오프셋 종이 포스터
각각 43.2×43.2cm

460
제니 홀저
진부한 문구들 *Truisms*
1982
스펙타컬러 광고판
561.6×1219.2cm
타임스스퀘어, 뉴욕
공공미술기금 소장

하며 의표를 찌르는 선언들로 구성되어 있다. 이들 작품은 광고 전단지에 인쇄되거나, 청동판으로 주조되거나, 도안 그림으로 전사되거나, 티셔츠에 찍히거나, LED 전광판에서 빛나기도 했다.(도459-도461) '모두의 일은 똑같이 중요하다.' '사유재산이 범죄를 낳는다.' '돈이 취향을 만든다.' '권력 남용은 놀랄 일이 아니다.' 같은 그녀의 진술은 통제, 권위, 정복에 대해 의문을 던지며, 이들이 주로 진열된 도시 공간에서 일격을 가했다.

이들 작가 모두는 욕망과 여성을 사물화시키는 스테레오 타입들이 만들어지는 과정에 개입하는 방식으로 그것들의 실상을 깊이 파고들었다. 이들 작품은 페미니즘과 따로 떼어 놓고는 생각할 수 없다. 그러나 여성 작가들은 새 세대의 리더이기도 했는데 여성들이 천성적으로 사진 친화적이기 때문이다. 무엇보다 이 매체로 작업해 온 여성 작가들은 긴 전통을 갖고 있었다(크루거는 다이안 아버스 밑에서 공부했고, 찰스워스는 리제트 모델의 학생이었다). 또한 이들은 성별에 대한 사회·문화적 정의가 어떠한 유전적 결정 인자에 의해 규정되는 것이 아니라 잡지, 신문, 대형 광고판, 텔레비전, 영화 스크린 등을 망라한 사진적 재현을 통해 구축되는 것임을 재빨리 간파했다. 셰리 리빈, 세라 찰스워스, 바버라 크루거, 신디 셔먼, 로리 시먼스에게 있어 사진이 성별 스테레오 타입을 만드는 데 일조했기 때문에 사진 자체가 이를 해체하는 가장 강력한 수단이 되었다.

461
제니 홀저
애가 *Laments* 설치 장면.
1989
디아 아트 재단, 뉴욕
LED 전광판과 석관
석관 각각 61.9×208.3×76.2cm
전광판 각각 325.1×25.4×11.4cm

오피스 파크—노동과 휴식의 결합

20세기 초 울워스Woolworth 빌딩이 완공된 이래 도시 스카이라인을 지배하는 인상적인 첨탑으로 위용을 자랑하던 미국의 기업 사옥들은 1970년대에 중요한 변화를 겪게 된다. 교외 지역에 위치하고 자동차로 다닐 수 있는 새로운 사회 공동체에 대한 요구가 개념만이 아닌 실체로 다가왔다는 사실을 깨달은 것이다. 1950년대에 도심을 벗어난 기업 사무직원들은 자신의 교외 단독주택에서 가장 가까운 고속도로 나들목에 있는 사무실을 요구하는 일이 빈번해졌다.

더욱이 1960년대 이후의 평등주의적 공동체 윤리관에 따라 사람들은 기업의 첨탑 구조에서 분명히 드러나는 수직적 위계를 구시대적 발상이라며 점차 경원시했다. 대신 새로운 오피스 모델이 부각, 발전되었고 그 모델은 1960년 독일에서 전개된 '오피스 풍경 Bürolandschaft'이라는 개념을 고안한 건축가들이 제공했다. 이들의 비형식적이며 수평으로 짜인 오피스 구조는 팀워크와 협동 정신을 북돋웠고, 내부 공간 체계는 단순하고 통일된 외벽 안에 자리한 융통성 있고 개방적인 평면 설계에 의존했다.

SOM(스키드모어, 오윙스&메릴), 세자르 펠리, 케빈 로슈 등 다른 많은 건축가는 당대의 미니멀리즘 미학에 완벽하게 어울리는 이 새로운 유형의 오피스 건물을 개선하는 데 크게 기여했다. 로슈가 1968년 지은 뉴욕의 <포드 재단 빌딩>(도462) 등은 구조적으로 전통적인 중심부를 비우고 그 자리에 내부 아트리움과 약간의 사적 공간을 제공해 평등

462
케빈 로슈
포드 재단 빌딩
Ford Foundation Building
뉴욕
1968
사진—에즈라 스톨러

20세기 미국 미술

한 노동력의 이미지뿐 아니라 함께 일하는 공동체의 의미를 부각하려고 한 것이다. 펠리가 1975년 설계한 로스앤젤레스의 <퍼시픽 디자인 센터>(도463)는 완전히 매끄럽고 밝게 채색된 유리로 이뤄진 대형 격납고들로 구성되어, 곧 널리 쓰이게 될 반사유리로 된 오피스 건물의 선례를 제시했다. 이런 건물들은 기업 문화를 주위 환경과 조화를 이루게 했을 뿐 아니라 건물이 실제로 차지하는 공간을 최소화하려고 했다. 반사되는 표면과 내부 풍경을 지닌 이 로프트 같은 빌딩들은 상대적으로 넓은 대지를 확보하고 깔끔한 잔디밭을 조성해서 직원들에게 완벽한 휴식 공간을 제공했다. 거울처럼 반사하는 이 거대한 괴물들이 그들의 '골프 코스' 같은 배경에서 반짝이자 오피스 공원은 귀족의 전원주택 같은 풍경에 둘러싸였고, 여가와 노동은 새롭고 기묘한 관계를 맺게 되었다.

실비아 래빈

463
세자르 펠리
퍼시픽 디자인 센터
Pacific Design Center
웨스트 할리우드, 캘리포니아
1975
사진—마빈 랜드

사진과 포스트모더니즘

발견된 이미지들을 재구성하는 것은 재현이 성별에 대한 우리의 지각을 어떻게 형성시키는지를 보여줄 뿐 아니라 유일성uniqueness, 저작권authorship, 독창성originality에 관한 의문을 제기한다. 이전에 팝아트가 보여준 기계적이고 재생산적인 이미지가 전통적인 회화와 조각 영역에서 미술가의 역할에 도전했던 것과 마찬가지로, 1970년대 후반과 1980년대 초 일부 미술가들에게 독창성이란 사회적으로 구조화된 지배, 통제, 권력의 픽션이나 다름없었다. 이 픽션은 리처드 프린스와 셰리 리빈의 '다시 찍은 사진rephotography' 작업에서 명백히 드러난다. 예를 들어 이들은 잡지의 특집 광고나 미술 오브제 도록에서 발견한 사진들을 거의 수정하지 않고 다시 찍은 뒤 오리지널 작품처럼 서명했다. 이미지를 예술의 문맥으로 끌어들이면서 그것의 사회적 코드와 리처드 프린스가 '사회과학 픽션Social Science Fiction'이라 불렀던 기이한 비현실성 또한 명백해지게 된다.[135] 프린스는 편집자처럼 일몰, 경주용 자전거를 탄 여자아이들, 고속으로 달리는 자동차들, 여성 연예인들의 사진을 골라 다시 찍었다. 그런 다음 이미지들을 확대해 이상하면서 특이한 환각 효과를 내기 위해 분명한 윤곽을 부드럽게 만들거나 잘라낸 사진의 세부를 조심스럽게 다듬는 등 미묘한 변화를 주었다.(도464) 얼핏 볼 때 이런 최소한의 개입에는 특별한 의도나 노력이 따르지 않은 것 같지만, 실제로 이들 이미지는 형식과 내용 면에서 주의 깊게 선택된 것이었고, 변형은 의미있는 작업이었다.

비슷하게 셰리 리빈은 유럽 모더니즘 초기의 남성 대가들, 예컨대 에곤 실레, 알렉산드르 로드첸코, 카지미르 말레비치, 페르낭 레제, 엘 리시츠키, 피에트 몬드리안, 호안 미로 등의 그림과 미국의 정통 사진작가 워커 에번스, 에드워드 웨스턴의 작품의 복제물을 선택했다.(도465) 대가들의 작품을 다시 찍기도 하고, 복제물과 동일한 스케일의 수채나 드로잉으로 충실하게 베낄 때도 있었다. 이는 독창성, 저작권, 소유권을 전복시키는 논평으로 해석되지만, 그녀는 복제 과정을 통해 이들 작품을 자신의 것으로 전유할 수

　　　　　　　　　　　　　　　20세기 미국 미술

464
리처드 프린스
정신적인 미국
Spiritual America
1983
크로모제닉 컬러 프린트
59.5×40.2cm
휘트니미술관, 뉴욕

465
셰리 리빈
**바첨 그린 포트폴리오 5번
(워커 에번스)**
*Barcham Green Portfolio
No.5(Walker Evans)*
1986
포토그라비어, 애쿼틴트
48.1×37.9cm
휘트니미술관, 뉴욕

있었다. 궁극적으로 프린스와 리빈은 개인적인 것과 사회적인 것이 서로 필연적으로 얽혀 있다는 사실을 보여주면서, 영웅적인 예술가 주체를 불안정하고 모호하며 반영웅적인 존재로 대체했다.

현실에 대한 진실된 관점의 차원보다 사회적 구조로서의 이미지들을 재촬영하고 검토하는 식의 표명은 신진 비평가 집단에 포스트모더니즘 미술을 정의할 기회를 제공해주었다. 포스트모더니즘은 이전의 모더니즘과 마찬가지로, 특정 양식이나 운동과 관련이 없으며 오히려 미술의 가치가 무엇인지, 그것을 어떻게 정의해야 하는지, 그것이 무엇을 위해 노력하는지, 그것이 무엇을 의미할 수 있는지에 관한 사고방식의 전환을 뜻했다. 모더니스트들에게 미술은 개인의 창조성 표현으로 확인되었고, 그것을 훈련하는 것, 특히 회화와 조각의 경우 각 장르의 기본적인 속성에 충실하다는 점을 전제하고 있었다. 이는 20세기 모더니즘에 내재한 원칙들로, 클레먼트 그린버그의 형식주의 비평과 추상표현주의에서 미니멀리즘으로 이어지는 모더니즘 미술 역시 여기에 포함된다. 그러나 앞서 보았듯 미니멀리즘조차 조각가들이 미리 가공된 산업 재료들을 사용하거나 자신이 디자인한 것을 다른 사람들이 만들도록 함으로써 작가의 개념에 의문을 던졌다. 더욱이 50년대 이후부터 팝아트, 포스트미니멀리즘, 개념 미술, 퍼포먼스 등 새로운 미술 형식들이 창안되면서 장르 간의 오랜 경계가 해체되어 갔을 뿐만 아니라, '비순수'하고 반전통적인 재료들이 미술에 도입되기 시작했다.

모더니즘의 평가 기준이 도전받으면서 두 가지 유형의 포스트모더니즘이 대두했다. 하나는 다수의 새로운 건축에서, 그리고 막 출현하기 시작한 신표현주의Neo-Expressionism 회화에서 발견되는 대중적, 복고적 형식이다. 이런 유형의 작업들은 역사적 양식과 장식적 요소의 혼성모방pastiche을 이용하면서 양식적 통일이라는 모더니즘의 개념에서 미술이 독립해야 한다고 주장했다. 그러나 이보다 더 심오한 포스트모더니즘 유형은 신디 셔먼, 셰리 리빈, 리처드 프린스와 이들 동료의 사진 작업에서 본 바와 같이 재현의 성질 그 자체를 해체하고 재구성했다.

새로운 시대의 비평가들은 흔히 포스트구조주의Poststructuralism라는 개념

으로 전개된 유럽의 철학과 문학 이론들에서 파생한 용어로 이 같은 포스트모더니즘의 틀을 잡아갔다. 포스트구조주의는 시각적인 혹은 구어적인 모든 예술 형식을 일련의 사회적 기호나 문화적 코드로 인식했다. 이러한 이론적 제안은 미술가들이 그러했듯, 재현의 정치적, 성적 특성과 그것을 형성한 권력 체계에 집중하던, 지적으로 엄격한 미술비평을 위한 뼈대가 되었다.

이러한 비판적 이론은 종국에는 경직되고 자기 한계를 드러냈으며, 또한 미술을 풍성하게 하던 시각적 즐거움과 심리학적 내용을 고려하는 데 실패했지만, 포스트 모더니스트 프로젝트에서 사진에 특권적 위상을 부여하는 데는 성공을 거뒀다. 미술가와 이론가 모두 사진에 내재하고 있다고 여겨온 충실성과 자연주의가 사진을 이데올로기의 주요 대행자가 되게 했다는 사실을 이해했다.

포스트모던 건축―대중주의와 권력

일반적으로 건축은 예술 가운데 가장 보수적인 것으로 생각되어 왔다. 자금의 제도적인 출처와 직접 연결되고 거기에 의존하며, 전문화, 면허, 개업 인가와 관련된 온갖 규정과 관료주의의 족쇄가 채워지며, 도시 생활을 기념하고 영원히 전하도록 요구하는 사회의 기대치에 부응해야 하는 건축은 흔히 역사적 규범들에 본래부터 민감하고 방어적인 것으로 간주되어 왔다. 그래서 건축이 포스트모더니즘에 대해 그것이 무엇이며, 존재했었는지 혹은 존재해야 하는지에 관한 최초의 토론이 벌어진 무대였다는 점은 역설적이다. 사실 '포스트모던Postmodern'이라는 용어가 처음 사용된 곳은 하버드 디자인 대학원 원장이던 조셉 허드넛이 1945년에 쓴 에세이 「포스트모던 주택The Post-modern House」의 제목이었던 것으로 보인다. 로버트 벤투리의 1960년대 후반과 70년대의 작품이 이후 포스트모더니즘의 근본이라고 간주된 것은 확실하다. 그러나 건축이 포스트모더니즘의 정의에 관한 논쟁에서 명백하고 중요한 초점이 된 것은 1980년대의 일이다. 마이클 그레이브스의 오리건주 <포틀랜드 퍼블릭 서비스 빌딩>, 필립 존슨의 뉴욕 <AT&T> 본부, 찰스 무어의 <뉴올리언스 이탈리아 광장>(도466)은 장식과 상징주의로의 귀환, 역사적 참조물의 사용, 표현과 의미화에 역점을 두어 국제적인 논쟁을 불러일으켰다.

이러한 건축프로젝트에 수반된 아이러니 중 하나는 이것들이 야기한 종잡을 수 없는 양가성이다. 한편으로 건축가들은 그들의 작품을 유리 박스에 대한 하나의 대중주의적 비평이라고 표현하며 역사적 풍요로움과 건축의 기능에 대한 사회적 의미로의 복귀라고 주장했다. '모든 사람을 위한 새로운 건축'이라는 그들의 수사학은 레이건 시대의 사회·경제적 정책들과 궤를 같이했다. 로버트 A. M. 스턴이 미국 건축사를 떠들썩하게 휘저은 인기 텔레비전 쇼 프로그램 <자만심Pride of Place>이 한 예다. PBS에서 방송된 이 시리즈는 미국적 전통의 표현이라 할 수 있는 민주적 이상을 강조하면서도 자유평등주의의 실례로 로드아일랜드주 뉴포트의 '시골집cottages'(밴더빌트 가문Vanderbilts 같은 거부 가문들이 여름 맨션을 이런 애칭으로 불렀다)의 아름다운 이미지들을 제시했다. 마이클 그레이브스는 값비싼 주방용품 광고를 위해 포즈를 취했고, 미국의 모든 쇼핑몰은 파스텔 색채와 가짜 앤티크 기둥으로 치장하기 시작했다.

그러나 이 같은 대중주의와의 공모에는 또 다른 측면도 있었다. 다수의 동일한 건물들이 복합적인 담론을 촉발했는데 담론이 무게를 둔 것은 재현의 상징적 가치가 아니라 재현의 불성실함과 불안정성이었다.

포스트모더니즘이 가진 바로 그 절충주의와 혼성 모방은 새로운 추상 형식의 명분을

466
찰스 무어
뉴올리언스 이탈리아 광장
Piazza d'Italia, New Orleans
1975-80

467
마이클 그레이브스
팀 디즈니 건물
Team Disney Building
캘리포니아
1986-91

제공해 그 조짐들이 광적이고 무차별적으로 번식해 가게 했다. 반면 '박스'형 모더니즘 건축의 포기는 다양한 분야의 이론가들이 유례없는 복잡함을 지닌 공간 조건들에 집중하게끔 했고, 그들은 그러한 조건들을 계몽주의의 확실성이 현재의 새롭고 덜 목적론적인 사고방식에 자리를 내주었다는 것을 증명하기 위해 활용했다.

포스트모더니즘에 대한 이 같은 상반된 관점들이 가진 통합적인, 동시에 다소 모순적인 요소는 바로 건축이 여전히 문화 일반에 대한 논쟁의 시금석이 되었다는 점이다. 실제로 건축에서 포스트모더니즘의 중요한 효과는 성공적인 건축가들이 스타급 유명 인사로 변신한 것이었다. 소매상이나 새 유행을 만들어내는 사람들처럼, 텔레비전과 잡지 속 건축가들은 다른 '매력적인 인물들personalities'과 섞여 어울렸다. 이른바 '매력적인 인물들'은 언론에 의해서는 물론이고, 공인들에게 친밀감을 느끼며 그들을 권력과 성공의 기미를 맛보고 싶어 하는 대중적 욕망에 의해 창안된 것이다. 향수, 환상, 탐험, 돈의 기이한 결합은 단순한 만화제작사에서 르네상스 시대의 메디치Medici 가문을 방불케 하는 포스트모던 기업으로 탈바꿈한 디즈니 사에서 찾을 수 있다.(도467) 그레이브스, 스턴, 프랭크 게리, 국제적으로 활동한 많은 건축가가 디즈니의 호텔, 레스토랑, 계속 늘어 가는 테마파크들의 주제에 실체를 부여하기 위해 고용되면서 새로운 형태의 포스트모던 후원이 탄생했다. 그 과정에서 건축은 오랫동안 누리지 못했던 문화적 중요성을 띠게 되었지만, 그 이상으로 비평가의 존경심을 잃어갔다.

실비아 래빈

포스트구조주의의 비평적 유산

포스트모더니즘 작가들의 활동이 두드러지면서 이제까지 미술이 받아들여지고 논의되었던 용어들의 개념이 재고되어야 했다. 새로운 형태의 미술사와 비평이 생겨났고, 그것은 '포스트구조주의'라고 알려진 일군의 유럽의 비평적, 이론적 작업을 반영했다. 포스트구조주의는 1968년 이후 프랑스의 지성적이고 정치적인 풍토에서, 특히 롤랑 바르트, 장 보드리야르, 자크 데리다, 미셸 푸코, 자크 라캉 등의 저술에서 전개되었다. 그들은 미술사, 문학, 철학 같은 독립된 영역으로 인문학을 나누던 고전적인 분류 방식에 도전해 인간학human sciences이라 부르는 유동적이고 혼종적인 지형을 주장했다. 그들의 저술은 단일한 학문 분야에 속하지는 않지만 광범위한 사회적, 역사적 과정 안에서 재현 시스템들의 개입을 검토한다(예를 들어 라캉의 작업은 정신 분석과 언어학을 결합한 것으로, 문학 비평에 적합하다).

바르트의 『비판적 에세이Critical Essays』, 푸코의 『말과 사물The Order of Things』과 『감시와 처벌Discipline and Punish』, 데리다의 『그라마톨로지에 대하여Of Grammatology』를 포함하는 이 저작들은 1970년대에 영역되어 미국 독자들에게 널리 보급되었다. 1970년대 후반에 이르자 포스트구조주의적 접근은 미국 대학 체제 속으로 들어가게 되었다. 전통적으로 독립된 학문 분야로 간주되어 왔던 미술사는 1980년대 중반에 이르면 충분히 변형되어, 저명한 사학자 노먼 브라이슨이 다른 영역들과의 관계점을 찾아내 그들로부터 비평적 방법을 적용하는 '새로운 미술사New Art History' 경향에 대해 언급할 정도가 되었다. 그러한 '크로스오버'들은 새로운 세대의 미술가들과 저자들의 전후 미디어 이미지 세계에 대한 관심을 반영한 것이기도 했다. 새로운 저널들이 대서양의 양측(미국의 <옥토버October> <리프리젠테이션Representation>, 영국의 <스크린Screen> <블록Block> <워드 앤드 이미지 Word and Image>)에서 유럽 대륙의 텍스트들의 영역과 함께 포스트구조주의 개념의 정보를 제공하는 글을 실었다.

포스트구조주의는 하나로 정의할 수 없다. 접근 방법들의 총체로서 포스트구조주의는 해체주의, 즉 자크 데리다가 서구 철학과 문학의 기초를 분해하기 위해 발전시킨 특정한 분석적 방법과 구별되어야 한다. 그러면서도 모든 포스트구조주의자는 사회적 공간을 차지할 뿐 아니라 권력을 행사하는 역사적 형성체로서의 재현을 밝히고 드러내는 '해체적' 목표를 공유한다. 특히 푸코와 보드리야르의 저작은 지배하는 사회 질서들이 그들의 정치적 권력을 강화하고 영속시키기 위해 코드화된 재현들을 사용하는 방법들에 대해 설득력 있는 근거들을 제시한다. 1980년대 시각 예술에서 재현은 점차 존재하는

현실의 '재'현re-presentation이 아닌 현실의 구조적인 대용물로 이해되었다. 우리가 실제로 알고 있는 것은 재현을 통해 산출된다는 포스트구조주의의 관점은 형상과 상징들이 사고방식과 사회적 규범들을 형성하며 우리의 세계를 방해하는 범위를 반추한다.

1980년대의 비평은 모더니즘의 표준 개념들과 그 제도들(스튜디오, 화랑, 미술관), 그리고 그 미술을 겨냥했다. 미술 작품이 창조적 주체에 의해 산출된 속박된 대상물이라는 관점에 반대하면서 비평가들은 저자, 독창성, '영속적인 의미' '영원한 가치'의 개념을 반박했다. 이러한 관심의 상징적인 사례로는 로잘린드 크라우스의 영향력 있는 글을 모은 『전위의 독창성과 다른 모더니스트 신화들The Originality of the Avant-Garde and Other Modernist Myths』(1985)과 더글러스 크림프의 『미술관의 폐허 위에서On the Museum's Ruins』(1993)를 들 수 있다. 1930년대에 발터 벤야민이 예견한 바와 같이 사진은 이 비평적인 계획에서 큰 역할을 했고, 사진이 가진 복제성과 기계적 생산성은 창조적 표현과 예술적 유일성에 기초한 미학적 가정들을 무너뜨리는 데 이용되었다. 크림프가 '포스트모더니즘의 사진적 활동'이라고 말한 것은 크라우스, 할 포스터, 크레이그 오웬스, 애비게일 솔로몬 고도 등의 비평에서 다뤄졌다.

그렇지만 1983년 오웬스가 논평했듯이 "현대 미술의 의제로 (…) 재현의 정치학을 제기한 것은 더 분명히 말하자면 페미니스트 의식"이었다. 평론가들과 미술가들은 섹슈얼리티가 기호들의 광범위한 유포에서 파생되는 사회적 구조물이라고 주장했다. 여기서 다시 수입된 이론이 중요한 역할을 했는데, 프랑스 페미니스트인 엘렌느 식수와 뤼스 이리가레이, 프랑스 마르크스주의 철학자 루이 알튀세, 영국에 근거를 둔 영화 이론가인 로라 멀비와 <스크린>에 관련 작업이 실린 스티븐 히스의 이론들이 영향을 미쳤다. 그러나 이들 이론의 핵심에는 라캉의 정신분석학적 저술들이 있었다. 1958년이라는 꽤 이른 시기에 이미 그는 이미지들에 새로이 부여된 급진적인 힘들을 이렇게 요약했다. "여성을 '위한' 이미지와 상징은 여성'의' 이미지와 상징에서 분리될 수 없다 (…) 그것은 재현이다, 여성적 섹슈얼리티의 재현이다 (…) 그것(섹슈얼리티)이 어떻게 활동하기 시작하는가를 조건 짓는."

케이트 링커

거리문화와 미술 공동체

미디어 자체를 비판하기 위해 미디어 이미지를 사용하는 작가들이 있었는 가 하면, 자신의 메시지를 공공적 문맥에 놓기 위해 미디어 기법을 사용한 작가들도 있었다. 거리로 나선 이들은 대형 광고판, 전단지 포스터, 그라피티, 기타 공공표지 등을 만들었다. 이 같은 '공개적 발언'과의 연대는 서민 공동체적 행동주의를 지향한 더 광범위한 미술운동 및 거리의 삶에 대한 관심이 부활한 것과 교차하고 있었다.

　이러한 공동체 지향적인 미술은 대부분 뉴욕에서 비롯되었다. 이스트 빌리지를 포함한 맨해튼 남동부, 브롱크스 남부, 타임스스퀘어에서 볼 수 있는 다인종적 거리문화는 소호 지역 물가와 집값 상승으로 이 일대로 옮겨와 살던 많은 신세대 미술가들에게 크게 어필했다. 사람이 살지 않는 황폐하고 버려진 공간을 개조해서 활용한 것은 10여 년 전 소호의 로프트 운동을 상기시킨다. 그런데 그들 역시 뜻하지 않은 딜레마에 봉착하게 된다. 젊은 미술가들의 존재가 인근 지역의 고급화를 촉진했고, 그 결과 그들에게 자양분을 주었던 활기찬 문화적 다양성이 상실된 것이다.[136]

　1970년대 뉴욕 맨해튼 남동부는 빈곤층, 마약 중독자, 밀매꾼이 들끓던 동네이자 펑크록 가수, 폭주족, 매춘부, 다양한 이민자 집단의 고향이기도 했다. 많은 미술가와 음악가가 24시간 카니발이 열리던 이 인근으로 몰려들었다. 이렇게 사람을 흥분시키는 소란스러운 거리문화에서 행동주의 대안그룹들에 의한 제2의 물결이 일어났다. 여기에는 뉴욕 남동부의 '콜랩Colab(Collaborative Projects)'과 '그룹 머티리얼Group Material' 같은 미술가 집단, 브롱크스의 '패션 모다Fashion Moda'가 포함되었다. 이 새로운 창작 집단 멤버들

은 자신의 집단이 어느 무엇의 대안도 아니라고 주장하며, 미술과 대중문화가 무심히 섞이는 것을 즐겼다. 포용적이고 민주적인 비전을 가진 이들 미술가는 기존 큐레이터의 관습을 혁신했고, 사회적 행동주의 표현 방식에 있어서도 새롭고 덜 독단적인 모델을 제공했다.

콜랩은 이전 대안공간들이 점차 제도화되는 것에 대한 반작용으로, 또 일부는 젊은 미술가들이 자신들의 그룹을 만들기를 원한 결과로 1970년대 말에 출현한 미술 집단 가운데 하나였다. 콜랩의 활동은 언제나 선동적이었고 공동체를 포용했다. '에이비시 노 리오ABC No Rio'(빛바랜 거리 표지판에서 따온 이름이다)라 불린 가게 정면에 자리한 콜랩은 전형적이지 않은 공간에 작품들을 빼곡하게 매단 것이 특징이었다.(도468) 원래 공공보조금을 한데 모아 작가들에게 분배하기 위해 만들어졌던 이 집단은 곧 공개된 장소에서 작가들과 지역공동체의 사회적 관심사를 다루는 프로젝트에 집중했다. 간혹 콜랩은 버려진 건축물을 불법으로 사용하기도 했다. 1979년에 뉴욕의 주택정책을 공격한 '부동산 쇼Real Estate Show'의 경우 개최지로 델런시Delancey 가에 있는 시 소유의 빈 건물을 접수했다.[137] 콜랩의 활동은 다양한 매체로 확대되었다. 펑크 그래픽을 개척한 〈X 매거진X Magazine〉은 콜랩의 출판물이었고, 콜랩의 일부 멤버들은 부상하는 노웨이브 슈퍼 8밀리미터 영화 운동 센

468
'도시에 살고 있는 동물
(Animals Living in Cities)'
전 설치 장면.
1980
에이비시 노 리오, 뉴욕

터인 '뉴 시네마New Cinema'를 출범시켰다.

1980년 콜랩은 타임스스퀘어 근처 마사지 업소였던 공간을 임시 전시장으로 이용했다. 이곳에서 열린 '타임스스퀘어 쇼'는 거리문화의 새로운 감수성을 정의한 80년대 최초의 이벤트 중 하나였다.(도469, 도470) 실제로 이 쇼는 한 달 동안 지속된 파티이자 전시였고, 생경하고 소란스러운 미술품과

469
'타임스스퀘어 쇼
(Times Square Show)'
설치 장면.
뉴욕, 1980

470
'타임스스퀘어 쇼' 설치 장면.
뉴욕, 1980

설치물, 영상 작업이 꽉 들어찬 퍼포먼스 이벤트였다.[138] 여기에는 백 명이 넘는 작가들의 작품이 전시되었고, 이 중에 키스 해링, 키키 스미스, 베키 하울랜드, 크리스티 럽, 존 에이헌, 장 미셸 바스키아, 톰 오터네스,(도471) 낸 골딘, 제니 홀저 등 상당수는 후에 개별적으로 유명세를 타게 될 터였다. 이들의 작품은 사회적 의식을 담았고 성적, 정치적 주제들을 다뤘지만 장난기도 다분했다. 대부분의 작품은 집에서 손으로 만든 듯한 느낌을 주었고, 작가들은 자기 작품을 싼값에 팔아넘기는 미술시장에 반감을 표했다. 또한 타임스스퀘어 쇼에서는 그라피티, SM 에로티카, 펑크아트, 정치적 선언문, 다큐멘터리 사진, 개념주의적 설치 작품 등도 선보였고, 이들 대부분은 타임스스퀘어의 공간적 성격과 내용에 반응한 것이었다. 거리에서 탄생했음에도 불구하고, 아니면 바로 그 때문에 광범위하게 어필했고, 전시가 언론을 통해 집중적으로 소개되면서 많은 관객이 찾게 되었다.

 '패션 모다'는 오스트리아에서 이주해 온 미술가 슈테판 아인스가 1978년 뉴욕 브롱크스 남부에서 창설했다. 소호에서 작은 대안공간을 운영하던 그는 당시 미국 최악의 슬럼가로 꼽히던 곳에서 일하고 싶어 했다. 패션 모다는 브롱크스 남부의 다인종 지역에서 이종異種 문화(아프리카미국인, 아시아인, 히스패닉, 캐리비언)의 수렴을 찬미하려는 야망을 품었다는 점에서 이상주의적이었다. 모든 표지물과 홍보자료에서 패션 모다라는 이름은 영어로 인쇄된 다음 중국어, 러시아어, 스페인어 판이 다시 만들어졌다. 지역공동체 주민들은 초상화의 모델로서, 때로는 미술가로서 전시에 직접 참여했다. 가령 존 에이헌과 리고베르토 토레스는 1979년에 패션 모다에서 만나 동네 주민의 두상과 신체의 본을 뜨는 작업을 함께 하기 시작했다. 아인스는 그라피티의 탁월한 예술성을 알아본 최초의 인물로서, 가장 재능이 뛰어난 다수의 (그라피티) '필자들writers'을 미술계와 대중에 소개하기도 했다.

 세 그룹 가운데 가장 엄격했던 '그룹 머티리얼'은 길거리에서 영감을 얻은 너저분한 콜랩의 양식을 멀리한 대신 더욱 예리한 개념적 구조를 선호했다. 1979년 설립된 이 행동주의 그룹에는 더그 애시포드, 줄리 올트, 팀 롤린스, 펠릭스 곤잘레스 토레스, 캐런 램스파커가 포함되어 있었다. 이들은

471
톰 오터네스
보트 놀이 *The Boating Party*
'뉴 월드(New World)' 연작 중.
1982-91
유리 섬유 보강 콘크리트
58.9×262.7×40.3cm
휘트니미술관, 뉴욕

472
그룹 머티리얼
에이즈 타임라인 *AIDS Timeline*
1989-91
혼합 매체 설치
가변적 크기

1981년 매우 광범위한 사회적 행동주의 틀 내에서의 실험을 위해 뉴욕 이스트 13번가에 있는 상점 정면에 화랑을 열고, 소외, 성별, 미국의 풍물, 중미 국가에 대한 미국의 내정간섭 같은 이슈를 다룬 일련의 전시를 올렸다. 가장 인기 있던 전시 중 하나인 '피플스 초이스People's Choice' 전은 이 동네에 사는 사람들에게 각자 아름답다고 생각하는 물건을 가져오게 한 것이다. 전시된 것 가운데는 개인적인 추억거리, 종교적 성화, 민속품, 진짜 미술 작품, 복제품 등이 포함되어 있었다.[139] 1982년에 이르자 그룹 머티리얼은 전시장을 포기하고 자신들의 에너지를 공공장소로 돌렸다. 14번가 주변의 광고판 프로젝트를 맡거나 뉴욕 지하철과 버스 노선에 미술 작품을 위한 광고 공간을 사들였다. 하지만 그룹 머티리얼과 연관되어 가장 주목받은 전시는 1989년에 기획한 '에이즈 타임라인' 전일 것이다. (도472) 미국 전역에 걸쳐 각기

다른 장소에서 열린 이 전시는 미국이 직면한 에이즈 위기의 역사적 궤적을 추적하고, 그것을 사회·정치적 문맥으로 엮은 연대기로 기획되었다. 여러 가지 사실, 통계, 기록사진, 미술품들을 통해서 태만한 정부와 냉담한 언론이 위기를 얼마나 악화시켰는지, 피해지역공동체가 에이즈 감염을 줄이기 위해 어떠한 노력을 기울였는지 보여줬다.

팀 롤린스는 그룹 머티리얼과는 별도로 '살아남은 아이들K.O.S(Kids of Survival)' 이라고 부른 브롱크스 남부의 고등학생 그룹과 워크숍을 갖기 시작했다. 그의 지도하에 학생들은 각자 책을 읽고 이에 대한 반응을 기초로 야심 찬 공동 회화를 만들었다.(도473) 여기에 프란츠 카프카의 『아메리카Amerika』와 조지 오웰의 『동물농장Animal Farm』 같은 책이 선택된 것은 이 책들의 반권위주의적 입장과 체제의 권력 구조에 대한 암묵적인 비판 의식 때문이었다. 각 텍스트의 페이지 내용은 스토리들에서 영감을 얻은 이미지들이 고르게 깔린 작품 표면으로 형태화되었다.

미 서부 해안 지역에서는 또 다른 협동 그룹이 멕시코와 미국 간의 경계 역학 속에서 벌어지는 착취와 빈곤, 도시 황폐화의 실태를 조사하고 있었다. 1984년 창립된 '경계 미술 워크숍Border Art Workshop'은 샌디에이고와 티후아나 사이에 위치한 미국과 멕시코 국경 주변에 있는 학교들, 이주민 공동체들과 공동으로 작업하던 순회 미술가 그룹으로 구성되었다. 워크숍은 접경 지역의 문화적 다양성을 증진하는 데 전념하면서 지역 주민에게 영향을 미

473
팀 롤린스+K.O.S.
아메리카―소로를 위해
Amerika―For Thoreau
1987-88
리넨 위 책 페이지 위에 수채,
목탄, 비스터
152×445cm
리처드 A. 라파포트 부부 컬렉션

20세기 미국 미술

친 이민, 인권, 검열, 에이즈, 낙태 같은 이슈들을 탐구했다. 워크숍은 1986 년 샌프란시스코 '캡 가 프로젝트Capp Street Project'에 사무실을 열었다. 실상 이 사무실은 하나의 미술 프로젝트로, 미국, 캐나다, 멕시코 주민들이 팩스, 전화선 800개와 우편으로 소통 가능한 하나의 '현장site'으로 기능했다.

1970년대 초 이래로 콜랩, 패션 모다, 그룹 머티리얼에 속한 뉴욕 예술 가들 상당수는 오토바이 폭주족 집결지에서 펑크punk록 클럽으로 바뀐 CBGB (도474) 같은 곳에서 당시 뉴욕 남동부에 번성하던 음악계의 '뉴웨이 브 운동New Wave Movement' 및 영화계의 '노웨이브 운동No Wave Movement'과 사 교적으로, 혹은 전문적으로 교류했다.[140] CBGB에서 시작한 레이먼스,(도 475) 패티 스미스, 텔레비전, 토킹 헤즈 등 고군분투하던 뮤지션들이 당시 지 배적인 대중음악이던 '디스코에 죽음을Death to Disco' 요구하는 새로운 펑크 사운드를 개척했다. '블랭크blank' 세대로 불린 펑크 집단은 허무주의적이었 으며, 사도마조히즘sadomasochism 의상에 기상천외한 피어싱, 대못처럼 끝이 뾰족한 헤어스타일로 분명하게 드러낸 제어되지 않은 노여움은 대중에게 큰 충격을 주었다. 많은 시각 예술가는 그들이 선호한 도전적인 태도와 대 결적인 표현에 공감했다.

474
조이 레이먼, 데이비드 요한센.
뉴욕 CBGB 입구
1977년경
사진―밥 그루엔

475
레이먼스 공연.
뉴욕 CBGB
1977
사진―이베트 로버츠

476
로버트 메이플소프
패티 스미스—말들
Patti Smith—Horses
1975
젤라틴 실버 프린트 2장
각각 50.8×40.6cm

　낸 골딘, 피터 후자, 마크 모리스로, 로버트 메이플소프 같은 몇몇 사진작가들은 이 장면을 솔직하면서도 불편함을 느끼게 하는 사진으로 기록했다. 메이플소프는 1970년대 초 패티 스미스와 동거하면서 그녀를 자주 카메라에 담았다.(도476) 70년대 중반에는 앤디 워홀의 잡지 〈인터뷰〉 소속 사진작가가 되었고, 아울러 자신이 참여했던 게이 사도마조히즘의 지하 세계를 극도로 생생하게 담은 작품을 만들기 시작했다.(도477, 도478) 고전 미술에서 영감을 받은 그는 잔인하고 충격적인 소재에 전통적이고 세련되며 우아한 미학을 적용했다.

477
로버트 메이플소프
조, 뉴욕 *Joe, NYC*
1978
젤라틴 실버 프린트
50.8×40.6cm

478
로버트 메이플소프
자화상 *Self-Portrait*
1980
젤라틴 실버 프린트
50.8×40.6cm
하워드와 수잔 팰드먼 컬렉션

479-484

낸 골딘

성적 종속의 발라드

The Ballad of Sexual Dependency(세부)

1979-96

690장의 슬라이드와 오디오

테이프, 컴퓨터 디스크, 타이틀

가변적 크기

휘트니미술관, 뉴욕

왼쪽 위부터

질과 쿠초의 포옹 *Gilles and Cootscho Embracing*, 1992

7시 넘어 쿠키와 나 *Cookie with Me After 7*, 1986

틴 팬 앨리에 있는 쿠키 *Cookie at Tin Pan Alley*, 1983

컨버터블 위의 프렌치 크리스 *French Chris on the Convertible*, 1979

통화 중인 브라이언 *Brian on the Phone*, 1981

집에 있는 데이비드 워나로위츠 *David Wojnarowicz at Home*, 1990

메이플소프보다 약간 어린 낸 골딘은 다채롭고 궁상맞은 뉴욕 남동부 화류계의 시인, 음악가, 미술가들의 모습을 통해 약물중독, 성적 실험, 성전환 및 에이즈 관련 질병에 의한 격렬한 심리 상태를 포착했다. 1976년에 시작되어 1992년까지 계속된 멀티미디어 슬라이드 작품 〈성적 종속의 발라드〉에는 그녀의 친구들과 애인들이 포함된 이 세계의 다양한 인간 군상이 담겨 있다.(도479-도484) 냉혹할 정도로 정직하지만 따뜻하게 이 공동체를 묘사한 작품은 당대의 가장 강력하고 신랄한 기록물 중 하나다. 1980년대를 거치면서 낸 골딘과 메이플소프가 보여준 표현주의적이고 일기 같은 고백적 접근법은 사진계 전반에서 공감대를 넓혀 갔다.(도485-도487)

'뉴웨이브' 보헤미안의 세계는 대개 야행성이고 컬트적이었다. 평론가 에딧 드액의 말처럼 "울트라ultra/메타meta/포스트post/안티anti/파라para/서브sub/어번urban한 어떤 것이다."[141] 늦은 밤 나이트클럽에서의 삶은 미술가, 작가, 음악가, 연기자, 영화 제작자 등을 포함한 지역공동체의 중요한 촉매제였다. 림보 라운지, 클럽 57 Club 57, 피라미드 클럽, 8BC, 머드 클럽the Mudd Club, 어빙 플라자Irving Plaza (도488-도490) 같은 클럽은 새로운 미술, 음악, 패션을 비롯해 로렌스 위너, 마이클 오블로위츠, 데라 번바움,(도491) 크리스 버든 같은 미술가들의 언더그라운드 영화와 비디오가 창조되는 포럼이었다. 장미셸 바스키아의 밴드는 머드 클럽과 CBGB에서 연주했다. 사실 당시 미술학교에서 '차고 밴드garage band'가 유행하면서 로버트 롱고, 리처드 프린스, 데이비드 워나로위츠 등 많은 미술가가 밴드에 몸담고 있었다. 세인트 마크 플레이스 인근 성십자가폴란드국립교회 지하에 자리한 클럽 57의 특징은 대중적이거나 옛것을 그리는 주제를 조롱하던 봉고 비트 나이트Bongo Beat Night, 로커빌리 트러커스Rockerbilly Truckers, 라스베이거스 라운지Las Vegas Lounge, 007, 몬스터 무비 클럽Monster Movie Club, 러브인Love-In, 아모Ammo 같은 테마 나이트였다는 점이다. 장난기 넘치는 패러디와 유머로 가득한 존 워터스의 색다른 컬트 영화와 B-52의 즐거운 댄스 음악을 포용했던 이 클럽은 여러 예술가가 경력을 쌓는 무대가 되었다. 그 가운데 주목할 만한 이들로는 미술가 키스 해링과 케니 샤프, 얼마 지나지 않아 할리우드에 진출한 코미디

485
마크 모리스로
무제(샤워장에 선 자화상)
*Untitled(Self-Portrait Standing
in the Shower)*
1981(1984년 인쇄)
실버 다이 블리치 프린트
(시바크롬)
39.4×39.4cm
휘트니미술관, 뉴욕

487
래리 클라크
무제 *Untitled*
'털사(Tulsa)' 포트폴리오 중.
1971(1980년 인쇄)
젤라틴 실버 프린트
31.8×20.5cm
휘트니미술관, 뉴욕

486
피터 후자
죽은 개, 뉴어크
Dead Dog, Newark
1985
젤라틴 실버 프린트
36.8×36.8cm
제임스 댄지거 화랑, 뉴욕

488
클럽 57에서 '아모(Ammo)'.
뉴욕, 1981
사진—안데 휠랜드

489
'레나 하겐 다즈소비치'로 분장한
앤 매그너슨.
클럽57, 뉴욕
1981
사진—안데 휠랜드

490
어빙 플라자에서 웬디 와일드.
뉴욕, 1981
사진—안데 휠랜드

491
데라 번바움
**테크놀로지/트랜스포메이션:
원더우먼**
*Technology/Transformation:
Wonder Woman*
1978-79
비디오테이프, 컬러,
유성, 5분 30초

언 앤 매그너슨이 있다. 클럽 삶의 스펙터클은 미술 전시와 경력 판촉을 아우르는 사업가 정신을 고취시켰다. 결국 몇몇 행위는 주류 관객에까지 도달하게 되었다.

이들 미술가 집단은 비상업적인 정신으로 출발하기는 했지만 결국 지나치게 높은 비용을 요구하는 뉴욕 이스트 빌리지 세계에서 기업적인 클럽들과 연계하면서 나름대로 독특한 상업주의를 발전시켰다. 1980년대에 이 근처에서 개관한 최초의 상업 화랑은 언더그라운드 영화 스타였던 패티 애스터가 운영하는 펀fun 화랑이었다. 이름이 시사하듯 화랑 분위기는 새로운 미술가 세대의 행복함과 윤택함을 포착했다. 애스터는 거리의 감수성, 특히 그라피티라고 불린 낙서화를 독려하면서 이전까지는 저급하고 불법적인 변방 미술로 여겨져 온 이 그림의 판매 가능성을 감지했다. 그녀는 푸트라 2000, 데이즈, 팹 파이브 프레디(프레드 브레스웨이트), 돈디 화이트, 키스 해링, 장 미셸 바스키아 같은 현란하고 야성적 스타일의 그라피티 미술가들에 주목했다.(도492-도498) 이들 모두는 그중 일부가 미술계에서 이름을 날리기 훨씬 전부터 지하철에서 그라피티 작업을 시작한 상태였다.

그라피티는 힙합, 브레이크 댄스, 랩과 연결되었고, 이 모든 것은 콜랩 미술가 찰리 에이헌이 1982년에 만들고 애스터가 주연을 맡은 영화 〈와일드 스타일Wild Style〉에 기록되었다. 일부 그라피티 '작가'들은 자신의 '태그tag', 즉 이름을 내세운 브랜드를 그대로 캔버스에 옮겼고, 다른 일부는 그라피티와 팝아트, 초현실주의 등 여러 고급 미술 양식을 결합한 혼성 회화 언어를 발전시켰다. 키스 해링은 지하철 승강장 주변 비어 있는 광고 플래카드나 스튜디오 안의 대형 방수 천 캔버스에 빠르게 작업할 수 있는 단순한 만화 양식의 선 위주 드로잉에 누구나 알아볼 수 있는 기호들을 사용했다. 해링의 이미지는 장난스럽게 짖는 개, 신나게 떠들며 까부는 인물에서부터 상냥하게 미소 짓는 어린아이(해링의 상표 이미지), 종말론적 폭발, 안전한 섹스와 약물 반대 메시지에 이르기까지 광범하다. 케니 샤프 역시 우주선 시대의 형상을 캔버스에 담아내기 위해서, 또한 일상용품을 주문 생산하기 위해서 환각적인 만화 양식과 형광 안료를 사용했다. 금세 스타덤에 오른 장 미

492
뉴욕 지하철의 키스 해링.
1980-83년경

493
키스 해링
51번가 지하철 드로잉
Subway Drawing, 51st Street
1980-83년경

494
케니 샤프
휘트니 비엔날레에 설치한
흑색 광선(세부)
1985

495
장 미셸 바스키아
무제 *Untitled*
1982
종이에 오일 스틱과 잉크
49.5×39.4cm
휘트니미술관, 뉴욕

20세기 미국 미술

496
팝 파이브 프레디
**캠벨 수프 깡통, 브롱크스
남부, 뉴욕**
*Campbell's Soup Cans,
South Bronx, New York*
1980
지하철 그라피티
사진—마사 쿠퍼

497
두로 CIA
두로 CIA *Duro CIA*
1980
지하철 그라피티
사진—헨리 샬판트

498
라울, 웨인, 삭
라울, 웨인, 삭
Raul, Wayne, Sach
1982
지하철 그라피티
사진—헨리 샬판트

셸 바스키아는 1988년 스물여덟 살에 약물 과다 복용으로 사망하면서 시대의 희생자가 되었다. 바스키아의 작품 꼬리표는 왕관을 쓴 '사모Samo'였다. 바스키아는 아프리카 문화와 미국 대중문화에서 차용한 이미지에다 아프리카미국인의 독특한 시를 형성하던 갈겨 쓴 단어나 구절들을 캔버스 위에서 융합시켜 드 쿠닝 식의 필법으로 표현한 작품들을 통해 세련된 것과 원시적인 것의 혼합물을 창조했다.(도499)

499
장 미셸 바스키아
할리우드 아프리카인들
Hollywood Africans
1983
캔버스에 아크릴릭과 오일 스틱
213.5×213.4cm
휘트니미술관, 뉴욕

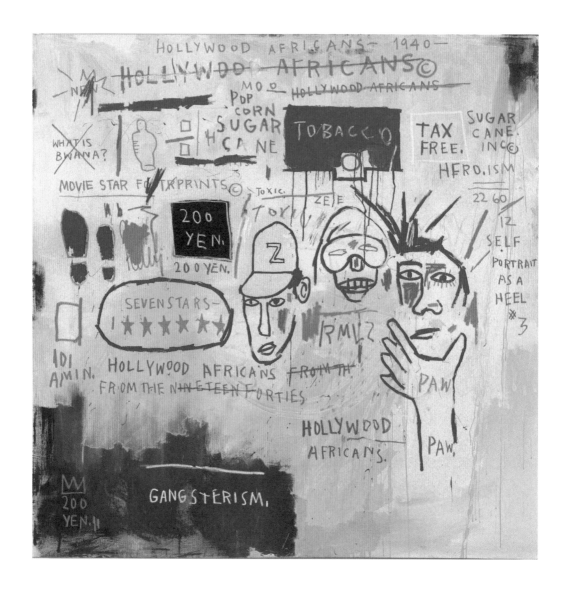

500
'유명한 쇼(Famous Show)'
설치 장면.
그레이시 맨션 화랑, 뉴욕
1982

곧이어 이스트 빌리지에 다른 상업 화랑들이 문을 열기 시작했다. 대개 미술가들이 소유하고 운영하던 이들 공간은 표현주의와 당시 정크 미학을 특징으로 공민권을 둘러싼 투쟁을 다룬 '시빌리언 워페어'부터 자기 집 화장실에 은밀한 스케일의 작품을 전시하는 것으로 출발한 '그레이시 맨션', (도500) 냉정한 신개념주의 Neo-Conceptual 작품을 선호한 '나투레 모르테(정물)' '인터내셔널 위드 모뉴먼트' '팻 헌 화랑'에 이르기까지 미학적으로 광범위한 범위를 두루 포용했다. 곧이어 미술관들과 업타운 화랑들도 '이스트 빌리지 장면'을 전시하기 시작했고, 덕분에 이 일대가 미술관 투어와 주말 산책에 좋은 낭만적인 장소가 되었다. 1984년에 이르면 맨해튼 남동부 지역에만 70여 곳에 이르는 점포형 storefront 화랑이 있었으며, 이들은 함께 총체적인 '대안' 상업 미술 공동체를 형성했다.

노웨이브 시네마

1978년에서 87년 사이 '노웨이브 시네마No Wave Cinema' 운동이 뉴욕 이스트 빌리지에서 일어났다. 기술 혁신에 의존했던, 작지만 매우 영향력 있는 영화 운동이었다. 1970년 후반 코닥은 폭이 작은 슈퍼 8밀리미터 사운드 필름을 선보이며 대량 판매에 나섰다. 3분짜리 롤 하나에 6달러 50센트인 슈퍼 8밀리는 많은 미술가, 음악가, 공연 예술가들에게 고가의 16밀리 혹은 35밀리 필름에 대한 예산 부담 없이 영화 제작 매체를 탐구할 기회를 주었다. 슈퍼 8밀리로 영화를 제작한 작가 대부분은 전문 기술을 제대로 훈련받지 않았기 때문에 1950년대의 B급 영화에서 영감을 얻어 자신들만의 촬영과 편집 언어를 발전시켰다. 그러나 똑같이 중요한 것은 강한 대비의 흑백 혹은 산성 색채였고, 그것은 노웨이브 시네마의 두드러진 외양이 되었다. 그리하여 실험적 영화 제작 기법들과 새로운 필름의 결합은 혁신적인 영상 미학을 낳게 된다.

　슈퍼 8밀리 사운드 필름은 이전의 8밀리미터 필름과 달리, 소리를 녹음하기 위해 오디오 카세트테이프처럼 필름 트랙 가장자리에 마그네틱 사운드 조각을 사용했다. 녹음된 사운드트랙에는 종종 배우들의 즉흥적인 대화나 컨토션스Contortions, D.N.A., 마르스Mars, 존 루리와 라운지 도마뱀들John Lurie and the Lounge Lizards, 리디아 런치의 틴에이지 지저스와 저크Lydia Lunch's Teenage Jesus and the Jerks 등 당시 밴드가 제작한 음악이 담겼다. 펑크 운동의 공격적인 청각 스타일을 유지하면서 밴드들은 기타 문지르기, 재즈 같은 즉흥 연주, 가속되는 보컬의 결합 등을 활용했지만 특정 음악 양식이나 유행wave을 따르지 않았다. 그 결과 이들은 '노웨이브No Wave' 밴드라고 알려지게 되었다. '노웨이브 시네마'라 알려진 영화들은 그들의 공연을 뉴욕의 건물들과 황량한 실내의 세팅을 배경으로 녹음한 것이다. 주제 면에서 '노웨이브 영화'들 역시 최첨단이어서 이스트 빌리지 언더그라운드 문화에 부합하는 사회적 이슈들, 즉 권위와 보수적인 성 정치학에 대한 반항을 구현했다. 시청각적 미학, 도전적인 주제들, 왕왕 솔직하고 생생한 묘사를 수용한 결과 '노웨이브 시네마'는 하나의 전위 운동이 되었다.

　이 운동에 가담했던 대다수의 영화 제작자들은 미술가 집단인 콜랩의 설립자나 멤버이기도 했다. 콜랩의 최초 프로젝트 가운데 하나는 1978년부터 이스트 8번가에 위치한 옛 폴란드인들의 사교 클럽에서 영상 작품을 정기적으로 공개하던 '뉴 시네마'였다. 뉴 시네마는 설립자 베키 존스턴, 에릭 미첼, 제임스 네어스는 물론 비비안 딕, 존 루리의 작품을 상영했다. 뉴 시네마의 상영물은 영사 포맷도 독특했다. 영화들은 슈퍼 8밀리 필름에서 비디오테이프로 변환된 다음 어드벤트Advent 비디오 영사기를 통해 비춰졌다. 영화

501
마이클 오블로위츠
킹 블랭크 *King Blank*
1983
16mm 필름, 흑백, 유성, 73분

502
리처드 컨
밀고 *Fingered*
1986
슈퍼 8mm 필름, 흑백, 유성, 25분

와 비디오 사이의 공인된 구분(오래전부터 영화 지지자들은 비디오가 열등하다고 여겼다)을 과감하게 거부한 뉴 시네마는 동적인 이미지를 다루는 두 개의 테크놀로지의 평등화에 있어 중요한 첫걸음을 내디딘 셈이다.

획기적이고 꽤 각광받은 콜랩의 전시 '타임스스퀘어 쇼'(1980)가 열리는 동안 베스 B와 스콧 B는 혁신적인 영화, 비디오, 슬라이드로 구성된 이벤트를 조직했고, 찰리 에이헌, 더 비스The B's, 낸 골딘, 짐 자무시, 제임스 네어스, 마이클 오블로위츠, 고든 스티븐슨 같은 주요 영화 제작자의 초기작들을 상영했다. 예외적인 경우를 제외하고 그들의 영화가 일반에 공개된 것은 처음이었다. 타임스스퀘어 쇼 이전까지 영화들은 맥스의 캔자스시티 같은 나이트클럽들과 로프트 등 상대적으로 사적인 환경, 혹은 '옵 스크리닝 룸OP Screening Room' 같은 대안 공간에서만 상영되었다. 검열에서 벗어난 이들 장소에서 영화 제작자들은 대다수의 기성 영화관에서 강요된 제약, 즉 언어와 생생한 섹슈얼리티, 미화된 폭력에 대한 통상적인 제약을 무시할 수 있었다.

노웨이브 영화는 전형적으로 섹스 노동자들과 섹스산업의 사실적인 표현들, 첩보원과 법 집행 공무원들의 이중 거래 등을 다뤘다. 여성들이 '노웨이브 시네마'에서 두드러진 역할을 했기 때문에 강한 여성 배역들이 자주 주연으로 등장했다. 이 운동의 주요 작품으로는 베스와 스콧 B의 <정보요원G-Man>(1978), 캐스린 비글로의 <셋업Set-Up>(1978), 아모스 포의 <외국인The Foreigner>(1978), 아벨 페라라의 <복수의 립스틱Ms. 45>(1980), 프랑코 마리나이의 <청색 쾌락Blue Pleasure>(1981), 마이클 오블로위츠의 <킹 블랭크>,(도501) 리지 보든의 <워킹 걸스Working Girls>(1986), 리디아 런치가 주연한 리처드 컨의 <밀고>(도502)가 있다. 주류 영화에서는 암시만 되던 것들을 대담하고 새로운 시각 미학으로 생생하고 적나라하게 묘사한 노웨이브 시네마는 최고의 영향력을 발휘하게 되었다. 궁극적으로 이 영화 제작자들과 그들의 양식은 짧은 영상물에서 주류 연극 공연과 텔레비전을 위한 극영화로 바뀌었으며, 이후의 뮤직비디오들과 쿠엔틴 타란티노의 <저수지의 개들Reservoir Dogs>(1992), 올리버 스톤의 <킬러Natural Born Killers>(1994) 같은 할리우드 상업 영화들에서 모방되었다.

매튜 요코보스키

펑크와 펑크—무언의 외침

1970년대에는 60년대에 뒤로 밀려나 있던 두 경향의 음악이 대중음악을 지배하기 시작했다. 펑크funk와 펑크punk다. 이 음악들은 걸출한 두 음악가 제임스 브라운과 루 리드에 의해 신장되었다. 브라운은 1950년대 중반 리듬 앤드 블루스 밴드 리더로서 '제발, 제발, 제발Please, Please, Please' 같은 히트곡들로 첫발을 내디뎠다. 60년대에 그는 미국 대스타가 되어 오티스 레딩, 마빈 게이, 슬라이 스톤, 커티스 메이필드, 어리사 프랭클린 등과 함께 소울 음악이 폭발적으로 확산하는 데 힘을 보탰다. 단순히 말해 제임스 브라운(도503)의 손에서 펑크funk는 보다 전통적인 기타, 키보드, 가창보다는 베이스와 드럼의 사운드트랙을 강조했다. 이 변화는 혁명적이었다. 이후 30년 넘게 멜로디 앞에 복합적인 폴리리듬, 즉 대조적인 리듬을 동시에 넣는 것은 기타를 근거로 하는 로큰롤을 제외하고 거의 모든 형태의 음악에서 가장 두드러진 요소가 되었다.

　브라운의 가장 중요한 제자는 다른 밴드의 리더였던 조지 클린턴이다. 그는 팔리아먼트 펑크Parliament Funk라는 이름으로 여러 그룹을 이끌었다. 1970년대 중반 그들이 어느 인기곡에서 주장했듯이 미국은 '신나고 즐거운 나라'가 되었다. 70년대 말에 가면 도시의 젊은 디제이들은 브라운, 팔리아먼트 펑크, 그리고 그들의 동료들을 '샘플링Sampling' 하기 시작했고, 비트를 더욱 전면에 내세우며 전적으로 새로운 힙합이라는 문화를 창조했다('샘플링'은 새로운 사운드트랙이 이전에 녹음한 것을 교묘히 조작한 판본 위에 만들어진 것을 표시하기 위해 쓰인 용어이며, 더 전통적인 방법은 기존 노래의 커버 버전을 만들거나 재생하는 것을 포함한다).

　또 다른 1960년대의 전설인 루 리드와 그의 밴드 벨벳 언더그라운드는 추상적인 악기 편성과 퇴폐적인 관점들에 단순한 멜로디를 섞어 록의 미래를 만들어 갔다. 그들은 1967년과 70년 사이에 네 장의 앨범을 발표했지만 모두 상업적으로 실패했다. 그러나 30년이 지난 뒤 그들의 작품은 그들이 활동하던 시대의 다른 어느 밴드 작품만큼이나 더욱 지속적으로 영향을 미쳤다. 벨벳 언더그라운드는 60년대에 앤디 워홀과의 관계를 통해 명성을 얻었다. 실제로 그들은 워홀 팩토리의 '하우스' 밴드였고, 그레이트풀 데드가 이끈 웨스트코스트 사이키델릭 광선 쇼들에 필적했던 '피할 수 없는 플라스틱 폭발' 순회공연의 주역을 맡기도 했다. 이는 퍼포먼스 미술운동과 유사하게 음악과 조명, 대중 참여가 포함된 멀티미디어 공연으로, 몇 년 뒤 히피 문화의 성장에 박차를 가했다.

　루 리드의 유산은 이기 앤 더 스투지스Iggy and the Stooges, 모던 러버스Modern Lovers, 뉴욕 돌스New York Dolls(도504)부터 데이비드 보위와 록시 뮤직Roxy Music까지 가공하지 않

은 언더그라운드 록 에너지의 폭발과 함께 1970년대 초가 되어서야 비로소 명백하게 드러났다. 70년대 중반에 이르러 리드의 록은 원시적인 기타를 근거로 한 소음과 염세적인 세계관이 강하게 결합된 양상으로 변형되어 가면서 펑크punk 음악이 탄생해 처음에는 뉴욕에, 그다음에는 런던으로 두루 퍼져 갔다.

그 당시 팝 음악 대부분은 침체되어 있었다. 이른바 프로그레시브 록progressive rock은 표현보다 기교를 중시해 방송 전파에는 1960년대 초에 그랬던 것처럼 이류 음악이 범람했다. 게다가 디스코Disco라 불린 댄스 음악 장르가 대중문화를 지배했다. 펑크punk는 이들 주류의 영향에 맞선 언더그라운드의 음울한 반항으로 출발했다.

활기 넘치는 시인이자 로커의 감성을 지닌 패티 스미스가 이끈 펑크punk는 뉴욕 남동부에 있는 CBGB라는 지저분한 바에서 태어났다. 레이먼스Ramones, 텔레비전Television, 블론디Blondie, 토킹 헤즈Talking Heads 같은 밴드들은 프랑스 19세기 상징주의 시인인 아르튀르 랭보와 폴 베를렌만큼 리드와 짐 모리슨 같은 로커들에 기초해 록 뮤직의 이지적인 새 번안을 발전시키기 시작했다. 그러나 펑크punk는 R.E.M, 너바나Nirvana, 펄잼Pearl Jam 같은 밴드들이 이끈 이른바 '얼터너티브 록alternative rock'의 발전과 더불어 20년 뒤에야 대중인 갈채를 받게 된다.

1970년대 중반 영국은 60년대의 사회적 약속이 지켜지지 못한 데다 경제 침체로 인해 허탈감에 빠진 젊은이들의 절망감이 일촉즉발의 상황이던 위험한 곳이었다. 뉴욕에서 막 생겨난 인디 음악의 원초적인 힘에 영감을 받은 섹스 피스톨즈Sex Pistols, 클래시Clash 등 영국 밴드들이 두 번째 '영국의 침공'을 시작했다. 그들은 록에 약간의 스타일과 기백을 가미했으며, 록을 안정된 중간 단계에서 자체적으로 반복 재생이 가능한 것으로 바꿨다.

존 칼린

503
제임스 브라운.
연대 미상

504
캘리포니아주 산타모니카에서
뉴욕 돌스.
1974
사진—밥 그루엔

인디 영화의 부상

할리우드가 위원회에 의해 블록버스터 제작 과정을 다듬어 가는 동안, 주로 여성, 소수 인종, 불만 있는 배우, 혹은 이들의 일부가 결속한 독립 영화 제작자들은 주류 문화에서 무시된 사람들에 대한 소자본 영화들을 만들었다.

미국의 귀부인 역할을 주로 맡던 영국 태생 연극인 아이다 루피노는 독립 영화 제작자들의 대모였다. 주변화된 여성들이 그녀의 전문 영역이었다. <원하지 않는Not Wanted>(1949)은 미혼모를 다뤘고, <분노The Outrage>(1950)는 성폭력을, <결코 두려워 말라Never Fear>(1950)는 자신이 소아마비라는 것을 발견하는 발레리나를 다뤘다. 가장 훌륭한 영화는 <강하고 빠르고 아름다운Hard, Fast and Beautiful>(1951)으로, 한 테니스 스타와 딸의 성공을 통해 대리만족으로 살아가는 어머니에 관한 이야기를 다룬 것이다.

할리우드에서는 명예와 권위를 되찾은 영웅이 왕이라면, 새뮤얼 풀러의 영화들에서는 결코 구제받을 수 없는 자가 영화를 지배한다. 군인들이 이념적인 이유보다는 돈을 노리고 공산당 전초기지를 공격하는 <차이나 게이트China Gate>(1957), 천진난만한 남자가 악당의 왕인 쥐를 죽이기 위해 직접 설치동물이 되는 <미국의 지하세계Underworld U.S.A.>(1961), 개혁 운동에 동참한 저널리스트가 정신이상자 수용소를 조사하기 위해 정신병자로 가장했다가 결국 진짜 미쳐 가는 <충격의 복도Shock Corridor>(1963)가 그렇다.

배우 존 카사베티스는 할리우드 경험을 통해 스튜디오 영화들이 걸러지지 않은 감정과 인물들로부터 관객을 보호하기 위해 불온한 부분을 삭제한다는 사실을 깨달은 바 있었다. 감독으로서 그는 연기자들에게 즉흥연기를 하게 했고, 실제 상황과 감정을 그대로 담아내기 위해 손으로 카메라를 들고 촬영했다. <그림자들>(1960)에서는 다른 인종 간의 로맨스를, <남편들Husbands>(1970)에서는 남성의 폐경기 현상을, <취한 여자A Woman Under the Influence>(1974)에서는 부인의 신경쇠약이 완고한 남편에게 주는 충격을 탐구했다.

정치적으로 분명한 태도를 지닌 소설가 존 세일즈는 이상주의의 상실을 희극적으로 대면한 <시코커스 세븐의 귀환 The Return of the Secaucus Seven>(1980)을 계기로 영화로 전향했다. <메이트원Matewan>(1987)에서 그는 노조원들의 학살을 애도했고, <다른 행성에서 온 형제>(도505)에서는 유머로, <꿈꾸는 도시City of Hope>(1991)에서는 드라마로 미국 도시의 위기를 탐사했다.

505
존 세일즈 감독
<다른 행성에서 온 형제
(The Brother from Another
Planet)> 중.
1984

할리우드의 외딴 촬영장 어둠 속에서 찰스 버넷은 아프리카미국인의 삶에 관한 영화들을 만들었다. 흑인 빈민가의 삶을 관찰한 <킬러 오브 쉽Killer of Sheep>(1977), 대도시 중심부 저소득층 가족을 속이는 사기꾼에 관한 <투 슬립 위드 앵거To Sleep with Anger>(1990) 같은 영화들은 흑인의 경험에 대한 우화이다. 샌프란시스코 차이나타운에서는 영화 제작자 웨인 왕이 아시아계 미국인에 대한 고정관념을 풍자하는 희극적인 범죄물 <챈의 실종Chan is Missing>(1982)으로 약진의 발판을 마련했다. 차기작 중에서 에이미 탠의 소설을 각색해 중국계 미국인의 삶을 태피스트리처럼 묘사한 <조이 럭 클럽The Joy Luck Club>(1993)은 스튜디오에서 제작한 것이다. 짐 자무시 감독은 무표정한 부랑자들을 설정해 영화를 만들었는데, 관광 안내서에는 나오지 않을 법한 장소에 버려진 이방인들 모습 속에서 유머를 찾곤 했다. 가장 주목할 만한 것은 <천국보다 낯선>(도506) <미스터리 트레인Mystery Train>(1989) <지상의 밤Night on Earth>(1991)이다.

배우 로버트 레드포드는 <보통 사람들Ordinary People>을 촬영하며 감독으로의 데뷔를 준비하는 동안 유타주에 있는 자신의 선댄스Sundance 목장에서 1979년 워크숍들을 조직했다. 이 워크숍들에서 풋내기 영화 제작자들, 시나리오 작가들, 음악가들에게 프로젝트를 전개할 기회를 주는 선댄스 연구소Sundance Institute 및 이와 제휴한 선댄스 영화제Sundance Film Festival가 발족되었다. 해마다 열리는 이 간담회 형식의 페스티벌은 <섹스 거짓말 그리고 비디오테이프Sex, Lies, and Videotape>(1989, 스티븐 소더버그) <슬래커Slacker>(1991, 리처드 링클레이터) <엘 마리아치El Mariachi>(1992, 로베르토 로드리게스) <점원들Clerks>(1994, 케빈 스미스) 같은 영화로 부상하는 신세대의 감수성을 정의했던 독립 영화 제작자들의 작품을 상영했다.

90년대의 아이다 루피노로 불린 앨리슨 앤더스는 성별이 숙명이 되는 무수한 방식들을 탐구했다. 홀로된 엄마와 두 딸에 관한 <쉐드와 트루디Gas, Food, Lodging>(1992)에서 도망간 아버지에 대한 엄마의 분노는 남자들을 향한 딸들의 태도로 사그라든다. 로스앤젤레스 치카노 구역을 배경으로 한 <마이 크레이지 라이프Mi Vida Loca>(1994)는 소녀 갱단 특유의 의식을 보여준다. 1950년대와 60년대 팝 음악 현장을 기록한 <그레이스 하트Grace of My Heart>(1996)는 가수의 포부를 가졌지만, 작사가로 성공하는 여성에 초점을 맞췄다. 이 영화는 앞문이 닫혔으면 지하실을 통해 길을 찾는다는 식의 독립 영화 제작의 실상을 빗댄 우화이기도 하다.

캐리 리키

506
짐 자무시 감독
<천국보다 낯선
(Stranger Than Paradise)>
중 리처드 에드슨,
에스터 벌린트, 존 루리.
1984

뉴라이트와 시장의 힘

1980년대 미국의 삶은 사회 · 정치적 면에서 보수적인 정서가 차츰 두드러 졌다. 점점 많은 미국인이 나라를 이끌고, 경제를 살리고, 미래에 대한 확실 한 비전을 제시하는 데 카터 행정부가 무능력하다는 것을 깨닫고 환멸을 느 꼈다. 1980년 대선은 유권자의 절반가량이 투표에 참여하지 않음으로써 정 치와 정부에 광범위한 무관심을 드러냈다. 그럼에도 투표한 사람들은 공화 당 후보 로널드 레이건을 선택해 압도적인 승리를 안겨주었다.(도507) 그러 나 레이건이 대통령에 당선되면서 보수우익이 권좌에 올랐고, 이는 공동체 행동주의자들과 저항미술가들에게 궤멸의 일격을 가한 셈이었다. 카터와 대조적으로 레이건은 미국의 미래에 대한 새롭고 선명한 보수주의적 비전

을 제시했다. 지방분권적 정부, '전통적' 가치들로 의 복귀, 공격적인 대외 정책에 기조를 둔 것은 모 두 이후 '뉴라이트New Right'로 불리게 될 신新우익 에 완벽하게 들어맞는 것이었다.

할리우드 배우 출신인 레이건 대통령은 "미국 의 자존심을 되찾자."라는 슬로건을 걸고 캠페인 을 벌였고, 그의 행정부에는 애국심, 신에 대한 믿 음, 정부 간섭으로부터의 자유를 고취시켰다. 시 간이 흘러가면서 이러한 신조는 진보적 자유주의 와 맞선 정치 싸움에서 뉴라이트 진영을 위한 무 기가 되었다. 레이건의 연임 기간은 성 혁명, 베트 남 반전 운동, 핵가족 붕괴에 대한 책임이 전적으

20세기 미국 미술

로 1960년대와 70년대의 급진주의와 자유주의 진영에 있다고 주장하는 등 단일한 이슈를 의제로 삼은 우익 집단의 성장을 촉진했다. 이들은 힘을 모아 1982년 남녀평등 헌법수정안Equal Rights Amendment을 무산시켰고, 동성애와 낙태를 반대하는 귀에 거슬리는 캠페인을 수행했다.

레이건은 즉각 연방 정부를 축소하고, 세금을 줄였으며, 지난 20년간 시행된 사회복지 프로그램 대부분을 없앴다. 기술이 없는 사람, 실업자, 정부 보조에 의존하는 사람들에게는 암흑기였다. 그러나 레이건의 정책들은 기업과는 친화적이었다. 감세 정책은 군비 지출 증액과 맞물려 미국이 지금까지 경험했던 가운데 가장 큰 경제 팽창과 주식 붐을 일으키는 데 일조했다. 덕분에 고소득층은 무절제한 소비와 높은 생활 수준을 즐겼다.

과거 예술의 창조적 귀환

벼락 경기는 미술계에도 통화 유입 효과를 불러일으켜 미술계 역시 번창하게 되었다. 뉴라이트의 득세와 벼락 경기는 전통적인 미술 형식들, 즉 소장할 수 있는 회화와 조각이 부활하는 데 견인차 역할을 했다. 젊은 화가 줄리언 슈나벨의 극적인 부상은 당시 미국을 휩쓸었던 시대 분위기를 표상하는 좋은 예다. 텍사스주 브라운스빌을 거쳐 뉴욕 브루클린으로 온 슈나벨은 '도자기 가게의 황소'(슈나벨의 공격적인 자신감과 깨진 접시에 그림을 그린 작업 방식을 함축한 표현이다)라는 〈뉴스위크〉의 지적처럼 1980년 미술계에 혜성처럼 등장했다.[142] 그는 곧 젊은 미술 중개상인 메리 분과 팀을 이뤘다. 메리 분의 지칠 줄 모르는 야심과 에너지는 슈나벨의 대담성과 뻔뻔한 자기 판촉술과 잘 맞아떨어졌다. 두 사람은 덕망 있는 노장 딜러인 레오 카스텔리를 설득해서 10년여 만에 처음으로 신예 미술가를 받아들이게 하는 쾌거를 이뤘다. 이로 인해 슈나벨의 작품 가격은 가파르게 상승했다.

깨진 오지그릇에 그린 슈나벨의 회화는 전시되자마자 센세이션을 일으켰다.(도508) 이들 작품은 많은 비평가를 몹시 화나게 했지만, 대담함과 거만함

508
줄리언 슈나벨
환자들과 의사들
The Patients and the Doctors
1978
나무에 유채, 접시들, 풀
244×274×30.5cm
개인 소장

으로 똘똘 뭉쳐 있을지언정 드디어 회화가 침체기에서 탈출할 수 있을 것이라는 믿음을 확고하게 해주었다. 1970년대 패턴 회화에 선례가 있지만, 부서져 갈라지고 두터워진 슈나벨의 작품 표면은 화면의 평면성을 말 그대로 박살 내버렸다. 슈나벨은 벨벳, 리놀륨lenoleum, 연극 배경 막 표면에 구상과 추상 언어들을 자유롭게 혼용한 그림을 거침없이 그렸고, 그 결과 오페라 같은 스케일로 역사적인 암시들이 가득한 풍요롭고 장식적인 회화를 창조해냈다. 작품 제목을 통해서 장대한 주제들을 끌어낸 슈나벨은 다수의 문화적, 종교적, 역사적 인물들의 초상화를 제작하거나 그들에게 작품을 헌정했다. 이들 중에는 성 이그나티우스 로욜라, 성 프란시스, 교황 피우스 9세, 말콤 라우리, 앙토냉 아르토, 마리아 칼라스가 포함된다. 슈나벨은 자신의 만신전萬神殿에 가족과 친구들까지 포함시켰다.

　슈나벨의 강렬한 대형 스케일의 작품들은 회화의 힘과 가능성에 대한 새

509
줄리언 슈나벨
유배자 *Exile*
1980
나무에 유채와 사슴뿔
228.6×304.8cm
바버라 슈워츠 컬렉션

로운 신념을 대변해주었다. 그런 의미에서 그의 작품은 추상표현주의의 고양된 자신감과 영웅의식을 환기했다. 이와는 다른 종류의 노스탤지어 역시 슈나벨의 그림을 지배했다. 바로 과거 걸작들이나 문학 텍스트들에서 가져온 역사적 참조물들(어떠한 주제나 이미지도 좋은 소재가 되었다)을 혼성모방하고 고급문화와 저급문화를 혼합하면서,(도509) 마치 필립 존슨이 1984년에 설계한 뉴욕 AT&T 사옥 꼭대기를 치펜데일* 스타일의 장식으로 마무리한 것처럼, 과거의 양식들을 전유한 포스트모더니즘 특유의 애정을 보여주었다.

또한 1970년대 말에 슈나벨이 보여준 대담하고 극적인 양식은 전후의 몇몇 유럽 미술가들을 인식하면서 자극받은 것이었다. 지그마르 폴케, 안젤름 키퍼, 야니스 쿠넬리스, 요셉 보이스 등은 60년대부터 활동해 왔지만, 당시에는 미국 전위 미술에 가려져 있었기 때문에 실제로 미국에는 잘 알려지지 않았다. 이들 모두는 과거지향적이면서 비전통적인 재료들(짚, 타르, 기름, 펠트, 광물)을 과감하고 표현주의적인 회화와 조각에 사용했다. 폴케 같은 일부

●
Chippendale
18세기 영국의 가구 디자이너. 그가 만든 곡선 위주의 장식적인 스타일의 영국 가구를 통칭하기도 한다.

미술가들은 표준적인 작업 과정으로, 여러 모순된 형식을 접합하거나 이미지들의 중첩을 시도하고 개척함으로써 양식적인 일관성을 파괴했다. 슈나벨 외에 다른 미국 작가들도, 특히 1979년 구겐하임미술관이 기획한 기념비적인 '보이스 회고전'에 자극받아 주요 유럽 미술에 주목하기 시작했다.

사실 1980년대는 전위 미술이 더 이상 미국의 독점이 아니라는 사실을 미국 스스로 자각하면서 유럽 미술이 쇄도한 시기였다. 유럽 미술의 유입은 1960년대부터 시작되었지만, 신사실주의의 경우처럼 대부분 미국 발전의 보완물이었다. 따라서 이 미술은 결코 고유의 문맥 속에서 이해되지 못했다. 그렇지만 80년대에 '아르테 포베라', 요셉 보이스, 독인의 신예 신표현주의 화가들, 영국 조각가들, 트란스아방가르디아Transavanguardia로 알려진 새로운 이탈리아 화가들의 작품이 전시 · 거래된 것은, 제2차 세계대전 후 처음으로 미국인의 의식 중심에 유럽 미술이 자리하게 되었음을 의미한다.

이 같은 새로운 세계화 추세는 80년대 초, 역시 회화의 부활에 초점을 맞춘 상당수의 전시를 통해 예견된 것이었다. 여기에는 런던 왕립미술아카데미에서 열린 '회화의 새로운 정신A New Spirit of Painting'전(1981), 베를린의 마틴 그로피우스 바우에서 열린 '시대정신Zeitgeist'전(1982), 런던 테이트 갤러리에서 열린 '신미술The New Art'전(1983)이 포함된다. 그러나 이들은 슈나벨 외에 미국의 여러 동료 작가들, 가령 데이비드 살리, 에릭 피슬, 수전 로덴버그, 장 미셸 바스키아, 로버트 롱고는 물론이고 유럽의 지그마르 폴케, 게오르그 바젤리츠, 프란체스코 클레멘테, 안젤름 키퍼, 마르쿠스 뤼페르츠, 외르크 임멘도르프, 게르하르트 리히터, A. R. 펭크 같은 젊은 화가들에 스포트라이트를 비췄던 많은 전시 중 일부에 불과했다. 흔히 이들 작품을 신표현주의라는 특성으로 구분 지었지만, 다른 호칭과 마찬가지로 이런 상표가 작품 개개의 예술성이나 작가 나름의 의도를 적절하게 묘사한 것은 결코 아니다. 그럼에도 불구하고 이들은 분명히 공통된 특징을 갖고 있다. 모두가 표현과 감성을 끌어안으면서 감정적, 물리적 격렬함을 담은 일종의 '부절제의 예술art of excess'을 창조하고 있다는 것이다.

에릭 피슬은 교외에 거주하는 미국 중상류층의 성심리학적 내면을 드러

내는 풍속화를 그려 거의 독자적인 방식의 이야기체 구성으로 일상의 삶을 담아냈다.(도510, 도511) 수전 로덴버그는 1970년대에 말 그림들을 통해 구체적인 형상을 도입한 이래 80년대에도 암시적인 구상적 내용에 추상적인 몸짓과 흔적을 아우르는 탐색을 이어 갔다. 그녀의 작품 세계는 곧 신표현주

510
에릭 피슬
몽유병자 *Sleepwalker*
1979
캔버스에 유채
182.9×274.3cm
개인 소장

511
에릭 피슬
생일 소년 *Birthday Boy*
1983
캔버스에 유채
213.3×274.3cm
아실과 아이다 마라모티 컬렉션

의와 연결되면서 그녀는 극소수의 표현주의 여성 화가 가운데 한 명이 되었다. 로버트 롱고는 '도시 속 남자들Men in the Cities' 연작(도512)에서 양면적 가치를 지닌 소외된 욕망을 드러내는 이미지들을 통해 기업 문화의 격정적이고 영화 같은 장면을 표현했다. 종이에 실물보다 장대한 인물들을 고안한 것은 롱고였지만 실제 제작은 상업적인 일러스트레이터가 맡았다. 그림 속 정장 차림의 남성과 여성은 서로 타격하는 포즈를 취하면서 기쁨과 고통을 번갈아 시사하고 있다. 레온 골럽은 자신의 이력에서 가장 강력한 회화 작품들로 두각을 나타냈다. 다른 남자들과 맞서 싸우는 잔인하고 공격적인 남자들을 묘사한 '용병Mercenary' 연작을 통해 그는 비로소 국제적으로 인정받게 되었다.(도513)

사려 깊은 선동가 데이비드 살리는 영화 몽타주에서 영감을 받아 새로운 유형의 공간을 제시하는 회화를 창조했다.(도514, 도515) 살리의 작품들은 분절된 공간들, 다양한 양식, 의외의 이미지의 결합 등으로 많은 평자에 의해 포스트모던 회화의 전형적인 사례로 꼽혔다. 살리는 미술과 디자인에서 포르노에 이르기까지 방대한 출처로부터 단편적인 이미지들을 조금씩 따다가 우울하고 내성적인 그림에 결합하고 중첩시켰다. 이렇게 인용된 것들과 양식들의 분위기는, 비록 표현 자체가 감정적으로 절제되었다 해도 시각적인 흥분을 야기한다.

일부에서는 살리가 마음대로 이미지들을 긁어모아 사용할 권리가 있는지 의문을 던졌다. 만화가 마이크 코크릴과 저지 휴스는 자신들의 작품인 〈리하비 오스월드Lee Harvey Oswald〉의 드로잉들을 살리가 〈독일을 방문한 이유가 무엇입니까?〉라는 회화에 무단 사용한 것에 대한 저작권 침해 소송을 제기했다. 결국 송사는 법정 밖에서 해결되었지만 이미지의 전유appropriation가 미술 제작의 중심 전략이 되면서 저작권 이슈는 1980년대에 표면화되었다. 살리, 리처드 프린스, 제프 쿤스를 비롯한 여러 작가는 '빌려 온borrowed' 이미지들을 사용할 때 소유권, 공공재산,* '정당한 사용'에 관한 법적 한계를 사전에 신중하게 검토해야 했다.

다른 미술가들은 우연히 발견한 형상이나 부분을 떼어내서 조립한 형상

512
로버트 롱고
무제 *Untitled*
1981
종이에 목탄, 연필, 실크스크린, 잉크, 템페라
152.4×243.8cm
B.Z./마이클 슈워츠 컬렉션

513
레온 골럽
백인 분대 I *White Squad I*
1982
캔버스에 합성 폴리머
304.8×533.4cm
휘트니미술관, 뉴욕

●
The Public Domain
특허권이나 저작권 등의 권리가 소멸되어 누구나 자유로이 사용할 수 있는 상태가 된 공공재산을 말한다.

514
데이비드 살리
독일을 방문한 이유가 무엇입니까?
*What is the Reason for
Your Visit to Germany*
1984
나무에 납, 캔버스에 유채
243.8×486.4cm
루트비히 포럼, 독일

515
데이비드 살리
B.A.M.F.V.
1983
시멘트 요소와 새틴, 캔버스에 유채
256.5×368.3cm
바버라 슈워츠 컬렉션

들을 상당히 변화시켜 작품에 활용했다. 오랫동안 자기 작품에 스스럼없이 인용물들을 사용해 온 재스퍼 존스의 경우 자신의 초기 작품 이미지뿐만 아니라 바넷 뉴먼의 작품, 그의 화상인 레오 카스텔리의 사진, 마티아스 그뤼네발트의 16세기 〈이젠하임 제단화Isenheim Altarpiece〉 같은 걸작에서 더욱 애매하게 부분을 따서 통합하는 작업을 시작했다.(도516) 평소 습관대로 발견된 이미지들을 사용해 작업하던 앤디 워홀 역시 1980년대에는 카무플라주camouflage 패턴과 로르샤흐Rorschach 얼룩을 활용한 실크스크린을 통해 추상 작품들을 만들었다.(도517)

　　로스 블레크너는 퇴화된 옵아트Op Art, 즉 색채와 패턴을 접합시킨 시각적 효과를 시도하다 단명했던 1960년대의 경향을 감각적인 회화 버전으로 바꿔 매혹적인 시각 효과를 냈다.(도518) 1981년 전시된 블레크너의 시각적 추상화들은 필립 타피와 피터 핼리를 비롯한 젊은 미술가들에게 영향을 미쳤다. 블레크너는 동시에 에이즈로 잃은 친구들을 추모하는 매우 음울하면서 낭만적인 그림도 그렸다.(도519) 독일 미술가 게르하르트 리히터처럼 두 가지의 모순적인 회화 양식을 지속했던 것이다.

　　필립 타피는 엘즈워스 켈리를 비롯해 옵아트 미술가인 브리짓 라일리와 마이런 스타우트의 작품에서 형태를 차용한 뒤 고안한 형태들을 미려하게 혼합해 매혹적인 콜라주 화면을 선보였다.(도520) 라리 피트먼은 데칼코마니아decalcomania, 스텐실stencils, 기호들을 독특하게 융합시켜 이른바 '고급' 취향의 한계를 밀어붙였고, 이를 통해 타락하고 저속한 것으로 여겨지며 의혹의 눈초리를 받던 이미지들을 복권시켰다.(도521)

　　샬리, 블레크너, 타피, 피트먼이 그러했던 것처럼, 발견된 이미지들로 추상 회화를 구성할 수 있다는 생각은 1980년대에 걸쳐 많은 화가의 마음을 사로잡았다.(도522) 캐롤 던햄은 합판 받침대의 나뭇결에서 이미지들을 모았고,(도523) 테리 윈터스는 자연과학 도식들, 건축 모형들, 유기적 형태 등으로 작업을 시작했다.(도524) 크리스토퍼 울은 추상적으로 패턴화시킨 올 오버 작품을 만들 때 시장에서 살 수 있는 스텐실과 롤러 벽지를 이용했다.(도525) 추상 회화의 지속적 생존력에 대한 이 미술가들의 집단적 믿음은 윌렘 드

516
재스퍼 존스
주마등같이 빨리 스쳐가는 생각들
Racing Thoughts
1983
캔버스에 엔코스틱과 콜라주
121.9×190.8cm
휘트니미술관, 뉴욕

517
앤디 워홀
로르샤흐 *Rorschach*
1984
캔버스에 합성 폴리머 물감
304.8×243.8cm
앤디 워홀 재단

　　　　　　　　　　　　20세기 미국 미술

518
로스 블레크너
물건의 배열
The Arrangement of Things
1982, 1985
캔버스에 유채
243.8×411.5cm
보스턴미술관

519
로스 블레크너
문 *The Gate*
1985
리넨에 유채
121.9×101.6cm
B.Z./마이클 슈워츠 컬렉션

520
필립 타피
회전 열정
Passionale Per Circulum Anni
1993-94
캔버스에 혼합 매체
348.6×294.6cm
휘트니미술관, 뉴욕

521
라리 피트먼
미국 *An American Place*
1986
패널에 유채와 아크릴릭
203.2×416.6cm
로스앤젤레스 현대미술관

522
리처드 디븐콘
오션 파크 125번
Ocean Park #125
1980
캔버스에 유채
254×205.7cm
휘트니미술관, 뉴욕

524
테리 윈터스
좋은 정부
Good Government
1984
리넨에 유채
257.2×346.1cm
휘트니미술관, 뉴욕

523
캐롤 던햄
파인 갭 *Pine Gap*
1985-86
나무 합판에 혼합 매체
195.6×104.1cm
휘트니미술관, 뉴욕

525
크리스토퍼 울
무제 *Untitled*
1990
알루미늄에 알키드 에나멜
274.3×182.9cm
휘트니미술관, 뉴욕

쿠닝과 브라이스 마든이 보여준 황홀경의 곡선 장식 격자들(도526, 도527)부터
앤디 워홀의 패턴 전유물에 이르는 노장 미술가들의 신선한 작품들로 인해
더욱 공고해졌다. 조각가들 역시 발견된 이미지나 사물들을 이용한 새로운
추상 형식을 탐구했다. 풍경뿐만 아니라 가구나 연장, 혹은 기타 사람이 만
든 물건은 암시하는 마틴 퓨리어와 로버트 테리엔의 감각적인 미니멀리즘
조각품들,(도528) 자연적 형태와 기계 형태를 결합한 존 뉴먼의 공상과학적
혼성물, 멜 켄드릭이 조각한 나무 토템들 모두가 80년대 조각에서 되살아난
생기론生氣論을 입증하고 있다.

　다른 미술가들은 문화적 기호로 기능하던 추상적 오브제들을 만들었다.

526
윌렘 드 쿠닝
무제VII *Untitled VII*
1983
캔버스에 유채
203.2×177.8cm
휘트니미술관, 뉴욕

527
브라이스 마든
4(뼈) *4(Bone)*
1987-88
리넨에 유채
213.3×152.4cm
헬렌 마든 컬렉션

528
마틴 퓨리어
머스 *Mus*
1984
목재와 철망
길이 111.8cm, 지름 66cm
마거리트와 로버트 K. 호프만 컬렉션

529
피터 핼리
회전하는 회로와 두 개의 전지
Two Cells with Circulating Conduit
1985
캔버스에 데이글로, 아크릴릭,
롤라텍스
160×276.9cm
마이클 H. 슈워츠 컬렉션

20세기 미국 미술

단순한 정사각형이나 직사각형으로 이뤄진 피터 핼리의 기하학적 표현 양식들은 전지와 회로를 의미하면서 새로운 테크놀로지 세상을 위한 건축적 회로 설계도를 암시한다.(도529) 1981년에 시작된 알란 매컬럼의 〈대용물Surrogates〉은 하이드로컬hydrocal을 이용해 수작업으로 만든 오브제들로, 백색 매트로 둘러싸고 검정 테를 두른 검정 색면들은 작은 미니멀리스트 회화처럼 보인다.(도530) 비록 손으로 만들었음에도 이들은 대량생산된 물건을 상기시키며, 실제로 매컬럼은 이들 〈대용물〉을 수백 개 만든 뒤 스무 개나 마흔 개 단위로 크게 묶은 그룹으로 설치했다. 상품으로서의 미술에 관한 이 같은 추상의 뿌리는 팝아트와 개념 미술에 두고 있으며, 이전에 리처드 아트슈웨거가 포마이카 인조목의 나뭇결로 나무 그림을 표상하면서 추상 회화를 흉내 낸 것과도 그리 멀지 않다.

이런 오브제가 가진 소리 없는 병적 상태와 초현실적 성격은 '상품commodity으로서의 미술'과 '제품product으로서의 자아'라는 개념을 위해 실제 소비상품들을 상징적 대용물로 사용한 제프 쿤스에 의해 극사실적인 차원으로 연장되었다. 플렉시글라스 상자에 들어 있는 진공청소기, 어항 속에 둥둥 떠

있는 농구공, 부풀어 오르는 장난감으로 주조한 스테인리스 스틸 토끼 등은 생명이 쥐어 짜내진 자연 그대로의 오브제들이다.(도531, 도532) 쿤스는 팝 아트 작가들처럼 소비상품들을 선택해 크기와 재료를 바꾸는 방식으로 변형했다. 그는 이렇게 탈기능화시키는 방법으로 이것들을 은유적인 가공품으로 바꿔 놓았다. 그의 탁월한 조각 시리즈는 술 소비와 포르노부터 스포츠, 그리고 오락에 이르기까지 광범위한 소비 습관들에 관여한다. 상품으로서의 미술 오브제라는 자의식적 지각은 주문 제작한 경주용 자동차처럼 상표로 채워져 있고, 정교하게 만든 기계 같은 형태에, 눈에 확 띄는 곳에 적힌 미술가의 서명 두 개가 자화상의 대용물이라는 것을 암시하는 애슐리 비커튼의 〈예술(로고 구성 2번)〉(도533)에서도 읽을 수 있다.

미술시장의 팽창

이 시기는 미술이 '빅 비즈니스'가 된 때이기도 하다. 1980년 재스퍼 존스의 〈3개의 성조기〉가 휘트니미술관에 백만 달러에 팔리자 생존 미술가의 작품들이 새로운 가격대로 올라섰다. 판돈이 갑자기 뛰어오르자 미술가들은 작품 마케팅에 적극적인 관심을 기울이기 시작했다. 1970년대의 많은 작가가 생각한 것처럼 작품을 파는 것이 자신을 팔아넘기는 것 같다고 느끼는 작가는 이제 없었다. 실제로 80년대 미술가들은 아직 제작되지도 않은 작품을 기다리는 대기자 명단을 갖는 일이 흔했다. 모두가 경제 붐에서 이득을 보고 있었다. 화상과 수집가들은 시장 가격을 관리하고 통제했다. 평론가들은 화랑들이 보증한 도록에 평문을 쓰기 위해 고용되었고, 미술 상담사들은 초심자들에게 어떤 작품을 사야 하며 어떤 작품이 가치가 오를 것인지 제시했다(그 과정에서 구매 가격의 일정 부분을 챙겼다). 큐레이터와 평론가들은 프리랜서로 전향해 누구나 자금만 대면 전시를 기획해주었다.
신예 미술가들의 대담한 행보와 공명하던 신세대 컬렉터들도 등장했다. 찰스 사치, 일라이 브로드, 더글러스 크레이머는 소장품을 보관하기 위해

20세기 미국 미술

531
제프 쿤스
완전한 평형 수조의 공
One Ball Total Equilibrium Tank
'스폴딩 닥터 J. 실버
(Spalding Dr. J. Silver)' 연작 중.
1985
유리, 철, 염화나트륨 시약, 증류수,
농구공
164.5×78.1×33.7cm
다키스 조아누 컬렉션, 아테네

532
제프 쿤스
토끼 *Rabbit*
1986
스테인리스 스틸
104.1×48.2×30.5cm
일라이와 에디트 L. 브로드 컬렉션

533
애슐리 비커튼
예술(로고 구성 2번)
Le Art(Composition with Logos, #2)
1987
혼합 매체
87.6×182.3×38.1cm
개인 소장

각자 사설 미술관을 설립했다. 공공 미술관들 역시 미국 전역에 현대 미술을 위한 신축 건물과 전시 공간을 확보하기 위해 엄청난 속도로 확장했다. 미술품은 멋있고 수익성이 있을 뿐 아니라 실체적인 상품으로 간주되었으며 많은 은행이 미술품을 담보물로 받아주기 시작했다. 작품은 경이적인 가격에 팔려나갔고, 경매장 입찰은 광적인 도취감에 사로잡혔다. 드 쿠닝의 〈상호교환Interchange〉(1955)이 1989년 경매에서 2,070만 달러에 개인 수집가에게 낙찰되면서 생존 작가에 대한 기록을 경신했다.

일명 '빅 보이스Big Boys'라 불리던 신표현주의 화가들이 80년대에 가장 많은 판매 실적을 올리면서 이내 '아트 스타'가 되었다. 그들은 다른 유명 인사, 실업계의 거물들과 교류하면서 미술계뿐만 아니라 정·재계와 명성의 세계를 힘들이지 않고 넘나들었다. 미술계의 할리우드화는 이미 앤디 워홀에 의해 창안되었고, 그의 사업가적 수완과 스타 제조 능력은 자수성가한 신세대 아트 스타들을 매료시켰다. 이 무대의 제왕이었던 워홀은 해링, (공동 작업을 했던) 바스키아, 슈나벨 등 젊은 미술가들과 우애를 다지며 교분을 쌓았다.(도534) 특히 슈나벨에게 있어서 워홀은 예술가의 역할 모델이자 이상적인 아버지상이기도 했다.

'탐욕의 시대' 대부분은 돈이 곧 성공을 의미했다. 이 시기는 블록버스터 영화(이런 흐름은 이미 1975년 〈죠스〉에서 시작되었지만 〈레이더스Raiders of the Lost Ark〉(1981) 같은 액션 모험 영화들이 블록버스터라는 현상을 새로이 주도했다)와 1978년 메트로폴리탄미술관의 '투탕카멘의 보

534
휘트니 비엔날레에서 키스 해링,
앤디 워홀, 장 미셸 바스키아.
1985
사진—폴라 코트

물Treasures of Tutankhamen' 전으로 시작된 블록버스터 전시회의 시대이기도 했다. 백만 명이 넘는 관객을 불러 모은 이 전시는 앞으로 벌어질 현상들을 예견하면서, 입장료 수입에 대한 새로운 기대감을 불러일으켰다. 이에 대해 작가 조지 트로우는 "사랑받아야 히트한다. 히트는 사랑받음의 징표다."라고 말했다.[143] 마이클 잭슨의 앨범 〈스릴러Thriller〉는 1983년 인기곡 차트의 1위를 장식했고,(도535) '머티리얼 걸Material Girl' 마돈나는 1984년 주요 팝스타로 떠올랐다.(도536) 카메라를 위해 제조된 이미지의 여왕이라 할 수 있는 마돈나는 영원히 변화하는 욕망을 반영하는 페르소나를 창조했다. 여흥 산업과 미술계의 깊어 가는 애정 관계를 생각해 볼 때 살리, 슈나벨, 롱고 등 몇몇 1980년대 화가들이 90년대 들어 할리우드 영화감독으로 나선 것은 그리 놀라운 일이 아니다.

535
마이클 잭슨
'배드(Bad)' 순회공연.
1989

536
마돈나
'금발의 야망(Blonde
Ambition)' 순회공연.
1990

뉴 할리우드—위험한 도박 사업

1980년 로널드 레이건이 대통령으로 당선되었고, 이타심을 지닌 공상적 사회개혁가들에 대적해 권위주의적인 악의 힘이 승리를 거둔다는 내용을 다룬 영화 <스타워즈 에피소드 5:제국의 역습Star Wars Episode Ⅴ: The Empire Strikes Back>(어빈 커쉬너)은 그해 최고의 수익을 올렸다. 이 두 사건은 기업과 문화 침략자 시대의 막을 열었다.

이듬해인 1981년에는 수익을 낸 영화는 반드시 좋을 것이라는 논리를 펼친 텔레비전 쇼 <엔터테인먼트 투나잇Entertainment Tonight>이 시작되었다. 곧이어 대중가요에 영상을 얹어 뮤직비디오를 만든 MTV가 나왔다. MTV의 번개 같은 속도로 진행되는 편집, 관능적 이미지, 분절된 서사 구조는 <플래시댄스Flashdance>(1983, 에이드리언 라인)와 <탑건Top Gun>(1986, 토니 스콧) 같은 영화에 큰 영향을 미쳤다.

베트남전과 워터게이트에 의해, 그리고 두 자릿수의 물가 상승에 어떻게 대처할 것인지에 의해 오랫동안 양극화된 국가에서 사회·정치적 여론은 한마디로 정의하기 어렵다. 1980년대 대부분의 할리우드 영화들이 동의할 수 있던 유일한 것은 <월 스트리트Wall Street>(1987, 올리버 스톤)에서 마이클 더글러스가 맡은 배역이 던진 "탐욕이란 좋은 거야Greed is good."라는 말이었다.

돈에 관한 영화들이 돈을 만들었다. <위험한 청춘Risky Business>(1983, 폴 브리크먼)에서 톰 크루즈는 포주 노릇을 해 재산을 모은 십 대 사업가로 출연했다. <월 스트리트>는 탐욕의 복음을 전파하며, 젊은 후계자(찰리 쉰)를 발견하는 교활한 금융업자(마이클 더글러스)의 흥망을 다뤘다. 70년대 영화가 연장자들에 의해 젊은이들이 부패하는 내용이었다면, 80년대 영화의 젊은이들은 팔려가기만을 기다리지도 않았다. <새로운 탄생Big Chill>(1983, 로렌스 캐스단)에서는 60년대에는 이상주의자였다가 80년대에 자본주의자로 변한 남성들의 재회를 축하하고 있다.

액션 모험극 <인디아나 존스Indiana Jones>와 <람보Rambo> 시리즈는 이전 시기의 자신감 상실을 무력화시키려는 듯이 자신 있게 생가죽 채찍을 때리는 해리슨 포드와 우지 기관단총을 휴대한 실베스터 스탤론에 의해 구현된 무적 영웅들을 선보였다. <레이더스>(1981, 스티븐 스필버그 감독, 조지 루카스 제작)로 시작된 <인디아나 존스> 시리즈는 제2차 세계대전 전야를 배경으로 하며, <퍼스트 블러드First Blood>(1982, 테드 코체프)로 시작된 <람보> 시리즈는 베트남전 이후를 배경으로 하지만, 둘 다 냉전의 마지막 전투를 치르고 있는 국가에게 전쟁의 스펙터클을 제공했다.

이 같은 환상적인 남자 영웅 주인공들 다음에는 현실적인 여주인공들이 있었다. <광

부의 딸Coal Miner's Daughter>(1980, 마이클 앱티드)에서 컨트리 음악의 카나리아였던 로레타 린으로 분한 시시 스페이섹, <스위트 드림Sweet Dreams>(1985, 카렐 라이즈)에서 팻시 클라인으로 분한 제시카 랭, <정글 속의 고릴라Gorillas in the Mist>(1988, 마이클 앱티드)에서 영장류 동물학자 다이앤 포시로 분한 시고니 위버, <실크우드Silkwood>(1983, 마이크 니콜스)에서 핵무기 내부 밀고자 캐런 실크우드로 분했으며 <아웃 오브 아프리카Out of Africa>(1985, 시드니 폴락)에서는 소설가 이작 디네센으로 분한 메릴 스트립이 있었다. <에이리언Aliens>(1986, 제임스 캐머런)의 위버와 <터미네이터The Terminator>(1984, 제임스 캐머런)의 린다 해밀턴(둘 다 게일 앤 허드가 제작했다)은 대리모로서 혹은 자신이 직접 낳고자 자식을 구하기 위해 싸우는 한 여성에 관한 최초의 영화들을 통해 근육질의 힘을 과시했다. 동시에 아널드 슈워제네거가 맡은 사이보그 킬러인 터미네이터는 그 시대 남성의 강한 지배 의식, 근육질과 기계에 대한 집착을 구현했다.

강력한 남성 호르몬과 여성 호르몬이 넘치는 상황에 대한 해독제는 여성이 남성으로 행세하며 남성의 특권을 누리고, 반대로 남성이 여성의 특권을 누리는 성전환을 소재로 한 희극 트리오였다. <투씨Tootsie>(1982, 시드니 폴락) <빅터 빅토리아Victor/Victoria>(1982, 블레이크 에드워즈)와 <엔틀Yentl>(1983, 바브라 스트라이샌드)의 재미는 더스틴 호프만, 줄리 앤드루스, 스트라이샌드가 자신과 다른 성별을 가진 사람이 어떻게 살아가는지를 탐구하는 데 있었다.

이 시기를 정의하는 영화인 <E.T>(도537)는 돈과 성공 외에 무엇이 감정의 공허함을

537
스티븐 스필버그 감독
<E.T> 중 헨리 토머스
1982

채울 수 있을지 암시하는 거의 유일한 영화다. 부모의 이혼으로 방황하던 교외의 어린아이들을 다룬 영감이 넘치는 스필버그의 이 영화에서는, 다른 행성에서 온 쭈글쭈글한 피조물로 인해 가족 구성원이 자신들보다 더 큰 어떤 것에 말려들면서 파탄 났던 가정이 재결합된다. PPL*과 관련 상품 끼워 팔기 같은 마케팅 전략을 활용한 <E.T>는 하나의 대단한 상업적 성공이자 대중문화적 현상이었다. 영화 시장의 중심이 기본적으로 젊은 남성 관객이라고 잘못 파악했던 많은 스튜디오는 청소년들을 겨냥한 영화를 만들기 시작했다. 그러나 실제로 관객층이 꽤 넓었던 <E.T>만이 광범위하게 어필했다.

1960년대 이전 영화들은 가능한 한 폭넓은 관객층을 염두에 두었다. 80년대에 이르자 희귀한 영화, 가령 연방요원 엘리엇 네스(케빈 코스트너)가 금주법 실시 기간 동안 시카고에서 알 카포네(로버트 드 니로) 같은 갱단들을 소탕한 방법을 낭만적으로 그린 <언터처블The Untouchables>(1987, 브라이언 드 팔마)만이 크게 어필했다. 스튜디오의 마케팅 부서는 하나의 관람객 집단을 목표로 한정된 지역에 영화를 상영하는 '분할과 지배divide-and-conquer' 기술을 숙달했다. 남부 흑인 여성(우피 골드버그)의 40년 삶의 궤적을 훑은 <컬러 퍼플The Color Purple>(1985, 스티븐 스필버그) 같은 영화는 아프리카미국인을 겨냥했다. <리치몬드 연애 소동Fast Times at Ridgemont High>(1982, 에이미 해커링), 마돈나가 주연을 맡은 <수잔을 찾아서Desperately Seeking Susan>(1985, 수전 세이들먼), 몰리 링월드가 주연을 맡은 존 휴스의 시리즈 <아직은 사랑을 몰라요Sixteen Candles> <조찬클럽The Breakfast Club> <핑크빛 연인Pretty in Pink> 같은 코미디들은 모두 십 대 시장에 초점을 맞췄다. 베트남전에 대한 한 보병의 관점을 다룬 <플래툰Platoon>(1986, 올리버 스톤)은 젊은이들과 중년 남성들을 겨냥했다. 관객을 잘라 분리하는 공략이 일반화되면서 시장 전문가들은 아메리칸 파이를 더욱 세밀하게 분할했다.

1989년 조지 H. W. 부시가 대통령으로 취임했고, 반제도권인 악(잭 니콜슨)의 세력을 늘 경계하며 사회 개량의 신념을 지닌 부호(마이클 키튼)의 승리를 다룬 영화 <배트맨Batman>(팀 버튼)은 그해 최고의 흥행 실적을 올렸다. 그러나 <배트맨>의 승리에는 갈등 요소가 따랐다. 할리우드 영화에서 선과 악의 구분이 종종 희미해져 악당들 가운데서 영웅을 구별해내기가 점점 어려워진 것이다.

캐리 리키

●
Product Placement
영화나 드라마 속에 특정 상품을 소도구로 이용해 간접광고 효과를 노리는 마케팅 기법. 브랜드 이름이 보이는 상품뿐만 아니라, 협찬 업체의 이미지나 명칭, 특정 장소 등을 노출하는 것도 포함된다. 할리우드 영화에서 1970년대부터 시작되어 보편화되었다.

표현의 자유와 문화 전쟁

레이건 집권기의 경제적 번영으로 공화당은 유권자로부터 많은 지지를 얻었다. 1988년 레이건의 임기가 끝나자 부통령이었던 조지 부시는 공화당이 40개 주를 휩쓰는 압도적인 승리로 대통령에 올랐다. 그러나 경제 붐은 오래 지속되지 못했다. 미국 경제의 취약점을 드러낸 첫 번째 조짐이 레이건의 두 번째 임기 말에 이미 나타났다. 1987년 10월 19일('블랙 먼데이Black Monday') 주식 시장이 곤두박질치면서 단 하루 만에 주가가 22.6퍼센트나 급락했다. 시장은 회복되었지만, 이미 미국 경제의 견실성에 대한 경고가 제기되어 있었다. 3년 연속 금리가 상승하면서 대출에 대한 부담이 커지자 국내 생산이 절뚝거리기 시작했고, 이는 부동산 시장의 붕괴로 이어졌다. 소비 지출의 전반적 쇠퇴는 고금리와 결합해서 미국의 경제 침체로 이어졌다. 단기간에 미국 생활의 무절제함을 상징하게 된 많은 것들, 즉 과소비적인 라이프스타일, 지나치게 팽창한 은행과 대출 기관, 부동산 제국들이 시장과 동반 추락했다. 1980년대 말에 이르자 미술시장 역시 무너졌다. 국가 소진이라는 악화된 사례를 접하며 가치를 재평가받아야 할 필요성이 대두된 가운데 80년대가 마감되었다.

게다가 1980년대에 모든 사람이 부와 안락과 명성을 누린 것도 아니었다. 빈곤, 무주택, 에이즈, 인종 차별과 싸워 온 사람들 사이에 숨죽이고 있던 절망과 억제된 적개심이 분노로 변했다. 1982년에 정체가 밝혀져 에이즈라는 이름이 붙은 전염병은 80년대의 또 다른 이면을 가장 생생하게 나타냈다.

미술계는 에이즈로 초토화되었다. 스콧 버튼, 키스 해링, 데이비드 워나로위츠를 포함한 많은 미술 전문가와 작가들이 사라졌다. 레이건 집권기 대부

분 보수 우익 단체들은 에이즈의 원인을 비도덕적인 성행위나 약물 중독 탓으로 돌렸고, 정부는 연구와 치료, 교육 프로그램을 가동하는 데 마냥 시간을 끌었다. 액트 업과 그랜 퓨리 같은 게이 행동주의 그룹들은 항거의 목소리를 점차 높여 갔다. 미술계는 처음으로 단합하여 에이즈 연구를 위해 백만 달러의 기금을 모았고('에이즈에 맞선 미술Art Against Aids'), 위기 상황에 즉각 대응하는 작품을 제작했다. 1992년에 사망한 데이비드 워나로위츠의 작품은 이런 발언 중에서 가장 강력한 것이었다.(도538, 도539) 이미지와 텍스트로 가득 채워져 정치적 색채를 강하게 띤 회화와 수심에 찬 포토몽타주 작품들에 무력감과 취약감을 이입시켰고, 유기적인 것과 기계적인 것, 인간과 자연 사이의 적대감을 표현했다. 그는 게이 성행위와 체제화된 동성애 혐오에 의해 주변화되고, 심한 경우 악마처럼 취급받는 것에 대한 자신의 분노를 솔직하게 표현했으며 글로도 묘사했다.(도540)

신보수주의자들에게 에이즈 위기는 한때 공산주의가 그랬던 것처럼, 미국의 도덕적 체계에 대한 위협이었다. 베를린의 동부와 서부, 나아가 동독과 서독을 상징적으로 분리하던 장벽이 1989년에 무너지면서 냉전과 공산주의의 위협이 최후를 장식했다. 미국이 점점 늘어가는 경제 문제와 사회 불안에 직면하자 새로운 희생양을 찾고 있던 극우파는 진보적인 문화에서 그것을 발견했다. 이런 분위기 속에서 도덕적 다수의 표준을 모독하는 모든 미술은 '포르노적' 혹은 '외설적'이라고 간주되었다. 포르노와 외설성은 새로운 국가적 고민거리로서 공산주의를 대체했다. 10년 뒤 빌 클린턴 대통령의 탄핵 심리로 절정에 이른 성적 매카시즘Sexual McCarthyism의 시대가 도래한 것이다.

538
데이비드 워나로위츠
무제 Untitled
1992
젤라틴 실버 프린트와 스크린 프린트
97.2×65.7cm
휘트니미술관, 뉴욕

539
데이비드 워나로위츠
1초에 7마일 Seven Miles a Second
1988
종이에 혼합 매체
110.5×85.1cm
뉴욕 현대미술관

540
데이비드 워나로위츠
상원의원을 조종하는 변종들
Subspecies Helms Senatorius
1990
실버 다이 블리치 프린트
(시바크롬)
31.1×48.3cm
작가 재단 소장

에이즈—미술의 연대, 연대의 미술

1980년대 초를 필두로 에이즈는 충격적인 야만성으로 미국 미술계를 공격했다. 많은 재능 있는 미술가들이 그들의 전성기에 혹은 거기에 이르기도 전에 스러져 갔다. 스콧 버튼, 아널드 펀, 제너럴 아이디어General Idea의 멤버들인 펠릭스 파르츠와 요르헤 존탈, 펠릭스 곤잘레스 토레스, 토니 그린, 키스 해링, 피터 후자, 에이드리언 켈라드, 로버트 메이플소프(도541), 니콜라스 무파레지, 로드 로즈, 휴 스티어스, 폴 테크, 데이비드 워나로위츠가 여기에 포함된다. 1980년대 후반과 90년대 초반 가장 효과적이며 주목받을 만한 대다수의 미술 작품들이 슬픔, 분노와 회상에 에이즈의 망령을 끌어들이고 있다는 사실은 당연한 결과다.

에이즈에 관한 미술은 밤 뉴스와 아침 신문에서 에이즈 환자를 왜곡된 이미지로 다룬 것에 대한 격렬한 반발로 촉발되었다. 에이즈는 1981년에 발견되었고, 전염병으로 판정된 후 처음 몇 년 동안 언론 매체는 에이즈에 대한 소개를 독점하면서 에이즈 '희생자들'과 '보균자들'의 수척한 이미지만을 제공했다. 이런 유형의 포토저널리즘에 대한 미술가들의 최초의 반응은 에이즈로 죽어가는 사람들만이 아니라 오히려 이 병에 걸린 채 사는 사람들에 대한 더욱 균형 있는 시각의 그림을 창조하려고 했던 사진작가들의 작품으로 나타났다. 이러한 노력 가운데 가장 잘 알려진 것이 인물 사진 작가 니콜라스 닉슨의 작품이다. 죽음 앞에서의 용기와 절망을 함께 드러낸 연속 이미지들은 1988년 뉴욕 현대미술관에 전시되었다.

에이즈에 관한 회화로서 최초로 전시된 것은 로스 블레크너가 에이즈 관련 총 사망자를 숫자로 나타낸 것이다. 그는 냉혹한 통계 자료를 캔버스에 올린 1985년 전시를 어스레한 빛과 유골 단지들의 매력적으로 아름답고 우울한 이미지들로 이어갔다. 블레크너의 추모 이미지들은 에이즈에 대한 감정적인 반응들을 다양한 표현으로 탐색했던 미술가 수십 명의 작품이 널리 전시되면서 보완되었다. 그 가운데 가장 유명한 작품을 몇 개만 꼽아 보면, 펠릭스 곤잘레스 토레스의 개념적인 텍스트들과 광고판들,(도542) 키스 해링이 열정 넘치게 그린 안전한 섹스 메시지들, 듀앤 마이클스가 찍은 꽃에 둘러싸인 잘생긴 남자들을 시적으로 포착한 연속사진들, 에이즈에 걸린 친구들을 친밀한 사진 기록으로 담은 낸 골딘의 작품들, 정치 체제에 맞서 그린 데이비드 워나로위츠의 통렬한 문장들, 데라오카 마사미가 일본 우키요에 판화 양식으로 그린 콘돔을 휘두르는 게이샤의 이미지들이 있다.

가장 영향력 있는 에이즈 미술 가운데는 집단 창작된 공공 미술품이 있지만, 화랑이

541
로버트 메이플소프
자화상 *Self-Portrait*
1988
젤라틴 실버 프린트
61×50.8cm
체이스 맨해튼 은행, 뉴욕

나 미술관에서는 거의 취급되지 않았다. 에이즈 전염병의 아이콘 혹은 상징들은 놀랍게
도 텔레비전 영화들, 보도 사진들 또는 감상적인 팝송들에서가 아니라 지역공동체 미술
품인 <네임즈 프로젝트 퀼트NAMES Project Quilt>나, '침묵=죽음Silence=Death' 집단과 '에이
즈 미술가 간부회의(약칭 비주얼 에이즈)'가 각기 고안한 상징 로고인 <침묵=죽음>(도543)
과 <빨간 리본>(도544)에서 볼 수 있다. '침묵=죽음' 집단의 일부 멤버는 그랜 퓨리 집단
의 핵심이 되었다. 뉴욕에서 조직된 '비주얼 에이즈'는 1989년 에이즈 위험에 대한 대응

542
펠릭스 곤잘레스 토레스
무제 *Untitled*
1991
뉴욕 광고판
가변적 크기
베르너와 일레인 단하이서 컬렉션

543
액트 업(그랜 퓨리)
네온사인(침묵=죽음)
Neon Sign(Silence=Death)
1987
121.9×200.7cm
뉴욕 뉴 뮤지엄

544
비주얼 에이즈
빨간 리본 *The Red Ribbon*
1991

20세기 미국 미술

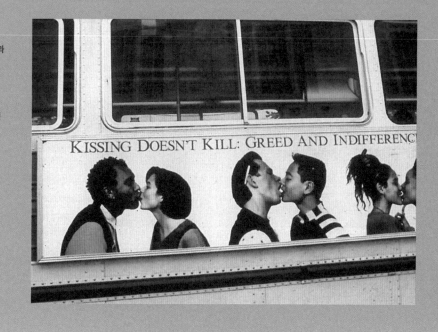

545
그랜 퓨리
키스는 죽이지 않는다:탐욕과
무관심이 죽인다
Kissing Doesn't Kill: Greed
and Indifference Do
1989
3개의 패널 위에 실크스크린
76.2×365.8cm

책으로서 해마다 하루 동안 애도를 표하는 '미술 없는 날Day Without Art'을 창시했다.

원래 행동주의 그룹 액트 업의 선전지부로 운영되었던 그랜 퓨리는 거리나 화랑에 작품을 전시했다. 이 그룹은 연방 질병대책센터에서 매일 발표하는 충격적인 통계 수치를 미술, 광고, 교육 방식들과 결합한 생생한 거리 작품들을 통해 시각적 형태로 표현했다. 한 판화는 뉴욕에서 태어나는 61명의 신생아 가운데 한 명꼴로 에이즈를 유발하는 HIV 바이러스 양성이라는 놀라운 뉴스를 제공했고, 다른 판화는 "콘돔 아니면 참으세요Use Condoms or Beat It."라며 남성들을 재치 있게 구워삶았다. 베네통 광고에서 영감을 얻어 "키스는 죽이지 않는다:탐욕과 무관심이 죽인다"(도545)라는 캡션 아래 키스하는 서로 다른 인종, 동성, 남녀 커플들의 이미지를 시카고 시내버스 양쪽에 '전시'했을 때는 이에 자극받은 어느 시의원이 이를 '동성애를 선동하는' 광고라고 외치기도 했다. HIV 바이러스에 접촉된 모든 것과 마찬가지로 그것이 낳은 미술 역시 이렇듯 빈번하게 논란을 일으키며 종종 정치적 문제로 비화되었다.

로버트 애킨스

1989년 일련의 악의에 찬 공격이 미술가, 문화 기관, 예술진흥기금 등에 개시되면서 뜨거운 공공적, 정치적 쟁점을 불러일으켰다. 문화계는 모든 언론 매체를 통해 많은 사람이 상상하지 못할 정도의 강한 공격을 받았다. 표현의 자유를 보장하는 기본권에 관한 미 헌법 수정조항 제1조는 실상 허약하기 짝이 없어, 지속적인 방어와 경계가 필요하다는 사실을 인식하는 것은 충격이자 엄연한 현실이었다.

보수파의 문화에 대한 반동의 경고 신호는 1980년 레이건이 예술진흥기금을 폐지하거나 적어도 예산을 대폭 삭감하려고 했을 때 이미 나타났다. 게다가 정부 자금을 지원받는 미술에 대한 일반 대중의 태도도 맨해튼 남쪽 페더럴플라자 26번지에 설치하기 위해 1979년 총무청GSA이 제작을 의뢰한 리처드 세라의 장소 특징적인site-specific 상설 조각 〈기울어진 호〉(도546)를 둘러싸고 불거진 유명한 논쟁으로 양상을 달리하기 시작했다. 비록 예술진흥기금이 지명한 전문가 패널이 이 작품을 선정했고, 1981년 설치되기 전 2년 동안 총무청의 철저한 평가를 거쳤지만 〈기울어진 호〉는 세워지자마자 적대감을 불러일으켰다. 주변 건물에서 근무하는 대다수의 연방 공무원들에게 휘어 기울어진 형상으로 옥외 광장을 반으로 가르는 육중한 코텐 강판 작품은 움직임의 자유와 열린 시각을 방해하고 흉하고 위협적인 데다 녹까지 슨 눈꼴사납고 비열한 장애물일 뿐이었다. 이들은 높이 3.65미터, 길이 36.5미터가량의 호를 '철의 장막'이나 '강철 벽'이라고 불렀다. 그러나 미술 공동체 대부분은 미학적 견지에서 〈기울어진 호〉를 칭찬하고 열정적으로 변호하면서, 도전적인 작품의 경우 대개 그 예술적 언어를 일반 대중이 이해하고 인정하는 데 시간이 걸린다는 점을 지적했다.

미술계와 대중의 간극을 좁히려는 노력을 내켜 하지 않은 데다 대중의 신랄한 비판의 표적이 되는 것을 두려워한 총무청은 작품 '이전'을 고려했다. 1985년 총무청이 주재한, 따라서 공정하다고 볼 수 없는 공청회에서 양측의 충분한 주장과 증언이 있고 나서 〈기울어진 호〉의 이전이 결정되었다. 세라는 이 작품이 특정 장소를 위한 영구적인 작품으로 의뢰받은 것이기 때문에 작품 이전은 파괴나 다름없다고 주장했다. 애초 의도된 맥락에서 벗어

546
리처드 세라
기울어진 호 Tilted Arc
1981(더 이상 존재하지 않음)
코텐 강판
365.8×3657.6×6.4cm
페더럴플라자, 뉴욕

나게 된다면 조각은 예술 작품으로서의 완전성을 모조리 상실하게 된다는 것이다.

결국 여론과 총무청이 승리했다. 그러나 〈기울어진 호〉를 옮기기로 한 결정은 미술에 대한 정부 검열이라는 위험한 선례를 남겼고, 미술계의 직업적 위상에 대한 적법성이 도전받는 계기가 되었다. 동시에 아주 중요한 질문도 제기했다. 공공자금을 예술 작품들에 어떻게 써야 할 것인가? '일반 대중'을 위한 최선이 무엇인지 누가 결정할 것인가? 미술 전문가인가, 여론인가, 아니면 정부 권력인가?

오늘날 워싱턴 D.C. 방문객이 가장 많이 찾는 마야 린의 〈베트남전 참전 용사 기념비〉(도547)에 대해서조차 초기에는 강한 반대 여론이 있었다. 어스워크와 세라의 대결적이며 장소 특정적인 조각들, 특히 〈기울어진 호〉의 영향을 받은 린은 땅속에 쐐기 모양을 박아 넣고 광택 나는 검정 화강암 부벽으로 버티게 한 작품을 만들었다. 쐐기의 낮은 지점까지 내려갔다가 반대쪽으로 되돌아 올라가는 동안 벽에 줄지어 새겨 놓은 전사한 군인들의 이름들을 죽 읽어 가도록 했다. 미국에서 가장 영향력 있는 공공 조각 중 하나인 이 기념비는 하나의 커다랗고 포용적인 묘석이자 공공 공간에서 개인적

547
마야 린
**베트남전 참전 용사 기념비,
워싱턴 D.C.**
*Vietnam Veterans Memorial,
Washington D.C.*
1980-82
화강암
길이 137.3m

20세기 미국 미술

애도를 허용하는 통곡의 벽이다. 그러나 처음 설치되었을 때 일부 베트남전 참전 용사들은 작품 개념이 추상적이라는 것에 반대했다. 그들은 군인의 영웅성이 왜 표현되지 않는지 의아해했다. 그들의 로비 성공으로 프레더릭 하트의 구상 타블로가 린의 작품 가까이에 세워지게 되었다.

항의를 표시한 퇴역 군인들은 용맹한 군인들의 모습을 청동으로 주조한 전쟁 기념비들에 익숙해져 있었다. 따라서 린의 작품에 반대한 원인은 주제보다 反사실적인 형식에 있었다. 한편 〈기울어진 호〉는 추상적인 개념 때문이 아니라 공공 공간을 침해한다는 이유로 거부당했다. 이 두 가지 유형, 즉 양식에 대한 항의와 기능에 대한 항의에 더해 극우파로부터 제기된 내용에 대한 항의가 포함되었다. 1989년 봄 〈기울어진 호〉가 막 해체되고 있을 때 미시시피의 복음 전도사이자 미국가족협회AFA 회장인 도널드 와일드

먼 목사는 한 장의 사진과 운명적으로 마주하게 된다. 와일드먼은 〈그리스도 최후의 유혹The Last Temptation of Christ〉(1988, 마틴 스콜세지) 같은 영화들뿐 아니라 (자신의 기준으로 볼 때) 이의성 있는 TV 프로그램의 스폰서들에게 자금 지원을 철회하지 않으면 시청 거부 운동에 직면하게 될 것이라고 공격한 전력으로 악명 높은 인물이었다. 그는 예술진흥기금의 보조금과 에퀴터블Equitable 생명보험사의 후원으로 기획된 '시각 예술 수상작Awards for the Visual Arts(AVA)' 전시 도록에서 소변에 잠긴 십자가를 묘사한 푸에르토리코 출신 미술가 안드레스 세라노의 사진 〈오줌 예수〉(도548)를 발견했다. 와일드먼은 여기서 빨갱이를 보았고, 세라노와 예술진흥기금, 그리고 다른 '불경한' 미술가들과

이들의 후원자들에 대한 마녀사냥이 행해졌다. 그는 이들을 싸잡아 '타락자degenerate'라고 불렀는데, 이 용어는 독일에서 진보문화를 숙청할 때 나치가 사용한 말이기도 했다. 와일드먼은 에쿼터블 보험사를 상대로 대규모 항의 편지 쓰기 캠페인을 조직했고, 계약자들로부터 수천 건에 이르는 불만이 접수되자 보험사는 결국 10년간 이어 온 시각 예술 수상 프로그램 후원을 철회하기에 이른다. 와일드먼은 국회의 여러 친구, 특히 노스캐롤라이나 공화당 상원의원인 제시 헬름스에게도 이를 알렸다.

비슷한 시기 젊은 아프리카미국인 미술가 드레드 스콧은 시카고 아트 인스티튜트 교내의 설치 작품에서 자신의 작품에 들어서는 관객을 성조기 위로 걷게 한 이유로 공격을 받았다. 일리노이주 정부는 대학 보조금을 삭감했고, 성공하지는 못했지만 조지 부시 대통령은 국기 모독을 국가에 대한 범법 행위로 처벌하는 법률 개정안을 통과시키려 했다.

문화에 대한 적대감의 풍파가 악명 높은 '로버트 메이플소프:완벽한 순간Robert Mapplethorpe: The Perfect Moment' 전을 둘러싼 논쟁만큼 적나라하게 드러난 경우는 없을 것이다. 기법상으로는 고전적이지만 솔직하게 말해 에로틱하고 동성애를 지향한 메이플소프의 사진전(도549)은 필라델피아 소재 펜실베이니아대학교 현대미술연구소에서 기획되어 이곳에서 1988년 12월 열렸고, 이어 시카고 현대미술관에서 순회전을 가졌다. 시카고 다음으로 계획된 곳은 워싱턴 D.C.의 코코란 갤러리였다. 그러나 개막을 불과 며칠 앞두고 워싱턴 분위기가 심상치 않자 화랑 관장인 크리스티나 오를 카홀은 전격적으로 전시를 취소하기로 했다. 그녀의 결정으로 촉발된 정치적 폭풍은 이듬해 신시내티에서 벌어진 최후의 대결에서 절정에 달했다. 신시내티의 현대미술센터 데니스 배리 관장이 메이플소프 전시를 주최했다는 혐의로 기소된 것이다. 와일드먼, 헬름스, 알폰스 다마토 뉴욕 상원의원 등 많은 이들이 부패와 타락이 미국 문화에 침투해 퍼져 있으며, 예술진흥기금이 그러한 '비도덕적인 쓰레기'에 자금을 제공하는 것으로 점잖은 대중을 명백하게 무시했다고 비난하면서 그 근거로 메이플소프의 작품을 들었다.[144] 와일드먼의 미국가족협회 보도 자료에는 메이플소프에 대한 다음과 같은 고발문이

549
로버트 메이플소프
폴리에스테르 정장 차림의 남자
Man in Polyester Suit
1980
젤라틴 실버 프린트
152.4×101.6cm
작가 재단 소장

실려 있다. "올해 초 에이즈로 사망한 동성애자 메이플소프의 사진전에는 국민의 혈세로 자금이 제공된, 동성애 포르노나 다를 바 없는 동성 간의 에로틱한 사진들이 담겨 있다."[145]

와일드먼은 메이플소프가 어린이 성추행자, 아동 포르노 작가, 호모라며 공격 수위를 높였지만, 사실은 동성애와 에이즈 확산에 대한 대중의 공포심을 자극하기 위해 날조한 거짓말이었다. 성에 대한 패닉 상태가 최고조에 달하자 대중 선동가들은 변화, 다름, 성적으로 노골적인 것에서 자신을

지키려 불안감에 사로잡힌 이들을 부당하게 이용한 것이었다.[146] 또한 성적 패닉은 정체성의 표현을 통제하며, 선택의 자유를 부정하고, 종교와 정부의 권위에 대한 도전들을 희석하려는 우익 보수파의 더 큰 시도 가운데 일부였다. 게이, 레즈비언, 흑인, 히스패닉 미술가들이 이 같은 문화를 상대로 벌인 '성전聖戰'의 주요 표적이 된 것은 놀랄 만한 일이 아니다. 대다수의 기준에 순응하지 않는다고 미술가들을 비난했던 신보수주의의 입장은 어빙 크리스톨의 〈월 스트리트 저널Wall Street Journal〉 논설에 가장 잘 요약되어 있다. "소위 '미술 커뮤니티'는 급진적인 허무주의 정치학과 연관되어 있다 (…) 실제로 그들이 하는 행위는 어떤 급진적인 이데올로기 풍조들에 의해 강력하게 형성되었다. 여기에는 급진적 페미니즘, 동성애와 레즈비언의 자기찬양, 흑인 인종주의가 포함된다."[147]

1989년 7월 코코란 갤러리에서 메이플소프 전시가 취소되고 한 달 뒤, 제시 헬름스는 참석률이 저조한 상원 의회에서 '사도마조히즘, 동성애, 아동 성 착취 혹은 성행위에 참여한 개인의 묘사, 또한 전체적으로 볼 때 심각한 문학적, 예술적, 정치적 혹은 과학적 가치가 없는 것들'을 포함하는 작품에 대해 공공기금(즉 예술진흥기금) 지원을 금지하는 수정조항을 슬쩍 집어넣었다. 1990년 예술진흥기금을 지원받은 모든 사람은 이 같은 반反음란 선서에 서명해야 했다. 1990년 7월 예술진흥기금의 수장인 존 프론메이어는 '너무 정치적'이라는 이유로 레즈비언, 게이, 페미니스트 퍼포먼스 작가인 캐런 핀리, 홀리 휴스, 팀 밀러, 존 플렉에게 보조금 지급을 거부했다. 그해 8월 이들 작가는 청원을 거부당하자 소송을 제기했다. 3년 뒤 그들은 송사를 매듭지으면서 보조금은 물론이고 사생활 침해에 대한 피해 보상도 받게 되었고, 예술진흥기금의 1990년 지침서에 명시된 '품위decency' 선서의 합헌성에도 도전했다.

이 같은 논쟁은 예술진흥기금을 약화시켰고, 나아가 신뢰성과 존재 이유까지 위협했다. 크리스톨 등 많은 비평가는 이 기구 자체가 폐지되어야 한다고 주장했다. 다른 이들은 예산을 줄이는 것은 물론, 보조금 지급 규정에 더 엄격한 제한을 두거나 예술진흥기금과 동료 위원단의 심사 체계를 새로

마련하는 방안을 지지했다. 어떤 이들은 전통적으로 주류 가치들을 공격해오던 전위 미술이 애당초 정부 기구에 의해 자금을 받아야 하는지 의아하게 생각했다. 1990년 가을, 의회는 통상적인 5년의 임기 대신 3년 임기로 바꾸었지만 제한 조항 없이 예술진흥기금에 다시 권한을 부여했다. 음란성은 법원이 판단하며, 보조금 수여자 누구든지 음란성으로 유죄가 인정되면 보조금을 반환하도록 결정했다. 예술진흥기금은 여전히 존재하지만 1990년에 1억 7,500만 달러였던 예산은 1995년에 반으로 줄었고 미술가 개인에게 지급된 장학금fellowship도 폐지되었다.

1990년에 이르자 전위 미술가들은 적대적인 세력에 포위되었을 뿐 아니라 수집가들과 미술관들의 후원마저 박탈당했다. 전시를 열 때 자금을 대고, 가당치 않은 수준까지 작품 가격을 오르게 만들던 기업과 개인 후원자들이 더 이상 큰돈을 쓰지 않았다. 그러한 과도함에 대한 반발로 많은 미술 후원자들이 다른 분야로 관심을 돌렸다. 미술의 유행이 끝나자 많은 화랑이 문을 닫았고, 일부 화랑들은 실적이 입증된 안전한 미술가들에게만 집중하면서 허리띠를 졸라맸다.

그러나 이러한 위기들은 중요한 쟁점들을 부각시켰다. 어떤 것이 예술인지 누가 결정하는가? 검열의 구성 요건은 무엇인가? 역사를 통틀어 불량함과 음란성은 지배적인 풍조에 따라 변해 왔다. 1882년 월트 휘트먼의『풀잎Leaves of Grass』은 보스턴에서 금지되었고, 시어도어 드라이저의『아메리카의 비극An American Tragedy』은 1930년 매사추세츠 법정에서 음란물 판정을 받았으며, 미 연방법원은 1933년까지 제임스 조이스의『율리시스Ulysses』판매를 금지시켰다. 1980년대 격동기를 거치면서 또 다른 두 가지 의문이 제기되었다. '질적 평가'는 '음란성'이라는 개념처럼 상대적이며 사회적으로 정의되는 용어인가? 마지막으로, 미술과 미술에 대한 대중의 이해 차이를 어떻게 해소할 것인가? 새로운 지구촌 경제가 1990년대에 나타나기 시작하면서 새로운 미술 관객들은 이러한 질문에 관해 관심을 집중하게 된다.

1990

뉴 밀레니엄을
향한 도전

2000

아메리카니즘—미국 문화의 세계화

건축의 신 아방가르드

협동 · 스펙터클 · 정치학—포스트모던 무용

메갈로폴리스와 디지털 도메인

힙합의 탄생과 지배

예술 영화와 상업 영화의 줄타기

비디오아트와 설치

지구촌을 둘러싼 극적인 정치 변화가 '새로운 세계질서'를 기약하며 1989년이 마감되었다. 이 해에 민주주의를 갈망하는 수천 명의 시위대가 베이징北京 천안문 광장을 점거했다. 이들을 무력으로 진압하면서도 의사 표현까지 완전히 묵살할 수는 없었던 중국 정부는 강경 일변도의 통치 방식에서 유화 정책으로 선회했다. 서방 세계에서는 베를린 장벽의 붕괴가 독일 통일이 다가왔음은 물론이고 중유럽과 동구권에 대한 소련의 지배가 막을 내렸음을 알렸다. 얼마 지나지 않아 소비에트연방도 독립적인 반反공산국가들로 분열되었다. 1990년대가 시작되자 칠레의 보수 우익 독재자인 아우구스토 피노체트가 대통령 권좌에서 물러났으며, 남아프리카공화국 의회는 흑인에 대한 '아파르트헤이트Apartheid', 즉 인종 차별 관련법을 폐지했다. 중동에서는 팔레스타인과 이스라엘이 평화 협상 테이블에 마주 앉았다.

이 같은 상서로운 사건들이 가져온 낙관적 기대가 모두 충족된 것은 아니었다. 냉전 종식의 경우만 하더라도 오랫동안 억압되어 온 민족주의 정서를 해방시켜 권력의 진공 상태를 초래했다. 이제 전 세계의 여러 민족 집단은 1990년대를 거치면서 분명하게 확인된 자결권에 대한 요구를 주장하기 시작했다. 이전에 공산주의 블록에 속했던 모든 국가의 여러 민족 집단은 자기네 사람들이 기존의 정치적 경계를 넘어서 흩어져 살더라도 자치권과 독자적인 발언권을 가져야 한다고 주장했다. 유고슬라비아 내의 세르비아인, 크로아티아인, 알바니아인 그리고 기타 소수 민족 집단들은 과거에는 기독교도나 무슬림으로 공존했지만, 공산주의 속박에서 해방되자 치명적인 내분으로 이어지는 폭력 사태를 야기했다. 다른 곳에서도 냉전 이후 서로 다

른 민족, 종교, 정치 집단 간의 분쟁이 수그러들지 않고 한층 고조되었다. 민족 간의 적대감은 르완다에서 인종 학살로 폭발하면서 중앙아프리카 국가들의 안정을 위협했다. 분리주의자들의 독립운동은 인도, 스리랑카, 인도네시아, 에티오피아를 혼란의 도가니로 몰아넣었다. 1990년대 후반 이스라엘과 북아일랜드는 간신히 평화협정에 이르렀지만, 오랫동안 지속되어 온 분파 간의 다툼으로 협정 타결이 위협받았다.

미국은 인종적, 민족적, 성적, 정치적 차이의 개념이 더욱 긍정적인 발전을 경험한 경우였다. 이 점은 1992년 대통령에 선출된(1996년 재선) 빌 클린턴의 캠페인과 행정부 초기에 중요한 요소였다. 자유주의 성향의 민주당원으로서 베이비 붐 시대에 태어난 클린턴은 보수적인 재정 정책을 기초로 의료 정책 개혁, 낙태권 보장, 총기 제한을 비롯해 공화당이 집권한 12년간 공민권을 실질적으로 박탈당한 유색인종, 여성, 게이, 레즈비언 등 약자에 대한 포괄적인 보호 정책 등 진보적인 사회협약agenda으로 조정을 거친 중도적 공약을 내세워 대선에서 승리했다. 클린턴은 앞서 여느 대통령보다 많은 여성과 소수 인종 출신의 인재를 내각에 등용했다. 또 임기 초 백악관에서 게이, 레즈비언 지도자들을 만났으며, 동성애자 군 입대 불허 규정을 폐지할 것을 주장했다. 자신이 영웅으로 삼은 존 F. 케네디처럼 텔레비전의 위력을 알았던 클린턴은 다문화적 배경을 가진 유권자 사이의 불화를 해소하려는 노력의 일환으로 전국에 방영되는 '시민자치회town meetings'를 이용해 인종 간 관계 개선의 필요성 같은 쟁점들을 토론에 부쳤다. 게다가 이런 토론의 장에 대한 요구가 제기되어 있었다. 정부 정책들이 진보적 성향을 띠었음에도 인종 분쟁은 여전히 미국 문화에 잠재되어 있으면서 때로는 끔찍한 폭력으로 나타났다.

국민 통합에 대한 클린턴 대통령의 요청은 폭넓은 호소력을 지녔고, 결국 클린턴 행정부는 높은 평가와 인정을 받았다. 그러나 클린턴의 인기는 사회적 의사결정에 있었다기보다 재임 중 전례 없이 호전된 경제에서 비롯된 것이었다. 미국 경제는 1992년부터 1990년대 말까지 호황을 누렸는데, 여기에는 10여 년간 가장 낮은 금리와 하이테크 산업의 폭발적 성장이 큰 몫을

차지했다. 클린턴 정부가 학교와 기업에서 인터넷 사용을 비롯해 기술공학 혁신의 활용을 촉구하고 독려한 것은 자연스러운 것이었다. 정부는 개인, 공동체, 국가, 문화를 서로 연결해 교육과 통상을 혁신하게 될 '정보초고속 도로Information Superhighway'를 장려했다. 클린턴의 예상은 적중했다. 인터넷은 1993년 전 세계적으로 500만 명을 연결했고, 1990년대 말이 되자 1억 명 정도가 온라인에 접속했다.

인터넷은 전자통신 체계가 가진 편재성과 즉시성을 통해 새로운 글로벌 기업과 오락문화를 낳은 세계화globalization 현상의 일부일 뿐이다. 나머지 부분을 대표하는 것은 1990년대에 공식화된 국제무역협정들이다. 미국과 멕시코 간 북미자유무역협정NAFTA, 전 세계 국가들을 포괄하는 관세무역일반협정GATT을 위한 일련의 협상들, 대다수의 유럽 국가들이 서명한 마스트리히트 조약Maastricht Treaty이 그러한 사례이다. 이들 통상 조약은 관세와 교역 장벽을 낮춰 국경을 개방하게 함으로써 지구촌을 상업적, 문화적으로 연결 짓게 했다. 이러한 협정들과 테크놀로지의 비약적인 발전을 통해 다양한 공동체들이 통상 교역과 문화 교류의 동반자로서 하나의 광범위한 '지구촌'으로 결속되었다. 새로운 글로벌리즘은 자연스럽게 문화적 동질성의 개념을 부각했다. 그러나 이러한 동질성은 개성뿐 아니라 사람들, 민족 집단들, 심지어 국가들을 구별하는 특성들까지 없애버릴 위험성도 내포하고 있었다. 갈수록 균질화되어가는 세상에서 고유한 특성들을 간직하고, 심지어는 규명하려는 욕구로 인해 사람들은 남과 달라지기 위한 새로운 방법과 지역의 토착적인 전통들을 재발견하기 위한 새로운 방식을 모색하게 되었다.

아메리카니즘―미국 문화의 세계화

세상 어느 곳에 살든, 당신이 누구이든 일단 영화관 조명이 희미해지거나 텔레비전이나 PC 스크린이 밝아지면 당신은 '미국적인 시대American Century'의 일부가 된다. 20세기 정치와 문화적 삶에서 통용되는 많은 개념과 유행어는 특이하게도 미국에서 유래된 것들이다. 서구 자본주의 '자유' 기업 경영의 시금석인 글로벌 시장, 공산주의나 사회주의에 기반한 '악의 제국들empires of evil'에 맞선 서구 개혁 운동의 바탕을 이루는 민주적 자본주의 역시 그러한 예다. 최근에는 세계의 '코카콜라화Coca-Cola-ization'라는 말도 글로벌 이론가들의 유행어가 되었는데, 이는 아메리칸드림의 정령이라 할 수 있는 젊음, 엔터테인먼트, 차가운 테크놀로지와 뜨거운 금융시장이 곡선미를 지닌 병(콜라)에서 비롯되었음을 함축한 말이다.

20세기의 본질적인 문화적 아이콘으로서, 당대(스크린에서건, 온라인에서건)의 전반적인 삶과 부분적인 외양(청바지, 나이키, 운동복)의 '스타일'로서 '미국적인 것'의 세계적 확산은 '이미지'의 승리에 관한 것이다. 문화적 스타일로서 미국주의Americanism의 확산은 미국 대중문화의 가치, 라이프 스타일, 제품(그리고 그것의 이데올로기)을 서구적 스타일의 '자유롭고' '사유화된' 시장이 존재하는 세계 어디서건 모방 혹은 재창조할 수 있게 소비 및 재생산이 가능한 이미지들로 바꿔내는 미국 대중문화의 역량에서 비롯된다.

따라서 '미국적인 시대'에서 라이프 스타일은 곧 이데올로기가 된다. 예컨대 영국 식민지 사람이 아무리 '앵글로화anglicized' 된다 해도 절대 영국인이 될 수 없듯, 미국 문화의 지배를 받는 이들에게는 다른 어떤 지배적인 '세계적' 문화도 가능하지 않다는 의미에서 그렇다. 20세기를 미국의 세기라고 부를 수 있다면, 그것은 세상을 지배하는 힘을 가진 할리우드나 실리콘밸리 때문만도, 세계를 거상巨像처럼 위압하는 마이클 조던과 빌 게이츠 때문만도 아니다. 미국의 문화산업과 미국적 아이콘의 특징이 '미국적' 이미지들에 세계적, 보편적 타당성을 부여해 국가와 문화를 가리지 않고 본질적인 소속감을 느끼게 하는 능력을 갖췄다는 점 때문이다.

예컨대 미국화는 단순히 세계적 '청년youth' 문화를 창조해내는 것만 뜻하는 것은 아니다. MTV만 하더라도 '전 세계 TV 시청 가구의 4분의 1에 해당하는 85개 지역에 (…) 12세에서 34세 연령층의 라이프 스타일과 감수성에 맞춘'(MTV 세계시장보고서) 서비스를 제공하기 때문이다. 미국화의 상상력의 힘이란 다른 문화와 국가들이 자신들이 느끼는 현대성 혹은 탈현대성에 대한 감각을 미국적 스타일로 경험하고 상품화하도록 설득하는 데 있다. 문화적 상품으로서 그러한 스타일은 더 이상 완전히 미국적인 50년대식

'아이스크림을 얹은 애플파이apple pie à la mode' 같은 것이 아니다. 오늘날 미국화된 글로벌 문화의 소비는 더더욱 '테이크아웃take-out' 모델에 기반하고 있다. 소비되는 상품은 '민족적'일 수 있지만, 소비되는 방식은 여전히 전형적인 미국의 드라이브인 형태인 것이다. 글로벌 기업의 로고들이 이 같은 변화를 단적으로 보여준다. MTV의 철학은 '사고는 글로벌하게, 행동은 토착민같이'이며, 포드자동차의 모토는 '다국적 그룹이 되려면 어느 나라에서든 그곳 국민이 되어야 한다.'이다. 이는 '미국화'가 문화적 '제품'에서 명백해지기보다는 제작 과정과 프로그램에 더 관심을 가져야 한다는 것을 뜻한다. 미국화는 이제 국가별 문화를 잇는 '글로벌한' 접속 체계가 되어 각국 사람들은 보이건, 보이지 않건 이런 문화적 매개체를 통하지 않을 수 없게 되었다. '미국적'이라는 것은 단순히 토착적인 것도, 그렇다고 세계적인 것도 아니며, 둘 사이의 경제·문화적 연계를 가리킨다. MTV 만다린의 경우는 85퍼센트가 중국 뮤직비디오로 편성되며, MTV 인디아는 75퍼센트가 힌디 뮤직비디오로 이뤄진다. 그러나 MTV 글로벌 본사에서는 "각 채널은 MTV의 트레이드마크인 전체적 스타일, 프로그램의 철학과 완전성을 고수하며, 한편으로는 토착적인 문화 취향과 음악적 재능을 증진시킨다."라고 말한다. 이 과정에서 한때 주권을 소유했다고 생각되었던 일국의 문화가 이제 '토착적' 취향과 재능으로 격하한 것이다.

미국화는 디지털 테크놀로지 복장으로 뮤직비디오의 새 리듬에 따라 촉수들을 씰룩거리는 문화적 제국주의에 불과한 것일까? 이에 답하려면 맥도날드나 미키마우스 같은 미국적 아이콘과 AOL, CNN, MTV 같은 이니셜들이 행한 약탈 행위를 초월해서 보아야 한다. 그러면 오늘날 상황에서 미국화의 기능이 가진 두 가지 중요한 양상이 명백해진다.

첫째, 미국화는 사회 변동기나 국가 전환기에 수반되는 요동과 혼란의 불안한 과정에 부여되는 '명칭'일 때가 많다. 소련이 붕괴하고 인종 학살 민족주의가 세계 곳곳에 나타나면서 정치적 총체로서의 근대 국가의 완전성이 그 어느 때보다 위태롭게 되었다. 이 같은 역사적 충격의 한복판에서, 많은 이들이 다른 민족과 문화를 총체적으로 장악하려는 패권주의가 종종 '미국적 시스템'의 존속과 관계된다고 보는 것은 이상한 일이 아니다.

둘째, 20세기 초와 마찬가지로 세기말의 거대한 테크놀로지 혁명은, '사람들'로서 우리는 누구인가에 관한 더욱 깊은 불안을 야기했다. 컴퓨터 이미지, 디지털, 생명복제 같은 테크놀로지의 진보가 문화를 존중하는 '개인들'을 여가를 황폐화하는 군중으로 바꿔놓을지 모른다는 공포심을 유발한 것이다. 그래서 미국화는 취향의 표준화에 따른 불안의 표현이자, 대중문화의 글로벌 생산에 의해 창조된, 슈테판 츠바이크가 말한 '단조화된 세상monotonization'에 기여했다. 세기말에 이르러 각국이 문화적 주권의 일부를 상실하고 개인이 가진 고고한 자율성이 인지 능력을 지닌 기계들의 힘에 의해 왜곡되면서 미국

화는 위태로운 우리 미래에 대한 가장 두드러진 징후가 되었다.

'미국의 세기'의 궁극적인 아이러니는 미국이 21세기의 목전에서 지구촌 세상에 가르쳐야 할 것이 바로 미국 자신이 일개 국가로서 20세기 내내 배우고자 애썼던 교훈이라는 점이다. 인종, 빈곤, 범죄, '문화 전쟁'의 결과로 나타난 기를 꺾는 통계 자료에 괴롭힘을 당하면서도, 미국만큼이나 소수민족들의 권리와 문화적 다양성에 대해 더 많이 고민해 온 나라는 찾기 힘들다. 다른 강박관념과 마찬가지로 미국의 다원주의 역시 실패하기 일쑤고, 방어적일 때도 있으며, 과잉반응을 보이거나, 곧잘 지치기도 한다. 그럼에도 불구하고 다원주의에 대한 강박관념은 **훌륭한** 것이다. 이것이 '미국의 세기'에 공민권, 여성권, 에이즈 공동체를 향한 필요성과 의무감, 문화·예술적 표현의 자유, 환경보호 및 다른 많은 분야에 자유와 평등의 정신이 스며들도록 만들었다. 세속적인 야망이, 비록 그 출발이 잘못되고 왕왕 길을 잃었을지라도, 미국화가 가진 그러한 정신의 날개를 달고 날 수만 있다면, 하나의 삶의 방식과 다른 삶의 방식이, 자신과 타자가 더욱 어깨를 나란히 하고 전진하는 모습을 보게 될 것이다.

호미 K. 바바

지구촌 시민들의 의식에 내재한 이 '다름'에 대한 감수성은 미술 자체는 물론이고 미술의 범위를 한정 짓는 데도 극적인 영향을 미쳤다. 사람들은 미국 내 다양한 공동체에서든 세계의 다른 지역들에서든 문화적 '주류' 밖에서 생겨난 미술에서 혁신의 실마리를 찾기 시작했다. 사실 '주류'라는 말의 정의부터 인구 통계의 변화로 인해 전면적인 수정이 불가피한 상황이었다. 예를 들어, 20년 전에는 로스앤젤레스 인구의 70퍼센트가 앵글로색슨계 백인이었지만 지금은 40퍼센트에 불과하다. 국가 내에서도, 그리고 세계적으로도 서로 다른 민족 집단들이 점차 자신의 목소리를 뚜렷이 내면서 개인 정체성의 문제가 정치적, 미학적 관심사의 중심부로 이동했다. 정체성의 정치학, 다문화주의, 인종을 둘러싼 논쟁들은 실제로 1990년대 초의 가장 중요한 진전 가운데 하나였다. 로스앤젤레스 경찰관들이 로드니 킹이라는 흑인을 구타한 장면이 비디오테이프에 포착되어 널리 알려졌음에도 불구하고 무죄 석방되면서 흑인 폭동을 촉발한 이른바 로드니 킹 사건, 한때 유명한 풋볼 스타였던 O. J. 심슨이 백인인 전 부인 니콜 브라운 심슨을 살해한 혐의로 열린 심슨 공판 같은 사건은 미국 내 인종 문제들이 한데 집중되는 피뢰침으로 작용했다.

미술에서의 다문화는 1980년대 비교적 알려지지 않은 채 꾸준히 작업해 온 유색인종 미술가들을 집중적으로 조명한 뉴욕 뉴 뮤지엄의 '연대기전:1980년대 정체성의 틀The Decade Show: Frameworks of Identity in the 1980s'(1990) 같은 획기적인 전시를 통해 분명히 나타났다. 1993년 휘트니미술관에서 열린 비엔날레에서는 아프리카미국인, 토착 미국인, 아시아계 미국인은 물론이고 게이와 레즈비언들의 '다름other'의 표현들을 다뤘다. 이 전시가 남긴 가장 기억할 만한 공헌 중 하나는 로스앤젤레스 미술가 다니엘 마르티네즈가 '내가 백인이 되기를 원했는지 전혀 상상할 수 없다.'라고 읽히는 배지를 만들어서 미술관 입구에서 나누어준 것이다. 역시 휘트니미술관의 '흑인 남성Black Male'(1994) 전은 미국 미술과 영화를 통해 나타난 흑인 남성성의 변화를 다뤘다. 이와 함께 서구 문화의 보루에서 반反서구적 미술과 다양한 전통을 강조했던 파리 퐁피두센터의 '땅의 미술사들Magiciens de la terre'(1989)

전을 비롯한 여러 전시에서는 이전에는 대수롭지 않게 여겨져 온 지역과 문화의 재평가를 촉구했다. 주변과 중심의 경계선이 희미해지고 때로는 변화됨에 따라 90년대에 요하네스버그, 이스탄불, 광주, 상파울로 비엔날레 등이 세계의 이목을 끌었다. 70년대에 페미니스트와 흑인 행동주의자들이 제기했던 바대로 '아름다움'과 '작품의 질' 같은 용어들은 문화에 따라 상대적 의미를 지닌다. 다시 말해 이런 용어는 문화적 상대성의 개념에서 해석되어야 한다는 인식이 개연성을 갖게 된 것이다.

문화적 다양성은 지배적인 미학 담론이 서구 부르주아 남성 중심적이었다는 사실을 일깨워주었다. 아프리카미국인들이 미국인의 삶과 문화에 대해 기여한 점만 해도 오랫동안 저평가되어왔다. 그러나 이제 주류를 변화시킨 아프리카미국인들의 작품과 관점이 무대 전면을 차지하게 되었다. 이들 중에는 스포츠 영웅 마이클 조던, 팝 스타 마이클 잭슨, 영화감독 스파이크 리, 존 싱글턴, 줄리 대쉬, 소설가 토니 모리슨, 시인 마야 안젤루, 군 지도자 콜린 파월 장군, 토크쇼 사회자 오프라 윈프리, 다큐멘터리 영화 제작자 헨리 햄프턴 등이 있다. 이들은 미국에서 흑인의 역할을 제한해 온 진부한 표현들을 거부하면서 오랫동안 지탱되어 온 인종적 고정관념들을 변화시켰다.

이러한 스테레오 타입들에 개입하거나 도전한 시각 예술가 세대가 1990년대에 출현했다. 지배적인 문화가 우리를 재현하고 있는 이미지들과 동일하다고 모두가 생각한다는 점을 잘 알고 있었던 이들 신세대 미술가는 그러한 재현을 거부하기 위해 바로 그렇게 재현된 이미지를 끌어들였고, 그 과정에서 관객들의 의식 변화를 요구했다. 예를 들어 케라 워커는 동화 같은 원형 실루엣 파노라마 작품들을 통해 자신을 19세기 노예 소녀로 그린다.(도550) 경찰이 혐의자들을 나란히 세우고 목격자에게 범인을 식별하도록 하는 〈라인업〉은 게리 시먼스 작품의 주제이며, 한 줄로 늘어선 금도금 농구화는 검열받는 혐의자를 상징한다.(도551) 시먼스의 다른 작품에서는 흑인 만화 인물의 눈들이 칠판 벽화를 차지한다. 글렌 리건은 백색에 검정, 혹은 검정에 검정 스텐실로 된 그림들에서 랭스턴 휴스, 제임스 볼드윈, 조라 닐

550
케이라 워커
톰 아저씨의 종말과 천상에서의
에바의 장대한 우의적 타블로
The End of Uncle Tom and
the Grand Allegorical Tableau
of Eva in Heaven(세부)
1995
종이 컷
3×12.1m
제프리 다이치 컬렉션

551
게리 시먼스
라인업 *Lineup*
1993
나무에 합성 폴리머와
금도금한 농구화
289.6×548.6×45.7cm
휘트니미술관, 뉴욕

552
글렌 리건
무제(나는 늘 유색인이라고
느끼지는 않는다)
Untitled(I Do Not Always Feel
Colored)
1990
나무 패널에 오일 스틱과 젯소
203.2×76.2×3.8cm
휘트니미술관, 뉴욕

20세기 미국 미술

허스턴('나는 늘 유색인이라고 느끼지는 않는다') 등을 비롯한 위대한 아프리카 미국인 저자들의 글을 기념비화했다.(도552) 케리 제임스 마셜은 『기억Ⅳ』(도553)에서 흑인 재즈 음악가들을 찬미했는데, 이 작품은 1950년대와 60년대 흑인 문화의 역사와 공민권을 둘러싼 소요에 대한 개인적 체험을 담은 야심 찬 역사화 시리즈 중 하나이다. 체로키 인디언 출신 작가인 지미 더럼은 허공에 걸려 있는 듯 바닥에서 띄워진 채 가죽을 벗겨낸 '붉은 피부'처럼 자화상을 구성했는데,(도554) 자신의 이미지를 '인디언들의 음경은 대개 크고 다채롭다.' 같은 문장들로 뒤덮어 토착 미국인에 대한 고정관념에 의문을 제기하며 민족 정체성의 개념에 대한 새로운 시각을 제공한다.

　1980년대 후반부터 로나 심슨은 무명 흑인 여성의 뒷모습 사진들을 사용했다. 〈두 개의 행로〉(도555)는 짧은 머리 여성을 보여주는 가운데 이미지 양옆으로 땋아 내린 검정 머리 타래가 하나씩 담긴 패널이 붙어 있다. 땋은 머리 타래 밑에는 사회적인 투쟁과 개인의 성장을 분명히 암시하는 '뒤BACK'와 '트랙TRACK'이라고 쓰인 문자 기호가 있다. 캐리 메이 윔스의 초기 사진들은 다양하고 극단적인 인종적 스테레오 타입들에 직면케 한다. 후기 작품인 〈무제(신문 읽는 남자)〉(도556) 역시 더욱 광범한 사회적 상황들을 반영하는 흑인 남녀의 사랑과 권력, 지배, 평등에 대한 회화적 서사를 담고 있다.

　문화적 정체성의 가장 강력한 지평 중 하나인 이야기story와 이야기하기storytelling가 1990년대에 미술과 문학의 서사로서 귀환했다. 윔스, 워커, 마셜은 물론 조 레너드도 이야기 서술의 힘에 대해 깊이 파고들었다. 레너드는 셰릴 더니 감독의 1996년 영화 〈워터멜론 우먼The Watermelon Woman〉을 위해 만든 사진 아카이브를 통해 가공의 아프리카미국인 여배우 페이 리처즈의 이야기를 소생시켰다.(도557) 이 영화에서 더니 감독이 그녀 자신의 인종적·성적 정체성을 탐색하는 인물을 창조했다면, 레너드는 영화 속 가공인물인 리처즈의 삶을 '증명하는' 82개의 상이한 사진 이미지들로 이뤄진 '출처가 확실한' 역사적 아카이브를 만들었다.

　신세대 미술가 중 가장 중요한 두 인물로는 1970년대에 인종 문제에 대한 개념적 접근을 시도했던 데이비드 해먼스와 에이드리언 파이퍼를 꼽을

553
케리 제임스 마셜
기억IV *Souvenir IV*
1998
그로밋과 캔버스 위 종이에
합성 폴리머와 반짝이
273.4×400.1cm
휘트니미술관, 뉴욕

554
지미 더럼
자화상 *Self-Portrait*
1986
캔버스, 나무, 물감, 금속,
합성 머리털, 모피, 깃털, 조개, 실
198.1×76.2×22.9cm
휘트니미술관, 뉴욕

555
로나 심슨
두 개의 행로 *Two Tracks*
1990
젤라틴 실버 프린트 3장과
플라스틱 액자 2개
124.1×158.9×4.3cm
휘트니미술관, 뉴욕

　　　　　　　　　　　　　　20세기 미국 미술

556
캐리 메이 윔스
무제(신문 읽는 남자)
*Untitled(Man Reading
Newspaper)*
'부엌 테이블 시리즈(Kitchen
Table Series)' 중.
1990
젤라틴 실버 프린트 3장
각각 68.6×68.6cm
아일린과 피터 노턴 컬렉션

557
조 레너드
페이 리처즈 사진 아카이브
The Fae Richards Photo Archive
1993-96
셰릴 더니의 영화 <워터멜론 우먼
(The Watermelon Woman)>(1996)
을 위해 만들어진 젤라틴 실버 프린
트 78장과 크로모제닉 컬러 프린트
(시바크롬) 4장
가변적 크기
휘트니미술관, 뉴욕

수 있다. 20년이 지난 뒤에야 초기 작품들을 인정받은 두 작가는 더욱 극적인 비디오와 설치 작품을 통해 자신들의 개념을 확장해 나갔다. 삽과 쇠사슬들을 이용해 1970년대 인종 문제를 은유적으로 표현한 해먼스의 아상블라주 작품은 대형 설치 조각으로 발전했다. 그 가운데 하나가 1992년 이발소 바닥에 떨어진 흑인의 곱슬머리를 붙인 철사를 돌에 박아서 마치 드레드 헤어스타일을 추상화한 듯한 효과를 만들어낸 설치물이다.(도558) 이 시기 파이퍼의 작품으로는 밖에서 보면 두 개의 커다란 미니멀리즘 입방체 같은 〈검은 박스/흰 박스Black Box/White Box〉(1992)가 있다. 관객은 상자 속으로 들어가는 순간 로스앤젤레스 경찰들이 로드니 킹을 뭇매질하는 모습이 반복되는 비디오테이프 등 인종 차별에 관한 설치물을 보게 된다.

예술에서의 문화적 다양성은 1990년대에 상이한 인종 집단들의 위상이

558
데이비드 해먼스
무제 *Untitled*
1992
동, 철사, 머리털, 돌, 섬유, 실
가변적 크기
휘트니미술관, 뉴욕

높아진 것에 대한 긍정적인 결과였다. 글로벌 세계주의cosmopolitanism 시대에 미술가들은 종종 여러 거주지와 시민권을 유지하면서 더욱 자유로이 이동했으며, 20세기 말 포스트 산업 시대의 디지털 사회는 이들이 런던에서 요하네스버그, 로스앤젤레스에서 시드니에 이르는 세계 각지의 미술과 보조를 맞출 수 있게 해주었다. 방대한 정보시스템은 이제 전 세계 미술가들을 연결한다.

글로벌 문화와 그와 동시에 일어난 지역적 주장으로의 전환을 보여주는 또 다른 뚜렷한 지표는 20세기 초반의 파리나 제2차 세계대전 이후 뉴욕 같은 단일한 중심지보다 상호 연결되고 역할이 중첩되는 다양한 문화 센터들이 발전한 것이다. 최근 로스앤젤레스가 주요 문화 중심지로 부상한 것이 좋은 예다. 1950년대 이후로 로스앤젤레스가 활기 넘치는 문화 현장이었던 것은 사실이지만 이제는 뉴욕을 넘어서지는 못할지라도 적어도 대등한 문화 생산 중심지로 떠올랐다. 실제로 로스앤젤레스는 신시대의 패러다임 같은 도시다. 수백 제곱마일을 불규칙하게 뻗어 나가 딱히 하나의 중심부가 없으며, 다양한 이웃들이 인접해 있고, 파괴적인 격변(화재, 지진, 홍수, 진흙 사태, 폭동)을 겪었고, 테마파크도 존재한다. 모더니즘의 역사로부터 다소 고립되어 있던 로스앤젤레스에서는 개인주의와 혼종성이 상시로 배양되어 왔다. 라리 피트먼은 로스앤젤레스에서 "(미술가) 잡초처럼 성장할 수 있다. 달콤한 멀시 속에서."라 말한 바 있다.[148]

미국에서 가장 좋은 미술학교 중 다수(오티스 미술학교, UCLA와 UC얼바인 미술과, 아트센터, 칼아츠)가 모여 있는 로스앤젤레스는 젊은 미술가들의 메카가 되었다. 1980년대 이후 재능 있는 졸업생들 대다수가 대학을 비롯한 예술 지원 단체, 저렴한 작업 공간, 밝은 채광, 활기가 넘치는 젊은 중개상들, 탁월하고 역동적인 미술관에 끌려 남부 캘리포니아에 머물렀다. 1983년에는 로스앤젤레스 현대미술관MOCA의 기획전시 공간인 템퍼러리 컨템퍼러리가, 1986년 같은 미술관의 또 다른 시설인 그랜드 스트리트가, 같은 해 급증한 20세기 미술 컬렉션을 수용하기 위해 로스앤젤레스 카운티미술관의 로버트 O. 앤더슨 빌딩이 문을 열었다. 여기에다 이 지역의 미술에 대한 관심

이 늘면서 로스앤젤레스는 전 세계의 수집가, 중개상, 비평가, 큐레이터가 정기적으로 들르는 필수 코스가 되었다.

1990년대에 유럽인들은 미국 어느 지역보다 로스앤젤레스에서 나오는 미술에 관심을 가진 듯 보였다. 오랜 문화적 열등감에 아직도 시달리고 있는 미국인들이 유럽인들에게 인정과 승인을 얻는 데는 상당히 오랜 시간이 걸렸다. 가령 캘리포니아 미술가인 마이크 켈리의 기이한 작품은 처음에는 뉴욕 관객들을 당혹스럽게 했지만, 독일인들이 그의 누더기 인형과 박제 동물의 아상블라주에 열의를 보이자 뉴욕에서도 재빨리 그들과 입장을 같이했다.

로스앤젤레스 현대미술관은 1992년 '헬터 스켈터:1990년대 L.A. 미술Helter Skelter: L.A. Art in the 1990s' 전의 대성공이 입증하듯 특히 이 지역의 새로운 미술을 증진하는 데 중요한 역할을 했다. 전시 제목은 베벌리힐스 부촌에서 컬트 교주인 찰스 맨슨과 그의 추종자들이 1969년 영화감독 로만 폴란스키의 임신한 부인 샤론 테이트와 다른 네 사람을 잔인하게 살해한 사건을 지칭한 것이다. 맨슨은 피비린내 나는 살인을 저지른 뒤 벽에 '헬터 스켈터' 즉 '혼란'이라고 갈겨썼다. 전시 제목에 악명 높은 살인극을 암시한 것은 로스앤젤레스 미술의 중요한 국면, 즉 밝은 도원경의 쾌락주의가 때로는 이면의 음울한 측면을 드러낸다는 사실을 강조하기 위해서였다. 이 전시는 1980년대와 90년대 초 로스앤젤레스의 뛰어난 다수의 작가를 하나의 미술관 공간에 모은 결정적인 전시였으며, 관객들이 장사진을 이루고 전국적인 취재 열기를 불러일으켰다.

'헬터 스켈터' 전의 작품들은 맨슨의 소름 끼치는 살인을 비롯해 다른 컬트 신봉자들의 잔인하고 무시무시하고 끔찍하게 희화적인 이미지들, 소요가 휩쓸고 간 뒤의 공허한 폐허(1982년 리들리 스콧의 공상 과학 영화 〈블레이드 러너Blade Runner〉에서 묘사한 것 같은), 조앤 디디언이 '대재앙, 묵시록의 변천'이라고 부른 망령들을 되살아나게 했다.[149] 이 전시는 로스앤젤레스의 풍경을 이루는 소비문화, 쇼핑몰, 과대 선전, 관광객들, 미친 것 같은 건물들과 테마파크 등으로 이뤄진 스펙터클에도 화답했다. 전시에 소개된 작품들은

이전의 '마감 페티시' 작가나 '빛과 공간' 작가들의 작품 혹은 광선의 회화적인 성질에 몰두한 미술가들의 작품과 공유되는 것이 거의 없었다. '헬터 스켈터' 전은 백인 남성들이 가진 악몽, 즉 사춘기를 사로잡는 집요한 이미지들과 그의 성인 세계와의 역기능적 관계, 박탈, 소외, 반사회적 행위, 허약성, 공격성의 이미지들을 나타냈다. 여기 참여한 많은 미술가는 냉소적이고 그로테스크한 팝아트 같은 작품을 구상하면서 언더그라운드 만화, 로큰롤, 도색잡지, 펄프 문학을 차용했다. 그들의 작품은 공공연하게 생경하고, 노골적이고, 잔인하며, 불안하고 강박적이다.

불안과 위험의 요소는 크리스 버든의 작품에 늘 존재해 왔지만, 이제 묵시록 이후의 무시무시한 퇴적물 같아 보이는 공중에 매달린 구면체들로 구현되었고 이 구면체는 메탈과 장난감 기차선로가 빽빽하게 압축되어 만들어진 것이다.(도559) 1970년대에 기괴하고 노골적인 퍼포먼스들을 연출했던 폴 매카시는 1990년대에 들어서 무대 배경의 '타블로'들로 기계적으로 연기하는 인물들을 끌어들여 보는 이를 불편하게 만드는 오브제 작품을 만들었다.(도560, 도561) 레이먼드 페티번의 기이한 드로잉들은 흥분에서 무력감에 이르는 다양한 감정 속에 개인적인 관찰, 문학사, 팝 문화를 혼합했다.(도562, 도563) 누군가에 의해 버려졌다가 마이크 켈리가 벼룩시장에서 발견해 꿰맨 누더기 인형들은 〈보상받을 수 있는 것보다 더 많은 사랑의 시간들〉(도564) 같은 작품에서 아동학대나 고통스러운 어린 시절의 불온한 기억들을 환기한다. 다른 작품 〈룸펜〉(도565)에서는 모포 아래 감춰져 있는 인형들의 모습을 통해 억압된 기억들의 지형도를 만들어낸다.

로스앤젤레스 미술가들의 작품은 지역적인 문맥에서 해석될 수 있겠지만, 미국 전역의 다른 미술가들의 작품 역시 1990년대 초에 음울한 분위기로 바뀌어 갔다. 뉴욕 현대미술관에서 열린 '탈구의 양상들Dislocations'(1991), 워싱턴 D.C.의 허시혼미술관과 조각공원에서 열린 '사회적 불안:1990년대 미술에서 불협화의 주제들Distemper: Dissonant Themes in the Art of the 1990s'(1996), '포스트 휴먼Post Human' 국제순회전(1992-93) 등 여러 전시가 밀레니엄을 앞둔 사회적 불안감을 표현하듯 점차 심각해지는 소외, 파멸, 디스토피아를

559
크리스 버든
메두사의 머리 *Medusa's Head*
1990
내부에 전자 모터와 드라이브
메커니즘이 있는 기차와 선로 모형
높이 4.9m, 무게 5t
뉴욕 현대미술관

560
폴 매카시
핫도그 *Hot Dog*
1975
퍼포먼스
패서디나, 캘리포니아

561
폴 매카시
보스 같은 버거 *Bossy Burger*
1991
퍼포먼스/설치
로자먼드 펠센 화랑, 로스앤젤레스

20세기 미국 미술

562
레이먼드 페티번
데이비드 즈워너 화랑 설치 장면.
뉴욕, 1995

563
레이먼드 페티번
무제(그대로 그리기)
No Title(Draw It As)
1990
종이에 펜과 잉크
29.3×20.3cm
개인 소장

564
마이크 켈리
**보상받을 수 있는 것보다
더 많은 사랑의 시간들**
*More Love Hours
Than Can Ever Be Repaid*
1987
속을 채운 천 장난감들과
모포로 덮은 캔버스, 말린 옥수수
228.6×302.9×12.7cm
휘트니미술관, 뉴욕

죄의 보수
The Wages of Sin
1987
나무와 금속 받침 양초들
132.1×60.3×60.3cm
휘트니미술관, 뉴욕

565
마이크 켈리
'마이크 켈리(Mike Kelley)' 전
설치 장면.
보르도 현대미술관, 프랑스
1992

전경—룸펜 *Lumpenprole*, 1991
후경—선동가 *Ageistprop*, 1991

나타냈다. 기괴한 사이비 종교 신도들이 집단 자살을 시도하고, 테러리스트가 비행기와 정부 건물들을 날려버리고, 에이즈가 여전히 기승을 부리는가 하면, 경찰의 만행이 비디오테이프에 잡히고, 가장 믿고 존경해 온 영웅들이 도덕적으로 파멸하는 모습이 목격되었다. 이 같은 기이한 사건들과 언론의 밀착 취재로 쉼 없이 반복 보도되는 끔찍한 재앙, 폭력 범죄, 특정 종파의 참상은 경계심을 높이고 인간의 오류 가능성을 뼛속 깊이 느끼도록 만들었다.

미술에서는 이러한 불안이 언어를 근간으로 한 크리스토퍼 울의 회화, 쓰레기통에서 주워 모은 표지판을 이용한 잭 피어슨의 설치작,(도566) 폴 매카시, 마이크 켈리, 수 윌리엄스(도567)의 비천한 이미지들을 통해 분명하게 표현되었음을 알 수 있다. 펠릭스 곤잘레스 토레스, 짐 호지스, 리처드 프린스, 로버트 고버의 작품에서도 나타나듯이 인간이 지닌 극도의 취약함과 나약함을 표현하는 미술은 1990년의 주요한 특징 중 하나가 된다.

고버의 작품은 오랜 기간에 걸쳐 가정의 기능 장애뿐 아니라 사랑하는 것, 죽는 것, 버려지는 것을 암시해 왔다. 바지를 입고 벽에서 튀어나온 외다리 작품처럼 절단된 신체 일부를 사용할 때조차 연민과 불편함을 동시에 안겨준다.(도568) 1985년부터 만들기 시작한 세면대 작품들은 수도꼭지와 파이프가 없어 제 기능을 못 하는 가정용품으로 미니멀리즘의 연속 구성처럼 반복적으로 배열하거나 쌍으로 쌓아 올린 형태로 전시되었다.(도569) 그러나 결정적으로 이들 작품은 수작업으로 만들어짐으로써 인간의 존재성을 담고 있다. 수제 사물을 통해 친밀감과 직접성을 다시 도입하려고 했던 이 시기 고버의 작품은 90년대 미술가들에게 하나의 시금석이 되었다.

펠릭스 곤잘레스 토레스 역시 고버와 마찬가지로 1980년대에 화제에 오른 작가로, 그의 작품은 당시 지배적인, 과도하게 부풀려지고 과대하게 선전된 여러 진술에 대한 안티테제antithesis였다. 1996년 에이즈로 사망한 곤잘레스 토레스는 다양한 매체를 이용한 작품을 만들어 실제의, 그리고 상상의 죽음·유실과 대면했다. 자기 파트너가 죽자 그들의 빈 침대를 묘사하는 대형 사진 광고판 프로젝트를 제작했다. 그는 특히 단명한 작품들, 예를 들

566
잭 피어슨
욕망, 절망 *Desire, Despair*
1996
금속, 플라스틱, 플렉시글라스, 나무
298.5×142.9cm
휘트니미술관, 뉴욕

567
수 윌리엄스
큰 청색 황금과 가려움
Large Blue Gold and Itchy
1996
캔버스에 유채와 아크릴릭
243.8×274.6cm
휘트니미술관, 뉴욕

568
로버트 고버
무제(다리와 양초)
Untitled(Leg with Candle)
1991
왁스, 옷, 나무, 가죽, 머리카락
31.3×26×95.3cm
휘트니미술관, 뉴욕

569
로버트 고버
올라가는 세면대
The Ascending Sink
1985
석고, 나무, 와이어 라스, 강철, 반광택
에나멜 채색
한 쌍, 각각 76.2×83.8×68.6cm
개인 소장

어 의도적으로 관객들이 집어가게 해 계속 보충하도록 한 사탕 더미(도570)나 인쇄된 종이를 층층이 쌓아 놓은 것 같은 일시적인 작품들, 또는 이보다는 더 영구적인 우아한 끈 모양의 백열등 조명 장식(도571)으로 가장 잘 알려져 있다. 곤잘레스 토레스의 미술은 의식적으로 1960년대 후반 흩뿌리기 미술과 포스트미니멀리즘 형태들을 참조하면서도 작품에 개인적 차원의 개념적 내용을 부여했으며(예를 들어 '흘린' 사탕의 양이 그의 파트너의 몸무게와 같다), 이를 행동주의자의 관용성과 사회적 평등의식(그는 수년간 그룹 머티리얼의 멤버였다)과 혼합했다.

팝아트가 1980년대 많은 미술가에게 모델을 제시했듯, 1990년대 미술가들은 1970년대 미술을 특징지었던 흩뿌리기, 단명성, 이질성을 돌아봤다. 1970년대와 90년대에는 두드러지게 유행한 양식이 없었고, 어떠한 이름이 붙은 주요한 운동도 없었으며, 분명한 이데올로기도 지배하지 않은 채 단지 소수의 미술 '스타'만 출현했다. 1970년대와 마찬가지로 작가들은 수명이 짧은 설치, 영상, 퍼포먼스, 사진으로 시선을 돌렸다. 작품에는 소박한 재료들이 사용되었고, 영웅적이지 않은 시각 언어를 통해 친밀한 터치와 감정적인 삶을 드러냈다. 짐 호지스의 조각 작품에 쓰인 재료들은 섬세한 거미줄을 이루는 은으로 된 가느다란 체인들부터(도572) 호화로운 커튼에 꿰맨 조화造花까지 아우른다. 다른 젊은 미술가들과 마찬가지로 호지스의 작품이 지닌 아름다움은 각자 보기 나름이며 그의 손재간이 변변찮은 시선을 끌뿐이다. 이와 강하게 대비되는 것이 제이슨 로즈의 방대한 아상블라주 환경 작품들로, 널따란 장소에 물건들이 아무렇게나 나뉘어 놓여 있는 것처럼 보인다.(도573) 그러나 실제로는 신중하게 배치된 구조를 통해 각종 연장, 손쉽게 직접 수리하는 방법과 장비들을 소개하는 잡지들, 주택 개량 프로젝트들 같은 전형적인 남성 문화에 대한 미술가의 관심을 담고 있다.

오랫동안 창작에 매달려 온 많은 미술가가 1990년대 들어 두각을 나타내기 시작했다. 앞서 접했던 이들 중에는 데이비드 해먼스, 마이크 켈리, 로버트 고버, 루이즈 부르주아, 라리 피트먼, 키키 스미스가 있다. 1980년대 미술의 과장된 스펙터클을 거부한 그들의 미학은 1990년대의 특징을 정의하

570
펠릭스 곤잘레스 토레스
무제(로스앤젤레스에서의 로스의 초상)
Untitled(Portrait of Ross in L.A.)
1991
셀로판지로 일일이 싼 여러 색 사탕(계속 보충됨)
가변적 크기
개인 소장

571
펠릭스 곤잘레스 토레스
무제(북쪽) *Untitled(North)*
1993
22개의 전구, 12가닥의 줄,
연장 코드 12부분
길이 685.8cm, 여분 전기코드
609.6cm,
마리루이즈 헤셀 컬렉션

572
짐 호지스
우리가 간다 *On We Go*
1996
은도금 체인과 핀들
144.8×121.9×55.9cm
아일린과 피터 노턴 컬렉션

573
제이슨 로즈
잠깐만
*Uno Momento/the theatre in
my dick/a look to the physical/
ephemeral*
1996
혼합 매체 설치
약 7.6×21.3m
하우저 앤드 비르트, 취리히

면서 비판적으로 변해 갔다.

　루이즈 부르주아는 생산력과 나이는 아무 상관이 없다는 점을 증명하려는 듯 여든 살에 가장 강력한 작품들을 쏟아내며 일종의 르네상스를 만끽했다. 거대한 형상을 불쑥 드러내며 불안하게 다가오는 청동 주물 거미,(도574) '감방cells' 혹은 수용소 같은 '환경' 작품, 전 생애에 걸쳐 모은 옷들로 만든 기이한 아상블라주들은 관객들을 자극하고 매료시켰다. 라리 피트먼의 1990년대 작품은 다양한 인종의 전통, 고급문화와 저급문화, 게이 정치학에 근간하며 야하게 아름답고, 소박하면서도 대담하며, 겸허한 언어와 서사적 스케일을 함께 구사하는 자신만의 양식을 만들어냈다. 키키 스미스는 콜랩의 일원으로 출발하면서 항상 인간의 해부학적 부분이나 신체의 기능, 또는 환경과의 관계에 주목하며 석고, 종이, 섬유, 유리를 사용해 초라하면서도 색다른 오브제들을 만들었다. 1990년대 들어서는 재료에 창의성과 서정성을 더욱 가미하면서 점차 격렬한 소재와 조화를 이루게 했다. 실제 크기의 인물 형상들을 사용한 스미스의 작품은 죽음, 부패, 소모, 재생의 생생한 묘사들에서 더욱 대담하고 노골적이며 보다 선동적인 양상을 드러냈다.(도575)

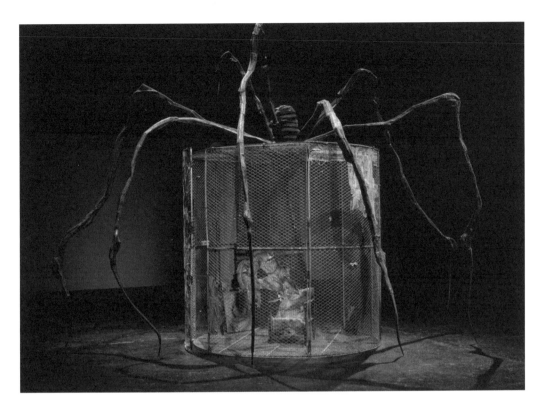

574
루이즈 부르주아
거미 *Spider*
1997
철과 혼합 매체
444.5×665.5×518.2cm
체임 앤드 리드 화랑, 뉴욕

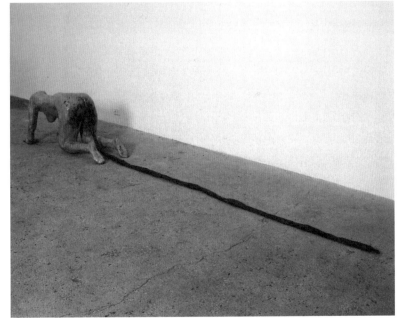

575
키키 스미스
이야기 *Tale*
1992
밀랍, 안료, 혼응지
58.4×406.4×58.4cm
제프리 다이치 컬렉션

건축의 신 아방가르드

1988년 뉴욕 현대미술관은 국제적인 건축가 그룹을 하나의 통합된 실체로 소개하기 위해 '해체주의 건축Deconstructivist Architecture'이라는 전시를 개최했다. 자하 하디드, 렘 쿨하스, 피터 아이젠만, 다니엘 리베스킨트, 베르나르 추미 등이 참여했다. 이 전시는 두 가지를 전제로 했다. 첫째, 여기 속한 건축가들은 역사적인 아방가르드 운동, 특히 러시아 구성주의와 연관된 전략들을 전개하는 비평적 실험에 참여하고 있었다. 둘째, '건축'과 '해체'의 배치전환은 자크 데리다 같은 이론가들의 방법론에 근거했다.

　해체주의가 단순히 포스트모던의 잡다한 양식 중 하나인지 아니면 단적으로 또 다른 독자적인 실천 양식인지를 놓고 많은 논쟁이 있었지만(그리고 프랭크 게리 같은 건축가가 과연 철학책을 읽었는지에 대한 논란도 적지 않았지만) 해체주의가 건축계에 커다란 지각 변동을 가져왔다는 사실은 부정할 수 없다.(도576) 이런 흐름은 비평가와 이론가를 겸한 새로운 하이브리드 건축가의 탄생에 일조했다. 이 새로운 혼종형 건축가들은 매체를 초월한 새로운 타입의 트랜스미디어transmedia 예술 형식들의 출현에 비견될 만한 기본적으로 학제적인interdisciplinary 작업을 추구했다. 게다가 관련된 탁월한 건축가 중 상당수는 유럽 태생이면서도 적어도 한동안은 미국을 거점으로 활동했다. 네덜란드 출신인 쿨하스는 1978년 영향력 있는 유명한 저서 『정신착란증의 뉴욕』(도577)을 뉴욕의 '건축과 도시 연구소'에 있을 때 썼고, 폴란드에서 태어난 리베스킨트는 미시간에 있는 '크랜브룩 미술 아카데미'에서 여러 해 교편을 잡았으며, 파리 국립미술학교에서 수학한 추미는 결국 뉴욕 컬럼비아대학교 건축대학원장이 되었다.

　이렇게 새로운 사람들과 새로운 개념들이 유입되면서 미국 포스트모더니즘의 감상주의적 애국심은 상당 부분 종적을 감췄다. 필경 가장 중요한 점은 이론적 엄밀성에 대한 건축가들의 호소로 건축이 페미니즘, 에이즈 행동주의, 포스트식민주의를 비롯한 여타 지적·정치적 발전들에 대한 비평적 발언에 인식의 지평을 개방한 것이다. 쿨하스의 로테르담 쿤스트할레Kunsthalle(1992), 추미의 파리 라빌레트 공원Parc de la Villette(1998), 리베스킨트의 베를린 유태인미술관Jewish Museum(1998) 등 이들 건축가의 최초의 주요 건축물이 처음 완성되었을 때, 이들의 초기 이론 작업은 20세기 후반의 비평적, 전위적인 건축 작업의 토대를 마련하려는 미국 건축가들의 노력에 이미 기여한 상태였다.

실비아 래빈

576
필립 존슨, 마이클 위글리
해체주의 건축
Deconstructivist Architecture
뉴욕 현대미술관
1988

577
렘 쿨하스
정신착란증의 뉴욕:맨해튼에 대한 반동 선언
Delirious New York:
A Retroactive Manifesto for Manhattan
표지 일러스트—매들런 브리센도르프
Oxford University Press, 뉴욕
1978

협동·스펙터클·정치학—포스트모던 무용

두드러지게 형식적이고 반反연극적인 추상 안무가 지배하던 1970년대 이후, 포스트모던 무용이 포스트모던 문화와 만났다. 1980년대 초 찰스 모울턴, 쓰마 요시코, 스티븐 페트로니오, 짐 셀프, 샐리 실버스 등을 포함한 젊은 안무가들의 작품에서 당시 대중문화를 휩쓸며 혼성모방, 암시와 오락을 제공했던 화랑 미술과 뉴뮤직과 유사한 풍요, 쾌락, 스펙터클의 미학이 나타났다. 동시에 민족, 성 그리고(혹은) 성적 정체성에 관한 정치적 주제들이 (아방가르드 영화에서 이미지보다 언어에 중점을 둔 '신 유성영화New talkies'나 퍼포먼스 예술에서 자전적인 스토리텔링과 병행하는) 감정과 서사에 대한 관심이 재연되면서 힘을 받았다. '도시의 부시 우먼Urban Bush Women'과 '당스누아즈Dancenoise' 같은 창작 그룹들의 작품에서, 조안나 보이스, 리 차오 핑, 이스마엘 휴스턴 존스, 데이비드 루세브, 비베카 바스케스, 아시미나 크레모스 등 개별 안무가들의 무용에서, '맨 투게더Men Together' '패럴렐스 인 블랙Parallels in Black' '무에베테!Muevete!' 같은 주제를 내건 페스티벌 등에서 이런 양상이 두드러지게 나타났다.

포스트모더니즘의 한 가지 국면은 과거 형식들의 재활용과 관련된다. 이 시기에 안무가들은 <호두까기 인형The Nutcracker>을 1960년대로 옮겨 놓은 마크 모리스의 <하드넛>(도578)처럼 과거의 발레 작품들을 포스트모던한 양식으로 재현했다. 또한 베토벤의 교향곡 5번에 맞춰 안무를 넣은 스테파니 스쿠라의 <괴팍한 파괴자들Cranky Destroyers>처럼 클래식 명작을 활용하기도 했다.

포스트모더니즘의 또 다른 국면은 예술 형식들의 경계를 해체하는 것이었다. 1979년 솔 르윗, 필립 글래스, 루신다 차일즈가 손잡은 <댄스> 이후 현대 작곡가들과 시각 예술가들이 공동 작업한 대형 멀티미디어 공연이 뒤를 이었다. 캐롤 아미티지가 1980년대 초에 펑크punk 뉴웨이브 작곡가인 리스 채텀, 데이비드 린턴, 1980년대 후반에 화가 데이비드 살리와 함께 작업한 것을 꼽을 수 있다.

안무가인 몰리사 펜리와 엘리자베스 스트렙은 1960년대와 70년대의 전위적 안무가들이 평범한 동작을 위해서 멀리했던 완숙한 묘기 기법을 다시 도입하면서 스태미나와 지구력을 요하는 에너지가 높은 안무를 고안했고, 데이비드 고든, 로라 딘, 수전 마셜, 캐롤 아미티지, 마크 모리스는 발레 무대에서 작업했다. 또 다른 이들은 발레의 엄격함, 탭댄스, 브레이크댄스, 사교춤과 기타 다른 기법을 대안공간들로 끌어들였다.

1990년대에 에이즈가 예술계 전반, 특히 무용계에 종사하는 많은 이들의 목숨을 앗아가자 많은 안무가가 그 충격을 표현한 무용을 발표했다. 빌 T. 존스의 '아직/여기에'(도

578
마크 모리스
하드 넛 *Hard Nut*
1991
사진—톰 브라질

579
빌 T. 존스
아직/여기에 *Still/Here*
1994

579)는 생명을 위협하는 질병에서 살아남은 사람들과 이들을 돌본 간병인들의 증언을 토대로 생존을 찬양한 작품이다. 잡지 <뉴요커New Yorker>의 평론가 알린 크로체가 이 작품을 '희생을 팔아먹는 예술Victim Art'이라는 딱지를 붙이면서 비판적인 논쟁을 불러일으키기도 했다. 존스는 1990년대의 상징 같은 안무가이다. 아프리카미국인 이민 노동자 집안에서 태어나 대학에서 무용을 전공했고, 70년대 중반에는 무용과 인생의 파트너인 아니 제인과 함께 뉴욕주 북부의 한 댄스 집단의 일원으로 즉흥 공연을 시작했다. 1982년 이들은 '빌 T. 존스/아니 제인 무용단Bill T. Jones/Arnie Zane Dance Company'을 결성했다. 시각 예술가 로버트 롱고, 키스 해링, 제니 홀저와 음악가 맥스 로치, 줄리어스 헴필, 피터 고든과 함께한 예술적인 첨단 공동 작업(1988년 제인이 에이즈로 사망할 때까지) 역시 성차별, 인종 차별, 동성애 공포, 종교와 공동체 형성을 포함하는 정치적·사회적 쟁점들을 다뤘다.

마크 모리스는 1990년대 또 다른 전형적인 안무가였다. 어려서 스페인 무용, 발레, 발칸반도 민속춤을 훈련받은 그는 1980년 댄스 그룹을 구성했다. 그의 절충적인 기법은 음악성(바로크 음악, 컨트리웨스턴, 인도의 라가ragas나 펑크록에 맞춰 춤춘다)과 무용수들의 신체성에 역점을 두고 있다. 무용에서 성별을 파괴하는 접근으로는 이성의 옷을 입는 배역과 비非성별적인 파트너화(남성이 여성을 들어 올릴 뿐 아니라 남성이 남성을, 여성이 남성을, 여성이 여성을 들어 올리는 것)가 포함된다. 모리스는 오페라와 발레 무대에서 일하면서 동부와 서부, 고급문화와 저급문화, 그리고 분리되어 있던 무용 장르의 경계를 넘나들었다.

샐리 베인즈

메갈로폴리스와 디지털 도메인

20세기 말은 지난 세기말이 그러했듯, 도시를 다시 무대 중심으로 불러들였다. 그러나 '메트로폴리스' '도심' 혹은 '시골'이라는 오래된 낱말조차 무색할 정도로 지난 백 년 동안 도시 상황은 급변했다. 오늘날의 집합적, 공간적 형태들을 묘사하기 위해 '거대도시 megalopolis' '근교도시edge city' '헤테로토피아heterotopia' '사이버 스페이스' 같은 용어가 더욱 빈번히 쓰였다. 이런 발전 양상을 나타내는 징후 중 하나가 한때 비도시noncity의 원형이었지만 점차 미래 도시의 모형이며 집중적으로 정밀한 이론적 검토 대상이 되는 로스앤젤레스의 변화된 위상이다. 이 거대도시는 수백 제곱마일 이상 죽죽 뻗어 나가며, 수직적이기보다 수평적으로 배열되어 있고, 한눈에 파악할 수 있는 다운타운보다는 수많은 미니몰 주위에 '클러스터clusters'를 형성하고 있다. 더 이상 특이하지는 않지만, 로스앤젤레스는 댈러스 포트워스부터 중국 주장강珠江 삼각주, 로테르담에서 브뤼셀과 파리 등 고속열차로 막힘없이 여행 가능한 유럽연합 내에 점증하는 도시에 이르기까지, 많은 도시 지역들의 원형이 되는 형태라 할 수 있다. 리들리 스콧의 영화 <블레이드 러너>(1982)의 첫 장면처럼 도시가 자아내는 지옥향 같은 불안이 내포된 로스앤젤레스의 새로운 미래상을 잘 포착한 작품은 없을 것이다. 비행기에서 내려다본 도시는 이제 시공간의 익숙한 관계들이 더 이상 맺어지지 못한 채 불규칙적으로 뻗어가며 퍼져나가는 전자 접속망이 된다.

외견상 달라 보이지 않는 오렌지카운티 등 많은 곳으로 도심부의 밀집한 인구가 유입되는 현상에 대한 응답은 최신화된 교외 지역으로의 향수 어린 귀환이다. 부동산 개발업자들은 입주자들이 금방 친숙함을 느끼며 공동체의 안락감을 제공하는 신도시들을 전국적으로 앞다퉈 건설하고 있다. 오늘날의 로스앤젤레스가 공상 과학 영화를 통해 가장 심각하게 재현되었다면, 소위 '도시 뉴타운New Urbanist Towns'은 PG-13등급 영화들에서 가장 잘 표현되었다. 가령 플로리다주 셀러브레이션이 디즈니 사가 개발한 이상화한 뉴타운이라면, 플로리다주 시사이드는 신도시화의 전시물로서 주인공이 텔레비전 방음 스튜디오에서 살아왔음을 깨닫는 영화 <트루먼 쇼The Truman Show>(1998)의 세트로 쓰였다.

로스앤젤레스의 거대도시 구조가 암시하는 심오한 탈방향성에 대한 더욱 생산적인 반응으로는 처음에 프랭크 게리와 관련이 있었고, 최근에는 모포시스Morphosis 사의 톰 메인 같은 젊은 건축가들이 발전시킨 새로운 형태의 건축적 탐구가 있다.(도580) 이들 건축은 형식의 충돌과 비위계적인 구성에 기반하면서 관행적인 도시 기념물보다 인공적인 풍경과 사회 기반 구조를 더욱 갈망한다. 이들 건축물은 플라톤적인 기하학의 엄격한 구

580
톰 메인(모포시스)
다이아몬드 랜치 고등학교의
컴퓨터 산출 모형
캘리포니아
2000

581
프랭크 게리
스페인 빌바오 구겐하임미술관
Guggenheim Museum, Bilbao,
Spain
1997

582
딜러+스코피디오
슬로우 하우스 *Slow House* 모형.
노스 헤이븐 포인트,
롱아일랜드, 뉴욕
1990

조보다는 자연적인 힘들이 가진 불규칙한 흐름에 의해 형성된다. 이들 건축가가 보여준 최초의 모색은 단독 주택에 한정되어 있고, 이 역시 1950년대의 '시범' 주택들을 연상케 하지만, 흔히 로스앤젤레스 학파로 알려진 이들 건축가는 이제 국제적으로 인정받고 있다.

20세기 후반에 가장 영향력 있는 건물은 아마 유럽에 세워진 로스앤젤레스의 건물일 것이다. 바로 프랭크 게리가 설계한 스페인 빌바오 구겐하임미술관이다.(도581) 처음에는 아름답고 정교하며 즐거움을 주는 화려한 외관으로 상찬되던 이 건물은 바스크Basque 지역의 경제 부흥과 정치적 안정에 기여한 공로로 인정받고 있다. 사람들이 그토록 열광하는 게리의 빌바오 구겐하임미술관은 건축물과 공동체를 만들어내는 데 있어 새로운 급진적 형식을 구체적으로 보여준다. 빌바오 구겐하임미술관이 본질적으로 세계적인 이유는 이 건물이 일련의 국제적인 위성 전시 공간 중 하나로 미국인이 유럽에 지었다는 사실 때문만이 아니라, 건물의 개념과 제작 방식이 디지털 테크놀로지의 네트워크에 기초했기 때문이다. 하나의 건물에 대한 구상, 제조, 건축이 모두 컴퓨터를 통해 가능하게 된 것은 빌바오 구겐하임미술관이 최초였다. 간단히 말해서 게리의 스케치가 계수화되고, 이렇게 만들어진 파일이 기계를 컨트롤하고 기계는 재료를 절단하며 재료는 건물에 마무리 형태를 입힌다.

미국의 다른 젊은 건축가들은 컴퓨터의 잠재력을 다른 방법으로 이용했다. 예를 들어 딜러와 스코피디오Diller+Scofidio는 컴퓨터의 네트워크가 한눈에 파악되는 잠재력을 탐구한 중요한 멀티미디어 프로젝트들을 설계했다.(도582) 실제 세계와 가상 세계의 연속성을 드러냄으로써 딜러와 스코피디오는 사이버 공간이 새로운 유토피아라고 주장하는 이들에게 일침을 가했다. 이들과는 다른 계통의 연구에 몰두한 그레그 린은 움직임과 유연성, 상호작용하는 역동성을 지닌 건축을 발전시키기 위해 애니메이션 소프트웨어를 사용했다.

이보다 더 중요한 것은 아마도 소프트웨어 엔지니어들이 자신의 디자인을 '구축한다.'라고 말하며 인터넷 공동체들과 상거래를 묘사하기 위해 공간적 은유들을 사용하는 경우가 점점 늘어감에 따라, 이같이 다양한 '건축가들'의 작업은 다음과 같은 사실을 제시한다는 점이다. 건축이 공공 영역의 새로이 부상한 전자적 확장을 개념화하고 체계화하는 데 있어 중심 역할을 지속할 것이라는 사실이다.

실비아 래빈

여성 미술가들은 1990년대 미술에 강력하게 기여했다. 연구에 연구를 더해 꼼꼼히 제작한 제니퍼 패스터의 조각 타블로부터 건축적 구조를 띠는 토바 케두리의 섬세하면서도 장중한 초벌 드로잉들, 인도의 전통적 채식 필사화를 현대적으로 번안한 샤지아 시캔더의 작품들, 벽 스케일을 가진 케이라 워커의 강력한 실루엣 컷아웃들에 이르기까지, 여성 작가들은 종종 공예의 전통에 기초하여 부단한 업데이트를 통해 시각 어휘의 폭을 확장해 갔다. 이들이 남긴 또 다른 의미 있는 공헌이라면 캐서린 오피와 샤론 록하트의 컬러사진, 앤 해밀턴과 재닌 앤토니의 촉각적이고 퍼포먼스 지향적인 조각과 설치 작품들로서 이들은 모두 강인함과 섬세한 아름다움, 또 관능성의 결합을 나타냈다.(도583-도585)

1990년대 미술에서 수작업과 공예와 연관된 창작 과정이 되살아난 데는 현대인의 삶을 잠식한 테크놀로지와 기계들의 중개로 인간적 관계가 점점 소원해진 것에 대한 반작용이라는 측면도 존재한다. 화상회의, 전자상거래, 휴대폰, 가상현실, 사이버 섹스 같은 새로운 테크놀로지는 개인 간 접촉의 필요성을 감소시켰다. 그 대신 인간관계의 빈 공간에 상상과 환상을 주입했다. 예를 들어 누구나 인터넷상에 환상을 투영할 수 있고, 심지어 다른 성이나 연령대의 대용물도 상상으로 만들어 낼 수 있다. 새로운 테크놀로지들을 통해 현실과 허구가 이렇게 뒤섞이면서 양자의 경계가 흐려졌다. 오늘날 우리는 한 장의 사진이 실제 현실을 재현하고 있는지 아닌지 더욱 의문을 갖기 쉽다. 특히 컴퓨터가 실제 이미지 그리고(혹은) 가공된 이미지로 구축된(혹은 강화된) 자연스럽고 생생한 장면들을 만들어 낼 수 있기 때문이다.

허구적 현실의 구조는 인간의 형태까지

583
캐서린 오피
자화상(커팅) *Self-Portrait(Cutting)*
1993
크로모제닉 컬러 프린트
99.1×72.1cm
휘트니미술관, 뉴욕

확대되고 있다. 사람들은 육체적으로는 보디빌딩, 성전환 수술, 성형 수술을 통해, 개념적으로는 여론을 변화시키거나 설득시키는 스핀닥터spin doctor를 통해 자신들의 외양, 성성sexuality은 물론이고 정체성마저 바꾸게 되었다. 마이클 잭슨과 이바나 트럼프는 성형 수술로 자신의 페르소나를 변형시켰다. 얼굴 주름 제거술, 가슴 확대술, 지방 흡입술은 젊음에 대한 강박과 주름에서의 해방에 사로잡힌 세상에서 흔한 일이 되었다. 가히 성형의 시대, 인공의 시대, 비자연의 시대이다. 생물적 조건이 더는 숙명이 아니라는 인식은

새로운 도덕적 이슈들을 일으켰다. 유전공학, 생명공학, 복제 기술이 여명기를 맞으면서 인간이 '포스트 휴먼' 단계로 이동하고 있는 것인지도 모른다는 징후를 곳곳에서 볼 수 있다.

신체와 자아에 대한 이 같은 새로운 관념들은 구상 미술의 복귀와 재창조에 큰 자극제가 되었지만, 이제는 폴 매카시의 기계적 인물상, 신체 일부와 막대기와 인공 보철물로 만든 하이브리드 인물상들로 구성된 신디 셔먼의 최근 사진들,(도586) 구멍을 뚫고 절단하고 바닥으로 가라앉힌 인물과 신체를 기이한 타블로의 요소로 설치한 로버트 고버의 작품(도587) 등 개념주의적인 성향을 갖게 되었다.

구상 작품으로 1990년대 미술계의 이목을 끈 두 명의 중요한 작가는 찰스 레이와 매튜 바니다. 1980년대에 실제 사물의 모습과 다른 기이한 추상조각을 만들었던 레이는 1990년대 초부터 구상 작품으로 전향했다.(도588, 도589) 친숙함 속의 낯섦을 지속적으로 파고든 레이는 뻣뻣한 마네킹처럼 보이는 자기 모습과 스케일을 미묘하게 왜곡시켜 기능 장애를 암시하는 가족의 모습을 만들었다. 인간의 형태에 기계적인 외관을 덧붙인 레이의 작품들은 공적인 것과 사적인 것, 실존과 부재가 한데 결합된 기이한 하이브리드이다. 매튜 바니는 화랑 벽을 기어오르는 초기 퍼포먼스들로 미술계를 강타했다.(도590) 이후에는 의상과 메이크업을 갖추고 특별히 공들인 특수효과와 인공 보철물들을 이용해 자기 자신을 남성에서 여성으로, 그리고 신화적인 피조물로 다양하게 변형시키는 작업에 치중했다.(도591) 아울러 〈크리매스터Cremaster〉라는 서사적 영화 시리즈를 통

586
신디 셔먼
무제(마네킹)
Untitled(Mannequin)
1992
실버 다이 블리치 프린트
(일포크롬)
172.9×114.6cm
휘트니미술관, 뉴욕

587
로버트 고버
무제 *Untitled* 설치 장면.
1995-97
게펜 컨템퍼러리, 로스앤젤레스
현대미술관
1997
에마누엘 호프만 재단, 바젤

588
찰스 레이
퍼즐 병 *Puzzle Bottle*
1995
유리, 채색 나무, 코르크
35.9×9.5×9.5cm
휘트니미술관, 뉴욕

589
찰스 레이
91년 가을 *Fall '91*
1992
마네킹과 혼합 매체
243.8×91.4×66cm
브로드 미술 재단, 캘리포니아

590
매튜 바니
맹목적인 회음 Blind Perineum
1991
비디오테이프, 컬러, 무성, 87분
바버라 글래드스톤 화랑, 뉴욕

591
매튜 바니
구속의 드로잉 7
Drawing Restraint 7
1993
강철, 플라스틱, 형광등
비디오테이프, 컬러, 무성, 13분
가변적 크기
휘트니미술관, 뉴욕

592
테리 윈터스
병치 렌더링2
Parallel Rendering 2
1997
캔버스에 유채와 알키드 수지
243.8×320cm
테이트 모던 미술관, 런던

해 자신의 신화적 이야기들을 공들여 만들었다.

현실과 상상의 혼동은 1990년대 대부분의 문화예술 형태의 특징이었다. 한 예로 모큐멘터리Mockumentary는 다큐멘터리 같지만, 의도적으로 사실과 픽션을 혼합한 새로운 형식의 영화를 말한다. 올리버 스톤 감독은 영화 〈JFK〉(1991)에서 우연히 발견한 영화 클립이라는 사실을 암시하기 위해 흑백필름 조각들을 사용했다. 케네디 대통령 암살에 관해 우연히 발견한 다큐멘터리 필름 클립, 재구성된 다큐멘터리 클립, 재구성된 허구적 영상을 짜 맞춘 이 영화는 많은 미국인이 정부의 공식 발표에 의문을 품기 시작한 순간을 겨냥하고 있다. 〈트루먼 쇼〉(1998)의 주인공은 자신이 텔레비전 시리즈의 주인공이라는 점을 의식하지 못하는 스타이다. 그의 삶의 모든 국면은 연출되고 통제되고 있으며, 그가 의식하지 못하는 사이에 카메라의 침입을 받는다. 결국 자신에게 무슨 일이 일어나고 있는지 알게 되지만 탈출할 수 없다. 오늘날 인터넷을 통한 여행이나 섹스 같은 가상체험들, 혹은 라스베이거스의 모조품들이 다반사가 되면서 늘 "이게 진짜일까?"라는 의문이 계속 따라다닌다. 판단의 준거가 송두리째 뒤집어지면서, 이제는 진짜처럼 보이는 것은 무엇이든 의심해 봐야만 하는 반면, 인조라고 알려진 것은 무엇이든 더욱 신뢰하기에 이르렀다.

인공적인 것의 부상은 디지털 테크놀로지에 의해 가속화되었고, 디지털 테크놀로지 또한 이미지를 창조하는 새로운 기법들을 제공하면서 시각적 상상의 영역을 확장했다. 미술가들은 프랙탈fractal 형성물을 시각화하거나 연구하기 위한 장치로, 또는 텔레비전이나 영화의 프레임을 고정한 뒤 회수하기 위한 도구로, 때로는 시각 백과사전으로, 혹은 이미지를 조작하는 수단으로 컴퓨터를 활용했다. 또한 컴퓨터 이미지들을 모아 분류하고 저장하는 도구로, 창작의 준비 수단으로 사용할 수 있다. 테리 윈터스의 경우 새로운 회화 작품에 전자 음악의 웅웅거림을 표현하는 선형 그물망의 밑그림으로 컴퓨터로 만든 형상을 사용했다.(도592) 매튜 리치는 컴퓨터 게임과 애니메이션에서 일부 영감을 얻은 그림들을 통해 정교한 창조 신화를 발전시켜 나갔고, 자기 그림의 의미를 추론할 수 있는 웹사이트도 만들었다. 몇몇 미

술가들에게는 디지털 테크놀로지가 일차적인 창작 매체가 되기도 했다. 텍스트와 이미지, 동영상을 결합해 웹을 위한 특별한 작품을 제작하기도 하면서 미술가들의 웹사이트는 날로 늘어 갔다. 미술가들은 인터넷을 이용해 아주 적은 비용으로 수백만 명의 관객에게 작품을 배포할 수 있다. 이제 사이버 스페이스는 작품을 전시할 수 있는 새로운 공공장소가 되었다.

　게리 힐이나, 빌 비올라같이 비디오 설치 작품을 제작하던 미술가들은 표현을 강화하기 위해, 혹은 만든 이와 보는 이가 상호작용하는interactive 작품을 창조하기 위해 디지털 테크놀로지를 이용했다.(도593, 도594) 1990년대 디지털 해상도가 더욱 높아지면서 비디오 매체는 더욱 감각적이고, 조각에 근접하며, 경험적인 영역으로 나아갔다. 다른 테크놀로지의 발전 덕분에 비교적 단조로우면서 어둡고 칙칙하던 과거의 비디오 예술은 망막을 고도로 자극하며 감각적인 센세이셔널리즘을 불러일으키는 수준의 작품으로 바뀌었다. 힐의 〈키 큰 승무원Tall Ships〉과 비올라의 〈지식의 나무Tree of Knowledge〉 같은 새로운 비디오 작품은 얼굴이나 신체의 일부, 그리고 기타 다른 이미지들이 극도로 확대된 풍경 속으로 관객이 들어가서 상호작용할 수 있는 지

593
게리 힐
이미 항상 일어나고 있으므로
Inasmuch As It Always
Already Taking Place
1990
16 채널 비디오, 음향 설치 작품
뉴욕 현대미술관

594
빌 비올라
크로싱 *The Crossing*
1996
비디오, 음향 설치 작품
4.9×8.4×17.4m
구겐하임미술관, 뉴욕

　　　　　　　　　20세기 미국 미술

대나 환경을 창조했다. 다이애나 세이터의 풍부한 색채 영상이나 토니 아워슬러의 말하는 하이브리드 두상(도595-도597) 작품처럼 신체적으로 상호작용할 수 있는 차원까지 확장되면서, 비디오는 미술가들에게는 더욱 도전적이고 관람객에게는 더욱 매력적인 매체가 되었다. 비디오가 마침내 하나의 진지한 미술 형식으로 인정받은 것이다. 비디오 작품에 대한 수집 열기가 차츰 고조되었을 뿐만 아니라, 거의 모든 국제미술전에서 여타의 미술 형식보다 스포트라이트를 더 많이 받았다. 또 빠르게 편집한 뮤직비디오들을 방영하는 MTV가 세계적으로 파급된 덕분에 비디오는 대중들에게 친숙한 언어가 되었다. 비디오가 인디 예술가들의 생계 수단으로 만들어지는 경우도 많아졌다.

595
다이애나 세이터
배드 인피니트 *The Bad Infinite*
1993
컬러 레이저디스크 3장, 레이저디스크 플레이어 3개, 싱크 상자 1개, 비디오 프로젝터 3개, 필름 젤라틴
가변적 크기
휘트니미술관, 뉴욕

　　　　　　　　　　　　　　　20세기 미국 미술

596
토니 아워슬러
도주 2번 *Getaway #2*
1994
매트리스, 옷, 비디오 프로젝터,
레이저디스크 플레이어,
레이저디스크
전체 40.6×298.5×218.4cm
휘트니미술관, 뉴욕

597
토니 아워슬러
엄마의 아들 *Mother's Boy*
1996
소니 CPJ 200 프로젝터, VCR,
비디오테이프, 유리섬유에 아크릴릭
지름 45.7cm
톰 피터스 컬렉션

힙합의 탄생과 지배

세기말에 대중음악의 상징물로서 턴테이블이 기타를 추월했고, 글로벌한 디제이 문화가 탄생했다. 음악이란 실제 연주라기보다 '더불어' 연주되는 것이라는 생각은 최신 녹음 기술(멀티 트래킹, 음향의 전자 조작)이 존 케이지의 음악 콜라주에서 제임스 브라운과 존 콜트레인의 확장된 리듬과 선율 반복에까지 이르는 녹음 매체의 실험적 사용과 결합하면서 시작되었다. 이미 팝 음악은 30년 이상 연주되어 녹음된 매체에서 기존에 존재하던 음악적 요소들을 노골적으로 조작하는 방향으로 변형되어왔다. 하지만 이런 음악적 혁명은 1970년대 말 힙합과 그것의 가장 대중적인 파생물인 랩이 탄생하고 나서야 임계점을 넘어설 수 있었다.

가장 기본적인 형식의 랩은 디제이가 스위치로 연결된 두 개의 턴테이블 위에서 비닐 레코드들을 회전시키거나 긁어 비벼대며 만들어낸 비트에 MC가 리듬을 얹으면서 시작되었다. 이 방법은 이미 1960년대 자메이카에서 순회공연 프로모터들이 레게 음반을 악기처럼 '더빙dub'한 버전을 틀어 놓고 흥을 돋우기 위해 청중에게 말을 하거나 '축배toast'를 제안한 데서 비롯되었다. 가장 뛰어난 이 지역 프로듀서는 밥 말리와 웨일러스Wailers의 가장 훌륭한 초기 음반을 만들어낸 리 '스크래치' 페리였다. 페리는 1970년대 중반에 킹 터비와 아우구스투스 파블로 같은 다른 선구자들과 나란히 홀로 독립했다. 그는 '더빙'이라고 알려지게 되는 잔향과 분명하게 섞어 조작한 리듬들을 과장되게 사용하는 방법을 고안했다. 그것은 레코드를 제작하고 즐기는 방식에 있어 근본적인 변화를 가져왔다.

이 같은 사운드 시스템의 영향력은 지역 디제이들이 그러한 아이디어를 펑크funk에 접목하기 시작한 뉴욕 브루클린으로 자메이카 이민자들이 몰리면서 확장되기 시작했다. 그랜드마스터 플래시와 아프리카 밤바타(도598)는 자기 지역공동체 밖에서 인기를 얻은 최초의 디제이들이다. 그들의 작품에서 힙합, 랩, 디제이 문화의 초창기 요소들을 모두 들을 수 있다. 변덕스럽고 반복적인 비트 위에 오프 비트의 음향 효과들과 개인적 차원의 성적 무용담과 사회적 상황을 담은 거친 랩이 덧입혀졌다. 1980년대에 이르면 거의 모든 도시에서 발매되는 음반은 제임스 브라운이나 정통 기타리스트, 칙Chic의 디스코 히트곡 '굿 타임스Good Times'에서 샘플링한 반복악절riff에 기초하고 있다.

밤바타는 가장 기이한 작품들, 특히 획기적인 독일 일렉트로닉 그룹 크라프트베르크Kraftwerk에서 샘플링한 음악과 랩을 결합한 '완벽한 비트를 찾아서Looking for the Perfect Beat'를 만들면서 플래시의 그늘에서 벗어났다. 그러나 가장 의미 있는 음악은 클럽에서 '라이브'로, 혹은 라디오를 통해 음악을 틀던 디제이들에 의해 만들어질 때가 많았다. 뉴

599
퍼블릭 에너미, 1990

600
데이비드 번, 1997

욕대 학생들이던 러셀 시먼스와 릭 루빈이 랩과 록을 혼합한 힙합은 1980년대에 이르러서야 지역공동체에서 벗어나 전 세계로 파급되었다. 그들의 브랜드인 데프 잼Def Jam은 힙합 문화를 세계적으로 퍼뜨렸고, 많은 음악가가 디제이들이 분할하고 재구성한 복잡한 비트들을 타고 넘는 유연한 운율을 지닌 시를 계속 만들어냈다.

80년대에 가장 큰 영향력을 지낸 세 그룹으로는 신랄한 정치적 비판이 담긴 문장들을 극도로 조밀한 음향 콜라주와 조화시킨 퍼블릭 에너미Pubic Enemy,(도599) 제작자 프린스 폴과 더불어 주류 팝 음악과 기이한 문화적 부산물을 아우르면서 샘플링의 범위와 음조를 넓힌 드 라 소울De La Soul, 한가롭고 평온한 1970년대의 펑크funk를 여성 혐오와 폭력 범죄를 다루는 논쟁적인 가사들과 혼합해 '갱스터 랩gangsta rap'이라 불린 웨스트코스트 힙합 스타일을 개척한 N.W.A.가 있다.

1980년대에는 또 다른 형태의 종합이 록 세계에서 꽃을 피웠다. 데이비드 번과 제작자 브라이언 이노가 이끈 토킹 헤즈Talking Heads는 아프로 팝, 라틴 리듬, 펑크punk 장식 악구를 중첩해 음반을 구성했다. 이들은 록이 가진 잡식성의 전통을 이어가면서 1970년대와 80년대의 가장 중요한 음악의 일부가 미국과 영국 밖에서, 특히 서아프리카와 브라질에서 살리프 케이타, 펠라 쿠티, 지우베르투 지우, 카에타노 벨로조 같은 예술가들에 의해 만들어졌음을 환기시켰다.

데이비드 번은 데보Devo 같은 뉴웨이브 예술가들, 그리고 마이클 잭슨과 마돈나 같은 팝의 거장과 함께 뮤직비디오라는 매체, 즉 팝 음악이 시각적인 도상에 지속적으로 몰두하는 것을 보여주는 단편 영화를 개척했다.(도600) 이렇게 뮤직비디오들에만 전념해 24시간 방영하는 케이블 채널 MTV의 급속한 성장은 이러한 종합적 형태의 오락이 세계적 차원의 청년 문화의 엔진을 계속 가동할 것이라는 점을 확신시켜 주었다.

존 칼린

예술 영화와 상업 영화의 줄타기

"사업으로서 영화의 골칫거리는 그것이 예술이라는 점이고, 예술로서 영화의 골칫거리는 그것이 사업이라는 점이다." 찰턴 헤스턴은 할리우드의 오랜 역설을 이렇게 빗댄 바 있다. 사업이자 예술인 영화의 탄생을 목격한 20세기의 마지막 10년 동안 영화 제작자들은 사업가와 예술가의 모순된 역할 사이에서 아슬아슬한 곡예를 벌였다.

그래서 엄청난 히트작을 감독한 스티븐 스필버그는 돈이 되는 것과 영예를 가져다 주는 것으로 자기 작품을 나누었다. 수익을 위해서는 스릴 만점의 공룡 테마파크 여행기 <쥬라기 공원Jurassic Park>(1993)과 속편 <잃어버린 세계The Lost World>(1997)를 만들었다. 영예를 위해서는 나치 전쟁 때 부당 이득을 취한 독일인이 자신을 위해 일한 유태인들의 생명을 구한다는 내용의 <쉰들러 리스트Schindler's List>(1993), 1839년 노예들의 반란을 다룬 <아미스타드Amistad>(1997), 생명을 구하기 위해 생명을 희생하는 어리석음과 영광을 주제로 제2차 세계대전의 전투를 다룬 <라이언 일병 구하기Saving Private Ryan>(1998) 같은 진지한 영화를 제작했다. 스필버그의 진지한 영화들은 1992년 대통령 빌 클린턴의 취임과 함께 막을 연 '감정이입 문화culture of empathy'를 가장 단적으로 보여 주는 산물이다.

조디 포스터가 정신이상의 식인 살인마 한니발 렉터(앤서니 홉킨스 분)의 실험 보고를 듣기 위해 스카웃된 FBI 훈련 요원으로 출연한 심리 스릴러 <양들의 침묵The Silence of the Lambs>(1991)으로 대단한 성공을 거두었던 감독 조너선 드미 역시 이후 보다 더 감정이입에 입각한 프로젝트에 자신의 재능을 쏟기로 결심한 듯했다. 동성애자를 혐오했지만, 에이즈에 걸려 회사에서 파면 당한 변호사(톰 행크스 분)를 변호하면서 동성애 혐오가 또 다른 인종 차별임을 인식하게 되는 흑인 변호사(덴젤 워싱턴 분)를 다룬 <필라델피아Philadelphia>(1993), 노예 해방 이후의 충격으로 영원히 상처를 안고 살아가는 흑인들을 그린 토니 모리슨의 소설을 각색한 오프라 윈프리와 대니 글로버 주연의 <비러브드Beloved>(1998)가 그 예이다.

조지 부시 대통령의 정치적인 경계하에 베를린에서 모스크바에 이르는 공산 체제가 붕괴되고 베를린 장벽도 무너졌다. 이 사건은 미국 영화에서 영원한 악당으로 등장했던 공산주의자 미치광이라는 소재를 빼앗아가며 즉각적인 영향을 미쳤다. 공산주의자들이 친구인지 혹은 적인지에 대한 혼란은 <붉은 10월The Hunt for Red October>(1990, 존 맥티어넌)이나 <크림슨 타이드Crimson Tide>(1995, 토니 스콧) 같은 영화에 상당한 극적 긴장감을 부여했다.

역사적으로 오래된 미국의 적이 소멸되자 많은 미국인은 내부에서 적을 찾아야 했다. 배우이자 감독인 케빈 코스트너의 <늑대와 춤을Dances with Wolves>(1990)은 토착 인디언에 대한 미국의 처우에 환멸을 느끼면서 라코타 수우Lakota Sioux 종족에 합류했던 독립전쟁 참전군인의 무용담이다. 랠프 파인즈와 존 터투로가 1950년대 조작된 게임쇼의 승자와 패자로 분한 로버트 레드포드 감독의 <퀴즈쇼Quiz Show>(1994)는 텔레비전 스폰서들이 순진한 대중을 어떻게 착취하는가를 탐색했다. <제리 맥과이어>(도601)에서 톰 크루즈는 도덕심과 담을 쌓은 인물이었다가 풋볼 선수(쿠바 구딩 주니어 분)를 통해 비금전적인 것들의 가치를 깨달아 가는 스포츠 에이전트로 그려졌다.

<제리 맥과이어>처럼 우디 해럴슨과 웨슬리 스나입스가 거친 농구 허슬러들로 주연한 <덩크 슛White Men Can't Jump>(1992, 론 셸턴)은 흑인과 백인 미국인들을 동등하게 대하는 곳은 경기장뿐이라는 사실을 시사했다. 덴젤 워싱턴만큼은 또 다른 무대를 발견한 듯하다. 인종 차별을 주제로 다루지 않는 할리우드 영화에서 보통 인물을 연기한 최초의 아프리카미국인 배우인 덴젤 워싱턴은 <펠리칸 브리프Pelican Brief>(1993, 알란 J. 파큘라)에서 저널리스트로, <크림슨 타이드>에서 해군 소위로, <커리지 언더 파이어Courage Under Fire>(1996, 에드워드 즈윅)에서 육군 장교로 주연을 거머쥐었다. 그 밖에도 <영광의 깃발Glory>(1989, 에드워드 즈윅)에서는 흑인 독립전쟁 군인으로, <말콤X>(도602)에서는 그 이름의 시조가 된 정치적 행동주의자를 연기했다.

인종 차별을 격렬하게 다룬 <똑바로 살아라Do the Right Thing>(1989), 서사적 전기 영화 <말콤 X>, 백만 명이 참여하는 인종 차별 반대 행진을 드라마화한 <버스를 타라 Get on the Bus>(1996) 등 다작을 연출하며 천재적인 재능을 보여준 스파이크 리를 위시한 아프리카미국인 영화 제작자들이 1990년대에 할리우드로 진출했다. 존 싱글턴의 <보이즈 앤 후드Boyz N the Hood>(1991)와 알렌과 앨버트 휴스의 <사회에의 위협Menace II Society>(1993)은 로스앤젤레스 남동부의 소요 현장에서 날아든 황망한 전보들과 마찬가지인 영화로, 이를 본 평론가 아먼드 화이트는 "흑인 아이들은 그들의 십 대 시절을 생존 그 자체로 여기는 반면 백인 아이들은 재밋거리로 생각한다."라고 일갈했다.

화이트의 문제 제기에 대한 예외로는 <클루리스 Clueless>(1995, 에이미 헤커링)가 될 것이다. 이 영화는 제인 오스틴의 『에마Emma』 속 주인공을 부유층 흑인과 백인 아이들이 다니는 베벌리힐스 고등학교 2학년생으로 신식 번안해 패러디한 작품이다. 헤커링 감독은 로

601
캐머런 크로우 감독
<제리 맥과이어(Jerry Maguire)> 중
톰 크루즈와 쿠바 구딩 주니어.
1996

맨틱 코미디로 성공한 많은 여성 영화 제작자 중 한 명이다. 다른 여성 감독으로는 빨리 크고 싶다는 바람과 아이로 남고 싶은 욕구 사이에서 방황하는 성인 몸집의 소년을 톰 행크스가 연기한 <빅Big>(1988)의 페니 마셜과 <시애틀의 잠 못 이루는 밤Sleepless in Seattle>(1993)의 노라 에프런을 들 수 있다.

1990년대 드문 히트작들처럼 <시애틀의 잠 못 이루는 밤>에서 사랑으로 재기한 홀아비로, 세대의 가장 사랑받는 보통남자인 톰 행크스가 주연을 맡았다. 행크스는 <필라델피아>에서 에이즈에 걸린 변호사, <그들만의 리그A League of Their Own>(1992, 페니 마셜)에서 코치, <포레스트 검프Forrest Gump>(1994, 로버트 저메키스)에서 인지력이 떨어지는 역사적 증인, <아폴로 13Apollo 13>(1995, 론 하워드)에서 우주비행사 짐 러벨, <라이언 일병 구하기>에서 대대장 역 등을 통해 영화에 인간적인 요소를 불어넣은 배우이다.

여배우 중에서는 조디 포스터만이 다양한 경력을 누렸다. <양들의 침묵>에서 스파이 연방 요원, 자신이 감독까지 한 <꼬마 천재 테이트Little Man Tate>(1991)에서는 신동의 어머니, <매버릭Maverick>(1994, 리처드 도너)에서는 카드게임 야바위꾼, <콘택트Contact>(1997, 로버트 저메키스)에서는 우주인의 메시지를 수신하는 과학자 등의 역할을 통해 영화 속 여성을 성적 대상이 아니라 지적 주체가 되게 했다.

냉전 이후 군비가 감축되면서, 스크린 상에서의 폭력이 내전을 야기하기도 했다. 가장 논란을 불러일으킨 두 편의 영화가 <델마와 루이스Thelma and Louise>(1991, 리들리 스콧)와 <펄프 픽션Pulp Fiction>(1994, 쿠엔틴 타란티노)이다. <델마와 루이스>에서는 가출한 부인 역의 지나 데이비스와 정당방위로 권총을 사용한 단짝 친구 수잔 서랜던이 도망자가 되어 총격전에 빠져든다. 누아르 필름에서 도식화한 사건을 다룬 <펄프 픽션>은 살인자들과 살인에 대한 그럴 듯한 철학을 가진 암살자로 존 트라볼타와 새뮤얼 L. 잭슨이 주연을 맡았다. 두 영화는 스크린 폭력에 대한 전국적인 논쟁을 불러일으키며 대단한 인기를 누렸다.

602
스파이크 리 감독
<말콤X(Malcolm X)> 중
덴젤 워싱턴과 안젤라 바셋.
1992

그러나 20세기 말의 가장 큰 논란은 영화 내부에서 나왔다. <쥬라기 공원>에서 실물처럼 마구 질주하는 맹금들이나 <포레스트 검프>에서 뉴스 영화newsreel에 등장하는 자막 문자 같은 스펙터클에 대해 중요하게 제기된 질문은 바로 영화 테크놀로지가 영화의 서사를 압도할 만큼 위협적인 것은 아닌가에 관한 것이었다. 영화는 하나의 예술이자 사업일 뿐 아니라, 하나의 이야기이자 테크놀로지적 수단이기도 한 것이다.

캐리 리키

비디오아트와 설치

1980년대가 시작될 무렵, 행위적이고 시지각을 위주로 한 비디오 설치들은 연극적인 환경들로 바뀌었으며 종종 미술관에서 전시되었다. 이때 비디오 모니터는 서사적 요소로 작용했다. 비디오 편집이 점점 세련되어지고 관련 기술이 널리 보급됨에 따라서 미국 미술의 두 가지 영구한 소재들, 곧 풍경과 도시 환경이 빌 비올라, 더그 홀, 메리 루시어, 리타 마이어스, 후안 다우니, 프랭크 질레트, 데라 번바움, 구보타 시게코, 우디 바술카, 스테이나 바술카, 수전 힐러, 백남준,(도603) 브루스 요네모토, 노먼 요네모토를 아우르는 비디오 작업과 설치의 주요 주제가 되었다.

초기 비디오 예술의 개척자인 우디와 스테이나 바술카는 뉴멕시코의 사막을 탐구한 스테이나의 <서부The West>(1983)를 비롯해 많은 설치물을 만들었다. 메리 루시어의 <지베르니의 오하이오>(도604)는 빛이 가득한 프랑스와 미국 시골을 묘사하면서 어릴 적 기억을 환기했고, 다른 한편에서는 빌 비올라의 비디오 설치물이 <십자가의 성 요한을 위한 방Room for St. John of the Cross>(1983) 같이 실존적 영성靈性 안에서 인간과 자연, 물질적인 풍경 사이의 관계에 대한 윤곽을 잡아냈다.

이들 작가 중 대다수는 1980년대와 90년대에 비디오 설치 작품들을 계속 만들었다. 유럽에서 베를린 장벽과 공산주의의 붕괴를 목격한 시기에 데라 번바움의 <천안문 광장Tiananmen Square>(1990-91) 같은 설치물은 사회적·정치적 격변에 대해 돌아보게 했다. 한편, <고통스러운 광대>(도605)를 비롯해 공포로 가득한 브루스 나우먼의 작품들은 소외, 방향 상실감, 불안, 폭력에 대한 강력한 느낌들을 표현했다. 이러한 소외에서 기술공학의 역할은 백남준의 아이러니한 설치 작품인 <달은 가장 오랜 TV이다Moon Is the Oldest TV>(1965-76)를 통해 예고되었으며, 여기서 테크놀로지는 자연을 대체한다. 토니 아워슬러의 90년대 초기작인 영사기가 있는 설치물들에서는 테크놀로지가 정신적인 차원까지 침투하고 있음을 가시적으로 보여주었다.

비디오 영상은 1970년대 이래 나우먼, 비올라, 피터 캠퍼스 같은 미술가들에 의해 사용되어왔다. 영사는 비디오 이미지를 텔레비전 모니터의 속박에서 벗어나게 했고, 게리 힐, 아워슬러, 비올라의 작품들에서처럼 모든 프레임에서 해방시켰다. 빌 룬드버그, 로버트 휘트먼, 토니 콘래드 등은 1960년대 사물들에 영화를 영사했다. 이제 프레임 없는 이미지가 되돌아왔다. 힐의 <키 큰 승무원>에서 흑백의 유령처럼 비친 열여섯 명의 형상은 긴 복도의 어둠 속에서 관객들의 움직임에 따라 서로 영향을 미치며 움직인다.

1990년대에 비디오 영사가 널리 쓰이면서 새로운 영상미학이 대두되었고, 여기서 비

603
백남준
세기말 II *Fin de Siècle II*
1989
207개의 텔레비전 세트와
7개의 비디오 채널
전체 426.7×1219.2×152.4cm
휘트니미술관, 뉴욕

604
메리 루시어
지베르니의 오하이오
Ohio at Giverny(세부)
1983
모니터 7대
레이저디스크 2장, 컬러,
유성, 18분 30초
가변적 크기
휘트니미술관, 뉴욕

605
브루스 나우먼
**고통스러운 광대:어둡고 태풍이 부는
밤의 웃음**
*Clown Torture: Dark and Stormy Night
with Laughter*
1987
비디오 설치, 컬러, 유성, 순환
가변적 크기
바버라 발킨 코틀과 로버트 코틀 컬렉션

디오와 영화의 언어들이 융합되기 시작했다. 다이애나 세이터는 영사된 비디오 이미지의 서로 다른 면들을 사용하는 많은 장소 특정적인 설치 작품들을 제작해 할리우드 영화와 개념 미술의 언어 속에서 자연을 검토했다. 다른 매체로 작업을 하던 미술가들, 가령 조각과 퍼포먼스로 작업한 재닌 앤토니와 앤 해밀턴도 비디오 인스톨레이션을 제작하기 시작했다.

영화는 1990년대를 통틀어 하나의 주요하며 영향력 있는 매체임을 스스로 주장하기에 이른다. 매튜 바니는 전적으로 영화관에서만 상영되도록 고안한 강렬하고 복잡하며 화려한 '크리매스터' 시리즈 영화를 제작했는데, 그의 설치물에서 이미지는 1940년대 할리우드 영화를 참조하고 인용하고 있다. 로나 심슨의 호화로운 흑백 비디오 영사들은 할리우드 누아르 필름의 양식화된 드라마들을 떠올리게 한다. 이들과 대조적으로 리사 로버츠의 설치들은 영화를 조각으로 사용하여 우리의 시간과 기억의 지각들을 의문시하기 위해 화랑의 공간 내로 투사된 영화 이미지면을 끌어들였다. 인터넷이 물리적 공간에서의 미술의 개념을 와해하기 시작한 것처럼, 시간을 토대로 한 가장 오래된 매체인 영화는 구체적인 공간적 형태를 재규명하기 위해 움직이는 이미지를 사용했다.

크리시 아일스

방대하고 다양한 1990년대의 미술은 아직 시기적으로 너무 가까워 역사라고 부르거나 충분한 거리를 두고 평가하기는 어렵다. 이전 시기와 마찬가지로 다원적이고 모순된 경향들을 포괄하고 있기 때문에, 향후 미래 세대들이 찾게 될 항구적인 중요성이 무엇인지 가늠해 볼 수밖에 없다. 그러나 아무리 가깝더라도 한 가지 분명한 사실이 있다. 즉 우리는 '미국의 세기'라는 용어를 생겨나게 한 낡고 광신적인 애국주의적 사고방식을 홀홀 털어버리고, 문화의 다원성이 미국의 가장 위대한 힘이며, 늘 힘이 되어주었다는 사실을 이제 깨닫고 있다는 점이다. 50년이 넘는 세월을 거치면서 역사적, 문화적 실천에 대한 접근 태도가 심오하게 변화했다. 수정주의 미술사와 다양한 문화 연구의 영향으로 아방가르드의 목적과 발전, 현대 미술사의 토대를 이루는 위계들, 고정된 미술 양식들과 국가적 경계에 관한 전제 등에 대해 그간 소중하게 생각했던 많은 가정이 뒤집어졌다. 미술가들은 이제 거의 모든 것을 작품 제작에 적합한 소재나 재료로 바라보고 있고, 다수의 이질적인 관점들의 공존은 미술을 풍성하게 바라보도록 해준다. 이런 변화들에도 불구하고, 아니 이런 변화 때문에 두 가지 오랜 질문은 여전히 시의성을 지닌다. 미술이란 무엇인가? 그리고 미국적인 것은 무엇인가?

옮기고 나서

송미숙

성신여자대학교 교수(미술사)

한 세기를 정의하려는 노력은 일반적으로 다른 시대와 비교해 그 세기의 독특한 특징과 발전을 가늠해 보고자 하는 시도에서 출발한다. 이제까지 우리는 미술뿐 아니라 문화 역사를 기술할 때 고대, 중세, 르네상스, 바로크, 근대, 현대로 나누거나, 4세기, 15세기, 19세기로 나누는 등 보다 객관적으로 기술해 왔다. 범위를 좁혀 어느 한 국가 혹은 민족의 정체성을 알기 위해서는 그 나라의 문화와 역사를 조망하는 책을 찾게 마련이다.

원서 제목 『The American Century: Art & Culture 1950-2000』에서 알 수 있듯이 이 책은 '미국 현대 미술의 탄생과 발전'을 주제로, 1950년(정확하게는 1945년)부터 1999년까지 50여 년간 세계 문화의 중심지이던 미국 미술과 문화를 훑어보는 야심 찬 기획이다. 미술관 기관으로는 처음으로 비엔날레(휘트니 비엔날레)를 개최하여 젊은 아방가르드 미술가를 발굴해 미국 현대 미술 발전에 결정적으로 기여해 오던 휘트니미술관에서 기획한 이 책은 동명의 전시와 함께 세계 미술계의 지대한 관심 속에서 발표되었다. 당시 휘트니미술관 큐레이터이던 리사 필립스Lisa Phillips(현재 뉴욕의 뉴 뮤지엄New Museum 관장)가 대표 집필을 맡았고, 건축, 공연, 문학, 음악 등 관련 인접 분야의 전문 연구자 19인이 참여했다. 이들이 엄선한 600개가 넘는 엄청난 작품 도판과 시각자료가 모여, 미국에서 탄생한 현대 예술의 입체적인 진경

이 한 권의 책에 오롯이 담겨졌다. 내용으로 보나 규모로 보나 현대 미술과 예술에 대해 이만큼 자세하고 체계적으로 정리된 책을 쉽게 찾아볼 수 없다는 점만으로도 이 책의 진가를 짐작하게 한다.

이 책은 대략 시기별로 분류해 총 여섯 장으로 구성되어 있다. 각 장의 제목인 '초강국에 오른 아메리카 1950-1960' '아메리칸드림의 이면 1950-1960' '뉴 프론티어와 대중문화 1960-1967' '기로에 선 미국 1964-1976' '복원과 반응 1976-1990' '뉴 밀레니엄을 향한 도전 1990-2000' 등을 통해 알 수 있듯이, 필진이 전제하고 있는 20세기 글로벌 리더로서의 미국의 위상 변화를 큰 틀로 잡고, 이런 정치 · 사회적 분위기에 대응하는 미술과 관련 예술과의 길항 관계의 다양한 스펙트럼을 미술을 중심에 두고 입체적으로 조망하는 방식을 취하고 있다.

내용적인 면에서 이 책이 현대 미술을 단편적으로 바라보던 지금까지의 여타 저서들과 구분되는 특징이자 장점은 문화사적인 접근법에 있다. 현대 미술에 획을 그었던 대표적인 작가 혹은 거장들을 중심으로 그들의 생애와 작품에 초점을 두어 기술하는 통상적인 방법을 지양하고, 문화예술의 최전방에서 전통적인 인습의 틀과 규범에 도전하거나 전복시켜 미답의 영역을 개척하려 했던 아방가르드(전위)의 반동 역학 구조의 쟁점 및 개념을 추적하는 데 목표를 두고 있다는 점이다. 특히 이러한 전위의 움직임을 그와 연관된 당대의 정치 · 사회적 상황뿐 아니라 건축, 대중음악, 문학, 영화, 연극, 무용 같은 대중문화를 이끌던 전위들과 연결해 기술하고 있는 점에 주목할 만하다. 이를 통해 미술의 창조를 하나의 자족적이고 독립된 정신 활동으로만 보지 않고 당대의 복합적인 문화의 패러다임 안에서, 그리고 그와 연관된 사회 구조 속에서 미술 창조가 갖는 의미를 심층적으로 파악하는 데 초점을 두고 있다. 결과적으로 미술이 단순히 미술 애호가나 수집가, 향유자의 관조나 미학적 감상의 대상이 아니라, 시대가 처한 사회 · 문화적 상황과 그에 대한 논평과 대응(그것이 부정적이든 긍정적이든, 혹은 미술가의 창조활동에 이롭든

해가 되든 간에)의 산물이라는 사실을 생생하게 일깨워주는 것이다.

　구체적으로 이 책은 다인종과 문화의 복합체인 미국의 특성이라 할 수 있는 이질성, 혼종성hybridity을 반영하는 다각적 관점을 제시하고자 했다. 예를 들어 1950년대만 하더라도 미국이 세계 최강국으로 부상해 표면적으로는 미술을 포함한 모든 분야에서 '팍스 아메리카나Pax Americana'로 상징되는 글로벌 헤게모니의 이상을 획득한 것 같았다. 하지만 그 이면에 존재하던 반反문화적이고 체제 반동적인 '반역 천사'들의 이른바 언더그라운드 움직임 또한 그 시대의 또 다른 페르소나라는 사실을 생생하게 드러낸다. 그렇게 함으로써 20세기, 보다 정확하게는 제2차 세계대전 이후 50여 년간 보편적이고 글로벌 스케일의 문화적 가치를 주도했다고 가정한 미국의 이상, 즉 '미국의 세기The American Century'라는 명제에 스스로 도전하여 이 말에 담긴 진정한 의미가 어떻게 변화해 갔는지를 밝히고자 하였다.

　이 책은 잭슨 폴록, 로버트 라우센버그, 앤디 워홀, 로버트 스미스슨 등 일단의 '커팅 에지cutting edge' 작가들을 중심에 두고, 그들과 개념의 사슬로 연계된 비트 문학 혹은 언더그라운드 영화와 문화 운동, 거기에 주요 사회 쟁점과 운동 등을 기초로 한 미술 재편의 역사로 구성되었다. 따라서 형식과 개념을 위주로 한 기존의 미술사 서술 방식이나, 이론, 미술가 개인의 개성과 인생 이야기에 익숙하던 우리에게 생소하게 다가올 것임에 틀림없다. 특히 유색인종이나 시카고 운동, 토착 민화와 같은 비주류 미술에 대한 소개는 이 책이 중요하게 기여한 부분이다. 그러나 우리나라의 단색화 운동과 직접적으로 관련 있는 미니멀리즘에 대해 극히 개략적이고 다소 부정적으로 논평하는 부분은 우리 독자에게 의외로 받아들여질 수 있다. 아울러 형평성 면에서도 테크놀로지와 관련된 미술, 특히 비디오아트의 창시자인 백남준, 그와 관계있는 빌 비올라 등을 비롯한 비디오 작가들 또한 퍼포먼스 예술가들에 비해 소홀히 다뤄지고 있다는 느낌이 들 수도 있다. 하지만 우리의 이러한 기대는 미국인이 자국민의 관점에서 본 미국 미술과 우리가 본

미국 미술이 다를 수 있다는, 지극히 당연한 사실에 대한 증거이기도 할 것이다.

　읽는 이에 따라 다소 이견이 있을 수 있으나, 이 책이 문화사의 총체적 틀에서 20세기 한국의 현대 미술사를 기술할 때, 한국 미술의 정체성을 밝히는 하나의 지표를 제시하리라는 점은 분명하다. 아직도 깊숙이 자리하고 있는 문화적 열등감, 새로운 것에 대한 지나친 강박관념으로 인해 서구, 특히 근자에는 미국 미술을 모방하는 데 급급해하는 한국 미술계를 돌아보며 검증하기 위한 하나의 새로운 방식을 제공해주었으면 하는 소박한 바람을 가져본다.

미주

1. Henry Louis Gates, Jr.,"New Negroes, Migration, and Cultural Exchange," in *Jacob Lawrence: The Migration Series*, exh. cat. (Washington, D.C.: The Phillips Collection, 1993), pp.17-21.

2. Dore Ashton, *The New York School: A Cultural Reckoning* (New York: Viking Press, 1972), p.61.

3. Clement Greenberg, "'American-Type' Painting," *Partisan Review* (1955), reprinted in Greenberg, *Art and Culture: Critical Essays* (Boston: Beacon Press, 1961), p.228.

4. Edward Alden Jewell, "End-of-the-Season Melange," *The New York Times*, June 6, 1943, sec.2, p.9, quoted in Irving Sandler, *The Triumph of American Painting: A History of Abstract Expressionism* (New York: Praeger Publishers, 1970), p.33.

5. See Romy Golan, "On the Passage of a Few Persons Through a Rather Brief Period of Time," in Stephanie Barron with Sabine Eckmann, *Exiles and Emigrés: The Flight of European Artists from Hitler*, exh. cat. (Los Angeles: Los Angeles County Museum of Art, 1997), pp.128-146.

6. Willem de Kooning, quoted in Robert Goodnough, ed., *Modern Artists in America* (New York: Wittenborn, Schulz, 1951), p.225. The term "abstract expressionism" was first used in relation to New York artists in 1946 by *The New Yorker* critic Robert Coates.

7. Barnett Newman, quoted in Thomas Hess, *Barnett Newman*, exh. cat. (New York: The Museum of Modern Art, 1971), pp.37-39.

8. Mark Rothko, "The Statement," *The Tiger's Eye* (October 1949), p.114; Clyfford Still, quoted in Dorothy C. Miller, *Fifteen Americans*, exh. cat. (New York: The Museum of Modern Art, 1952), pp.21-22.

9. Jackson Pollock, quoted by Lee Krasner in Barbara Rose, "A Conversation with Lee Krasner" (c.1972), p.10, quoted in Ellen Landau, "Lee Krasner: A study of Her Early Career, 1926-1949," Ph.D. diss. (Newark: University of Delaware, 1981), p.210. Krasner recalled introducing Pollock to Hofmann, who asked, "Do you paint from nature?" Pollock replied, "I am nature."

10. Clement Greenberg, "'American-Type' Painting," pp.218-219.

11. Mark Rothko, excerpt from "A Symposium on How to Combine Architecture, Painting, and Sculpture," *Interiors*, 110 (May 1951), p.104.

12. Jackson Pollock, "My Painting," *Possibilities*, 1 (Winter 1947-48), p.79.

13. Harold Rosenberg, "The American Action Painters," *Art News*, 51 (December 1952), pp.22-23.

14. Clement Greenberg, "'American-Type' Painting," p.228.

15. Ibid., p.211.

16. Jackson Pollock, "My Painting," p.79.

17. Elaine de Kooning, quoted in Irving Sandler, *The Triumph of American Painting*, p.249.

18. David Smith, quoted in the typescript of The Museum of Modern Art's 1952 panel, "The New Sculpture: A Symposium," p.7.

19. Theodore Roszak, quoted ibid.

20. Robert Rosenblum, "The Abstract Sublime," *Art News*, 59 (February 1961), pp.38-41, 56-58; Lawrence Alloway, "The American Sublime," *The Living Arts*, 2 (1963), pp.11-22, reprinted in Alloway, *Topics in American Art Since 1945* (New York: W. W. Norton, 1975), pp.31-41.

21. Kirk Varnedoe, "Abstract Expressionism," in William Rubin, ed., *Primitivism in 20th Century Art: Affinity of the Tribal and the Modern*, vol.2, exh. cat. (New York: The Museum of Modern Art, 1984), p.653.

22. Sidra Stich, *Made in the USA* (Berkeley and Los Angeles: University of California Press, 1987), pp.237, 245.

23. The "Irascibles" protested the exclusion of Abstract Expressionism from the exhibition "American Painting Today-1950," organized by The Metropolitan Museum of Art. "Open Letter to Ronald L. Redmond, President, The Metropolitan Museum of Art" (May 20, 1950), in *Art News*, 49 (Summer 1950), pp.226-227, reprinted in Clifford Ross, *Abstract Expressionism: Creators and Critics* (New York: Harry N. Abrams, 1990), pp.226-227.

24. Dorothy Seiberling, "Jackson Pollock: Is He the Greatest Living Painter in the United States?" *Life*, August 8, 1949, pp.42-45.

25. Norman Mailer, quoted in John Montgomery, *The Fifties* (London: Allen and Unwin, 1965), title page.

26. "American Identity/American Art," *Constructing American Identity*, exh. cat. (New York: Whitney Museum of American Art, 1991), p.11.

27. Jane De Hart Mathews, "Art and Politics in Cold War America," *American Historical Review*, 81 (October 1976), p.772.

28. Ibid., p.774.

29. For the right-wing attack on modern art in the 1950s, see William Hauptman, "The Suppression of Art in the McCarthy Decade," *Artforum*, 12 (October 1973), pp.48-52.

30. Alfred H. Barr, Jr., "Is Modern Art Communistic?," *The New York Times Magazine*, December 14, 1952, p.30.

31. For Senator George Dondero, see Hauptman, "The Suppression of Art in the McCarthy Decade."

32. Ibid., p.50.

33. Jane De Hart Mathews, "Art and Politics in Cold War America," pp.772-773.

34. For a discussion of the link between Cold War politics and the successful promulgation of American Abstract Expressionism, see Serge Guilbaut, *How New York Stole the Idea of Modern Art: Abstract Expressionism, Freedom, and the Cold War* (Chicago and London: University of Chicago Press, 1983); Eva Cockcroft, "Abstract Expressionism, Weapon of the Cold War," *Artforum*, 12 (June 1974), pp.39-41; Max Kozloff, "American Painting During the Cold War," in *Twenty-five Years of American Painting, 1948-1973*, exh. cat. (Des Moines: Des Moines Art Center, 1973).

35. David and Cecile Shapiro, "Abstract Expressionism: The Politics of Apolitical Painting," in Jack

Salzman, ed., *Prospects*, no.3 (1977), pp.175-214.

36. Eva Cockcroft, "Abstract Expressionism, Weapon of the Cold War," pp.39-41.

37. André Chastel, *Le Monde*, January 17, 1959, quoted in Ross, *Abstract Expressionism: Creators and Critics*, pp.287-288.

38. Eric Newton, "As the British View Our Art," *The New York Times*, January 15, 1956, sec.2, p.14, quoted in Hayden Herrera, *American Art Goes to Europe* (unpublished manuscript).

39. Clyfford Still, "Open Letter to an Art Critic," *Artforum*, 2 (December 1963), reprinted in Ross, *Abstract Expressionism: Creators and Critics*, pp.199-200.

40. Clement Greenberg, "'American-Type' Painting," p.209.

41. Irving Sandler, "The Community of the New York School," *The New York School: The Painters and Sculptors of the Fifties* (New York: Harper&Row, 1978), pp.29-48. For a discussion of second-generation Abstract Expressionist Artists of color and women, see Ann E. Gibson, *Abstract Expressionism: Other Politics* (New Haven: London, 1997).

42. Simone de Beauvoir, *The Second Sex*, trans. H. M. Parshley (1953; rev. ed. New York: Random House, 1990).

43. For the California School of Fine Arts, see Susan Landauer, *The San Francisco School of Abstract Expressionism*, exh. cat. (Laguna Beach, California: Laguna Art Museum, 1996).

44. Clement Greenberg, "Towards a Newer Laocoön," *Partisan Review*, 7 (July-August 1940), p.305: "Emphasize the medium and its difficulties, and at once the purely plastic, the proper values of visual art come to the fore."

45. Harold Rosenberg, *The Anxious Object* (1966; rev. ed. Chicago: University of Chicago Press, 1982), p.77.

46. Ad Reinhardt, "Twelve Rules for a New Academy" (1953), in *Art News*, 56 (May 1957), pp.37-38, 56.

47. For Clement Greenberg's discussion of the essential and inherent qualities of flatness and two-dimensionality in painting, see his essay "Modernist Painting," *Art and Literature* (Spring 1965), reprinted in John O'Brian, ed., *Clement Greenberg: The Collected Essays and Criticism*, vol.4 (Chicago: University of Chicago Press, 1993), pp.85-93.

48. Allan Kaprow, "The Legacy of Jackson Pollock," *Art News*, 57 (October 1958), p.56.

49. Howard R. Moody, "Reflections on the Beat Generation," *Religion in Life*, 28 (Summer 1959), p.427.

50. Allen Ginsberg, "Howl," *Howl and Other Poems* (San Francisco: City Lights Books, 1956), p.9.

51. Jack Kerouac, foreword to Robert Frank, *The Americans* (New York: Grove Press, 1959; reprt. Zurich: Scalo, 1997), p.6.

52. Allen Ginsberg, "Improvised Poetics," interview, November 26, 1968, published in Donald Allen, ed., *Composed on the Tongue* (Bolinas, California: Grey Fox Press, 1980), p.43.

53. Jane Livingston, *New York School Photographs, 1936-1963* (New York: Stewart, Tabori&Chang, 1992), pp.259, 274.

54. Ibid., p.260.

55. Edward Steichen, introduction to *The Family of Man*, exh. cat. (New York: The Museum of Modern Art, 1955).

56. Robert Rauschenberg, quoted in Calvin Tomkins, *Off the Wall: Robert Rauschenberg and the Art World of Our Time* (New York: Penguin Books, 1980), p.87.

57. Robert Rauschenberg, "Untitled Statement," in Dorothy C. Miller, ed., *Sixteen Americans*, exh. cat. (New York: The Museum of Modern Art, 1959), p.58.

58. John Cage, "On Robert Rauschenberg, Artist and His Work," *Metro*, no.2 (May 1961), pp.36-51.

59. Ibid., p.103.

60. Barbara Haskell, *Blam! The Explosion of Pop, Minimalism, and Performance, 1958-1964*, exh. cat. (New York: Whitney Museum of American Art, 1984), p.31.

61. For a history of Black Mountain College, see Martin Duberman, *Black Mountain: An Exploration in Community* (New York: E. P. Dutton, 1972).

62. Ibid., pp.350-358, for eyewitness accounts of this performance by Cage at Black Mountain College.

63. For Duchamp in America and Neo-Dada activity in the 1950s, see Susan Hapgood, *Neo-Dada: Redefining Art, 1958-62*, exh. cat. (New York: American Federation of the Arts, 1994), Bonnie Clearwater, ed., *West Coast Duchamp* (Miami Beach, Florida: Grassfield Press, 1991).

64. Robert Rosenblum, "Jasper Johns," *Arts Magazine*, 32 (January 1958), pp.54-55.

65. Thomas Crow, *The Rise of the Sixties* (New York: Harry N. Abrams, 1996), pp.15-16.

66. Claes Oldenburg, "Brief Description of the Show" (1960), reprinted in Germano Celant, *Claes Oldenburg: An Anthology*, exh. cat. (New York: Solomon R. Guggenheim Museum; and Washington, D.C., National Gallery of Art, 1995), p.50.

67. Claes Oldenburg, "Untitled Statement" (1961), reprinted ibid., p.96.

68. Allan Kaprow, "The Legacy of Jackson Pollock," *Art News*, 57 (1958), p.57.

69. For more information on actions, performances, and activities, see Paul Schimmel, *Out of Actions: Between Performance and the Object, 1949-1979*, exh. cat. (Los Angeles: The Museum of Contemporary Art, 1998).

70. "Trend to the 'Anti-Art,'" *Newsweek*, March 31, 1958, pp.94, 96.

71. George Maciunas, Fluxus Manifesto (1963), reprinted in *In the Spirit of Fluxus*, exh. cat. (Minneapolis: Walker Art Center, 1993), p.24.

72. For the use of strategies based on "motivation analysis" to guide advertising campaigns in the 1950s, see Vance Packard, *The Hidden Persuaders* (New York: D. McKay Co., 1957), pp.3-11.

73. Leo Steinberg, "Other Criteria," in *Other Criteria: Confrontations with Twentieth-Century Art* (New York: Oxford University Press, 1972), pp.82-91.

74. Andy Warhol, quoted in "Pop Art—Cult of the Commonplace," *Time*, May 3, 1963, p.72.

75. Harold Rosenberg, "The Game of Illusion: Pop and Gag," *The Anxious Object* (Chicago: University of Chicago Press, 1964), p.63.

76. Calvin Tomkins, *Off the Wall: Robert Rauschenberg and the Art World of Our Time* (New York: Penguin Books, 1980), p.185.

77. Herbert Read, "The Disintegration of Form in Modern Art," *Studio International*, 169 (April 1965), pp.151, 153-154.

78. Ibid.

79. "Symposium on Pop Art" was organized by Peter Selz at The Museum of Modern Art in 1962. The panel comprised Henry Geldzahler, Stanley Kunitz, Hilton Kramer, Leo Steinberg, and Dore Ashton, with Selz as moderator; transcript published in *Arts*, 37 (April 1963), pp.36-44.

80. Ibid., p.52.

81. John Canaday, "Pop Art Sells On and On—Why?" *The New York Times Magazine*, May 31, 1964, p.52.

82. Jasper Johns, quoted in G. R. Swenson, "What Is Pop Art? Interviews with Eight Painters," part 2, *Art News*, 62 (February 1964), p.66.

83. Otto Hahn, untitled statement, in *Leo Castelli: Ten Years*, exh. cat.(New York: Leo Castelli Gallery, 1967).

84. *The Philosophy of Andy Warhol: From A to B and Back Again* (New York: Harcourt Brace Jovanovich, 1975), p.92.

85. Richard F. Shepard, "To What Lengths Can Art Go?" *The New York Times*, May 13, 1965, p.1; and "Art: Pop," *Time*, May 28, 1965, p.80.

86. Allan Kaprow, "Should the Artist Become a Man of the World?" *Art News*, 63 (October 1964), p.37.

87. Robert Motherwell, quoted in Barbara Rose and Irving Sandler, "Sensibility of the Sixties," *Art in America*, 55 (January-February 1967), p.47.

88. Frank Stella, quoted in Bruce Glaser, "Questions to Stella and Judd," *Art News*, 65 (September 1966), pp.58-59.

89. Andy Warhol, quoted in Robert Hughes, "The Rise of Andy Warhol," *The New York Review of Books*, February 18, 1982, p.7.

90. John Cage, *Silence: Lectures and Writings by John Cage* (Middletown, Connecticut: 1966), p.93.

91. Andy Warhol, quoted in Barbara Rose, "ABC Art," *Art in America*, 53 (October-November 1965), p.69.

92. "The Artists Say: Dan Flavin," *Art Voices*, 4 (Summer 1965), p.72.

93. Donald Judd, "Specific Objects" (1965), reprinted in *Donald Judd: Complete Writings, 1959-1975* (New York: New York University Press, 1975), pp.181-189.

94. Clement Greenberg, "Recentness of Sculpture," *American Sculpture of the Sixties*, exh. cat. (Los Angeles: Los Angeles County Museum of Art, 1967), p.25.

95. Maurice Berger, *Labyrinths: Robert Morris, Minimalism, and the 1960s* (New York: Harper and Row Publishers, 1989).

96. Lawrence Alloway, "Serial Forms," *American Sculpture of the Sixties*, p.15.

97. Anna C. Chave, "Minimalism and the Rhetoric of Power," *Arts Magazine*, 64 (January 1990), pp.44-63.

98. Gregory Battcock, "The Art of the Real: The Development of a Style, 1948-68," *Arts*, 42 (June 1968), p.44.

99. See Robert Pincus-Witten, "Postminimalism: An Argentine Glance," *The New Sculpture, 1965-75: Between Geometry and Gesture*, exh. cat. (New York: Whitney Museum of American Art, 1990).

100. Lucy Lippard, "Eccentric Abstraction," *Art International*, 10 (November 1966), revised essay reprinted in Lippard, *Changing: Essays in Art Criticism* (New York: E. P. Dutton, 1971), p.98.

101. Robert Morris, "Anti-Form," *Artforum*, 6 (April 1968), pp.33-35.

102. Donald Judd, "Specific Objects," p.187.

103. Max Kozloff, "9 in a Warehouse: An 'Attack on the Status of the Object,'" *Artforum*, 7 (February 1969), pp.38-42.

104. Robert Pincus-Witten, "Postminimalism: An Argentine Glance," p.25.

105. Richard Serra, quoted in Rosalind E. Krauss, *Passages in Modern Sculpture* (New York: Viking Press, 1977), p.276.

106. See Rosalind E. Krauss, *Passage in Modern Sculpture* (New York: Viking Press, 1977), chap.6, pp.201-242.

107. Michael Fried, "Art and Objecthood," *Artforum*, 5 (Summer 1967), pp.12-23.

108. Tony Smith, quoted in Samuel Wagstaff, Jr., "Talking with Tony Smith," *Artforum*, 5 (December 1966), p.19.

109. Robert Smithson, "The Monuments of Passaic," *Artforum*, 6 (December 1967), pp.48-51.

110. Robert Smithson, "Entropy and the New Monuments," *Artforum*, 4 (June 1966), pp.26-31.

111. Walter de Maria, "The Lightning Field: Some Facts, Notes, Data, Information, Statistics and Statements," *Artforum*, 18 (April 1980), p.58.

112. Joseph Kosuth, "Art After Philosophy" (1969), in Gabriele Guercio, ed., *Art After Philosophy and After: Collected Writings, 1966-1990* (Cambridge, Massachusetts: MIT Press, 1991), p.20.

113. Sol LeWitt, "Paragraphs on Conceptual Art," *Artforum*, 5 (Summer 1967), pp.79-83.

114. Joseph Kosuth, "Art as Idea as Idea," in *Information*, exh. cat. (New York: The Museum of Modern Art, 1970), p.69.

115. Seth Siegelaub, quoted in Charles Harrison, "On Exhibitions and World at Large: A Conversation with Seth Siegelaub," *Studio International*, 178 (December 1969), reprinted in Gregory Battcock, *Idea Art: A Critical Anthology* (New York: E. P. Dutton, 1973), pp.165-173.

116. Douglas Huebler, quoted in *January 5-31, 1969*, exh. cat. (New York: Seth Siegelaub, 1969), n.p.

117. See Jack Burnham, *Software*, exh. cat. (New York: The Jewish Museum, 1970).

118. Lucy Lippard and John Chandler, "The Dematerialization of Art," in Lippard, *Changing*, p.255.

119. Robert Hughes, "The Decline and Fall of the Avant-Garde," *Time*, December 18, 1972, pp.111-112.

120. Jon Hendricks and Jean Toche, *GAAG, the Guerrilla Art Action Group, 1969-1976: A Selection* (New York: Printed Matter, 1978).

121. A statement from these artists—John Dowell, Sam Gilliam, Daniel Johnson, Joe Overstreet, Melvin Edwards, Richard Hunt, and William T. Williams—was published in the "Politics" section in *Artforum*, 9 (May 1971), p.12.

122. Victor Sorell, "Articulate Signs of Resistance and Affirmation in Chicano Public Art," in *Chicano Art: Resistance and Affirmation, 1965-1985*, exh. cat. (Los Angeles: Wight Art Gallery, University of California, Los Angeles, 1990), pp.148-151.

123. Linda Nochlin, "Why Have There Been No Great Women Artist?," *Art News*, 69 (January 1971), pp.22-39.

124. Grace Glueck, "Women Artists Demonstrate at Whitney," *The New York Times*, December 23, 1970, reprinted in *Cultural Economies: Histories from the Alternative Arts Movement, NYC* (New York: The Drawing Center), p.23.

125. Andreas Huyssen, "Mapping the Postmodern," in *After the Great Divide: Modernism, Mass Culture, Postmodernism* (Bloomington: Indiana University Press, 1986), p.185.

126. Clement Greenberg, "On the Role of Nature in Modernist Painting" (1949), reprinted in Greenberg, *Art and Culture*, p.174.

127. Robert Venturi, *Complexity and Contradiction in Architecture* (1966; 2nd ed. New York: The Museum of Modern Art, 1977), p.17.

128. Carolee schneemann, quoted in Lucy R. Lippard, *Overlay: Contemporary Art and the Art of Prehistory* (New York: Pantheon Books, 1983), p.67.

129. Dan Cameron, *Carolee schneemann: Up To and Including Her Limits*, exh. cat. (New York: The New Museum of Contemporary Art, 1996), p.27-28.

130. Phil Patton, "Other Voices, Other Rooms: The Rise of the Alternative Space," *Art in America*, 65 (July-August 1977), p.80-89.

131. Vickie Goldberg, *The Power of Photography: How Photographs Changed Our Lives* (New York: Abbeville Press, 1991).

132. Douglas Crimp, *Pictures*, exh. cat. (New York: Artists Space; Committee for the Visual Arts, 1977), p.3.

133. Craig Owens, quoted in Barbara Kruger and Sarah Charlesworth, "Glossalia," *Bomb*, 5 (Spring 1983), p.61.

134. Jonathan Alter, "The Cultural Elite: The Newsweek 100," *Newsweek*, October 5, 1992, p.37.

135. Richard Prince, quoted in Kristine McKenna, "On Photography: Looking for Truth Between the Lies," *Los Angeles Times*, May 19, 1985, p.91.

136. Irving Sandler, "Tenth Street Then and Now," in Janet Kardon, *The East Village Scene*, exh. cat. (Philadelphia: Institute of Contemporary Art, University of Pennsylvania, 1984), pp.10-19; Craig Owens, "East Village '84: Commentary, The Problem with Puerilism," *Art in America*, 72 (Summer 1984), pp.162-163.

137. Lehmann Weichselbaum, "The Real Estate Show," *East Village Eye* (January 1980), reprinted Alan Moore and Marc Miler, eds., *ABC No Rio Dinero: The Story of a Lower East Side Art Gallery* (New York: ABC No Rio with Collaborative Projects, 1985), pp.52-53.

138. Jeffrey Deitch, "Report from Times Square," *Art in America*, 68 (September 1980), pp. 58-63.

139. Elizabeth Hess, "The People's Choice," *The Village Voice* (1981), reprinted in Moore and Miller, eds., *ABC No Rio Dinero*, p.24.

140. For a detailed history of CBGB-OMFUG, see Roman Kozak, *This Ain't No Disco: The Story of CBGB* (Boston: Faber and Faber, 1988).

141. Edit deAk, "Urban Kisses/Slum Hisses" (1981), reprinted in Moore and Miller, eds., *ABC No Rio Dinero*, pp.34-35.

142. Mark Stevens, "Bull in the China Shop," *Newsweek*, May 11, 1981, p.79.

143. George W. S. Trow, *Within the Context of No Context* (Boston: Little, Brown and Company, 1981), p.27.

144. Jesse Helms, quoted in Cathleen McGuigan, "Arts Grants Under Fire," *Newsweek*, August 7, 1989, p.23.

145. Quoted in Richard Bolton, "The Cultural Contradictions of Conservatism," *New Art Examiner*, 17 (June 1990), p.26.

146. Carol Vance has introduced the sex panic theory, most notably in "Reagan's Revenge: Restructuring the NEA," *Art in America*, 78 (November 1990), pp.49-55.

147. Irving Kristol, "It's Obscene But Is It Art?" *The Wall Street Journal*, August 7, 1990, p.A8.

148. Lari Pittman, quoted in *Sunshine&Noir: Art in L.A. 1960-1997*, exh. cat. (Humlebaek, Denmark: Louisiana Museum of Modern Art, 1997), p.202.

149. Joan Didion, *Slouching Towards Bethlehem* (New York: Dell Publishing, 1968), p.65, quoted in Norman M. Klein, "Inside the Consumer-Built City: Sixty Years of Apocalyptic Imagery," in *Helter Skelter: L.A. Art in the 1990s*, exh. cat. (Los Angeles: The Museum of Contemporary Art, 1992), p.27.

참고 문헌

총론

—예술 일반 · 역사 · 문화

Albright, Thomas. *Art in the San Francisco Bay Area, 1945-1980: An Illustrated History* (exhibition catalog). Berkeley: University of California Press, 1985.

Armstrong, Tom, et al. *200 Years of American Sculpture* (exhibition catalog). New York: Whitney Museum of American Art, 1976.

Arnason, H. H. *History of Modern Art: Painting, Sculpture, Architecture, Photography.* 3rd ed. (revised and updated by Daniel Wheeler). New York: Harry N. Abrams, 1986.

Ashton, Dore. *American Art Since 1945.* New York: Oxford University Press, 1982.

Bearden, Romare, and Harry Henderson. *A History of African-American Artists: From 1792 to the Present.* New York: Pantheon Books, 1993.

Bois, Yve-Alain, and Rosalind E. Krauss. *Formless: A User's Guide* (exhibition catalog). Paris: Centre Georges Pompidou, 1996.

Brougher, Kerry, et al. *Hall of Mirrors: Art and Film Since 1945* (exhibition catalog). Los Angeles: The Museum of Contemporary Art, Los Angeles, 1996.

Brown, Milton W., et al. *American Art: Painting, Sculpture, Architecture, Decorative Arts, Photography* (1979). Reprt. Englewood Cliffs, New Jersey: Prentice-Hall; New York: Harry N. Abrams, 1988.

Burnham, Jack. *Beyond Modern Sculpture: The Effects of Science and Technology on the Sculpture of This Century* (1968). Reprt. New York: George Braziller, 1982.

Crane, Diana. *The Transformation of the Avant-Garde: The New York Art World, 1940-1985.* Chicago: University of Chicago Press, 1987.

Fineberg, Jonathan. *Art Since 1940: Strategies of Being.* New York: Harry N. Abrams, 1995.

Forty Years of California Assemblage (exhibition catalog). Los Angeles: Wight Art Gallery, University of California, Los Angeles, 1989.

Frascina, Francis, et al., *Modernism in Dispute: Art Since the Forties.* New Haven: Yale University Press in association with The Open University, 1993.

Geldzahler, Henry. *New York Painting and Sculpture: 1940-1970* (exhibition catalog). New York: The Metropolitan Museum of Art, 1969.

Hughes, Robert. *American Visions: The Epic History of Art in America.* New York: Alfred A. Knopf, 1997.

Hunter, Sam, ed. *An American Renaissance: Painting and Sculpture Since 1940* (exhibition catalog). Fort Lauderdale, Florida: Museum of Art, 1986.

Joachimides, Christos M., and Norman Rosenthal, eds. *American Art in the 20th Century: Painting and Sculpture, 1913-1993* (exhibition catalog), Berlin: Martin-Gropius-Bau; London: Royal Academy of Arts and the Saatchi Gallery, 1993.

Krauss, Rosalind E. *Passages in Modern Sculpture,* New York: Viking Press, 1977.

Leja, Michael. *Reframing Abstract Expressionism: Subjectivity and Painting in the 1940s.* New Haven: Yale University Press, 1993.

Lucie-Smith, Edward. *American Art Now.* New York:

William Morrow and Company, 1985.

Patton, Sharon F. *African American Art.* New York: Oxford University Press, 1998.

Plagens, Peter. *Sunshine Muse: Contemporary Art on the West Coast.* New York and Washington, D.C.: Praeger Publishers, 1974.

Powell, Richard J. *Black Art and Culture in the 20th Century.* New York: Thames and Hudson, 1997.

Rose, Barbara. *American Art Since 1900* (1967). Rev. ed. New York and Washington, D.C.: Praeger Publishers, 1975.

Rosenthal, Mark. *Abstraction in the Twentieth Century: Total Risk, Freedom, Discipline* (exhibition catalog). New York: Solomon R. Guggenheim Museum, 1996.

Senie, Harriet F. *Contemporary Public Sculpture: Tradition, Transformation, and Controversy.* New York: Oxford University Press, 1992.

Smith, Richard Candida. *Utopia and Dissent: Art, Poetry, and Politics in California.* Berkeley: University of California Press, 1995.

Warren, Lynne, et al. *Art in Chicago, 1945-1995* (exhibition catalog). Chicago: Museum of Contemporary Art, 1996.

Wheeler, Daniel. *Art Since Mid-Century: 1945 to the Present.* New York: Vendome Press, 1991.

—비평과 이론

Ashton, Dore. *Out of the Whirlwind: Three Decades of Arts Commentary.* Ann Arbor, Michigan: UMI Research Press, 1987.

Berger, Maurice, ed. *Modern Art and Society: An Anthology of Social and Multicultural Readings.* New York: Icon Editions/HarperCollins Publishers, 1994.

Bois, Yve-Alain, *Painting as Model* (1990). Reprt. Cambridge, Massachusetts: October/MIT Press, 1995.

Bryson, Norman, ed. *Calligram: Essays in New Art History from France.* New York: Cambridge University Press, 1988.

Buettner, Stewart. *American Art Theory: 1945-1970.* Ann Arbor, Michigan: UMI Research Press, 1981.

Burgin, Victor. *The End of Art Theory: Criticism and Postmodernity.* Atlantic Highlands, New Jersey: Humanities Press International, 1986.

Calas, Nicolas. *Transfigurations: Art Critical Essays on the Modern Period.* Ann Arbor, Michigan: UMI Research Press, 1985.

Crimp, Douglas. *On the Museum's Ruins.* Photographs by Louise Lawler. Cambridge, Massachusetts: MIT Press, 1993.

Crow, Thomas. *Modern Art in the Common Culture.* New Haven: Yale University Press, 1996.

Danto, Arthur C. *Beyond the Brillo Box: The Visual Arts in Post-Historical Perspective.* New York: Farrar, Straus&Giroux, 1992.

__. *The Transfiguration of the Commonplace: A Philosophy of Art.* Cambridge, Massachusetts: Harvard University Press, 1981.

Davis, Douglas. *Artculture: Essays on the Post-Modern.* Introduction by Irving Sandler. New York: Icon Editions/Harper&Row, 1977.

de Duve, Thierry. *Clement Greenberg Between the Lines.* Translated by Brian Holmes. Paris: Éditions Dis Voir, 1996.

__. *Kant after Duchamp.* Cambridge, Massachusetts: October/MIT Press, 1996.

Ferguson, Russell, et al., eds. *Discourses: Conversations in Postmodern Art and Culture.* Photographic sketchbook by John Baldessari. New York: The New Museum of Contemporary Art; Cambridge, Massachusetts: MIT Press, 1990.

Ferguson, Russell, et al., eds. *Out There: Marginalization and Contemporary Cultures.* New York: The New Museum of Contemporary Art; Cambridge, Massachusetts: MIT Press, 1990.

Foster, Hal, ed. *The Anti-Aesthetic: Essays on Postmodern Culture.* Seattle: Bay Press, 1983.

__. *Recodings: Art, Spectacle, Cultural Politics.* Port Townsend, Washington: Bay Press, 1985.

__. *The Return of the Real: The Avant-Garde at the End of the Century.* Cambridge, Massachusetts: October/ MIT Press 1996.

Frascina, Francis, and Jonathan Harris, eds. *Art in Modern Culture: An Anthology of Critical Texts.* New York: Icon Editions/HarperCollins Publishers, 1992.

Fusco, Coco. *English Is Broken Here: Notes on Cultural Fusion in the Americas.* New York: New Press, 1995.

Gablik, Suzi. *Has Modernism Failed?.* New York: Thames and Hudson, 1984.

Gilbert-Rolfe, Jeremy. *Beyond Piety: Critical Essays on the Visual Arts, 1986-1993.* New York: Cambridge University Press, 1995.

__. *Immanence and Contradiction: Recent Essays on the Artistic Device.* New York: Out of London Press, 1985.

Greenberg, Clement. *Art and Culture: Critical Essays.* Boston: Beacon Press, 1961.

Harrison, Charles, and Paul Wood, eds. *Art in Theory, 1900-1990: An Anthology of Changing Ideas.* cambridge, England: Blackwell Publishers, 1993.

hooks, bell. *Art on My Mind: Visual Politics.* New York: New Press, 1995.

Jones, Caroline A. *Machine in the Studio: Constructing the Postwar American Artist.* Chicago: University of Chicago Press, 1996.

Kozloff, Max. *The Privileged Eye: Essays on Photography.* Albuquerque: University of New Mexico Press, 1987.

Kramer, Hilton. *The Revenge of the Philistines: Art and Culture, 1972-1984.* New York: Free Press, 1985.

Krauss, Rosalind E. *The Originality of the Avant-Garde and Other Modernist Myths* (1985). Reprt. Cambridge, Massachusetts: MIT Press, 1994.

Lacy, Suzanne, ed. *Mapping the Terrain: New Genre Public Art.* Seattle: Bay Press, 1995.

Lippard, Lucy R. *Changing: Essays in Art Criticism.* New York: E. P. Dutton, 1971.

__. *Mixed Blessings: New Art in a Multicultural America.* New York: Pantheon Books, 1990.

__. *Overlay: Contemporary Art and the Art of Prehistory.* New York: Pantheon Books, 1983.

Masheck, Joseph. *Modernities: Art-Matters in the Present.* University Park: Pennsylvania State University

Press, 1993.

McEvilley, Thomas. *Art and Discontent: Theory at the Millennium*. Kingston, New York: Documentext/McPherson&Company, 1991.

___. *Art and Otherness: Crisis in Cultural Identity*. Kingston, New York: Documentext/McPherson&Company, 1992.

McLuhan, Marshall, and Quentin Fiore. *The Medium Is the Massage: An Inventory of Effects*. New York: Random House, 1967.

O'Brian, John, ed. *Clement Greenberg: The Collected Essays and Criticism*. Vol.1, *Perceptions and Judgments, 1939-1944*. Vol.2, *Arrogant Purpose, 1945-1949*. Vol.3, *Affirmations and Refusals, 1950-1956*. Vol.4, *Modernism with a Vengeance, 1957-1969*. Chicago: University of Chicago Press, 1986, 1993.

O'Doherty, Brian. *Inside the White Cube: The Ideology of the Gallery Space*. Introduction by Thomas McEvilley. Santa Monica and San Francisco: Lapis Press, 1986.

O'Hara, Frank. *Art Chronicles, 1954-1966*. New York: Venture/George Braziller, 1975.

Owens, Craig. *Beyond Recognition: Representation, Power, and Culture*. Berkeley: University of California Press, 1992.

Rosenberg, Harold. *The Anxious Object: Art Today and Its Audience*. New York: Horizon Press, 1964.

___. *The De-Definition of Art: Action Art to Pop to Earthworks*. New York: Horizon Press, 1972.

___. *Discovering the Present: Three Decades in Art, Culture, and Politics*. Chicago: University of Chicago Press, 1973.

___. *The Tradition of the New*. New York: Horizon Press, 1959.

Sontag, Susan. *Against Interpretation and Other Essays* (1966). Reprt. New York: Octagon/Farrar, Straus&Giroux, 1978.

Staniszewski, Mary Anne. *Believing Is Seeing: Creating the Culture of Art*. New York: Penguin Books, 1995.

Steinberg, Leo. *Other Criteria: Confrontations with Twentieth-Century Art*. New York: Oxford University Press, 1972.

Tomkins, Calvin. *The Bride and the Bachelors: Five Masters of the Avant-Garde* (1965). Rev. ed. New York: Penguin Books, 1976.

Varnedoe, Kirk, and Adam Gopnik, eds. *Modern Art and Popular Culture: Readings in High and Low*. New York: The Museum of Modern Art and Harry N. Abrams, 1990.

Wallis, Brian, ed. *Art After Modernism: Rethinking Representation*. Foreword by Marcia Tucker. New York: The New Museum of Contemporary Art; Boston: David R. Godine, 1984.

Wolfe, Tom. *The Painted Word*. New York: Farrar, Straus&Giroux, 1975.

─예술가 저작

Chicago, Judy. *Through the Flower: My Struggle as a Woman Artist*. Introduction by Anaïs Nin. Garden City, New York: Doubleday&Company, 1975.

Chipp, Herschel B. *Theories of Modern Art: A Source Book by Artists and Critics*. Contributions by Peter Selz and Joshua C. Taylor. Berkeley: University of California Press, 1968.

Cummings, Paul, ed. *Artists in Their Own Words*. New York: St. Martin's Press, 1979.

Golub, Leon. *Do Paintings Bite? Selected Texts, 1948-1996*. Ostfildern, Germany: Cantz Verlag, 1997.

Graham, Dan. *Video-Architecture-Television: Writings on Video and Video Works, 1970-1978*. Halifax, Nova Scotia: The Press of the Novia Scotia College of Art and Design; New York: New York University Press, 1979.

Halley, Peter. *Collected Essays, 1981-1987*. Zurich: Bruno Bischofberger Gallery, 1988.

Johnson, Ellen H., ed. *American Artists on Art: From 1940 to 1980*. New York: Icon Editions/Harper&Row, 1982.

Judd, Donald. *Complete Writings, 1959-1975*. Halifax, Nova Scotia: The Press of the Novia Scotia College of Art and Design; New York: New York University Press, 1975.

___. *Complete Writings, 1975-1986*. Eindhoven, The Netherlands: Van Abbemuseum, 1987.

Kaprow, Allan. *Essays on the Blurring of Art and Life*. Berkeley: University of California Press, 1993.

Kelly, Mary. *Imaging Desire*. Cambridge, Massachusetts: MIT Press, 1996.

Morris, Robert. "Anti Form." *Artforum*, 6 (April 1968), pp.33-35.

___. "Notes on Sculpture." *Artforum*, 4 (February 1966), pp.42-44.

___. "Notes on Sculpture, Part 2." *Artforum*, 5 (October 1966), pp.20-23.

___. "Notes on Sculpture, Part 3: Notes on Nonsequiturs." *Artforum*, 5 (June 1967), pp.24-29.

___. "Notes on Sculpture, Part 4: Beyond Objects." *Artforum*, 7 (April 1969), pp.50-54.

Motherwell, Robert. *The Collected Writings of Robert Motherwell*. New York: Oxford University Press, 1992.

Newman, Barnett. *Barnett Newman: Selected Writings and Interviews*. Edited by John P. O'Neill. New York: Alfred A. Knopf, 1990.

Piper, Adrian. *Out of Order, Out of Sight*. Vol.1, *Selected Writings in Meta-Art, 1968-1992*. Vol.2, *Selected Writings in Art Criticism, 1967-1992*. Cambridge, Massachusetts: MIT Press, 1996.

Porter, Fairfield. *Art in Its Own Terms: Selected Criticism, 1935-1975*. Edited and with an introduction by Rackstraw Downes. New York: Taplinger, 1979.

Reinhardt, Ad. *Art-as-Art: The Selected Writings of Ad Reinhardt* (1975). Edited and with an introduction by Barbara Rose. Berkeley: University of California Press, 1991.

Schor, Mira. *Wet: On Painting, Feminism, and Art Culture*. Durham, North Carolina: Duke University Press, 1997.

Smithson, Robert. *Robert Smithson: The Collected Writings*. Edited by Jack Flam. Berkeley: University of California Press, 1996.

Stiles, Kristine, and Peter Selz, eds. *Theories and Documents of Contemporary Art: A Sourcebook of Artists' Writings*. Berkeley: University of California Press, 1996.

Wallis, Brian, ed. *Blasted Allegories: An Anthology of Writing by Contemporary Artists*. Foreword by Marcia Tucker. New York: The New Museum of Contemporary Art; Cambridge, Massachusetts: MIT Press, 1987.

Warhol, Andy. *The Philosophy of Andy Warhol: From A to B and Back Again*. New York: Harcourt Brace Jovanovich, 1975.

Witzling, Mara R., ed. *Voicing Today's Visions: Writings by Contemporary Women Artists*. New York: Universe, 1994.

초강국에 오른 아메리카 1950–1960

Anfam, David. *Abstract Expressionism*. New York: Thames and Hudson, 1990.

Ashton, Dore. *The New York School: A Cultural Reckoning*. New York: Viking Press, 1973.

Auping, Michael, et al. *Abstract Expressionism: The Critical Developments* (exhibition catalog). Buffalo: Albright-Knox Art Gallery, 1987.

The Fifties: Aspects of Painting in New York (exhibition catalog). Washington, D.C.: Hirshhorn Museum and Sculpture Garden, Smithsonian Institution, 1980.

Frascina, Francis, ed. *Pollock and After: The Critical Debate*. New York: Icon Edition/Harper&Row, 1985.

Gibson, Ann Eden. *Abstract Expressionism: Other Politics*. New Haven: Yale University Press, 1997.

Guilbaut, Serge. *How New York Stole the Idea of Modern Art: Abstract Expressionism, Freedom, and the Cold War*. Translated by Arthur Goldhammer. Chicago: University of Chicago Press, 1983.

Jones, Caroline A. *Bay Area Figurative Art, 1950-1965* (exhibition catalog). San Francisco: San Francisco Museum of Modern Art, 1990.

Kingsley, April. *The Turning Point: The Abstract Expressionists and the Transformation of American Art*. New York: Simon and Schuster, 1992.

Landauer, Susan. *The San Francisco School of Abstract Expressionism* (exhibition catalog). Introduction by Dore Ashton. Laguna Beach, California: Laguna Art Museum, 1996.

Phillips, Lisa. *The Third Dimension: Sculpture of the New York School* (exhibition catalog). New York: Whitney Museum of American Art, 1984.

Polcari, Stephen. *Abstract Expressionism and the Modern Experience*. New York: Cambridge University Press, 1991.

Ross, Clifford, ed. *Abstract Expressionism: Creators and Critics*. New York: Harry N. Abrams, 1990.

Sandler, Irving. *The New York School: The Painters and Sculptors of the Fifties*. New York: Icon Editions/Harper&Row, 1978.

___. *The Triumph of American Painting: A History of Abstract Expressionism*. New York and Washington, D.C.: Praeger Publishers, 1970.

Schimmel, Paul, et al. *Action/Precision: The New Direction in New York, 1955-60* (exhibition catalog). Newport Beach, California: Newport Harbor Art Museum, 1984.

___. *The Figurative Fifties: New York Figurative Expressionism* (exhibition catalog). Newport Beach, California: Newport Harbor Art Museum, 1988.

Selz, Peter. *New Images of Man* (exhibition catalog). New York: The Museum of Modern Art, 1959.

Shapiro, David, and Cecile Shapiro, eds. *Abstract Expressionism: A Critical Record* (1990). Reprt. New York: Cambridge University Press, 1995.

Tuchman, Maurice, ed. *The New York School: Abstract Expressionism in the 1940s and 1950s*. Greenwich, Connecticut: New York Graphic Society, 1971.

아메리칸 드림의 이면 1950–1960

Armstrong, Elizabeth, et al. *In the Spirit of Fluxus* (exhibition catalog). Minneapolis: Walker Art Center, 1993.

Kaprow, Allan. *Assemblage, Environments, and Happenings*. New York: Harry N. Abrams, 1966.

Kirby, Michael. *Happenings: An Illustrated Anthology.* New York: E. P. Dutton&Co., 1966.

Kostelanetz, Richard. *The Theatre of Mixed Means: An Introduction to Happenings Kinetic Environments, and Other Mixed-Means Presentations.* New York: RK Editions, 1980.

Phillips, Lisa. *Beat Culture and the New America, 1950-1965* (exhibition catalog). New York: Whitney Museum of American Art, 1995.

Rosset, Barney, ed. *Evergreen Review Reader, 1957-1966.* New York: Blue Moon Books and Arcade Publishing, 1994.

Schimmel, Paul, et al. *Out of Actions: Between Performance and the Object, 1949-1979* (exhibition catalog). Los Angeles: The Museum of Contemporary Art, 1998.

Seitz, William C. *The Art of Assemblage* (exhibition catalog). New York: The Museum of Modern Art, 1961.

Solnit, Rebecca. *Secret Exhibition: Six California Artists of the Cold War Era.* San Francisco: City Lights Books, 1990.

Stich, Sidra. *Made in U.S.A.: An Americanization in Modern Art, the '50s and '60s* (exhibition catalog). Berkeley: University Art Museum, University of California, Berkeley, 1987.

뉴 프론티어와 대중문화 1960-1967

Alloway, Lawrence. *American Pop Art* (exhibition catalog). New York: Whitney Museum of American Art, 1974.

__. *Systemic Painting* (exhibition catalog). New York: Solomon R. Guggenheim Museum, 1966.

Ayres, Anne, et al. *L.A. Pop in the Sixties* (exhibition catalog). Newport Beach, California: Newport Harbor Art Museum, 1989.

Battcock, Gregory, ed. *Minimal Art: A Critical Anthology.* Reprt. Berkeley: University of California Press, 1995.

Colpitt, Frances. *Minimal Art: The Critical Perspective.* Ann Arbor, Michigan: UMI Research Press, 1990.

Crow, Thomas. *The Rise of the Sixties: American and European Art in the Era of Dissent.* New York: Perspectives/Harry N. Abrams, 1996.

Haskell, Barbara. *Blam! The Explosion of Pop, Minimalism, and Performance, 1958-1964* (exhibition catalog). New York: Whitney Museum of American Art, 1984.

Lippard, Lucy R. *Pop Art.* Contributions by Lawrence Alloway, Nancy Marmer, and Nicolas Calas. New York and Washington, D.C.: Frederick A. Praeger, 1966.

Livingstone, Marco. *Pop Art: A Continuing History.* New York: Harry N. Abrams, 1990.

Madoff, Steven Henry. *Pop Art: A Critical History.* Berkeley: University of California Press, 1997.

Mahsun, Carol Anne, ed. *Pop Art: The Critical Dialogue.* Ann Arbor, Michigan: UMI Research Press, 1989.

McShine, Kynaston. *Primary Structures: Younger American and British Sculptors* (exhibition catalog). New York: The Jewish Museum, 1966.

Russell, John, and Suzi Gablik, eds. *Pop Art Redefined.* London: Thames and Hudson, 1969.

Sandler, Irving. *American Art of the 1960s.* New York: Icon Editions/Harper&Row, 1988.

Schimmel, Paul, and Donna De Salvo. *Hand-Painted Pop: American Art in Transition, 1955-62* (exhibition catalog). Los Angeles: The Museum of Contemporary Art, Los Angeles, 1992.

Seitz, William C. *Art in the Age of Aquarius, 1955-1970.* Washington, D.C.: Smithsonian Institution Press, 1992.

Tuchman, Maurice. *American Sculpture of the Sixties* (exhibition catalog). Los Angeles: Los Angeles County Museum of Art, 1967.

__. *Art in Los Angeles: Seventeen Artists in the Sixties* (exhibition catalog). Los Angeles: Los Angeles County Museum of Art, 1981.

Warhol, Andy, and Pat Hackett. *POPism: The Warhol '60s.* New York: Harcourt Brace Jovanovich, 1980.

Whiting, Cecile. *A Taste for Pop: Pop Art, Gender, and Consumer Culture.* New York: Cambridge University Press, 1997.

기로에 선 미국 1964-1976

Armstrong, Richard, and Richard Marshall, eds. *The New Sculpture, 1965-1975: Between Geometry and Gesture* (exhibition catalog). New York: Whitney Museum of American Art, 1990.

Ault, Julie, ed. *Cultural Economies: Histories from the Alternative Arts Movement, NYC* (exhibition catalog). New York: The Drawing Center, 1996.

Battcock, Gregory, ed. *Idea Art: A Critical Anthology.* New York: E. P. Dutton, 1973.

__. ed. *The New Art: A Critical Anthology* (1966). Reprt. New York: E. P. Dutton, 1973.

Beardsley, John. *Probing the Earth: Contemporary Land Projects* (exhibition catalog). Washington, D.C.: Hirshhorn Museum and Sculpture Garden, Smithsonian Institution, 1977.

Broude, Norma, and Mary D. Garrad, eds. *The Power of Feminist Art: The American Movement of the 1970s, History and Impact.* New York: Harry N. Abrams, 1994.

Goldstein, Ann, and Anne Rorimer. *Reconsidering the Object of Art, 1965-1975* (exhibition catalog). Los Angeles: The Museum of Contemporary Art, 1995.

Griswold del Castillo, Richard, Teresa McKenna, and Yvonne Yarbro-Bejarano, eds. *Chicano Art: Resistance and Affirmation, 1965-1985* (exhibition catalog). Los Angeles: Wight Art Gallery, University of California, Los Angeles, 1990.

Hess, Thomas B., and Elizabeth C. Baker, eds. *Art and Sexual Politics: Women's Liberation, Women Artists, and Art History* (1973). Reprt. New York: Collier Books, 1975.

Jones, Amelia, ed. *Sexual Politics: Judy Chicago's "Dinner Party" in Feminist Art History* (exhibition catalog). Los Angeles: UCLA at the Armand Hammer Museum of Art and Cultural Center, 1996.

Kardon, Janet. The Decorative Impulse (exhibition catalog). Philadelphia: Institute of Contemporary Art, University of Pennsylvania, 1979.

Lippard, Lucy R. *From the Center: Feminist Essays on Women's Art.* New York: E. P. Dutton, 1976.

__. *Get the Message? A Decade of Art for Social Change.* New York: E. P. Dutton, 1984.

__. *The Pink Glass Swan: Selected Essays on Feminist Art.* New York: New Press, 1995.

__. ed. *Six Years: The Dematerialization of the Art Object from 1966 to 1972* (1973). Berkeley: University of California Press, 1997.

Lucie-Smith, Edward. *Art in the Seventies.* Ithaca, New York: Cornell University Press, 1980.

Marshall, Richard. *New Image Painting* (exhibition catalog). New York: Whitney Museum of American Art, 1978.

Masheck, Joseph. *Historical Present: Essays of the 1970s.* Ann Arbor, Michigan: UMI Research Press, 1984.

McShine, Kynaston, ed. *Information* (exhibition catalog). New York: The Museum of Modern Art, 1970.

Meyer, Ursula. *Conceptual Art.* New York: E. P. Dutton, 1972.

Monte, James, and Marcia Tucker. *Anti-Illusion: Procedures/Materials.* New York: Whitney Museum of American Art, 1969.

Morgan, Robert C. *Art into Ideas: Essays on Conceptual Art.* New York: Cambridge University Press, 1996.

Nochlin, Linda. *Women, Art, and Power and Other Essays.* New York: Icon Editions/Harper&Row, 1988.

Pincus-Witten, Robert. *Postminimalism.* New York: Out of London Press, 1977.

__. *Postminimalism into Maximalism: American Art, 1966-1986.* Ann Arbor, Michigan: UMI Research Press, 1987.

Pollock, Griselda. *Vision and Difference: Femininity, Feminism, and Histories of Art.* New York: Routledge, 1988.

Raven, Arlene, Cassandra L. Langer, and Joanna Frueh, eds. *Feminist Art Criticism: An Anthology.* Ann Arbor, Michigan: UMI Research Press, 1988.

Robins, Corinne. *The Pluralist Era: American Art, 1968-1981.* New York: Icon Editions/Harper&Row, 1984.

Rose, Bernice. *Drawing Now* (exhibition catalog). New York: The Museum of Modern Art, 1976.

Sonfist, Alan, ed. *Art in the Land: A Critical Anthology of Environmental Art.* New York: E. P. Dutton, 1983.

Szeeman, Harald. *Live in Your Head: When Attitudes Become Form. Works, Concepts, Processes, Situations, Information* (exhibition catalog). London: The Institute of Contemporary Arts, 1969.

Tiberghien, Gilles A. *Land Art.* Translated by Caroline Green. New York: Princeton Architectural Press, 1995.

Wilding, Faith. *By Our Own Hands: The Women Artist's Movement, Southern California, 1970-1976.* Santa Monica, California: Double X, 1977.

복원과 반응 1976-1990

Atkins, Robert, and Thomas W. Sokolowski. *From Media to Metaphor: Art about AIDS* (exhibition catalog). New York: Independent Curators, 1991.

Belli, Gabriella, and Jerry Saltz. *American Art of the '80s* (exhibition catalog). Trento and Rovereto: Museo d'Arte Moderna e Contemporanea, 1991.

Bois, Yve-Alain, et al. *Endgame: Reference and Simulation in Recent Painting and Sculpture* (exhibition catalog). Boston: The Institute of Contemporary Art, 1986.

Carrier, David. The Aesthete in the City: The Philosophy and Practice of American Abstract Painting in the 1980s. University Park: Pennsylvania State University Press, 1994.

Crimp, Douglas. *Pictures: An Exhibition of the Work of Troy Brauntuch, Jack Goldstein, Sherrie Levine, Robert Longo, Philip Smith* (exhibition catalog). New York: Artists Space, 1977.

The Decade Show: Frameworks of Identity in the 1980s (exhibition catalog). New York: Museum of

Contemporary Hispanic Art/The New Museum of Contemporary Art/The Studio Museum in Harlem, 1990.

Felshin, Nina, ed. *But Is It Art? The Spirit of Art as Activism*. Seattle: Bay Press, 1995.

Fox, Howard N. *Avant-Garde in the Eighties* (exhibition catalog). Los Angeles: Los Angeles County Museum of Art, 1987.

Frank, Peter, and Michael McKenzie. *New, Used, and Improved: Art for the '80s*. New York: Abbeville Press, 1987.

Ghez, Susanne, ed. *CalArts: Skeptical Belief(s)* (exhibition catalog). Chicago: The Renaissance Society at the University of Chicago; Newport Beach, California: Newport Harbor Art Museum, 1988.

Goldstein, Ann, and Mary Jane Jacob. *A Forest of Signs: Art in the Crisis of Representation* (exhibition catalog). Los Angeles: The Museum of Contemporary Art, 1989.

Halbreich, Kathy. *Culture and Commentary; An Eighties Perspective* (exhibition catalog). Washington, D.C.: Hirshhorn Museum and Sculpture Garden, Smithsonian Institution, 1990.

Heartney, Eleanor. *Critical Condition: American Culture at the Crossroads*. New York: Cambridge University Press, 1997.

Heiferman, Marvin, and Lisa Phillips, with John G. Hanhardt. *Image World: Art and Media Culture* (exhibition catalog). New York: Whitney Museum of American Art, 1989.

Joachimides, Christos M., and Norman Rosenthal, eds. *Zeitgeist: Internationale Kunstausstellung Berlin 1982*. (exhibition catalog). Berlin: Martin-Gropius-Bau, 1982.

Joachimides, Christos M., Norman Rosenthal, and Nicholas Serota, eds. *A New Spirit in Painting* (exhibition catalog). London: Royal Academy of Arts, 1981.

Kardon, Janet. *The East Village Scene* (exhibition catalog). Philadelphia: Institute of Contemporary Art, University of Pennsylvania, 1984.

Levin, Kim. *Beyond Modernism: Essays on Art from the '70s and '80s*. New York: Icon Editions/Harper&Row, 1988.

Linker, Kate, et al. *Difference: On Representation and Sexuality* (exhibition catalog). New York: The New Museum of Contemporary Art, 1985.

Lucie-Smith, Edward. *Art in the Eighties*. New York: Phaidon/Universe, 1990.

McShine, Kynaston. *An International Survey of Recent Painting and Sculpture* (exhibition catalog). New York: The Museum of Modern Art, 1984.

Moore, Alan, and Marc Miller, eds. *ABC No Rio Dinero: The Story of a Lower East Side Art Gallery*. Foreword by Lucy R. Lippard. New York: ABC No Rio with Collaborative Projects, 1985.

Saltz, Jerry. *Beyond Boundaries: New York's New Art*. Essays by Roberta Smith and Peter Halley. New York: Alfred van der Marck Editions, 1986.

Schjeldahl, Peter. *The Hydrogen Jukebox: Selected Writings of Peter Schjeldahl, 1978-1990*. Introduction by Robert Storr. Berkeley: University of California Press, 1991.

Siegel, Jeanne, ed. *Art Talk: The Early '80s*. New York: DaCapo Press, 1988.

__. ed. *Artwords 2: Discourse on the Early '80s*. Ann Arbor, Michigan: UMI Research Press, 1988.

Taylor, Paul. *After Andy: SoHo in the Eighties*. Portraits by Timothy Greenfield-Sanders. Introduction by Allan Schwartzman. Melbourne: Schwartz City, 1995.

__. ed. *Post-Pop Art*. Cambridge, Massachusetts: MIT Press, 1989.

Tomkins, Calvin. *Post- to Neo-: The Art World of the 1980s*. New York: Henry Holt and Company, 1988.

뉴 밀레니엄을 향한 도전 1990-2000

Benezra, Neal, and Olga M. Viso. *Distemper: Dissonant Themes in the Art of the 1990s* (exhibition catalog). Washington, D.C.: Hirshhorn Museum and Sculpture Garden, Smithsonian Institution, 1996.

Clearwater, Bonnie, ed. *Defining the Nineties: Consensus-Making in New York, Miami, and Los Angeles*. North Miami: Museum of Contemporary Art, 1996.

Curiger, Bice. *Birth of the Cool* (exhibition catalog). Zurich: Kunsthaus Zürich; Hamburg: Deichtorhallen Hamburg, 1996.

Deitch, Jeffrey. *Post Human* (exhibition catalog). Pully/Lausanne, Switzerland: FAE Musée d'Art Contemporain; et al.

Golden, Thelma. *Black Male: Representations of Masculinity in Contemporary American Art* (exhibition catalog), New York: Whitney Museum of American Art, 1994.

Grynsztejn, Madeleine. *About Place: Recent Art of the Americas* (exhibition catalog). Essay by David Hickey. Chicago: The Art Institute of Chicago, 1995.

Schimmel, Paul. *Helter Skelter: L.A. Art in the 1990s* (exhibition catalog). Los Angeles: The Temporary Contemporary of The Museum of Contemporary Art, 1992.

Storr, Robert. *Dislocations* (exhibition catalog). New York: The Museum of Modern Art, 1991.

Sussman, Elisabeth, et al. *1993 Biennial Exhibition* (exhibition catalog). New York: Whitney Museum of American Art, 1993.

Wallace, Michele. *Black Popular Culture: A Project*. Dia Center for the Arts Discussions in Contemporary Culture, no.8. Seattle: Bay Press, 1992.

Zelevansky, Lynn. *Sense and Sensibility: Women Artists and Minimalism in the Nineties*. New York: The Museum of Modern Art, 1994.

행위예술-무용 · 연극 · 음악

Anderson, Jack. *Art without Boundaries*. Iowa City: University of Iowa Press, 1997.

Auslander, Philip. *American Experimental Theater: A Critical Introduction*. New York: University Arts Resources, 1993.

__. *From Acting to Performance: Essays in Modernism and Postmodernism*. New York: Routledge, 1997.

Banes, Sally. *Dancing Women: Female Bodies on Stage*. New York: Routledge, 1998.

__. *Democracy's Body: Judson Dance Theater, 1962-1964*. Ann Arbor, Michigan: UMI Research Press, 1983.

__. *Greenwich Village 1963: Avant-Garde Performance and the Effervescent Body*. Durham, North Carolina: Duke University Press, 1993.

__. *Writing Dancing in the Age of Postmodernism*. Hanover, New Hampshire: Wesleyan University Press/ University Press of New England, 1994.

Battcock, Gregory, and Robert Nickas, eds. *The Art of Performance: A Critical Anthology*. New York: E. P. Dutton, 1984.

Bennington College Judson Project. *Judson Dance Theater, 1962-1966*. Bennington, Vermont: Bennington College, 1981.

Biner, Pierre. *The Living Theatre*. New York: Horizon Press, 1972.

Carr, C. *On Edge: Performance at the End of the Twentieth Century*. Hanover, New Hampshire: University Press of New England, 1993.

Chinoy, Helen Krich, and Linda Walsh Jenkins, eds. *Women in American Theatre: Careers, Images, Movements*. New York: Crown, 1981.

Cohen, Selma Jeanne, ed. *International Encyclopedia of Dance*. New York: Oxford University Press, 1998.

Cooke, Mervyn, *The Chronicle of Jazz*. New York: Abbeville Press, 1998.

Goldberg, RoseLee. *Live Art Since 1960*. New York: Harry N. Abrams, 1998.

Henry, Tricia. *Break All Rules! Punk Rock and the Making of a Style*. Ann Arbor, Michigan: UMI Research Press, 1989.

Little, Stuart W. *Off-Broadway: The Prophetic Theater*. New York: Coward, McCann and Geoghegan, 1972.

Livet, Anne, ed. *Contemporary Dance: An Anthology of Lectures, Interviews, and Essays with Many of the Most Important Contemporary American Choreographers, Scholars, and Critics*. New York: Abbeville Press in association with The Fort Worth Art Museum, 1978.

Morrissey, Lee, ed. *The Kitchen Turns Twenty: A Retrospective Anthology*. New York: The Kitchen Center for Video, Music, Dance, Performance, Film and Literature, 1992.

Outside the Frame: Performance and the Object. A Survey History of Performance Art in the USA Since 1950 (exhibition catalog). Cleveland: Cleveland Center for Contemporary Art, 1994.

Perkins, William Eric, ed. *Droppin' Science: Critical Essays on Rap Music and Hip Hop Culture*. Philadelphia: Temple University Press, 1996.

Roudane, Matthew C. *American Drama Since 1960: A Critical History*. New York: Twayne, 1996.

Sayre, Henry M. *The Object of Performance: The American Avant-Garde Since 1970*. Chicago: University of Chicago Press, 1989.

Schwarz, K. Robert. *Minimalists: 20th-Century Composers*. London: Phaidon Press, 1996.

Shank, Theodore. *American Alternative Theater*. New York: Grove, 1982.

Siegel, Marcia B. *The Tail of the Dragon: New Dance, 1976-1982*. Durham, North Carolina: Duke University Press, 1991.

사진

Blessing, Jennifer. *Rrose Is a Rrose Is a Rrose: Gender Performance in Photography* (exhibition catalog). New York: Solomon R. Guggenheim Museum, 1997.

Coke, Van Deren, ed. *One Hundred Years of Photographic History: Essays in Honor of Beaumont Newhall*. Albuquerque: University of New Mexico Press, 1975.

Davis, Keith F. *An American Century of Photography: From Dry-Plate to Digital. The Hallmark Photographic Collection*. Foreword by Donald J. Hall. Kansas City, Missouri: Hallmark Cards, Inc., in association with Harry N. Abrams, 1995.

Greenough, Sarah, et al. *On the Art of Fixing a Shadow:*

One Hundred and Fifty Years of Photography (exhibition catalog). Washington, D.C.: National Gallery of Art; Chicago: The Art Institute of Chicago, 1989.

Grundberg, Andy. *Crisis of the Real: Writings on Photography, 1974-1989*. New York: Aperture, 1990.

Grundberg, Andy, and Kathleen McCarthy Gauss. *Photography and Art: Interactions Since 1946* (exhibition catalog). Fort Lauderdale, Florida: Museum of Art; Los Angeles: Los Angeles County Museum of Art, 1987.

Hall-Duncan, Nancy. *The History of Fashion Photography* (exhibition catalog). Rochester, New York: International Museum of Photography, George Eastman House, 1977.

Livingston, Jane. *The New York School Photographs, 1936-1963*. New York: Stewart, Tabori&Chang, 1992.

Newhall, Beaumont. *The History of Photography from 1839 to the Present Day*. Rev. ed. New York: The Museum of Modern Art, 1982.

Petruck, Peninah R., ed. *The Camera Viewed: Writings on Twentieth-Century Photography*. Vol.2, *Photography after World War II*. New York: E. P. Dutton, 1979.

Smith, Joshua P., and Merry A. Foresta. *The Photography of Invention: American Pictures of the 1980s* (exhibition catalog). Washington, D.C.: National Museum of American Art, Smithsonian Institution, 1989.

Solomon-Godeau, Abigail. *Photography at the Dock: Essays on Photographic History, Institutions, and Practices*. Foreword by Linda Nochlin. Media&Society, no.4. Minneapolis: University of Minnesota Press, 1991.

Sontag, Susan. *On Photography*. New York: Farrar, Straus&Giroux, 1977.

Squiers, Carol, ed. *The Critical Image: Essays on Contemporary Photography*. Seattle: Bay Press, 1990.

Steichen, Edward. *The Family of Man* (exhibition catalog). Prologue by Carl Sandburg. New York: The Museum of Modern Art, 1955.

Szarkowski, John. *Photography Until Now* (exhibition catalog). New York: The Museum of Modern Art, 1989.

Turner, Peter, ed. *American Images: Photography 1945-1980* (exhibition catalog). London: Barbican Art Gallery, 1985.

Willis, Deborah, ed. Picturing Us: African American Identity in Photography. New York: New Press, 1994.

영화 · 비디오 · 사운드

The American New Wave, 1958-1967 (exhibition catalog). Minneapolis: Walker Art Center; Buffalo: Media Study/Buffalo, 1982.

Battcock, Gregory, ed. *New Artists Video: A Critical Anthology*. New York: E. P. Dutton, 1978.

Cook, David A. *A History of Narrative Film* (1981), 2nd ed. New York: W. W. Norton&Company, 1990.

Delehanty, Suzanne. *Video Art* (exhibition catalog) Philadelphia: Institute of Contemporary Art, University of Pennsylvania, 1975.

Frampton, Hollis. *Circles of Confusion: Film, Photography, Video, Texts, 1968-1980*. Foreword by Annette Michelson. Rochester, New York: Visual Studies Workshop Press, 1983.

Hall, Doug, and Sally Jo Fifer, eds. *Illuminating Video: An Essential Guide to Video Art*. New York: Aperture in association with the Bay Area Video Coalition, 1990.

Hanhardt, John G., ed. *Video Culture: A Critical Investigation*. Layton, Utah: Peregrine Smith Books in association with Visual Studies Workshop Press, 1986.

A History of the American Avant-Garde Cinema (exhibition catalog). New York: The American Federation of Arts, 1976.

James, David E. *Allegories of Cinema: American Film in the Sixties*. Princeton: Princeton University Press, 1989.

Korot, Beryl, and Ira Schneider, eds. *Video Art: An Anthology*. New York: Harcourt Brace Jovanovich, 1976.

Lander, Dan, and Micah Lexier, eds. *Sound by Artists*. Toronto: Art Metropole; Banff, Canada: Walter Phillips Gallery, 1990.

MacDonald, Scott. *A Critical Cinema: Interview with Independent Filmmakers*. Berkeley: University of California Press, 1988.

Sitney, P. Adams. *The Avant-Garde Film*. Anthology Film Archives Series, no.3. New York: New York University Press, 1978.

__. *Visionary Film: The American Avant-Garde*, 2nd ed. New York: Oxford University Press, 1979.

건축 · 디자인

Banham, Reyner. *Los Angeles: The Architecture of Four Ecologies*. New York: Harper&Row, 1971.

Betsky, Aaron, ed. *Icons: Magnets of Meaning* (exhibition catalog). San Francisco: San Francisco Museum of Modern Art, 1997.

De Long, David, Helen Searing, and Robert A. M. Stern, *American Architecture: Innovation and Tradition*. New York: Rizzoli, 1986.

Diamonstein, Barbaralee. *American Architecture Now* (1980). Foreword by Paul Goldberger. New York: Rizzoli, 1985.

Dilr, Elizabeth, and Ricardo Scofidio. *Flesh: Architectural Probes*. Essay by Georges Teyssot. New York: Princeton Architectural Press, 1994.

Dreyfuss, Henry. *Designing for People*. New York: Simon and Schuster, 1955.

Eisenman, Peter, et al. *Five Architects: Eisenman, Graves, Gwathmey, Hejduk, Meier*. New York: Oxford University Press, 1975.

Hayden, Dolores. *The Grand Domestic Revolution: A History of Feminist Designs for American Homes, Neighborhoods, and Cities*. Cambridge, Massachusetts: MIT Press, 1981.

Hitchcock, Henry-Russell, and Arthur Drexler, eds. *Built in USA: Post-War Architecture*. New York: The Museum of Modern Art in association with Thames and Hudson, 1952.

Jacobs, Jane. *The Death and Life of Great American Cities*. New York: Random House, 1961.

Jencks, Charles. *The Language of Post-Modern Architecture*. 6th ed. New York: Rizzoli, 1991.

Johnson, Philip, and Mark Wigley. *Deconstructivist Architecture* (exhibition catalog). New York: The Museum of Modern Art, 1988.

Kirkham, Pat. *Charles and Ray Eames: Designers of the Twentieth Century*. Cambridge, Massachusetts: MIT Press, 1995.

Koolhaas, Rem. *Delirious New York: A Retroactive Manifesto for Manhattan*. New York: Monacelli Press, 1994.

McCoy, Esther. *Case Study Houses, 1945-1962*. 2nd ed. Los Angeles: Hennessey&Ingalls, 1977.

Mertins, Detlef, ed. *The Presence of Mies*. New York: Princeton Architectural Press, 1994.

Neutra, Richard Joseph. *Survival through Design*. New York: Oxford University Press, 1954.

Ockman, Joan, ed., in collaboration with Edward Eigen. *Architecture Culture, 1943-1968: A Documentary Anthology*. New York: Columbia University Graduate School of Architecture, Planning, and Preservation and Rizzoli, 1993.

Scully, Vincent. *American Architecture and Urbanism*. Rev. ed. New York: Henry Holt and Company, 1988.

__. *Modern Architecture: The Architecture of Democracy* (1961). Rev. ed. New York: George Braziller, 1975.

Smith, Elizabeth A. T., et al. *Blueprints for Modern Living: History and Legacy of the Case Study Houses* (exhibition catalog). Los Angeles: The Museum of Contemporary Art, 1989.

Soja, Edward W. *Postmodern Geographies: The Reassertion of Space in Critical Social Theory*. New York: Verso, 1989.

Stern, Robert A. M. *New Directions in American Architecture* (1969). Rev. ed. New York: George Braziller, 1977.

Torre, Susana, ed. *Women in American Architecture: A Historic and Contemporary Perspective* (exhibition catalog). New York: The Architectural League of New York, 1977.

Tschumi, Bernard. *Event-Cities: Praxis*. Cambridge, Massachusetts: MIT Press, 1994.

Upton, Dell. *Architecture in the United States*. New York: Oxford University Press, 1998.

Venturi, Robert. *Complexity and Contradiction in Architecture*. Introduction by Vincent Scully. 2nd ed. New York: The Museum of Modern Art in association with the Graham Foundation for Advanced Studies in the Fine Arts, 1966.

Venturi, Robert, Denise Scott Brown, and Steven Izenour. *Learning from Las Vegas: The Forgotten Symbolism of Architectural Form* (1972). Rev. ed. Cambridge, Massachusetts: MIT Press, 1977.

Whitaker, Craig. *Architecture and the American Dream*. New York: Clarkson N. Potter, 1996.

Wiseman, Carter. *Shaping a Nation: Twentieth-Century American Architecture and Its Makers*. New York: W. W. Norton&Company, 1998.

문학

Hellmann, John. *Fables of Fact: The New Journalism as New Fiction*. Urbana: University of Illinois Press, 1981.

Howard, Richard. *Alone with America: Essays on the Art of Poetry in the United States since 1950*. New York Atheneum, 1969.

Kerrane, Kevin, and Ben Yagoda, eds. *The Art of Fact: A Historical Anthology of Literary Journalism*. New York: Scribner, 1997.

Mailer, Norman. *The Armies of the Night: History as a Novel, the Novel as History*. New York: New American Library, 1968.

Wolfe, Tom, and E. W. Johnson, eds. *The New Journalism*. New York: Harper&Row, 1973.

필자 소개

로버트 애킨스 Robert Atkins

카네기멜론대학교 Studio for Creative Inquiry 연구교수로 뉴욕에서 활동하는 역사학자. 저서로는 『ArtSpoke: A Guide to Modern Ideas, Movements, and Buzzwords, 1848-1944』(1993), 『ArtSpeak: A Guide to Contemporary Ideas, Movements, and Buzzwords, 1945 to the Present』(1997 개정) 등이 있다. 1991년에는 에이즈에 관한 최초의 주요 순회 전시 중 하나인 'From Media to Metaphor: Art About AIDS'를 공동 기획했다.

로즈리 골드버그 RoseLee Goldberg

뉴욕대학교 예술학과 외래교수. 뉴욕의 The Kitchen Center for Video, Music, Dance, Performance, Film and Literature의 큐레이터를 역임했다. 저서로는 지난 40년 공연사를 정리한 『Performance: Live Art since 1960』(1998)과 『Performance Art: From Futurism to the Present』(2011 개정)가 있다.

리사 필립스 Lisa Phillips

현 뉴 뮤지엄 관장. 휘트니 박물관에서 22년간 재직하면서 6번의 휘트니 비엔날레를 공동 기획했으며, 가장 최근에는 현대 미술 큐레이터로 활동했다. 그녀의 대표적인 전시로는 마빈 하이퍼맨과 공동 기획한 'Beat Culture and the New America: 1950-1960'과 'Image World: Art and Media Culture'가 있으며, 그 외에 'Cindy Sherman', 'High Styles: Twentieth-Century American Design'이 있다.

매튜 요코보스키 Matthew Yokobosky

영화와 비디오 설치 및 퍼포먼스 전문 전시 디자이너 겸 큐레이터로, 휘트니미술관의 'Joseph Stella'(1994), 'The 1995 Biennial Exhibition'(1995) 등의 전시 디자인과 세계 순회전인 'No Wave Cinema,'78–'87'(1996)을 기획했다. 'The American Century: Art&Culture 1900–1950' 전의 디자인 컨설턴트와 영화 및 비디오 부문 큐레이터를 담당했다. 현재 브루클린미술관 패션&물질문화 분야 시니어 큐레이터이다.

모리스 버거 Maurice Berger

뉴스쿨 내의 베라 리스트 예술 및 정치센터 선임 연구원. 『White Lies: Race and the Myths of Whiteness』(1999), 『How Art Becomes History』(1992), 『Labyrinths: Robert Morris, Minimalism and the 1960s』(1989) 등 다수의 저서와 글을 발표했다. 또한 『The Crisis of Criticism』(1998)의 책임 편집을 맡았다.

샐리 베인즈 Sally Banes

위스콘신대학교 연극사 및 공연학과 교수. 주로 무용과 퍼포먼스, 연극에 대한 글을 발표해 왔다. 저서로는 『Democracy's Body: Judson Dance Theater, 1962–1964』(1993 재출간), 『Greenwich Village 1963: Avant-Garde Performance and the Effervescent Body』(1993), 『Dancing Women: Female Bodies on Stage』(1998), 『Subversive Expectation: Performance Art and Paratheater in New York, 1976–1985』(1998) 등이 있다.

스티븐 왓슨 Steven Watson

20세기 미국의 아방가르드 그룹의 역학을 연구하는 문화역사학자. 미국 최초의 아방가르드 운동인 '할렘 르네상스'와 비트 세대에 대한 글을 발표했다. 저서로는 『Prepare for Saints: Gertrude Stein, Virgil Thomson, and the Mainstreaming of American Modernism』(1999)과 앤디 워홀 팩토리를 다룬 『Factory Made: Warhol and the Sixties』(2003)가 있다.

실비아 래빈 Sylvia Lavin

UCLA 건축 및 도시디자인 학과장. The Getty Center for the History of Art and the Humanities Fellowship(1989–90) 등 많은 수상 경력이 있다. 주로 근현대 건축에 관한 평문을 언론과 잡지 등에 기고하고 있으며, 저서로는 『Quatrèmere de Quincy and the Invention of a Modern Language of Architecture』(1992) 등이 있다.

앤드루 레비 Andrew Levy

버틀러대학교 영문학과 교수로 미문학을 강의한다. 저서로는 『The Culture and Commerce of the Short Story』(1993) 등이 있고, 『Postmodern American Fiction: A Norton Anthology』(1997), 『Creating Fiction』(1994) 등을 공동 편집했다.

유지니 차이 Eugenie Tsai

휘트니미술관 선임 큐레이터, 로버트 스미스슨과 회고전을 진행했고, 'Lee Mingwei: Way Stations'(1998), 'Gazing Back: Shigeko Kubota and Mary Lucier'(1995) 전을 기획했다. 휘트니미술관 필립모리스 분관에서 강의중. Byron Kim, Christian Marclay, Shirin Neshat, Carrie Mae Weems, Lynne Yamamoto 등의 개인전을 기획했다. 저서로는 『Robert Smithson Unearthed』(1991) 등이 있다.

제레미 그린 Jeremy Green

콜로라도대학교 영문학과 교수로 근대, 현대, 탈현대 문학을 지도하고 있다. 저서로는 『Late Postmodernism: American Fiction at the Millennium』(2005) 등이 있다.

존 칼린 John Carlin

뉴미디어 디자인 회사 Funny Garbage의 공동 창립자이자 대표. 또한 〈Stolen Moments〉〈Red Hot+Rio〉 등 기획음반으로 에이즈 퇴치 및 홍보 기금을 마련한 비영리 단체 The Red Hot Organization의 창립자 겸 대표이다. 큐레이터로서 1983년 휘트니미술관에서 'The Comic Art Show'를 공동 기획했다.

캐리 리키 Carrie Rickey

〈The Philadelphia Inquirer〉지의 영화평론가. 〈Artforum〉〈Art in America〉〈American Film〉〈The New York Times〉 등에 예술과 영화에 관한 글을 기고하고 있다. 『The Rolling Stone Illustrated History of Rock and Roll』(1992 개정), 『Produced and Abandoned』(1990), 『The Triumph of Feminist Art』(1993) 등의 선집에 에세이가 실렸다.

케이트 링커 Kate Linker

뉴욕에서 활동하는 문학비평가로, 비주얼아트스쿨 석사과정에서 포스트모던 이론과 실기를 지도하고 있다. 많은 국제 잡지와 도록에 평문과 에세이가 실렸으며 『Love for Sale: The Words and Pictures of Barbara Kruger』(1990) 등의 저서가 있다.

크리시 아일스 Chrissie Iles

휘트니미술관 영화 및 비디오 담당 큐레이터. 'The American Century: Art&Culture 1950–2000' 전시의 영화 및 비디오 부문을 맡았고, 동 미술관이 주최한 1965년에서 1975년 주요 비디오 및 영화 설치 작품전 기획에 참여했다. 영화 및 비디오 설치 미술 분야와 퍼포먼스 역사에 대한 왕성한 강의와 저술 활동을 벌이고 있다.

톰 핀켈펄 Tom Finkelpearl

P.S.1 현대미술센터에서 1981년부터 1990년까지 큐레이터로 일했다. 1990년에서 1996년까지 뉴욕 시가 주관한 Percent for Art 프로그램의 director, 스코히간미술학교 프로그램의 executive director를 지냈다. 1999년 P.S.1으로 돌아와 program director로 재직 중이다. 저서로는 『Dialogues in Public Art』(2001)가 있다.

폴라 게이 Paula Geyh

서던일리노이대학교 영문학과 조교수. 포스트모던 문학, 20세기 미문학, 신문과 학술논문에서의 문학이론 등에 관한 많은 글을 발표했다. 『Postmodern American Fiction: A Norton Anthology』(1997)를 공동 편집했다.

필립 오슬랜더 Philip Auslander

조지아공과대학교 내 문학·커뮤니케이션·문화학과 부교수. 저서로는 『The New York School Poets as Playwrights: O'Hara, Ashbery, Koch, Schuyler, and the Visual Arts』(1989), 『Presence and Resistance: Postmodernism and Cultural Politics in Contemporary American Performance』(1992), 『From Acting to Performance: Essays in Modernism and Postmodernism』(1997), 『Liveness: Performance in a Mediatized Culture』(1999) 등이 있다.

호미 K. 바바 Homi K. Bhabha

시카고대학교 인문대학 교수이자 런던 유니버시티칼리지 방문교수. 몇몇 명강의로 유명하며 최근 베를린 지식연구소의 펠로우십을 받았다. 『The Location of Culture』(1994) 등의 저서를 냈고, 비평집 『Nation and Narration』(1990)의 편집을 맡았다. 현재 자국어의 세계화에 관한 이론서 『A Measure of Dwelling』를 집필 중이다.

힐레느 프란츠바움 Hilene Flanzbaum

버틀러대학교 20세기 미문학 교수이자 작문법 책임자. 『The Americanization of the Holocaust』(1999)의 필진 겸 편집자로 참여했고, 『JewishAmerican Literature: A Norton Anthology』(1999) 편집 진행을 맡았다.

초강국에 오른 아메리카 1950–1960

*1 ©1998 Museum Associates, Los Angeles County Museum of Art. All Rights Reserved. © Estate of Hans Hofmann/Licensed by VAGA, New York, NY. *2/3 Ezra Stoller © Esto. *4 Photograph © 1999 The Museum of Modern Art, New York. © Dedalus Foundation/Licensed by VAGA, New York, NY. *5 ©1999 Pollock-Krasner Foundation/ Artists Rights Society (ARS), New York; photograph Steven Sloman. *6 © 1999 Pollock-Krasner Foundation/ Artists Rights Society (ARS), New York; photograph © 1998 The Metropolitan Museum of Art, New York. *7 © 1991 Hans Namuth Estate. Courtesy Center for Creative Photography, The University of Arizona. *8 © 1999 Willem de Kooning Revocable Trust/Artists Rights Society (ARS), New York; photograph Ricardo Blanc. *9/10 © 1999 Willem de Kooning Revocable Trust/ Artists Rights Society (ARS), New York; photograph Steven Sloman. *11 Steven Sloman. *12 © Estate of Theodore Roszak/Licensed by VAGA, New York, NY; photograph Geoffrey Clements. *13 Sandak, Inc. *14/15 Geoffrey Clements. *16/17 © Estate of David Smith/Licensed by VAGA, New York, NY; photograph Jerry L. Thompson. *18 © 1999 Kate Rothko Prizel and Christopher Rothko/Artists Rights Society (ARS), New York. *19 © 1999 Kate Rothko Prizel and Christopher Rothko/Artists Rights Society (ARS), New York; photograph Steven Sloman. *20/21 Steven Sloman. *22 Archive Photos. *23 Julius Shulman. *24 Sandak/ Macmillan Company, Connecticut. Courtesy Eames Office, Venice, California. *25 UPI/Corbis-Bettmann. *26 Courtesy Brown Brothers, Sterling, Pennsylvania. *27 UPI/ Corbis-Bettmann. *28 Courtesy Photofest. *29 Photograph © Fred W. McDarrah. *30 Nina Leen/ Life Magazine © Time Inc. *31 Life Magazine © Time Inc. Photographs © Arnold Newman. Art work © 1999 Pollock-Krasner Foundation/Artists Rights Society (ARS), New York. *32 Courtesy Vogue, © 1951 (renewed 1978) Condé Nast Publications, inc. Art work © 1999 Pollock-Krasner Foundation/Artist Right Society (ARS), New York. *33 UPI/Corbis-Bettmann. *34 AP/Wide World Photos. *35 UPI/ Corbis-Bettmann. *36 Courtesy Robert Miller Gallery, New York. © AI Held/Licensed by VAGA, New York, NY. *37 Matthew Marks Gallery, New York. *38/39/40 The Kobal Collection. *41 Courtesy Charles Brittin and The Craig Krull Gallery. *42 Archive Photos. *43 City Lights Bookstore, San Francisco. *44 Ezra Stoller © Esto. *45 Michael Marsland, © Yale University. All Rights Reserved. *46 Geoffrey Clements. *47 © 1954 Morris Louis. Courtesy Barbara Schwartz, Inc; photograph Earl Ripling. *48 Photograph © Fred W. McDarrah. *49 Courtesy Cheim&Read, New York. © Louise Bourgeois/Licensed by VAGA, New York, NY. *50 © 1999 Pollock-Krasner Foundation/Artists Rights Society (ARS), New York; photograph courtesy Robert Miller Gallery, New York. *51 Courtesy the artist and ACA Galleries, New York. *52 Robert E. Mates. *53 Geoffrey Clements. *54 © 1999 The Estate of Sam Francis/Artists Rights Society (ARS), New York; photograph © 1999 The Museum of Modern Art, New York. *55 © Alex Katz/ Licensed by VAGA, New York, NY; photograph Geoffrey Clements. *56 © Alex Katz/Licensed by VAGA, New York, NY; photograph Bill Jacobson. *57 © Larry Rivers/Licensed by VAGA, New York, NY; photograph © 1999 The Museum of Modern Art, New York *58/59 Geoffrey Clements. *60 Photograph © 1999 The Museum of Modern Art, New York. *62 Robert E. Mates. *63 Geoffrey Clements. *64 UPI/Corbis-Bettmann; photograph John Springer. *65

© 1999 Barnett Newman Foundation/Artists Rights Society (ARS). New York; photograph Steven Sloman. *66 © 1999 Estate of Ad Reinhardt/Artists Rights Society (ARS), New York; photograph Robert E. Mates. *68 Geoffrey Clements. *69 Courtesy the artist. *70 UPI/Corbis-Bettmann. *71 John Wulp/Living Theatre Archives.

아메리칸 드림의 이면 1950–1960

*72/73 UPI/Corbis-Bettmann. *74 Archive Photos. *75 The Kobal Collection. *76 Courtesy William S. Wilson. *77 Art work © 1999 Pollock-Krasner Foundation/Artists Rights Society (ARS), New York; photograph Sheldan C. Collins. *78 © Bruce Roberts 1993/Photo Researchers, Inc., New York. *79 Photofest. *80 Sony Legacy Recordings; photograph Sheldan C. Collins. *81 Photofest. *82 Reproduced by permission of Sterling Lord Literistic, Inc. © 1985 by John Sampas, Literary Rep. *83 © Alien Ginsberg Trust; courtesy Fahey Klein Gallery, Los Angeles. *84 Copyright 1957 by Grove Press, Inc. Cover photograph Fred Lyon. *85 Photograph Harry Redl; courtesy City Lights Bookstore, San Francisco. *86 © 1967 Larry Keenan. *87 Copyright © 1956, 1974, renewed 1984 by Saul Bellow. Used by permission of Viking Penguin, a division of Penguin Putnam Inc. Jacket design by Bill English. *88 Copyright 1945, 1946, 1951 by J. D. Salinger. Used by permission of Little, Brown and Company. Jacket design by Michael Mitchell. *89 Copyright © 1959, renewed 1987 by Philip Roth. Reprinted by permission of Houghton Mifflin Co. All Rights Reserved. Jacket illustration by Sanford Roth. *90 Anthology Film Archives, New York. *91 Anthology Film Archives, New York. *92 Anthology Film Archives, New York. *93 Anthology Film Archives, New York. *94 Copyright Robert Frank; courtesy Anthology Film Archives, New York. *95 Geoffrey Clements. *96 Sheldan C. Collins. *98 Ben Blackwell. *99 Geoffrey Clements. *100 George Hixson. *101 Julius Shulman. *102 © 1999 Estate of Jay DeFeo/Artists Rights Society (ARS), New York; photograph Ben Blackwell. *103 Geoffrey Clements. *104 © 1999 Estate of Louise Nevelson/ Artists Rights Society (ARS), New York; photograph Jerry L. Thompson. *105 © 1999 John Chamberlain/ Artists Rights Society (ARS), New York; photograph Jerry L. Thompson. *106 Jerry L. Thompson. *107 George Hixson. *109 Geoffrey Clements. *111 Courtesy Barbara Schwartz. *112 Photograph © 1999 The Art Institute of Chicago. All Rights Reserved. *114 Photograph © 1999 The Museum of Modern Art, New York. *115/117 Geoffrey Clements. *118 © Robert Rauschenberg/Licensed by VAGA, New York, NY. *119 Squidds&Nunns. *120 © Robert Rauschenberg/ Licensed by VAGA, New York, NY. *121 SKM 1996/ Per Anders Allsten. *122 Michael Tropea. *123 © Robert Rauschenberg/Licensed by VAGA, New York, NY. *124 © 1999 Artists Rights Society (ARS), New York/ADAGP, Paris/Estate of Marcel Duchamp. *125 © Robert Rauschenberg/Licensed by VAGA, New York, NY. *126 Geoffrey Clements. *127 © 1999 Artists Rights Society (ARS), New York/ADAGP, Paris/Estate of Marcel Duchamp; color transparency Graydon Wood, 1996. *128/129 © Jasper Johns/ Licensed by VAGA, New York, NY; photograph © 1999 The Museum of Modern Art, New York. *130 © Jasper Johns/Licensed by VAGA, New York, NY; photograph Hickey-Robertson, Houston. *131 © Jasper Johns/Licensed by VAGA, New York, NY; photograph Geoffrey Clements. *132 Courtesy Leo Castelli Gallery, New York. *133 © Robert Rauschenberg/Licensed by

VAGA, New York, NY; photograph Walter Russell. *134 © Jasper Johns/ Licensed by VAGA, New York, NY. *135 © Jasper Johns/ Licensed by VAGA, New York, NY. Courtesy Philadelphia Museum of Art. *136 © Jasper Johns/Licensed by VAGA, New York, NY; photograph Paula Goldman. *137 Louis A. Stevenson, Jr. Courtesy Cunningham Dance Foundation. *138 © Robert Rauschenberg/Licensed by VAGA, New York, NY. *139 Courtesy Cunningham Dance Foundation. *140 Paul Fusco/Magnum Photos, Inc. *141 Rudolf Nagel. *142 Geoffrey Clements. *143 Courtesy Lillian Kiesler. *144/145 © Robert R. McElroy/Licensed by VAGA, New York, NY. Getty Research Institute, Research Library, 980063; courtesy Norton Simon Museum Archives, Pasadena, California. *146 Courtesy Claes Oldenburg and Coosje van Bruggen. *148 © The Estate of Peter Moore/Licensed by VAGA, New York, NY. *149 Photograph Scott Hyde. Courtesy Getty Research Institute, Research Library, 980063. *150 Photograph Martha Holmes. Courtesy Claes Oldenburg and Coosje van Bruggen. *151 © Robert R. McElroy/Licensed by VAGA, New York, NY. Courtesy Claes Oldenburg and Coosje van Bruggen. *152 © Robert R. McElroy/Licensed by VAGA, New York, NY. *153 Martha Holmes. *154 Max Baker. *155 © 1999 Artists Rights Society (ARS), New York/ADAGP, Paris; photograph © Harry Shunk. *156 © Robert R. McElroy/Licensed by VAGA, New York, NY. *157 © DPA/IPOL. *158 Courtesy Cunningham Dance Foundation. *159 Photograph courtesy Museum of Modern Art, Ludwig Foundation, Vienna. *160 Robert E. Mates. *161 © The Estate of Peter Moore/Licensed by VAGA, New York, NY. *162 Brad Iverson.

뉴 프론티어와 대중문화 1960–1967

*164 Magnum Photos, Inc./© 1963 Bob Adelman. *165 UPI/Corbis-Bettmann. *166 AP/Wide World Photos. *167 © Robert Frerck/Woodfin Camp&Associates. 168/169 Courtesy Procter&Gamble Archives, Cincinnati. *170 Fred R. Tannery. *171 Jim Strong. *172 UPI/Corbis-Bettmann. Art work © 1999 Andy Warhol Foundation for the Visual Arts/Artists Rights Society (ARS), New York. *173 © George Segal/ Licensed by VAGA, New York, NY. *174 © 1999 Richard Artschwager/Artists Rights Society (ARS), New York; photograph Adam Reich. Courtesy Mary Boone Gallery, New York. *175 © Marisol/Licensed by VAGA, New York, NY; photograph Robert E. Mates. *176 © 1999 Andy Warhol Foundation for the Visual Arts/Artists Rights Society (ARS), New York; photograph Billy Name. Courtesy Gavin Brown's Enterprise, New York. *178 © James Rosenquist/ Licensed by VAGA, New York, NY. *179 © 1999 Andy Warhol Foundation for the Visual Arts/ Artists Rights Society (ARS), New York; photograph Rainer Crone. *180 © 1999 Andy Warhol Foundation for the Visual Arts/Artists Rights Society (ARS), New York; photograph Jim Strong. *181 © 1999 Andy Warhol Foundation for the Visual Arts/Artists Rights Society (ARS), New York; photograph Hickey-Robertson, Houston. *182 Eric Pollitzer. *183 © 1999 Willem de Kooning Revocable Trust/Artists Rights Society (ARS), New York; photograph © 1991 The Metropolitan Museum of Art, New York. *185 © Robert Rauschenberg/Licensed by VAGA, New York, NY. *186 © 1999 Andy Warhol Foundation for the Visual Arts/ Artists Rights Society (ARS), New York; photograph Art Resource, New York. *187 © 1999 Andy Warhol Foundation for the Visual Arts/Artists Rights Society (ARS), New York. *188 © 1999 Andy Warhol

Foundation for the Visual Arts/Artists Rights Society (ARS), New York; photograph Geoffrey Clements. *189 © 1999 Andy Warhol Foundation for the Visual Arts/Artists Rights Society (ARS), New York; photograph Rudolph Burckhardt. *190 © Stephen Shore. Courtesy PaceWildensteinMacGill. *191 Ugo Mulas, Milan. *192 Photograph © Gerard Malanga. *193 Anthology Film Archives, New York, and Arthouse, Inc. *194 Anthology Film Archives, New York. *195 Jim Strong. Courtesy Sidney Janis Gallery, New York. *197 © Estate of Roy Lichtenstein; photograph Robert McKeever. *198/199 © Tom Wesselmann/Licensed by VAGA, New York, NY; photograph Geoffrey Clements. *200 © James Rosenquist/ Licensed by VAGA, New York, NY; photograph Photothèque des collections du Mnam/ Cci. *201 © Jasper Johns/Licensed by VAGA, New York, NY; photograph Rheinisches Bildarchiv, Cologne. *202 © 1999 Andy Warhol Foundation for the Visual Arts/Artists Rights Society (ARS), New York; photograph Geoffrey Clements. *203/204 © 1967, The Andy Warhol Museum, Pittsburgh, A Museum of Carnegie Institute. *205 Interview magazine, vol.1, no.1, 1969, reprinted by permission of Brant Publications, Inc.; photograph courtesy The Archives of The Andy Warhol Museum, Pittsburgh. *206 Photograph © Fred W. McDarrah. *207 Steven Sloman. *208 Copyright © 1998 Los Angeles County Museum of Art All Rights Reserved. *209 © Estate of Roy Lichtenstein. *210 Bliss Photography. *211/212 Geoffrey Clements. *213 Courtesy L.A. Louver Gallery, Venice, California. *214 © The Mark Shaw Collection/Photo Researchers, Inc., New York. *215 Magnum Photos, Inc./© 1963 Danny Lyon, from Memories of the Southern Civil Rights Movement (Chapel Hill: Published for the Center for Documentary Studies, Duke University, by the University of North Carolina Press, 1992). *216 AP/ Wide World Photos. *217 © Estate of Roy Lichtenstein; photograph Rheinisches Bildarchiv, Cologne. *218 © James Rosenquist/Licensed by VAGA, New York, NY. *219 Sandak, Inc. *220 © 1999 Robert Indiana/Morgan Art Foundation/Artists Rights Society (ARS), New York; photographs Camerarts Inc., New York. *221 © Romare Bearden Foundation/Licensed by VAGA, New York, NY. *222 © 1999 Andy Warhol Foundation for the Visual Arts/Artists Rights Society (ARS), New York; photograph © 1998 Museum Associates, Los Angeles County Museum of Art. *223 © 1999 Andy Warhol Foundation for the Visual Arts/Artists Rights Society (ARS), New York; photograph Art Resource, New York. *224 © 1999 Andy Warhol Foundation for the Visual Arts/Artists Rights Society (ARS), New York. *225 © 1999 Andy Warhol Foundation for the Visual Arts/Artists Rights Society (ARS), New York; photograph Art Resource, New York. *226 UPI/Corbis-Bettmann. *227 Courtesy Venturi, Scott Brown and Associates, Inc.; photograph George Pohl. Copyright © 1972 The Massachusetts Institute of Technology. *229 Robert E. Mates. *230 Geoffrey Clements. *231 © 1999 Robert Mangold/Artists Rights Society (ARS), New York; photograph Sandak, Inc. *232 © 1999 Frank Stella/Artists Rights Society (ARS), New York; photograph Geoffrey Clements. *233 © 1999 Estate of Ad Reinhardt/Artists Rights Society (ARS), New York; photograph Geoffrey Clements. *234 © 1999 Frank Stella/Artists Rights Society (ARS), New York; photograph Rudolph Burckhardt. *235 © 1999 Sol LeWitt/Artists Rights Society (ARS), New York; photograph courtesy PaceWildenstein, New York. *236 Geoffrey Clements. *237 © 1999 Estate of Dan Flavin/ Artists Rights Society (ARS), New York; photograph Rudolph Burckhardt. *238 © 1999 Estate of Dan Flavin/Artists Rights Society (ARS), New York. Courtesy Leo Castelli Gallery, New York. *239 © Carl Andre/Licensed by VAGA, New York, NY; photograph courtesy Tate Gallery Publishing Ltd. *240/241 © Carl Andre/Licensed by VAGA, New York, NY. *242 ©

Estate of Donald Judd/Licensed by VAGA, New York, NY; photograph Rudolph Burckhardt. *243 © Estate of Donald Judd/Licensed by VAGA, New York, NY; photograph Ellen Page Wilson, courtesy PaceWildenstein, New York. *244 © Estate of Donald Judd/Licensed by VAGA, New York, NY; photograph Lee Stalsworth. *245 © Estate of Donald Judd/Licensed by VAGA, New York, NY; photograph © Todd Eberle. *246 © Estate of David Smith/Licensed by VAGA, New York, NY; photograph © Dan Budnik/Woodfin Camp&Associates. All Rights Reserved. *247 Jerry L. Thompson. *248 Photograph The Jewish Museum, New York/Art Resource, New York. Art work by Robert Morris © 1999 Robert Morris/Artists Rights Society (ARS), New York; art work by Donald Judd © Estate of Donald Judd/Licensed by VAGA, New York, NY. *249 © 1999 Estate of Tony Smith/Artists Rights Society (ARS), New York; photograph Geoffrey Clements. *250 © 1999 Estate of Tony Smith/Artists Rights Society (ARS), New York; photograph courtesy The Corcoran Gallery of Art, School of Art Archives. *251 Photograph © The Estate of Peter Moore/Licensed by VAGA, New York, NY. *252 © 1999 Robert Morris/Artists Rights Society (ARS), New York. Art work by Sol LeWitt © 1999 Sol LeWitt/Artists Rights Society (ARS), New York; photograph Bill Jacobson. *253 Photograph © The Estate of Peter Moore/Licensed by VAGA, New York, NY; courtesy Solomon R. Guggenheim Foundation, New York. Performance © 1999 Robert Morris/Artists Rights Society (ARS), New York. *254 Photograph © The Estate of Peter Moore/ Licensed by VAGA, New York, NY. Performance © 1999 Robert Morris/Artists Rights Society (ARS), New York. *255 Jerry L. Thompson. *256 Courtesy PaceWildenstein, New York. *257 Bill Jacobson. *258 Geoffrey Clements. *259 © 1999 Brice Marden/Artists Rights Society (ARS), New York; photograph Ben Blackwell. *260 Steven Sloman. *261 Courtesy PaceWildenstein, New York. *262 © 1999 Barnett Newman Foundation/Artists Rights Society (ARS), New York; photograph Paul Macapia. *263 © 1999 Robert Irwin/Artists Rights Society (ARS), New York; photograph Geoffrey Clements. *264 Jerry L. Thompson. *265 L.A. Louver Gallery, Venice, California. *266 Copyright © 1973 La Monte Young&Marian Zazeela; photograph Robert Adler, courtesy Mela Foundation. *267 © 1969 Whitney Museum of American Art. Photographs of Steve Reich by Robert Fiore. *268 Paula Court. *269 Photograph © The Estate of Peter Moore/ Licensed by VAGA, New York, NY; photograph Barbara Moore. *270/271 Photograph © The Estate of Peter Moore/Licensed by VAGA, New York, NY. *272/273/274 Anthology Film Archives, New York.

기로에 선 미국 1964-1976

*275 UPI/Corbis-Bettmann. *276 Photograph © Ron Bennett/UPI/Corbis-Bettmann. *277 © Bonnie Freer/ Photo Researchers, Inc., New York. *278 UPI/Corbis-Bettmann. *279 UPI/Corbis-Bettmann. *280 © Marc Riboud/Magnum Photos, Inc. *281 UPI/Corbis-Bettmann. *282 John Filo. *283 UPI/Corbis-Bettmann. *284/285 Photofest. *286 The Kobal Collection. *287 © 1999 Robert Morris/Artists Rights Society (ARS), New York; photograph Rudolph Burckhardt. *288 © Fotex/R. Drechsler/Shooting Star. *289 Photofest. *290 © Joel Axelrad/ Michael Ochs Archives, Venice, California. *291 The Everett Collection. *292 © Louise Bourgeois/Licensed by VAGA, New York, NY; courtesy Cheim&Read, New York. *293 © Estate of H. C. Westermann/Licensed by VAGA, New York, NY. *294 Jerry L. Thompson. *295 Bill Baron; courtesy the artist. *296 © The Estate of Eva Hesse; courtesy Robert Miller Gallery, New York. *297 Jerry L. Thompson. *298 Sheldan C. Collins. *299 © 1999 Richard Artschwager/

Artists Rights Society (ARS), New York; photograph Steven Sloman. *300 Jerry L. Thompson. *301 © Louise Bourgeois/Licensed by VAGA, New York, NY; photograph © 1999 The Museum of Modern Art, New York. *302 Art work by Bruce Nauman: © 1999 Bruce Nauman/Artists Rights Society (ARS), New York; photograph Harry Shunk. *303 Courtesy Barbara Gladstone Gallery, New York; photograph Larry Lamé. *304 © 1999 Bruce Nauman/Artists Rights Society (ARS), New York; photograph courtesy Leo Castelli Gallery, New York. *305/306 © 1999 Richard Serra/ Artists Rights Society (ARS), New York; photograph Peter Moore. *307 © 1999 Richard Serra/Artists Rights Society (ARS), New York; photograph Shunk-Kender. *308 Ralph Lieberman. *309 © 1999 Richard Serra/ Artists Rights Society (ARS), New York; photograph Peter Moore. *310 © 1999 Richard Serra/Artists Rights Society (ARS), New York; photograph Geoffrey Clements. *311 Geoffrey Clements. *312 Copyright © 1969 by Kurt Vonnegut, Jr. Used by permission of Delacorte Press, a division of Random House, Inc. Jacket design by Paul Bacon. *313 Copyright © 1973 by Thomas Pynchon. Used by permission of Viking Penguin, a division of Penguin Putnam Inc. Jacket design by Marc Getter. *314 © 1999 Bruce Nauman/ Artists Rights Society (ARS), New York; photograph Geoffrey Clements. *315 © Estate of Robert Smithson/ Licensed by VAGA, New York, NY; photograph Fred Scruton. Courtesy John Weber Gallery, New York. *316 © The Estate of Eva Hesse; photograph © 1998 The Detroit Institute of Arts. *317 Jerry L. Thompson. *318 © The Estate of Eva Hesse; Photograph courtesy Robert Miller Gallery, New York. *319 The Estate of Eva Hesse; photograph Geoffrey Clements. *320 © 1999 Robert Morris/Artists Rights Society (ARS), New York; photograph Geoffrey Clements. *321 Geoffrey Clements. *322 © Lynda Benglis/Licensed by VAGA, New York, NY. *323 Jerry L. Thompson. *324 © 1999 Richard Serra/Artists Rights Society (ARS), New York. *325 © Estate of Robert Smithson/ Licensed by VAGA, New York, NY. *326 © Estate of Robert Smithson/ Licensed by VAGA, New York, NY; photograph Geoffrey Clements. *327 Copyright © 1968 and copyright renewed © 1996 by Tom Wolfe. Reprinted by permission of Farrar, Straus&Giroux, Inc; photograph Sheldan C. Collins. Jacket design by Milton Glaser. *328 Copyright © 1968 by Norman Mailer. Used by permission of Dutton Signet, a division of Penguin Putnam Inc. Jacket by Paul Bacon Studio. *329 Courtesy Skidmore, Owings&Merrill LLP. *330 Courtesy Barbara Gladstone. *331 © 1999 Robert Morris/Artists Rights Society (ARS), New York; photograph Walter Russell. © Solomon R. Guggenheim Foundation, New York/Robert Morris Archives. *332 Courtesy the artist. *333 John Cliett. All Reproduction Rights Reserved. © Dia Center for the Arts. *334/335 Courtesy the artist. *336 Courtesy the artist. *337 © Christo 1969; photograph Harry Shunk. *338 © Estate of Robert Smithson/Licensed by VAGA, New York, NY; photograph © Gianfranco Gorgoni. *339 John Cliett; courtesy Dia Center for the Arts, New York. *340 Courtesy the artist. *341 Sheldan C. Collins. *342/343 Courtesy Holly Solomon Gallery, New York. *344 Courtesy Eisenman Architects. *345 © Tim Street-Porter/Esto. All Rights Reserved. *346 Courtesy Frank O. Gehry&Associates. *347 © 1999 Bruce Nauman/ Artists Rights Society (ARS), New York; courtesy Sperone Westwater, New York. *348 © 1999 Joseph Kosuth/Artists Rights Society (ARS), New York; photograph Geoffrey Clements. *349 © 1999 Joseph Kosuth/Artists Rights Society (ARS), New York. *350 © 1999 Lawrence Weiner/Artists Rights Society (ARS), New York. *351 Courtesy the artist. *352 Courtesy Marian Goodman Gallery, New York. *354 Geoffrey Clements. *355 © 1999 Hans Haacke/Artists Rights Society (ARS), New York/VG Bild-Kunst, Bonn; courtesy the artist. *356 Douglas M. Parker Studio, Los

Angeles; courtesy Margo Leavin Gallery, Los Angeles. *357 Geoffrey Clements. *358 © 1999 Estate of Douglas Huebler/Artists Rights Society (ARS), New York; courtesy Darcy Huebler/Estate of Douglas Huebler. *359 Geoffrey Clements. *360 © 1998 David Burnett/Contact Press Images. *361 Fred S. Prouser/Liaison Agency, Inc. *362 David Reynolds; courtesy Jack Tilton Gallery, New York. *363 Photograph © Ka Kwong Hui; courtesy Jon Hendricks. Copyprint by Oren Slor, 1995. *364 Copyright © 1998 Museum Associates, Los Angeles County Museum of Art. All Rights Reserved. *365 © Betye Saar; courtesy Michael Rosenfeld Gallery, New York. *366 Courtesy Phyllis Kind Gallery, New York. *367 Linda Eber; courtesy SPARC. *368 Clem Fiori; courtesy the Wooster Group. *369 © 1972 Paramount Pictures Corporation All Rights Reserved. *370 S.S. Archives/Shooting Star International. © All Rights Reserved. *371 The Kobal Collection. *372 © Don Carl Steffen; courtesy Rapho/Photo Researchers, Inc. *373 Kelly Barrie. *374 Christopher Burke; courtesy Cheim&Read, New York. *375 D. James Dee; courtesy Ronald Feldman Fine Arts, New York. *376 David Reynolds; courtesy Jack Tilton Gallery and P.P.O.W., New York. *377 © Miriam Schapiro; photograph D. James Dee. Courtesy Steinbaum Krauss Gallery, New York. *378 © 1979 Judy Chicago; photograph © Donald Woodman. *379 Orcutt&van der Putten; courtesy Alexander and Bonin, New York. *380 Geoffrey Clements. *381 John Stoel. *382 Harry Shunk; courtesy the artist and DC Moore Gallery, New York. *383 Geoffrey Clements. *384 Courtesy the artist. *385 Courtesy Phyllis Kind Gallery, New York. *386 © 1999 Frank Stella/Artists Rights Society (ARS), New York. *387 © Jasper Johns/Licensed by VAGA, New York, NY. © 1999 Christie's Images, Ltd. *388 © 1999 Sol LeWitt/Artists Rights Society (ARS), New York. © 1974 Virgin Music (Publishers) Ltd. Photograph Geoffrey Clements. *389 © 1999 Sol LeWitt/Artists Rights Society (ARS), New York; courtesy Susanna Singer. *390 Errò; courtesy the artist. *391 Minoru Niizuma; courtesy LenOno Photo Archive, New York. *392 George Macunias. *393 Anthony McCall; courtesy the artist. *394 Courtesy George and Betty Woodman. *395/396 © The Estate of Ana Mendieta; courtesy Galerie Lelong, New York. *397 Courtesy the artist. *398 Geoffrey Clements. *399 Courtesy Thomas Erben Gallery. *400 Kathy Dillon; courtesy Barbara Gladstone. *401 Charles Hill; courtesy the artist. *402 Alfred Lutjeans. *403 Barbara Burden; courtesy the artist. *404 © 1999 Artists Rights Society (ARS), New York/VG Bild-Kunst, Bonn; Photograph Ute Klophaus. *405 Michael Kirby; courtesy the Estate of Scott Burton. *406 Photograph © The Estate of Peter Moore / Licensed by VAGA, New York, NY. *407 Courtesy the artist. *408 Courtesy the artist. *409 © 1999 Bruce Nauman/Artists Rights Society (ARS), New York. *410 © 1999 Bruce Nauman/Artists Rights Society (ARS), New York. *411 UPI/Corbis-Bettmann. *412 Photograph © 1972, Babette Mangolte. All Rights of Reproduction Reserved; courtesy Trisha Brown Company. *413 Copyright © 1976, 1995, Babette Mangolte. All Rights of Reproduction Reserved. *414 © 1993 Beatriz Schiller. *415 Perry Hoberman. *416 Paula Court. *417 Courtesy Electronic Arts Intermix, New York. *418 Photothèque des collections du Mnam/Cci. *419 Courtesy Electronic Arts Intermix, New York. *420 © 1999 Bruce Nauman/Artists Rights Society (ARS), New York; photograph © Giorgio Colombo, Milan. *421 Courtesy McKee Gallery, New York. *422 Geoffrey Clements. *423 Robert E. Mates. *424 Sheldan C. Collins. *425 Photograph © 1986 Douglas M. Parker, Los Angeles. *426 Courtesy Paula Cooper Gallery, New York. *427 © 1999 Susan Rothenberg/Artists Rights Society (ARS), New York; photograph Charles W. Crist. *428 © Jennifer Bartlett; courtesy Robert Miller Gallery, New York. *429 Robert E. Mates. *430 Steven Sloman. *431 Squidds&Nunns. *432 ©

Nancy Graves Foundation/Licensed by VAGA, New York, NY. *433 © 1999 Bryan Hunt/Artists Rights Society (ARS), New York; photograph Jerry L. Thompson.

복원과 반응 1976–1990

*434 Used by permission of Whole Earth Magazine, San Rafael, California. *435 UPI/Corbis-Bettmann. *436 Courtesy NASA. *437/438 © William Eggleston/A+C Anthology; transparency © 1999 The Museum of Modern Art, New York. *439 Geoffrey Clements. *440 Geoffrey Clements. *441/442/443/444 Geoffrey Clements. *445 © 1976 Richard Misrach; courtesy Robert Mann Gallery, New York. *446/447 Geoffrey Clements. *448 Jerry L. Thompson. *449 Sheldan C. Collins. *450 © David Salle/Licensed by VAGA, New York, NY; courtesy Gagosian Gallery, New York. *451 Courtesy Chase Manhattan Bank. *452 Courtesy the artist. *453/454/455 Courtesy the artist and Metro Pictures, New York. *456 Geoffrey Clements. *457 Courtesy Mary Boone Gallery, New York. *458 © Zindman/Fremont; courtesy Mary Boone Gallery, New York. *459 © Jenny Holzer; photograph Jenny Holzer. *460 © Jenny Holzer; photograph Lisa Kahane. *461 © Jenny Holzer; courtesy Jenny Holzer. *462 © Ezra Stoller/Esto. All Rights Reserved. *463 Marvin Rand; courtesy Cesar Pelli&Associates. *464 Geoffrey Clements. *465 © Walker Evans Archives/The Metropolitan Museum of Art, New York; photograph Geoffrey Clements. *466 © Norman McGrath/Esto. All Rights Reserved. *467 Corbis/Robert Holmes; used by permission of Disney Enterprises, Inc. *468 © 1980 Andrea Callard. *469/470 © 1980 Andrea Callard. *471/472 Geoffrey Clements. *473 Courtesy Mary Boone Gallery, New York. *474 Bob Gruen. *475 © 1977 Ebet Roberts. *476 © 1975 The Estate of Robert Mapplethorpe. *477 © 1978 The Estate of Robert Mapplethorpe. *478 © 1980 The Estate of Robert Mapplethorpe. *479/480/481/482/483/484 All photographs © Nan Goldin; courtesy Matthew Marks Gallery, New York. *485 Geoffrey Clements. *486 © The Estate of Peter Hujar; photograph © 1999 D. James Dee. *487 Geoffrey Clements. *488/489/490 © Andé Whyland. *491 Courtesy Electronic Arts Intermix, New York. *492 © The Estate of Keith Haring; photograph Chantal Regnault. *493 © The Estate of Keith Haring; photograph Klaus Wittman. *494 © 1999 Kenny Scharf/Artists Rights Society (ARS), New York; photograph Geoffrey Clements. *495 © 1999 Artists Rights Society (ARS), New York/ADAGP, Paris (Jean-Michel Basquiat); photograph Geoffrey Clements. *496 Martha Cooper, from Subway Art, by Martha Cooper and Henry Chalfant (London: Thames and Hudson Ltd., 1984). *497/498 Henry Chalfant, from Subway Art, by Martha Cooper and Henry Chalfant (London: Thames and Hudson Ltd., 1984). *499 © 1999 Artists Rights Society (ARS), New York/ADAGP, Paris (Jean-Michel Basquiat); photograph Bill Jacobson Studio. *500 Timothy Greathouse; courtesy Gracie Mansion. *501 Courtesy Rosemary Hochschild. *502 Photograph © Richard Kern. *503 James A. Steinfeldt/Shooting Star. *504 Bob Gruen. *505/506 The Everett Collection. *507 Archive Photos. *508/509 Courtesy the artist. *510 Courtesy Mary Boone Gallery, New York. *512 Courtesy the artist and Metro Pictures, New York, photograph Lisa Kahane. *513 Courtesy Leon Golub. *514 © David Salle/Licensed by VAGA, New York, NY; courtesy Ludwig Forum für Internationale Kunst, Aachen, Germany. *515 © David Salle/Licensed by VAGA, New York, NY; courtesy Gagosian Gallery, New York. *516 Courtesy the artist. *517 © 1999 Andy Warhol Foundation for the Visual Arts/Artists Rights Society (ARS), New York; photograph Art Resource, New York. *518 Transparency © 1998 Museum of Fine Arts, Boston. All Rights Reserved. *519 Courtesy Mary

Boone Gallery, New York. *520 Courtesy Gagosian Gallery, New York. *521 Squidds&Nunns. *522 Geoffrey Clements. *523 Graphics System. *524 Bill Jacobson Studio, New York. *525 Geoffrey Clements. *526 Geoffrey Clements. *527 © 1999 Brice Marden/Artists Rights Society (ARS), New York; courtesy Matthew Marks Gallery, New York. *528 Courtesy Robert K. Hoffman. *529 © Fred Scruton; courtesy the artist. *530 Courtesy the artist. *531/532 © Jeff Koons; photograph Douglas M. Parker Studio. *533 Courtesy Sonnabend Gallery, New York. *534 Paula Court. *535/536 The Everett Collection. *537 The Kobal Collection. *538 Geoffrey Clements. *539 Courtesy The Estate of David Wojnarowicz and P.P.O.W., New York. *540 Courtesy The Estate of David Wojnarowicz and P.P.O.W., New York. *541 © 1988 The Estate of Robert Mapplethorpe. *542 Photograph Peter Muscato; courtesy Andrea Rosen Gallery, New York. *543 Courtesy The New Museum of Contemporary Art, New York. *544 Courtesy Visual AIDS Artists Caucus. *545 Courtesy Creative Time, Inc., New York. *546 © 1999 Richard Serra/Artists Rights Society (ARS), New York; photograph Anne Chauvet. *547 © 1988 Lawrence Migdale/Photo Researchers. *548 Courtesy Paula Cooper Gallery, New York. *549 © 1980 The Estate of Robert Mapplethorpe.

뉴 밀레니엄을 향한 도전 1990–2000

*551 Sandak, Inc. *552 Geoffrey Clements. *553 Courtesy Jack Shainman Gallery, New York. *554 Graphics System. *555 Geoffrey Clements. *556 Courtesy the artist and P.P.O.W., New York. *557 Geoffrey Clements. *558 Geoffrey Clements. *559 Gagosian Gallery, New York; courtesy the artist. *560 Luhring Augustine, New York. *561 Courtesy Patrick Painter, Inc., Santa Monica, California. *562/563 Courtesy Regen Projects, Los Angeles. *564 Geoffrey Clements. *565 F. Delpech; courtesy the artist. *566/567 Geoffrey Clements. *568 Geoffrey Clements. *569 D. James Dee; courtesy the artist and Paula Cooper Gallery, New York. *570 Peter Muscato; courtesy Andrea Rosen Gallery, New York. *571 © Joshua White; courtesy CRG. *572 © Louise Bourgeois/Licensed by VAGA, New York, NY. Courtesy Cheim&Read, New York; photograph Frederic Delpech. *575 Courtesy PaceWildenstein, New York. *576 © 1988 The Museum of Modern Art, New York; photograph Geoffrey Clements. *577 © 1978 Rem Koolhaas; photograph Geoffrey Clements. *578 © Tom Brazil. *579 © 1994 Beatriz Schiller. *580 Courtesy Morphosis. *581 © Jeff Goldberg/Esto. *582 Courtesy Diller+Scofidio. *583 Geoffrey Clements. *584 Courtesy Sean Kelly Gallery, New York. *585 Courtesy the artist and Luhring Augustine, New York. *586 Geoffrey Clements. *587 Photograph Russell Kaye; courtesy the artist. *588 Sandak, Inc. *589 Courtesy Regen Projects, Los Angeles. *590 Videography P. Strietmann; photograph Larry Lamé. Courtesy Barbara Gladstone. *591 © 1993 Matthew Barney/Videography Peter Strietmann. Courtesy Barbara Gladstone, New York. *592 Courtesy the artist. *593 Courtesy Donald Young Gallery, Chicago. *594 © 1997 Bill Viola; photograph Kira Perov. *595 David Allison. *596 Geoffrey Clements. *597 © Douglas M. Parker Studio. *598 Photofest. *599 Tom Burton/The Everett Collection. *600 Phyllis Galembo. *601/602 The Kobal Collection. *603 David Allison. *604 David Allison. *605 © 1999 Bruce Nauman/Artists Rights Society (ARS), New York; courtesy Donald Young Gallery, Chicago.

ㄱ

거스턴, 필립 Philip Guston
다이얼 Dial 42
음모 Cabal 384, 385

게리, 프랭크 Frank Gehry
위글 사이드 체어 Wiggle Side Chair 319
프랭크 게리의 집 Frank Gerhy House 319
스페인 빌바오 구겐하임미술관 Guggenheim
Museum, Bilbao, Spain 524, 525

게릴라미술행동그룹 Guerrilla Art Action Group(GAAG)
피의 목욕 Blood Bath 334

고버, 로버트 Robert Gober
무제 Untitled 529
무제(다리와 양초) Untitled(Leg With Candle) 511
올라가는 세면대 Ascending Sink, The 511

곤잘레스 토레스, 펠릭스 Felix Gonzalez-Torres
무제 Untitled 478
무제(로스앤젤레스에서의 로스의 초상)
Untitled(Portrait of Ross in L.A.) 513
무제(북쪽) Untitled(North) 514

골딘, 낸 Nan Goldin
7시 넘어 쿠키와 나 Cookie With Me After 7 433
질과 쿠초의 포옹 Gilles and Cootscho Embracing 433
집에 있는 데이비드 워나로위츠 David Wojnarowicz
at Home 433
컨버터블 위의 프렌치 크리스 French Chris on the
Convertible 433
통화 중인 브라이언 Brian on the Phone 433
틴 팬 앨리에 있는 쿠키 Cookie at Tin Pan Alley 433

골럽, 레온 Leon Golub
백인 분대 I White Squad I 454, 455
쓰러진 전사(화상을 입은 남자) Fallen Warrier(Burnt
Man) 84

구보타 시게코 Shigeko Kubota
질 그림 Vagina Painting 357, 358

구사마 야요이 Yayoi Kusama
구사마의 주신제 동성애 해프닝 Kusama's Orgy
Homosexual Happening 279

그랜 퓨리 Gran Fury
키스는 죽이지 않는다:탐욕과 무관심이 죽인다
Kissing Doesn't Kill: Greed and Indifference Do 479

그레이브스, 낸시 Nancy Graves
낙타 VI Camel VI 390, 391

그레이엄, 댄 Dan Graham
표상적인 Figurative 325

그로브너, 로버트 Robert Grosvenor
트랜스옥시아나 Transoxiana 240

그룸스, 레드 Red Grooms
불타는 빌딩 Burning Building, The 163

ㄴ

나우먼, 브루스 Bruce Nauman
고통스러운 광대:어둡고 태풍이 부는 밤의 웃음
Clown Torture: Dark and Stormy Night with Laughter 542, 543
내 몸의 왼쪽 반을 10인치 간격으로 찍은 네온

형판들 Neon Templates of the Left Half of My Body
Taken at Ten-inch Intervals 285
라이브로 녹화되는 비디오 복도 Live-Taped Video
Corridor 381, 382
무제 Untitled 292
샘으로서의 자화상 Self Portrait as a Fountain 368
존 콜트레인 작품 John Coltrane Piece 283
진정한 미술가는 신비로운 진리들을 드러내는
것으로 인류를 돕는다 True Artist Helps the World by
Revealing Mystic Truths, The 321
HOT에 왁스 바르기 Waxing HOT 368

너트, 짐 Jim Nutt
난폭해져 Running Wild 354, 355

네벨슨, 루이즈 Louise Nevelson
새벽의 웨딩 채플 II Dawn's Wedding Chapel II 121, 122

노이트라, 리처드 Richard Neutra
굿맨 저택 Goodman Residence 45

놀런드, 케네스 Kenneth Noland
노래 Song 88

뉴먼, 바넷 Barnett Newman
셋 Three, The 249
첫째 날 Day One 86

닐, 앨리스 Alice Neel
존 페로 John Perrault 384, 385

ㄷ

다인, 짐 Jim Dine
검은 삽 Black Shovel 189
미소 짓는 인부 Smiling Workman, The 162
자동차 충돌 Car Crash 162

더럼, 지미 Jimmie Durham
자화상 Self-Portrait 500

던햄, 캐롤 Carroll Dunham
파인 갭 Pine Gap 460

두로 CIA Duro CIA
두로 CIA Duro CIA 439

뒤샹, 마르셀 Marcel Duchamp
자전거 바퀴 Bicycle Wheel 136
주어진:1° 폭포, 2° 가스등 Étant Donnés: 1° la chute
d'eau, 2° le gaz d'éclairage 138, 139

드 마리아, 월터 Walter de Maria
뉴욕 흙방 New York Earth Room, The 307
마일 길이 드로잉 Mile-Long Drawing 309, 310
번개 치는 들판 Lightning Field 311, 312

드 쿠닝, 윌렘 Willem de Kooning
강어귀 Door to the River 32
무제 VII Untitled VII 462
여인 Woman 34
여인 Woman 189
여인과 자전거 Woman and Bicycle 34

드페오, 제이 Jay DeFeo
장미 Rose, The 120, 121

디븐콘, 리처드 Richard Diebenkorn
오션 파크 125번 Ocean Park #125 460
풍경을 바라보는 소녀 Girl Looking at Landscape 82

디 수베로, 마크 Mark di Suvero
행크챔피언 Hankchampion 123

ㄹ

라소, 이브람 Ibram Lassaw
행렬 Procession 39

라우센버그, 로버트 Robert Rauschenberg
계곡 Canyon 134, 135
누전 Short Circuit 142, 143
모노그램 Monogram 134, 135
사소한 일 Minutiae 149
소급하여 I Retroactive I 190, 191
위성 Satellite 134, 135
자동차 타이어 자국 Automobile Tire Print 136
지워진 드 쿠닝의 드로잉 Erased de Kooning Drawing 132
팩텀 I Factum I 132, 133
팩텀 II Factum II 132, 133

라울, 웨인, 삭 Raul, Wayne, Sach
라울, 웨인, 삭 Raul, Wayne, Sach 439

라이먼, 로버트 Robert Ryman
윈저 34 Windsor 34 249

라이언, 대니 Danny Lyon
앨라배마주 셀마의 SNCC 노동자 두 명 Two
SNCC Workers, Selma, Alabama 214

라인하르트, 애드 Ad Reinhardt
추상 회화 Abstract Painting 228
추상 회화, 청색 Abstract Painting, Blue 86

레너드, 조 Joe Leonard
페이 리처즈 사진 아카이브 Fae Richards Photo
Archive, The 501

레니건 슈밋, 토머스 Thomas Lanigan-Schmidt
생명의 양식 Panis Angelicus 352

레스닉, 밀턴 Milton Resnick
요정 Genie 76

레슬리, 알프레드 Alfred Leslie
커다란 녹색 Big Green 71

레이, 찰스 Charles Ray
91년 가을 Fall '91 529
퍼즐 병 Puzzle Bottle 529

로덴버그, 수전 Susan Rothenberg
빛을 위해 For the Light 388

로디아, 사이먼 Simon Rodia
와츠 타워 Watts Towers 117, 119

로슈, 케빈 Kevin Roche
포드 재단 빌딩 Ford Foundation Building 414

로스작, 시어도어 Theodore Roszak
바다의 파수꾼 Sea Sentinel 38

로스코, 마크 Mark Rothko
빨강의 4색 Four Darks in Red 41
오렌지와 노랑 Orange and Yellow 41

로젠퀴스트, 제임스 James Rosenquist
차기 대통령 President Elect 202, 203
F-111 209, 216, 217

로즈, 제이슨 Jason Rhoades
잠깐만 Uno Momento/the theatre in my dick/a look to the

physical/ephemeral 515

롤린스, 팀:K.O.S. Tim RollinsK.O.S.
아메리카—소로를 위해 Amerika-for Thoreau 430

롱고, 로버트 Robert Longo
무제 Untitled 454, 455

루샤, 에드 Ed Ruscha
8개의 스포트라이트와 대형 트레이드마크 Large Trademark with Eight Spotlights 210
스탠다드, 아마릴로, 텍사스 Standard, Amarillo, Texas 185
실제 크기 Actual Size 210, 211

루시어, 메리 Mary Lucier
지베르니의 오하이오 Ohio at Giverny 542, 543

루이스, 모리스 Morris Louis
아이리스 Iris 71

르 바, 배리 Barry Le Va
지속적으로 관계된 행위들 Continuous and Related Activities: Discontinued by the Act of Dropping 286, 287

르윗, 솔 Sol LeWitt
6인치(15cm) 격자로 4개의 검은 벽 덮기 Six-inch (15cm) Grid Covering Each of the Four Black Walls, A 243
미완성의 열린 입방체들 Incomplete Open Cubes 229
벽 드로잉 289번 Wall Drawing #289 356
벽 드로잉 308번 Wall Drawing #308 356

리건, 글렌 Glenn Ligon
무제(나는 늘 유색인이라고 느끼지는 않는다) Untitled(I Do Not Always Feel Colored) 498

리버스, 래리 Larry Rivers
델라웨어강을 건너는 워싱턴 Washington Crossing the Delaware 79

리빈, 셰리 Sherrie Levine
바첨 그린 포트폴리오 5번(워커 에번스) Barcham Green Portfolio No.5(Walker Evans) 417

리히텐슈타인, 로이 Roy Lichtenstein
만국박람회 벽화 World's Fair Mural 180
냉장고 Refrigerator, The 188
쾅 Blam 210, 211
타카 타카 Takka-Takka 216

린, 마야 Maya Lin
베트남전 참전 용사 기념비, 워싱턴 D.C. Vietnam Veterans Memorial, Washington D.C. 482

립턴, 시모어 Seymour Lipton
마법사 Sorcerer 38

□

마더웰, 로버트 Robert Motherwell
스페인 공화정을 위한 만가, 54 Elegy to the Spanish Republic, 54 27

마든, 브라이스 Brice Marden
4(뼈) 4(Bone) 462, 463
딜란 그림 Dylan Painting, The 248

마리솔 (에스코바) Marisol Escobar
여인들과 개 Women and Dog 184

마셜, 케리 제임스 Kerry James Marshall
기억 IV Souvenir IV 499, 500

마타 클라크, 고든 Gordon Matta-Clark
분열 Splitting 315
분열:네 모퉁이 Splitting: Four Corners 316

마틴, 애그니스 Agnes Martin

밤바다 Night Sea 246
우윳빛 강 Milk River 246

매카시, 폴 Paul McCarthy
보스 같은 버거 Bossy Burger 506
핫도그 Hot Dog 506

매컬럼, 알란 Allan McCollum
석고 대용물 Plaster Surrogates 465

맥코넬, 킴 Kim MacConnel
강력한 Formidable 351

맨골드, 로버트 Robert Mangold
1/2 마닐라 곡면 구획 1/2 Manila Curved Area 226

머레이, 엘리자베스 Elizabeth Murray
어린이들 모임 Children Meeting 389

메이플소프, 로버트 Robert Mapplethorpe
폴리에스테르 정장 차림의 남자 Man in Polyester Suit 485
자화상 Self-Portrait 432
자화상 Self-Portrait 477
조, 뉴욕 Joe, NYC 432
패티 스미스-말들 Patti Smith-Horses 432

멘디에타, 아나 Ana Mendieta
무제 Untitled 360, 361
아니마(알마/영혼) Anima(Alma/Soul) 362

모리스, 로버트 Robert Morris
무제 Untitled 234
무제 Untitled 273
무제(L 들보) Untitled(L-Beams) 243
무제(L 들보 2개) Untitled(2 L-Beams) 240
어스워크 Earthwork 306
워터맨 스위치 Waterman Switch 243
펠트 Felt 294

모리스, 로버트; 슈니만, 캐롤리 Robert Morris; Carolee Schneemann
장소 Site 244, 245

모리스로, 마크 Mark Morrisroe
무제(샤워장에 선 자화상) Untitled(Self-Portrait Standing in the Shower) 435

모턴, 리 Ree Morton
약초가 독이 되기도 한다 Plant That Heals May Also Poison, The 350

무어, 찰스 Charles Moore
뉴올리언스 이탈리아 광장 Piazza d'Italia, New Orleans 420, 421

미스 반 데어 로에, 루트비히 Ludwig Mies Van Der Rohe
레이크 쇼어 드라이브 아파트 Lake Shore Drive Apartments 24

미즈락, 리처드 Richard Misrach
부점나무 Boojum Tree 400

미첼, 존 Joan Mitchell
솔송나무 Hemlock 75

ㅂ

바니, 매튜 Matthew Barney
구속의 드로잉 7 Drawing Restraint 7 530, 531
맹목적인 회음 Blind Perineum 530, 531

바스키아, 장 미셸 Jean-Michel Basquiat
무제 Untitled 438
할리우드 아프리카인들 Hollywood Africans 440

바카, 주디 Judy Baca

바리오스와 차베스 계곡의 양분 Division of the Barrios and Chavez Ravine 337

바틀렛, 제니퍼 Jennifer Bartlett
광시곡 Rhapsody 388

반터쿠, 리 Lee Bontecou
무제 부조 Untitled Relief 279

발데사리, 존 John Baldessari
미술가는 단순히 비굴한 발표자가 아니다 (…) Artist Is Not Merely the Slavish Announcer(…), An 328
애시퍼틀 Ashputtle 404, 405
이것은 보게 되어 있지 않은 것이다 This Is Not to Be Looked At 328

발츠, 루이스 Lewis Baltz
요소 넘버 28, 29, 30, 31 Element numbers 28, 29, 30, 31 400, 401

백남준
머리로 한 선 Zen for Head 168
세기말 II Fin de Siècle II 543
일체화된 피아노 Integral Piano 169
자석 TV Magnet TV 170
TV정원 TV Garden 366

백남준; 무어먼, 샬럿 Charlotte Moorman
존 케이지의 "현 연주자를 위한 26분 1.1499초"의 연주 John Cage's "26'1.1499" for the String Player" 170

백남준; 얄커트, 저드 Jud Yalkut
비디오테이프 연습 3번 Videotape Study No.3 378

버든, 크리스 Chris Burden
메두사의 머리 Medusa's Head 506
밤 동안 부드럽게 Through the Night Softly 364
이카로스 Icarus 365
총 쏘기 Shoot 364

버먼, 윌리스 Wallace Berman
무제 Untitled(A7-Mushroom, D4-Cross) 213

버튼, 스콧 Scott Burton
그룹행동 타블로 Group Behavior Tableau 365

번바움, 데라 Dara Birnbaum
테크놀로지/트랜스포메이션:원더우먼 Technology Transformation: Wonder Woman 436

베어, 조 Jo Baer
무제 Untitled 225

벡틀, 로버트 Robert Bechtle
61년형 폰티악 '61 Pontiac 402

벵글리스, 린다 Lynda Benglis
칼 안드레를 위해 For Carl Andre 295

벨, 래리 Larry Bell
무제 Untitled 245

벨슨, 조던 Jordan Belson
사마디 Samadhi 114

벵스턴, 빌리 알 Billy Al Bengston
스털링 Sterling 212

보로프스키, 조너선 Jonathan Borofsky
달리는 사람, 2.550.116 Running Man at 2.550.116 388

보이스, 요셉 Joseph Beuys
코요테:나는 미국을 좋아하고 미국은 나를 좋아해 Coyote: I Like America and America Likes Me 364, 365

보크너, 멜 Mel Bochner
십에서 10 Ten to 10 326
회화론 습작(1부와 4부) Study for Theory of Painting(Parts One and Four) 324

볼링어, 윌리엄 William Bolinger

무제 Untitled 283
부르주아, 루이즈 Louise Bourgeois
거미 Spider 517
계집애 La Fillette 281
시선 Le Regard 278
브라운, 로저 Roger Brown
1976년 시카고에 예수 입성 Entry of Christ into Chicago, 1976, The 353
브래키지, 스탠 Stan Brakhage
밤의 예감 Anticipation of The Night 113
블레크너, 로스 Ross Bleckner
문 게이트 Gate, The 459
물건의 배열 Arrangement of Things, The 459
비어든, 로메르 Romare Bearden
미스터리 Mysteries 218
비주얼 에이즈 Artists' Caucus of Visual AIDS
빨간 리본 Red Ribbon, The 477, 478
비커튼, 애슐리 Ashley Bickerton
예술(로고 구성 2번) Le Art(Composition With Logos, #2) 466, 467

ㅅ
사레, 알란 Alan Saret
진짜 정글 True Jungle 289
사르, 베티 Betye Saar
정령의 포획자 Spirit Catcher 336
사리넨, 에로 Eero Saarinen
터미널 TWA Terminal TWA 68, 69
사마라스, 루카스 Lucas Samaras
무제 상자 3번 Untitled Box No.3 280
살리, 데이비드 David Salle
독일을 방문한 이유가 무엇입니까? What is the Reason for your Visit to Germany 454, 456
백을 흔들자 We'll Shake the Bag 406
B.A.M.F.V. 456
샤피로, 미리엄; 브로디, 셰리 Miriam Schapiro; Sherry Brody
인형의 집 Doll's House, The 348
샤피로, 조엘 Joel Shapiro
무제 Untitled 390, 391
세라, 리처드 Richard Serra
기울어진 호 Tilted Arc 480, 481
납을 잡는 손 Hand Catching Lead 296
로사 에스먼의 작품 Rosa Esman's Piece 285
말아 올린 35피트의 납 35Feet of Lead Rolled Up 285
버팀목 Prop 288, 289
튀기기:주조 Splash Piece: Casting 288
흩어진 조각 Scatter Piece 286
세라노, 안드레스 Andres Serrano
오줌 예수 Piss Christ 483
세이터, 다이애나 Diana Thater
배드 인피니트 Bad Infinite, The 534
셀민스, 비아 Vija Celmins
핑크 펄 지우개 Pink Pearl Eraser 212
히터 Heater 212
셔먼, 신디 Cindy Sherman
무제(마네킹) Untitled(Mannequin) 528
무제 93번 Untitled #93 409
무제 영화 스틸 6번 Untitled Film Still #6 408

무제 영화 스틸 16번 Untitled Fim Still #16 408
소니어, 키스 Keith Soonier
머스티 Mustee 283
무제 Untitled 283
털, 솜 부스러기로 채운 벽 Flocked Wall 284
솔, 피터 Peter Saul
사이공 Saigon 217
쇼어, 스티븐 Stephen Shore
무제(폴스 마켓) Untitled(The Falls Market) 399
슈나벨, 줄리언 Julian Schnabel
유배자 Exile 451
환자들과 의사들 Patients and the Doctors, The 450
슈니만, 캐롤리 Carolee Schneemann
아이 바디:카메라를 위한 변형 행위 36가지 Eye Body: 36 Transformative Actions for Camera 357, 358
안에 있는 두루마리 Interior Scroll 357, 359
스미스, 데이비드 David Smith
달리는 딸 Running Daughter 39
큐비 I Cubi I 239
허드슨강 풍경 Hudson River Landscape 39
스미스, 잭 Jack Smith
현란한 피조물 Flaming Creatures 65, 197
스미스, 키키 Kiki Smith
이야기 Tale 517
스미스, 토니 Tony Smith
연기 Smoke 240, 241
주사위/죽다 Die 240
스미스슨, 로버트 Robert Smithson
8부분 작품(카유가 소금광산 프로젝트) Eight Part Piece(Cayuga Salt Mine Project) 292
나선형 방파제 Spiral Jetty 309, 311
논 사이트(팰리세이디스, 에지워터, 뉴저지) Non-site(Palisades, Edgewater, N.J.) 298, 299
파세익의 기념비들 The Monuments of Passaic 298
스타우트, 마이런 Myron Stout
무제(바람을 품은 알) Untitled(Wind Borne Egg) 247
스타이어, 팻 Pat Steir
라인 리마 Line Lima 389
스탕키에비치, 리처드 Richard Stankiewicz
가부키 댄서 Kabuki Dancer 121, 122
스텔라, 프랭크 Frank Stella
높은 기 Die Fahne Hoch 227
보닌산 밤 왜가리 Bonin Night Heron 354, 355
스틸, 클리퍼드 Clyfford Still
무제 Untitled 42
스페로, 낸시 Nancy Spero
코덱스 아르토 X Ⅶ Codex Artaud X Ⅶ 348
하노이에 사랑을 Love to Hanoi 334
시걸, 조지 George Segal
시네마 Cinema 182, 183
시먼스, 게리 Gary Simmons
라인업 Lineup 497, 498
시먼스, 로리 Laurie Simmons
걷는 카메라 Ⅱ (지미 카메라) Walking Camera Ⅱ (Jimmy the Camera) 410
시카고, 주디 Judy Chicago
디너파티 Dinner Party, The 347, 349
심슨, 로나 Lorna Simpson
두 개의 행로 Two Tracks 499, 500

ㅇ
아버스, 다이안 Diane Arbus
무대 뒤 두 명의 여장 배우, N.Y.C. Two Female Impersonators, N.Y.C. 130
일요일에 외출하는 젊은 브루클린 가족 Young Brooklyn Family Going for a Sunday, A 130
아워슬러, 토니 Tony Oursler
도주 2번 Getaway #2 535
엄마의 아들 Mother's Boy 535
아이젠만, 피터 Peter Eisenman
피터 아이젠만의 하우스 I Peter Eisenman House I 317
아콘치, 비토 Vito Acconci
따라가기 작품 Following Piece 304, 305
묘판/온상 Seedbed 360, 363
양손을 내리고/나란히 Hands Down/Side by Side 329
아트슈웨거, 리처드 Richard Artschwager
르 프락시 Le Frak City 184
테이블 묘사 Description of Table 281
안드레, 칼 Carl Andre
144 아연 사각형 144 Zinc Square 234
마지막 사다리 Last Ladder 233
지렛대 Lever 235
애덤스, 로버트 Robert Adams
25번 고속도로를 따라, 1968 Along Interstate 25, 1968 400
액트 업(그랜 퓨리) ACT UP
네온사인(침묵=죽음) Neon Sign(Silence=Death) 477, 478
앤토니, 재닌 Janine Antoni
애정 어린 보살핌 Loving Care 527
앤틴, 엘리너 Eleanor Antin
조각술:전통 조각 Carving: A Traditional Sculpture 360, 362
어윈, 로버트 Robert Irwin
무제 No Title 250
에글스턴, 윌리엄 William Eggleston
루이지애나주 알지에 Algiers, Louisiana 399
미시시피의 민터 시티와 글렌도라 근처(녹색 드레스의 여인) Near Minter City and Glendora, Mississippi(Woman in Green Dress) 399
에스테스, 리처드 Richard Estes
사탕가게 Candy Store, The 402
오노 요코 Yoko Ono
컷 피스 Cut Piece 357, 358
오블로위츠, 마이클 Michael Oblowitz
킹 블랭크 King Blank 443
오터네스, 톰 Tom Otterness
보트 놀이 Boating Party, The 428, 429
오펜하임, 데니스 Dennis Oppenheim
나이테 Annual Rings 314
오피, 캐서린 Catherine Opie
자화상 Self-Portrait 526
올덴버그, 클래스 Claes Oldenburg
가게 Store, The 165, 166, 167
거리 Street, The 155, 156, 157
도시의 스냅샷 Snapshots from the City 159, 160
만국박람회 Ⅱ World's Fair Ⅱ 161
부드러운 변기 Soft Toilet 281
침실 앙상블, 모사 I Bedroom Ensemble, Replica I 152

와이어스, 앤드루 Andrew Wyeth
　크리스티나의 세계 Christina's World 80
우드먼, 프란체스카 Francesca Woodman
　집 3, 섭리 House 3, Providence 359
울, 크리스토퍼 Christopher Wool
　무제 Untitled 461
워나로위츠, 데이비드 David Wojnarowicz
　1초에 7마일 Seven Miles a Second 475
　무제 Untitled 475
　상원의원을 조종하는 변종들 Subspecies Helms
　Senatorius 475
워커, 케이라 Kara Walker
　톰 아저씨의 종말과 천상에서의 에바의 장대
　한 우의적 타블로 End of Uncle Tom and the Grand
　Allegorical Tableau of Eva in Heaven, The 498
워홀, 앤디 Andy Warhol
　16개의 재키 16 Jackies 219
　25개의 채색 마릴린 25 colored Marilyns 192
　냉장고 Icebox 188
　녹색 코카콜라 병 Green Coca-Cola Bottles 192, 193
　대형 전기의자 Big Electric Chair 219
　델몬트 Del Monte 185
　딕 트레이시 Dick Tracy 186, 187
　로르샤흐 Rorschach 458
　에델 스컬 36회 Ethel Scull 36 times 206, 207
　적색 인종 폭동 Red Race Riot 220
　젖소 벽지 Cow Wallpaper 194
　최악의 지명수배자 13인 Thirteen Most Wanted Men 181
　캠벨 수프 깡통 Campbell's Soup Cans 185, 192
　하인즈 57 Heinz 57 185
　흑백 재앙 Black and White Disaster 218
웨그먼, 윌리엄 William Wegman
　릴 4:깨어나기 Reel 4: Wake up 367
　만 레이, 만 레이의 흉상 정관하기 Man Ray
　Contemplating a Bust of Man Ray 367
웨셀먼, 톰 Tom Wesselmann
　거대한 미국의 누드 57번 Great American Nude #57 202
　정물화 36번 Still Life Number 36 202, 203
웨스터만, H. C. H. C. Westermann
　호화로운 것 Plush, The 278
위너, 로렌스 Lawrence Weiner
　목적 서술 Statement of intent 322, 323
위노그랜드, 게리 Garry Winogrand
　무제 Untitled 129
윈저, 재키 Jackie Windsor
　묶은 통나무 Bound Logs 295
윈터스, 테리 Terry Winters
　병치 렌더링 2 Parallel Rendering 2 530, 531
　좋은 정부 Good Government 461
윌리엄스, 수 Sue Williams
　큰 청색 황금과 가려움 Large Blue Gold and Itchy 510
윌키, 하나 Hannah Wilke
　계층화 오브제 시리즈 S.O.S. Starification Object
　Series 348
윔스, 캐리 메이 Carrie Mae Weems
　무제(신문 읽는 남자) Untitled(Man Reading
　Newspaper) 499, 501
인디애나, 로버트 Robert Indiana
　먹기/죽기 Eat/Die 216, 217

ㅈ
저드, 도널드 Donald Judd
　무제 Untitled 235
　무제 Untitled 236
　무제 Untitled 237
제니, 닐 Neil Jenney
　그들과 우리 Them and Us 387
제스 Jess
　교활한 사람, 케이스 1 Tricky Cad, Case 1 117
　붑 3번 Boob #3 118
제이콥스, 켄 Ken Jacobs
　행복에 가한 작은 상처 Little Stabs at Happiness 114
조나스, 조앤 Joan Jonas
　수직 롤 Vertical Roll 380, 381
조리오, 질베르토 Gilberto Zorio
　무제 Untitled 283
존스, 빌 T Bill T. Jones
　아직/여기에 Still/Here 520, 521
존스, 재스퍼 Jasper Johns
　3개의 성조기 Three Flags 129
　녹색 과녁 Green Target 128
　두 개의 공이 있는 그림 Painting with Two Balls 144, 145
　미국 지도 Map 146
　석고상과 과녁 Target with Plaster Casts 144
　성조기 Flag 128
　시체와 거울 Corpse and Mirror 356
　주마등같이 빨리 스쳐가는 생각들 Racing Thoughts 458
　채색 청동(맥주 캔) Painted Bronze(Ale Cans) 205
　회색 알파벳 Grey Alphabets 129
존슨, 레이 Ray Johnson
　엘비스 프레슬리 #2 Elvis Presley #2 96

ㅊ
찰스워스, 세라 Sarah Charlesworth
　1978.4.21 April 21, 1978 406, 407
체임벌린, 존 John Chamberlain
　벨벳 흰색 Velvet White 123

ㅋ
카츠, 앨렉스 Alex Katz
　에이다, 에이다 Ada, Ada 79
　적색 미소 Red Smile, The 78
칼텐바흐, 스티브 Steve Kaltenbach
　무제 Untitled 283
캐프로, 앨런 Allan Kaprow
　단어 Words 154
　마당 Yard 154
　여섯 부분으로 구성된 18 해프닝 18 Happenings in
　6 Parts 160
캠퍼스, 피터 Peter Campus
　인터페이스 Interface 381
커슈너, 로버트 Robert Kushner
　비아리츠 Biarritz 353
케이지, 존 John Cage
　수상 음악 Water Music 137, 138, 139
켈리, 마이크 Mike Kelley
　룸펜프롤 Lumpenprole 505, 508
　보상받을 수 있는 것보다 더 많은 사랑의 시간들
　More Love Hours Than Can Ever Be Repaid 505, 508

선동가 Ageistprop 508
　죄의 보수 Wages of Sin, The 508
켈리, 메리 Mary Kelly
　출산 후 문헌 전형 Post-Partum Document Prototype 347
켈리, 엘즈워스 Ellsworth Kelly
　애틀랜틱 Atlantic 248
　작은 골짜기 I La Combe I 58, 59
　초록, 파랑, 빨강 Green, Blue, Red 225
코너, 브루스 Bruce Conner
　거울 보기 LOOKING GLASS 119
　무비 Movie, A 115
　블랙 달리아 BLACK DAHLIA 119
　알렌 긴스버그의 초상 PORTRAIT OF ALLEN
　GINSBERG 119
코믹, 에일리언 Alien Comic
　교황의 꿈 Pope Dream 376
코저스, 조지프 Joseph Kosuth
　"제목(개념으로서의 개념으로서의 미술)"
　"Titled(Art as Idea as Idea)" 322, 323
　하나와 세 개의 의자들(어원학상) One and Three
　Chairs (Etymological) 322, 323
콘래드, 토니 Tony Conrad
　깜빡이 Flicker, The 258, 259
콜레스콧, 로버트 Robert Colescott
　델라웨어강을 건너는 조지 워싱턴 카버 George
　Washington Carver Crossing the Delaware 337
쿤스, 제프 Jeff Koons
　완전한 평형 수조의 공 One Ball Total Equilibrium
　Tank 467
　토끼 Rabbit 467
크레이스너, 리 Lee Krasner
　계절 Seasons, The 73
크루거, 바버라 Barbara Kruger
　무제(너의 몸은 하나의 전쟁터다) Untitled(Your Body
　is a Battleground) 411
　무제(너의 열광이 과학이 된다) Untitled(Your Manias
　Become Science) 411
크리스토; 잔 클로드 Christo; Jeanne-Claude
　포장된 해안—백만 제곱피트 Wrapped Coast-One
　Million 310
클라인, 윌리엄 William Klein
　성 패트릭의 날, 5번가 St. Patrick's Day, 5th Avenue 125
　셀윈, 뉴욕 1955(42번가) Selwyn, New York
　1955(42nd Street) 125
클라인, 프란츠 Franz Kline
　마호닝 Mahoning 36
클라크, 래리 Larry Clark
　무제 Untitled 435
클랭, 이브 Yves Klein
　청색 시대의 인체 측정 Anthropométries de L'Époque
　Bleue 164
클로즈, 척 Chuck Close
　필 Phil 230, 231
키슬러, 프레데리크 Frederick Kiesler
　혈의 화염 Blood Flames 153
　무한의 집 모형 Model for the Endless House 153
키인홀츠, 에드워드 Edward Kienholz
　불법적인 수술 Illegal Operation, The 123
　싸구려 음식점 Beanery, The 157, 158

ㅌ

타피, 필립 Philip Taaffe
회전 열정 Passionale Per Circulum Anni 459

터렐, 제임스 James Turrell
샨타 Shanta 250

터틀, 리처드 Richard Tuttle
일곱으로 늘린 그레이 Grey Extended Seven 295

테크, 폴 Paul Thek
무제 Untitled 280

톰슨, 밥 Bob Thompson
바커스 신의 승리 Triumph of Bacchus 80

트웜블리, 사이 Cy Twombly
무제 Untitled 386

터보, 웨인 Wayne Thiebaud
디저트 Desserts 201

ㅍ

파슈케, 에드 Ed Paschke
푸마르 Fumar 354, 355

파이퍼, 에이드리언 Adrian Piper
정신을 위한 음식 Food for the Spirit 363
촉매작용 IV Catalysis IV 360, 363

파크, 데이비드 David Park
네 남자 Four Men 82

팹 파이브 프레디 Fab 5 Freddy
캠벨 수프 깡통, 브롱크스 남부, 뉴욕 Campbell's
Soup Cans, South Bronx, New York 439

퍼버, 허버트 Herbert Ferber
태양의 바퀴 Sun Wheel 38

펄스타인, 필립 Philip Pearlstein
거울과 동양 융단 위의 여성 모델 Female Model on
Oriental Rug with Mirror 384, 385

페티번, 레이먼드 Raymond Pettibon
무제(그대로 그리기) No Title(Draw It As) 507

포터, 페어필드 Fairfield Porter
테드 캐리와 앤디 워홀 Portrait of Ted Carey and
Andy 79

폴록, 잭슨 Jackson Pollock
27번 Number 27 28, 29
가을 리듬:30번 Autumn Rhythm: Number 30 28, 29
백색의 빛 White Light 97

퓨리어, 마틴 Martin Puryear
머스 Mus 464

프랑켄슬러, 헬렌 Helen Frankenthaler
산과 바다 Mountains and Sea 87

프랜시스, 샘 Sam Francis
커다란 적색 Big Red 76, 77

프램프턴, 홀리스 Hollis Frampton
노스탤지어 Nostalgia 259, 260

프랭크, 로버트 Robert Frank
뉴버그, 뉴욕 Newburgh, New York 127
식당:U.S. 1 사우스캐롤라이나주 컬럼비아를 떠
나며 Restaurant: U.S. 1 Leaving Columbia, South Carolina
126
찰스턴, 사우스캐롤라이나 Charleston, South Carolina
127
퍼레이드:호보켄, 뉴저지 Parade: Hoboken, New
Jersey 126

프랭크, 로버트; 레슬리, 알프레드 Robert Frank;
Alfred Leslie
풀 마이 데이지 Pull My Daisy 106, 115, 116, 197

프린스, 리처드 Richard Prince
무제(한 방향을 바라보는 세 여인) Untitled(3 Women
Looking in One Direction) 407
정신적인 미국 Spiritual America 416

플래빈, 댄 Dan Flavin
V. 타틀린을 위한 "기념비" "Monument" for V. Tatlin
233

플럭서스 Fluxus
플럭스 연감 상자 Flux Year Box 171
플럭스키트 Fluxkits 171, 172

피술, 에릭 Eric Fischl
몽유병자 Sleepwalker 453
생일 소년 Birthday Boy 453

피어슨, 잭 Jack Pierson
욕망, 절망 Desire, Despair 510

피트먼, 라리 Lari Pittman
미국 American Place, An 460

ㅎ

하이저, 마이클 Michael Heizer
이중 부정 Double Negative 311, 312
콤플렉스 원 Complex One 308
흩뜨리기 Dissipate 307

하케, 한스 Hans Haacke
샤폴스키와 그 외. 맨해튼 부동산 보유물−1971년
5월 1일 실시간 사회 체계 Shapolsky et al. Manhattan
Real Estate Holdings-A Real Time Social System, As of
May 1, 1971 326, 327

하티건, 그레이스 Grace Hartigan
달과 달 Months and Moons 74

해링, 키스 Keith Haring
51번가 지하철 드로잉 Subway Drawing, 51st Street 438

해먼스, 데이비드 David Hammons
무제 Untitled 502
부당한 사건 Injustice Case 336

해밀턴, 앤 Ann Hamilton
덮개 Mantle 527

핸슨, 듀앤 Duane Hanson
개와 여인 Woman with Dog 403

핼리, 피터 Peter Halley
회전하는 회로와 두 개의 전지 Two Cells with
Circulating Conduit 464

헌트, 브라이언 Bryan Hunt
엠파이어 스테이트와 힌덴베르크 Empire State with
Hindenberg 391

험스, 조지 George Herms
도서관 사서 Librarian, The 118

헤세, 에바 Eva Hesse
디케이터에서 온 에이터 Eighter from Decatur 280
무제(밧줄 작품) Untitled(Rope Piece) 293
무제 혹은 아직 아니야 Untitled, or Not Yet 293
…없이 II Sans II 293
증가물 II Accession II 292, 293
증대 Augment 283

헬드, 알 Al Held
택시 캡 I Taxi Cab I 58, 59

호지스, 짐 Jim Hodges

우리가 간다 On We Go 515

호퍼, 에드워드 Edward Hopper
햇빛 아래 사람들 People in the Sun 81

호프만, 한스 Hans Hofmann
평형추 Equipoise 23

홀저, 제니 Jenny Holzer
선동적 에세이 Inflammatory Essays 412
애가 Laments 412, 413
진부한 문구들 Truisms 412, 413

홀트, 낸시 Nancy Holt
태양 터널 Sun Tunnels 308, 309

후자, 피터 Peter Hujar
죽은 개, 뉴어크 Dead Dog, Newark 435

휘블러, 더글러스 Douglas Huebler
지속 4번 Duration #4 329

힐, 게리 Gary Hill
이미 항상 일어나고 있으므로 Inasmuch As It Is
Always Already Taking Place 532, 533

SOM Skidmore, Owing&Merrill
레버하우스 Lever House 24, 25

현대 예술과 문화 1950~2000
20세기 미국 미술

초판 인쇄일 2019년 11월 22일
초판 발행일 2019년 11월 29일

지은이 휘트니미술관 · 리사 필립스 외
옮긴이 송미숙

발행인 이상만
발행처 마로니에북스
등록 2003년 4월 14일 제 2003-71호
주소 (03086) 서울특별시 종로구 대학로12길 38
대표 02-741-9191
편집부 02-744-9191
팩스 02-3673-0260
홈페이지 www.maroniebooks.com

ISBN 978-89-6053-580-0 (03600)

이 도서의 국립중앙도서관 출판예정도서목록(CIP)은 서지정보유통지원시스템
홈페이지(http://seoji.nl.go.kr)와 국가자료종합목록 구축시스템(http://kolis-net.nl.go.kr)에서
이용하실 수 있습니다. (CIP제어번호 : CIP2019045905)

※책값은 뒤표지에 있습니다.